감성비평

: 연기비평의 지점과 계기

감성
비평 : 연기비평의 지점과 계기

2016년 8월 10일 초판 1쇄 인쇄
2016년 8월 15일 초판 1쇄 발행

지은이 : 박성봉
copyright ⓒ 박성봉 2016

펴낸이/편집 : 박선미
디자인/삽화 : 박선미

펴낸곳 : 도서출판 북썸
등록번호 제300-2015-29호
전화 : 010-8909-3521
e-mail : dongl18@naver.com

값 : 20000원
ISBN 979-11-955864-1-7 (03600)

이 도서의 국립중앙도서관 출판예정도서목록(CIP)은 서지정보유통지원시스템 홈페이지
(http://seoji.nl.go.kr)와 국가자료공동목록시스템(http://www.nl.go.kr/kolisnet)에
서 이용하실 수 있습니다.(CIP제어번호: CIP2016018000)

※ 잘못된 책은 바꾸어드립니다.

감성
비평

: 연기비평의 지점과 계기

▌ 들어가며

필자는 2010년경 <연기미학>이란 책을 펴낸 적이 있다. 허진호 감독
의 영화 <8월의 크리스마스>와 <봄날은 간다>를 한석규, 심은하 그리
고 유지태, 이영애의 연기를 중심으로 한 장면, 한 장면 세세히 들여다
본 작업이었다. 사실 지금 생각에, 그 책 제목은 <연기미학>보다는
<연기비평>이 더 적당했다. 돌이켜 보면, 그 당시에 아직 이 세상에
없는 '연기미학'이란 책 제목을 빨리 선점하고 싶은 욕망이 강했었던
것 같다. 원래 '미학'이란 말이 상당히 모호한 말이긴 해도, 필자가 좋아
하는 이 말의 용법 중에는 아직 개척되지 않은 문화 영역에 진지한
관심의 첫 발자욱을 놓는 작업의 의미가 있다. 얼마든지 많겠지만, 스포
츠 미학이라든지, 음식 미학 등을 그 예로 들어볼 수 있다. '연기'라는
영역이 일반인들에게도 잘 알려져 있는 영역이긴 해도, 아직 '예술'이라
기보다는 '기술'의 성격이 강해서 '미학'이라는 이름을 걸고 연기의 예술
적 측면을 부각시키고 싶었던 것이 그 당시 필자의 뜻이었다.

그러다가 2012년에 필자가 <대중연기의 미학>이란 책을 펴냄으로
써 연기의 예술적 측면이 하나의 일반론으로서 그 첫 단서가 잡힘에
따라, 2010년 <연기미학>이란 책의 제목에 대한 필자의 아쉬움이 더
커지게 되었다. <대중연기의 미학>에서 필자가 부각시키고 싶었던 예
술로서 연기의 핵심이 영혼과 진정성이었는데, <8월의 크리스마스>와
<봄날은 간다>는 이 두 주제에 대한 빛과 그림자로서 아주 적절한
작품들이었기 때문이다. 다시 말해, <대중연기의 미학>을 먼저 펴내고,
그 일반론에 대한 구체적인 사례연구로 <8월의 크리스마스>와 <봄날
은 간다>를 다룬 책을 <연기비평>이란 이름으로 펴내는 것이 더 정석
이었을 거란 아쉬움이 크다. 아니면 이를테면 보병 작업으로서 <연기비

평>을 먼저 펴내고, 포병 작업으로서 <대중연기의 미학>이란 수순도 큰 무리는 없었을 것이다.

　문화사적 맥락에서 크게 보아, 어떤 영역이 새롭게 예술로서 부각될 때 대체로 이론, 역사 그리고 비평이라는 세 가지 측면의 작업이 서로 보조를 맞추며 진행되곤 한다. 1700년대 초반 독일의 바움가르텐A.G. Baumgarten이라는 사람이 미학이라는 이름으로 시에 대한 일반론의 초석을 놓았는데, 비슷한 시기에 헤르더J.G. Herder 등에 의한 시에 대한 역사적 고찰이 시작되고, 이보다 조금 전에 영국에서는 애디슨J. Addison 같은 인물들이 본격적으로 비평 작업에 착수한다. 물론 1910년대 영화의 걸음마 시절에 아직 제대로 검토해볼만한 작품들이 제작되지도 않은 상황에서 리치오토 카뉴도R. Canudo 같은 인물이 영화를 단순히 기술로서 보지 말고 새로운 예술로서 보자고 '제7의 예술로서 영화'를 선언한 특별한 경우가 없는 것은 아니나, 이제 영화는 이론-역사-비평의 삼박자가 잘 어우러진 예술의 한 영역으로 자연스럽게 자리 잡고 있다. 이제 연기도 그리 할 때가 되었다.

　그래서 필자는 2014년 <세계 연기예술의 역사>란 책을 펴낸다. 그러고 보니 2010년에 출간된 <연기미학>이 <연기비평>이었으면 하는 아쉬움이 다시금 고개를 든다. 하긴 이름이야 아무러면 어떻겠느냐 만은 그래도 이론-역사-비평의 삼박자가 아쉬운 것은 솔직한 필자의 마음이다. 한 동안 '제9의 예술'로서 불리던 만화도 이제는 이론-역사-비평의 삼박자 틀을 제대로 갖추는데, 비록 충분하지는 않더라도, 어느 정도 성과를 보이고 있는데... 이러한 사정에서 필자는 이번에 새롭게 연기비평에 대한 책을 펴내기로 뜻을 굳혔다.

　이 책에는 2010년 <연기미학>에 실린 <8월의 크리스마스>와 <봄날은 간다>의 텍스트가 추가로 실려 있어 필자의 속마음을 드러낸다. 원래는 많은 분량의 사진들과 함께 실려 있던 텍스트였는데, 이 책에서

사진들은 빼버렸다. 그래도 이 영화들을 본 독자들이라면 글을 이해하는 데에는 아무 문제가 없으리라 본다. 사실 이 두 편의 영화들을 다루는 비평은 긴 호흡의 글들로 매 장면 장면마다 상세감각sense of details을 동원해서 작품에 세밀하게 접근한다. 솔직히 처음 연기비평에 대한 책을 계획했을 때는 특히 <네 멋대로 해라>라는 장장 20부작 TV 드라마를 중심으로 비슷한 방식의 긴 호흡으로 접근할 생각을 했었다. 그렇게 자료를 챙기다가 불현 듯 그런 방식은 뒤로 미루고 이번에는 짧은 호흡으로 가능한 한 많은 작품들을 다루자고 생각을 바꿨다. 자칫 긴 호흡은 억지스러운 글들을 만들어낼 것 같은 염려 때문이었는데, 무엇보다도 일단 한 작품에서 가장 먼저 하고 싶은 이야기를 포착해 능력껏 최대한 간결하게 표현해보는 비평적 도전이 필자의 의욕을 불러일으켰기 때문이다. 이 책은 그 결과이다.

최종적으로 책제목은 <감성비평: 연기비평의 지점과 계기>로 결심했다. 기왕에 비평서를 낼 거면 평소 예술비평에 대한 필자의 아쉬움까지 책 제목에 포함시키고 싶었던 탓이다. 예술비평이 점점 더 논리적이고 정교해져가는 것 같기는 한데, 왠지 점점 더 무미건조해져가는 느낌이 필자만의 것은 아니라고 믿는다.

이 책은 그동안 필자와 강의실에서 머리를 맞대고 씨름했던 많은 학생들과의 공동 작업이다. 일일이 이름을 거론할 수는 없지만, 필자에게 영감의 근원이 되었던, 그토록 빛나던 많은 학생들에게 필자는 머리 숙여 감사의 마음을 전한다. 출판사 북썸의 박선미 대표도 혼자만의 힘으로 멋진 책을 꾸미느라 수고가 많았고, 언제나처럼 뒤에서 밀어주는 가족들의 응원도 큰 힘이 되었다. 그렇지만 역시 필자의 마지막 감사의 말은 연기자들에게로 향한다. 연기자들의 치열했던 현장 작업 없이는 이 책이 가능했을 리가 없다. 이 책을 연기자들에게 바친다.

I. 예술비평

01. 예술비평이란 무엇인가

1. 이성, 오성 그리고 감성은 보편적인 인간이해의 출발점이다.

인간 내면의 작용을 이야기할 때 비교적 무난하게 시작할 수 있는 어법이 이성, 오성 그리고 감성이다. 인터넷에서 누군가는 Logos, Verstand 그리고 Sensibility라는 서로 다른 언어를 사용하면서 일종의 순환체계로서 이 작용을 거론한다. 'Logos'는 그리스어로 이성을 의미하며, 'Verstand'는 독일어로 오성을, 그리고 'Sensibility'는 영어로 감성을 의미한다. 2015년 대구문화재단이 주최한 미술 전시회의 제목이 '감성과 오성 그리고 이성'인 만큼 인간 내면의 상호작용으로서 이 세 측면은 비교적 보편적인 인간 이해의 출발점이라 할 수 있다. 물론 상당히 복잡한 철학적 담론으로 넘어가서 플라톤, 로크, 칸트, 헤겔 등의 이름이 언급되기 시작하면 이성, 오성 그리고 감성에 대한 논의가 공연히 성가실 정도로 꽤 까다로워지는 것도 사실이지만 말이다.

반면에 여기에서 필자가 염두에 두고 있는 이성, 오성, 감성이라는 용어들의 쓰임새는 지극히 단순하다. 한 마디로 하자면, 이성은 가치판단, 오성은 개념적 이해 그리고 감성은 느낌의 의미영역이다. 예를 들어, 먼 나라의 외국인과 사랑에 빠진 한 사람이 있다 하자. 그 사람이 외국어를 배워 연인의 편지를 읽을 수 있는 능력은 오성의 작용이며, 그 편지를 읽으며 감동하는 능력은 감성의 작용이고, 그 외국인과 결혼을, 또는 헤어짐을 결심하는 능력은 이성의 작용이라 할 수 있다.

2. 감성적 울림은 예술비평의 출발점이다.

누구라도 이의가 없겠지만, 예술비평은 이성, 오성 그리고 감성의 세 측면이 서로 밀접하게 상호관련 되어 작용한다. 시를 비평하기 위해서는 언어를 이해해야 할 것이며, 그로 인한 감성의 울림은 비평의 당연한 기본일 것이다. 여기에 덧붙여 시에 내포된 인간과 세계에 대한 판단과 결심의 문제 또한 비평에서 빼놓을 수 없는 고려 사항임은 새삼스런 논의를 필요로 하지 않을 정도로 분명하다. 이렇게 일단 이성과 오성의 당연한 개입을 전제하고, 필자는 예술비평에 대한 접근의 출발점에 감성을 놓는다.

필자에게 감성에 해당하는 영어는 'affect'이다. 비유하자면, 감성은 우리 내면에 자리 잡고 있는 호수이다. 이 호수의 표면에 물결이 일렁이면 우리는 '느낌feeling'이라 부른다. 심리학에서 사용하는 '정서emotion'는 그 느낌에 이름을 붙인 것이다. 예를 들면, 사랑, 분노, 질투, 연민, 불안, 공포, 동정, 기쁨, 따분함, 혐오, 행복 등이 있다. 일상의 경험을 돌이켜보면, 감성의 표면에 끊임없이 잔물결들이 일렁이는데, 때때로 두고두고 되새김질할 정도로 상당히 인상적인 울림을 경험할 때가 있다. '체험'을 의미하는 영어인 'experience'라는 어휘가 이 울림을 가리킨다. 이 울림이 예술비평의 출발점이다.

1960년대 매슬로우A.H. Maslow라는 미국의 심리학자가 감성적 울림의 궁극으로 '절정체험peak-experience'이란 용어를 제안한 적이 있다. 이 용어는 불교적 용법으로 거의 '해탈'에 가까운 초월적 체험을 포괄하고 있는데, 좀 더 세속적 차원에서 비교적 보편적인 일상의 경험을 예로 들더라도 누구나 평생 잊지 못할 놀라운 감성적 울림의 한, 두 가지 정도는 갖고 있게 마련이다. 감미로운 첫 키스의 추억이든, 섬진강변 밤하늘에 쏟아지던 별빛이던 말이다. 누군가는 2002년 월드컵의 열광을

아직도 기억에서 음미하고 있을지도 모른다. 필자 생각에 특별한 감성적 울림으로서 체험은 대략 다섯 가지로 범주화가 가능하다.

1) 순수한 영적 경험. 빛으로 경험하는 종교적 은총이나, 참선 중에 선정에 들어 경험하는 절대적 고요함 같은 것.

2) 순수한 정신적 경험. 어려운 과제를 풀어낸 순간의 환희나, 거의 불가능해 보이던 도전을 성취한 순간의 기쁨 같은 것.

3) 순수한 육체적 경험. 깊은 밤 아무도 없는 거리를 온 힘을 다해 내달릴 때 몸 전체에서 울리는 생명의 외침 같은 것.

4) 순수한 생리적 경험. 세끼를 굶어 허기가 극에 달했을 때 먹던 불어터진 라면의 맛이나 갈증이 극에 달했을 때 마신 한 바가지의 우물물 같은 것.

5) 순수한 감각적 경험. 어릴 때 처음으로 먹어본 초콜릿이 혀에 부딪혔을 때의 황홀함 같은 것.

이 다섯 가지 특별한 감성적 울림들 중에 특히 예술비평과 관련해서 우선적으로 다룰 만한 범주는 다섯 번째라 할 수 있다. 왜냐하면 백과사전적 관점에서 예술비평의 일차적 관심은 내적 울림을 야기하는 외적 자극의 질적 특질에 있기 때문이다. 거친 비유를 한 번만 더 사용하자면, 감성적 울림의 질적 특질과 감성의 호수에 던져진 돌멩이의 질적 특질 간의 직접적 상호관련성이 예술비평의 기본적 전제이다. 물론 네 번째 범주도 외부로부터 던져진 돌멩이와 관련되기는 하지만, 이 경우 어떤 라면이나 어떤 물이라도 그 맛이 기가 막히게 좋을 수밖에는 없어서 질적 특질이라는 점에서 내적 울림과 외적 자극의 직접적 상호관련성을 적절하게 제시하기가 어렵다.

앞에서 언급한 것처럼, 다섯 번째 범주를 예술비평과 관련짓는 것은 무엇보다도 필자의 개인적인 경험에 근거한다. 필자가 초등학교 1학년 때 소풍을 갔는데, 어머님이 김밥과 함께 국산 새알 초콜릿을 싸주셨

다. 그 당시 국산 초콜릿의 수준이 아직 바닥일 때였지만, 필자로서는 맛있기만 한 새알 초콜릿이었다. 그런데 미제 새알 초콜릿을 싸가지고 온 친구가 몇 개인가를 손에 쥐어주어서 먹어보았는데, 그 맛이 그야말로 "천지 우당탕!"이었던 것이다. 초콜릿 맛에 길들여질 필요도 없었다. 그 자리에서 감성적 울림의 질적 차이가 감성적 울림을 야기한 대상의 질적 차이에 따라 판단되어진 것이다. 세상에는 이렇게나 맛이 있는 초콜릿이란 게 존재하고 있었던 것이다. 이런 깨달음에서 예술비평은 출발한다.

3. 예술비평의 초석은 미학적 힘과 감성적 울림의 만남이다.

초콜릿과의 만남 이래 필자는 이 세상에는 맛있는 음식들이 정말로 많다는 것을 경험을 통해 알아왔다. 그리고 이런 맛있는 음식들이 필자에게 힘으로서 작용한다는 것도, 때로는 뼈에 사무치게 인정할 수밖에 없다는 것도 안다. 아무리 아닌 척해도 어느새 내 젓가락은 맛있는 음식 쪽으로 다가 가고 있으니까. 젓가락이 다가 간다라기 보다는 음식이 젓가락을 끌어당기고 있다는 표현이 어쩌면 더 적절한지도 모른다. 그렇게 이 세상은 엄청난 힘으로 가득 차 있다는 인식에서 예술비평에 대한 접근의 첫 거점이 확보 된다 .

아주 단순화해서 이야기하자면, 세상에서 작용하는 제반 힘을 연구하는 학문으로 보통 물리학을 꼽는다. 하지만 방금 이야기한 것처럼, 이 세상에는 물리학적으로는 측정할 수 없는, 그와는 다른 성격의 엄청 다양한 힘으로 가득 차 있다. 그것이 미학적 힘이다. 그리고 이 힘이 존재함을 알아채는 능력이 우리의 감성에 있다. 필자가 앞에서 감성의

호수에 던져진 돌멩이라고 표현한 것처럼, 이 힘은 우리의 감성에 울림으로 경험된다. 미학적 힘을 감성적 울림으로 경험하는 우리의 능력이 바로 감수성이다. 이런 맥락에서 덧붙여 이야기하자면, 앞에서 언급한 적이 있는 'sensibility'란 영어는 필자의 번역으로 하면 '감수성'이 된다. 필자의 어법에 따르면, 이 힘을 창조하는 능력이 상상력imagination인데, 상상력과 감수성은 예술이란 영역의 두 중심축이라 할 수 있다. 다시 말해, 예술의 중심에는 감성에 울림을 야기하는 다양한 성격의 미학적 힘이 자리 잡고 있다.

누구나 할 것 없이 저마다의 경험을 통해서도 쉽게 확인이 되겠지만, 우리의 감성에 귀를 기울이면 세상은 특별한 힘으로 우리를 사로잡는다. 이럴 때 필자는 '만남'이란 말을 쓰곤 한다. 이런 만남의 상황에서 우리는 우리 감성의 특별한 울림을 세상 무엇인가의 특별한 특질과 결부시킬 수 있다. 내 심장의 주관적인 울림을 바깥세상의 어떤 대상에 내재된 특별한 특질로 환원시키는 가리킴, 그 손짓이, 방향을 가리킬 때 쓰는 것과 같이, 바로 예술비평의 표지판이다.

톤이라든지, 마력 등으로 표현되는 물리학이 연구하는 힘은 객관적인 방식으로 측정이 가능하다. 예를 들어 중력이라든지, 원심력, 관성력, 탄성력 또는 원자력 등등이 있다. 물리학과는 별 상관이 없는 미학이란 학문이 있는데, 이 학문은 필자가 미학적 힘이라 부르는, 물리학적 힘과는 다른 성격의 힘을 연구한다. 사실 그래서 미학이라는 학문이 연구하는 힘을 미학적 힘이라 부르는 것이다. 미학적 힘은 물리학적 힘과는 달리 객관적인 방식으로는 측정이 불가능하다. 미학적 힘은 주관적인 성격의 힘이다. 누구든 그 힘을 '느껴야'만 그 힘이 존재한다. 필자는, 앞에서도 벌써 몇 차례인가 언급했지만, 그 느낌을 즐겨 '울림'이라 부른다. 울림이 일어나는 곳이 우리의 감성이라 감성의 울림 말고는 그 힘의 존재에 다가갈 수 있는 방법이 없다.

이 글을 시작할 때 한 마디로 정리해버린 것처럼, 이 울림이 예술비평의 출발점이다. 그냥 우리 내면에서 저절로 감성적 울림이 일어날 수도 있겠지만, 이 울림이 바깥세상에 엄청 다양한 형태로 존재하는 힘의 작용에서 비롯한 것이라면, 울림은 우리의 관심을 바깥세상으로 돌리게 한다. 내면의 울림이 바깥세상 어디에서 오는가를 확인하려 하는 것이다. 일단은 손짓으로도 충분하다. "저기 좀 봐. 저 꽃은 정말 아름답구나!" 이 단순하고 소박한 문장이 특별할 것 없는 일상적 손짓과 결부되면서 인류문화사에 비평이라는 거대한 건물의 초석을 이룬다.

4. 예술비평은 미학적 힘과 감성적 울림의 만남에서 비롯한 언어적 소통이다.

바깥 세상에 잠재되어 있던 미학적 힘이 감성에서 울림으로 경험되는 순간 우리가 내지르는 탄성은 주변의 관심을 자극한다. 극단적으로 말해서, 어쩌면 수십 쪽에 달하는 잘 쓰인 평론도 결국 "아!"라는 탄성을 수많은 문장들을 통해 설명하고 있는 건지도 모른다. 어쨌든 인간에게는 멋진 체험을 남과 더불어 나누려는 충동이 있기 때문에, 이 과정에서 언어라든지 몸짓을 동원하게 된다. 특히 언어가 중요한 수단인데, 감성의 울림이나 대상에 내재된 힘과 언어가 동일한 차원의 것이 아니기 때문에 자칫 그 과정에서 체험이 변질되거나 왜곡될 위험이 있다.

뿐만 아니라 미학적 힘은 감성적 울림이라는 열쇠를 통해서만 접근할 수 있기 때문에 아직 울림이 없는 사람들에게 탄성과 손짓만으로 미학적 힘을 납득시키기가 보통 어려운 것이 아니라는 것도 사실이다. 이 어려움이 바로 예술비평의 핵심적인 문제영역이다. 감성에서 벌어진 사건을 일상적인 언어로 풀어내야 하는 일 – 이것이 예술비평의 핵심이

다. 한 마디로, 예술비평은 감성의 특별한 울림에 귀를 기울이고, 그 울림을 대상의 특질로 환원하고, 감성적 울림과 미학적 힘의 관계를 적절한 언어로 치환하는 작업이다.

02. 예술비평은 무엇을 하는가

1. 예술비평은 작품에 내재된 미학적 힘의 가치를 판단하는 작업이다.

　정치비평이나 학술비평처럼 감성적 울림과는 별 상관이 없지만 저마다 나름대로 오랜 역사를 갖고 있는 영역은 차치하고라도, 현대에 들어와 대중적인 일간신문에서부터 전문적인 계간잡지에 이르기까지 이 세상에는 엄청난 양의 비평이 흘러넘친다. 신문이나 잡지뿐만 아니라 방송이나 인터넷, 또는 강단이나 개인적인 담화까지 포함해서 그야말로 비평의 홍수라 해도 과언이 아니다. 비평의 대상도 다채로워서, 문학, 음악, 미술, 연극, 영화 등과 같이 전통적으로 예술이라 칭해지는 영역에서뿐만 아니라, 음식이나 가구 또는 스포츠나 패션 등에서도 활발한 비평 작업을 확인할 수 있다. 도대체 예술비평은 무엇을 하는가?

　이 질문에 대답하기 위해 조금만 관심을 갖고 찾아보면 비평, 그 자체를 다루고 있는 글들도 적지 않음을 알 수 있다. 비평의 수단, 비평의 유형, 비평의 성격, 비평의 구조 등을 다루는 이런 글들에 많건 적건 공통적으로 깔려 있는 비평의 기능은, 한 마디로, 정보와 해석과 평가이다. 다시 말해, 비평은 작품과 관련 되는 정보를 제공하고, 해석을 통해 작품을 설명하고, 판단을 통해 작품의 가치를 평가한다.

　모두가 동의하지는 않겠지만, 필자 생각에 정보와 해석도 결국 평가에 수렴된다. 다시 말해, 감성의 울림에 근거해서 작품에 내재한 미학적 힘의 가치를 평가하는 일이 예술비평이 담당한 핵심적인 역할이다. 따라서 작품들 사이에서 옥석을 가려내고, 한 작품에 내재된 의미 있는

지점들을 확보하기 위해 벼에서 겨를 털어내는 일이야말로 예술비평에서 가장 무게가 실린 작업이다.

　미국의 미학자 도널드 월하웃D. Walhout은 <미학축제Festival of Aesthetics>란 책에서 예술비평의 주안점으로 다음과 같은 다섯 가지를 거론한다.

　1) 기법의 완벽함perfection of technique
　2) 유형적 탁월성excellence of type
　3) 독창성originality of conception
　4) 심오한 이상profundity of vision
　5) 보편적인 감동universality of appeal

　월하웃의 다섯 가지 주안점이 지금으로부터 1500여 년 전 중국사람 사혁謝赫에게는 기운생동氣韻生動, 골법용필骨法用筆, 응물상형應物象形, 수류부채隨類賦彩, 경영위치經營立置, 전이모사轉利模寫 등과 같은 여섯으로 정리되기도 하지만, 어쨌든 작품에 내재된 미학적 힘의 가치에 대한 판단과 평가가 예술비평의 핵심이라는 것은 동, 서를 막론하고 비교적 보편적인 현상임에는 분명하다.

2. 예술비평은 미학적 힘에 대한 감수성의 계기를 확보하기 위한 방편이다.

　물론 작품을 창조한 작가에 대한 정보나 작품이 창조된 시대와 관련된 정보들도 전혀 의미 없는 것은 아니며, 여러 층위에서 작품의 본질에 접근하는 열린 해석적 작업은 예술비평의 필수적인 구성요소라 할 수 있다. 이와 같이 정보제공과 해석에 기반을 둔 해설을 통해 예술비평은 작품에 내재된 매력적인 미학적 힘의 세계로 아직 그 힘의 작용을 경험

하지 못한 사람들을 안내하는 결정적인 계기로서 기능할 수도 있다. 영국 현대 문예비평의 선구자 중 한명으로 꼽히는 리차즈I.A. Richards가 케임브리지 대학생들의 시 감상 능력의 조잡함에 놀라 1929년에 펴낸 <비평의 실제Practical Criticism>란 책은 길잡이로서 예술비평의 효과적인 예 중의 하나일 것이다.

실제로 미학적 힘에 다가갈 수 있는 열쇠는 감성의 울림이라 감성을 통하지 않고는 요령부득이다. 비평은 그 계기를 만들기 위해 할 수 있는 모든 방편을 구사한다. 독일의 혁명가 로자 룩셈부르크R. Luxenburg가 날카롭게 지적했듯이, 우리들 중 누구도 모차르트의 음악에서 비롯한 감성적 울림을 동일한 차원에서 언어로 치환할 수는 없다. 하지만 계기를 위한 방편으로서 예술비평의 역할은 가치에 북극성을 띄우고 주변의 사람들과 함께 가려는 사회적 동물로서 인간의 기질로 보아 도전할만한 의미가 있는 것으로 필자에게는 보인다.

1800년대 프랑스 비평의 영향력 있는 인물 중의 한 명이었던 뗀느 Hippolyte Taine가 1864년 인종, 환경, 시대라는 관점에서 <영국 문학사 Histoire de la Littérature Anglaise>를 저술할 때 그는 프랑스 사람들이 영국문학에 접근하는 하나의 계기를 마련한 것이다. 이 점은 뗀느에게 지대한 영향을 미친 스탈 부인Madame de Staël이 1810년 <독일론De l'Allemagne>을 쓸 때 프랑스 사람들이 독일 낭만주의 작가들에게 다가갈 문을 열어준 것과 같다. 이들의 작업은 영국이나 독일이 전통적으로 프랑스 사람들에게는 '한 없이 먼 당신'과 같은 나라들이었다는 사실을 배경으로 이해할 필요가 있다. 우리나라에서는 민희식이나 송면 등이 <프랑스 문학사>를 썼고 민병훈이나 임종석 등이 <일본 문학사>를 썼다.

참고로, 뗀느가 제시하는 비평의 요점들은 다음과 같이 정리된다.
1) 작품의 특성이 지니는 중요성의 정도. 그 작품은 어떤 장르에 속하

며 거기에 어느 정도의 표현력과 해석력이 보이고 있는가.

2) 작품이 지니는 성격의 유익성. 그 작품은 지식이나 활력, 애정을 증진시키는 경향의 것인가, 과연 유익한 것인가, 해로운 것인가.

3) 작품이 지니는 효과의 집중 정도. 그 작품 속에 효과가 미흡한 부분이나 독자를 통일된 인상으로부터 딴 곳으로 빗나가게 하는 요소는 없는가.

이렇게 정리된 요점들은 어떤 낯선 나라의 예술이나 이질적인 장르를 비평적으로 소개할 때 염두에 두면 편리할 법하다. 어쨌든 뗀느의 요점들에서도 분명하지만, 계기를 위한 방편으로서 예술비평도 결국 감성적 울림과 미학적 힘의 만남이라는 기본적인 전제에서는 예외일 수가 없다. 뗀느의 비평이 천재적인 작가들보다는 평범한 작가들에 더 적절하다는 일반적인 평가를 설령 받아들인다 해도 이 점에서는 예외가 없다.

3. 예술비평은 감성적 울림과 미학적 힘의 상호작용으로 다양한 무게중심들을 포괄한다.

예술비평을 다루는 여러 글들에서 분명하게 드러나는 것처럼, 경우에 따라서 예술비평은 진품인 척하는 모조품을 식별하는 역할을 할 수도 있고, 작품들의 상호영향 관계를 문화 교류라는 측면에서 검토할 수도 있고, 설문이나 인터뷰 등을 통해 수용자 중심으로 작품의 존재이유를 저울질해볼 수도 있고, 사회와 작품을 발생론적으로 고리지어 볼 수도 있다. 그밖에 역사학이나 신화학, 언어학이나 기호학 또는 인류학이나 민속지학적 관점에서 학문적 지향성을 보이는 예술비평도 적지 않으며, 심리분석이나 구조주의, 또는 수사학이나 작가주의와 같이 방

법론적 관심에서 다양한 형태의 예술비평도 존재한다.

비평의 외관이나, 저마다 다른 무게중심이야 어떠하든, 예술비평이 예술비평인 것은 결국, 앞에서도 강조한 것처럼, 감성적 울림과 미학적 힘의 만남이라는 기본적인 전제에서 어떠한 접근도 예외일 수 없다는 점에서 그렇다. 좀 더 강하게 표현하자면, 이것은 하나의 원칙이다. 심지어 전통적인 비평적 글쓰기와는 파격적으로 구별되는 해체비평까지도 감성적 울림과 미학적 힘의 상호작용에 근거해 무수한 변화를 내포하고 있는 스펙트럼의 띠를 벗어날 수는 없다.

프랑스 문예비평의 권력이었던 롤랑 바르트의 마지막 저술이었던 <카메라 루시다>는 뭐라 특징짓기 어려운 그 애매모호한 외관에서도 이 점에서는 한 점 흐트러짐이 없이 인상적인 사진비평 작업이었다. 시를 비평하기 위해 시를 쓰든, 춤을 비평하기 위해 춤을 추든, 미래의 예술비평이 어떤 모습으로 전개되든, 예술비평이 예술비평인 한 그 중심에는 감성적 울림과 미학적 힘의 상호작용에 근거한 가치판단으로서 평가와 방편으로서 계기가 있다.

4. 예술가와 예술비평가는 독립적 상호의존관계에 있다.

지금으로부터 한 세기도 더 전 1899년에 출간된 <문예비평론An Introduction to the Methods and Materials of Literary Criticism>에서 미국의 영문학자들인 게일리Ch.M. Gayley와 스코트F.N. Scott는 비평의 역할로서 허물 찾기, 칭찬하기, 판단하기, 비교 또는 분류하기, 감상하기 등을 거론한다. 이 중 칭찬하기는 예술가의 입장에서 별 문제가 아니겠지만, 허물 찾기는 과연 그 성격이 다르다. 이미 1565년 네덜란드의 화가 브뤼겔은 엄숙하게 붓을 쥐고 있는 화가 어깨 너머로 허물을 찾듯

기웃거리는 안경 낀 비평가의 모습을 풍자적으로 그린 바 있다.

예술가와 예술 비평가의 불편한 관계는 근대적 의미의 예술비평이 태동하던 시기인 1746년 파리에서 라 퐁 드 생텐느La Font de Saint Yenne 라는 인물이 살롱 전에 출품된 그림들을 중심으로 일련의 비평문을 책으로 엮어 펴냈을 때 극명하게 드러난다. 일반 공중의 의견을 대변하는 비평의 역할을 자임한 라 퐁 드 생텐느와 화가들 사이에 격렬한 충돌이 야기되고, 결국 분노한 화가들이 1749년 파업을 단행해 그 해 살롱전이 취소되는 지경에까지 이르게 되는데, 단지 화가들만이 그림에 대해 논할 수 있다는 것이 그들의 주장이었다.

지금은 이 정도까지는 아니지만, 그래도 비평가를 실패한 예술가 정도로 취급하는 경향이 결코 적다고는 말할 수 없는 게 현실인 것도 사실이다. 실제로 예술가를 죽이고 살리는 무소불위의 권력을 행사하는 비평가가 없는 것도 아니고 보면, 비평에 대한 예술가의 민감한 반응도 쉽게 이해할 수 있다. 독일의 소설가 파트리크 쥐스킨트의 단편소설 <깊이에의 강요>는 한 젊은 화가를 죽음으로까지 이르게 하는 무책임한 미술 평론가의 이야기를 담고 있다. 지금도 이 세상 도처에서 "저 개를 쫓아라. 저 비평가를!"이라고 부르짖는 독일의 대문호 괴테의 외침이 심심치 않게 들리고 있다.

예술가와 예술 비평가의 불편한 관계는 충분히 이해하면서도, 그래도 원칙적으로 예술가와 예술 비평가의 독립적 상호의존관계에 내포된 긍정적 가치를 무시할 수는 없다는 것이 필자의 입장이다. "입에 쓴 약이 몸에 좋다."라는 잘 알려진 격언은 차치하고, 특히 필자가 방점 찍고 싶은 예술비평의 긍정적 가치에는 다음과 같은 두 가지가 있다.

1. 비평은 두루뭉술함에 대한 돋을새김이다.

 비평은 정치비평이든, 학술비평이든을 막론하고 일상의 기계적인 회로를 중단시키고, 경직된 제도와 규칙의 틈바구니에서 새로운 대안회로의 가능성을 찾는다. 물론 당연히 대안회로가 다시 일상의 상투적인 회로가 되는 순간 비평이 개입한다. 비평의 표식으로 자신의 꼬리를 물고 있는 뱀을 제안하는 사람들은 이 점을 포착하고 있는 것이다. 그래서 영화학자 데이비드 보드웰D. Bordwell은 <의미 만들기Making Meaning>라는 책에서 다음과 같이 말한다. "사회의 당연한 듯 받아들이고 돌아가는 회로장치를 멈춰 세우고 싶은 비평가는 자신의 작업에 대한 같은 입장을 받아들여야만 할 것이다."
 이 점에서는 예술가도 예외일 수가 없다. 아무리 범지구적 차원에서 예술성을 인정받고 있는 작품이라도 비평은 언제든지 그 작품에 내재된 예술적 가치에 대해 차단기를 내릴 준비가 되어 있어야 한다. 개인적 사정을 떠나 좀 더 통 큰 차원에서 볼 때, 일상의 기계적인 회로를 타고 감성적 울림과 미학적 힘이 그냥 대충 적당히 두루뭉술한 반응과 함께 넘어간다면 그것을 달가워할 예술가는 없을 것이다. 두루뭉술함은 비평의 반대말이며, 돋을새김이야말로 비평의 본령인 것이다. 비평을 구성하는 중요한 요소인 해석은 바로 이 돋을새김을 담당한다.
 비평에서 돋을새김은 표면에서 깊이를 보거나, 여백에서 사자후를 듣는 방식으로 작용할 수도 있는데, 이 때 작품과 비평 사이에서 일어나는 소통의 즐거움은 상당히 강렬한 만남의 기쁨이라 할 수 있다. 많은 사람들의 일상을 지배하는 기계적이고, 습관적인 반응을 거부하면서 일단 내려진 차단기가 다시 올라가는 순간은 예술가와 비평가 모두에게 축제의 현장이다. 일상의 두루뭉술함에 돋을새김을 주는 것은 예술과 예술비평에 공통되는 의미영역이며, 이런 맥락에서 예술가와 예술 비평

가는 동반자적 관계라 할 수 있다.

2. 비평은 에고를 넘어 존재의 만남이다.

　대부분의 사람들이 일상에서 작품을 만날 때 일차적으로 경험하는 것은, 조금 역설적으로 들릴지도 모르겠지만, '자기 자신'이다. 다시 말해, 자신들이 보고 싶어 하는 것, 또는 지금까지 기계적으로 형성되어진 회로의 감수성과 습관적인 생각에 따라 거의 반자동적인 자기 안의 반응에 머물기가 십상이다. 그러다가 작품을 한 번 더 접하게 될 때 이전에는 보지 못하고 스쳐 지나간 지점에서 새롭고 신선한 느낌표가 뜨는 경우가 있다. 이런 경험이 반복되면, 점차 사람들은 "작품 안에 자신의 관념을 확인시키는 '무엇이' 있는가?"에 대한 관심에서 "그 무엇이 작품 속에서 '어떻게' 표현되고 있는가?"로, 다시 말해, 자기에게서 대상으로 관심의 무게중심이 이동하고 있음을 알아차릴 수 있다.

　이러한 무게중심의 이동은, 어설픈 비유를 빌자면, '나'로부터 '너'로 초점의 변화라고도 할 수 있는데, 이런 변화를 달가워하지 않을 예술가는 없을 것이다. 예술비평은 이러한 변화의 중심축 역할을 자임한다. 예술비평에 여러 가지 비본질적인 고려 사항들이 끼어들어오는 것이 문제이지, 예술비평의 본질은 안에서 작용하는 감성적 울림의 근거를 바깥에서 작용하는 미학적 힘에 훈장처럼 수여하는 작업이다. 이렇게 예술과 예술비평은 안팎의 동시적 작업일 수밖에 없다. 우리 대부분의 일상을 지배하는, 자기 자신에 머무름을 '에고ego'라고 한다면, 자신을 벗어나 세상과의 만남을 '존재being'라 부를 수 있다. 이런 본질적인 의미에서 예술가와 예술비평가의 만남은 한 마디로 존재의 만남이라고도 부를 수 있겠다.

5. 예술비평에는 review로서 예술비평과 criticism으로서 예술비평이 있다.

영화 비평가 로빈 우드R. Wood는 <베트남에서 레이건까지>란 책에서 요즈음 비평들이 너무 자잘해졌다고 생각한다. 물론 이번 주말에 무엇을 볼까 망설이는 사람들에게 비평은 도움이 되는 조언자의 역할을 담당할 수도 있고, 무언가를 보고 온 사람들에게 비평은 되새김질의 만족감을 경험하게 해줄 수 있다. 필자는 이런 성격의 비평을 review라고 부른다. Review도 나름대로 필요하긴 하지만, 필자가 criticism이라 부르는 비평은 review와는 성격이 좀 다르다. 예를 들어, 김영철이 편역한 <마이너리티의 헐리웃: 영화로 읽는 미국사회사>에 실린 여러 글의 필자들이나, <대중문화 최후의 유혹>을 쓴 신상언의 경우들이 그런데, 비평가가 세상의 중심에서 외치고 싶은 특별한 주제의식을 갖고 작업을 할 때 criticism으로서 예술비평은 review로서 예술비평과는 사뭇 다른 성격의 존재방식을 보인다. 여기에서 필자가 예술비평이라 함은 무엇보다도 이런 비평을 - 비평이 다루는 주제의식들과 어디까지 동의하느냐에 상관없이 - 염두에 둔 것이다.

예술비평의 역사에서 비평의 존엄성을 지키기 위해 목숨을 초개같이 내놓는 경우가 없지는 않겠지만, 그런 경우까지는 아니더라도 특별한 주제의식의 비평에는 사사로운 편리함에 쉽게 영합하지 않는, 심지 굳은 비평가의 비평을 대하는 태도 또는 입장 같은 것이 두드러지게 나타난다. 이런 입장을 거칠게나마 크게 두 가지로 나누어볼 수 있다.

1. Criticism으로서 예술비평은 진리를 추구한다.

'진리'라는 말은 워낙 애매하면서도 다양하게 쓰이고 있어, 경우에

따라서는 차라리 이 말을 쓰지 않는 게 낫겠다는 생각이 들 때도 있지만, 그래도 이 말이 중요한 의미를 담고 있다는 점에서는 누구라도 동의할 것이다. 진리란 일상의 습관적인 회로에 길들여진 사람의 눈에는 쉽게 띄지 않는 법이다. 여전히 우리의 눈에 해는 동에서 떠서, 서로 지니 말이다. 이런 의미에서 진리는 그 일상의 습관적인 회로를 깨는 가치지향의 정신이다. 진리를 찾는 비평이라면 우선적으로 신학비평이나 마르크스주의나 여성주의 등을 포함해서 각종 이즘ism비평들을 꼽을 수 있겠다.

미국의 신학자 쇼트Robert L. Short는 1964년 <The Gospel according to Peanuts> 그리고 1968년 <The Parables of Peanuts>라는 책들을 통해 지금은 고인이 된 찰스 슐츠의 만화 <피너츠>에 기독교의 복음서적 관점에서 접근하는 비평 작업을 한다. 그의 1964년 작업은 우리나라에서도 대한기독교서회에 의해 김경수가 번역을 맡아 1969년 <만화와 종교>라는 제목으로 출판되었다. <피너츠>의 등장인물들인 찰리 브라운, 루시, 슈뢰더, 스누피 등을 통해 쇼트는 믿음이나 원죄 등과 같은 신학적 문제들에 조명을 던진다. 일부 신학자들의 반발은 충분히 예상할 수 있겠지만, 어쨌든 쇼트에게 찰리 브라운은 구약의 예언자 욥과 같은 인물이며, 스누피는 예수님의 복음을 구현한다.

2. Criticism으로서 예술비평은 예술사적 지평을 확대한다.

영국의 로저 프라이R. Fry나 클라이브 벨C. Bell 같은 미술 비평가들은 세잔느라는 화가를 세계적인 화가로 띄우는 데 결정적인 역할을 한다. 한편 해롤드 로젠버그H. Rosenberg나 레오 스타인버그L. Steinberg 같은 미술 비평가들은 잭슨 폴록이나 재스퍼 존스 같은 미국의 화가들에게 국제적인 위상을 확보해주는 데 혼신의 노력을 다 한다. 톰 울프T. Wolfe

같은 저널리스트가 이러한 '띄우기' 비평 작업에 대단히 미심쩍은 시선을 던지긴 하지만, 도스토예프스키나 카프카 같은 소설가들의 이름을 한국의 독자들이 듣게 되기까지에는 여러 비평가들이 때로는 심지어 자신의 일생을 걸기까지 하면서 자신의 재능을 바친 장대한 세월이 있곤 하는 것이다.

뿐만 아니라 미술이나 문학 같이 이미 예술비평에서 인정받고 있는 표현 형식들 말고 만화나 스릴러와 같이 전통적인 예술비평에서 외면당하고 발전의 지적 토대를 상실하고 있는 영역들에 소명의식을 갖고 전력투구한 수많은 비평의 계보가 있다. 평생을 넓은 의미의 범죄소설에 바친 스웨덴의 이반 모렐리우스I. Morelius나 베르틸 비더베리B.R. Widerberg 같은 인물들은 작가들로부터도 커다란 존경을 받았던 비평가이자 편집자들이다. 우리나라의 경우, SF 장르에 인생을 걸고 있는 김상훈과 같은 비평가이자, 번역가가 있다. 이런 의미에서 예술의 역사는 예술비평의 역사와 같다. 실제로 예술사조에서 보통 '동인'이라 불리는 면면들의 주축은 대체로 예술가와 비평가로 이루어진다. 이렇게 예술의 지평은 예술비평의 지평과 함께 언제나 현재진행형으로 수축과 팽창의 역동적인 움직임을 되풀이한다.

비평을 의미하는 영어의 'criticism'은 그리스어 'krinein'에서 유래한 것인데, 이 말은 분리하다, 선택하다, 판단하다, 결정하다 등의 의미를 갖는다. 그런데 이 말에서부터 그리스어로 '비평'을 뜻하는 'kritike' 뿐만 아니라 '위기'를 뜻하는 'krisis'도 유래한다. 이처럼 '위기crisis'와 '비평criticism'을 의미하는 영어가 같은 그리스어의 어원을 가지고 있다는 것은 의미심장하다. 오로지 당연하고 자연스럽기만 했던 일상이 위기에 부딪혔을 때, 비로소 일상의 자연스러움 또한 단지 하나의 '메커니즘mechanism'일 뿐이라는 사실이 드러나곤 하는 법이다. 대개의 경우 review로서 예술비평은 일상의 회로 안에 머물러 있기 십상이지만,

criticism으로서 예술비평은 위기의 순간에 어미 새의 품을 벗어난 어린 새처럼 익숙하게 머물러 있던 둥지를 떠난다. 때로는 진리에 북극성을 띄우고 하늘 높이 솟구치기도 하고, 때로는 언덕 너머 새로운 지평을 열어젖히기도 하면서 말이다.

03. 예술비평은 누가 하는가

1. 직업으로서 비평가는 근대적 현상이다.

언제부터인가 우리 주위에 비평가라는 명함을 갖고 다니는 존재들이 등장한다. 이 존재의 등장은 1700년대 저널리즘의 발전과 하나의 계급으로서 중산층의 등장이라는 문화사적 사건들과 밀접한 관련이 있다. 1700년대는 근대적 의미의 '예술' 개념이 등장하는 시기이기도 하고, 앞에서도 잠깐 언급한 것처럼 독일사람 바움가르텐에 의해 하나의 학문으로서 미학이 제안되는 시기이기도 하다. 이 새로운 학문의 영역을 표시하기 위해 바움가르텐이 선택한 용어는 라틴어로서 '에스테티카 aethetica'인데, 이 말은 그리스어로 감각을 의미하는 '아이스테시스 aisthesis'에서 비롯한 것이다.

간단하게 풀어서 설명하자면, 미학은 감각을 통해 감성에 울림을 야기한 대상의 매력적인 힘을 연구하는 학문이다. 따라서 이 시기 영국에서는 미학과 거의 비슷한 쓰임새로 'criticism'이라는 용어가 쓰이는 것도 십분 이해할만한 일이다. 시간이 지나면서 점차 미학은 일반론으로서 이론, 예술비평은 구체적 사례연구로서 실천적 작업이라는 역할분담이 이루어진다. 군사적인 용어로 비유하자면, 감성적 울림과 미학적 힘의 만남이라는 고지를 둘러싸고 미학은 포병의 지원사격, 예술비평은 보병의 각개전투라 할 수 있다.

1700년대에 이르면 교육받은 중산층의 젊은이들이 서구 사회의 구석구석에서 본격적으로 움직이기 시작한다. 이러한 움직임을 역사에서는 '계몽주의'라 부르는데, 하나의 직업으로서 비평가의 등장은 계몽주의

와 밀접한 상관관계가 있다. 대체로 비슷한 시기에 예술이 사회의 강력한 유행처럼 등장하면서, 귀족계층을 포함해서 소위 '교양'에 목마른 중산층을 상대로 정보제공과 작품해설과 가치평가의 기준을 제시하는 비평가의 존재가 필요해지는 것이다. 근대적 의미로서 예술비평의 선구적인 인물 중 하나로 손꼽히는 디드로Denis Diderot가 계몽주의의 중요한 추진력이었던 <백과사전Encyclopédie>의 편찬자였다는 사실은 단순한 우연이 아니다.

일차적으로 디드로가 손 댄 비평의 영역은 미술비평이었다. 17세기 말엽 프랑스에서는 앞으로 유럽 전 영역에 지대한 영향력을 행사하게될, 보통 '살롱 전Salon de Paris'이라 불리는 거대한 규모의 미술전시회가 시작되는데, 관주도의 이 전시회에 대한 세간의 관심이 보통 큰 것이 아니었다. 디드로의 비평은 전시회장이었던 파리 루브르궁으로부터 멀리 떨어져 있던 사람들 중 구독신청한 사람들에게 보내는 일종의 편지글 형식으로 된 서간비평이었다. 프랑스에서는 이미 1669년 <주르날 데 사방Journal des Savants>이라든지, 1672년 <메르퀴르 갈랑Mercure Galant> 등과 같은 잡지들이 없었던 것은 아니지만, 아직 매체와 비평의 본격적인 상호작용은 1800년대까지는 기다려야할 일이었다.

사실 프랑스의 살롱전은 1673년 그 당시 프랑스 재상이었던 콜베르가 미술을 통해 국가의 재정을 확보하려는 문화산업적 발상에서 비롯한 국제적 문화행사였다. 실제로 디드로의 비평에는 예술에 눈이 어두운 사람들에게 어떤 작품에 투자하면 좋을지를 알려주는 상담사의 측면이 내포되어 있었다. 이런 의미에서 예술의 역사와 문화산업의 역사만큼이나 예술비평의 역사와 문화산업의 역사가 서로 밀접하게 얽혀있음을 부정하기란 어렵다.

1700년대 초반 영국에서는 조셉 애디슨J. Addison이 동료였던 스틸Steele과 함께 펴낸 <Spectator>와 <Tatler>라는 잡지들을 기반으로

근대 문예비평의 지평을 확보한다. 그리고 1719년 애디슨이 세상을 떠날 때 열 살이었던 사무엘 존슨S. Johnson은 셰익스피어 비평으로 앞으로 거대한 규모로 성장할 셰익스피어 산업의 기반인 현대 영문학 연구의 초석을 닦는다. 그래서 사람들은 그를 부를 때 보통 존슨 박사Doctor Johnson라는 호칭을 사용한다. 1700년대 중엽 독일에서는 함부르크와 베를린 등을 중심으로 레싱Gotthold Ephraim Lessing이라는 극작가가 활발한 창작과 동시에 비평 작업을 통해 괴테, 실러 등으로 이어지는 독일 시민문학의 새로운 부흥을 주도한다.

1800년대로 넘어오면 인쇄기술의 혁명과 함께 서적이나 신문, 잡지의 폭발적인 증가와 대중교육의 확장 그리고 문화산업의 경영전략이 서로 맞물려 엄청난 양의 비평문들을 쏟아내기 시작한다. 이렇게 영국의 존 러스킨J. Ruskin, 덴마크의 게오르그 브란데스G. Brandes, 프랑스의 생트-뵈브Ch.A. Sainte-Beuve 등을 정점으로 하는 무수한 비평가들이 현대에 이르기까지 하나의 직업으로서 비평가라는 전문 집단을 형성하게 된다. 한 마디로, 직업으로서 비평가는 저널리즘의 양적 팽창과 대중교육의 계몽주의 그리고 문화산업의 트렌드 창조라는 세 측면이 다양하게 결합된 서구 근대화의 산물이며, 동, 서를 막론하고 현대 세계에 하나의 유형으로서 커다란 영향력을 행사하게 되는 중요한 문화적 현상이다.

2. 이제 직업으로서 비평가의 역할은 끝났는가

1700년대 다재다능한 프랑스의 문필가 볼테르Voltaire가 열 번째 뮤즈의 영역으로서 비평을 제안한 것은 하나의 제도로서 비평의 위상을 정립한 것이다. 보통 비평계라 불리는 이 제도는 예술계라 불리는 제도

와 끊임없이 서로 밀고 당기는 긴밀한 공생 관계를 유지하며 현대문화사의 핵심적인 한 축을 담당해왔다. 대체로 예술계가 자신의 제도 안으로 비평계를 포함시켜버리는 양상을 보이긴 하지만, 어쨌든 1989년 독일의 사상가 한스 마그누스 엔첸스베르거H.M. Enzensberger가 "비평가의 역할은 끝났다."고 비평의 죽음을 선언할 때 그가 염두에 둔 것이 근대적 제도로서 비평이었다. 다분히 저널리스트적 감각을 가지고 있던 엔첸스베르거에게 20세기까지가 유통기한이었던 근대적 제도로서의 비평은 이제 더 이상 그 권위를 유지하기가 어려워진 것이다. 앞으로 인터넷과 스마트폰으로 전개될 멀티미디어 시대의 비평은 이를테면 누구라도 비평가가 될 수 있는 비평무제한주의라 할까, 아니면 어떤 비평적 권위도 지배적인 효력을 보일 수 없는 비평무정부주의의 양상을 보이게 될 것이었다.

앞에서도 거론한 것처럼, 1700년대 서구 중산층 지식인의 등장과 문화산업과 연계된 저널리즘의 발전과 보조를 함께 하면서 대학이나 궁정의 울타리를 벗어나 좀 더 광범위한 문화 향유 계층을 대상으로 한 전문적인 예술비평이라는 제도가 확립되기 시작한다. 그런데 원래 제도라는 것이 정착하기 위해서는 비교적 보편적인 권력을 행사하는 권위 있는 중심이 필요한 법이다. 가령 프랑스의 경우 1637년 한림원 Académie française이라든지 1648년 왕립 조형예술원Académie Royale de Peinture et de Sculpture 등이 설립됨으로써 장차 예술비평의 전범을 구축하기 시작한다.

물론 때로는 권력 내부에서도 주도권을 놓고 심각한 갈등이 벌어지기도 한다. 예를 들면, 1687년 루이 14세의 궁정에서 벌어진 소위 신구논쟁Querelles des Anciens et des Modernes은 앞으로 되풀이해서 벌어지는 주도권 다툼의 전형적인 경우가 될 것이다. 그 당시 루이 14세의 신임을 얻고 있던 시인 샤를 페로Ch. Perrault가 루이 14세 시대의 문화가 고대

아테네와 로마의 문화와 견주어 조금도 손색이 없다는 시를 발표하자 한림원의 권위를 대표하던 부알로Nicolas Boileau-Despréaux가 이런 넌센스는 한림원의 수치라며 자리를 박차고 일어선 것이다. 고전의 작가들이 가장 위대한 모범을 제공한다는 생각은 부알로뿐만 아니라 비슷한 시기 가령 영국의 비평가 드라이든John Dryden 같은 인물들에게는 너무나도 당연한 것이었다.

병환에서 회복한 루이 14세를 기리기 위해 만들어진 자리에서 촉발된 신구논쟁은 프랑스뿐만 아니라 유럽 전 지역에 걸쳐 앞으로도 오랫동안 그 여파를 유지한다. 물론 이러한 성격의 갈등은 어떤 제도적 권위에 타격을 준다기보다는 오히려 그 권위를 더욱 돋보이게 하는 측면이 있는데, 왜냐하면 페로가 주장하는 새로운 시대의 뛰어남이라는 것이 결국 새로운 시대가 옛 시대라는 거인의 어깨를 타고 있기 때문에 더 멀리 볼 수 있다는 자화자찬적인 논리에 근거하고 있기 때문이다. 실제로, 앞으로 되풀이해서 나타나게 될 제도적 권위 내부에서 비평적 기준을 둘러싼 여러 다양한 갈등의 양상들도 결국 제도적 권위의 존재 자체에 대해서는 의문을 제기하지 않는다. 이와 같은 현상은 영국의 철학자 데이비드 흄D. Hume이 1757년에 발표한 <취미기준론Of the Standard of Taste>이란 논문에서도 잘 나타난다. 이 논문에서 흄은 좋은 비평가의 조건들로 다음과 같은 것들을 거론한다.

1) 아름다움은 적절한 오성의 영역은 아니지만 어쨌든 작품의 목적과 전체의 일관성과 통일을 파악하기 위해 일정 수준의 이해력이 필요하다. 이것은 필요조건이기는 하지만 충분조건은 아니다.
2) 중립성. 좋은 비평가에게는 자신의 편견에 대한 분별심의 능력이 요구된다. 사랑, 우정, 질투 등의 개입을 경계할 필요가 있다.
3) 상상력과 감수성에서 섬세함delicacy의 필요.
4) 훈련.

5) 고전에 대한 소양과 전문적으로 풍부한 경험에서 비롯하는 비교 능력. 그에 따른 전문가들의 동의a consensus of experts.

여기에서 흄이 말하는 전문가들의 동의라는 것이 결국 제도적 권위와 다름이 아니다. 제도적 권위로서 전문가들의 동의는 서로 입장이 다른 전문가들이 거론하는 작가들이 원칙적으로 큰 차이가 없다는 점에서도 드러난다.

1635년에 태어나 1709년에 세상을 떠난 로제 드 필르Roger de Piles는 부왈로 시대에 제도적 권위 밖에서 새롭게 등장하는 아마추어 전문가 집단을 대표한다. 전통적으로 잘 그린 그림의 주요한 비평적 기준이던 소묘만큼이나 색채를 강조한 그는 구성, 소묘, 색채, 표현이라는 각각 20점짜리 네 항목에 따라 80점 만점으로 화가들을 평가한다. 이제 색채가 소묘와 동등한 지위를 차지하게 되는 것이다. 그가 제시한 새로운 비평적 기준에 비추어 최고점으로 합계 65점을 얻은 루벤스가 역시 합계 65점을 얻은 라파엘과 동등한 자격을 획득한다. 현대에 들어와 초현실주의 화가 달리가 필르를 흉내 내어 각각 20점 만점인 진실성, 기법, 영감, 색채, 소묘, 천재성, 구성, 독창성, 신비감 등의 9가지 항목들을 비평적 기준으로 제시한다. 그는 로제 드 필르와 달리 묘사력과 분위기를 잘 그린 그림의 중요한 요소로서 강조한다. 네덜란드의 화가 베르메르가 평균 19.9점으로 최고점을 획득한다. 로제 드 필르나 달리의 경우만 보아도, 비평가들이 비평적 기준으로 강조하는 바는 개인은 물론이고, 시대와 장소에 따라 천차만별이다. 그러나 로제 드 필르나 달리가 비평적 기준으로 강조하는 요소들이 무엇이든, 그들이 언급하는 화가들은 넓게 보아 권위의 틀 안에서 크게 벗어나지 않는다. 그래서 로제 드 필르는 라파엘, 루벤스를 포함해서, 까라치, 푸생, 까라밧지오, 티찌아노, 죠르지오네, 르 브렁, 레오나르도 다빈치, 렘브란트, 미켈란젤로 등을 언급하며, 달리는 자신과 베르메르 이외에도, 레오나르도 다빈치,

벨라스케스, 부그로, 피카소, 라파엘, 마네, 몬드리안 등을 언급한다. 이처럼, 비평적으로 다룰만한 화가들에 대해서는 대체로 – 그들 사이에 점수의 차이야 어떻든 – 전문가들의 동의가 – 적어도 20세기까지는 – 이루어져 왔다. 이런 것이 이를테면 제도적 권위라는 것이다.

이제 21세기에 들어와, 근대적 비평의 제도적 권위는 더 이상 예전과 같을 수 없다. 과장할 필요 없이, 인터넷과 스마트 폰으로 대표되는 열린 소통의 시대에 다양한 영역에서 다채로운 기질의 비평적 감수성들이 출현하고 있다. 이른바 판소리의 '귀 명창'처럼, 저마다의 영역들에서 한가락 하는 '귀 명창'들이 거침없이 세상과 소통을 시도한다. 비평적 감수성의 영역에서 감식안의 전통적인 전형인 '아피시오나도aficionado'나 '코니서connoisseur' 등으로 존중받던 '귀 명창'들이 '딜레땅뜨 dilettante'나 '매니아mania'와 같은 대중적 시대를 거쳐, 이제 '오덕' 또는 '십덕'의 시대에 미학적 힘의 전 영역에서 다원주의적으로 작용하고 있음은 새삼스러운 일이 아니다. 이들은 자신들이 애정을 갖고 있는 영역에 대한 지속적인 관심과 섬세한 감수성으로 상상력의 실천적 작업에 긍정적인 영향력을 행사한다.

물론 20세기가 전개됨에 따라 대중문화mass culture라는 문화상황과 다중매체multi media라는 매체환경이 예술비평에서 진정한 프로페셔널리즘과 사이비 아마추어리즘의 경계를 애매하게 만들어 온 것은 사실이다. 한 세기 전 영국의 극작가이자 음악평론가였던 조지 버나드 쇼G.B. Shaw의 눈에는, 아마추어란 제 잘난 맛에 나발을 불어대고 있는 게나 고등 정도에 불과한 존재였다. 쇼에 따르면 지옥은 아마추어들로 가득 차 있는 곳이었으니까. 하지만 매체이론가 마샬 맥루언M. McLuhan은 오히려 프로페셔널리즘의 매너리즘에 경종을 울린다. 그래픽 디자이너 피오레Quentin Fiore와 함께 쓴 책 <미디어는 마사지이다>에서 그는 다음과 같이 쓴다.

프로페셔널리즘은 환경의 소산이다. 그러나 아마추어리즘은 반환경적이다. 프로페셔널리즘은 개인을 총체적인 환경의 유형으로 흡수한다. 이에 반해 아마추어리즘은 개인의 총체적 자각과 사회법칙에 대한 비판적 자각의 발전을 도모한다. 아마추어는 상실을 용납할 수 있다. 그러나 프로페셔널리즘에는 분류하고, 전문화시키고, 환경의 규범을 전적으로 받아들이는 경향이 있다. 동료들의 집단적인 반응이 확립한 규범이 만족스럽고 깨닫지 못한 상태에서 설득력 있는 환경으로 작용하는 것이다. '전문가'란 제자리에서 계속하는 사람을 말한다.

아마추어가 드러내는 취미의 편협성과 프로페셔널이 걸려 들어간 정체성의 덫은 시대를 불문하고 경계해야할 일이겠지만, 어쨌든 열린 비평의 시대는 이미 문턱을 넘었다. 이제 모두가 비평가일 수 있으며, 제도적 권위에 의한 비평의 독점이 더 이상 자신의 특권을 주장하기 어렵게 되었음은 분명하다. 물론 1700년대 이래 등장하기 시작한 직업으로서 비평가는 앞으로도 한 동안 더 존재하겠지만, 미학적 힘과 감성적 울림의 상호작용에 내포된 질적 가치에 대한 물음으로서 비평은 너, 나 할 것 없이 21세기를 살고 있는 모든 사람들의 몫이기도 하다. 이것은 21세기 예술비평만의 문제가 아니다. 이것은 정치와 교육을 포함해서 삶의 전반에 걸친 문제이기도 한데, 특히 예술비평과 밀접한 관계를 맺고 있는 21세기 예술의 문제이기도 하다.

이미 여러 해전부터 필자는 우리 모두가 예술가일 수 있는 가능성을 '예술무정부주의'라는 말을 만들어 피력해왔다. <미학과 감성학: 감성시대의 미학>이란 책에서 필자는 '예술무정부주의'를 다음과 같이 정리한다.

1) 예술무정부주의는 환경결정론이나 당파주의로부터 예술의 자유

를 의미한다.

2) 예술무정부주의는 '척 하는' 몸짓으로부터 예술의 자유를 의미한다.

3) 예술무정부주의는 획일화한 제도교육으로부터 예술의 자유를 의미한다.

4) 예술무정부주의는 철저히 개인적이고 주관적인 예술의 자유를 의미한다.

5) 예술무정부주의는 이론으로 무장한 권위로부터 예술의 자유를 의미한다.

6) 예술무정부주의는 기능의 회복을 의미한다.

7) 예술무정부주의는 혼돈 속에 숨 쉬는 절대 긍정의 정신을 의미한다.

8) 예술무정부주의는 새로운 감수성의 깨어남을 의미한다.

이와 같이 거칠게나마 정리된 예술무정부주의적 입장은 고스란히 '비평무정부주의'로 넘어간다. 무정부주의적 관점에서, 예술이든, 예술비평이든 공통적으로 던져지는 일차적인 문제는 분명하다. 그 문제는 하나의 물음으로 요약된다. "어떻게 자신의 것을 양보하지 않으면서 남의 것을 인정할 수 있는가?" 결국 이 물음에 대한 저마다의 입장이 21세기 예술과 예술비평의 관건이다.

3. 비평가의 자질로서 요구되는 것은 무엇인가

앞에서 필자가 몇 마디 문장이지만 나름대로 꽤 힘을 주어 시사한 것처럼, 우리 모두에게는 비평가로서 자질이 잠재되어 있다. 하지만 모든 것이 예술일 수는 있어도, 모든 것이 예술은 아니듯이, 우리 모두가

비평가일 수는 있어도, 우리 모두가 비평가인 것은 아니다. 예술가의 자질이 교육과 훈련을 통해 열매 맺듯이, 비평가의 자질도 교육과 훈련을 통해 열매 맺는다. 어떤 것도 저절로 예술일 수 없고, 저절로 비평일 수는 없다.

당연한 말이겠지만, 비평가에게 일차적으로 중요한 자질은 감성적 울림의 섬세한 결과 미학적 힘의 특정한 지점들에 대한 감수성이다. 뿐만 아니라 감성적 울림과 미학적 힘의 상관관계에 대한 언어적 소통성의 자질도 필수적이다. 근대 비평의 아버지라 불리는 영국의 조셉 애디슨은 일단 자신의 감성의 울림과 그 울림의 특별한 질적 체험을 비평의 출발점으로 삼았다. 그는 특히 숭고함, 새로움, 아름다움이라는 특질을 중요하게 생각했는데, 비평가로서 그의 역할은 그 특질을 비평의 대상에 내재된 성과와 설득력 있게 연관 짓는 작업이었다. 그의 언어를 통한 소통의 능력, 특히 말로 표현하기 어려운 감성적 체험을 비교적 쉽고 간결한 언어로 표현해내는 능력이 비평가로서 그의 작업에 도움이 되었다는 것은 두 말 할 나위도 없다.

일단 이러한 자질을 전제하고, 필자는 이제 비평가의 근본-본분-분수라는 비평가적 자질의 세 측면에 대해 간략한 조명을 던져볼까 한다.

1. 비평가에게는 근본이라 일컬을 수 있는 자세가 있다.

무엇보다도 먼저, 권력이나 제도의 경직된 작용이나 일상의 습관적 회로에 대해 끊임없이 멈춰 서서 물음표를 붙이는 자세야말로 비평가의 근본이라 할 수 있다. 마침표를 찍는 순간 그 마침표가 그대로 물음표로 바뀌는 격이라고나 할까. 일상에서 대부분의 사람들이 당연한 듯 넘기는 모든 현상들에 일단 차단기를 내리는 성향 – 이것이 비평가의 근본이다. 이런 점에서 비평가의 근본은 올바른 해결 제시에 있다기보다는

올바른 문제 제기에 있다고 말할 수도 있겠다. 이와 비슷한 맥락에서, 적지 않은 19세기 문학연구가들이 프랑스의 극작가 뒤마 피스Dumas fils보다 노르웨이의 극작가 입센을 극작가의 근본에 가까운 곳에 위치시킨다. 뒤마 피스의 섣부른 해결보다는 입센의 골치 아픈 문제 제기를 더 중요하게 바라본 탓이다. 물론 비평이든 극작이든, 해결 제시가 올바르기만 하다면 그것을 마다할 이유는 아무 데도 없지만 말이다.

무엇이든 일단 차단기를 내리는 비평가의 근본적인 자세는 해결책을 포함해서 자신의 비평을 구성하는 모든 판단과 평가들에도 해당된다. 솔직히 항상 깨어있음에 대해 말하기는 쉬워도, 그 항상 깨어있음을 실천하기란 엄청 어려운 법이다. 어제에 머물지 않고, 내일을 미리 앞당기지 않으면서, 항상 지금, 이곳에 깨어있는 비평가의 이상적인 자세야말로 비평가의 근본을 이룬다.

한 시대의 전문가들에게는 너무 당연하고, 너무 분명해서 비교할 가치조차 없다 느껴지는, 이를테면 예술가들 사이의 위계질서 같은 것이 존재한다. 가령 영문학에서 셰익스피어와 <천로역정>을 쓴 존 번연J. Bunyan의 비교는 태산과 개미집 정도의 비교에 불과할 것이고, 미술사에서 르네상스의 화가 미켈란젤로와 19세기의 삽화가 귀스타프 도레G. Doré의 비교는 거대한 강물과 작은 시냇물 정도의 비교에 불과할 것이다. 이 당연함과 분명함이 멈춰선 자리에서 21세기 비평이 새롭게 시작한다. 18세기에서 19세기에 걸쳐 살았던, 스코틀랜드의 성직자이자 문필가였던 아치발드 앨리슨A. Alison은 <취미의 원리와 성격Essays on the Nature and Principles of Taste>에서 "비평은 예술을 규칙에 관련시켜 생각하는 일이며 한 예술을 다른 예술과 비교하는 일이므로 감상을 파괴한다."고 말했다. 규범적인 비평에 대한 앨리슨의 회의적인 입장은 그 만큼 더 근본이 제대로 갖춰진 비평가의 작용을 귀하게 만든다.

20세기 비평의 영역에서 나름대로 영향력을 행사한 프랑스의 비평가

롤랑 바르트R. Barthes나 미국의 영문학자 레슬리 피들러L. Fiedler 또는
다재다능했던 미국의 문필가 수잰 손탁S. Sontag 등은 미학적 힘과 감성
적 울림의 상호작용에서 제도권 비평의 경직된 해석 대신에 도취의
절정체험을 강조한다. 이들이 선택한 'jouissance'나 'ecstatics' 또는
'erotics' 등과 같은 자극적인 용어들은 이를테면 방편들이다. 이러한
자극적인 용어들 너머에서 항상 순간에 깨어있는 비평가의 자세가 드러
난다. 이들에 따르면, 결국 비평은 살아남음이 아니라 살아있음의 찬가
인 셈이다.

2. 비평가는 본분에서 벗어나서는 안 된다.

깨어있음에 깊이 뿌리를 내리고 있는 비평가의 본분은 자신이 경험
한 감성적 울림의 내면적 가치를 그 울림을 야기한 미학적 힘의 대상적
가치로 전환하는 일이다. 그러기 위해서는, 당연하겠지만, 누구라도 자
기 내면의 감성적 울림에 머물지 않는 일이 중요하다. 그래서 1943년에
펴낸 <미학과 예술비평에 대한 의미론적 접근New Bearings in Esthetics
and Art Criticism－A Study in Semantics and Evaluation>에서 미국의 철
학자 버나드 헤일B.C. Heyl은 가치평가에서 '좋아함liking'과 '인정함
approbation'을 구분하는 것이 얼마나 중요한 일인가를 강조한다.
하지만 아직도 세상에 많은 사람들이, 가령 TV 드라마 같은 것을
볼 때, 여전히 "내가 좋아하면 그것이 좋은 것."이라고 생각한다. 이런
생각도 일리가 없는 것은 아니지만, 필자는 이런 생각을 '취미taste'의
영역으로 돌린다. '취미'는 전통적으로 미학과 비평의 중요한 의미영역
이었는데, 일단 취미에 대한 필자의 입장은 "모든 취미는 정당하다."는
한 마디 문장으로 정리될 수 있다. 취미에 관한 한 누가 옳고 누가 그르
고를 따지면서 왈가왈부할 필요가 없는 것이다. "나는 이것이 좋아.

내 맘에 들어. 딱 내 입맛이야." 이러면 끝이다.

반면에 비평가의 본분은 바로 이러한 발언에서 시작된다. "당신이 그것을 좋아하는 것은 알겠다. 그런데 당신이 좋아하는 것은 과연 당신이 좋아할만한 가치가 있는 것인가?" 이 문장에 내포된 물음표가 핵심을 찌르는 비평가의 본분이다. 배가 고플 때 먹는 음식이 맛있는 것은 당연하고, 외로울 때면 말 걸어주는 누군가가 사랑스러운 것은 충분히 이해할 수 있다. 젊었을 때 좋아했던 음악과 나이 들었을 때 좋아하는 음악이 다른 것도 그럴 법하고, 자신이 잘 알고 있는 사람이 쓴 시가 감동을 주는 것은, 그렇지 않은 것이 오히려 이상할 정도로 자연스럽다. 그렇다면 셰익스피어의 <한 여름 밤의 꿈>은 연인들의 눈에 씐 콩깍지란 의미에서 비평가의 본분에 대한 알레고리라 할 수 있다. 안데르센이 쓴 벌거벗은 임금님에 관한 동화가 비평가의 근본에 대한 알레고리라면 말이다,

경우에 따라서는, 취미의 영역에서 작용하는 감성적 울림의 질적 가치가 그야말로 '천지 우당탕'일 수도 얼마든지 있다. 이런 경우 우리는 그냥 감성적 울림의 물결에 몸을 맡기고 함께 흘러가면 된다. 스웨덴의 심리학자 알프 가브리엘손A. Gabrielsson은 심리학의 치유적 관점에서 앞에서 거론했던 A.H. 매슬로우의 '절정체험'에 커다란 관심을 보인다. 그는 설문과 인터뷰 등을 통해 음악체험에 관한 사람들의 이야기를 듣고 기록한다. 그가 절정체험으로 묘사하는 음악체험의 경우들은 다음과 같다.

1) 피부에 소름이 돋고 혈압상승에 가슴이 벅차오름.
2) 기쁨에 흐느끼고 때로는 거의 고통스러운 신음소리.
3) 공중에 붕 뜬 기분.
4) 음악에 총체적으로 녹아드는 느낌.
5) 음악가와 완벽한 일체감.

6) 시간과 공간이 사라지면서 지금, 그리고 여기에 대한 생생한 느낌.

7) 조용히 침잠하거나 온몸을 흔들어 댐.

8) 모든 것이 있어야 할 곳에 있는 느낌, 그로 인한 경이로움, 조화, 평화, 행복감.

9) 자신의 느낌과 상황이 분명하게 손에 잡힘.

10) 초월적 차원이동.

왠지 가브리엘손이 묘사하는 절정체험에 에로틱 체험이나, 약물 체험의 뉘앙스가 적지 않게 풍기고 있긴 하지만, 어쨌든 아시아 문화권에서는 그림 앞에 신발을 벗어놓고 그림 속으로 사라진 화가에 대한 전설이 회자되는 만큼, 구지 취미와 비평을 나누고 싶지 않은 입장도 어느 정도는 고려해볼 수 있다. 그렇지만, 필자의 입장을 한 번 더 강조해서 말하자면, 비평가의 본분은 그 흐름에서 깨어나는 일이다. 지금까지 취미와 비평의 문제를 다룬 사람들이 어떤 용어들과 어떤 논리들을 구사하더라도, 결국 비평가의 본분은 감성적 울림의 내적 가치를 미학적 힘의 외적 가치로 전환시키는 일이다.

우리가 태어난 곳, 살아온 배경, 지금 처해있는 상황, 앞으로 다가올 일들에 대한 기대 등등 온갖 것들이 감성적 울림의 배경에서 작용하고 있음은 우리 모두 저마다의 경험을 통해 잘 알고 있다. 이런 맥락에서 독일의 철학자 임마뉴엘 칸트I. Kant가 '무관심성Interesselosigkeit'이란 용어를 끄집어내면서 감성적 울림에 개입하는 모든 사적인 관심들을 배제하고 온전히 대상에 내재된 미학적 힘의 질적 가치에 집중해주기를 비평에 기대하는 것도 이해하기가 어렵지 않다. 자연에 내재된 미학적 힘에 철저히 열려있음을 강조하기 위하여 미국의 사상가 랠프 월도 에머슨R.W. Emerson은 심지어 '투명한 안구a transparent eyeball'란 말을 만들어낸다. 칸트나 에머슨은 서구미학에서 '미적 태도'라 부르는 전통적 의미영역의 주요한 경우들이다.

하지만 세간의 평범한 중생들인 우리들 중 누가 예술비평에서 삶의 맥락으로부터 총체적으로 자유로운 판단력을 구사할 수 있겠는가? 비평가의 본분이 감성적 울림의 내면적 가치를 미학적 힘의 대상적 가치로 환원하는 데 있다면, '무관심성'이나 '투명한 안구'와 같은 말들은 그 과정에서 사사로운 개인적 사정의 개입을 최소화하자는 가치지향의 정신을 내포한다. 20세기 초엽 영국의 미학자 에드워드 블로E. Bullough가 '심적 거리psychical distance'란 용어를 제안할 때 그가 염두에 두고 있던 것도 대상에 잠재된 미학적 힘을 최대한 발현시키기 위해 감성적 울림에 개입하는 개인적 사정을 최소화하자는 미적 태도론의 한 변형된 형태였다.

1975년 미국의 영문학자 노먼 홀랜드N. Holland는 <다섯 독자들의 독서연구5 readers reading>라는 논문에서 이 세상의 모든 책읽기는 노골적이든 아니든 결국 주관적 책읽기일 수밖에 없다는 주장을 펼친다. 그러자 1978년 홀랜드의 동료였던 데이비드 블레이치D. Bleich가 자신의 책 <주관적 비평Subjective Criticism>에서 책읽기가 자연과학적 방식의 객관적일 수는 없겠지만 그래도 개인적 사정으로 점철된 주관적 책읽기와 책에 잠재된 미학적 힘의 가치를 최대한 발현시키는 이상적 책읽기와는 어떤 식으로든 구별이 있어야 하지 않겠느냐는 생각을 피력한다. 블레이치의 생각은 광적인 독자real addict와 비판적 독자critical reader를 구분하는 대중문학 연구가 제리 팔머J. Palmer에게서도 확인된다.

사실 급진적인 입장을 취하는 홀랜드도 작품의 가치를 판단하기 위해서는 개인적 사정의 개입을 최소화해야 할 거라는 전통적인 입장에서 크게 벗어나 있지는 않는데, 비평가의 본분이라는 관점에서 평가의 일차적인 주안점을 작품의 미학적 힘에 내재된 질적 가치에 놓고 있는 점에서는 큰 차이가 없기 때문이다. 누구라도 부정할 수 없겠지만, 감성

적 울림은 주관적일 수밖에 없다. 그렇지만 비평가가 자신의 감성적 울림을 작품에 내재된 미학적 힘보다 더 중요하게 생각한다면 이런 생각은 비평가의 본분이라는 점에서 적절하지 못하다는 것이 지금까지 누차 강조해온 필자의 입장이다. 예술비평에서 비평가의 감성적 울림은 항상 작품의 미학적 힘에 중심자리를 내어줄 수밖에 없다. 이렇게 자신의 앞자리를 작품에 내어주는 자세 – 이것이 비평가의 본분이다. 결국 비평가의 본분은 자신을 드러내는 데 있는 것이 아니라 작품을 드러내는 데 있는 것이다.

자기 내면의 감성적 울림을 화려한 언어로 서술하기보다 대상에 내재된 미학적 힘에 충실하게 다가가는 소통의 방식을 취하는 비평가는 일단 제대로 만남이 일어나지 않은 대상에 관한 비평적 판단에 조심스러울 수밖에 없다. 오스트리아의 철학자 비트겐슈타인L.J.J. Wittgenstein을 전용하자면, "만남이 없으면 침묵하라."는 경구도 예술비평에서는 가능하다. 물론 만남이 일어난 대상의 가치를 강조하기 위해 그렇지 못한 대상의 못마땅한 부분을 일종의 소극적 비교법으로 끌어올 수는 있으나, 이런 것은 어디까지나 편법일 뿐이다. 스웨덴의 비평가 토마스 토릴드Th. Thorild가 1791년에 발표한 <비평비판론En kritik över kritiker>에서 1) 잘 알고 있는 대상에 대하여, 2) 그 대상 자체의 종류와 서열에 따라, 3) 단점보다는 장점에 근거한 비평을 강조할 때, 그는 비평가의 본분에 방점을 찍고 있는 것이다. 한 마디로, 비평가의 본분은 비방과 비평의 본질적인 차이에 뿌리를 내린다.

3. 비평가는 항상 분수를 염두에 두어야 한다.

당연한 말이겠지만, 예술비평가는 자신의 그릇에 따라 예술작품을 비평할 수밖에 없다. 마치 만남이 일어난 듯 시늉을 할 수는 있겠지만,

그것은 시늉을 하는 것뿐이다. 따라서 비평가는 끊임없이 자신의 그릇을 키워야 한다. 혹시라도 손에 쥐게 된 심판관이라는 권력의 덫에 걸려 들어가서는 안 될 일이다. 이 세상에는 얼마나 다양한 미학적 힘들이 용솟음치고 있는가. 그 힘들과 마주한 비평가는 항상 자신의 분수를 염두에 둘 수밖에 없다.

루이 14세 시대에 비평의 권위였던 부알로는 품위와 절도decorum를 강조한 로마 시대의 시인 호라티우스Horatius의 이상을 추구했다. 그래서 호라티우스가 쓴 <시학ars poetica>을 토대로 1674년 자신의 <시학 l'art poétique>을 썼다. 부알로가 고전주의적 '규범canon'의 중심에 있었던 것은 역사적 사실이지만, 그래도 그는 지나치게 규칙에 얽매이지 않도록 경고하면서 양식bon sens에 근거한 진실임직함vraisemblance을 강조하기도 한다. 확실치는 않지만 호라티우스 다음 세대로 추정되는 롱기누스Longinus는 호라티우스의 권위에 반발해서 위대한 시의 핵심으로 신명ekstasis과 경이로움을 부각시키려 한 인물이었다. 그는 <숭고에 관하여Perì hýpsous>란 책을 후세에 남긴다. 흥미 있는 것은 이 책을 번역한 인물이 다름 아닌 부알로 자신이라는 사실이다. 이 책은 <시학>이 출판된 것과 같은 해인 1674년에 나온다. 부알로는 규범의 중요성을 강조함과 동시에 다가오는 낭만주의적 '천재genius'의 시대를 예감하고 있었던 것이다.

1759년 영국의 시인 에드워드 영E. Young은 <독창성에 관하여 Conjectures upon Original Composition>란 책을 펴내면서 창조 행위에 천재의 중요성을 강조한다. 그에 따르면, 시인이 고대의 전범들을 덜 모방할수록 그만큼 더 그들과 흡사해진다. 다시 말해, 규칙을 잘 이해한다는 것과 매력적인 미학적 힘을 창조한다는 것은 별개의 문제라는 것이다. 영과 비슷한 시대를 살았던 영국의 미학자 프랜시스 허치슨F. Hutcheson이나 프랑스의 작가 퐁트넬B. de Fontenelle 등에서도 규범에서

천재로 무게중심의 이동을 볼 수 있다. 예술에서 천재란 일상의 상투적 회로와 경직된 관습을 미학적 힘의 창조로 깨는 인물이다. 따라서 자칫 비평이 상투적 회로와 경직된 관습의 역할을 담당하고 있는 것은 아닌지, 잠재적인 천재의 작품 앞에 서 있는 비평가는 스스로에 대해 언제나 경계를 늦추지 않는 파수꾼의 역할을 담당해야 한다. 작은 종지로 바다를 담을 수는 없는 법이다. 이 점을 통렬하게 꿰뚫어보는 것 - 그것이 비평가의 분수이다.

자폐아이면서 교수가 된 미국의 템플 그랜딘T. Grandin은 이렇게 말했다. "동물들과 자폐아들 그리고 예술을 이해하기 위해서 우리는 일상의 언어라는 덫으로부터 자유로워져야 한다." 그러니까 비평가가 미학적 힘과 감성적 울림의 상호작용을, 특히 질적 특질이라는 점에 주목하면서 일상 언어로 풀어가려 할 때, 비평가는 항상 자신의 한계를 의식하고 있어야 한다. 이것이 또한 비평가의 분수이다.

미학적 힘에서 비롯한 비평가의 글이 또 다른 미학적 힘이 되어 그 글의 독자들에게 작용할 수 있다. 물론 이것은 좋은 일이다. 그러나 그 과정에서 예술가의 천재성을 자신의 천재성으로 탈바꿈시키려는 허황한 의도가 알게 모르게 스며들어 있는 것은 아닌지 비평가는 항상 조심해야할 일이다. 비평가의 분수에서 비로소 하나의 사회적 제도로서 비평의 존재근거가 확보된다.

04. 취미와 예술비평의 차이는 무엇인가

1. 예술비평은 사회적 제도이다.

어떤 것에 대한 취미가 깊어감에 따라 자연스럽게 가치판단이 연루되면서 그 판단에 비판적인 성격이 따라오는 것은 경험적으로 사실이다. 취미도 옥석을 가린다. 필자가 '취미'라는 말로 가리키는 것은 이 순간의 판단에 두드러지게 자리 잡고 있는 자기중심적 경향이다. 이 점에서 취미와 비평이 구별된다. 우리말 표현에 "엿장수 마음대로."란 것이 있다. 취미는 사적인 의미영역이라 충분히 그럴 수 있다. 하지만 비평은 공적인 의미영역이라 그럴 수가 없다.

취미에도 취미선도자taste leader나 준거틀frame of reference이 있고, 계급이나 성별 또는 세대나 민족 등에 따라 한 개인의 범주를 넘어서는 엄청 다양한 취미집단들로 구분될 수도 있다. 비슷한 취미의 소유자들 사이에서 '더불어'의 정신에 입각한 소통의 즐거움도 무시할 수 없으며, 그 과정에서 간주관적inter-subjective 작용은 당연한 일이다. 다시 말해, 취미도 개인적 사정이라는 울타리를 넘어서 사회적 환경의 관심자리로 들어갈 수 있는데, 그때 비평이 개입한다.

앞에서도 말한 것처럼, 1700년대 이래 서구에서 예술비평은 하나의 사회적인 제도로서 자리 잡아왔다. 이 시기에 왕이나 귀족 또는 종교적 체제와는 구별되는 일련의 공적 제도들이 수립된다. 정부라든지, 국회 또는 헌법재판소 같은 것들이 그것이다. 비슷한 시기에 매체와 산업의 발전은 저마다 고유한 제도적 작용을 통해 사회를 구성하는 개개인들의 삶에 커다란 영향력을 행사한다. 소위 '근대화'라 불리는 이런 와중에

예술과 예술비평은 권력이라는 거대하고 강력한 제도들 틈바구니에서 자기 나름대로의 공적인 의미영역을 확보하면서, 보통 '문화'라는 말로 대변되는 가치관과 세계관의 정립이라는 역할을 담당해왔다.

독일의 사회철학자 위르겐 하버마스J. Habermas로부터 '공공성 Öffentlichkeit'이란 개념을 빌려온 미국의 독문학자 피터 호헨달P.U. Hohendahl이 1982년 펴낸 <제도로서 비평The Institution of Criticism>이란 책은 특히 18세기에서 19세기에 걸쳐 서구 중산층의 사회적 의식을 이끌어온 문예비평의 역할에 조명을 던진다. 영국의 문필가 테리 이글튼T. Eagleton은 호헨달에 제대로 자극을 받아 1984년 <비평의 기능The Function of Criticism>이란 책을 펴내면서 변덕스러운 주관주의가 난무하는 후기구조주의 시대에 공적인 의미영역에서 점점 무디어져가는 비평의 역할에 날카로운 각성을 촉구한다.

2. 예술비평은 문화산업의 상업주의에 대한 방파제로서 역할을 수행한다.

대중문화와 다중매체의 시대에 엔첸스베르거가 비평가의 죽음을 선언하고, 심지어 '비평무정부주의'라는 자극적인 용어를 세상에 던진 필자가 여전히 예술비평을 공적인 의미영역에 위치시키는 것은, 무엇보다도 1700년대 이래 문화산업이 하나의 거대한 상업주의 메커니즘을 작동시키면서 사람들 개개인의 삶에 소홀히 넘길 수 없는 영향력을 행사하고 있기 때문이다. 1998년 뉴욕영화제 집행위원장이었던 리처드 페냐R. Peña가 한 말을 들어보라. "미국에서 한 해 만들어지는 영화의 양은 엄청나다. 한 해 700에서 800여 편의 인디영화들이 나오고 그 반 수 정도 되는 영화가 메이저 영화사들에 의해 만들어지고 있다. 대부분은

논할 가치가 없는 쓰레기junk 영화들이다. 대부분의 소설이나 미술작품이 쓰레기인 것처럼 영화도 마찬가지이다.”

그의 단정적인 발언에 불편해할 문화산업 종사자들도 여럿 있겠지만, 상업주의적 현실이 세상 사람들의 감성적 울림과 미학적 힘에 내포된 질적 가치에 충분할 만큼 귀를 기울이게 하기 어렵다는 것도 분명한만큼, 상업주의적 폐단에 방파제 역할을 할 수 있는 공적인 의미영역에서 예술비평이 요구되는 것은 누구라도 전적으로 부정할 수는 없다. 인간은 돈을 벌기 위해서라면 무슨 짓이든 할 수 있는 존재인 것이다. 망루 위의 파수꾼 역할은 꼭 직업적 비평가에게만 국한된 일이 아니다.

인간의 감성적 영역에서 문화산업의 상업주의가 행사하는 부정적인 영향력에 대해서는 시인 엘리엇T.S. Eliot이나 철학자 오르테가 이 가세트H.O. y Gasset 등으로 대표되는 보수적 입장과 극작가 브레히트B. Brecht나 철학자 마르쿠제H. Marcuse 등으로 대표되는 급진적 입장이 다 같이 힘을 합쳐서 비판적 역할의 공동전선을 펼쳐왔다. 독일 프랑크푸르트 대학의 사회연구소를 이끌었던 아도르노T.W. Adorno나 호르크하이머M. Horkheimer 등의 문화산업비판론이나 그들의 후배였던 볼프강 하우크W.F. Haug의 상품미학비판론 등도 다 이 공동전선에 합류한다.

3. 예술비평은 감성교육을 담당한다.

6-70년대 영국 버밍엄 대학의 현대문화연구소를 중심으로 문화연구 Cultural Studies란 영역을 개척한 스튜어트 홀S. Hall이나 레이먼드 윌리엄스R. Williams를 위시해서 그들의 영향을 받은 다음 세대의 학자들, 가령 토니 베네트T. Bennett나 존 피스크J. Fiske 같은 이들이 문화연구

의 출발점으로 인정하는 것처럼, 문화산업이 여전히 산업일 수 있는 것은 문화산업의 산물들이 인간의 감성에 자발적으로 지갑을 꺼낼 만큼의 힘으로서 작용하기 때문이다. 우리 모두 경험으로 잘 알고 있듯이, 감성에 작용하는 힘은 잘 쓰면 좋다. 그러나 못 쓰면, 재앙이라고까지 말하지는 않더라도, 심각한 문제를 야기할 수도 있다.

사실 문화산업의 부작용에 대해서 어린 시절부터 가정이나 학교에서 감성교육이 일정 부분 역할을 담당해야 한다. 하지만 아직 우리의 현실에서 미흡한 부분이 많은 것은 어쩔 수가 없다. 이런 사정으로 공적인 의미영역에서 예술비평은 감성교육의 역할을 담당한다. 다시 말해, 예술비평이 작품의 공, 과를 따지는 것도 중요하겠지만, 못지않게 중요한 것이 감성의 마음밭을 가꾸는 경작법에 관한 가르침이다. 앞에서 필자는 "예술비평은 누가, 무엇을 하는가?"라는 질문을 던지고 이리저리 대답을 구했는데, 다시 한 번 그 대답을 정리하면 대체로 다음과 같다.

1) 일상의 두루뭉술함을 깨고 감성의 울림에 돋을새김을 주는 일.
2) 차단기를 내리는 일.
3) 한 켜 아래 깊이를 들여다보는 일.
4) 무엇이라기보다 어떻게.
5) 에고를 넘어선 존재의 만남.
6) 예술사의 지평을 넓히는 일.
7) 지금, 이 순간에 머무는 일.
8) 진리를 구하는 일.

대충이지만 어쨌든 이렇게 정리하고 보니, 확실히 예술비평에는 감성교육적 측면이 강하다. 아마도 예술비평에 대한 필자의 입장 탓 때문이기도 할 것이다.

4. 진정성은 공적인 의미영역에서 비평의 일차적 기준이다.

미학적 힘과 감성적 울림의 상호작용을 중심에 놓고 가치판단을 내릴 때, 판단이 단순한 취미의 문제라면 저마다의 취미기준에 따라 옥석을 가리면 된다. 그래서 취미를 사적인 의미영역이라 하는 것이다. 하지만 판단이 공적인 의미영역에서 이루어질 때 단순한 취미판단과는 구별되는 기준이 필요하다. 예를 들어 위에서 여덟 번째로 정리된 '진리'는 확실히 그 의미가 사적인 영역에서 감당하기에는 차원이 다르다. 바로 핵심으로 들어가 말하자면, 공적인 의미영역이라는 관점에서 필자에게 비평의 일차적인 기준은 진리까지를 포함하는 넓은 의미에서 '진정성'이다. 일상적 용법만으로 보더라도, '진정성'이 감성교육적 맥락에서 중요한 말들 중의 하나임에는 틀림없다. 이런 측면에서 조명해볼 때, 예술비평은 한 마디로 작품 속에 내재된 진정성을 드러내어 가능한 한 많은 사람들과 나누는 일이다.

비평의 공적 기준으로서 진정성에 대한 필자의 입장은 이를테면 이런 것이다. "만약 당신의 판단이 당신의 취미에 근거한 것이라면 그것으로 충분하다. 나는 더 이상 왈가왈부하지 않겠다. 그러나 당신의 판단이 진정성에 입각한 것이라면 나는 그냥 넘어갈 수가 없다. 당신 판단의 근거를 제시해 달라." 취미와 비평의 차이가 느껴지는가. 사람마다 정도의 차이는 있겠지만, 진정성과 관련된 판단은 단순히 한 개인의 취미판단일 뿐이라고 넘어가기에는 그 공적인 무게가 사뭇 다르다. 예를 들어 누군가가 사기를 치는 게 내 눈에는 분명하게 보이는데, 아직 그것을 느끼지 못하는 사람이 있다면 그 사람에게 경고의 시그널을 보내는 것이 나에게는 당연한 일이기 때문이다. 물론 나중에 내가 본 것이 잘못된 것임을 깨닫고 후회할 수는 있겠지만, 일단 진정성의 영역에서 "이거

다!"라고 느낌이 오는 순간 그냥 개인의 문제라고 흘려버리지 못하는 경험은 우리 모두에게 비교적 보편적인 것이다.

일반적으로 말해서 '진정성'이란 말은 '정의', '평등', '사랑', '미덕' 등과 같은 말처럼, 아무나 대책 없이 그냥 막 써도 되는 말이 아니다. 이런 말들은 쓰는 사람이 책임을 져야 하는 말들이다. 이런 의미에서도 비평은 공적 의미영역에 위치한다. 판단의 결과에 동의하고 안 하고를 떠나서, 비평에는 가치판단의 근거에 대한 대상지향적이고, 타자지향적인 소통성의 정신이 필수적인데, 진정성은 사적인 의미영역을 넘어서는 모든 것을 포괄한다. 다시 말해, 누군가가 '사랑'이란 말을 입에 올릴 때, 우리는 진정성이란 거울로 그 말을 다시금 비춰볼 수 있다.

1600년대에서 1700년대에 걸쳐 예술비평이 근대적 의미를 확립하는 데 선구적인 역할을 담당했던 비평가들, 가령 애디슨, 존슨 박사, 디드로, 레싱 같은 이들의 작업을 돌이켜보면 이들의 공통적 관심사가 진정성에 있다 해도 지나친 일반화는 아니라고 필자는 생각한다. 진정성이란 잣대로 애디슨은 '상상imagination'과 '몽상fancy'을 구분했고, 존슨 박사는 이를테면 '진품'과 '모조품'을 구분했으며, 디드로는 '자연스러움'과 '억지스러움'을 그리고 레싱은 '윤리'와 '위선'을 구분했다. 뿐만 아니라 진정성은 1800년대 이후 지금에 이르기까지 - 제각각 쓰는 용어들과 무게중심들은 달라도 - 비교적 보편적으로 예술과 예술비평에 포괄적으로 적용되는 관심사였다고까지 필자는 말할 수 있다. 이런 관점에서 보면, 예술과 예술비평의 역사는 여러 경향들이 저마다 진정성이란 한 방향에 북극성을 띄우고 각축을 벌여온 좌충우돌의 궤적인 셈이다.

사실 '진정성'이라는 말은 일상에서 자주 쓰이는 말이긴 하지만, "그런데 진정성이란 게 뭐지?"하고 정색을 하고 물으면 대답하기가 쉽지 않은 말들 중의 하나이다. 필자 생각에, 진정성을 이해하기 위해서는

감성적 울림의 질적 특질에 이분법적으로 접근하면 유리하다. 가령 인간에 대한 이해에서 심리psyche와 영혼soul이란 이분법처럼 말이다. 지금 필자는 감정感情과 진정眞情이라는, 흔하다면 흔하고 귀하다면 귀한, 이분법을 염두에 두고 있다. 필자의 감정과 진정이라는 이분법에 따르면, 예술비평적 맥락에서 진정성은 감성에 진정이라는 울림을 야기하는 미학적 힘의 성격이다. 반면에 감정은 진정을 제외한 모든 감성적 울림이다, 다시 말해, 진정성이라 말하기 어려운 미학적 힘에 의해 야기된 감성적 울림이 감정이다. 통계적 근거 없는 정량적 일반화를 허락한다면, 전체 감성적 울림을 100이라 할 때, 감정이 98이면 진정은 2정도에 머문다.

앞에서도 잠깐 언급한 것 같은데, 롤랑 바르트가 <텍스트의 즐거움 Le Plaisir du Texte>에서 제안한 '즐거움plaisir'과 '희열jouissance'이란 이분법적 구분이 어쩌면 필자의 감정/진정의 이분법에 가깝게 있을성 싶다. 바르트에 따르면, 독서체험에서 즐거움은 상투적인 텍스트 해석에 의한 일상적 감성의 울림이고, 희열은 그 상투성이 깨어지는 데서 비롯하는 법열의 비일상적 감성의 울림이다. 바르트는 전자를 수동적 글읽기란 의미에서 'texte lisible'이라 불렀고, 후자를 능동적 글읽기란 의미에서 'texte scriptible'이라 불렀다.

앞에서도 말한 것처럼, 우리 일상에서 감성적 울림의 대부분을 차지하는 것이 감정이다. 이미 익숙해진 비유법을 한 번 더 쓰자면, 기쁨과 슬픔을 포함해서 온갖 감정들이 다양한 성격과 강도로 감성이라는 호수에 물결친다. 그런데 간혹 감성의 호수에서 느껴지는 울림이 특별할 때가 있다. '진정'이란 말은 그런 울림을 가리킨다. 사람마다 감정/진정이란 이분법으로 강조하고자 하는 바가 다르겠지만, 필자의 방점은 일상의 상투적 회로의 작용과 새로운 대안회로의 작용이라는 구분에 놓여진다. 다시 말해, 감정은 일상에서 기계적이고, 상투적인 방식으로 야기

되는 울림이고, 진정은 일상의 상투적인 회로가 멈추고, 새로운 대안회로가 움직일 때 야기되는 울림이다.

　감정/진정이란 이분법은 이분법적 관점에서 바르트의 즐거움/희열이란 이분법과 동기는 어쩔지 몰라도 방식은 비슷한 이분법이다. 극단적으로 단순화시켜 말하자면, 바르트에게 알렉상드르 뒤마의 <몽테크리스토 백작> 같은 평범한 소설읽기는 즐거움이고, 알랭 로브그리예 Alain Robbe-Grillet를 필두로 누보로망 같은 전위적인 소설읽기는 희열이다. 19세기 영국의 사상가 매튜 아놀드M. Arnold가 <문화와 무정부>란 저술에서 현인과 속인을 구분하면서 최선의 자아the best self와 일상적 자아ordinary self라는 이분법을 쓸 때에도, 동기와는 상관없이, 필자의 감정/진정과 비슷한 이분법적 구도가 보인다. 이와 비슷하게, 미국의 명상가 잭 콘필드J. Kornfield도 <깨달음 이후 빨랫감>이란 책에서 잠깐이지만 마음mind/가슴heart의 이분법을 암시한다. 이런 접근들에서 감성적 울림이 감정이라기보다는 진정으로 경험될 때를 살펴보면, 대체로 다음과 같은 양상들이 수반된다.

1) 습관적인 일상의 흐름 속에서 문득 멈춰 섬.
2) 일상의 상투적인 회로를 멈춰 세움.
3) 감성적 울림과 미학적 힘의 작용에 귀를 기울임.
4) 감각과 생각의 두루뭉술함이 깨어있음을 통한 돋을새김으로 차원이동.
5) 일상의 표면 한 켜 아래, 또는 여백에서 여운을 포착하는 직관과 지혜의 작용.
6) 올바른 길을 찾게 해주는 가치지향의 정신으로 밤하늘에 빛나는 북극성의 경험.
7) 감성적 울림 전, 후가 더 이상 같을 수 없는 경험.
8) 진리의 깨달음.

의도적인 것은 아니었지만, 앞에서 비평의 역할로 정리해본 것과 여기에서 정리된 것처럼 진정성을 구하는 과정을 비교해 봐도 별 다른 차이가 없음을 알 수 있다. 그렇다면 결국 비평의 과정은 진정성을 구하는 과정인 셈이다.

5. 진정성에는 세 가지 차원이 있다.

　'진정성'에 해당하는 영어로 필자는 무엇보다도 'sincerity', 'authenticity' 그리고 'truth'라는 세 단어들을 떠올린다. 필자에게 이 세 단어들은 각각 심리적 차원, 미적 차원 그리고 영적 차원이라는 진정성의 세 차원들을 의미한다. 핵심을 찔러 말하자면, 진정성의 심리적 차원은 '진심'이란 말로 대표되며, 미적 차원은 '진짜'라는 말 그리고 영적 차원은 '진리'라는 말로 대표된다. 이러한 삼분법은 다재다능한 미국의 학자 자크 바준Jacques Barzun의 강연집 <예술의 사용과 남용The Use and Abuse of Art>에서도 찾아볼 수 있다. 예술에 대한 그의 삼분법은 다음과 같다.

　1) 삶보다 더 큰 예술Art better than life
　2) 더 나은 삶을 위한 예술Art for a better life
　3) 자연스러운 삶을 위한 예술Art for a natural life

　자크 바준이 이러한 삼분법으로 염두에 두고 있는 것이 예술을 위한 예술, 프로파간다 예술, 실용예술 등과 같은 피상적인 범주적 구분이라, 필자가 제안하는 진심, 진짜, 진리라고 하는 진정성의 세 차원으로 보충하면 '예술'이란 용어의 실천적인 사용에 아무래도 좋을 듯싶다는 것이 필자의 생각이다.

1. 진정성의 심리적 차원은 진심이다.

　진정성의 심리적 차원은 감성적 울림과 미학적 힘의 상호작용에서 질적 특질에 개입하는 여러 – 생리적인 것까지 포함해서 – 인간적인 사정들을 의미한다. 목이 마를 때 마시는 물 한잔의 맛이 특별한 것은 너무 당연하겠지만, 지금까지 강조해온 것처럼 비평은 그 특별함이 그대로 미학적 힘의 질적 판단으로 가지 않게끔 경계한다. 특히 일반적인 재미나 감동 같이 일상에서 쉽게 경험할 수 있는 심리적 반응들은 감성적 울림의 주체 내면에 자리 잡고 있는 욕망이나 응어리의 작용이 거의 습관처럼 감성적 울림에 깊이 개입하기 때문에 미학적 힘의 질적 판단에 각별한 주의가 요구된다.

　대체로 심리적 차원에서 노골적으로 재미와 감동을 겨냥하는 미학적 힘의 작용을 사람들은 '오락'이라 부른다. 오락은 우리 내면의 욕망과 응어리가 일상적 상투성의 회로를 타고 도피주의적 대리체험으로 경험되는 전형적인 경우인데, 이미 오래 전부터 영화나 연극의 입장 수입과 TV 시청률의 순위를 지배하면서 문화산업의 주류를 형성해왔다. 오락/예술의 이분법을 구사하는 많은 사람들이 전제하고 있는 것이, 필자의 어법으로 바꾸면, 감정과 진정의 이분법이다. 단적으로 말해, 오락이 감정이면, 예술은 진정이다. 영국의 철학자 로빈 콜링우드R.G. Collingwood가 <예술의 원리The Principles of Art>에서 오락과 예술을 구분할 때, 그는 감성의 울림에서 감정과 진정의 질적 차이를 구분하고 있는 것이다.

　오락과 예술이 미학적 힘에서 비롯하는 감성적 울림의 질적 차이에서 비롯하는 것은 사실이다. 하지만 필자는 구소련의 한 마술사를 기억한다. 공연을 끝낸 그가 땀에 흠뻑 젖어 한 말은 이렇다. "예술이 뭐 별 건가요. 내 땀의 대가로 사람들을 기쁘게 하는 것 – 그것이 예술이지

요.” 필자가 그의 말에 전적으로 동의하는 것은 아니지만, 그는 진정성의 심리적 차원에 관해 한 중요한 측면을 드러내고 있다. 그것이 ‘진심’이다.

물론 ‘진심’이라는 말은 다양하게 쓰일 수 있다. 돈을 벌고자 하는 것도 진심이고, 명예를 구하는 것도 진심이다. 화가 머리끝까지 치솟아오른 순간 그 분노도 진심이다. 하지만 이런 진심을 진정성과 결부시키기는 어렵다. 진정성의 심리적 차원으로서 진심은 열심히 하는 성실함이라고 할까, 어떤 진솔함으로서 존재감 같은 것이다. 이를테면 자존심보다는 자존감 쪽이다. 여전히 가설이긴 하지만, 이런 성격의 진심은 통한다. 소년, 소년가장들을 위한 공연에서 혼신의 힘을 다해 자신의 장기를 펼치는 마법사의 진심은 설령 그들의 현실적인 문제는 아무것도 해결해줄 수 없더라도, 그들이 일상에서 경험하는 감성적 울림과는 질적으로 다른, 어떤 특별한 울림을 야기하는 미학적 힘의 작용을 선물처럼 선사할 수 있다. 필자는 구소련의 마술사처럼 이럴 때에도 ‘예술’이라는 말을 쓸 수 있다고 생각한다.

많은 경우 일상의 체험은 자기 체험이다. 누군가를 사랑할 때에도 진심으로 누군가를 사랑하는 자신의 감성적 울림에 스스로 만족하는 것으로 충분한 경우들이 많다. 이것은 이대로 좋다. 하지만 이 경우 그 누군가가 나를 진심으로 사랑하는가는 또 다른 문제라는 것도 분명하다. 거의 반자동적인 메커니즘과 진부한 매너리즘이 다람쥐 쳇바퀴처럼 도는 일상의 상투적인 회로 속에서 누군가의 진심을 만난다는 것은 특별한 경험이다. 이런 의미에서 예술비평은 미학적 힘의 창조에서 작용하는 진심을 확보하는 작업이다.

지금으로부터 2000여 년 전 로마시대의 수사학자 롱기누스는 작품에 스며있는 작가의 진심이 작품에 잠재된 내재적 가치와 어우러지면서 뿜어내는 미학적 힘의 증폭작용을 강조한 바 있다. 그러니까 수용에서

창조로 심리적 배경의 무게중심을 이동시키는 것이 진정성의 심리적 차원에서 예술비평의 핵심이다. 러시아의 작가 레프 톨스토이는 예술에 있어 양보할 수 없는 가장 중요한 덕성이 바로 예술가의 진심이라 생각한다. 벌써 한 세기도 더 전 생각이지만, 톨스토이의 생각은 지금도 여전히 영향력을 행사한다. 이러한 입장에 따르면, 진정성의 심리적 차원으로서 진심은 예술성에 덧붙여지는 부수적인 것이라기보다는 예술성에 필수불가결한 한 부분이다. 영감이 떨어진 순간의 몰입이든, 총체적 애타적 정신의 발현이든, 일상적 자의식이 희미해진 존재의 진심은 누구에게나 특별한 감성적 울림으로 다가온다.

　오스트리아의 심리학자 지그문트 프로이트는 말년에 인간의 내면을 이드id, 에고ego, 슈퍼 에고super ego라는 세 꼭지점을 갖고 있는 삼각형으로 파악한다. 인간의 본능적 충동인 이드와 일상의 자아인 에고가 삼각형의 아랫변을 나누어 가지면서 인간 내면의 대부분을 차지하지만, 슈퍼 에고 또한 삼각형의 꼭대기에서 가치지향의 정신을 나타내는 북극성처럼 빛을 발하고 있다. 그러니까 우리 안에는 이렇게 여러 '나'가 있다는 얘기다. 그렇다면 진정성의 심리적 차원으로서 진심은 이 중 어떤 '나'의 진심인가? 프랑스의 철학자 미셸 푸코M. Foucault나 롤랑 바르트 등에 의해 '작가의 죽음'을 운위하는 포스트 모던 시대에도 여전히 이 질문은, 적어도 필자에게는, 중요한 질문이다.

　독일의 철학자 마르틴 하이데거M. Heidegger는 인간을 현실에 살아남기 위해 발버둥치는 존재로서 '속인das Man'과, 삶으로서 죽음을 껴안는 존재로서 '현존재Dasein'로 구분한다. 아무래도 필자 생각에 진정성의 심리적 차원으로서 진심이 속인보다는 현존재 쪽에 있어 보이는 것은 어쩔 수 없다. 프로이트의 제자 칼 융C.G. Jung은 무의식과 의식이 조화를 이룬 인간의 내면을 '진정한 자신The Self'이라 부른다. 사실 이런 정도 수준의 진심은 심리적 차원이라기보다는 영적 차원의 진심이

라 해야 어울릴 듯도 싶다. 이처럼 심리적 차원에서 영적 차원의 경계를 넘나드는 예술비평은 일상적 자의식인 에고_{ego}에서 철학적 사유체로서 존재being에 이르기까지 섬세하게 진심의 스펙트럼을 그리면서 작품에 내재된 작가적 존재감의 성격을 가늠한다.

2. 진정성의 미적 차원은 진짜이다.

진정성의 미적 차원은 전통적으로 예술비평의 핵심적인 사안이어 왔다. 일반적으로 학교 교과서에 실리는 작품을 선택할 때에도 일차적 인 고려사항이 진정성의 미적 차원이다. 진정성의 미적 차원으로 보통 예술적 측면에서 작품의 완성도 정도를 생각하면 큰 무리가 없을 것이 다. 1971년 스웨덴의 렌나르트 스카아렛L. Skaaret은 고등학교 학생들과 선생들을 대상으로 좋은 문학과 나쁜 문학에 대한 설문조사를 실시한 적이 있다. 렌나르트가 만든 설문은 미국의 언어교육학자 알랜 퍼브스 A.C. Purves의 연구 보고서 <문학 감상문 쓰기의 요소들Elements of Writing about a Literary Work: A Study of Response to Literature>에 근거 한다. 좋은 문학과 나쁜 문학을 구별할 때 퍼브스가 제안한 고려사항들 을 간단하게 정리해보면 다음과 같다.

1) 고전인가.
2) 재미나 감동을 주는가.
3) 구성은 잘 되어 있는가.
4) 형식과 스타일은 수준이 있는가.
5) 상징이나 비유는 효과적인가.
6) 장르의 적합성은 만족스러운가.
7) 전통을 훼손하지는 않는가.
8) 독창적인가.

9) 작가의 의도는 좋은가.

10) 풍부한 의미층을 내포하는가.

11) 현실과 부합하는가.

12) 창조적 역량이 돋보이는가.

13) 의미 있는 주제인가.

14) 진심이 느껴지는가.

15) 독자의 세계관과 부합하는가.

16) 교훈적인가.

17) 윤리적으로 적절한가.

퍼브스의 고려사항들 중 14번째 '진심'은 진정성의 심리적 차원뿐만 아니라, 미적 차원에서도 중요하다. 진정성의 미적 차원에서 진심은 더 나은 작품을 만들기 위해 흘린 땀의 진심이다. 물론 이 경우 진심은 일정 부분의 성과를 토대로 한 소통이다. 언젠가 필자는 진정성의 미적 차원의 예로 농담처럼 이런 이야기를 한 적이 있다. "한 가난한 남자가 18k 금반지로 청혼할 때에도 그의 진심이 돋보이면 여자는 기꺼이 청혼을 수락할 수 있다. 하지만 그 반지가 진짜 순금반지라면 여자는 더 기뻐하겠지." 이 농담에는 진정성의 심리적 차원으로서 진심과 미적 차원으로서 진짜의 차이를 말해주는 중요한 의미가 내포되어 있다. 퍼브스의 첫 번째 고려사항인 '고전'은 세월이 흘러도 빛이 변하지 않는 순금의 의미가 있는 것이다. 그의 6번째 고려사항인 '장르'가 '고전'과 결합하게 되면 진정성의 미적 차원에 접근하는 예술비평의 새로운 지평이 열린다. 전통적인 예술비평에서 무시해온 장르의 전 영역이 '진짜'라는 이름으로 비평의 조명을 받게 된다. 구성적 완성도나 풍부한 의미층 또는 독창성이나 스타일 등과 같은 비평적 잣대로 다양한 장르에서 진짜들이 추려진다.

일상에서 대다수 사람들의 경험을 염두에 두면, 퍼브스의 고려사항

들 중 두 번째인 '재미와 감동'은, 필자가 앞에서도 말한 것처럼, 감성적 울림에서 진정이라기보다는 감정의 성격이 강하다. 많은 경우 일상에서 감동은 感動이라기보다는 感傷인 것이다. '감상주의感傷主義sentiment-alism'란 말은 감성적 울림의 무게중심이 미학적 힘의 특질에 놓이기보다는 감성적 주체의 개인적 사정에 놓인다. 그래서 필자는 '재미와 감동'에 덧붙여서 기꺼이 '흥미'라는 말을 제안한다.

　독일의 음악미학자 에두아르트 한슬릭E. Hanslick은 음악에 대한 감수성이 희미한 사람일수록 음악을 들으며 펑펑 운다고 생각했다. 이런 사람들의 경우는 – 한슬릭에 따르면 우리 대부분이 그런데 – 그야말로 자극과 반응이 일차원적이다. 한 마디로, 감각적으로 들어가는 대로 감정적으로 나오는 것이다. 반면에 정말로 음악을 들을 줄 아는 사람들은 음악적 구성이나 악기 편성 하나하나에 귀를 기울여 듣기 때문에 울 겨를이 없다. 한슬릭은 이런 성격의 미학적 힘의 작용을 '내용'과 구분해서 '형식'이라 부른다. 예술사조에서는 한슬릭과 같은 입장을 – 마르크시즘으로 대표되는 내용주의와 구분해서 – 형식주의formalism라 부르는데, 필자에게 이런 식의 내용과 형식의 구분은 별 의미가 없다. 이 점에서는 미국으로 망명한 독일의 미술사가 에르빈 파노프스키E. Panofsky도 필자와 비슷한 입장을 취한다. 그는 이렇게 말한다. "내용은 테마, 또는 주제, 아이디어 등과 형식의 일체입니다. 이 내용이 작품과 그 작품을 탄생시킨 사회에 공통적으로 깔려 있는 세계관을 드러냅니다."

　차라리 필자에게는 고대 그리스와 로마에서는 '데코룸decorum'이라 불렸고, 르네상스 이탈리아에서는 '이스토리아istoria'라 불렸던, 내용과 형식의 적절한 어울림이 진정성의 미적 차원으로서 진짜에 값할만한 관심사항으로 보인다. 완고한 형식주의에 내포된 문제야 어떻든, 있어야 할 것들이 다 제가 있어야 할 곳에 있는 온전함의 경험으로서 형식체

험은 일차원적인 자극-반응의 관계에서 비롯하는 재미, 감동과는 그 감성적 울림의 성격이 본질적으로 다르다. 확실히 진정성의 미적 차원으로서 진짜는 단순히 "무엇이 있는가?"보다 "그 무엇이 어떻게 있는가?"란 질문에 초점이 맞춰질 때 제 윤곽이 드러난다.

필자의 어법으로 '흥미'는 이와 같이 미학적 힘과 감성적 울림의 상호작용에서 자극-반응의 일차원적 관계와는 구별되는 차원의 관심과 그 관심에서 비롯한 감성적 울림을 가리킨다. 실제로 '미적 차원'이란 표현은 전통적으로 일차원적 재미나 감동보다는 흥미라는 관점에서 비롯한 감성적 울림과 관계한다. 사실 앞에서 열거한 퍼스의 고려사항들 대부분이 흥미와 관련된다고도 볼 수 있다. 그러니까 구성적 완성도를 포함한 형식이나 상징 또는 주제나 윤리 그리고 풍부한 의미층과 스타일 등이 저마다 흥미에 개입한다. 문화산업의 상업주의에서도 가능성을 찾아본다는 의미에서, 흥미는 들어간 힘이 지렛대의 중심점에 걸려서 차원이 다른 울림으로 전환되는 현상으로 비유될 수 있다. 지렛대의 중심점만 잘 잡으면 작은 힘으로 지구도 들 수 있다고 하지 않는가. 필자는 미학적 힘과 감성적 울림의 상호작용에서 이와 같은 중심점의 역할을 '맥점'이라 부른다. 흥미라는 관점에서, 맥점의 확보는 예술비평에서 결코 소홀히 취급할 수 없는 부분을 이룬다.

진정성의 미적 차원으로서 진짜는 심리적 차원의 진심과 어우러지면서 상투적인 일상에 함몰되어 있는 미학적 힘과 감성적 울림의 상호작용에 새로운 경험의 지평을 연다. 오락이나 스포츠 또는 그밖에 무엇이라도 진정성의 미적 차원이라는 관점에서 진짜로 자리매김 될 수 있다. 물론 가치론적 입장에서 미적 차원에 엄격한 잣대를 적용하는, 가령 이탈리아의 베네데토 크로체B. Croce 같은 철학자는 미적 차원을 전방위적으로 열어젖히려는 필자의 소박한 무제한주의를 결코 쉽게 받아들이려 하지 않을 것이다. 그러나 상투적인 오락과 스포츠 그리고 예술

의 애매한 범주적 구분보다 오히려 필자의 관심을 끄는 것은 미적 차원에서 높은 완성도임에도 불구하고 진정성의 잣대로 진짜라고 부르기 어려운 경우들이다. 이 점에 관해서 무엇보다도 두 가지 문제영역이 존재하는데, 하나는 '데카당스decadence'이고, 다른 하나는 '키치kitsch'이다.

데카당스는 미적 차원에서 높은 완성도를 자랑하지만, 어딘가 퇴폐적으로 정도가 지나친 상상력과 감수성의 작용을 의미한다. 가령 폭력 장면을 실감나게 연출하기 위해 실제 폭력을 사용하는 경우를 예로 들 수 있다. 이런 경우 심리적 차원에서 진심과 미적 차원에서 높은 완성도를 경험할 수 있더라도, 진정성의 잣대로 진짜라는 평가를 수여하기에는 적절치 않다는 것이 필자의 생각이다. 키치는 미적 차원에서 높은 완성도에도 불구하고 오로지 껍데기만 그런 경우가 해당된다. 가령 남의 것을 그대로 베끼는 경우를 생각해볼 수 있는데, 이런 경우는 그냥 진짜 같은 가짜이다. 예술비평은 공적인 의미영역에서 데카당스와 키치를 문제화한다.

데카당스와 키취에 대한 필자의 부정적인 입장은 진정성의 미적 차원에서 진짜는 오로지 미학적 힘과 감성적 울림의 상호작용이 '지금, 이곳'에 위치한 총체적인 삶의 맥락에서 비로소 가능하다는 필자의 생각 때문이다. 이런 관점에서 보면, 미적 차원의 진짜는 삶의 쓸모와 따로 떨어져 작용하는 것이 아니다. 19세기 중엽에서부터 20세기 초엽에 걸쳐 '예술을 위한 예술art for art's sake'이라는 캐치프레이즈를 걸고 미적 차원을 철저히 삶의 맥락에서 소외시키려는 경향에 대해 헝가리의 예술사가 아놀드 하우저A. Hause는 '총체성Totalitä'의 이름으로 철저히 맞서왔다. 박물관의 유리 상자 안에 들어 있는 도자기는 진정성의 잣대로 보면 그냥 삶에서 유리된 이미지일 뿐이다. 미학적 힘과 감성적 울림의 만남은 언제나 삶의 살아있는 상황 속에서 벌어지는 사건이다.

미적 차원이라고 해서 삶에서 소외된 진짜는 존재할 수 없다. 19세기 영국의 비평가 러스킨의 영향을 받은 화가 윌리엄 모리스W. Morris는 삶의 맥락에서 미적 차원의 진짜를 구하는 데 자신의 삶을 통째로 쏟아 부었다. 사상과 실천의 안팎이 어우러진 그의 작업은 독일의 바우하우스Bauhaus를 거쳐 영국의 얼굴 없는 화가 뱅크시Banksy로 대표되는 지금의 거리미술에 이르기까지 면면히 이어지고 있다.

3. 진정성의 영적 차원은 진리이다.

앞에서도 잠깐 언급한 미학자 도널드 월하웃이 예술의 내재적 가치로 거론하는 것은 다음과 같다.
1) 감각의 즐거움perceptual delights
2) 질서의 기분 좋음a sense of order
3) 생생하게 깨어 있는 의식체험의 현장감heightened awareness
4) 정서적 대리체험 또는 정화체험emotional freshening
5) 인식능력의 확장감greater understanding
6) 실존적 현실감existential confrontation
7) 생명심joy-a deeply felt sense of completion or fulfillment or well-being
월하웃이 예술의 내재적 가치로 거론한 것들은 대체로 필자가 진정성의 미적 차원으로서 진짜와 관련되지만 그래도 월하웃이 암시만 하고 있는 또 다른 중요한 차원이 있다. 필자는 그 차원을 영적 차원이라 부르며, 그 차원을 대표하는 의미영역이 진리이다. 진정성의 영적 차원에서 '영적'이라는 말은 영어로 'spiritual'이란 형용사나 'soul'이란 명사와 관련된다. 그러니까 우리말로 하면 '영혼'이란 말과 밀접한 관련이 있는데, 사실 '영혼'이라는 말은 필자 자신 사용하기가 어려운 말들 중의 하나이다. 필자가 진정성의 영적 차원으로서 '진리'라는 말을 들고 나올

때, '진리' 또한 사실 '영혼'만큼이나 어려운 말이다. 이미 앞에서도 방점을 찍은 것처럼, 미학적 힘과 감성적 울림의 상호관계는 질적인 측면에서 자연과학적으로 증명할 수 있는 성격의 것이 아니다. 따라서 진정성의 영적 차원으로서 진리는 자연과학적으로 증명 가능한 진리가 아니다.

그래도 진정성의 영적 차원으로서 진리와 자연과학적 진리 사이에는 소홀히 넘길 수 없는 의미심장한 공통점이 있다. 자연과학적 진리의 예로 지동설을 생각해보자. 우리 눈에는 해가 분명히 동쪽에서 떠서 서쪽으로 지지만, 사실은 해는 그냥 가만히 있을 뿐이라는 게 지동설이다. 이것은 이미 증명된 사실이고, 이 진리를 위해 목숨을 바친 사람들도 한, 둘이 아니다. 사과가 땅에 떨어지는 걸 보고 만유인력의 법칙을 설파한 과학자 뉴턴을 떠올려 봐도 좋다. 이렇게 자연과학적 진리는 우리 눈에 보이는 것 너머에서 어떤 법칙을 찾아낸다. 프랑스의 작가 생텍쥐페리의 소설 <어린 왕자>에는 두 번에 걸쳐 되풀이 되는 중요한 대사가 있다. "그럼 비밀을 가르쳐줄게. 아주 간단한 거야. 오직 마음으로 보아야 잘 보인다는 거야. 가장 중요한 건 눈에 보이지 않아." 이것이다. 눈에 보이지 않는 가장 중요한 것을 자연과학적 증명과는 다른 방식으로 찾는 것 – 이것이 진정성의 영적 차원으로서 진리이다.

아무래도 영적 차원의 진리는 종교와도 밀접한 관련이 있다. 기독교의 경전에는 "오른뺨을 맞으면 왼뺨을 내놓으라."는 말씀이 있고, 불교의 경전에는 "일체유심조一切唯心造."란 말씀이 있다. 눈에 보이는 모든 것은 다 마음이 만든 것이란 뜻이다. 그런데 현실적으로 어떻게 오른뺨을 맞을 때 왼뺨을 내놓을 것이며, 내 눈에 보이는 사과가 저리 탐스러운데 어떻게 그게 다 마음이 만들어낸 것이라 믿을 수 있겠는가. 이 점에서 자연과학적 진리와 진정성의 영적 차원으로서 진리가 만난다. 진리라는 이름으로 현실과 진실의 구분이 이루어지는 것이다. 단지 차이가 있다

면, 자연과학적 진리는 사실에 입각하지만, 진정성의 영적 차원으로서 진리는 지혜를 지향한다.

방금 언급한 '지혜'라는 말도 '영적'이라거나 '진리'라는 말만큼이나 어려운 말이다. 한 마디로 이런 말들은 일단 일상의 상투적인 심리적 회로와 관습의 경직된 제도적 장치가 멈춰 섬을 전제로 한다. 하지만 현실에 적응해서 살아남아야만 하는 속인들에게 진실에 북극성을 띄운 가치지향의 정신으로서 진정성은 얼마나 어려운 의미영역인가. 이런 맥락에서 진정성의 영적 차원으로서 진리는 전통적인 철학과도 통한다. 서양의 플라톤이나 동양의 공자와 같은 철학자들은 평생의 과업으로 속인들이 일상에서 머물고 있는 상투적 회로를 허물고, 그 자리에 새로운 대안회로를 작동시키려고 노력했다. 사실 이런 측면에서 종교와 철학은 동반자적 관계에 있는데, 그래서 철학자들을 '성현聖賢'이라고도 부르는 것이다.

문화사적으로, 진정성의 영적 차원으로서 진리는 종교의 성자들과 철학의 성현들이 담당해온 영역이었다. 이들은 우리의 감각과 생각이 얼마나 쉽게 우리를 속일 수 있는지를 꿰뚫어 보았다. 그래서 이들은 감각의 자리에 직관을 놓고, 생각의 자리에 지혜를 놓았다. 거칠게나마 단적으로 말하자면, 직관과 지혜로 진리를 구하는 일이 종교와 철학의 역할이었다. 그러다가 18세기를 경계로 새로운 인물들이 진리를 구하는 일에 동참한다. 소위 연금술사의 전통을 이어받은 근대적 의미의 과학자들이 등장하는 것이다. 다 잘 알고 있는 것처럼, 과학자들의 방식이 종교나 철학과는 두드러지게 구별되어 영적 차원이라 부르기는 어렵지만, 그래도 눈에 보이지 않는 것을 보려는 이들의 열정은 대단한 것이었다.

한편 비슷한 시기에 진리의 동반자로 등장한 다른 부류의 사람들이 있었으니, 이들이 바로 근대적 의미의 예술가들이다. 감각의 자리에

직관을, 그리고 생각의 자리에 지혜를 놓은 이들이 궁극적으로 추구한 것이 바로 감정의 자리에 진정이었다. 위에 인용한 <어린 왕자>의 문장에서 생텍쥐페리가 눈으로 보지 말고 마음으로 보라고 말할 때 그가 염두에 두고 있는 것이, 적어도 필자에게는, 직관과 지혜이다. 이렇게 예술가가 직관과 지혜로서 통찰한 진리가 미학적 힘과 감성적 울림의 상호작용에 스며들어 독자나 관객에게 깨달음의 느낌표를 띄울 때, 그 감성적 울림의 성격이 감정이라기보다는 진정일 수밖에 없다. 이런 의미에서 필자에게 예술성은 진정성이다.

지금 우리에게 당연한 '예술'이란 개념은 근대의 산물이다. 그 이전에는 기술과 예술의 구분이 없었다. 고대 그리스에서는 뮤즈의 여신들이 관장하는 9가지 기술의 영역들을 하나로 묶어 '무시케mousike'라 불렀고, 고대 중국에서는 지배계층의 정치적 권력을 뒷받침해주는 6가지 기술들을 하나로 묶어 한자로 '六藝'라 불렀다. 서구 중세에서는 6가지 특정 기술들을 묶어 라틴어로 'artes liberales'라 불렀고, 그 나머지 기술들을 묶어 'artes mechanicae'라 불렀다. 하지만 이 시기에도 근대적 의미에서 '예술'이란 묶음의 방식은 존재하지 않았다. 필자가 <미학과 감성학: 감성시대의 미학>에서 쓴 문장을 인용하면 다음과 같다. "대략 1600년대 말경에서 1700년대 초엽에 걸쳐 일련의 기술들을 묶어 다른 기술들과 차별하려는 시도들이 나타난다. 문화적으로 품위 있는 기술이라는 것이 그 이유였다. 그러니까 밥 짓는 기술보다 그림 그리는 기술이 더 품위 있는 기술이라는 그런 말이다. 프랑스에서는 아름다움을 창출하는 기술들이라는 의미에서 les beaux-arts라 불렸고, 영국에서는 품위 있는 기술들이라는 의미에서 the fine arts라 불렸다. 웅변이나 조경 등이 포함되었던 점이 지금과는 달랐고, 지금은 당연히 예술인 영화나 사진이 그 당시에는 아직 존재하지 않았다."

그러니까 예술이라는 개념의 초기에는 아직 기술이라는 의미가 강하

게 남아있었다. 그러다가 점점 기술이라는 의미가 사라지고, 지금은 자연이나 인간까지도 예술이라는 개념에 포함시키는 경향이 일상적 어법에서도 그렇게 부자연스러운 일이 아니다. 뿐만 아니라 어떤 기술도 예술이 될 수 있다는 입장이 이제는 어느 정도 제 지지기반을 확보하고 있기도 하다. 그래서 영화가 제7의 예술, 만화가 제9의 예술이 되며, 패션이나 심지어 음식까지도 예술이 될 수 있다.

물론 아무 영화나 다 예술이 아닌 것처럼 아무 만화나 다 예술일 수는 없다. 이런 사정을 그대로 받아들일 때, 새로운 질문이 던져진다. "언제 만화라는 기술이 만화라는 예술이 되는가?" 이 질문에 첫 번째로 떠오른 필자의 대답은 이렇다. "만화가 미술관에서 전시될 때." 영, 미권의 분석철학적 입장에서 이런 대답을 '예술의 제도적 정의'라고 부르면서 만족해할지 모르지만, 필자에게 이런 대답은 너무 냉소적으로 들린다. 긴 말 필요 없이, 필자에게 어떤 기술이 예술이 될 때는 그 기술이 진정성으로 작용할 때이다.

진심, 진짜 그리고 진리라고 하는 진정성의 세 차원은 '예술'이라는 개념과 저마다의 방식으로 연관된다. 누군가가 진심으로 열심히 무언가를 하는 모습에서 우리는 '예술'을 이야기할 수 있고, 그 결과물이 진짜라고 할 만한 수준 높은 완성도를 보일 때 우리는 또 '예술'을 이야기할 수 있다. 대개의 경우 '예술'은 미적 차원에서 진짜와 관련되어 이야기되어 왔지만, 어쨌든 지금까지 서술해온 것처럼, 심리적 차원에서 진심이 그리고 미적 차원에서 진짜가 작용하면 어떤 기술에 대해서도 누구라도 '예술'이라고 말할 수 있다. 이런 맥락에서 제10의 예술로서 필자는 게임을 주목한다. 하지만 예술과 관련된 필자의 궁극적인 입장은 진정성의 영적 차원인 진리에 있다. 필자의 표현으로 하면, 진정성으로서 예술성의 궁극적인 북극성은 진리에 떠 있다.

거친 일반화를 허락한다면, 예술을 영적 차원의 진리와 결부시킨 사

조가 바로 낭만주의이다. 18세기에서 19세기에 걸쳐 예술이 근대적인 의미를 구축해갈 때, 독일의 괴테나 횔덜린 또는 영국의 키츠나 워즈워드 등에 의해 예술사조에서 '낭만주의'라 부르는 경향이 전개된다. 괴테를 낭만주의에 포함시킨 것처럼, 19세기 중엽을 훨씬 지나 프랑스의 랭보나 말라르메 또는 러시아의 톨스토이나 도스토에프스키 등도 필자는 낭만주의적 맥락에 위치시킨다. 심지어 20세기 들어와 카프카나 사무엘 베케트 같은 작가들도 필자는 낭만주의의 후예들로 이해한다. 한마디로, 필자에게 낭만주의는 진리를 구하는 철학과 종교의 동반자로 예술을 자리매김 하는 현재진행형의 경향이다. 그리고 예술비평은 기꺼이 이 경향에 합류한다.

진리는 누구라도 폼 잡으면 말할 수 있다. 하지만 진리가 진심에서 우러나 진짜로서 표현되어 질 때 비로소 진정성의 이름에 값할 수 있을 것이다. 결론적으로, 예술비평은 미학적 힘과 감성적 울림의 상호작용에 귀를 기울이고, 진정성의 세 차원이 어떻게 서로 자연스럽게 어우러져 있는지 감성적 울림의 근거를 대상에서 확보하면서, 이 모든 작용을 소통 가능한 언어로 표현하는 일이다.

II. 연기비평

01. 연기는 예술비평의 대상인가

1. 연기란 무엇인가

불문학자 송면은 <소설미학>을 쓰는 서두에서 소설이 무엇인지에 대해서는 논하지 않겠다고 한 마디로 정리해버린다. 필자도 여기에서 연기가 무엇인지 사전적으로 논할 생각이 없다. 그런 논의가 흥미 있는 사람도 있겠지만, 필자는 아니다. 일단 일상에서 많은 사람들이 '연기'하면 떠올리는 그것을 연기비평의 출발점으로 삼는다. 컴퓨터 그래픽으로 만들어진 이미지들이 마치 사람처럼 능수능란하게 연기하는 시대가 문턱을 넘은지 이미 여러 해가 지났지만, 아직 연기는 연기자들이 하는 작업이다. 적어도 출발점에서는 그렇단 말이다.

연기는 전통적으로 오페라나 뮤지컬을 포함해서 연극이나 무용 또는 영화나 TV 등에서 이야기를 풀어가는 핵심적인 역할로 기능해왔다. 최근에는 게임 같은 영역에서도 연기자들의 연기를 필요로 하기도 하며, 심지어는 교육이나 경영 또는 정치 같이 연기와 아무런 상관이 없어 보이는 영역에서도 연기의 필요성을 이야기하기도 한다. 무대에서 가수가 노래 할 때에도 어느 정도 연기력이 필요한 것은 사실이며, 이것은 체조나 피겨 스케이팅 같은 스포츠 종목에서도 마찬가지이다. 연기에 목소리 연기까지 포함시키면 라디오 드라마를 포함해서 연기의 범위가 훨씬 확장된다. 어쨌든 뮤지컬을 포함해서 연극, 영화 그리고 TV 드라마를 연기비평의 출발점으로 잡으면 큰 무리는 없으리라 본다.

사전적인 관심이 아니라면, 연기에 '유리가면'이라는 비유법으로 접근하면 효과적이다. <유리가면>은 일본의 미우치 스즈에가 그린 만화

의 제목인데, 마야와 아유미라는 두 명의 연기자를 중심으로 전개되는 만화라서 연기에 대한 이야기가 많이 나온다. <유리가면>이란 제목에는 연기에 대한 미우치 스즈에의 입장이 내포되어 있다. 필자 생각에 연기와 관련해서 '유리가면'에는 세 가지 중요한 측면이 있다.

1) 유리가면은 떨어지면 쉽게 부서진다. 따라서 연기자는 자신이 쓰고 있는 역할이라는 가면을 떨어지지 않게 잘 유지하고 있어야 한다. 미우치 스즈에의 <유리가면>이란 만화 제목은 연기자와 역할이 연기를 통해 혼연일체가 되면 좋다는 이 입장에 근거한다.

2) 유리가면은 투명하다. 역할이라는 가면을 쓰고 있어도 가면 아래에서 연기자의 얼굴이 비쳐진다. 이런 의미에서 연기는 역할의 성격과 연기자의 개성 사이에서 조화로운 균형점을 찾는 작업이자 그 결과물이라 할 수 있다.

3) 유리가면은 투명하다. 그래서 관객이 역할이란 존재 너머로 연기자라는 존재도 본다. 뿐만 아니라 연기자 자신 투명한 가면을 통해 자신이 쓰고 있는 가면의 얼굴을 안에서부터 본다. 연기는 연기자가 자신의 역할을 안에서부터 바라보는 작업이자 그 결과물이다. 이렇게 연기자는 연기를 통해 온 세상의 역할들을 껴안는다.

일반적으로, 연기를 가면에 비유하는 것은 잘 알려진 관행이다. 실제로 동, 서양을 아우르는 연기의 역사에서 가면을 쓴 연기자의 전통은 연기의 근원과 밀접한 관련이 있다. 아테네의 희, 비극이나 아시아의 가면극 등에서도 확인되는 바, 제의적 필요와 실제적 필요가 지혜롭게 어우러진 것이 가면이다. 민속학자 임재해는 <탈과 조각품으로 본 하회탈의 예술성과 사회성>에서 이렇게 말한다. "그러므로 탈에 대한 우리의 관심은 삶의 진실을 가리고 왜곡하는 가면으로서의 탈이 아니라, 민중적 삶과 의식의 진면목을 구체적으로 드러내는 덧뵈기로서의 탈이다. 신명의 춤과 몸짓 속에 살아 숨 쉬는 의식의 얼굴을 들여다보려면

가리개로서의 탈은 벗어던져야 한다."

임재해의 지적처럼, 연기가 아니더라도 우리는 저마다 역할이라는 가면을 쓰고 산다. 스위스의 심층심리학자 융은 이 가면을 '페르소나 persona'라고 불렀다. 사실 살면서 누구나 한번쯤은 쓰고 있는 가면을 벗어버리고 싶어지기도 하지만, 그게 어디 쉬운 일인가. 가면을 벗는 순간, 비유하자면, 깊은 내면에까지 가라앉아 있던 온갖 신경의 가닥들이 가면과 함께 끌려나온다. 그렇다면 연기는 관객을 대신해서 일상의 역할이라는 가면을 벗어버리고, 그 대신 온갖 신경의 가닥들을 간추린 새로운 가면을 쓰는 작업이다. 김세근이 1991년 유진 오닐의 희곡을 연구하면서 출간한 책에 <가면으로부터의 해방>이란 제목을 붙인 것은 이런 맥락에서 의미심장하다.

여기에서 가면은 당연히 비유법이다. 연기자는 이 작업을 자신의 맨 얼굴로 한다. 따라서 연기는 상처받기 쉬운 작업이다. 이런 의미에서도 연기는 유리가면이다. 사르트르가 극작가 코르네이유를 라신느와 비교하면서, 라신느가 인간을 추상적이고 정제된 방식으로 그려낸다면 코르네이유는 인간을 복잡한 콤플렉스 덩어리 그대로 그려낸다고 말했다. 연기자는 그 복잡한 콤플렉스 덩어리를 자신의 맨 얼굴로 연기하는 것이다.

2. 연기비평은 존재 하는가

인간이 감성의 동물이고 언어를 구사하는 존재이기 때문에 비평은 미학적 힘과 감성적 울림의 만남이 일어나는 모든 영역에 열려 있다. 그리고 다른 모든 영역에서처럼 연기도 당연히 비평의 대상이다. 감성의 울림에 귀를 기울이고 그 울림의 근거를 대상에서 확보하고 그 작용

을 언어로 표현하는 일, 이것이 비평의 기본이다. 대상에 서열을 매기는 일은 이런 저런 이유 등으로 어쩔 수 없이 필요해서 하는 부수적인 일이다.

어릴 때부터도 사람들은 연극이나 영화를 보고나서 어떤 연기자의 연기가 좋고, 어떤 연기자의 연기가 나쁘고를 곧잘 이야기한다. 뿐만 아니라, 연극제나 영화제에서 연기상이 필수적인 항목 중의 하나라는 건 이미 진작부터 온 세상이 다 안다. 다시 말해, 좋은 연기에 대한 논의가 이미 여러 해를 거쳐 무르익을 만큼 무르익었다는 건데, 그럼에도 연기비평은 아직 제대로 정체성이 확립된 영역이 아니다.

심지어 '게임평론가'라는 명함을 갖고 다니는 사람들이 등장한지도 벌써 20여 년이 넘었다. 그런데도 아직 '연기비평가'라는 명함은 필자도 본 적이 없다. 대체로 연극이나 영화비평 언저리에서 연기자들의 연기적 성과에 대해 몇 마디 말이 오가는 것이 연기비평의 현실이다. 문학비평이나, 미술비평 또는 음악비평이나 무용비평 등이 하나의 사회적 제도로서 자리 잡은 지 벌써 오래 된 마당에 연기비평은 연극비평이나 영화비평의 부속물로서 명맥을 이어갈 뿐이다. 유명한 연기자들에 대한 전기들이나, 연기자들의 사생활에 대한 이런 저런 흥미꺼리 글들은 흘러넘치지만, 그런 글들에 연기자는 있지만, 연기는 없다.

언제부터인가 만화비평이 – 아직 조심스럽기는 하지만 – 전문잡지도 간행하는 등 본격적으로 제 소리를 내기 시작했다. 하지만 여전히 연기비평의 소식은 요원하다. 왜 아직 연기비평은 비평계에서 제대로 제자리를 확보하고 있지 못하는 걸까? 필자에게 이 질문에 대한 대답은 비교적 분명하다. 그것은 연기가 아직 예술계에서 천덕꾸러기 신세를 면치 못하고 있기 때문이다. 상업적으로 잘 나가는 소수의 연기자들이 바로 그런 이유 때문에 스타처럼 보일 수는 있으나, 아무도 그들의 예술적 견해에는 관심을 보이지 않는다. 작품에 대해 의미 있는 이야기를

할 만한 실력 있는 연기자라도 연출이나 감독 또는 극작가의 마우스피스처럼 보이는 경우가 태반이다. 좀 심하게 말하자면, 예술적 관점에서 연기자는 작품의 액세서리에 불과하다. 아직도 TV 연기자는 '탤런트'라 불린다. 연기자가 예술가로서 존경을 받으려면 연출이나 감독을 해야 하는 것이 현실이다. 따라서 아직 언급할만한 연기비평은 존재하지 않는다.

3. 연기는 예술인가

필자의 견문이 부족해서인지는 모르겠으나, 필자는 여태껏 연기자가 예술원 회원이 되었다는 소식을 들은 적이 없다. 이것으로 보아, 연기가 예술계에서 변방에 위치하고 있는 것은 틀림없는데, 어쨌든 예술대학에 연기학과가 개설되어 있으니 적어도 대학 행정적 측면에서 연기가 예술인 것은 분명해 보인다. 그런데 정말 연기는 예술인가? 19세기 말엽 프랑스의 독립극단 자유극장Théâtre Libres을 이끈 앙드레 앙뜨완느A. Antoine는 연기자들에게 이렇게 말했다. "연기자라는 직업이 예술을 죽입니다. 재주가 감성을 말아먹고, 기교가 개성을 질식시킵니다." 그렇다면 지금의 사정은 달라졌는가?

앞에서 필자는 원래 예술과 기술의 구분은 없었다고 했다. 그렇다면 관건은 기술이 예술이 되는 차원이동의 순간이다. 다시 말해, 원래부터 예술인 것은 없고, 기술이 어느 순간 예술이 되는 것이다. '예술'이라는 말은 정해진 대상을 가리키는 말이 아니라, 차원이동의 순간을 가리키는 말이다. '노래'라든지 '그림', '시', '소설', '연극', '영화', '무용', '조각', '건축', '도자기', '붓글씨', '만화', '게임' 등등과 같은 말들은 어떤 정해진 대상을 가리키는 말들이지만, '예술'이라는 말의 쓰임새는 이와 다르다.

'예술'은 어떤 순간의 기술들을 묶어주는 말이다.

현재로서는, 예술성에 대한 필자의 입장은 분명하다. 예술성은 진정성이다. 미학적 힘과 감성적 울림의 상호작용에서 진정성이 경험되는 어떤 것이라도 예술이 될 수 있다. 이런 의미에서, 연기는 예술이다. 만화가 미술관에 들어가서 예술인 것이 아닌 것처럼, 연기도 예술대학에 전공이 있어서 예술인 것이 아니라, 연기라는 기술이 진정성으로 차원이동 할 수 있어서 예술인 것이다. 지금으로부터 300여 년 전에 비평가 디드로는 연기라는 기술에서 연기라는 예술로 차원이동의 잠재력을 간파했다. 심지어 일본의 전통연희 노能를 완성시킨 제아미世阿弥라는 인물은 지금으로부터 600여 년 전에 영적 차원으로서 연기, 즉 눈에 보이지 않는 것을 포착해 눈에 보이지 않는 방식으로 표현하는 연기의 중요성을 강조했다. 하지만 이들로부터 결코 짧지 않은 세월이 흐른 지금, 연기는 아직 대개의 경우 기술의 차원에 머물러 있다. 예술로서 연기의 잠재력이 연기비평이라는 동반자의 역할에 힘입어 아직 제대로 부각되지 못하고 있는 실정이 예술로서 연기의 현실이다.

독일의 철학자 에르하르트 욘E. John은 <미학의 문제>라는 책에서 다음과 같은 요지의 논지를 전개한다. "예술을 자기 나름대로 해석을 통해 재생산하던 사람들, 가령 연주자, 지휘자, 연기자, 연출자 등도 이제는 근대 복제기술의 도움으로 작곡가나 시인 등과 같이 소위 예술적 플랜을 짜던 이들과 함께 동등하게 예술가로 취급된다." 사실 시인의 시는 글로, 작곡가의 음악은 악보로 남지만, 그 순간이 지나면 기억 말고는 근거를 남기지 않고 사라지는 연주자나 연기자의 작업이 예술로서 인정받기 어려웠던 사정은 충분히 이해할 수 있다. 욘의 지적처럼, 이제 복제기술의 도움으로 이런 문제는 해결되어가고 있다. 하지만 이 것도 화면 연기의 경우이고, 무대에서 인상적인 연기가 비디오 녹화로는 재생되기 어렵다는 사실은 누구라도 인정할 수밖에 없다. 이런 맥락

에서 러시아의 연기자이자 연출가였던 박탄고프E. Vakhtangov의 묘비명은 인용할 만하다. "시인은 죽을 때 – 그의 책이 남는다. 미술가는 죽을 때 – 그의 그림이 살아남는다. 그러나 연출가과 연기자가 죽은 후에는 무엇이 남는가? 오직 기억뿐."

위에서 언급한 욘의 논지에 따르면, 연주자, 지휘자, 연기자, 연출자 등은 모두 예술적 플랜을 해석해서 재생산하는 사람들이다. 그럼에도 연주자나 지휘자 또는 연출자가 누리는 예술적 권위에 비해 연기자의 것이 미미한 데에는 연기자의 재생산이 자신의 해석에 따른 것이라기보다는 연출자의 해석을 그대로 연기로 옮겨놓은 것에 불과하다는 세간의 인식이 반영되어 있다. 그리고 이러한 인식이 전혀 뜬금없는 것도 아니다. 연기자의 해석과 연출자의 해석이 충돌할 때 누가 주도권을 쥐는가도 비교적 분명하다. 스웨덴의 연출가 잉그마르 베르이만I. Bergman의 말을 들어보라. "연출가는 대본을 근거로 건축가처럼 집을 짓습니다. 연기자들이 그 집에 살러옵니다." 충돌이라는 상황이 벌어질 때 누가 집에서 쫓겨날 지는 불 보듯 뻔한 일이다.

어쨌든 카라얀과 같은 지휘자, 루빈스타인 같은 연주자 또는 피터 브룩 같은 연출자는 작업 중에 그대로 자기 자신일 수 있다. 그들의 해석은 곧 그들의 존재로서 그들이 무대에서 표현하는 것은 그대로 자신의 모습이기도 하다. 사실 그렇게 시인은 시를 쓰고, 화가는 그림을 그린다. 반면에 연기자는 자신의 육체를 통해 자신이 아닌 다른 누군가를 연기한다. 어떻게 한 사람이 실감나게 다른 사람일 수가 있는가. 실제 삶에서 우리는 이런 사람을 사기꾼이라고 부르지 않는가. 물론 시인도 거짓으로 시로 읊을 수 있고, 연출가도 거짓으로 무대를 꾸밀 수 있다. 하지만 연기자의 경우는 근본적으로 연기 그 자체가 거짓인 셈이다. 이것이 고대 아테네의 철학자 플라톤이 연기자를 사회에서 추방시켜야 한다고 생각했던 이유였다. 플라톤은 <이온Ion>이란 글에서

전쟁을 전혀 모르는 연기자가 마치 전쟁을 잘 알고 있는 장군처럼 처신하는 것은 사기를 치는 행위와 같다고 단정한다. 뛰어난 사기꾼은 정말 많은 사람들을 감쪽같이 속일 수 있다. 확실히 이런 능력을 기술이라 할 수는 있겠지만, 예술이라 하기는 어렵다. 사실 플라톤은 연기자뿐만 거의 모든 시인이나 극작가 또는 화가들도 사기꾼이라고 생각했다.

예술에 대한 필자의 입장이 진정성에 근거하고 있기 때문에 미덕을 훼손하고 생명을 파괴하는 경향의 작품, 다시 말해 진리를 비껴가는 작품을 예술이라 부르지 않는다. 아무리 미적 차원으로서 진짜를 뽑낸다 해도 필자에게 그러한 경향의 작품은 예를 들어 그냥 시나 소설 또는 희곡으로서 기술이다. 이런 맥락에서, 세상이 시인이나 소설가 또는 극작가를 예술가로서 존경하는 이유는 그들의 작품에 내포된 진리가 곧 그들의 진심이라는 전제에서 그런 것이다. 이것이 진정성으로 예술성을 바라보는 필자의 입장이다.

미적 차원에서 기술적으로 완벽한 연기를 예술이라 할 수도 있겠지만, 그래도 필자가 예술로서 연기에 기대하는 것은 대본에 내포되어 있는 진리를 연기자가 그냥 기특한 앵무새처럼 되뇌는 것이 아니라, 그 진리를 진심으로 연기하는 영적 차원의 열려짐이다. 이를테면 앞에서 언급한 플라톤의 <이온>은 소크라테스와 이온이라는 랍소이도스 rhapsoidos, 즉 서사시 낭송자 두 사람이 등장하는 이인극의 형태를 띠고 있는데, 만일 플라톤이 뛰어난 연기자여서 소크라테스를 직접 연기했다면, 플라톤의 연기는 예술의 한 전형으로서 손색이 없을 것이다. 예술비평의 대상으로서 연기의 궁극적인 모습이 이것이다. 진심에 의한, 진짜를 통한, 진리의 소통 – 예술비평으로서 연기비평은 그 지점을 확보하는 작업이다.

연기를 가령 시나 음악 또는 그림이나 조각 등과 비교할 때, 눈에 띄는 두드러진 차이점이 하나 있다. 심지어 춤과 비교해도 그 차이가

느껴진다. 피아노를 치거나 그림을 그리는 일이라면 혼자라도 얼마든지 할 수 있다. 어쨌거나 적어도 피아니스트 자신의 귀로 들을 수 있고, 화가 자신의 눈으로 볼 수 있으니까. 이와 비교해서, 골방에서 혼자 연기하고 있는 연기자의 모습처럼 쓸쓸한 모습이 있으랴! 춤꾼이라면 자신의 움직임에 혼자 도취할 수도 있다. 하지만 연기자에게는 무엇보다도 관객이 필요하다. 그래서 심지어 프랑스의 연기자 장 루이 바로J.L. Barrault는 연기를 관객과 나누는 사랑의 행위로까지 비유한다. 한 마디로, 연기는 관객이 함께 하는 장이라고 할까, 판이 필요하다. 누군가가 판을 벌려줘야 비로소 연기가 작용을 시작하는 것이다.

판을 벌리기 위해서는 아무래도 흥행이라는 문제가 개입하게 되고, 이렇게 되면 연기는 점점 수동적이 되어갈 수밖에 없다. 기술이 아니라 예술로서 연기가 제대로 인정받으려면 연기도 능동적이 되어야 한다. 다시 말해, 연기자 스스로 판을 벌릴 수 있는 능력을 키워야 한다. 장 루이 바로처럼 관능적인 비유법을 쓰지 않더라도, 연기자에게 관객의 사랑은 생명수와 같다. 하지만 연기자가 관객의 사랑을 기다릴 수만은 없는 노릇이다. 이것은 예술비평으로서 연기비평과는 또 다른 주제이다. 필자는 이 주제를 독립적으로 다루게 될 다음 기회를 기약한다.

4. 연기비평은 누가 하는가

공연이나 영화를 보고 나온 사람들의 이야기에 귀를 기울여보면, 대체로 사람들의 일차적인 반응이 스토리의 재미, 감동 여부와 함께 출연한 연기자들이 얼마나 멋있었는가에 대한 판단이다. 확실히 관객이 연기자를 사랑하는 경향은 숨기기가 어렵다. 연기자의 외모에 대한 수희찬탄隨喜讚嘆과 함께 간혹 연기자들의 연기력에 대한 반응도 곁들여지

곤 한다. 필자 생각에, 아직 비평이라기보다는 자기 마음에 들고, 안 들고의 수준에서 취미의 개인적 의미영역에 머물러 있는 경우들이 대부분이다. 어쨌든 연기의 수준에 대한 관심이 지속성을 갖게 되고, 시간이 감에 따라 감수성의 성장과 함께 언어 소통의 능력까지 발전하게 되면, 누구라도 연기비평가로서 첫 걸음을 뗄 수 있다.

개인적 반응으로서 단순한 취미와는 달리 비평은 공적인 의미영역에서 작용한다. 따라서 누구라도 비평은 할 수 있지만, 스스로에게 '비평가'라는 호칭을 부여하기 위해서는 어느 정도 공적인 위치가 필요하다. 절대적인 것은 아니지만, 예술비평가가 되는 대략 몇 가지 관행이 있다. 가령 신춘문예 비평 부분에 당선된다든지, 비평과 관련된 각종 공모전에 당선되거나, 아니면 예술 관련 잡지들에 추천 등을 통해 글을 실으면서 비평가가 된다. 이도 저도 아니면 인문학 쪽에서 대학의 석, 박사 교육을 받고 아직 직업이 없을 때 – 범위가 너무 광범위해서 상당히 애매하긴 하지만 – 일단 '문화평론가'라는 명함을 갖고 다니기도 한다. 필자의 경우가 그랬다. 인문, 예술 관련 대학에서 교편을 잡으면서, 비평가를 겸하는 사람들도 적지 않다.

적어도 필자가 아는 범위에서, 아직 연기비평가란 직함은 없다. 하지만 앞에서도 말한 것처럼, 우리는 이제 비평무정부주의의 시대를 살고 있다. 예를 들어, 인터넷에서 블로그를 잘 활용해 파워 블로거가 되면 '연기비평가'란 명함을 누구보다도 먼저 만들어볼 수 있다. 선례를 하나만 들자면, 60년대 필자의 아버님은 누구보다 먼저 '여행가'란 명함을 갖고 다니셨다. 앞에서도 잠깐 언급했던 영국의 극작가 G.B. 쇼는 직업으로서 비평가의 작업에 커다란 자부심을 품었다. 바로 이 자부심 때문에 그는 프로와 아마추어를 엄하게 구분했는데, 이제 이런 구분이 희미해지는 시대에도 진정성을 제일선에서 책임지는 연기비평가의 역할은 자부심을 가질 만하다. 물론 앞에서 비평가의 자질로서 거론한 비평가

의 근본, 본분, 분수에 대한 자기 점검은 언제나 비평가에게 필요한 덕목이다.

특히 연기를 전공하는 학생들은 연기자로서 불확실한 미래에 대비하기 위해 연기와 연관된 여러 영역들에서 요구되는 능력들을 키워두면 좋다. 예를 들어, 교육, 기획, 대본창작, 이론이나 비평 등의 영역에서 멀티 플레이어로서 함양된 자질은 누구에게, 언제라도 도움이 된다. 몇 년 전 뉴욕 타임스와 워싱턴 포스트의 음악평론가 팀 페이지T. Page가 음악평론가를 꿈꾸는 젊은이들에게 전해주기 위해 스스로 십계명이라 이름붙인 10개의 항목들을 제시한 적이 있다. 핵심만 간추려 정리하면 다음과 같다.

1) 음악평론가를 위한 자격시험은 없다.

2) 고전음악은 물론 현대음악에도 능통하라.

3) 훌륭한 평론가는 만능선수이다.

4) 연주자가 좋다, 나쁘다는 10%로 충분하다. 왜 그런가에 90%를 할애하라.

5) 자신이 들은 것을 확인하기 위해 휴식시간에 떠벌일 필요가 없다. 자신에 대한 믿음이 필요하다.

6) 빈틈없는, 그렇지만 가능하면 인간적인 마음이 필요하다.

7) 승승장구인 경우엔 신랄하게, 초짜인 경우엔 부드럽게 대하라.

8) 흑백논리는 금물, 모든 것은 상대적이다.

9) 평론가는 음악이라는 정원을 가꾸는 정원사와 같다. 거름과 물도 좋지만 잡초도 쳐야 한다.

10) 편집자와 독자를 동시에 만족 시켜야 한다. 하지만 훌륭한 평론과 사이비 평론을 구분하는 것은 결국 독자의 몫이다.

팀 페이지 십계명의 출발점은 비평가의 감수성이다. 그 감수성에 입각해서 깨어 있는 정신으로 미학적 힘의 지점을 확인하고, 그 작용을

소통 가능한 언어로 바꾸는 일이 비평가의 본령이다. 비평가는 이런 일을 잘 하는 사람이다. 그 과정에서 내려지는 판단들에 대해서는 모두가 동의할 수도 없고, 동의할 필요도 없고, 동의해서도 안 되지만, 어쨌든 비평가는 자신의 판단의 근거를 설득력 있게 제시하기 위해 최선을 다 한다. 일단 이러한 이해를 전제로, 누군가가 필자에게 비평가는 무엇을 하는 사람이냐고 묻는다면, 필자의 궁극적인 대답은 다음과 같다. "비평가는 일상의 상투적인 회로와, 권력이나 제도의 경직된 작용에 대해 끊임없이 멈춰 서서 물음표를 붙이는 사람이다."

혹시라도 이 대답에 가슴이 두근거린다면, 연기비평가의 뜻을 세워도 좋다. 이런 일을 수행하기 위해서 어느 정도 버팀목이 되어 줄 수 있는 비평가로서 권력이 필요할지도 모른다. 단지 비평가에게 스스로 그 권력의 덫에 걸리지 않을 수 있는 항상 깨어있음의 자세가 갖춰져 있다면 말이다. 비평가가 이런 자세를 유지할 때, 비평가는 세상 사람들의 마음밭을 가꾸는 자신의 역할에 충실할 수 있다. 이것이 팀 페이지의 십계명에 덧붙이고 싶은 필자의 11 번째 항목이다. 연기비평가가 연기라는 정원을 가꾸는 정원사의 역할을 넘어서 연기자와 동반자적 관계를 맺으면서 세상 사람들의 마음밭을 가꾸는 지혜로운 역할에 뜻을 세울 때, 연기비평은 예술비평의 문턱을 넘는다.

02. 예술비평으로서 연기비평의 일차적 기준은 무엇인가

1. 연기비평은 진정성 있는 연기를 찾는다.

개인의 호, 불호에 따라 연기의 옥석이 가려진다면, 이것은 옳고, 그름을 따질 필요가 없는 취미의 문제이다. 필자의 어법에 따르면, 취미판단은 사적인 의미영역의 작업이다. 반면에 예술비평은 공적인 의미영역의 작업이므로 단순한 취미판단과는 구별되는 기준이 필요하다. 그 기준이, 적어도 필자에게는, 진정성이다. 앞에서도 되풀이해서 강조한 것처럼, 예술비평의 일차적 기준으로서 진정성과 관련된 판단은 단순히 한 개인의 취미판단일 뿐이라고 넘어가기에는 그 공적인 무게가 다르다.

연기가 예술이라는 전제에서, 예술비평으로서 연기비평의 일차적 기준은 진정성이다. 연기자의 연기가 관객의 감성에 감정이 아니라 진정의 울림을 야기할 때, 그 연기는 '진정성 있는 연기'라는 평가를 받게 된다. 이런 의미에서, 연기에 대한 비평적 작업의 일차적인 관심은 '진정성 있는 연기'라는 한 마디로 요약될 수 있다. '진정성 있는 연기'라는 말에는 다음과 같은 세 가지 차원의 관심이 내포되어 있다.

1) 심리적 차원에서 진심에 대한 관심.
2) 미적 차원에서 진짜에 대한 관심.
3) 영적 차원에서 진리에 대한 관심.

앞 장에서 필자 나름대로 진정성의 세 차원에 대한 개략적인 윤곽을 그려보긴 했지만, 하나의 비평적 용어로서 '진정성'은 아직 이렇다 할

조명을 받고 있지 못하다. 뿐만 아니라 일상에서 거의 립 서비스 수준에서 쓰이는 '진정성 있는 연기'에 예술비평적으로 접근할 어떤 단초도 아직 제대로 정립되어 있지 않다. 이런 맥락에서, 진심-진짜-진리라는 진정성의 세 차원은 연기에 대한 예술비평적 접근의 출발점으로 충분히 고려해볼만하다는 게 필자의 생각이다. 몇 년 전 TV 개그 프로그램인 <개그콘서트>에 <나 혼자 남자다>라는 코너가 있었다. 직원이 전부 여성들인 회사에 남자 혼자 들어가 벌어지는 엎치락뒤치락 개그이다. 한 에피소드에서 나혼남 역을 맡은 개그맨 박성광에게 여자 상사가 자기가 구운 과자가 맛있냐고 묻는다. 박성광이 그렇다고 대답하자 여자 상사 역을 맡은 유인나는 그 말을 이렇게 받는다. "아니, 대답에 여운이 없어." 이 짧은 말 속에 예술비평으로서 연기비평의 첫 걸음이 놓여진다.

이제 필자는 간략하게나마 심리적, 미적 그리고 영적 차원에서 '진정성 있는 연기'에 접근해, 몇 가지 핵심적인 고려사항을 정리해볼 생각이다. 거칠고, 간략한 접근이지만, 앞으로 전개될 연기비평에 작은 실마리로 작용하길 기대한다. 간혹 필자가 끌어오는 예들과 관련해서 필자의 판단에 동의할 필요는 없다. 중요한 것은 저마다의 예에 대한 저마다의 설득력이다. 예술비평에서 정답은 없다. 설득력만이 있을 뿐이다.

2. 심리적 차원에서 연기비평은 진심이 깃든 연기를 찾는다.

일단 진정성의 심리적 차원에서 연기에 접근할 때 무엇보다 먼저 떠오르는 것은 '진심이 깃든 연기'일 것이다. 2011년 권칠인 감독의 전형적인 충무로 영화 <원더풀 라디오>에서 아이돌 그룹 출신 라디오 DJ

신진아 역을 맡은 이민정은 이 영화의 끝 부분에서 공연장에 모인 방청객들에게 대충 이런 대사를 한다. "지금까지 대본대로 '고마워요, 사랑해요' 했지만, 이제 진심으로 말합니다. 고마워요, 사랑합니다." 신진아의 진심을 연기한 이민정의 연기적 성과는 또 다른 문제겠지만, 어쨌든 이 장면은 무슨 일을 하던 그 일에 진심이 깃들면 좋다는 보편적 믿음에 근거한다. 하다못해 매일 만날 때마다 하는 "안녕하세요?"라는 인사에도 진심이 깃들면, 인사를 받는 누군가의 감성에 특별한 울림을 줄 수 있다.

이처럼 '진심이 깃든'은 "진심은 통한다."는 경구와 함께 우리 일상에 길잡이처럼 뜨는 북극성들 중의 하나이다. 그런데 진심에도 여러 가지 진심이 있다. 끊임없이 무의식이나 잠재의식으로부터 간섭을 받으면서 일상에서 자연스럽게 '나'라고 생각하는 에고ego의 진심에서부터 영적 차원의 경계를 넘나드는 철학적이라고 할까, 혹은 초월적인 존재being의 진심에 이르기까지 연기비평은 미학적 힘에 내포된 다양한 진심을 섬세한 감성적 울림의 결로서 구분한다.

앞에서도 잠깐 언급한 것 같은데, 연기를 다른 예술적 표현형식들과 비교할 때 두드러지게 드러나는 특징이 하나 있다. 연기를 제외한 이 세상의 모든 예술들은 작업 중에 있는 예술가가 그대로 자기 자신의 모습을 유지한다. 시인이 시를 쓸 때든, 화가가 그림을 그릴 때든, 아니면 피아니스트가 피아노를 연주할 때든, 모두 그대로 자신의 모습을 유지한다. 반면에 연기자는 자신과는 아무 관련이 없는 다른 누군가의 삶을 산다. 연기자가 하는 모든 대사들은 실인즉 자신이 하는 대사들이 아니다. 대본상의 누군가가 하는 대사이며, 연기자는 마치 그 대사를 원래 자기가 하는 양 연기한다. 때로는 자신의 이야기를 대본으로 만들어 연기할 수도 있겠지만, 대개의 경우 연기자는 자신이 아닌 다른 이의 역할을 연기한다. 연주자가 악보에 적혀 있는 몇 개의 부호들에 생명을

불어넣는다면, 연기자는 대본에 적혀 있는 몇 줄의 문장에 역할이라는 생명을 불어넣는다. 연주자의 도구가 악기라면 연기자의 도구는 자신의 몸이다. 자신의 몸으로 자신이 아닌 역할을 설득력 있게 연기하자니, 연기에 기술적인 측면이 부각될 수밖에 없다. 혹시라도 역할에 영혼이라도 깃들게 하고 싶은 연기자의 진심은 자칫 연기자의 내면을 분열시킬 수도 있다. 극단적으로 표현하면, 낯선 인격체가 연기자의 몸을 차지해버리는 격이다.

1800년대 말엽 프랑스 희극연기를 대표했던 연기자 코클랭Constant-Benoît Coquelin은 연기하는 연기자 내면에서 제1의 자아와 제2의 자아를 본다. 쉽게 이야기해서, 제1의 자아는 역할을 이해하는 자아이고, 제2의 자아는 역할을 표현하는 자아이다. 조금 지나친 일반화가 아닌가 걱정되긴 하지만, 코클랭은 제1의 자아가 주도권을 쥐고 제2의 자아를 적절하게 통제해야할 필요성을 강조하는 반면, 그의 다음 세대인 스타니슬라프스키는 제2의 자아가 주도권을 쥐고 제1의 자아를 적절하게 통제해야할 필요성을 강조한다. 역할이 머문 몸의 주인과 역할을 사는 몸의 주인 사이에서 주도권 다툼은 지금까지도 계속되는 연기미학의 중요한 문제이지만, 심리적 차원에서 진심에 무게를 싣고 연기에 접근하면, 결국 비평적 관점에서 초점이 모여지는 것은 연기와 역할에 대한 연기자의 사려 깊은 자세이다.

'진정성 있는 연기'의 전제가 감정/진정의 이분법이었듯이, '진심이 깃든 연기'의 전제는 연기에 개입하는 연기자의 세속적 욕망과 사사로운 머리굴림과는 다른 차원에서 작용하는 연기자 내면의 마음씀이다. 리허설에서 연기를 준비할 때나, 현장에서 준비된 연기를 하는 중에도 연기자의 내면에는 다양한 충동이나 사념들이 오고간다. 때로는 전혀 예기치 않게 창조적 영감의 번갯불이 치기도 한다. 표층에서 심층에 이르기까지 연기자 내면의 다층적 자아들로 인해 산만해진 연기가 관객

과의 만남이라는 큰 틀에서 벗어나지 않게끔 전체를 보게 하는 연기자 내면의 작용 - 그것이 예술로서 연기에 접근할 때 의미 있는 연기자의 진심이다. 스타니슬라프스키의 제자였던 미국의 연기자 스텔라 아들러 S. Adler가 연기지도자로서 무게중심을 놓는 '연기자 내면의 그릇 키우기'는 연기의 매 순간이 지혜의 발현일 수 있다는 점에서 진심이 깃든 연기가 지향해가는 방향에 시사해 주는 바가 적지 않다.

솔직히 2000억이 넘는 제작비를 쏟아 부은 영화 <타이타닉>에서 연기자 케이트 윈슬렛이 얼마나 성실히 최선을 다해 연기했는지 필자로서는 확실하지 않다. 하지만 삶의 마지막 순간, 구조대의 소리를 듣고 얼어붙은 바다로 다시 뛰어 들어가 이미 죽은 자의 호루라기를 부는 그녀의 연기에는 다른 장면과는 다른 어떤 집중력이 있다. 적어도 이 장면에서 그녀가 최선을 다해 진심으로 연기했음에는 의심의 여지가 없다. 어쩌면 이 한 장면이 제임스 카메론 감독이 그토록 자랑스러워하던 <타이타닉>이란 엄청난 제작비가 들어간 영화 전체의 무게를 지탱해주고 있는지도 모른다.

1. 일단 연기자가 열심히, 성실하게, 주어진 역할에 최선을 다해 연기할 때, 관객은 감성에 특별한 울림을 경험한다.

다른 모든 '프로페셔널'과 다를 바 없이, 연기자가 연기에 성실함을 보이는 것은 직업인으로서 기본적인 자세이다. <해운대>의 연기자 박중훈처럼 그렇지 않은 경우가 오히려 드물다. 필자만의 느낌인지도 모르겠으나, <해운대>에서 해양연구소 지질학자로 분한 박중훈은 정말 불성실했다. 그래도 안성기나 문성근, 또는 김명민이나 마이클 케인M. Caine처럼 큰 기복 없이 대체로 성실한 연기자의 자세는 연기자에 대한 신뢰도라는 점에서 당연히 중요한 미덕이다. 특히 김달중 감독의 2011

년 영화 <페이스 메이커>에서 연기자 김명민의 성실성은, 적어도 필자에게는 인상적이었다. 1949년 미국의 연기자 폴 무니P. Muni가 영국 피닉스 극장에서 아서 밀러의 <세일즈맨의 죽음>을 무대에 올릴 때, 오프닝 파티에 나타난 그가 어떻게 삶에 지친 세일즈맨 윌리 로만 그 자체였는지는 이제 하나의 전설이다. 사실 이런 전설은 꽤 많은데, 그렇다고 필자가 연기자가 일상에서 자신과 역할을 동일시해야만 한다고 생각하는 것은 아니다. 중요한 것은 역할에 임하는 연기자의 마음가짐이다. 이 마음가짐이 연기를 할 때 마음 씀으로 발현되어 연기에 진심이 깃들게 하는 것이 관건이다.

프랑스의 연출가 장 아누이J. Anouilh가 이런 말을 한 적이 있다. "나는 너무 정교한 장식이나 장치의 연극이 그저 그렇다. 대체로 이런 것들은 약점을 감추기 위함이다. 스페인 르네상스 시대의 극작가 로페 데 베가 Lope de Vega가 말하지 않았는가. 연극은 두 장의 판때기와 마차 그리고 한 움큼의 열정이라고." 그렇다. 열정은 보는 누구에게라도 감성에 특별한 울림을 준다. 한편 스타니슬라프스키는 한 순간의 열정뿐만 아니라, 연기에 임하는 연기자의 철저한 마음가짐의 중요성 또한 강조한다. 스타니슬라프스키에 따르면, 리허설이나 현장에서 연기하는 순간만이 아니라 연기자의 일상 전체가 자신이 맡은 역할을 중심으로 재구성될 필요가 있다. 리허설에 늦어서도 안 되고, 일상이 허술해서도 안 된다. 이것을 스타니슬라프스키는 '주어진 환경'이라고 부른다. 연기자가 '주어진 환경'에 성실하게 대처할 때, 역할에 대한 '참된 열정'이 솟아난다고 스타니슬라프스키는 생각했다.

<장고: 분노의 추적자>를 찍을 때 미국의 연기자 레오나르도 디카프리오가 보여준 연기에 최선을 다하는 모습은, 특히 그의 팬 들 사이에서는 널리 회자되는 성실성이다. 영화의 결정적인 위기 상황에서 격렬한 몸짓으로 식탁을 치다가 손에 부상을 입은 디카프리오는 연기를 멈추지

않고 피가 흐르는 손을 적절하게 역할 속으로 가져오면서 3분 남짓한 연기를 마무리한다. 감독 쿠엔틴 타란티노를 포함해서 모두를 놀라게 했던 디카프리오의 진심이 깃든 연기였다. 비슷한 맥락인데 2014년에 제작된 <더 홈즈맨>에서 감독에 각본까지 맡은 토미 리 존스는 70을 바라보는 나이에 건강이 염려될 정도로 온 몸을 던져 연기에 임한다. 부상의 위험을 무릅쓰고 스턴트 없이 거친 액션 연기를 소화하는 연기자로서 성룡의 성실한 자세도 잘 알려져 있다.

장 마크 발레 감독의 2013년 영화 <달라스 바이어스 클럽>에서 에이즈에 걸린 남성 우월주의자를 연기한 매튜 매커너히는 자신의 역을 연기하기 위해 마치 딴 사람이라도 된 것 같이 여윈 몸을 만든다. 마치 연기를 위해 목숨이라도 건 것 같은 느낌은 "과연 이렇게까지 해야 하나?"를 묻게 만드는 극단적 성실성이다. 크리스토퍼 놀란 감독의 영화 <다크 나이트>에서 조커 역을 맡은 연기자 히스 레저도 이보다 더 하면 더 했지, 결코 이에 못지않다. 그 역할을 얼마나 이해했는가는 차치하고, 이창동 감독의 <밀양>에서 중견연기자 전도연도 주어진 역할에 최선을 다 했고, 역시 같은 감독의 <시>에서 70줄에 접어드는 원로연기자 윤정희도, 자신의 연기적 역량과는 별도로, 성실한 자세로 연기에 임한다. 1994년 마이클 래드포드 감독의 <일 포스티노>에서 우체부 마리오 역을 맡은 연기자 마씨모 트로이시는 심장에 문제가 있었지만, 이 영화를 끝내기 위하여 수술도 뒤로 미루면서 연기에 몰두한다. 결국 그는 모든 작업을 마무리한지 12시간 만에 세상을 떠난다. 이런 성실성이 그로 하여금 세상을 떠났음에도 불구하고 아카데미 연기상 후보로 지명되게끔 한다. 사후에 아카데미 연기상 후보로 지명된 연기자는 그를 포함해 진 이글스, 제임스 딘, 스펜서 트레이시, 피터 핀치, 랄프 리차드슨 그리고 히스 레저 이렇게 모두 7명뿐이다. 이들의 생애 마지막 작품들은 지금은 모두 전설이 되었다.

2. 연기자가 자신의 역할에 특별한 관심이나 애착을 갖고 연기할 때, 관객은 감성에 특별한 울림을 경험한다.

18세기 프랑스 계몽주의의 기수이자 비평가였던 디드로는 소설이나 극작에서도 일정부분 성과를 거두고, 지금까지도 읽히는 <연기자의 역설Paradoxe sur le comédien>이란 책도 쓴다. 평소 그는 연기자를 악퇴르acteur와 꼬메디엉comédien으로 구분했다. 디드로에 따르면, 악퇴르는 자신이 잘 할 수 있는 역만 잘 하는 연기자이고, 꼬메디엉은 모든 역을 다 잘 하는 연기자이다. 디드로는 당연히 꼬메디엉을 악퇴르보다 더 높이 평가한다. 1680년 프랑스 국립극단 꼬메디 프랑세즈Comédie Française가 세워지고 소시에떼르Sociétaire라 불린 주역급 연기자들이 비교적 안정된 수입원을 확보하게 되면서 디드로는 꼬메디엉을 악퇴르와 구별 지으며 소위 연기자의 직업윤리를 제시한 셈이다.

연기라는 직업을 가진 연기자라면 맡기는 무슨 역할이라도 다 잘 소화시켜야 함은 당연하다. 그렇지만 연기자도 사람인지라 그런 중에도 어떤 역할에 특별한 관심과 애착을 보일 수 있다. 연기자가 보이는 역할에 대한 관심과 애착의 배경에는 여러 이유들이 있을 것이다. 가령 엄청난 경쟁률의 오디션을 거쳐 어떤 역할을 맡았을 때에는 당연히 그 역할에 애착을 보이기 십상이다. 예를 들어 영국의 연기자 비비안 리는 영국에서 미국으로 건너온 초짜 연기자로서 웬만한 미국의 연기자들은 거의 다 오디션을 본 <바람과 함께 사라지다>의 스칼렛 오하라 역할을 연기하게 되는데, 그 당시 유부남이던 로렌스 올리비에와의 복잡한 관계까지 배경에서 작용하면서 그녀가 스칼렛 오하라 역할에 남다른 애착을 보였으리라는 것은, 연기적 성과와 함께 충분히 이해할 수 있는 일이다.

2000년에 제작한 스티븐 소더버그 감독의 영화 <에린 브로코비치>에서 타이틀 롤을 맡은 연기자 줄리아 로버츠의 경우는 또 어떤가. 1990

년 <귀여운 여인>에서 20대의 발랄한 여성 언기사가 30대로 넘어가면서 사회적 참여의 성격을 띤 연기에 새로운 도전을 시작한 것이다. 이미 전작 <노팅힐>에서 세계적으로 알려진 스타라는 자신의 실제 사정을 이야기 속의 역할로 가져오지만, <에린 브로코비치>는 그야말로 외모 하나뿐인 여자의 내면적 성장을 다루는 영화라 줄리아 로버츠 입장에서도 그 역할에 특별한 관심을 보일 수밖에 없었으리라.

한편 가치관이나 세계관과 관련해서 평소에 특별한 관심을 보여 온 영역과 밀접한 관련이 있는 역할의 경우, 가령 자본과 노동의 갈등을 그린 드라마 <송곳>에서 노조 전문가 구고신 역할을 연기한, 학생운동의 경력이 있는 연기자 안내상이 역할에 보인 애착은 특별할 수밖에 없다. 필자로서는 별 다른 근거도 없이 <남쪽으로 튀어>에서 최해갑 역을 맡은 김윤석이 자신의 역할에 물 만난 물고기 마냥 녹아 있음을 느낀다. 원작이 일본 작가의 작품이라 일본에서 제작된 영화가 더 설득력이 있어야겠지만 그렇지 못한 핵심적인 이유는 한 마디로 연기자 김윤석 때문이다. 영국의 감옥에서 IRA 핵심인물 보비 샌즈의 단식투쟁을 그린 영화 <헝거>에서 독일 연기자 마이클 패스벤더가 보인 몸을 사리지 않는 열정 또한 만만치가 않다. 60년대 흑백 인종차별의 한 복판인 미국 남부를 배경으로 한 수사물 <밤의 열기 속으로>에서 형사 역을 연기한 흑인 연기자 시드니 포이티어의 역할에 대한 관심은 두말할 필요도 없다.

1927년 유성영화가 시작된 후에도 여전히 무성영화를 고수한 채플린이 그 고집을 깰 수밖에 없었던 1940년 영화 <위대한 독재자> 마지막 연설 장면은 채플린이 자신의 역할에 품었던 관심과 애착이 문자 그대로 웅변처럼 드러나는 장면이다. 적어도 필자로서는 안타깝게도 <명량>에서 이순신 장군을 연기한 최민식에게서는 비슷한 차원에서 관심과 애착을 느낄 수가 없다. "전하! 신에게는 아직 12척의 배가 남아

있사옵니다."라는 최민식의 대사가 1,800만에 가까운 관객을 극장으로 불러왔지만 말이다. 긴 말 필요 없이, 1977년에 제작된 영화 <맥아더>에서 맥아더 장군역을 맡은 그레고리 펙과 <패튼 대전차군단>에서 패튼 장군 역을 맡은 조지 C. 스캇을 비교하면 연기자가 자신의 역할에 특별한 관심이나 애착을 갖고 연기한다는 것이 무엇을 의미하는지 비교적 쉽게 확인할 수 있다.

3. 연기자의 실제 사정이 연기의 상황에 개입할 때, 관객은 감성에
 특별한 울림을 경험한다.

 어떤 일이 있어도 연기자의 실제 사정이 연기에 개입해서는 안 된다는 것이 <유리가면>이란 만화를 그린 미우치 스즈에의 연기에 대한 생각이었다고 앞에서도 언급했었다. 그러니까 연기자가 실제로는 미워하는 상대역과도 사랑의 장면을 실감나게 연기해야할 필요가 있다는 것은, 디드로를 전용하자면, 거의 직업윤리적인 문제이다. 디드로의 책 <연기자의 역설>에 '역설'이란 말이 들어가 있는 이유가 바로 이 때문이다. 다시 말해, 연기자가 상대역을 사랑하지 않을수록 더 사랑하는 역할을 잘 연기할 수 있다는 것 - 이것이 연기에서 감성을 통제하는 오성의 필요성을 강조한 디드로의 입장이다.
 하지만 디드로 자신 <연기자의 역설>에서 인정하고 있는 것처럼, 연기자가 처한 사정과 역할의 상황이 미묘하게 맞물려 돌아갈 때 연기자의 연기가 관객의 감성에 강력한 힘으로 작용할 가능성도 있다. 만화를 원작으로 한 일본의 TV 드라마 <노다메 칸타빌레>는 피아노 연주에 재능이 있는 노다메라는 여성의 이야기이다. 두 곡을 연주해야 하는 피아노 콩쿠르에 도전한 노다메가 과거의 불편한 기억 탓에 첫 곡을 엉망으로 연주하는데, 이로 인해 의기가 소침해진 노다메는 자신이 사

랑하는 선배가 객석에 앉아 격려의 시선을 던지고 있음을 알아챘다. 그러자 갑자기 얼굴에 화색이 돈 노다메가 연주하는 두 번째 곡인 드뷔시의 <기쁨의 섬>은 모든 관객들을 감동시킨다. 그야말로 기쁨의 섬에 사랑의 진심이 깃든 것이다. 프랑스에서 온 한 심사위원만이 노다메의 기복이 심한 연주가 아직 심리적 변덕에 머물러 있음을 간파하긴 하지만, 어쨌든 대부분의 심사위원들까지 노다메의 연주가 뿜어내는 힘에 매료된다. 그러니까 연기 작용 전체에 시선을 놓치지 않는다면, 실제 사정의 개입으로 인한 연기자의 진심이 깃든 연기는 관객의 감성에 특별한 울림을 줄 수 있다. 결국 디드로가 걱정한 것은 실제 사정의 개입이 연기자의 감정을 건드려 기복이 심해진 연기의 문제였다. 연기자의 감정이 관객을 향한 진정으로 차원 이동할 수 있음은 물론이다.

TV 드라마 <그들이 사는 세상>에서 선, 후배로 나오는 연기자 현빈과 송혜교가 드라마를 찍을 때 서로 연인 관계였다는 실제 사정이 두 연기자의 연기에 좀 더 실감을 주고 있는 것은 그렇게 보니까 그런 것만은 아닐 것이다. 이런 의미의 실제 사정이라면, <원스>에 출연한 아일랜드 출신의 36살 글렌 한사드와 체코 출신의 18살 마르케타 이글로바 커플의 사랑은 보편적으로 인정받는 경우라 할 수 있다. 특히 영화 후반부 이별을 앞두고 글렌 한사드가 집에서 차 한 잔 하자고 권할 때 마르케타 이글로바가 '불장난hanky panky'이란 단어를 입에 올리면서 눈에 짓는 상큼, 아련한 표정에는 확실히 설득력이 있다. 1967년 스탠리 크레이머 감독의 영화 <초대받지 않은 손님>에서 늙은 부부로 출연한 스펜서 트레이시와 캐서린 헵번은 실제로 결혼할 수는 없었지만 오랜 세월 연인관계를 유지한 연기자들이었다. 이 영화는 급격히 건강이 악화된 스펜서 트레이시가 투혼을 발휘한 연기 인생 마지막 영화였으며, 그를 바라보는 캐서린 헵번의 연기에 이런 실제 사정이 특별한 방식으로 개입될 수밖에 없음은 분명하다.

<패왕별희>의 장국영도 실제 사정의 역할 개입에 좋은 실례가 될
수 있겠고, 이 점에서는 <브로크백 마운틴>의 히스 레저도 마찬가지이
다. 어쨌든 연기자의 실제 사정이 연기의 상황에 개입하는 극단적인
경우는 자신이 잡은 카메라로 자신을 찍은 <아리랑>에서 김기덕이다.
이 영화는 다큐 형식에다 자전적 성격에 가까워서 당연히 그럴 수밖에
없겠지만, 연기비평에서 연기자의 진심에 접근할 때 여러 층위에서 시
사해주는 바가 많은 작업이다.

4. 연기자가 역할을 내면에서부터 껴안을 때, 관객은 감성에 특별한
　　울림을 경험한다.

　　80년대에서 90년대에 걸쳐 박광수, 홍기선 등과 함께 한국 영화의
새로운 물결을 주도한 장선우 감독이 이런 말을 한 적이 있다. "예술가
는 착해야 한다고 생각한다. 나는 영화를 보면 그가 좋은 사람인지 나쁜
사람인지 안다. 나쁜 사람은 절대로 착한 영화를 못 만든다. 착한 사람이
착한 영화를 못 만들 때도 가끔 있긴 하지만. 배우도 재기발랄하기보다
는 착해야 한다. 그래야 남의 아픔을 알고 사회가 변해야 한다는 것도
안다."
　　장선우 감독의 말에서 필자의 관심을 끄는 것은 착한 연기자가 나쁜
역할을 연기할 때 진심의 문제이다. 대개의 경우 나쁜 역할은 기술적인
측면에서 관객의 감성에 감정적으로 호소하는 경향이 있다. 따라서 비
교적 쉽게 연기를 잘 한다는 인상을 관객에게 줄 수 있다. 필자는 아직
나쁜 사람의 착한 영화를 잘 구별 못한다. 이걸 구별하는 장선우 감독이
대단하다는 생각이 든다. 하지만 이게 가능하다면 착한 연기자의 나쁜
역할에 대한 구별도 가능할 거라고 필자는 생각한다. 나쁜 역할을 내면
에서부터 껴안는 연기자의 진심이 나쁨을 기술적으로 처리하는 데 있다

기보다는, 나쁨을 좀 더 근본적인 깊이에서 이해해보려는 마음가짐에 있을 법하기 때문이다.

필자가 이해하는 바, 장선우 감독이 말하는 착한 연기자는 좋고 나쁘고를 떠나서 모든 사람들의 아픔을 내면에서부터 껴안는 연기자이다. 좋고 나쁘고를 떠나서 모든 사람들의 병을 낫게 하는 것이 의사의 관심인 것처럼 말이다. 1998년 영화 <트루먼 쇼>에서 이 끔찍한 쇼의 연출자 크리스토프를 연기한 에드 해리스를 떠올려보라. 어떤 의미에서 크리스토프는 악당이지만 창조주인 척 하는 세련된 모자를 벗었을 때 드러나는 그의 듬성듬성한 머리는 목에 두른 세수수건과 함께 연기자 에드 해리스가 이 역할을 어떻게 내면으로부터 껴안고 연기하는지를 드러내준다. 연기자가 이런 성과를 거두기 위해서는 물론 대본이 중요하지만, 그 대본을 완성하는 것은 역시 연기자일 수밖에 없다. 2006년 강우석 감독의 영화 <한반도>에서 이를테면 악역이라 할 수 있는 친일파 국무총리를 연기한 문성근도 마찬가지이다.

<살인의 추억>에서 연쇄살인 용의자 역할을 맡은 연기자 박해일처럼 대체로 영화에서 조역들의 연기가 빛나는 이유 중에는 결함 있는 역할을 내면에서부터 껴안고 연기할 수 있는 기회가 조역들에게 주어지기 때문이라고도 말할 수 있다. 스토리텔링의 중심에 있는 결함 있는 역할이라면 무엇보다도 에릭 포프 감독의 <천 번의 굿나잇>에서 딸이 자신에게 카메라를 들이대는 순간 분쟁지역의 현장사진기자 레베카를 내면에서부터 품고 들어간 줄리엣 비노쉬의 연기가 인상적이다.

훌륭한 소설가라면 삶 속에 여러 유형의 인간들을 깊은 심리적 통찰로 창조하는 능력을 계발함이 당연하다. 그래서 소설가는 사회적 존경을 획득하며, 때로 위기의 시대에 언론은 소설가에게 지혜를 구하기도 한다. 소설가가 펜 끝으로 사람들을 그려낸다면, 연기자는 몸으로 사람들을 연기한다. 따라서 연기가 기술을 넘어서 예술이 되는 순간 연기자

의 지혜는 소설가만큼이나 각별한 사회적 관심과 존경을 확보하게 될 것이다. 특히 소외된 사람들이나 변방의 사람들에 대한 연기자의 열린 역할 해석을 통해 연기자는 자기 내면의 그릇을 온 세상을 담을 수 있을 만큼 키울 수 있다.

성적 소수자의 문제만 놓고 보더라도, <달라스 바이어스 클럽>에서 에이즈 감염자 역의 자레드 레토나, <로렌스 애니웨이>에서 크로스 드레서Cross-Dresser 역의 멜빌 푸포 또는 트렌스젠더의 문제를 다룬 <대니쉬 걸>에서 에디 레드메인 등과 같은 연기자들은 자신들의 진심이 깃든 역할에의 접근을 통해 인간 이해의 폭이 넓어지는 가능성을 소홀히 흘리지 않는 연기자의 면모를 거리낌 없이 확인 시킨다.

5. 연기자의 자존심이라기보다는 자존감이 드러날 때, 관객은 감성에 특별한 울림을 경험한다.

필자가 여기에서 '자존심'이라고 하면 영어로 'pride'를 말한다. '자존 감'은 영어로 하면 'dignity'나 'integrity'에 가깝다. 다시 말해, 자존심은 남에게 내세우는 것이고, 자존감은 스스로 온전한 것이다. '자존감'은 아직 국어사전에도 없는 말이라고 하는데, 누군가는 영어로 'self-esteem'을 번역하는 과정에서 쓰이기 시작한 말이라고도 한다. '자존심'을 'self-respect'로 번역하기도 하니까, 어쩌면 '자존심'과 '자존감'을 동의 어처럼 쓰려는 사람이 있을지도 모른다.

하지만 필자에게 이 두 단어의 의미영역은 확연히 차이가 난다. '자존 심'은 '뽐내는' 것이고, '상처받는' 것이며, 무게중심이 '心'에 걸려 있는, 필자의 이분법으로 하면, 감정의 영역이다. 반면에 '자존감'은 '부끄럼이 없는' 것이고, '훼손이 없는' 것이며, 무게중심이 '自存'에 걸려 있는, 필자의 이분법으로 하면, 진정의 영역이다. 보통은 '자존감'을 한자로

'自尊感'이라 하는 모양인데, 그렇다면 '自尊心'과는 별 차이가 없다. 그 대신 필자는 자기중심적인 사고에서 벗어난, 자기를 하나의 존재로서 바라보는 내면의 눈에서 비롯한 '원래 있는 그대로의 느낌'이라는 뜻에서 '自存感'이란 한자를 선택한다. 결국 뽐내거나 상처받는 사정들은 대체로 '무언가가 되어보려는' 과정에서 빚어지는 것이 아닌가.

18세기의 철학자 루소J.J. Rousseau는 <에밀>에서 이렇게 말한다. "나는 마음에 긍지를 지니고 있는 사람이 그것을 태도에 나타내는 것을 본 일이 없다. 그런 겉치레는 그것에 의해서밖에는 사람에게 존경의 마음을 일으키게 하지 못하는 천박하고 부질없는 영혼에나 아주 잘 어울린다." 루소의 말에는 진심이 깃든 연기에 연기자의 자존감이 내포하는 의미가 담겨있다. 세상의 모든 기술처럼 연기도 자칫 솜씨를 뽐내는 겉치레의 현장이 될 수 있다.

하지만 필자는 자존심을 진심이라 일컬을 수 없다. 특히 성자나 영웅을 연기할 때 연기자의 겸손함 속에 표현되는 위대함은 자존심이 아니라 자존감으로서 진심이 깃든 연기에서 가능하다. 연기자 찰턴 헤스턴이 1959년 윌리엄 와일러 감독의 영화 <벤허>에서 골고다 언덕으로 십자가를 지고 가는 예수님에게 물 한 대접을 건네는 벤허 역을 연기할 때 짓는 표정은 연기에서 자존감을 이야기할 때 의미가 심장하다. 예수님의 얼굴은 화면에 나오지 않고, 오로지 벤허의 얼굴만으로 예수님의 얼굴을 그린다.

일반적으로 연기자를 칭찬할 때 많이 쓰는 말 중에는 '카리스마 charisma'라는 말이 있다. 어원은 거의 신적인 능력에서 비롯하는 지배력을 말하지만, 실제로는 루소가 '겉치레'라고 표현한, 후까시적 폼생폼사가 대부분이다. 한 마디로, 부풀어진 자존심이다. 그렇지만 너새니얼 호손N. Hawthorne의 단편소설 <큰 바위 얼굴>에서 묘사된 것 같은 카리스마도 있다. 자의식이라고는 눈곱만큼도 없는 거대한 위대함 말이

다. 궁극적으로, 연기자의 자존감은 이런 연기자의 진심이다.

　일본의 소설가 마루야마 겐지가 자신의 소설 <납장미> 머리글에 <철도원>이나 <천리주단기>의 연기자 다카쿠라 켄 사진을 싣고 그 옆에 다음과 같이 쓴다. "마지막 진정한 영화배우 다카쿠라 켄은 나이를 더해갈수록 그 매서운 카리스마와 인간미가 깊어지더니 마침내는 스크린 밖으로 뛰쳐나올 정도의 괴물이 되었다. 말하자면 카메라로 포착하려면 반드시 한계가 발생하고 마는, 배우의 범주를 아득하게 초월한 육체적이며 또한 무섭도록 정신적인 희귀한 존재가 된 것이다." 이렇게 한 연기자의 자존감이 한 작가에게 영감의 근원이 되기도 한다.

　앞에서도 잠깐 언급한 이창동 감독의 영화 <밀양>에서 전도연은 신애라는 역할로 깐느 영화제 연기상이라는 커다란 성과를 거둔다. 사실 절망에서 절규하는 그녀의 역할은 눈에 쉽게 띌 수밖에 없다. 그런데 이 영화에는 그녀 주변을 기웃거리는 종찬이라는 수더분한 인물이 나온다. 카센터 사장인 종찬은 신애를 좋아하는 것 같긴 한데, 그렇다고 들이대거나 집적거리는 인물은 아니다. 온갖 감정의 소용돌이를 표출하는 신애라는 인물 주변에서 그저 짐짐한 이 인물을 송강호가 연기한다. 전도연이 연기한 신애라는 인물에 맞춰진 관객의 초점을 방해하지 않게끔 한 걸음 뒤로 물러선 송강호의 연기에서 필자는 연기자의 자존감을 느낀다. 필자 생각에 이 자존감은 송강호의 연기 캐리어에 결정적인 영향력을 행사한다. 연기적 역량으로는 송강호에 부족함이 없는 신하균의 연기 캐리어를 생각하면, 자존감은 연기자의 중요한 미덕이다.

　웨인 왕 감독의 <스모크>에서 중심인물인 오기 역을 맡은 하비 키이텔의 무게감 있는 연기가 돋보이는 건 분명하지만, 작가 폴 역을 연기한 동료 연기자 윌리엄 허트의 연기자로서 자존감이 영화 전체에 격조 있는 풍취를 불어넣어주는 것은 아무리 강조해도 부족함이 없다.

6. 연기자가 연기에 깊이 몰입할 때, 관객은 감성에 특별한 울림을
 경험한다.

 '열광'을 의미하는 영어 'enthusiasm'은 그리스어 'enthousiasmós'에
서 유래한 것으로, 이를테면 접신接神과 같은 것으로서 '신이 우리 안에
들어와 있는 상태'를 의미한다. 전통미학에서 '신명神明'이나 '영감靈感'
이란 말들과도 통한다. 이런 의미로 '인스피레이션inspiration'도 많이
쓰는 말이다. 자기를 넘어서 신과의 합일 상태를 의미하는 그리스어로
'엑스타시스ekstasis' 같은 말도 있다. 연기를 포함해서 예술 전반에
걸쳐 열광이나 신명 또는 영감과 같은 표현들은 '진심이 깃든'을 넘어서
서 '영혼이 깃든'이란, 일상에서 심심치 않게 쓰이면서도, 그 의미를
잡기가 결코 쉽지 않는, 거의 영적 차원을 넘나드는 초월적 영역에서의
사건을 암시한다.
 무슨 일이든 잘 하려면 기본적인 집중이 필요하다. 몰입은 한 단계
더 나아간 집중을 말하는데, 몰입에도 여러 단계가 있다. 진심이 깃든
연기에서 역할에 대한 기본적인 몰입은 연기자에게 당연히 필요한 소양
중의 하나이다. 앞에서도 잠깐 언급했던 A.H. 매슬로우의 '절정체험
peak-experience'은 기본적인 집중을 넘어서 신명 상태에 들어간 연기자
의 깊은 몰입에 대해 시사해주는 바가 적지 않다. 매슬로우의 절정체험
을 대략적으로 정리하면 다음과 같다.
 1) 무관심성의 총체적 체험.
 2) 완벽한 집중.
 3) 비교, 판단, 평가의 인식활동과는 다른 성격의 체험.
 4) 대상 그 자체의 체험.
 5) 지각을 풍요롭게 해 줌.
 6) 일상적 자아 초월.

7) 자기긍정의 순간.

8) 시, 공의 무시.

9) 즐거움, 환희. 이것은 악, 고통, 죽음의 부정이 아니라 그것들과 더불어 있는 것.

10) 상대적이라기보다는 절대적 체험.

11) 자유로운 부유 상태.

12) 유일무이한 것으로서 체험 앞에서 경이, 존경, 겸손, 사양의 흥취.

13) 풍요로운 하나의 전체로서 우주를 품고 있는 독자적 세계.

14) 구체성과 추상성의 공존.

15) 이분법의 용해.

16) 모든 것을 사랑하고, 용서하고, 받아들이고, 인정하는 거의 '신적 차원의godlike' 포용성.

17) 디지털이라기보다는 아날로그, 분류적이라기보다는 표의문자적 ideographic 개별성.

18) 공포, 불안, 억압, 방어, 통제 등으로부터 자유.

19) 외부세계와 내면세계의 조화.

20) 에고, 슈퍼에고, 이상적 자기상, 의식, 선의식, 무의식, 일차, 이차 과정, 쾌락원칙과 현실원칙, 성숙한 퇴행 등 모든 차원에서 인간 성의 융합.

21) 놀이상태.

역할에 깊이 몰입한 연기자의 진심은 일상의 심리적 회로와는 확실히 구분되는 대안회로에 뿌리를 내린다. 때로는 이 과정에서 겉보기에 약물효과와 비슷한 양상을 연기자가 보이기도 한다. 그러나 약물 효과와 깊은 몰입과의 결정적인 차이는 깨어있음이다. 다시 말해, 연기자의 몰입은 단순한 도취intoxication와 구별되는 성성하게 깨어있음의 상태를 보인다. 이러한 깨어있음의 주체를 보통 '심리psyche'와 구별해서

'영혼soul'이라 일컫는다. 그러니까 '영혼이 깃든 연기'란 연기자의 진심이 완벽한 몰입과 동시에 성성한 깨어있음으로 표현되는 연기를 말한다. 한 마디로, 역할과 연기 작용에 대한 특별한 진심의 표출이 영혼이 깃든 연기이다.

널리 알려진 대로, 아테네의 철학자 플라톤은 연기자의 몰입과 그것이 관객에게 야기하는 영향력에 대해서 깊은 우려를 표명했다. 플라톤의 글 <이온>에서 소크라테스와 서사시 낭송자를 의미하는 랍소이도스였던 이온 사이의 대화 한 부분을 소개한다.

소크라테스: 자네 혹시 사람들이 헤라클레아의 돌이라 부르는 자석현상에
　　　　　대해 들어본 적이 있나?

이온: 예, 있습니다, 소크라테스.

소크라테스: 나는 호메로스 같은 서사시 시인들이 기술이나 논리로 시를
　　　　　쓴다기보다는 뮤즈의 여신들이 내려준 영감에 따라 시를 쓴다
　　　　　고 생각하네. 신명이 난 춤꾼들이 춤출 때 제 정신이 아닌
　　　　　것 같아 보이는 것과 비슷하지. 서정시 시인들도 다 마찬가지
　　　　　아닌가. 그들은 하모니와 리듬이 내뿜는 힘에 사로잡혀 열광
　　　　　의 비정상적인 상태에서 시를 쓴다네. 이성이나 오성은 사라
　　　　　져버리고 오로지 뮤즈의 여신이 내리는 영감의 포로가 되고
　　　　　말지. 여기에서 자석현상을 생각해보게. 자석에 쇠침이 일렬
　　　　　로 연결되는 것처럼 랍소이도스들은 시인들의 술 취한 것 같
　　　　　은 열광에 사로잡힌다네. 자네가 뛰어난 랍소이도스인 것은
　　　　　기술 때문이 아니라 영감에 사로잡히는 감수성 때문일세.

이온: 소크라테스! 그러고 보니 나 자신도 호메로스의 감동적인 시구를
　　　　읊을 때면 벅차오르는 희열을 억제하기 어려울 때가 많습니다. 슬픈
　　　　장면에서는 내 눈에 눈물이 가득 고이고, 무서운 장면에서는 오금이

저리고 심장이 박동질칩니다.

소크라테스: 자네가 그럴 때 관객들은 어떻던가?

이온: 자랑이 아니라 실제로 관객들도 나와 같이 울고 웃곤 합니다, 소크라
테스. 혹시라도 아니라면 나는 랍소이도스로서 먹고 살지 못하겠지
요.

소크라테스: 이것이 자석현상일세. 결국 자네는 호메로스의 시에 등장하
는 위대한 영웅의 지혜를 멋지게 연기할 수는 있겠지만, 실제
로 자네가 지혜로운 영웅은 아니라네. 자네는 단지 뮤즈의
여신이 내린 영감의 사슬에서 비논리적인 힘에 사로잡힌 한
고리일 뿐이지. 내 단연코 말하지만 신명은 지혜가 아닐세.
그렇다고 기술도 아니지. 그러니 결국 시인이나 가객들은 영
감의 영역에 머물러 있어야만 할 걸세.

플라톤에게 몰입은 예측할 수 없는 비합리적 위험성을 내포하고 있
는데다가, 자석처럼 주변에 영향력을 행사하는 고약한 현상이다. 인용
에서도 분명한 것처럼, 플라톤은 몰입과 동시에 작용하는 연기자의 성
성한 깨어있음에 대해서는 별다른 관심을 보이지 않았다. 실제로 플라
톤이 충분히 그럴 법 했던 것은 그때나 지금이나 이 정도 차원의 연기를
접하기가 결코 쉽지 않기 때문이다. 이를테면 검도 8단의 경지라고나
할까.

6-70년대 영국의 정상급 카 레이서 잭키 스튜어트J. Stewart가 경기
중 코너를 막 돌고난 앞 차가 사고가 났을 때 문득 코끝에서 풀냄새를
맡은 경험을 이야기한 적이 있다. 찰나적인 순간에 아스팔트 도로에서
풀냄새가 날 리가 없다고 생각한 그의 몸이 이미 사고에 대비한 운전에
착수했다는 것이다. 시속 350킬로미터가 넘는 속도로 차를 운전할 때,
카 레이서의 모든 감각과 생각은 일상의 차원과는 비교할 수 없을 정도

로 깨어있게 된다. 이런 차원에서 작용하는 연기자의 진심은 예술비평으로서 연기비평의 지평을 연다.

이탈리아의 세르지오 카스텔리토가 자기 부인의 소설을 영화화한 <빨간구두>에서 스페인의 연기자 페넬로페 크루즈가 이딸리아라는 이름의 자신의 역할에 보인 몰입의 정도는, 적어도 필자에게는, 내용적으로는 평범한 멜로드라마를 불륜에서 인간찬가 쪽으로 차원이동 시킨다. 자크 오디아르 감독의 작품 <러스트 앤 본>에서 프랑스의 연기자 마리옹 꼬띠아르와 벨기에의 연기자 마티아스 쇼에나에츠의 역할에 대한 몰입과 동시에 성성하게 깨어있는 연기는 영혼이라는 이름으로 인간의 육체와 정신의 한계에 도전한다. 한편 러시아가 아직 소련이던 시절, <햄릿>이 모스크바 타강카 극장에 올려 질 때 "살 것인가? 죽을 것인가?"를 외치던 연기자 블라디미르 비소츠키가 보여준 거의 즉흥연기에 가까운 몰입의 차원은 이제 하나의 전설이다.

2006년 한재림 감독의 영화 <우아한 생활>에서 조폭 강인구 역을 연기한 송강호는 이 평범한 영화의 거의 마지막 부분에 이르러 한 순간 역할에 깊이 몰입하면서 원래 대본에도 없던 대사를 즉흥적으로 중얼거린다. "내가 무슨 잘못을 했다구." 적어도 이 순간만큼은 제대로 역할에 몰입되어 있어 가능했던 차원이동의 순간이었다. 즉흥적인 중얼거림에 재미를 붙인 송강호는 2014년 이준익 감독의 <사도>에서 영조 역을 맡아 또 다시 영화의 끝부분에 거의 알아들을 수도 없는 말을 중얼거려 보지만, 이번에는 몰입에서 비롯한 영감이 찾아와 주지 않는다. 잘 알다시피, 영감이 컨셉만으로 떨어지는 법은 절대로 없다.

7. 연기자의 마음이 보일 때, 연기자 내면의 최고의 것이 드러날
 때, 관객은 감성에 특별한 울림을 경험한다.

 프랑스의 연기자이자 연출가였던 루이 주베L. Jouvet는 연극적 공연
과 시적 공연을 구분한다. 그가 '연극적'이라 하면, 무언가 볼거리로
가득 찬 공연을 말한다. 그렇다면 '시적'이란 무엇인가? 독일의 철학자
하이데거는 이렇게 말한다. "만일 우리가 충분히 시적이라면, 세계로
향하는 문은 우리에게 언제나 열려져 있다. 이것이 세계 내 존재로서의
현존재이다." 앞에서도 잠깐 언급한 것처럼, 하이데거의 '현존재Dasein'
는 일상의 상투적 회로에 묶여있는 '속인das Man'과 구별되는, 살아남는
존재가 아니라 살아있는 존재이다. 그러니까 '시적'이란 일상적인 상투
성에 가려 있는 존재의 본질 같은 것의 드러남과 관련된다. 이런 맥락에
서 영국의 연출가 피터 브룩P. Brook의 말을 들어봐도 좋다. "피카소는
전통적인 인물화가 사기인 것을 알았다. 그는 더 커다란 진실을 구했다.
셰익스피어는 인간이 일상 속에 살면서도, 풍요롭지만 눈에 보이지 않
는 다른 차원의 삶을 동시에 살고 있다는 것을 알았다. 이것이 詩이다."
 볼거리와 시를 구분하는 루이 주베의 생각을 연기에 전용하면 이렇
다. 연기에는 역할로 감동을 주는 경우가 있고, 존재로 감동을 주는
경우가 있다. 여기에서 역할이라 함은 관객에게 익숙한 극적 상황 속에
서 이야기를 끌어가는 연기자의 관습적 작용이다. 반면에 존재라 함은
역할 너머에서 관객과 마주한 연기자의 본질적 작용이다. 비유하자면,
투명한 가면 너머에서 드러나는 연기자의 화장기 없는 맨얼굴이라고나
할까. 연기가 역할에서 시작하는 것은 분명하다. 하지만 존재와의 만남
으로서 진심이 깃든 연기의 여운은 연기자의 본질에 근거한다.
 루이 주베는 연출가의 경우도 대본을 중시하는 연출가와 직관을 중
시하는 연출가로 구분하는데, 대본 너머 드러나는 연출가의 본질적 존

재감이라는 측면에서 필자는 그의 구분을 이해할 수 있다. 미국의 연기자이자 영향력 있는 연기지도자였던 우타 하겐U. Hagen이 말년에 역할에 치중한 연기에서 존재에서 비롯한 연기로 무게중심을 옮기는 것도 비슷한 맥락이지 않을까 필자는 생각한다. 연기자가 실제 삶에서 겪은 아픔이 역할의 아픔을 표현하는 데 도움이 되겠지만, 연기자의 진심이 자신의 아픔에 근거한 역할의 표현에 머물지 않고 세상의 아픔 속으로 자신의 아픔마저 내던질 때, 연기자의 본질적 존재감은 진심이 깃든 연기로 관객의 감성에 특별한 울림을 줄 수 있을 것이다. 필자 생각에, '영혼이 깃든 연기'란 표현은 이런 경우에도 적절하다.

제1회 창비청소년문학상을 받은 김려령의 원작을 영화화한 <완득이>에서 동주 선생 역을 연기한 김윤석은 특히 이 영화의 한 장면에서 자신의 존재를 투명하게 드러낸다. 완득이가 실수로 동주 선생에게 부상을 입힌 후 병원에 찾아와서 대화하는 장면인데, 이 장면에서 완득이는 자기 삶에 대한 신세타령을 궁시렁 거린다. 자신의 어려운 처지를 남의 탓으로 돌리는 것이다. 이 때 동주 선생이 완득이에게 "무슨 가난이 쪽팔릴 여유가 있어. 너 나중에 나이 먹어 봐라. 그것 땜에 쪽팔렸다는 게 그게 더 쪽 팔릴 거다."라는 대사를 한다. 이것은 원작소설에도 없는 대사이다. 누가 이 대사를 생각해냈는지 확인해보지 않았지만, 필자는 연기자 김윤석의 마음이 그대로 이 대사로 표현되어졌다고 확신한다. 이 장면에서 김윤석의 연기는 한 마디로 그냥 투명하다.

3. 미적 차원에서 연기비평은 정품연기를 찾는다.

미적 차원에서 진정성 있는 연기를 필자는 '진짜임을 보여주는 연기'라고 부른다. 줄여서 '진짜연기'라 해도 좋다. '진짜연기'와 관련되어

일상에서 심심치 않게 들을 수 있는 말 중에 '명품연기'란 말이 있다. 사전적으로 '명품名品'은 '뛰어나거나, 이름이 난 물건이나 작품'을 말하는데, 경험적으로 이름이 난 물건이라고 항상 뛰어난 것은 아니라서, 그 쓰임새가 좀 애매한 말이기도 하다. "소문난 잔치에 먹을 것이 없다."라는 속담도 있지 않은가. 누구나 다 잘 알고 있듯이, 품질과는 상관없이 상표가 명품을 결정하기도 한다. 그래서 필자는 '명품'이란 말보다 '정품'이란 말을 더 즐겨 쓴다. 한자로는 '정성을 들여 정밀하게 만든 물품'을 의미하는 '정품精品'이나 '바르게 만들어진 온전한 물건'을 의미하는 '정품正品'이 다 '정품'에 해당될 수 있다. '명품'과 비슷한 말로 제 시대의 유물인가를 따질 때 쓰는 '진품眞品'이나, 보기 힘든 희귀한 물건을 의미하는 '진품珍品'이란 말도 있는데, 이들보다는 역시 '정품'이라는 말이 미적 차원에서 '진짜'를 찾는 비평적 작업에 더 어울릴 법 하다는 게 필자 생각이다.

미적 차원이라 하면 감성적 울림을 야기하는 미학적 힘의 질적 가치가 관심의 중심에 있는 차원이다. 연기의 기술적인 측면에서 완성도가 높아야 하는 것은 물론이고, 연기자의 빼어난 육체적 조건이나, 역할 해석과 주제 파악에서 탁월한 인지적 능력도 '진짜'를 향한 연기자의 자질 함양에 필수적인 항목들이다. 뿐만 아니라 연기적 표현에서 독창성이라든지, 스타일 또는 장르의 성격에 따른 장르 연기의 유연함도 정품연기에서 빼놓을 수 없는 고려사항 중의 하나라 할 수 있다.

따라서 미적 차원에서 정품연기를 위해 연기자는 과거 잘못된 습관의 결과로 획득한 자연스럽지 못한 자세와 움직임을 가령 알렉산더 Alexander 테크닉 등을 통해 바로잡아야 하며, 폭넓은 독서와 경험을 통해 삶과 인간에 대한 통찰력을 키워야 하고, 끊임없는 도전과 실패를 되풀이하면서 무엇 하나 빼거나 덧붙일 필요 없는 완벽한 연기적 표현의 경지를 추구하는 노력을 게을리 해서는 안 된다. 결국 미적 차원에서

정품연기의 전제는 기술에서 예술로 차원이동의 순간이다. 궁극적으로 알렉산더 테크닉이 바로잡으려는 자세와 움직임은 육체에만 구한된 것이 아닌 것이다.

지금까지 되풀이해서 방점을 찍어온 것처럼, '진짜'를 창조하려는 연기자는 일상의 상투적 회로라는 덫에 부단히 동작정지를 걸어야 한다. 뛰어난 기술만으로도 예술이란 평가를 받을 수 있겠지만, 필자가 강조하는 '예술'이란 말의 본래 쓰임새는 일상을 지배하는 상투적 회로와 맞장 뜨는 자세이다. 영문학자 김성곤 교수가 영화에 대한 책을 쓸 때, <문학비평 이야기>의 저자인 이창국의 다음과 같은 문장을 인용한다.

훌륭한 비평가는 모름지기 하나의 작품의 복잡성과 그것이 독자에게 가져오는 힘을 보통 사람보다 더 강력하게 그리고 예민하게 느끼고 이해하는 사람이어야 한다. 그리고 그는 몸 구석구석 발끝에서 머리끝까지 그것이 가져오는 힘을 생생하게 느끼고 민감하게 반응하는 그런 사람이어야 한다. 그는 지적으로 우수해야 하며 본능적으로 남이 보지 못하는 것을 발견하는 재능도 갖추어야 한다. 논리적이며 설득력 있는 글을 쓸 수 있는 기술도 터득해야만 한다. 그는 훌륭한 작품을 보면 거기에 대하여 말하지 않고는 못 배기는 그런 괴상한 정열을 타고난 사람이어야 한다. 그리고 무엇보다도 그는 도덕적으로 대단히, 대단히, 용기 있고 또 정직해야만 한다.

당연한 말이겠지만, 이창국이 당위적으로 설파한 비평가의 재능이 발휘되기 위해서는 예술가에 의해 그만한 미학적 힘이 창조되어야 한다. 따라서 비평가의 재능은, 논리적이며 설득력 있는 글쓰기 기술까지는 아니더라도, 대체로 어느 정도까지는 미적 차원에서 '진짜'를 구하는 연기자에게도 통한다. 특히 이창국이 언급한 '남이 보지 못하는 것을

발견하는 재능'은 새로운 것을 창조하는 상상력의 근원이다. 이렇게 예술가와 예술비평가 사이의 생산적 순환관계의 고리가 맺어진다. 원래 미적 차원은 예술비평의 중심영역이다. 정품연기를 둘러싸고 개별 작업만큼이나 다양한 관점들이 가능하겠지만, 진정성의 미적 차원으로서 정품연기에 대해 필자가 거칠게나마 정리해본 일반화는 아래와 같다.

1. 연기자의 개성과 역할의 성격이 잘 어우러질 때, 관객은 감성에 특별한 울림을 경험한다.

셰익스피어의 작품들인 <헨리4세>와 <윈저의 즐거운 아낙네들>에 등장하는 팔스타프Falstaff라는 역할은 이탈리아의 작곡가 주세페 베르디가 이 인물을 주인공으로 오페라를 작곡했을 정도로 개성이 분명하다. 결국 오페라 <팔스타프>는 베르디의 마지막 작품이 된다. 셰익스피어 연구자들에 따르면, 셰익스피어가 이 역할을 동료였던 희극 연기자 윌리엄 켐프W. Kempe를 염두에 두고 창조했으리라고 믿어진다. 따라서 켐프와 결렬이 된 후에 쓴 <헨리5세>에서 셰익스피어는 이 역할을 사라지게 만들 수밖에 없었다. 켐프 외에는 누구도 팔스타프를 연기할 수 없을 거라고 생각한 셰익스피어의 딜레마를 짐작할 수 있다.

직업적인 연기자라면 주어진 역할이 무엇이든 소화시킬 수 있다. 이와 동시에 직업적인 연기자라면 자신의 개성에 잘 어울리는 역할에 대한 파악도 필요하다. 미국의 소설가 마거릿 미첼이 <바람과 함께 사라지다>를 쓸 때 남자 주인공 레드 버틀러의 이미지를 연기자 클라크 게이블에서 가져왔다는 것은 잘 알려져 있는 사실이다. 이 소설이 영화화될 때 레드 버틀러를 클라크 게이블이 연기한 것은 지극히 당연한 일이다. TV 드라마 <동이>에서 동이 역의 한효주도 필자에게는 그렇다. 한효주가 뛰어난 연기자는 아니지만, 동이 역으로 그녀 말고 어떤

연기자도 필자로서는 생각할 수 없다. 한편 <동이>에 두어 장면 나오는 무당 역할의 연기자 김경애는 이 세상의 어떤 무당보다도 더 무당 같은 연기자이다. 연기자로서 김경애의 캐리어에 별로 도움이 된 것 같지는 않지만 말이다. 1968년 프랑코 제피렐리 감독의 <로미오와 줄리엣>에서 줄리엣을 연기한 올리비아 핫세나, 1953년 윌리엄 와일러 감독의 <로마의 휴일>에서 앤 공주 역할을 연기한 오드리 헵번도 천하무적이다. 2011년 윤종빈 감독의 영화 <범죄와의 전쟁>에서 조폭 역에 연기자 하정우는 적격이지만, 2014년 자신이 감독한 <허삼관>에서 하정우는 별로이다. 빡 센 역할에서 하정우는 물 만난 물고기 같지만, 진지함과 허술함이 동시에 작용해야 할 허삼관 역할의 경우 하정우 보다는 차라리 연기자 박용우 쪽이 더 적절할지 모른다. 중국 소설가 위화의 <허삼관 매혈기>가 좋은 원작이고, 새로움에 대한 도전은 언제든 고무적이지만, 하정우가 거울 속의 자신의 이미지에 헛된 후광을 씌우려 한다면, 그것은 다시 한 번 생각해 볼 일이다.

2. 연기자가 역할의 성격을 일관성 있게 잘 구축해갈 때, 관객은
 감성에 특별한 울림을 경험한다.

앞 어딘가에서 필자는 18세기 계몽주의의 기수 디드로가 비평뿐만 아니라 소설이나 극작에도 손을 댔다고 말한 바 있다. 당시에는 꽤 반향을 불러일으켰던 희곡 <사생아Le fils naturel> 서문에서 디드로는 이렇게 말한다. "모든 연극에는 중심톤이라 말할 수 있는 어떤 것이 있는데 이것은 희극과 비극에서 다릅니다. 뿐만 아니라, 희극이든 비극이든 그 각각의 작품에서도 또 다르지요. 모든 작품에는 자신의 고유한 스타일과 어떤 특별한 분위기의 톤이 깔립니다. 이러한 '유니떼 닥성unité d'accent'을 손에 쥐는 것이 연기자의 역할입니다." 연기자의 입장에서

디드로의 '유니떼 닥성unité d'accent'은 역할의 문을 여는 열쇠 같은 것이다. 이 열쇠는 일상과 구별되는 하나의 독자적인 세계로서 무대의 문을 여는 열쇠이기도 한데, 디드로는 연극에서 '제4의 벽'이란 표현을 창안한 사람으로 알려져 있다.

결국 연기자가 역할에 접근할 수 있는 것은 간단한 지문을 포함해서 대본에 적혀 있는 몇 줄의 대사들이다. 연기자가 역할을 완전히 손에 쥐지 않고서는 이 대사들에 기대어 살아있는 역할을 창조할 수가 없다. 그래서 디드로는 훗날 <연기자의 역설>에서 연기자의 정신이 깨어 있어야 역할의 영혼이 깨어난다는 점을 강조한다. 정작 1757년 <사생아>의 초연은 연기자들과의 갈등으로 실패한 것으로 기록되어 있다. 1700년대 중엽의 연기자들로서는 디드로의 생각을 자기 것으로 만들기가 쉽지 않았으리라 짐작된다. 어쨌든 연기자가 역할의 성격을 일관성 있게 잘 구축해가기 위해 연기의 매 순간 깨어있어야 한다는 것은 이제 연기자에게 새삼스러운 요구사항이 아니다.

50부작 TV 드라마 <유나의 거리>에서 유나 역을 맡은 김옥빈은 인간관계에 적응하기 어려운, 그러면서도 근본에서 인간으로서 긍지가 있는 유나라는 캐릭터를 한 순간도 소홀히 처리하지 않고 TV 화면에서 살려내는 호흡이 긴 연기를 한다. 총 50부작인 이 드라마의 15부에서 전직 형사반장 봉달호가 유나에게 호감을 갖고 있는 창만에게 이런 말을 한다. "유나는 단 한 번도 어느 누구의 시선이든 피하려 하지 않아. 그리고 세상 누구보다도 눈빛이 당당해. 아니, 뻔뻔한 거 하고는 달라. 묘하게 진실해." 유나의 눈빛에 대해선 이미 유나가 세 들어 살고 있는 집 주인, 조폭 출신의 한만복이 말 한 바가 있다. "난 어떤 사람이든 그 사람의 눈을 보거든. 근데 유나 눈은 괜찮아. 그런 눈은 절대 거짓말을 못하는 눈이야." 연기자 김옥빈은 이런 눈을 연기해야 하는 어려운 도전에 맞서 유나라는 성격을 일관성 있게 잘 구축해낸다.

20부작 TV 드라마 <네 멋대로 해라>에서 고복수 역을 연기한 양동근도 마찬가지이다. 이 드라마에서 전경이라는 인물이 고복수라는 소매치기를 사랑하게 되는데, 어떻게 소매치기 따위를 사랑할 수 있느냐는 신문사 기자에게 다음과 같은 대사를 한다. "마음을 봤어요. 처음부터. 성격 좋은 사람 많이 봤지만 그게 마음은 아닌 것 같아요. 그 사람의 마음은 내 마음을 울려요. 일분일초도 안 쉬고 내 마음을 울려요. 그 사람은 나한테만 특별한 사람이 아니라 이 세상에서 있을 수 없는 사람이에요. 처음 봤어요. 한기자님. 난 최고의 사람을 만난 거예요. 최고의 마음을 지금 만나고 있어요." 고복수를 연기한 양동근은 마음이 보이는, 최고의 마음을 갖고 있는 이 인물의 성격을 드라마 전체를 통해 선례가 없을 정도의 설득력으로 구축해낸다. 세계연기예술사적 맥락에서도 놀라운 성과이다. 고복수를 연기한 양동근의 연기는, 적어도 필자에게는, 연기자로서 양동근의 캐리어에 다시는 되풀이될 수 없는 하늘 높이 치솟은 북극성임에 틀림이 없다.

　한편 본3부작의 맷 데이먼은 스릴러의 정형화된 역할 속에서 기억과 사연이 복잡하게 헝클어져 있는 인물을 일관된 주제의식으로 형상화하고 있으며, 2004년 박정우 감독의 <바람의 전설>에서 이성재는 착하고 나쁨의 경계가 불분명한 카바레 제비 역할을 격과 파격의 균형을 끝까지 유지하며 적절하게 마무리한다. 데미언 차젤 감독의 영화 <위플래쉬>에서 결코 만나고 싶지 않은 플렛처 선생 역의 연기자 J.K. 시몬스도 영화의 마지막 순간까지 일관된 자기 역할의 끈을 놓치지 않는다. 반면에 연기자 톰 행크스의 박스 오피스 대성공작 <포레스트 검프>에 관해 이렇게 말하기는 어렵다. 필자로서는, 검프가 영화 후반부 미국 대륙을 횡단하며 무작정 달리다가 문득 멈춰 서서 돌아가는 장면까지는 받아들일 수 있는데, 영화가 마지막으로 가면서 사랑했던 아내 제니의 무덤에 꽃을 놓으며 인생의 우연과 필연에 대해 읊조리는 대사는 아이큐 75의

검프의 것이라고 하기에는 너무 멋있다.

3. 연기자의 연기가 상세감각에서 빛을 발할 때, 관객은 감성에 특별
 한 울림을 경험한다.

 '상세감각'이란 말은 영어로 하면 'sense of details'이다. 영국의 미학
자 로저 스크러튼R. Scruton이 <건축미학>이란 책에서 사용한 말인데,
이 책을 번역한 김경수가 선택한 '상세감각'이란 표현이 적절한 것 같아
필자도 즐겨 사용하고 있다. 건축이나 공예, 또는 의상 등에서 쓰는
'마감'이란 말도 있지만, '상세감각'은 이 보다 훨씬 넓은 의미영역을
포괄하는 말이다. 스크러튼이 <건축미학>을 펴낸 1979년 무렵은 여전
히 무장식을 강조하는 인터내셔널 건축 양식이 지배적인 시기였다. 필
자 생각에, '상세감각'을 통해 건축에서 장식의 의미를 새롭게 부각시키
고자 한 스크러튼의 입장은 건축을 포함해서 미학적 힘의 작용 전반에
걸쳐 중요한 의미를 내포한다.
 지금까지 필자가 강조해온 일상의 상투적 회로를 멈춰 세우는 예술
적 대안회로의 실천은 무엇보다도 상세감각의 적절한 구사에 탄력 받을
수 있다. 그리고 예술비평에서 상세감각의 중요성은 당연히 연기에도
해당된다. 이러한 상세감각적 연기의 효과는 대체로 다음과 같이 정리
될 수 있다.
 1) 미적 차원에서 자칫 진부할 수 있는 표현에 신선한 느낌을 준다.
 2) 미적 차원에서 자칫 상투적일 수 있는 주제에 설득력을 부여한다.
 3) 자칫 지나치게 자극적일 수 있는 감상성sentimentalism이나 선정
 성sensationalism을 미적 차원에서 적절하게 중화한다.
 4) 미적 차원에서 강조가 필요한 핵심적인 지점에 관객이나 독자의
 주의를 환기시킬 수 있다.

5) 미적 차원에서 의도한 효과에 따라 관객의 감정이입을 고조시킨다.

6) 미적 차원에서 의도한 효과에 따라 관객의 감정이입을 소격시킨다.

7) 긴 의미를 깔끔하게 압축한다.

8) 다양한 해석의 가능성을 내포한다.

9) 스타일적 의미에서 관객이 연기자의 고유한 체취를 느낄 수 있다.

10) 작품 전체의 흐름을 깨지 않으면서 비슷한 다른 작품들을 연상하는 즐거움을 관객에게 줄 수 있다.

물론 상세감각이 지나치게 구사될 경우 자칫 연기자가 연기하고 있음이 관객에게 너무 노골적으로 드러나 버린다는 위험성도 있다. 관건은 기대와 파격, 도식과 자극, 감정이입과 주목의 환기 사이에서 연기자의 균형감각이다. 상세감각이 곧 균형감각이란 것은 스크러튼의 입장이기도 하다. 중국 한나라 시대의 왕충王充은 85년경에 쓴 것으로 추정되는 <논형論衡>에서 다음과 같은 요지의 말을 한다. "案兆察跡 推原事類 由微見較." 번역을 참조하자면, "사물은 항상 변화하므로 사물의 조짐을 보고 흔적을 살피며 미세한 것으로부터 현저한 변화를 내다본다."라는 뜻이다. 연기자가 연기에 이런 자세를 취할 때 연기비평이 활발해질 수 있음은 물론이다. 참고로, 화가의 디테일한 처리를 근거로 작품의 진품 여부를 판단하는 감식안의 중요성은 미술비평에서는 잘 알려진 관행이다.

과장할 필요 없이, 허진호 감독의 영화 <8월의 크리스마스>와 <봄날은 간다>는 상세감각 연기의 보고이다. 필자가 2011년에 펴낸 <연기미학>은 이 두 영화에 흘러넘치고 있는 상세감각에 대한 연기비평적 접근이라고 할 수 있다. 이 텍스트는 이 책 후반부에 실려 있다. 1967년 대만 호금전 감독의 무협영화 <용문의 결투>에서 주인공 역을 맡은

연기자 석준石儁은 영화 앞부분 객잔 장면에서 악당들이 건네준 독이 든 술을 마시고 고통스러워하는 장면을 연기할 때 바닥에 놓인 의자 하나를 들어 탁자 왼편에 올려놓고 엎어진다. 실인즉 악당들의 속셈을 확인하려 술 마신 척 했을 뿐인데, 악당들의 공격이 시작되자 이 의자는 방어막이자 무기로서 활용된다. 연기에서 이런 상세감각은 상투적인 이야기에 소홀히 다룰 수 없는 무게감을 부여한다. 경우에 따라서는 연기하는 즐거움이 생생함으로 관객에게 전달되기도 한다.

4. 연기자의 연기가 앙상블 연기의 조화를 이룰 때, 관객은 감성에 특별한 울림을 경험한다.

일인극처럼 혼자 하는 연기도 있지만, 대개의 경우 연기는 연기자와 연기자 간의 긴밀한 협동 작업이다. 이런 의미에서 연기는 곧 앙상블 ensemble 연기이다. '앙상블'은 프랑스 말로서 사전에 보면 '전체적인 분위기나 짜임에 맞는 더불어 어울림'을 뜻하는데, 연기뿐만 아니라 음악, 스포츠 등을 포함해서 일상에 폭넓게 쓰이는 말이다. 19세기 말에서 20세기 초에 걸쳐 활동했던 독일의 생물학자 야콥 폰 윅스킬J.J. von Uxeküll에 따르면, 생물들에 있어서 실재는 각기 다르다. 따라서 생태계를 이해하기 위해서는 각 생물마다 저마다 중심이 되는 새로운 환경세계Umwelt의 개념이 필요해진다. 결국 유기체 그 자체도 단순히 부분의 집합이 아니라, 서로가 서로의 조건이 되는 앙상블의 체계인 것이다. 유기체에 대한 야콥 폰 윅스킬의 생각은 앙상블 연기에 접근하는 하나의 중요한 관점을 제공한다.
1981년에 <한국인의 굿과 놀이>를 펴낸 이상일 교수는 <판소리의 악역과 민중의식>이란 글에서 다음과 같이 말한다. "때때로 악역은 뜻하지 않게 선을 완성시킨다... 그러나 문제는 그런 표면적인 것이 아니

라 훨씬 심층적으로 싸여진 민중의식의 교묘하고 파라독시컬한 함정의 설정에 있는 것이다. 그것이 바로 선善의 완성을 위한 악역의 운명인 것이다." 선善의 완성을 위한 악역의 운명은 앙상블 연기의 한 전형이다. 모든 역할들이 서로의 완성을 위한 조건으로서 앙상블 연기를 추구하는 것은 미적 차원에서 진짜를 창조하는 진정성 있는 마음가짐인 건 분명하다. 하지만 선의 자리를 넘보는 세련된 악역 연기들이 밤하늘의 불꽃처럼 작열하는 경향이 있는 지금 "악의 상징으로서의 변학도 그는 어쩌면 악을 저지르면서 선을 완성시키고 인간을 구원시키는 악마 메피스토의 불운 그것이며, 그것은 영원한 트릭스터trickster 곧 장난꾸러기, 혹은 광대의 운명이 지닌 놀이의 중심테마 그것일지도 모른다."라고 말하는 이상일 교수의 입장은, 적어도 필자에게는, 앙상블 연기의 지향점에 대해 중요한 의미를 내포하고 있는 것으로 보인다.

앙상블 연기에서는 말하는 연기만큼이나 듣는 연기가 중요하며, 움직이는 연기만큼이나 서있는 연기가 중요하다. 기록에 따르면, 몰리에르의 부인이었던 아르망드 베자르Armande Béjart나 몰리에르의 재능 있는 후배였던 라 그랑쥐La Grange는 모두 듣는 연기의 대가들이었다. 매체연기에서 카메라는 대개의 경우 말하는 연기자만을 쫓는데, 듣는 연기만을 쫓는 단편영화 <폴라로이드 작동법>은 일인극에 가까운 짧은 영화면서도 앙상블 연기의 맥락에서 흥미로운 시사점이 있다. 듣는 연기로 화면을 가득 메운 신인 연기자 정유미에게 이 영화는 도약의 발판이 된다. <폴라로이드 작동법>으로 이름을 알린 정유미는 2006년 김태용 감독의 <가족의 탄생>에 문소리, 고두심, 공효진, 김혜옥 같은 선배 연기자들과 함께 출연한다. 이 영화에 출연한 여자 연기자들은 그리스 테살로니키 영화제에서 공동으로 연기상을 수상한다. 이 정도면 이 영화는 앙상블 연기의 전형적인 예가 될 법도 하다. TV 드라마 <유나의 거리>에 출연한 남, 여 연기자 전원에게도 비슷한 평가가 가능하

다. 드라마 <연애시대>는 일본 소설이 원작인데 2006년 우리나라 TV 에서 감우성과 손예진이 주역을 맡아 방영된 적이 있다. 2015년 일본에 서도 드라마로 제작했지만, 앙상블 연기에서 감우성과 손예진이 거둔 성과에 비해서는 미미한 수준에 멈추고 만다. <사랑의 블랙홀Groundhog Day>이란 우스꽝스런 제목을 달고 있던 1993년 해롤드 래미스 감독의 영화에서 빌 머레이와 앤디 맥도웰의 앙상블 연기도 좋고, 1989년 롭 라이너 감독의 <해리가 샐리를 만났을 때>에서 빌리 크리스탈과 맥 라이언의 앙상블 연기도 좋다.

5. 역할에 대한 연기자의 개성적인 해석이 돋보일 때, 관객은 감성에 특별한 울림을 경험한다.

　노벨문학상을 수상한 영국의 극작가 해롤드 핀터H. Pinter는 연기자 들이 당신의 작품을 어떻게 연기해주었으면 하는 구체적인 바람을 품곤 하느냐는 질문에 이렇게 대답한다. "그런 바람을 자주 품습니다. 바람이 강할수록 내가 틀렸다는 것이 확인되곤 하지만 말이지요." 그러고 나서 핀터는 다음과 같이 덧붙인다. "처음 작업이 시작될 때의 내 생각과 선입견들이 부서지고 변화됩니다. 어떤 의미에서는 역할들이 스스로 모습을 바꾸게 되는데, 이것을 억압하면 가짜가 되지요." 핀터의 선입견 이 부서지고, 역할들이 스스로 모습을 바꾸는 데에는 당연히 연기자들 의 적극적인 작용이 있다.
　앞에서도 언급한 프랑스의 연기자 코클랭은 가급적 연기자가 대본에 서 극작가의 의도를 철저히 파악해 그것을 연기를 통해 효과적으로 표현해야한다고 생각한다. 코클랭에 따르면, 연기자가 함부로 대사에 손질을 가하는 것은 위험하다. 역할을 사는 제2의 자아를 역할이 머무는 제1의 자아가 적절하게 통제해야 한다고 생각한 코클랭이지만, 그렇다

고 제1의 자아가 쓸데없이 자신의 경험을 제2의 자아에게 주입하는 것도 코클랭의 생각에는 바람직하지 못하다. 이것이 자연과 인간 사이에서 균형 있는 연기를 추구한 코클랭의 일관된 입장이었다.

어쨌든 버나드 쇼나 유진 오닐 또는 사무엘 베케트나 장 주네와 같은 극작가들의 지문은 섬세하기로 정평이 있으니, 연기자들이 지문을 무시하고 자기 마음대로 연기하기란 쉽지 않다. 러시아나 북구의 극작가들도 지문을 통해 연기자의 주관적인 해석을 제한하려는 경향이 있다. 자신의 작품을 둘러싼 여러 해석들 앞에서 극작가들이 때로는 느꼈을 법한 당혹감은 충분히 이해할 수 있으며, 코클랭의 충고처럼 극작가에 대한 연기자의 예의는 인간적인 차원에서도 필요하다.

하지만 연기자의 역할 해석이 극작가의 의도 파악에 국한된 문제만은 아니다. 코클랭 시대와는 또 달리 이제는 극작가와 연기자 사이에 연출이나 감독과 같은 역할 해석에 우선권을 쥐고 있는 강력한 인물이 있는 것이다. 2007년 이창동 감독의 영화 <밀양>으로 칸느영화제 연기상을 받은 전도연이 한 인터뷰에서 "그냥 감독님이 시키는 대로 연기했을 뿐."이라는 요지의 대답을 한 적이 있다. 물론 연기자의 겸손함이겠지만, 그래도 연기비평적 입장에서 어딘가 쓸쓸한 뒷맛이 있는 것도 사실이다.

러시아의 연기자이자 연출가였던 메이어홀드Vsvolod Meyerhold는 <연극적 연극: 첫 번째 실험>이란 글에서 극작가-연출가-연기자-관객의 관계를 1) 관객과 마주 해서 연출을 한 개의 위 꼭짓점으로, 작가와 연기자를 두 개의 아래 꼭짓점으로 하는 삼각형 구도와, 2) 작가에서 시작해서 연출 그리고 연기자에 이르기까지 같은 선상에 있고, 맞은편에 관객이 있는 일직선 구도, 이렇게 두 가지 방식으로 나눈 적이 있다. 삼각형 구도에서는 관객이 연출과 마주하게 되고, 일직선 구도에서는 관객이 연기자와 마주하게 된다. 그리고 메이어홀드는 자기로서는 두

번째 구도를 추구한다고 밝힌다. 그만큼 연기자의 중요성을 인정한다는 뜻이다. 무대를 지배하는 연출의 강력한 존재감으로 전혀 손색이 없는 메이어홀드라 어쩌면 일종의 겸손함일지도 모르겠지만, 그래도 최전방에서 관객과 마주하는 인물이 연기자인 것은 누구의 눈에도 분명하다.

만일 미적 차원에서 연기자의 연기가 '정품연기'에 부족한 것이 대본이나 연출 탓이 아니라면, 연기자의 연기가 '정품연기'에 값할 때에도 대본이나 연출 덕분이 아니다. 다시 말해, 어떤 경우라도 예외 없이 연기의 공과에 대한 책임은 연기자가 진다는 자세라면, 역할에 대한 연기자의 개성적인 해석은, 아니라는 결정적인 근거가 제시될 때까지는, 연기자의 것이다. 역할에 대한 연기자의 개성적인 해석은 미적 차원에서 '정품연기'의 수확을 거둘 때 충분하다고 말할 수는 없어도 필수적이다. 이렇게 '정품연기'에서 역할해석의 중요성은 연기가 기술에서 예술로 차원이동 하는 데 결정적이다.

연기가 기술에서 예술로 차원이동 하는 데 해석의 중요성을 강조하는 필자의 입장은 '해석'에 대한 필자의 정의와도 관련된다. 필자는 해석을 한 마디로 '돋을새김'이라 정의한다. 해석에 대한 이런 접근은 일상의 상투적 회로에 걸린 의미파악으로서 '두루뭉술함'을 해석과는 대조적인 것으로서 필자가 염두에 두고 있기 때문이다. 필자의 어법에 따르면, 두루뭉술한 의미파악은 '해석'이라기보다는 '반응'이다. 우리의 일상을 지배하는 자극-반응의 일차원적인 두루뭉술함 너머에서 의미에 '돋을 새김'이 실릴 때, 우리는 표면에서 깊이를 보게 되고, 여백에서 여운을 듣게 된다. 이런 맥락에서 해석은 진정성의 미적 차원에서 가짜와 진짜를 구분하게 하는 상상력의 핵심적인 작용이다.

프란시스 포드 코폴라 감독의 <대부>에서 마피아 대부 돈 꼴레오네 역을 연기한 말론 브란도의 역할 해석은 널리 인정받는 개성적인 해석의 대표적인 경우일 것이다. <대부2>에서 그의 젊은 시절을 연기한

로버트 드 니로 또한 돋보이는 역할 해석으로 두각을 나타낸다. 프랑스 뤽 베송 감독의 <레옹>에서 타이틀 롤을 맡은 장 르노의 역할 해석도 독특함으로 손꼽히곤 한다. 2007년 정윤철 감독의 <좋지 아니한가>에서 이모 역을 연기한 김혜수도 묘한 역할 해석으로 기억할 만하고, 2003년 곽경택 감독의 <똥개>에서 정우성도 못지않게 묘한 역할 해석으로 주목할 만한 성과를 거둔다. 개성적인 역할 해석이 꼭 밖으로 두드러질 필요는 없다. <길버트 그레이프>에서 연기자 조니 뎁의 안으로 가라앉은 역할 해석은 아직 젊었던 이 연기자의 연기적 역량을 가늠할 수 있게 해준다. <멋진 하루>에서 병운 역을 맡았던 하정우의 역할 해석도 돋보인다. 허진호 감독의 <봄날은 간다>에서 연기자 유지태는 상우라는 역할을 연기하는데, 특히 영화 후반부에서 역할 해석을 놓고 만일 감독과 견해 차이가 있었다면 끝까지 자신의 해석을 관철해야만 했었을 거라고 필자는 생각한다. 해석이든 뭐든, 결국 연기에 대한 모든 책임은 연기자 자신이 질 수밖에 없다.

6. 연기자의 연기가 각이 잡힐 때, 관객은 감성에 특별한 울림을 경험한다.

앞에서 필자는 해석을 의미파악에서 '두루뭉술함'에 대하여 '돋을새김'이라 정의했다. 이 두루뭉술함/돋을새김의 이분법은 전통적 예술비평에서 중요한 용어 중의 하나인 '스타일style'을 이해하는 데 중요하다. 연기비평이 주목하는 연기자의 '스타일'은 일단 해석에서 '돋을새김'의 내적 과정이 연기에서 '돋을새김'의 외적 표현으로 전이될 때 드러난다. 그러니까 프랑스의 연기자이자 연출가 미셸 생-드니M. Saint-Denis가 <연극: 스타일의 재발견Theatre: a Rediscovery of Style>이란 책에서 강조한 연기자의 섬세한 내적 움직임과, 영국에서 태어나 미국에서 활동

한 비평가이자 극작가 에릭 벤틀리E. Bentley가 <드라마의 생명The Life of the Drama>에서 강조한 역동적인 외적 움직임이 안팎으로 성취된 결과가 스타일이다.

전통적 예술비평에서 '스타일'은 인용에 책 한권이 부족할 만큼 엄청 다양한 쓰임새를 갖고 있는 말이다. 한, 두 경우만 예를 들면, 미국의 철학자 화이트헤드A.N. Whitehead에게 스타일은 '능통함과 절제attainment and restraint'이며, 영국에 정착한 오스트리아의 예술심리학자 안톤 에렌쯔바이크A. Ehrenzweig에게 스타일은 '좋은 형태와 특별한 아취의 결합'이다. 스타일에 대한 필자의 접근과 가장 비슷한 사람이 프랑스의 문필가 앙드레 모로아A. Maurois인데, 그에게 스타일은 '기질의 각인'이다. 그는 '손톱자국'이라는 표현도 쓴다. 필자는 '스타일이 있는'이란 의미로 '각이 나오는'이나 '날이 서 있는' 등의 표현을 쓴다. 극작가 김애옥이 펴낸 <엣지있게 글쓰기>란 책도 필자의 '스타일'에 부합하는 책제목을 갖고 있다. 한 마디로 스타일은 일상적 상투성의 두루뭉술함을 멈춰 세우고, 지금, 여기에 깨어있는 돋을새김의 생생함이 살아날 때 나온다. 연기에서 날이 퍼렇게 선 스타일의 강력한 힘은 관객의 감성에 특별한 울림을 준다. 폴란드의 다재다능했던 귀재 비트키에비치S.I. Witkiewicz의 글을 한 부분 인용한다.

좀 괴이한 표현을 무릅쓰자면, 예술작품은 각 개인 뱃속의 가장 생생한 창자로부터 생겨나야 한다. 그러면서도 그 결과에 있어서는 이 '내장성'에서 최대한 해방되어야 한다... 게다가 영원한 신비가 지배하는 이 난공불락의 요새를 일단 점령하고 나면, 익살광대나 못된 장사치 같은 예술의 승냥이 떼들은 아주 편안한 배짱으로 냉큼 이 어렵게 찾아낸 스타일을 모방하려 들지 않는가? 진정한 예술가는 남들이 다 밟고 지나간 편한 길을 알지 못한다. 단 하나의 길, 오직 그만이 가는 유일한 길이 미리 정해져 있다

해도, 그는 언제나 길을 잘못 접어들게 마련이다.

그러니까 결국 스타일은 편안함에 안주하려는 심리적 메카니즘을 깨부수려는 모험적 정신의 산물이다. 이런 의미에서 철학자 화이트헤드는 스타일을 '마음의 궁극적인 윤리성the ultimate morality of mind'이라고 칭하기도 한다.

필자 생각에 '스타일'에 해당하는 우리말은 '멋'이다. 하지만 스타일에 대한 비트키에비치나 화이트헤드의 접근에는 우리말 '멋'이 주는 '흥'의 느낌이 좀 희미하다. 미국의 미술학자 허버트 리드H. Read가 스타일에서 '생동감vitality'를 강조하는 것도 이런 이유 때문이다. 미국의 미학자 스티븐 페퍼S. Pepper도 미학적 힘의 세 요소로 넓이, 깊이와 함께 생동감을 꼽는다. 확실히 스타일과 관련해서 우리말 '멋'과 '흥'의 결합은 무언가 특별한 데가 있다. 이 점에 관해 필자는 <대중예술 진정성의 미학>에서 이렇게 쓴다.

> 스타일은 격格과 파격破格 사이에서 다양한 모습으로 나타납니다만, 그 다양한 모습 속에 공통적으로 작용하는 미학적 힘은 우리가 보통 '흥'이라고 부르는 것입니다. 판소리에 '더늠'이라는 것이 있습니다. 이것은 명창이 만들어낸 고유한 가락이나 선율을 가리키는데, 소리에서 이것이 허술하면 귀 명창들에게 명창으로 대접 받지 못합니다. 그런데 더늠은 격과 파격의 기계적인 장치가 아닙니다. 격과 파격에 흥이 실릴 때 더늠이 됩니다. 이것이 '멋'입니다. 이런 의미에서 '스타일'의 우리말 표현은 '멋'입니다.

정품연기와 관련해서 '멋있는 연기'는 일상에서도 자주 쓰이는 표현이다. '멋있는 연기'는 주로 관객의 입장에서 쓰는 표현이고, 연기자 입장에서는 '살아있는 연기'란 표현도 자주 쓰인다. 2007년 젊은 연기자

유아인이 한 인터뷰에서 어떤 연기자가 되고 싶냐는 질문을 받고 다음과 같은 대답을 한다. "나를 스크린 속에서 보는 사람들이 '재는 살아 있구나.'라고 느낄 수 있는 연기자. 아무리 연기를 잘해도 연기를 하고 있는 게 보이는 그런 게 아닌 그냥 그 사각 프레임 안에서 살아 있고, 너무 자연스러워 그저 바람이 부는 것 같은 그런 연기를 할 수 있는 사람이 되고 싶다." 사실 유아인의 대답은 연기에서 '진짜'를 추구하는 연기자라면 누구라도 할 법한 대답이고, 누구라도 공감할만한 대답이다. 앞에서도 몇 차례 언급한 디드로가 예술비평에서 가중 중요하게 생각한 두 가지가 있다. 하나는 '진실임직함vraisemblance'이고 다른 하나는 '생기verve'인데, 이 두 가지가 유아인의 짧은 대답 속에 내포되어 있다.

그렇다면 '진짜'로 대표되는 진정성의 미적 차원에서 '스타일'의 비평적 의미는, 적어도 필자에게는, 각 나오는 연기와 살아있는 연기의 깨어 있음이다. 이렇게 연기자 내면과 외면의 돋을새김이 생동감으로 작용할 때 스타일의 우리말 표현인 멋과 흥의 연기적 성과가 거둬진다. 프랑스 영화의 뉴웨이브를 이끌었던 감독 프랑수와 트뤼포는 이렇게 말했다. "감독은 자신의 스타일을 갖고 있어야 한다. 그렇지 않다면 문학의 아류에 불과하다." 연기비평적 맥락에서 그의 말은 이렇게 바꿔질 수도 있다. "연기자의 연기에는 스타일이 필요하다. 그렇지 않다면 그의 연기는 기술에 불과하다."

2008년 김지운 감독의 <좋은 놈 나쁜 놈 이상한 놈>에서 나쁜 놈 역을 맡은 연기자 이병헌은 이 보잘 것 없는 두루뭉술한 영화에서 유일하게 볼만한 각을 만든다. <달콤한 인생> 이후로 이병헌의 연기에 날이 서면서 연기자로서 그의 국제적 캐리어가 시작된다고 말해도 큰 무리는 아니라고 필자는 생각한다. 2011년 윤성현 감독의 <파수꾼>에서 신인 연기자 이제훈은 거의 시릴 정도로 각 잡힌 연기를 선보인다. 이렇게

스타일은 한 연기자의 캐리어에서 점화장치의 불꽃과 같은 것이다. <대부>의 막내아들 마이클 역을 연기한 알 파치노도 말론 브란도의 곁에서 이제는 또 하나의 전설이 되었다. 그는 스치기만 해도 벨 것 같이 날선 연기로 온 세상의 주목을 받는다. <캐리비안의 해적>에서 조니 뎁의 스타일은 거의 즉흥 연기 수준에서 멋과 흥의 생동감을 전한다. 2010년 김대우 감독의 <방자전>에서 변학도를 연기한 송새벽 또한 머리로만 굴린 관념적 독특함이 아닌 흥이 역할에 스며있는 생기 있는 역할 해석으로 각 잡힌 연기의 스타일을 성취한다. 하지만 지금까지 필자에게 가장 인상적으로 엣지 있던 연기는 2000년 여성 감독 캐린 쿠사마가 각본과 연출을 맡은 <걸파이트>에서 여성복서 다이아나를 연기한 미셸 로드리게스이다. 이 영화의 각 잡힌 연기를 통해 그녀는 앞으로 제임스 카메론 감독의 <아바타>에서 조종사 트루디 역을 예약한다.

7. 연기자의 연기에 여운이 실릴 때, 관객은 감성에 특별한 울림을 경험한다.

앞에서 필자는 '스타일 있는 연기'로 각이 잡힌 연기와 살아있는 연기에서 느껴지는 깨어있음에 방점을 찍었다. 그런데 미적 차원에서 정품 연기의 수준은 각이 잡힌 연기에 적절한 번짐의 효과가 동시에 이루어질 때 한 단계 업그레이드되지 않겠는가, 필자는 생각한다. 이를테면 연기의 멋과 흥에 여백이 숨 쉬는 경우라고나 할까. 유아인이 말한 "너무 자연스러워 그저 바람이 부는 것 같은 그런 연기"가 이 정도 수준에서 성취되면, 미적 차원에서 진정성은 관객의 감성에서 '진짜'로 경험된다.
미술에서 '스푸마토sfumato' 기법이란 게 있다. 스푸마토는 이탈리아어 '스푸마레sfumare'에서 비롯된 것으로, 이 말은 '연기처럼 사라지다'

라는 뜻이라 한다. 그러니까 스푸마토 기법은 그림에서 윤곽을 뚜렷하게 가져가는 대신에 색의 명암을 미묘하게 처리하면서 거둬지는 일종의 번지기 효과를 말한다. 아마도 레오나르도 다빈치의 <모나리자>가 스푸마토 기법의 가장 유명한 예일 것이다. 많은 미술평론가들은 이 그림에서 특히 입술 부근의 미묘한 처리를 스푸마토 기법의 으뜸가는 효과로 꼽곤 한다. 다름 아닌 스푸마토 기법에서 모나리자의 신비스런 미소가 나왔다는 것이다.

필자 생각에, 미소도 미소지만, 모나리자의 밝고 뚜렷한 얼굴과는 대조적으로 암시적으로 처리된 어두운 배경과 머리카락 윤곽선의 모호한 양감 처리 등이 작품 전체에 독특한 풍취를 야기한다. 다시 말해, 필자는 <모나리자>의 각 나옴과 번짐의 조화가 정품연기에 시사하는 바에 주목한다. 이런 맥락에서 영국의 소설가이자 극작가인 존 골즈워디John Galsworthy의 '풍취'에 대한 언급도 귀기울일만한 데가 있다. 그의 말을 인용하면 다음과 같다.

플롯, 공연, 역할, 대사 등등 하지만 정말 중요한 것은 풍취입니다. 이것은 정의내리기 어려운 특질이며 꽃향기처럼 본질을 잡기가 애매한 그런 겁니다. 하지만 이것이야말로 예술작품의 고유한 본령입니다. 커피의 카페인 향처럼 작품에서 배어나옵니다. 풍취는 작가에 의해 작품 속에 스며드는데, 연기와 같아 손에 쥐기가 힘들지요. 이것은 의식적인 노력에서 작용하는 게 아닙니다. 의식 저편의 작용입니다. 사람은 여러 감관작용의 영향을 받지만 오로지 하나의 영혼spirit이 있을 뿐인 것처럼 이 영혼을 작가는 미묘하고도 무의식적인 방식으로 자신의 작품 속에 배어들게 하는 겁니다.

존 골즈워디의 인용에서 '작가'라는 말을 '연기자'라고 바꾸면 연기에

서 각 나옴과 번짐의 조화가 진정성의 미적 차원에서 '진짜'를 창조하는 데 중요한 의미가 있으리라는 필자의 생각이 확인된다.

1989년 허우 샤오시엔 감독의 <비정성시>에서 청각장애를 가진 사진사 역할을 연기한 양조위는, 말을 하지 못하는 역할 때문만이 아닌 연기적 천품으로, 여운 있는 연기의 성과를 보인다. 연기에서 각 나옴과 번짐의 조화는 앞으로 연기자로서 양조위의 캐리어에 일관된 연기적 도전의 궤적을 남긴다. 아무래도 과묵한 역할이 여운 있는 연기에 도움이 되기는 하겠지만, <황야의 무법자>의 클린트 이스트우드는 엔니오 모리꼬네의 음악만큼이나 여운 있는 연기로 전형적인 스파게티 웨스턴의 상투성에 나름대로 격과 풍취를 부여한다. 꽤 잔말 연기가 많은 역할로서 여운 있는 연기라면, 마이크 뉴웰 감독의 1994년 영화 <네 번의 결혼식과 한 번의 장례식>에서 휴 그랜트의 연기가, 적어도 필자에게는, 어느 정도 성과를 거두지 않았나 생각된다. 1966년 이만희 감독의 <만추>에서 3일간의 특별휴가를 얻은 죄수 역을 연기한 문정숙은 여운 있는 연기의 전설로서 기억되지만, 안타깝게도 이 영화는 지금 전해지지 않는다. 2011년 김태용 감독의 리메이크에서 중국의 연기자 탕웨이가 같은 역할을 연기하지만, 필자로서는 연기적 성과로 보이지는 않고, 차라리 같은 해 제작된 진가신 감독의 <무협>에서 비중이 비교적 적은 시골 아낙네 역할에서 탕웨이의 연기에 잔잔한 여백과 여운이 느껴져서 좋다. 대놓고 드러내는 여백은, 경우에 따라서는, 막무가내로 들이댐이다.

말 그대로 작품의 여백에서 여운 있는 연기로 작품 전체의 주제를 책임지는 경우도 있다. 존 보인의 소설을 원작으로 한 영화 <줄무늬 파자마를 입은 소년>에서 전직 유태인 의사 파벨 역을 맡은 데이빗 헤이먼이 실현한 여백의 연기는 사실상 작품 전체의 주제를 압축한다. 결국 이 작품은 과거를 통해 현재의 이야기를 건네고 있는데, 지금 온

세상 아이들의 상황은 가스실로 끌려가는 과거의 아이들과 별반 다름이 없다는 것이다. 그렇다면 이 작품의 극단적인 여백의 연기는 작품의 마지막 순간 가스실에서 아이들을 바라보며, 다시 말해 스크린 밖 객석에 앉아있는 아이들 관객들을 바라보며 짓는, 한 이름 모를 유태인 연기자의 잔잔한 연민의 표정이다. 그야말로 찰나적인 여백의 연기가 성취된 눈부신 순간이다.

8. 연기자의 연기가 총체적 삶의 맥락에서 적절할 때, 관객은 감성에 특별한 울림을 경험한다.

미적 차원에서 연기자의 연기가 '진짜'라고 평가되는 것은 일상과 구별되는 진공상태에서 벌어지는 일이 아니다. 미적인 것과 일상적인 것을 구별한다는 것은 일상적 회로작용의 멈춰 세움과 관련되어 중요한 의미가 있지만, 그렇다고 미적인 것을 일상적 삶의 맥락으로부터 단절시킨다는 의미가 있는 것은 아니다. 무릇 세상에 모든 '진짜'들은 항상 어떤 특정한 삶의 상황 속에서 하나의 사건으로 현시顯示된다. 왜냐하면 '진짜'는 미학적 힘과 다름이 아니고, 미학적 힘은 감성적 울림을 통해서만 접근이 가능하기 때문이다. 감성적 울림의 주체는 결국 저마다의 일상적 삶을 살고 있는 구체적 존재일 수밖에 없다. 따라서 미적 차원에서 정품연기는 연기의 판이 벌어지는 삶의 총체적 맥락과 따로 분리되어 존재하는 것이 아니다.

오스트리아의 시인이자 극작가 후고 폰 호프만스탈H. von Hofmanns-thal은 이렇게 말한다. "위대한 무대예술은 불완전한 것입니다. 그 불완전한 부분을 연출이, 연기자가 그리고 관객이 채웁니다. 완벽이라는 것은 비예술적인 것입니다." 그렇다면 정품연기는 연기에 관련된 제반 조건들의 다채로움만큼이나 다채로운 작용을 내포한다. '총체적'이란

표현은 그 다채로움 속에서 드러나는 어떤 일반적인 접점을 의미한다. 다시 말해, 연기자 홍경인이 1995년 박광수 감독의 영화 <아름다운 청년 전태일>에서 도전한 전태일 역할은 한국현대사라는 총체적 삶의 맥락에서 볼 필요가 있다. 한국현대사와는 아무런 인연이 없는 사람에게도 홍경인의 연기는 감성적 울림을 야기할 수 있지만, 그 울림의 성격은 총체적 삶의 맥락에서의 울림과 구별될 수밖에 없다. 같은 영화에서 김영수라는 이름의 고 조영래 변호사 역을 연기한 문성근도 총체적 삶의 맥락에서 주목할 만하다.

이 점에서 필자는 이안 감독의 2007년 작품 <색, 계>에 연기비평적으로 접근하기가 조심스럽다. 특히 온 몸을 던져 왕치아즈 역을 연기한 탕웨이의 연기적 성과를 함부로 거론하기에는 이 시기의 중국현대사에 필자는 여전히 어둡다. 그러니까 2006년 독일에서 만들어진 영화 <타인의 삶>에서 동독 정보기관의 감청요원 비즐러로 분한 연기자 울리히 뮈헤의 연기적 역량과는 상관없이 필자에게 그의 연기는 지나치게 감상적으로 느껴진다. 설령 그것이 이 영화의 연출과 각본을 담당한 플로리안 헨켈 폰 도너스마르크의 의도였더라도 말이다.

미적 차원에서 미학적 힘의 작용을 진공상태에 두려는 경향에 대해 누구보다도 격렬하게 반발한 프랑스의 연기자이자 극작가 앙토냉 아르토A. Artaud의 말을 들어볼까. "멕시코에는 예술이란 게 없습니다. 사물은 쓰이기 위해 만들어집니다. 세상은 끊임없는 도취의 순간입니다. 무관심적이고 중립적인 예술에 대해 이기적이고 마법적이며 관심적인 예술이 춤을 춥니다." 프랑스의 화가 장 뒤뷔페J. Dubuffet도 비슷한 말을 한다. "지혜로운 미술이라니, 얼마나 어리석은 생각인가! 미술이란 도취와 광기만으로 이루어진 것이 아닌가!... 조금만 생각해보면, 박물관이란 <모나리자>나 라파엘로, <이삭줍기>나 <메두사의 뗏목>에 대해 경배를 표하는 곳에 지나지 않는다. 사람들은 마치 묘지에 가듯

일요일 오후 식구들과 함께 발끝으로 걸으며 낮은 목소리로 조용히 이야기하며 이곳을 찾아온다." 아르토나 뒤뷔페의 도전적인 수사학 너머에서 필자가 보는 것은 결국 미학적 힘과 감성적 울림의 만남을 삶의 맥락 속에 놓으려는 입장이다. 이들이 '무관심'이나 '지혜' 등에 반발하는 것은 이런 말들이 대체로 문화적 권위에 의해 미리 정해진 규격화된 명품을 암시하기 때문이다. 아무리 몸에 좋은 음식도 몸 안에서 흡수되어야 하는 것처럼 미학적 힘도 감성적 울림을 통해 매 순간 살아있는 작용이 일어나야 한다. 이러한 작용은 곧 생명의 작용이고, 생명의 작용은, 당연한 일이겠지만, 삶의 맥락 속에서 비로소 가능하다.

필자가 삶의 맥락 앞에 '총체적'이란 말을 붙이는 것은 자칫 미학적 힘과 감성적 울림에서 비롯한 생명의 작용을 너무 지나치게 개별화하는 위험성 때문이다. 감성적 울림은 어쩔 수 없이 주관적이고, 사적인 것이지만, 진정성에는 간주관적이고inter-subjective, 공적인 성격이 있다. 죄르지 루카치G. Lukács나 하우저 등으로 대표되는 사회미학의 맥락에서 '총체성totality'은 특히 '더불어'의 정신에 방점을 찍는 표현이다. 사회미학과는 조금 다른 관점이긴 하지만, 아일랜드의 시인이자 극작가 윌리엄 버틀러 예이츠W.B. Yeats의 말도 들어볼만 하다. "작품은 관객으로 하여금 운명처럼 신비롭고, 거대하고, 오래 된 공통의 기억을 환기시킵니다. 그것은 거대한 공동우물과 같은 것입니다."

1977년이었나, 대중음악평론가 최경식이 김민기의 노래를 다루는 자리에서 '민요정신'이란 용어를 사용한 적이 있는데, 성공회 대학의 김창남 교수가 자신의 평론집에서 최경식의 '민요정신'을 언급하면서 이렇게 말한다. "여기에서 '민요정신'은 민중의 공통적 지각체험방식 그 자체이기보다는 그것을 찾고자 하는 의식까지를 포괄하는 개념이다. 이를테면 민중공유의 지각체험방식이 아직 확보되지 않았다는 전제를 깔고 있다." 김민기의 노래에서 이런 논의가 이미 진작부터 시작되고 있었다

면, 이제 비슷한 맥락에서 대중적인 연기자들에 대한 논의도 시작될 때가 되지 않았겠느냐는 게 필자의 입장이다.

총체적 삶의 맥락에서 연기에 접근할 때 일순위로 다루어야 할 작품은 1926년 나운규가 감독한 <아리랑>이 아닐까 필자는 생각한다. 하지만 다 알다시피, 이 영화는 지금 두어 장의 사진으로만 남아있다. 1946년 최인규 감독의 <자유만세>에서 독립투사를 연기한 전창근은 다행히 이 영화가 엔딩이 없는 상태로나마 복각되어 그 연기적 성과를 평가할 수 있게 되었다. 김광림 극본의 연극 <날 보러 와요>를 2003년 봉준호 감독이 영화화한 <살인의 추억>에서 박두만 형사 역을 맡은 송강호의 연기는 꽉 막힌 80년대 대한민국의 사회적 현실이라는 총체적 삶의 맥락에서 입체적으로 조명할 때 비로소 연기적 성과를 제대로 가늠할 수 있다. 2010년 자신이 직접 메가폰을 잡은 <무산일기>에서 탈북 청년을 연기한 박정범의 연기도 총체적 삶의 맥락에서 하나의 중요한 연기적 성과임에 분명하다. 2001년 후루하타 야스오 감독의 <호타루>에 출연한 다카쿠라 켄의 연기도 그 자체로서 성과라기보다 한일관계라는 앞으로의 과제를 생각할 때 결코 소홀히 넘길 수 없는 연기적 도전으로서 주목받아 마땅하다. 비슷하게, 1999년 이창동 감독의 <박하사탕>에서 영호 역을 맡은 설경구의 연기는 마땅히 총체적 삶의 맥락에서 바라봐야 그 연기적 성과를 제대로 짚어낼 수 있을 텐데, 역사적 흐름에 묻힌 영호 개인사적 측면이 오히려 부각되는 것 같아 적지 않게 안타깝다. 불현 듯, 1962년 켄 케시의 소설을 1977년 영화로 만든 밀로스 포만 감독의 <뻐꾸기 둥지 위로 날아간 새>에서 맥 머피 역을 연기한 잭 니콜슨의 시끌벅적한 연기를 총체적 삶의 맥락에서 다시 음미해봐야 하지 않겠냐는 생각이 필자에게 든다. 아카데미 연기상이니 뭐니, 이런 것들하고는 상관없이 말이다.

4. 영적 차원에서 연기비평은 직관을 불러오고, 지혜를 깨우는 연기를 찾는다.

앞에서도 거론한 것처럼, 필자는 진정성의 영적 차원을 '진리'라는 말로 아우른다. 인류문화사에서 1700년대는 전통적으로 종교와 철학이 담당했던, 눈에 보이는 것 너머 존재하는 진리 탐구의 역할에 과학자와 예술가가 저마다의 방식으로 적극적으로 동참하기 시작하는 시기이다. 눈에 보이는 세계는 일상의 상투적 회로가 우리의 감각과 생각에 덫으로서 작용하는 세계이다. 감각의 자리에 직관을, 그리고 생각의 자리에 지혜를 놓을 때 현현顯現하는 진리를 예술가는 감정의 자리에 진정의 울림으로 표현한다. 앞에서 필자가 한 말을 다시 한 번 인용한다. "이렇게 예술가가 직관과 지혜로서 통찰한 진리가 미학적 힘과 감성적 울림의 상호작용에 스며들어 독자나 관객에게 깨달음의 느낌표를 띄울 때, 그 감성적 울림의 성격이 감정이라기보다는 진정일 수밖에 없다. 이런 의미에서 필자에게 예술성은 진정성이다." 연기가 기술에서 예술로 차원이동 하기 위해서는 연기자가 이런 역할을 담당할 수 있느냐가 관건이다.

일반적으로 연기를 영적 차원과 관련지을 때 일차적으로 떠오르는 것은 무속의 세계이다. 실제로 연기의 근원을 거슬러 가면 샤먼shaman으로 간다. '영혼이 깃든 연기'하면 일차적으로 떠오르는 것도 무언가 '신들린 듯한 연기'의 이미지이다. 영어로 하면 'divine inspiration'에 해당하는 '신명'과 같은 표현에 영적인 측면이 있는 것도 사실이다. 하지만 필자는 '영혼이 깃든 연기'를 진정성의 심리적 차원에서 언급했었다. 다시 말해, 필자가 영적 차원으로 접근하려는 것은 보통 'para-psychology'라 불리는 심리적 초-현실이라기보다 현실적 머리 굴림을 벗어난 초월적 진실 같은 것이다. 이런 의미에서 필자에게 영혼soul은 현실적

머리 굴림의 구속을 받는 심리psyche와는 차원이 다른 내면의 작용이다. 필자가 영적 차원에서 추구하는 것은 신명이라기보다는 진리이다.

굿에 관심이 많았던 이상일 같은 학자는 <무속의 연극성>이란 글에서 이렇게 말한다. "그러니까 굿에 연극적인 요소가 있다는 막연한 지적이 아니다. 무당이라는 연희(연기)자의 연출력이나 연기력이라거나, 연희자와 관람자 사이의 공감과 참여의 문제, 혹은 연극공간으로서의 굿자리의 분석 등이 보다 구체적으로 언급되고 연구되어야 할 것이다." 샤머니즘shamanism에 머물지 않는 이상일의 굿에 대한 관심은 <굿의 연극학과 사회적 기능>이란 글에서 다음과 같이 전개된다.

민중의 정서를 순화시키고 민족문화와 고전적 전통연극의 진수를 갈고닦아 대중사회의 매스미디어에 오도 오염되고 있는 저질적 드라마에 민중적 근원성과 생명력을 돌려줄 길을 모색하는 이 글은 연희적 축제와 민속극의 풍자적 기능에 유의하고, 특히 '표현' 면에서 재현과 표출, 그리고 참여와 공감의 미학적 관점에 각도를 맞춘다... 오락산업이 '엔터테이너'들을 면전으로 내새워 놓고 조작된 자유 시간을 만들어내어 대중들은 단순한 관중으로 몰락한다. 문화기층의 굿이 지녔던, 놀이나 잔치가 지녔던 종교적인 바탕도 세속화된 집행과 오락성 때문에, 비록 그 가운데 '즐거움'이라는 다층적 콤플렉스가 넓은 영역을 차지하고 있다 하더라도 자꾸만 쇠퇴해가고 있는 것이 우리의 현실인 것이다.

이상일이 '진리'라는 말을 쓰고 있지는 않지만, 결국 굿에 대한 그의 궁극적인 입장은 일상의 상투적 회로를 의미하는 오락의 지나친 상업주의에 맞서는 생명의 대안회로로서 굿의 가능성이다. <시학Peri Poietike>에서 아리스토텔레스는 비극에 대해 몇 줄로 된 정의를 남긴다. "비극은 진지하고, 일정한 길이를 가진 완결된 행위를 모방하며,

듣기 좋게 다듬어진 언어를 사용하되 이를 개별적으로 작품의 각 부분에 삽입하여 서술형식이 아니라 드라마형식을 취하며 연민과 공포의 감정을 불러일으키는 행위에 의하여 바로 이러한 감정의 카타르시스를 행한다." 아리스토텔레스답게 간단하고 효과적인 정의이지만, 이 정의를 마무리하는 '카타르시스katharsis'란 말을 둘러싸고 전통미학에서는 오랫동안 여러 논의가 있어왔다. 이 말은 본래 치료의 한 방식으로 몸 안의 체액을 배출하는 의술과 관련되어 쓰였는데, 아리스토텔레스가 이 말을 비극의 정의에 포함시킨 이래로 오락산업은 기꺼이 '카타르시스'를 자신의 사업목적에 포함시켜왔다. 한때는 도처에서 '카타르시스'란 간판을 내건 술집들도 볼 수 있었다.

오락은 일상의 상투적 회로와 도피주의적 대리체험을 통해 사람들에게 재미와 감동을 제공한다. 누가 뭐라 해도, 이것은 현실적 삶을 살아남기 위해 필요한 기능이다. 물론 적절한 범위에서 사용된다면 말이다. 따라서 양질의 오락은 생존에 절대적으로 필요하다. 하지만 오락이 '살아남음survival'과는 관련되어도, '살아있음alive'을 책임지지는 않는다. 필자 생각에, 오락의 재미와 감동은 사람들의 '응어리'를 일정한 틀 안에서 건드림으로써 얻어진다. 만일 오락산업이 이런 의미로 '카타르시스'란 말을 쓴다면 필자는 그런 의미로 이해할 수 있다. 그러나 응어리를 건드린다는 것은 응어리를 치워버린다는 것과는 전적으로 다른 차원의 문제이다. 여기에서 응어리를 걸림돌로 이해하면, '진리'는 걸림돌 근처에서 변죽을 울리는 것이 아니라, 그 걸림돌을 뽑아 던져버리는 것과 관련된 의미영역이다. 한 마디로, 필자가 진정성의 영적 차원으로 추구하는 진리는 궁극적으로 모든 걸림으로부터 자유이다. 이러한 추구는 진리가 우리를 자유롭게 할 수 있다는 믿음에 근거한다.

필자가 지금까지 두어 차례 언급한 미국의 교육심리학자 A.H. 매슬로우가 세상에 널리 알려지게 된 것은 그가 1943년에 발표한 논문 <인

간 중심적 동기 이론A Theory of Human Motivation>에서 제시한 생리-안전-소속감-존경-자아실현이라는 인간의 기본적 욕구basic needs 다섯 단계가 세상의 주목을 받게 되면서부터이다. 이 중 가장 높은 단계에 매슬로우가 위치시킨 것이 자아실현self-actualization임은, 필자의 입장에 따르면, 인간의 진리를 향한 가치지향의 정신을 반영한다. 한 마디로, 인간은 현실에 적응하지만, 진실을 지향한다. 이 진리를 향한 가치지향의 정신을 매슬로우는 <존재심리학>에서 '존재로서 보는 방식Being-Cognition'이라 표현한다. 필자 생각에, 매슬로우의 '존재로서 보는 방식'은 생텍쥐페리의 '보이는 것 너머를 보는' 방식과도 통한다. 이것은 대략 다음과 같이 정리된다.

1) 구족함Wholeness
2) 온전함Perfection
3) 올바름Justice
4) 깨어 있음Aliveness
5) 유일함Uniqueness
6) 걸림이 없음Effortlessness
7) 사심이 없음Disinterestedness
8) 투명함Simplicity
9) 자족함Self-sufficiency
10) 열려있음Playfulness
11) 조화로움Beauty
12) 선함Goodness

진정성의 영적 차원으로서 진리는 한 마디로 현실과 진실의 구분이다. 일상의 상투적인 회로 속에서 다람쥐 쳇바퀴처럼 돌아가다가 우리

가 문득 멈춰 서서 던지는 질문, "이것이 현실인 것은 알겠다. 그런데 이것은 진실인가?" 이 물음표가 우리를 진정성의 영적 차원으로 인도한다. 진리를 찾는 물음표가 느낌표로 바뀌는 순간의 감성적 울림은 예술에 뜻을 둔 모든 이들이 일생을 걸고 세상과 소통을 시도해볼만한 뜻깊은 작업이다. 가능하면 세상의 한 복판에서 말이다. 이런 맥락에서 필자는 영적 차원에서 진정성 있는 연기를 '직관을 불러오고 지혜를 깨우는 연기'라 부른다.

독일의 시인 라이너 마리아 릴케는 <무제>라는 제목 없는 시에서 이렇게 읊었다. "그대가 스스로 던진 공을 받아 잡는 동안은 모든 것이 그대의 솜씨요, 그대 능력의 대가이지만, 영원한 공연자가 그대에게 그대의 중심으로 정확하게 민활한 스윙동작으로 신이 만든 거대한 다리의 저 곡선들 중의 한 곡선을 따라 던진 공을 그대가 불시에 잡게 되는 경우 그대 공을 잡을 수 있음은 그대가 아닌 세상의 능력이라오." 연기자가 현실에 자족할 때 그의 연기는 기술이다. 연기자가 부단히 눈에 보이는 것 너머를 추구할 때 비로소 그의 연기는 '예술'이란 이름에 값하게 된다. 결국 '예술'의 궁극적인 의미영역은 심리적 차원과 미적 차원을 인도해가는 영적 차원인 것이다. 이런 의미에서 진정성의 영적 차원으로서 진리는 그럴 듯한 연기에서 그럴 법한 연기로의 차원이동이다.

솔직히 지금까지 영적 차원에서 진정성 있는 연기를 '진리'라는 어려운 의미영역에서 접근해보려는 필자의 시도가 상당히 불투명한 감이 있음은 필자로서도 인정할 수밖에 없다. 이것이 필자의 능력의 한계라서 그렇다. 여러 해 전에 필자가 펴낸 <도널드 월하웃의 미학과 함께한 일주일>이란 책에 보면 예술적 진리에 대한 부분이 있다. 좀 긴 듯하지만, 지금보다는 훨씬 읽기 편한 대화체로 된 글이어서, 그 부분의 구성만 약간 바꾸어 그대로 인용한다.

우선 나는 '진리'라는 말에 무슨 특별한 의미를 부여하지 않고, 일상적인 평범한 의미로 사용할 생각입니다. 따라서 무엇이 진리인 것은 그것이 옳거나, 그른 명제로서 우리에게 설득력을 갖는 경우입니다. 진리란 단순히 막연한 느낌이나 인상적인 체험이 아닙니다. 서로 관심을 갖고 토론할 만한 구체적인 내용 없이 "예술은 진리이다."라는 표현은 수사학에 불과합니다. 그렇다고 나는 예술적 진리를 단순히 자연과학적 실험과 관찰에 입각한 옳고, 그름의 증명으로 제한할 생각 또한 없습니다. 이러한 입장을 '실증주의'라 하는데, 예술적 진리를 기계적인 자연과학적 방법론에 의해 증명할 수 있다는 주장에 대해 자연과학 스스로 회의적입니다. 나는 자연과학이나 논리학적 진리와는 다른 차원의 진리가 있다고 생각합니다. 예술에서 나의 흥미를 끄는 진리는 백과사전에서 찾을 수 있는 사실적 정보가 아닙니다. 만일 내가 아이슬란드나 칭기즈칸에 대한 정보가 궁금하다면, 그것을 구태여 예술에서 구할 필요는 없습니다. 예술은 미적 백과사전이 아닙니다. 물론 예술에서도 그런 정보를 구할 수는 있지만, 이것은 지식으로서 예술이라는 문제에 대한 적절한 경우가 아닙니다. 우리가 예술에서 구하는 진리는 인간의 본성이나, 삶의 조건, 또는 가치나, 존재의 의미 등에 관한 것들입니다. 그렇다면 예술을 통해 우리가 진리로서 구하는 좀 더 구체적인 지식들은 어떤 것들인가요? 몇 가지만 예를 들어보면, 그것은 때로는 인간의 성향들일 수 있고, 때로는 이상적인 가치들일 수 있으며, 때로는 악의 현실일 수 있고, 때로는 인간 행위의 섭리일 수 있습니다. 실제로 이런 문제들은 오랫동안 예술작품을 통해 묘사되어진 것들입니다. 그러나 이런 추구의 결과가 보통 생각하듯이 그렇게 추상적이고 궁극적인 것만은 아닙니다. 이런 문제들에 대해 예술에서 거둬낸 성과들은 대체로 우리 일상 삶의 현실에 뿌리를 두고 있는 것들입니다. 우리는 예술작품 속에서 사랑에 대한 통찰, 인간의 허영에 대한 까발림, 인간존재

의 극한상황 등에 대한 편린들을 엿볼 수 있습니다. 우리의 경험을 돌이켜 보아도, 우리는 예술을 통해 무엇인가 의미 있는 것을 배운 듯한 각성의 순간들을 기억할 수 있습니다. 물론 이것은 자연과학적으로 증명될 수 있는 성질의 것이 아닙니다. 뿐만 아니라, 전혀 그렇지 않은 경우들도 많습니다. 그러나 경험적으로 내가 확신하는 바는 우리가 예술에 좀 더 폭넓고, 깊이 있게 다가가게 될 때, 우리는 인간과 세상사에 대해 더 풍부한 깨달음을 얻을 수 있다는 것입니다. 모든 진리가 항상 명확하게 언어로 표현되는 것은 아닙니다. 예술에서 과학적 진리만큼 명확한 언어로 표현된 진리를 기대할 필요는 없습니다. 그렇다고 예술적 진리가 감을 잡기 어려운 모호하고 신비스러운 언어에 더 어울린다는 이야기도 아닙니다. 우리는 소통에 최선을 다해야겠지만, 그렇다고 수학적, 또는 수사학적 표현만이 능사는 아닙니다. 결국 예술에서 진리의 문제는 한 개인의 체험의 문제로 돌아옵니다. 어떤 방법론보다도 우리 자신의 체험에 귀를 기울이는 수밖에 없습니다. 그리고 그 체험을 서로 진솔하게 나눌 수 있을 때, 우리는 예술과 진리라는 복잡한 질문의 대답을 뜻밖에도 쉽게 손에 쥐게 될지도 모릅니다.

이제 필자는 일상 삶의 현실에 뿌리를 내리고 있으면서도 끊임없이 일상의 상투적 회로에 동작정지를 거는 진리의 두 중심축을 진정성 있는 연기와 관련해서 간략하게 조명을 던져볼까 한다. 필자의 어법으로 진리의 두 중심축이라면, 하나는 '자유'이고, 다른 하나는 '생명'이다. 진정성의 영적 차원에서 진리는 자유와 생명을 중심에 놓는 연기자의 연기적 작용에 의해 관객의 직관을 부르고, 지혜를 깨운다. 직관과 지혜를 담고 있는 감성적 울림을 필자는 '진정'이라 부른다. 이렇게 진정성 있는 연기는 진리에 궁극적인 북극성을 띄운다. 예술비평으로서 연기비평은 그 북극성을 바라보고 간다.

1. 연기가 자유의 지평을 열 때, 관객은 감성에 특별한 울림을 경험한다.

 일상의 상투적 회로는 당연함과 자연스러움의 외관으로 삶의 구석구석에 스며들어 있는 덫이다. 아니, 무조건 덫이라기보다는, 덫이라는 측면이 있다고 말하는 게 낫겠다. 언어를 생각해보자. 인간은 어떤 언어권에 태어나든, 그 언어를 능숙하게 다룰 수 있는 잠재력을 갖고 있다. 그러나 네 살 정도가 되면, 모국어라는 특정 언어의 회로에 길들어져서, 이제 다른 언어를 배우기가 어려워지는 것이다. 물론 한 언어에 능숙해진다는 것은 인간의 생활에 이루 말할 수 없는 편리함을 준다. 하지만 그 편리함이 덫일 수가 있는 것이다. 그래서 시인은 일상 언어의 회로로부터 자유로워지려 하며, 번역가는 모국어의 회로로부터 자유로워지려 한다.

 거울처럼 덫에 걸린 사람들을 그대로 비쳐주는 것은 기술이다. 반면에 예술은 눈에는 보이지 않는 '덫 그 자체'를 마법의 거울처럼 비쳐준다. 우리의 삶은 일상이라, 그 일상에서 벗어날 수는 없다. 하지만 우리는 일상의 한 복판에서 일상의 상투적 회로를 거울처럼 비쳐볼 수는 있다. 이것이 '자유'라는 것이다. 우리말 '통찰력'에 해당하는 영어는 'insight'이다. '내부에서부터 밝게 비쳐본다'는 뜻이다. 영적 차원에서 자유의 지평을 여는 연기에 접근할 때 필자가 내부에서 밝게 비쳐보려는 일상의 상투적 회로를 둘로 압축하면, 하나는 '제도institution'이고, 다른 하나는 '심리psyche'이다.

 사실상, 제도는 사회학의 엄청난 주제이다. 제도를 연구한 사상가 마르크스 한 사람만으로도 세상은 어마어마한 풍파를 겪어야 했다. 어쨌든 제도는 모든 사람들 일상의 한 부분이다. 일상에서 모든 사람들과 관련된 제도 중 가장 대표적인 것이 아마 '가족'일 것이다. 필자는 지금

가족의 중요성을 부인하려는 게 아니고, 가족이 하나의 제도임을 안에서부터 바라보는 '통찰'을 이야기하고 있다. 가령 '일부일처제'라는 가족제도 하에 태어난 사람에게는 그 가족제도는 너무 당연하고 자연스러울 것이겠지만, 그것이 항상 그런 것은 아니다. 이것은 다른 제도들의 경우에도 마찬가지이다. 법제도, 국가라는 제도, 교육이라는 제도, 군대라는 제도, 미풍양속이라는 제도, 노예제도, 계급이라는 제도, 성별이라는 제도, 심지어 사랑이나 예술까지도 제도적 측면이 있다. 예술은 내부에서부터 이러한 제도들을 밝게 비춰준다.

심리를 하나의 회로로서 연구하는 학문이 심리학이다. 서구 심리학의 초석으로 여겨지는 철학자 데카르트나 스피노자는 물론이고, 예로부터 동, 서의 많은 현자들이 인간의 심리를 하나의 회로로 보고, 그 회로와 자신을 동일시하지 말 것을 설파해왔다. 이제 생리심리학은 인간의 심리와 호르몬 작용의 밀접한 상관관계를 파악하기에 이르렀고, 뿐만 아니라 인간의 심리를 통제하는 적지 않은 약물들이 개발되고 있음은 잘 알려진 사실이다. 인간의 감정뿐만 아니라 감각과 생각 또한 하나의 회로라는 통찰은 철학과 자연과학 그리고 종교의 중요한 출발점이다. 진정성에 대한 필자의 접근은 이 회로에 대한 대안회로의 가능성이다. 내가 본 것, 내가 생각한 것, 내가 느낀 것의 주체로서 '나'가 하나의 상투적 회로에 불과할지도 모른다는 통찰은 우리의 감각과 생각과 감정을 내부로부터 밝게 비쳐보는 또 다른 눈을 떠올리게 한다. 회로에 대한 대안회로의 작용을 폴란드의 연출가 그로토우스키Jerzy Grotowski식으로 말하면 이렇다. "관객의 눈과 생각을 사로잡는 것만이 아니라 무의식까지 사로잡습니다. 그래서 익명성으로부터 관객을 끌어내어 무대로 내동댕이칩니다."

이처럼 보이는 것과 보이지 않는 것의 흥미진진한 파동을 그리고 있는 알레고리 <어린 왕자>에서 생텍쥐페리는 "마음으로 본다."라는

표현을 쓴다. 물론 내부에서 보는 존재가 또 다시 상투적 회로가 되어버린 릴 수 있다. 상투적 회로의 멈춰 세움은 거울 속의 거울처럼 끊임없는 깨어있음을 전제로 한다. 필자가 이해하는 바, 이것이 독일 철학자 헤겔의 변증법이다. 어떤 경직된 메커니즘이나 시스템도 용납하지 않는, 정-반-합의 끝없이 되풀이되는 변증법. 단적으로 말해, 인간의 내면은 회로덩어리이며, 예술은 내부에서부터 인간의 심리를 밝게 비춰준다.

자칫 인간의 제도적 외면이나 심리적 내면으로부터 자유는, 적어도 궁극적인 자유가 얻어지기 전까지는, 인간을 회의적으로 만들기 십상이다. 헤겔과 부딪힌 독일 철학자 니체처럼 말이다. 필자는 양파껍질을 다 벗기고 나도 알맹이는 텅 비어있을지도 모른다는 두려움을 충분히 이해한다. 하지만 양파껍질 벗기기는 실체 없는 책상물림의 작업이 아니라 나름대로 치열하게 눈물바가지를 쏟아내는 실천의 장이다. 필자가 우연히 손에 잡은 책에서 아래와 같은 문장을 만나게 되어 인용한다. 책은 김세종이란 이가 쓴 <무신론자들을 위한 변명: 어느 소피스트의 구원이야기>이다.

그러다가 어느 날 나는 늘 그렇듯이 전공서적을 읽는 대신 다른 책을 읽고 있었다. 그때 읽고 있었던 책은 대행스님의 <영원한 나를 찾아서>였다. 그 책을 여기저기 대충 훑어보던 중 나는 느닷없이 다음 구절이 시공 저편에서 화살처럼 날아와 나를 머리 정수리로부터 꿰뚫고 통째로 관통해 버리는 것을 경험하게 되었다. "처음 공부에는 자신의 주인공을 믿고 모든 것을 주인공에 놓아라! 누구나 할 것 없이 우리가 이렇게 말을 하게하고, 듣게 하고, 생각나게 하고, 또 자기 몸을 운전하여 움직이게 하는 자가 있으므로 우리가 이와 같이 살아갈 수 있는 것이므로 자기를 운전하는 그 당체인 실상, 다시 말해서 주인공을 믿고, 모든 것을 거기에다 놓으라는 말이다. 본래 한 물건도 없는데 도대체 주인공은 무엇이고 믿는 자는 누구

냐고 물을 사람도 있겠지마는, 처음 공부하는 사람으로서는 자기의 주장심이 잡힐 때까지는 그렇게 해야 한다. 중심이 있어야 수레바퀴가 돌아갈수 있듯이 만약 심봉도 세우지 않고 이것도 저것도 다 아니라고 한다면 그것은 다만 이론일 뿐이요, 공에 떨어진 사람이다. 그렇게 되면 자꾸 자기를 허망하게 느끼게 되고 좌절하기가 쉽다. 그것은 자기를 못 믿고 있기 때문이다. 그렇게 되면 자기를 무시하게 된다. 즉 어떤 일을 당해서 '이건 뭐 중생이 생각하는 건데 될 수가 없지!'하고 미리 의심을 하기 때문에 그건 정말로 안 되게 되고 만다. 그래서 누구나 다 각자 오관을 통해서 오신통을 하고 있지마는 그것을 백퍼센트 활용하지 못 하는 것이다. 즉, 유위법만 활용을 하지 무위법은 활용을 못 하고 있는 것이다. 그것은 사람들이 자기에게 능력이 있건만 그것을 인정하지 않고 믿지 않는 탓이다... 그러나 이 참선의 도리를 안다면 비록 내일 죽는다 해도, 아니 지금 금방 죽는다 해도 겁이 나지 않게 되는 것이다. 그냥 떳떳한 것이다. 그러므로 오직 자기 주인공을 믿고 거기에다 모든 것을 놓고 일임하는 데서부터 참선을 시작해야 한다.

이상과 같은 인용에서 김세종이 하고자 하는 말의 핵심은 우리의 일상을 지배하는 제도나 우리의 내면을 지배하는 심리가 우리의 주인노릇을 해서는 안 된다는 것이다. 그렇다고 주인노릇이라는 게 무작정 자유를 부르짖는다든지, 뭐 그런 것이 아니다. 주인노릇이란 내면에서부터 제도나 심리를 밝게 비춰보는 깨어있음에 다름이 아니다. 김세종은 그것을 '참선'이라 부른다. 이런 맥락에서 미국의 신화학자 조셉 캠벨 J. Campbell이 펴낸 <천의 얼굴을 가진 영웅>이란 책에 흥미 있는 구절이 있다.

신화의 제신이 웃는 웃음은 적어도 현실도피자의 웃음이 아니라 삶 자체

만큼이나 무자비한 웃음이다. 우리는 이것을 신, 즉 창조자의 무자비함이라고 보아도 좋을 듯하다. 이런 의미에서 신화는 비극적인 자세를 신경질적인 것으로, 도덕적인 판단을 근시안적인 것으로 보이게 만든다. 그러나 이 무자비함은 우리가 보는 모든 것이 고통에 의해서는 손상되지 않는 끈질긴 힘의 그림자이지 다른 것이 아니라는 언질로 균형을 회복한다. 그러므로 이야기란 무자비하면서도 공포를 느끼게 하지 않는다. 요컨대 제 때에 나고 죽는, 자기중심적이며 투쟁하는 자아를 응시하는 탁월한 정체불명의 기쁨으로 가득 차 있는 것이다.

제도와 심리의 한 복판에서 제도와 심리를 내부로부터 비춰볼 때 연기자가 경험하는 '탁월한 정체불명의 기쁨'은 관객의 감성에 특별한 울림을 선사한다. 필자에게 그 기쁨이 '자유'이다. 이 점에 관해서는 화가 서세옥의 말도 들어볼 만하다.

그림은 그림자의 줄인 말이다. 그림자는 무엇이든 흉내를 낸다. 따라서 모든 만유萬有는 그림자의 장난에 지나지 않는다는 해석으로 확대되어진다. 사람 또한 그림자일 뿐이라고 한다면 우리는 예외 없이 그림자로 놀아나는 숙명이 아니던가. 여기에서 우리는 그림자를 탕평蕩平해보는 방법으로, 내가 어둠 속으로 숨어들 수밖에 없다. 어둠 속에는 그림자가 없다. 때문에 화가는 항상 무대 밑 어두운 곳에서 자기를 감추고 화려한 조명 속에 난장판이 벌어지고 있는 그림자들의 향연을 지켜보아야 한다는 것을 화두로 새겨 두어야 할 일이다.

필자가 연기를 유리가면이란 비유로 접근할 때, 유리가면의 세 번째 측면에 대해 이렇게 말했다. "유리가면은 투명하다. 그래서 관객이 역할이란 존재 너머로 연기자라는 존재도 본다. 뿐만 아니라 연기자 자신

투명한 가면을 통해 자신이 쓰고 있는 가면의 얼굴을 안에서부터 본다. 연기는 연기자가 자신의 역할을 안에서부터 바라보는 작업이자 그 결과물이다. 이렇게 연기자는 연기를 통해 온 세상의 역할들을 껴안는다." 진정성의 영적 차원으로서 진리를 자유라는 중심축으로 보면 신화나 미술에서 의미심장한 미학적 힘의 작용이 드러난다. 서세옥의 말처럼 화가에게 이 작용이 화두로서 새겨 두어야 할 일이 된다면, 연기자에게도 그럴 수 있다. 사실 기술적 차원에서 연기자에게 그림자는 당연한 일상이다. 관건은 깨어있음과 지켜봄이다. 일상의 그림자가 영적 차원에서 자유로움으로 차원 이동할 때, 연기에 대한 예술비평적 접근은 이 미학적 힘의 작용에 새로운 지평을 연다.

2013년 고레에다 히로카즈 감독의 <그렇게 아버지가 된다>에서 성장하는 아버지 역할을 연기한 연기자 후쿠야마 마사하루는 제도와 심리라는 두 측면에서 영적 차원의 자유에 대해 통찰력 있는 연기적 성과를 보인다. 그는 가족이라는 제도와 아버지라는 역할의 일상적 상투성 대신에 새로운 대안회로의 가능성을 여운 있는 연기를 통해 관객에게 전한다. 뿐만 아니라 그는 또 다른 아버지 역할을 연기한 동료 연기자 릴리 프랭키와 함께 일상에서 으레 당연한 심리적 반응인 분노에 대한 대안회로의 가능성도 전하면서 이 영화를 진정성의 영적 차원에서 주목할 만한 영화로 차원이동 시킨다. 2008년 존 패트릭 셰인리 감독의 <다우트Doubt>에서 교장 수녀로 분한 메릴 스트립은 영화 마지막 클로즈업 장면에서 흔들리는 당혹감을 연기적 여백으로 표현함으로써 관객에게 제도 종교의 세속적 실체를 보게 한다. 그녀와 대립하는 플린 신부역의 필립 세이무어 호프만의 연기도 마찬가지이다. 영화의 스토리를 끌고 가는 누가 옳은가의 서스펜스는 진리라는 영적 차원에서는 큰 상관이 없는 마차의 수레바퀴 같은 것이다. 2014년 리처드 글랫저와 워시 웨스트모어랜드가 감독한 <스틸 앨리스>에서 아직 젊은 나이에

알츠하이머병에 걸린 앨리스로 분한 줄리안 무어는 심리적 회로의 집적으로서 '나'라는 존재의 상실에 맞서서 두려움 너머에서 빛나는 또 다른 차원의 존재를 설득력 있는 연기로 표현한다. 사실 이런 성격의 스토리텔링은 세상 도처에서 찾아보기가 어렵지 않다. 다시 말해, 연기자들은 진정성의 영적 차원으로서 진리에 관한 한, 진심과 진짜를 확보할 수만 있다면, 세상의 중심에서 자유의 대안회로의 가능성을 누구보다도 구체적인 모습으로 표현할 수 있다. 연기자로서 뜻을 세웠다면, 이런 가능성과 기회를 헛되이 흘려보낼 필요는 없다. 스웨덴의 연기자 미카엘 페르스브란트는 2010년 덴마크의 수잔 비에르 감독의 작품 <인 어 베러 월드>에서 의사 안톤 역을 맡아 '오른쪽 뺨을 맞아도 왼쪽 뺨을 내놓을 수 있는 가능성'에 대해 치열하게 연기한다. 그는 비록 계란으로 바위를 두드리는 격이지만 그래도 두루뭉술한 상투적인 마무리를 경계하며 자신이 할 수 있는 최선을 다해 세상의 중심에서 '현실'이 아닌 '진실'을 세상과 더불어 이야기하고자 한다. 현실에서 인간은 심리적 존재이지만, 진실에서 인간은 영적 존재인 것이다.

2. 연기가 모든 생명은 하나라는 소식을 전할 때, 관객은 감성에 특별한 울림을 경험한다.

　진정성의 영적 차원으로서 진리에 자유라는 관점으로 접근할 때, 이 자유는 자연스럽게 생명으로 통한다. 독일의 철학자 에른스트 카시러E. Cassirer는 '그것-지향Richtung auf das Es'과 '너-지향Richtung auf das Du'을 구분한다. 그것-지향은 모든 관계를 사물로 보는 것이고, 너-지향은 모든 관계를 인간으로 보는 것이다. '그것-지향'에서 그것은, 박완규의 번역에 따르면, 라틴어로 '알리우드aliud', 즉 '단적으로 다른 것'이다. 반면에 '너-지향'에서 너는 라틴어로 '알터 에고alter ego', 즉 '자기와

다름이 아닌 것'이다. 카시러는 우리가 세상에서 표정을 보게 되면, 세상은 나와 남의 구별이 없는 하나의 생명으로 다가온다고 생각한다. 카시러는 그것을 '사물지각Dingwahrnehmung'과 대조되는 것으로 '표정지각Ausdruckswahrnehmung'이라 부른다. 이런 맥락에서 여러 해 전 한 일간신문에 실린 화가 김병종의 <생명의 노래를 외치자>란 글을 소개한다.

수년전 불의의 사고로 병원에 입원했다가 나온 적이 있다..... 동료교수 몇 명과 아침 산행을 하던 길에 저만치 혼자 피어있는 아주 조그마한 노란 꽃 한 송이가 눈에 띄었다..... 겨우내 얼어붙었던 검은 동토를 뚫고 올라온 그 여린 꽃과 연두색 이파리를 보면서 나는 생명의 외경에 목이 메지 않을 수 없었다. 고통스런 병상의 뒤 끝이어서였을까. 그 아침 작은 꽃 한 송이가 준 파장은 가슴 가득 물결쳐왔다. 그제야 눈을 열고 보니 대자연은 온갖 날것들이 풀이나 꽃과 뒤엉켜 살아가도록 되어있는 '하느님의 미술관' 그 자체였다. 그날 이후 나는 내 그림에 '생명의 노래'라는 이름을 지어주고 대자연 속에 가득한 알 수 없는 기운들과 움직임과 속삭임 애잔함 혹은 따뜻한 목숨붙이들의 세계에 눈길을 보내게 되었다.

누구라도 알고 있는 것처럼, 연기자는 세상의 모든 것을 표정으로 표현한다. 일단 기술적 차원에서 연기자의 솜씨가 영적 차원에서 모든 생명은 하나라는 소식에까지 이른다면, 연기자는 연기를 통해 온 세상의 역할들을 한 생명처럼 껴안을 수 있다. 사실 이것은 엄청난 소식이다. 어쨌든 화가가 이 소식을 들을 수 있다면, 연기자도 이 소식을 들을 수 있다. 중요한 것은 모든 생명은 하나라는 소식에 북극성을 띄우고 가는 가치지향의 정신이다. 꼭 완성된 경지가 아니더라도, 그 경지를 바라보고 가는 가치지향의 정신이 기술을 예술로 차원이동 시킨다. 앞에서도 언급한 화가 서세옥은 한 서예작품 속에서 "가로 세로 붓이

내려 휩쓸 때 바람 불고 천둥소리 일어나네. 나 홀로 서릿발 같은 창(붓)을 들고 전진을 뭉개면서 앞을 열어간다. 만약 진짜 용이나 호랑이를 사로잡지 못하면 어찌 우주의 정기正氣를 그려낼 수 있겠는가."같은 어마어마한 글귀를 써내려간다. 그의 다른 글을 하나 보자.

> 화가는 예부터 바람도 잡고 그림자도 잡아내야 하는 '포풍捕風·착영捉影'
> 이란 일도 해야 한다고 한다. 보이지 않는 저 바람, 그것을 어떻게 잡아낼
> 것인가. 나뭇가지가 휘어지고 옷자락이 펄럭이는 모양을 그리는 것만은
> 아니지 않는가. 바람은 우주의 소통하는 표현이 아니던가. 망망한 바다에
> 바람이 불면 파도가 일고 끝없고 거대한 횟바람 소리가 난다. 이것을 해소
> 海嘯라 한다. 우주의 살아 숨 쉬는 모습의 하나다. 화가의 붓 끝에는 그
> 생명의 숨소리가 들려야 한다는 말이다.

결국 이런 정신이 기술을 예술로 차원이동 시킨다. 물론 진정성의 이름으로 사이비와 후카시는 식별해내야겠지만 말이다. 보이지 않는 바람을 그리기 위해서 한 한 자루의 붓과 한 움큼의 먹이면 충분한 것처럼, 영적 차원에서 들리는 소식을 연기로 표현하기 위해 미간과 어깨에 엄청난 힘이 들어갈 필요는 없다. 루마니아의 비교종교학자 미르체아 엘리아데M. Eliade의 책 <성과 속Das Heilige und das Profane>에서 한 부분 인용한다.

> 성스러움이 현현함으로써 사물은 어떤 전혀 다른 것이 되는데, 그러나
> 그 후에도 의연히 그 사물임은 변하지 않는다. 왜냐하면 그것은 그 후에도
> 우주적인 환경세계에 관여하고 있기 때문이다. 성스러운 돌도 의연히 한
> 개의 돌이다. 즉 겉으로 볼 때 (좀 더 정확히 말하면, 세속의 관점에서
> 보면) 그 돌을 다른 일반적인 돌과 구별할 수 있는 것은 아무 것도 없다.

그러나 돌이 성스러운 것으로서 계시되는 사람들에게는 눈앞의 돌의 현실
이 초자연적 실재로 변한다. 말을 바꾸면 종교적 경험을 가진 인간에게는
모든 자연이 우주적 신성성으로 계시된다. 그때 우주는 전체가 성현聖顯이
되는 것이다.

우주 전체가 성스러움의 현현이라는 소식을 들은 선지식들의 말씀에
의하면, 진정성의 영적 차원으로서 진리는 여전히 일상의 한 복판에서
소식이 들리기 전이나 후와 조금도 다름없는 양상으로 존재한다. 앞에
서 인용한 김세종의 표현을 전용하자면, 무릇 연기자는 나와 남의 구별
이 없는 자리에서 자신의 주인 됨을 믿고, 삼라만상은 오직 한 생명이라
는 진리를 날이 서있으면서 여운이 깃든 연기로 최선을 다해 표현하면
될 일이다. 아직은 막연한 믿음뿐이더라도, 이 믿음이 기술을 예술로
차원이동 시키는 연금술사의 시금석인 셈이다.

필자는 홍콩의 연기자 주성치의 작업에 언제부터인가 영적 차원의
진리로서 생명의 소식이 울리기 시작하지 않는가라는 느낌을 갖는다.
2001년 주성치 자신이 감독한 <소림축구>에서 이미 그 조짐이 보이더
니 2004년 <쿵푸허슬>의 마지막 여래신장 장면에서, 적어도 필자에게
는, 그 소식이 확인된다. 여래신장은 어마어마한 파괴력을 갖고 있지만
생명을 파괴하지는 않는 무공인데, 영화의 마지막 부분에서 두꺼비 아
저씨 화운사신이 이 무공의 정체를 묻자, 주성치가 연기한 싱은 "배우고
싶나? 가르쳐줄까?"라고 대답한다. 나와 너가 사라짐에 있어 진리를
찾는 주성치의 진심이 아니고선 여간해서 작용하기 힘든 장면이다. 여
기에 덧붙여, 주성치가 연기는 하지 않고 곽자건과 함께 감독만 맡은
2013년 <서유기: 모험의 시작>에서 삼장법사 역을 맡은 문장이 연기한
각성 장면은 진정성의 영적 차원으로서 진리를 표현함에 손색이 없는
장면이다. 이쯤 되면 '주성치와 동지들'이란 캐치프레이즈를 만들어 봐

도 되지 않을까, 필자는 조심스레 생각한다.

앞에서 필자가 '조심스레'라는 말을 쓴 것은 사실 일상적 스토리텔링에서 영적 차원의 진리로서 '자유'만큼이나 '생명'도 드물지 않기 때문이다. 가령 2012년 켄 콰피스 감독의 <빅 미라클>에서 빙벽에 갇혀 돌아갈 길을 잃은 고래가족을 구하기 위해 동분서주하는 그린피스 자원봉사자 레이첼 역을 연기한 드류 베리모어를 떠올려보라. 아니면 2009년 존 리 핸콕 감독의 <블라인드 사이드>에서 거대한 몸집의 흑인 소년 마이클을 껴안는 리 앤을 연기한 산드라 블록이나, 2015년 가와세 나오미 감독의 <앙: 단팥 인생 이야기>에서 한센 병을 앓았던 70세가 넘은, 세상의 모든 살아있는 것들에 대한 눈부신 애정을 품고 있는 할머니 역할의 키키 키린을 떠올려 봐도 좋다. 하지만 필자로서는 일단 진심-진짜-진리라는 진정성의 세 꼭짓점에서 그렇지 않다는 분명한 확신이 들기 전까지 연기적 성과는 일단 연기자의 것이다. 과오도 연기자의 것인 것처럼 말이다. 이제 연기적 작용의 모든 것을 연기자가 책임지는 시대가 도래 했다. 진정성의 영적 차원으로서 진리에 관해 작가와 화가 또는 음악가와 건축가의 말에 세상이 귀를 기울이듯 이제 연기자의 말에도 세상은 귀를 기울일 준비가 되었다. 그렇다면 과연 연기자는 세상에 건넬 말이 있는가, 이것이 관건이다. 예술로서 연기비평은 연기자의 말에 귀를 기울인다.

III. 지점과 계기로서
연기비평

1960년대 영화비평에 프랑스를 중심으로 '작가비평auteur criticism'이란 표현이 등장한다. '오퇴르Auteur'란 말은 프랑스어로 '작가'를 의미한다. 기술적인 측면이나 산업적인 측면이 강한 것이 영화임에는 틀림없지만, 그래도 그런 조건 하에서 무언가 '예술혼'같은 것을 영화에서 찾아보겠다는 입장이 문학에서 빌려온 '작가'라는 말에 담겨 있다. 영화비평에서 작가는 무엇보다도 영화감독이다. 반면에 연기자는, 좀 심하게 말하자면, 작가로서 감독을 띄우는데 한 부속품에 불과하다.

연기비평에서도 작가비평이 가능할까? 꼭 감독만이 작가일 필요는 없지 않는가. 연기에 기술적인 측면이 강한 건 사실이지만, 연기에서 '예술혼'을 찾아보는 것은 일단 가능하니까. 물론 이제는 군이 문학에 기대어 영화나 연기가 예술로서 자신의 위상을 제고할 필요는 없지만 말이다. 어쨌든 '작가'라는 말이 변방에서 중심으로 관점의 변화를 의미한다면, 연기비평의 입장에서 작가로서 연기자를 보는 시각을 필자로서는 딱히 부정할 필요는 없다고 생각한다. 이제 필자는 멀리 작가비평에 북극성을 띄우고 진정성 있는 연기에 대한 연기비평의 실천적 작업에 착수한다. 진정성 중에서도 특히 영적 차원의 진리에 무게중심을 놓고 연기의 실제에 접근할 생각이다.

일반적으로 연기에 대한 평가는 재현과 소격 그리고 상징적 측면으로 그 무게중심이 나눠질 수 있다. 간단히 말해, 재현은 '잘 하는 연기'의 가장 보편적인 경우이다. 연기자가 역할을 설득력 있게 잘 그려내면 된다. 소격은 전혀 성격이 다르다. 여러 이유에 의해서 소격 연기는 의도적으로 연기자가 연기하고 있음을 드러내는 연기다. 상징은 연기가 애매하고 모호한 경우이다. 상징연기가 예술적 연기를 대변하는 경향이 있는 것은 사실이나, 필자 생각에 상징이란 이름으로 사이비나 부풀려진 연기도 드물지 않다.

필자 생각에 연기비평에서 재현은 당연한 전제이고, 소격도 때로는

흥미 있는 연기자의 진심을 드러낸다. 반면에 상징은 필자 자신이 의미를 손에 쥐기가 너무 어렵다. 따라서 필자가 상징에 대해 무슨 말인가 하면 거짓이기가 십상이다. 독일의 화가 프란츠 마르크F. Marc는 "예술이란 우리들 꿈의 표현 이외에는 아무 것도 아니다."라고 말했다. 필자로서는 마르크의 말에 무엇인가를 덧붙이기가 어렵다. 자칫 언어라는 회로는 예술이라는 대안회로를 박살내버릴 수가 있다.

이런 고로 연기비평에서 필자의 일차적 관심은 알레고리allegory 연기이다. '알레고리'는 필자가 이분법적 구도에서 '상징symbol'을 염두에 두고 쓰는 말이다. 적어도 필자의 경우, 누군가가 상징적 방식으로 진리를 전할 때 소통에 어려움을 겪는다. 반면에 알레고리적 방식은 비교적 쉬운 소통의 한 켜 아래 진리를 깔아, 일단 소통성communicability을 확보한다. 생텍쥐페리의 <어린 왕자>는 알레고리의 한 전형이다. 알레고리 연기는 일상의 상투적 회로를 타고가다 어느 지점 한 켜 아래에서 대안회로를 작용시킨다. 따라서 알레고리 연기에 접근할 때에는 문득 멈춰 서는 지점을 확보하는 일이 중요하다.

체코의 문학청년 구스타프 야누흐G. Janouch가 펴낸 <카프카와의 대화>에서 소설가 프란츠 카프카는 이런 말을 한다. "신앙을 가지고 있는 사람은 신앙을 정의할 수 없습니다. 그리고 신앙이 없는 사람의 정의에는 무자비한 그림자가 무겁게 누르고 있습니다. 그러니까 신앙이 있는 사람은 말할 수가 없고, 신앙이 없는 사람은 말해서는 안 되는 것입니다. 예언자는 본래 언제나 신앙의 지점支點에 대해서 말할 뿐이고 신앙만을 이야기하는 일은 절대로 없습니다." 여기에서 카프카가 말하는 '지점'은 영어로 하면 'supporting point', 즉 구조물을 지반 또는 다른 구조물에 연결하는 부분으로 구조물의 외적 안정성을 확보하기 위해 구조물을 받치고 있는 부분이다. 등반에서 지점 확보의 중요성을 떠올려도 좋다.

한편 지점에는 지렛대의 원리에서 중심점 또는 받침점fulcrum의 의미도 있다. 이와 관련해서는 그리스의 철학자 아르키메데스가 했다고 하는 "나에게 지점을 다오. 그러면 지구를 움직일 테니."란 유명한 말이 있다. 필자에게 지렛대의 받침점은 일상의 상투적 회로를 타고 도는 재미, 감동이 대안회로의 흥미로 바뀌는 결정적인 지점을 의미한다. 그러니까 이 받침점은 자극-반응의 평면적인 감정 작용이 진심-진짜-진리의 입체적인 진정 작용으로 미학적 힘의 차원이동을 야기하는 지점이다.

예술비평으로서 연기비평, 특히 영적 차원인 진리에 방점을 찍고 연기에 접근할 때 이 '지점'이란 표현은 필자에게 대단히 중요한 의미를 띤다. 영화나 연극 또는 TV 드라마에서 연기는 대체로 적지 않은 자본이 들어가는 산업의 한 부분일 경우가 많다. 따라서 연기자는 예술가이면서 동시에 흥행사여야만 한다. 단적으로 말해서, 연기자가 흥행에 보탬이 되기 위해서는 진정보다 감정을 울리는 연기를 하는 것이 더 유리하다. 결국 일상의 상투적 회로와 도피주의적 대리체험이라는 편안함에 근거하는 오락이나 기분전환은 진정보다는 감정이라는 감성적 울림에 기대고 있기 때문이다. 관객으로 하여금 일상에 익숙한 회로를 멈춰 세우게 하는 진리는 적어도 당혹스럽거나, 아니면 고통스럽기까지 한 작용이다. 그래서 비유하자면 98%의 상투성에 2%의 진리를 담고 가는 방식의 스토리텔링이 효과적이다. 필자가 '알레고리'라 부르는 것이 바로 이런 스토리텔링이다.

연기비평의 실제에서 '지점'은 진리에 북극성을 띄우고 한 켜 아래 깔려 있는 미학적 힘의 작용점이다. 이런 의미에서라면 전략적 요충지로서 거점據點을 의미하는 地點이라는 한자도 적절하다. 덧붙여 바둑에서 판세 전체를 결정하는 요점으로서 맥점脈點이란 표현도 있다. 무엇보다도 아직 작품 전체를 관통해서 예술비평으로서 연기비평의 실천적

작업을 위해 지점들의 축적이 필요하다는 현실적 필요에서도 진정성을 내포한 지점들의 확보는 중요하다. 영화에서 작가비평의 경우, 감독들이 작가감독이 되기 위해서 적지 않은 지점들이 확보되어야 했다. 이제 연기가 비슷한 과정을 밟게 된다.

연기비평에서 지점은 관객으로 하여금 진리를 구하게 하는 계기로서 작용한다. 따라서 비평가가 지점을 손으로 가리킬 수 있으면 좋다. 이런 의미에서 '손가락으로 가리켜 보임'이란 뜻의 指點이란 한자도 비평에서 지점을 이해하는 데 적절한 의미가 있다. 역사학자 정광호의 책 <난세를 어떻게 살아갈 것인가>에 보면 추사 김정희의 글씨에 대한 부분이 있다. 인용하면 다음과 같다.

...추사첩에는 과연 이러한 천변만화의 변화가 다 들어 있는 것 같기도 하다. 그렇지만 그것이 대관절 무엇 때문에 좋은 것이냐 – 하는 근거를 좀 더 구체적으로 대라고 한다면, 그것은 물론 어려운 일일 수밖에 없다. "그것 참 좋은 것이로다!"하고 무릎을 치며 탄식할밖에 말로써 납득시킬 수 있는 방도는 좀처럼 있을 상 싶지 않다는 말이다.

필자로서도 미학적 힘의 작용 앞에서 정광호의 어려움을 십분 이해할 수 있다. 그래도 필자는 그 어려움에 도전해볼 생각이다. 연기에서 일단 멈춰 설 지점만 확보해도 큰 한 걸음을 뗀 것이라고 필자는 생각한다. "그것 참 좋은 것이로다!"도 좋지만, "여기 좀 봐볼까?"도 좋다. 프랑스의 극작가이자 소설가 폴 클로델P. Claudel은 "눈이 듣는다."라고 말했다. 필자에게 직관은 일상의 습관적 회로인 감각의 작용 너머 보는 것에 귀를 기울이는 자세를 말한다. 그냥 보는 것이라기보다는 비춰보는 느낌이랄까. 영국의 시인 워즈워스William Wordsworth는 <수선화>라는 시에서 '속눈inward eye'이라는 표현을 쓴다. 노벨문학상을

수상한 벨기에의 극작가 모리스 메테를링크M. Maeterlinck가 이런 말을 한 적이 있다. "첫 눈에 별로 중요하지 않아 보이는 대사들이 있습니다. 작품의 영혼은 그런 대사들에 머뭅니다. 꼭 필요한 대사들 곁에서 잉여로 느껴지는 대사들, 그 대사들에 주목하십시오. 영혼의 가장 깊은 곳에서 울려나오는 대사들입니다." 필자는 이런 자세로 연기자들의 연기에 접근한다. 산업적 측면에서 연기자들에게 가해지는 압박은 연기자들로 하여금 관객들이 비교적 쉽게 재미와 감동으로 반응할만한 대사와 몸짓에 공력을 기울이게끔 밀어붙일 지도 모른다. 하지만 정말 중요한 대사, 진리를 내포한 대사는 여백에서 '툭'하고 던져질 수 있다.

지금으로부터 200년도 더 전에 프랑스의 사상가 루소는 친구 달랑베르Jean Le Rond d'Alembert에게 보내는 편지에서 "연극이 관객의 영혼을 몰아냅니다. 극장에는 시대를 파괴하는 씨앗이 자라고 있습니다."라고 쓴다. 지금이라고 상황이 많이 달라진 것은 아니다. 그러나 속눈을 뜨고 귀를 기울이면 극장에는 새로운 시대를 기대할만한 씨앗도 숨 쉬고 있음을 필자는 믿는다. 비록 비유하자면 98:2의 열세라도, 작은 지점들이 진리를 향한 뜻에 계기가 되어 결국 거대한 작용을 일으킬 수 있는 법이다. 아직 단편적인 지점들의 확보에 급급하지만, 연기비평은 그 지점들이 계기가 될 진리에 북극성을 띄우고 간다. 이것이 연기비평의 실천적 작업으로 엮어질 이 단락의 이름에 '지점과 계기'라는 표현이 들어가게 된 배경이다.

이제 일상의 상투적 회로와 도피주의적 대리체험의 재미와 감동을 자연스럽게 타고 필자가 흥미라 부르는 지점을 확보하여 관객으로 하여금 자유와 생명으로 대들보를 삼는 진리의 빛을 따라가게 하는 예술비평으로서 연기비평의 역할이 시작될 때가 되었다. 이러한 역할은 당연히 연기자가 창출하는 진정성의 미학적 힘을 전제로 한다. 진리를 진심에 실어 진짜로서 표현하는 연기자는 연기비평가의 동반자이다.

물론 비평의 과정에서 연기자와 비평가 또는 관객 사이에 의견의 엇갈림이 가능하다. 아니, 그럴 수밖에 없다. 예술비평에서 의견의 일치가 오히려 이상한 것이다. 하지만 '진정성'이란 말은 적당한 타협에 어울리지 않는 말이다. 외부에서 작용하는 미학적 힘과 내부에서 작용하는 감성적 울림의 만남이 엄청나게 다양한 진정성의 스펙트럼 띠를 만들어내는 사실에 경이심을 품고 저마다 저마다의 방식으로 최선을 다해 소통을 시도하는 일 - 그것만으로도 연기비평은 존재할만한 가치가 있다. 이런 맥락에서 필자가 <도널드 월하웃의 미학과 함께 한 일주일>에서 쓴 글의 한 부분을 인용한다.

예술적인 것을 포함해서 미적인 것의 핵심은 우리의 주관적인 체험, 평가 등과 객관적인 바깥세상과의 관계입니다. 이 관계에서 논리가 개입합니다. 이 논리는 우리 일상의 소소한 미적 상황에서도 많건, 적건 존재합니다. 아침 안개에서 저녁노을에 이르기까지, 친구 얼굴의 미소에서 부모님 얼굴의 주름살에 이르기까지 우리가 내리는 판단의 참, 거짓 여부는 진리에 대한 우리의 확신이 어떤 논리적인 설득력을 갖고 다른 사람에게 다가가는가에 달려 있습니다. 미적 상황에서의 판단은 그 표현과 밀접하게 관련되어 있습니다. 이 판단과 표현의 관계가 논리 전개에서 과학적 판단이나 수학적 판단과 두드러지게 다른 점 중의 하나입니다. 그러니까 세상의 다양한 현상들에 대해 과학적인 판단을 내릴 때, 그 판단은 판단 대상의 다양함에 비해 놀라울 정도로 정형화된 방식으로 전달됩니다. 반면에 심지어 같은 대상에 대해 미적 판단을 내릴 때에도, 그 판단은 같은 대상임에도 불구하고 판단을 내리는 사람에 따라 놀라울 정도로 다양한 방식으로 표현됩니다. 뿐만 아니라, 미적 판단에 사용하는 표현이 같은 경우에도, 그 표현의 의미는 대상의 다양한 경우에 따라 그 의미가 미묘하게 변화합니다. 따라서 진리판단으로서 미적 판단은 진리판단으로서 과학적 판단과

는 다르지만, 바깥세상과의 고리를 놓치지 않는다는 의미에서 여전히 진리판단입니다.

언젠가 필자는 이런 말을 들은 적이 있다. "진정한 감동을 통해 우리의 본질이 변한다기보다는 우리의 본질이 변해갈 때 우리는 진정한 감동을 하게 된다." 진리가 내면에 통하면서 경험한 감성적 울림은 천지우당탕의 놀라운 사건이다. 1500년 경 중국의 철학자 왕양명은 쏟아지는 빗속에서 춤을 췄다지 않는가. 이런 경험은 우리를 빛으로 인도한다. 누구라도 그 빛을 경험한 전, 후가 같을 수 없다. 그리고 누구라도 그 경험을 하나의 계기로서 타인과 나누려는 마음이 생긴다. 진리의 경험이 소통을 찾는 것은 당연한 일이다. 예술비평으로서 연기비평은 기꺼이 그 소통에 참여한다.

여기에 실린 비평들은 무작위로 쓰여서 연대순으로 배치되어 있다. 단지 <과속스캔들>에 대한 비평만은 지점에 대한 비유적인 한 경우로서 맨 처음에 위치한다. 덧붙여 연기비평에 접근하는 필자의 기본적인 자세에 대해 한 마디 양해를 구한다. 결정적으로 아니라는 확신이 들 때까지 작품과 관련된 모든 일차적인 책임은, 긍정적이든, 부정적이든, 연기자의 것이다. 예술비평으로서 연기비평은 이런 입장에 근거한다.

1. 과속 스캔들(2008)

<과속스캔들>은 2008년 강현철 감독이 각색의 도움을 받기는 했지만 대본까지 손을 대 만든 작품이다. 이 영화는 모두의 예상을 깨고 800만 이상의 박스오피스 성공을 거둔 한국영화 가족 코미디 부문의 역대 흥행작 중 하나이다. 솔직히 이 영화를 뛰어난 예술영화라 칭할 사람은 없을 것이다. 영화를 만든 사람들에게도 이 영화는 상업성이 강한 오락영화임에 분명하다. 내용이랄 것도 없어서, 36살의 전직 아이돌 출신 연예인 남현수 앞에 황정남이라는 22살의 딸이 기동이라는 6살 된 자신의 아들까지 데리고 나타나면서 벌어지는 엎치락 뒷치락의 가족 코미디 정도로 내용정리가 가능하다.

800만 관객동원을 봐서라도 역시 영화에는 재미와 감동이 필요하다. 그렇지만 영화를 보는 데 재미와 감동만큼이나 흥미를 만족시키는 일도 중요하다. 흥미가 재미와 감동과 결부되면 평범함을 넘어선 멋진 체험이 가능해진다. 솔직히 재미와 감동은 영화를 만드는 기본이다. 영화를 만드는 데 적지 않은 돈이 들어가기 때문에 재미와 감동을 통해 관객을 확보하는 것이 상당히 중요한 것임을 부정할 사람은 많지 않다. 그래서 영화를 만드는 사람들은 관객이 비교적 쉽게 반응할 수 있게끔 신경써서 재미와 감동을 창출한다.

그런데 영화는 산업일 뿐만 아니라 예술이기도 하다. 따라서 영화에는 영화를 만드는 사람들의 예술혼이 들어가 있기도 한다. 아무리 상업적인 오락영화라도 어딘가 한 켜 아래 예술혼이 없는 경우는 드물다. 필자는 그 예술혼을 진정성이라 부른다. 바로 이 진정성이 필자의 흥미를 끈다. <과속스캔들>에는 이 진정성과 관련해서 의미심장한 장면이 있다. 대부분의 관객들에게는 알기 쉬운 재미와 감동의 장면이시만 필

자에게는 영화를 만든 사람들이 나름대로 고민하고 애를 쓴 흔적이 묻어 있는 흥미로운 장면이다.

필자가 연기비평의 첫 출발점으로 <과속스캔들>을 선택한 이유는 이 영화의 작품성이 뛰어나서라기보다는 앞으로 우리가 연기비평의 실천적 사례들을 통해 찾아보려 하는 흥미 있는 지점에 대해 이 영화의 한 장면이 잘 말해주고 있기 때문이다. 앞으로 필자는 비교적 쉽게 재미와 감동을 주는 장면 한 켜 아래에서 그것이 비록 한 지점일지라도 진정성의 예술혼을 느낄 수 있는 흥미 있는 맥점을 찾아 대중성과 예술성이 어우러진 연기예술의 세계로 탐사여행을 떠나고자 한다.

<과속스캔들>은 오프닝 장면부터 엔딩 장면에 이르기까지 편집이나 소품 등을 포함해서 세련된 감각으로 잘 만든 영화이다. 배역에 따른 연기자들의 선택도 적절했고, 또 연기도 무리 없이 깔끔했던 영화라 할 수 있다. 중3때 첫 경험의 결과로 그만 손자까지 둔 남현수 역할의 차태현은 속없고 철이 없지만 그래도 마음에 착한 구석이 있는 36살 남자 역할을 자연스럽게 잘 소화했고, 연기 경험이 별로 없던 박보영 또한 아빠 없이 엄마와 살다 고1때 아들까지 생긴, 야무지고 당차지만 사실은 마음에 맺힌 것이 많은 22살의 딸 황정남 역할을 똑똑하게 잘 소화했다.

이 영화에는 많은 관객들이 감동으로 되새김질하는 일 순위 장면이 있다. 영화를 봤다면 짐작했겠지만, 처음에 불편했던 사정도 안정되고 한 동안 잘 지내던 남현수와 황정남이 어린 기동의 철없는 아빠가 개입되어 들어오는 통에 오해에서 빚어진 소통의 어려움으로 한바탕 말다툼을 벌이는 순간 황정남을 연기한 박보영의 눈에서 그야말로 새똥 같은 눈물이 튀어나오는 장면이 그 장면이다. 대사도 원래 대본에는 없었던, 연기자 박보영의 즉흥대사였다는 뒷이야기도 있다. 스토리 구성적 측면에서 일종의 위기 상황이라고나 할까. 곧 이어 클라이맥스에서 이 위기

가 해결되고 영화는 무난히 엔딩으로 마무리된다.

　필자에게는 <과속스캔들>에서 이 위기를 해결하는 방식이 흥미롭다. 위기는 소통이 불통됨으로써 비롯된 것인데, 영화에서는 아버지와 딸과의 불통된 소통 문제를 노래로 푼다. 그리고 그 설정이 영화의 스토리와 자연스럽게 어우러져 있다. 사실 남현수가 라디오 음악방송 DJ이고 황정남이 가수가 꿈이라서 영화에서 노래가 차지하는 비중이 적지 않다. 지금 필자가 염두에 두고 있는 노래는 영화 후반부에 황정남이 라디오 공개방송에서 부르는 <선물>이라는 노래이다. 이 노래를 부르는 장면이 영화 전체에서 가장 중요한 의미를 내포하고 있는 지점이다. 맥점이라 해도 좋다. 미루어 짐작컨대, 강현철 감독이 아마 영화를 통틀어 가장 고민했을 장면이었을 것이다.

　오해로 빚어진 아버지와 딸의 위기상황에서 정남이 기동을 데리고 집을 나가게 되고 고민하던 남현수가 방송을 통해 사과를 한다. 그리고 "어려움이 있더라도 가수가 되려는 너의 꿈을 포기하지 말라."는 아버지로서 진심이 깃든 충고를 덧붙인다. 딸은 그 방송을 듣게 되고, 이렇게 둘이 왕중왕 신인가수를 뽑는 공개방송에서 다시 만나게 된다. 황정남이 처음 노래를 시작할 때 심사위원들이나 스텝들의 반응은 "노래를 좀 하네. 들을 만한데…" 정도였다. 그러다가 노래가 후렴으로 접어들 때 남현수가 황정남에게 스치듯이 했던 약속을 지키면서 코러스가 등장한다. 이 순간 황정남의 내면에 커다란 울림이 그녀의 표정에서 감지된다. 한 마디로 "아빠!"라는 느낌. 남현수와의 우여곡절을 거치면서 회의와 기대의 복잡한 감정이 순간적으로 정리된 느낌. 이런 황정남 내면의 울림이 그녀의 노래에 일종의 차원이동을 야기한다. 그야말로 '천지우당탕'이 시작되는 건데, 문제는 연기자 박보영이 이런 변화를 노래로 표현해야 되는 과제를 어떻게 풀어가느냐라는 점이다. 코러스가 등장하기 전까지 황정남의 노래가 비교적 평범한 감정 수준이었다면, 그 이후

의 노래에는 진심에서 비롯한 진정성의 작용이 시작된다는 것이 스토리 상의 설정이다. 하지만 박보영이 이 과제를 해결할 만큼 능수능란한 노래 솜씨를 가지고 있지 않다는 것은 분명하다. 도대체 어떤 연기자가 이런 정도의 경지에서 연기할 수 있단 말인가. 결과적으로 이 장면에서 박보영은 입만 움직이고 실제 노래는 김지혜라는 가수가 부른다.

황정남이 코러스와 함께 노래를 시작하는 부분이 이 영화의 핵심적 인 지점이다. 영화를 표면에서만 봐도 전체 내용을 파악하는 데 아무런 문제가 없는 장면이지만, 만일 한 켜 아래를 들여다 볼 수 있다면 영화를 보는 새로운 재미를 경험할 수 있는 그런 장면이다. 이 순간 황정남은 엄청난 고음을 내지르는데, 그 경이로운 고음으로 인해 덤덤했던 스텝 들이 깜짝 놀라는 모습이 화면에 잡힌다. 표면적으로는 황정남의 고음 에 놀랐다는 거지만, 한 켜 아래에서는 그 순간 황정남의 진심이 진정성 으로서 노래를 차원이동 시켰다는 것이다. 심지어 노래의 고음 부분은 디지털 처리된 것이라는 이야기까지 들릴 정도인데, 결국 김지혜가 그 부분을 직접 부르는 자신의 모습을 유튜브에 올리기까지 한다.

이 영화의 표면에 가족의 의미랄까, 가족에 대한 책임감 같은 것, 또는 20대 초반의 미혼모라도 너무 남의 눈치를 의식하지 말고 자기가 하고 싶은 일을 찾아 열심히 살라는 등의 주제가 없는 것은 아니지만, 영화는 딱 그 정도에서 오락영화로 멈춘다. 하지만 이 영화의 한 켜 아래에서는 노래에 진심이 담기면 그 진정성에 세상이 반응한다는 가설 적 진리가 내포되어 있다. 이 진리에 영화를 만든 사람들의 진심이 어느 정도까지 담겨있는지는 확인하기 어려운 영화라서, 이 영화를 '오락영 화'라고 부르지만, 어쨌든 노래에 진심이 담긴 순간의 표현이라는 어려 운 주제를 나름대로 명쾌하게 풀어냈다는 점에서 흥미로운 영화라 할 수 있다. 이런 의미에서 소통의 진정성이야말로 이 영화의 한 켜 아래 주제라고도 할 수 있고, 남현수와 황정남의 성장영화라고도 할 수도

있다.

표면에서 쉽게 이해되는 장면들 한 켜 아래에서 어쩌면 연기자들이 진심으로 건네고 싶은 이야기를 들을 수도 있다. 원래 청혼도 밝은 형광등 불빛 아래보다 희미한 촛불 아래가 더 어울리지 않는가. 그냥 표면에 주어진 대로 수동적으로 연기에 반응하는 것이 아니라, 진심을 여백에 두고 관객이 능동적으로 채워주기를 기대하는 연기적 장면을 포착해 그 한 켜 아래에서 나름대로의 의미를 손에 쥘 때 감성에 일상적인 감정과는 조금 다른 여운의 울림이 울리는데, 이럴 때 경험하는 소통의 즐거움이야말로 연기를 감상하는 커다란 즐거움이라 할 수 있다. 이런 의미에서 일반적인 재미와 감동을 수동적 즐거움이라 한다면, 필자가 말하는 흥미를 능동적 즐거움이라 할 수 있다.

결론적으로, <과속스캔들>은 재미와 감동으로 영화를 보다가 문득 흥미를 느끼고 멈춰서는 지점과 그 지점의 의미를 통해 삶의 지혜를 확인하는 새로운 차원의 감동까지 가능한 연기비평의 효과적인 출발점이라 할 수 있다. 우리가 수동적 즐거움에만 익숙해 있다면 처음에는 이런 접근이 오히려 재미와 감동까지 놓치게 할 수도 있겠지만, 점차로 이런 접근이 자연스러워지게 되면 흥미가 다른 차원의 재미와 감동을 불러오는 특별한 경험이 우리의 삶을 좀 더 풍요롭게도 할 수 있을 것이다. 이제 재미와 감동으로서 연기에 반응하는 즐거움에서 흥미로서 연기에 귀를 기울이는 즐거움으로 독자 여러분을 초대한다.

2. 2001 스페이스 오디세이(1968)

오래 전 원숭이 수준의 인간들이 살고 있는 지구에 신비스런 까만 대리석 판이 등장한다. 이 대리석 판의 등장과 함께 인류의 진화가 시작된다. 무엇보다도 인간들이 무기를 쓸 줄 알게 되면서 결국 인간들은 지구를 벗어나 우주까지 개척하게 된다. 우주 개척의 도약대로서 달 기지가 건설될 때 그 까만 대리석 판이 이번엔 달에 등장하여 목성을 가리킨다. 그래서 극비리에 우주선이 목성을 향해 출발한다. 이제 인류 진화의 새로운 단계가 시작되는 것이다. 마지막 장면에서 엄마 자궁 속의 어린아이의 모습으로 신인류가 목성에서 우주를 가로질러 지구로 돌아온다. 첫 번째 까만 대리석 판은 인류에게 무기라는 새로운 지평을 열게 했다. 그렇다면 두 번째 까만 대리석판은? 이 질문에 대한 대답이 이 영화의 핵심적인 주제이다.

목성을 향해 날아가는 우주선에는 다섯 명의 승무원이 타고 있다. 이 다섯 명 중 세 명은 동면 중이고, 데이브와 프랭크 만이 깨어서 우주선을 조종한다. 이들은 할HAL9000이라는 거대한 컴퓨터의 도움을 받는다. 점차로 데이브와 프랭크는 할이 어딘가 이상하다고 눈치 챘다. 그래서 두 사람은 조심스럽게 할의 동작을 정지시키기로 결정한다. 그러나 입술의 움직임만으로도 이들의 결정을 눈치 챈 할이 선제공격을 시도한다. 세 명의 승무원은 동면 중인 상태로 할에게 죽임을 당한다. 프랭크도 할에게 죽고 유일한 생존자 데이브가 할과 한판 승부를 벌이게 된다. 할의 공격에서 간신히 살아남은 데이브는 할의 몸체 속으로 들어가 할의 동작을 정지시키기 시작한다. 할의 동작이 정지되자 그 동안 접근이 차단되었던 목성탐사여행의 진정한 동기가 드러난다. 신비스런 까만 대리석 판의 지시대로 인류는 신인류보완계획에 착수하고 있었던 것이

다. 현재 인류가 신인류로 차원이동 하기 위해 거쳐야 할 통과의례가 할과의 한판 승부였다. 할이란 장벽을 넘어선 데이브가 목성에 도착해 일상의 시공 개념을 초월하는 환상적인 보림保任 기간을 거친 뒤 엄마 자궁 속의 어린 아이의 모습으로 지구로 돌아오면서 영화는 끝난다.

아서 C. 클라크의 원작을 스탠리 큐브릭이 1968년에 감독한 <2001 스페이스 오디세이>는 SF 영화의 고전이다. SF의 대표적인 작가 아서 C. 클라크가 감독과 함께 시나리오 작업에도 참여하여 자신의 평생 주제인 신인류의 문제를 적절하게 이야기 속에 담아낸다. 우주여행과 관련된 감독의 세련된 연출력과 원작자의 치열한 주제의식이 어우러져 이 영화는 영화사에 으뜸가는 작품 중의 하나로 당연한 듯 손꼽힌다. 그런데 연기는? 할과 한판 승부를 벌리는 데이브 보만 역의 연기자 케어 둘리아는 이 영화 말고는 별로 알려진 바가 없다. 하지만 적어도 이 영화에서 케어 둘리아는 현재 인류가 신인류로 차원이동 하는 의미심장한 통과의례를 효과적으로 연기한다. 케어 둘리아 말고 이 통과의례에 참여한 또 한 명의 중요한 연기자가 있으니, 그는 바로 거대한 컴퓨터 할9000의 목소리를 연기한 더글러스 레인이다. 케어 둘리아와 더글러스 레인의 연기적 이인무二人舞pas de deux는 연기예술사에서 기억할만한 사건이다.

<2001 스페이스 오디세이>는 목성탐사라는 외우주로의 여행 중에 할의 몸체로 들어가는 내우주로의 여행을 담고 있는 스토리텔링의 방식을 취한다. 결국 할은 현재 인류의 내면이다. 현재 인류가 유인원에서 현재 인류로 진화하기 위해 필요한 것이 자기라는 존재의 생존능력이었다. 이 자기라는 존재의 생존능력에 붙인 라틴어 이름이 에고Ego이다. 적어도 신인류의 탄생 전까지 인류의 진화는 전적으로 에고의 살아남는 능력에 달려있었다. 한 마디로, 할은 거대한 에고덩어리이다. 무기에서 컴퓨터까지 인간의 에고는 살아남기 위해 진화를 거듭해왔으며, 그 최

종적인 산물이 거대한 컴퓨터 할이다. 할이란 이름의 알파벳 HAL을 하나씩 앞으로 보내면 미국의 거대 컴퓨터 회사 IBM이 된다는 점에 착안한 누군가도 있었지만, 필자 생각에 이 영화가 인류 vs. 컴퓨터의 대립을 묘사하고 있다고 보이지는 않는다. 그보다는 현재 인류가 신인류로 차원이동 하기 위해 우리 모두 에고가 지배하고 있는 우리 자신 내면의 회로를 차단시켜야 할 절실한 주제의식이 이 영화의 한 켜 아래에서 느껴지는 이 영화를 만든 이들의 진심이다.

자기라는 개체를 영속적으로 살아남게 하려는 에고의 능력은, 굳이 다윈을 거론하지 않더라도, 엄청나다. 이 능력으로 말미암아 인류는 살아남는 데 성공했지만, 그 살아남음의 대가로 치러야할 희생 또한 만만치 않았으며, 이제 신인류를 생각해야 할 만큼 살아남음의 한계 또한 명백해진 것도 사실이다. 이제 자기라는 존재의 생존능력으로서 에고라는 회로를 중단시켜야할 때가 되었다. 하지만 에고의 자기보호 능력은 얼마나 물샐 틈 없는가! 우리 내면에서 우리 자신의 생각을 하나도 빼놓지 않고 들으며 온갖 교활한 방식으로 우리 자신의 마음을 조종하고 파괴한다. 결국에는 이 교활함이 어리석음이 되어 자기 자신을 파괴하는 데까지 이르더라도 말이다.

<2001 스페이스 오디세이>는 데이브가 할의 몸체 속으로 들어가 할의 기능을 정지시키기까지 6분여 동안에 걸쳐 인류와 에고와의 싸움을 눈부시게 그려낸다. 다시 말해, 할은 데이브의 에고이며, 목성으로의 여행은 데이브 내면으로의 여행인 셈이다. 자신의 에고와 마주선 데이브의 단호함을 케어 둘리아는 완벽하게 손에 쥐고 연기한다. 만일 데이브의 단호함에 감정적 분노가 개입되었다면 데이브는 에고의 술수에 말려들어가는 꼴이 되어버렸을 것이다. 왜냐하면 감정적 분노란 것이 에고의 살아남음에 필수불가결한 조건이었을 것이기 때문이다. 하지만 에고를 소멸시키는 데이브의 행위에는 일말의 감정적 개입도 보이지

않는다. 이 철저하게 무심함을 케어 둘리아는 아무런 군더더기가 필요 없는 깔끔한 연기로 성취해낸다.

한편 할의 목소리를 연기한 더글러스 레인 또한 자신의 역할을 충실하게 수행한다. 처음에 할의 목소리는 철저하게 통제되어 있었다. 이 속내를 알 수 없었던 할의 사무적인 목소리가 자기 소멸의 위기를 느낀 순간 미묘하게 변한다. 에고의 온갖 자기보호장치들을 드러내는 이 과정이 이 영화의 맥점이다. 더글러스 레인의 목소리 연기는 케어 둘리아만큼이나 이 과정의 의미를 손에 쥐고 간다. 결국 저항력을 상실해 무력해진 할은 마지막 자장가를 끝으로 소멸된다. 이름과 출신지를 거슬러 내려간 우리 에고의 끝은 자장가인가! 한 마디로, <2001 스페이스 오디세이>에 내포된 모든 장면들의 가치를 최상급의 감탄사와 함께 모두 인정한다 해도 이 6분 남짓한 장면은 이 영화를 저울에 올려놓았을 때 눈금의 대부분을 책임진다. 그리고 그 중심에 케어 둘리아와 더글러스 레인의 연기적 성과가 있다.

3. 라스베가스를 떠나며(1995)

벤은 헐리웃의 한물간 시나리오 작가이다. 그의 알코올 중독 증상은 갈수록 심각해져서 이제는 돌아오기 힘든 다리를 넘어버린 상태이다. 이미 부인이 자식을 데리고 그의 곁을 떠났다. 친구들도 그를 멀리하고, 그에게서 쓸 만한 글을 구하기를 단념한 회사는 결국 그를 해고한다. 벤은 신변을 정리하고 남은 돈 마지막 한 푼까지 술을 마시고 죽으려고 라스베가스로 떠난다. 라스베가스에서 벤은 거리에서 몸을 파는 세라를 만나, 조건 없는 사랑을 한다. 세라는 벤에게 휴대용 술병을 선물하고, 벤은 거리에서 몸을 파는 세라의 직업에 간섭하지 않는다. 그러나 사랑이 깊어짐에 따라 갈등이 생기고, 이제 몸의 한 구석도 성한 데가 없어진 벤은 세라와 마지막 사랑의 행위를 나누고 숨을 거둔다.

<라스베가스를 떠나며>는 1995년 마이크 피기스 감독의 작품이다. 알코올 중독자 벤과 라스베가스 거리에서 몸 파는 여자인 세라 사이에 절망적인 사랑을 다룬 이 영화는 1990년에 소설가 존 오브라이언이 발표한 반자전적 동명소설을 영화화한 것이다. 1994년 자신의 소설이 영화화될 거란 소식을 들은 지 2주 후에 존 오브라이언은 스스로 목숨을 끊는다. 그가 남긴 유서에는 "이 소설을 제발 해피엔딩으로 만들지는 말아 달라."는 부탁이 있었다고 한다. 마이크 피기스 감독은 존 오브라이언의 죽음 소식을 듣고 영화를 찍을지 말지를 심각하게 고민한다. 감독이 직접 각색한 영화의 줄거리는 소설과 많이 다르다. 소설을 읽어보면, 벤과 세라 사이에 영화에서와 같은 극적인 사랑 이야기는 없다. 필자 생각에 영화에는 원작자 존 오브라이언의 절망이 벤과 세라의 사랑 이야기 사이사이에 짙게 드리워져 있다.

하지만 대부분의 비평가와 관객들이 벤을 연기한 니콜라스 케이지와

세라를 연기한 엘리자베스 슈의 연기적 성과에 탄복은 하면서도, 니콜라스 케이지의 얼굴에 겹쳐지는 존 오브라이언의 얼굴은 흘려보낸다. 필자는 <라스베가스를 떠나며>에서 벤이라는 캐릭터를 통해, 너무나 벤과 비슷한 상황 속에 있던 존 오브라이언의 이야기를 들려주는 니콜라스 케이지의 진심에 귀를 기울인다. 벤과 세라의 사랑 이야기는 표면에 비교적 쉽게 드러나 있다. 그러나 여백에 귀를 기울이면, 한 켜 아래 또 다른 사연이 펼쳐진다.

비교적 최근에 학부에서 영화를 전공한 박사과정의 한 원생으로부터 영화에서 벤보다도 오히려 세라에 더 깊이 공감되더라는 이야기를 필자는 들은 적이 있다. 미루어 짐작하면, "나는 그 사람을 있는 그대로 받아들였어요."란 세라의 대사에서 그 원생은 큰 작용을 받았음직하다. <라스베가스를 떠나며>가 우리나라에서도 비교적 긍정적인 대중적 호응을 받은 이유도 이제 더 이상 탈출구가 보이지 않는 절망적인 사랑임에도 한 조각 가식까지 다 벗겨버린 맨 얼굴의 사랑이 발휘하는 진정성이 커다란 설득력을 얻지 않았을까 짐작된다.

그러나 필자에게 그런 식의 설득은 별 다른 영향력을 행사하지 못한다. 부유한 남자와 거리의 여자 사이에 믿기 힘든 사랑 이야기로는 리처드 기어와 줄리아 로버츠가 출연한 <귀여운 여인>이란 영화가 있다. 이 영화는 누가 봐도 전형적인 대리체험의 영화이다. 영화 속의 모든 것이 글래머러스하게 반짝거린다. 하지만 <라스베가스를 떠나며>는 보통 헐리웃 상업영화가 사용하는 35밀리 대신 슈퍼 16밀리 필름을 사용해서 다큐멘터리의 느낌이 강하게 난다. 사실주의적 잣대로 보면 라스베가스 거리에서 몸을 파는 여자인 세라는 너무 천사와 같다. 그러니까 세라만을 조명하자면 이 영화는 러시아의 극작가이자 소설가인 체홉의 <귀여운 여인>과 게리 마샬 감독의 <귀여운 여인>을 적당히 버무려놓은 어지 중간한 영화일지도 모른다.

하지만 그래도 숨을 거두는 순간 카메라 쪽으로 고개를 돌려 관객을 바라보던 벤의 시선은 여전히 여운으로 남아 있다. 벤은 눈을 크게 뜨고 마치 한숨을 쉬듯이 깊은 숨을 토해 놓고 세상을 떠난다. 필자의 귀에 벤의 마지막 한숨은 벤의 것이라기보다는 연기자 니콜라스 케이지가 무언가 관객에게 이야기를 건네는 것처럼 들린다. 삶의 마지막 순간에 도달한 벤을 연기한 니콜라스 케이지는 관객에게 무슨 이야기를 건넸던 것일까?

이 장면은 관객이 멈춰 설 수밖에 없는 <라스베가스를 떠나며>의 연기적 맥점이다. 그래서 영화 제목이 <라스베가스로 떠나며>가 아니라 <라스베가스를 떠나며>이었던 것이리라. 필자에게는 이 순간 벤의 얼굴이 존 오브라이언의 얼굴이었다. 니콜라스 케이지는 이 순간 존 오브라이언을 연기하고 있었다. 불우했던 작가는 관객에게 자신의 마지막 작품에 감동했느냐고 물어본 것이다. 물어봤다기보다는 확신을 갖고 확인했다고 하는 것이 더 적당하겠다. "감동했지? 감동했을 걸. 이래도 내가 헐리웃의 한물간 작가냐구." 벤의 한숨에서 필자가 들은 건 이런 말이었다.

필자가 본 영화는 존 오브라이언이 삶의 끝자락 처절한 외로움 속에서 남긴 마지막 작품이었다. 벤이 존 오브라이언이었다면, 세라는 없다. 세라는 알코올 중독으로 죽어가던 작가가 마음속에 품었던 환상 속의 천사이다. 알코올 중독자에게 휴대용 술병을 선물하는 천사 말이다. 사실 풀장에서의 눈부신 에로티시즘이나, 죽음의 자리에서 나눈 사랑의 행위 등은 벤의 펜 끝에서 나온 장면들이다. 특히 죽음의 자리에서 몸이 망가질 대로 망가진 벤이 세라와 사랑의 행위를 나눈다는 건 현실적으로 납득되기가 어렵다. 풀장의 에로티시즘은 이미 영화 앞부분, 은행의 매혹적이지만 쌀쌀맞은 여직원을 앞에 두고 벤이 소형 녹음기에 공격적으로 초안을 잡아두던 문장들이 영화화된 장면들이다.

라스베가스의 밤거리를 벤과 세라가 어깨를 나란히 느릿느릿 걸어가는 장면들에서 세라를 지우시라. 그러면 낯선 환락의 도시에서 외로움에 지친 알코올 중독의 한물간 작가가 머릿속으로 마지막 사랑의 이야기를 꿈꾸는 장면이 떠오를 것이다. 필자가 너무 뜬금없다구? 그럴지도 모른다. 그러나 마이크 피기스 감독이든, 니콜라스 케이지든, 엘리자베스 슈든, 아니면 세 곡의 좋은 음악으로 영화작업에 참여한 스팅이든, 모두 다 어쩌면 존 오브라이언의 친구였을지 모른다. 이들은 헐리웃에서 망가져간 한 작가의 죽음 앞에 옷깃을 여미고, 대리체험적 성격이 강한 사랑 이야기 한 켜 아래 그 작가의 절망과 소통에의 꿈을 담고 싶었을지도 모른다. 영화가 끝나고 크레딧 시퀀스가 시작되기 전 영화 속 벤을 연기한 니콜라스 케이지의 미소 짓는 얼굴이 느린 템포로 화면을 가득 메우다가 딱 정지하는 순간이 있다. 이 장면에서 마이크 피기스 감독이 니콜라스 케이지의 얼굴 대신 존 오브라이언의 사진을 올리고 싶었을 거라는 점에서만큼은 필자로서도 물러서고 싶지 않은 확신이 있다. 이 영화 한 켜 아래는 헐리웃에서 스러져간 그 모든 재능들에게 바치는 헌시가 담겨 있다.

필자는 평소에도 "근거 있는 과잉해석은 언제나 정당하다."는 입장을 취하고 있다. 오히려 문제는 적당한 두루뭉술함이다. <라스베가스를 떠나며>를 보다보면 누군가가 세라를 인터뷰하는 듯 보이는 장면들이 거듭 나온다. 영화를 보다 문득 차단기를 내리고 물어봐야 할 장면이다. "지금 라스베가스의 거리에서 몸 파는 여자를 인터뷰하는 사람은 누구지?" 당연히 존 오브라이언 아닐까. 그는 그렇게 거리의 여인들을 인터뷰해가며 <라스베가스를 떠나며>를 썼을 것이다. 그러는 중에 자신이 인터뷰하던 누군가와의 사랑을 꿈꾸었을지도 모르는 일이다.

집중하면 볼 수 있는데, 이 영화에는 벤이 자동차로 라스베가스에 들어가는 순간부터 그 다음날에 걸쳐 앞으로 이야기에 등장하게 되는

인물들을 하나씩 만나게 된다는 설정이 있다. 우연도 이런 우연이 없다. 주요소에서 세라의 포주를 처리하는 러시아 갱단들을 만나게 되고, 길에서는 하마터면 세라를 칠 뻔 한다. 하물며 시계를 맡기려 들른 전당포에서는 세라의 포주와 맞닥뜨리게 된다. 이렇게 존 오브라이언은 라스베가스에서 자신이 마주친 인물들에게 이야기 속에서 역할을 부여하며 작품을 구상하고 있었던 것이다. 소설 <라스베가스를 떠나며>가 작가 존 오브라이언의 반자전적 소설이라는 데에는 이견이 없다. 그렇다면 영화 <라스베가스를 떠나며>는 감독 마이크 피기스와 연기자 니콜라스 케이지가 그린 삶의 끝자락에 선 작가 존 오브라이언의 초상이다. 어떤가? 이견이 있으신지? 어쨌든 근거 있는 과잉해석은 언제나 정당하다.

4. 러브레터(1995)

와타나베 히로코는 2년 전 등반 조난 사고로 약혼자 후지이 이츠키를 잃는다. 아직도 약혼자를 잊지 못하는 그녀는 무작정 중학교 때 약혼자가 살았다는 주소로 그립다는 편지를 보낸다. 그런데 놀랍게도 답장이 온다. 알고 보니 그녀가 알아낸 약혼자의 주소는 중학교 앨범에 있었던 것인데, 그 때 약혼자와 같은 이름의 학생이 같은 학교에 있었던 것이다. 게다가 그 학생은 2학년 때 같은 반에 있었던 여학생이었다. 와타나베 히로코가 보낸 편지는 그녀의 주소로 배달된 것이다. 와타나베 히로코는 여학생 후지이 이츠키에게 중학교 시절 자신의 약혼자에 대한 추억들을 편지에 써서 보내달라고 부탁한다. 그녀는 그 편지들을 통해 자신의 약혼자가 여학생 후지이 이츠키를 사랑했었다는 것을 눈치 챈다. 여학생 후지이 이츠키도 도서카드 뒷장에 남학생 후지이 이츠키가 그려 놓은 자신의 얼굴을 보게 되면서 중학교 시절 한 남학생의 무뚝뚝한 사랑을 이제야 비로소 깨닫게 된다. 와타나베 히로코 또한 이제야 비로소 약혼자 후지이 이츠키의 죽음을 받아들이고, 그를 마음에서 떠나보낸다.

<러브레터>는 1995년 이와이 슌지가 감독과 각본을 맡은 작품이다. 이 영화는 우리나라에서 1999년에 개봉되었고, 그 후 2013년과 2016년에 재개봉되었다. 영화중에는 간혹 이렇게 서너 차례에 걸쳐 재개봉하는 영화들이 있는데, <러브레터>는 그 중에서도 주목할 만한 데가 있다. 이와이 슌지라는 감독이 재능 있는 감독이어서 20여년이 지난 첫사랑이야기라도 여전히 새로운 관객을 만날 수 있는 거겠지만, 필자 생각에는 영화 어딘가에 관객들이 채워 넣어야 하는 여백들이 있어서 그런 게 아닌가 싶다. 사실 이와이 슌지 감독이 남겨 놓은 여백들은 전혀

관객들에게 친절한 것이 아니다. 이 여백들이 영화를 보고난 관객들에게 쌉싸래한 감동의 여운을 남긴다면 그것은 배경음악의 도움과 함께 전적으로 연기자들의 연기적 성과에 기인한다.

이와이 슌지 감독은 자기 폐쇄적 감독이다. 절대로 쉽게 자기를 보여주지 않는다. 영화 속에 남학생 후지이 이츠키가 딱 그렇다. 여학생 후지이 이츠키에 대한 자신의 사랑을 처음부터 그대로 드러냈으면 애꿎은 와타나베 히로코의 마음에 상처를 줄 필요도 없었다. 이 영화의 제목이 <러브레터>인 것은 남학생 후지이 이츠키의 폐쇄성에서 비롯한다. <러브레터>는 두 여성 사이에 오가는 편지로 묘사되는 풋풋한 중학교 시절의 이야기가 주를 이룬다. 여기에 곁들여 와타나베 히로코의 새로운 사랑 이야기와 여학생 후지이 이츠키가 집안 내력인 독감으로 죽음의 고비를 넘기는 이야기가 영화에 담겨있다.

그런데 와타나베 히로코 역할과 성인이 된 여학생 후지이 이츠키 역할을 나카야마 미호라는 연기자가 일인이역으로 끌고 가서 처음엔 관객들을 헷갈리게 한다. 하지만 처음엔 당황했던 관객들도 영화가 끝날 때쯤이면 남학생 후지이 이츠키가 첫사랑을 잊지 못해 그녀를 닮은 와타나베 히로코와 약혼한 것이라고 나름대로 짐작하면서 대체로 납득한 상태에서 영화관을 나서게 된다. 이 영화를 불편하게 본 일부 관객들은 바로 이런 점에서 와타나베 히로코의 약혼자 후지이 이츠키를 무책임한 남자라고 폄하하기도 한다. 어쨌든 나카야마 미호는 같은 얼굴로 서로 다른 개성의 두 인물을 섬세한 표현력으로 설득력 있게 연기한다.

사실 와타나베 히로코와 감정이입하면서 이야기를 따라가다 보면 당연히 관객의 기분이 꿀꿀해질 수 있다. 하지만 이 영화를 후지이 이츠키라는 여자의 관점에서 보면 어떨까. 그렇다면 영화는 그녀의 내면, 기억의 얕은 층위에서 점점 깊은 층위로 내려가는 방식으로 구성되어 있음을 알 수 있다. 일견 시간 순인 것 같지만, 사실은 사건 순인 것이다.

그러니까 후지이 이츠키가 와타나베 히로코에게 보낸 마지막 편지가 그녀 내면의 가장 깊은 곳에서 퍼 올린 기억인 것이다. 그때 무슨 일이 있었던 걸까? 여학생 후지이 이츠키의 아버지는 그녀가 중학교 2학년 때 갑자기 독감으로 돌아가신다. 그렇지만 그녀는 아직 어렸고, 아버지의 죽음이 전혀 실감이 나지 않는다. 그래서 엄마도 몸져 누워있는 판국에 그녀만 씩씩해서 학교도 안 가고 집안일을 돌보고 있었을 때, 남학생 후지이 이츠키가 벨을 누른다. 이 만남에서 무슨 일인가 벌어지는 것이다.

아버지가 독감으로 돌아가셨기 때문에 아버지의 체질을 유전적으로 물려받은 여학생 후지이 이츠키는 감기 기운이라도 있으면 병원에 가야 한다. 영화가 전개되는 앞부분에는 그녀가 병원에서 진찰을 기다리다가 잠깐 잠드는 장면이 있다. 이 순간 그녀는 꿈을 꾼다. 그리고 잠깐 동안 그녀 내면의 가장 깊은 곳에 가라앉아 있던 두 사건이 꿈으로 보인다. 하나는 긴박한 아버지 죽음의 순간이고, 그보다 한 켜 아래 더 깊은 곳에 있었던 기억이 이 만남이었다.

영화의 스토리텔링적 구성에서 이 만남의 추억은 그녀 또한 독감으로 죽을 고비를 넘기고 깨어난 다음에 바로 이어 나온다. 병원에서 깨어난 그녀는 혼잣말을 한다. "후지이 이츠키님, 잘 지내시는지요? 저는 잘 지냅니다." 이 장면은 놀라운 연기적 지점이다. 왜냐하면 바로 전 와타나베 히로코가 약혼자가 잠들어 있는 설산을 향해 같은 대사를 외치고 있었기 때문이다. 이 장면에서 두 여인은 같은 대사를 서로 주고받는다. 그리고 나카야마 미호 득의의 일인이역이 기묘한 마법을 발휘한다.

누구라도 들을 수 있게 후지이 이츠키의 혼잣말이 스크린에서 들려지지만, 대부분의 관객들은 눈밭에서 내지르는 와타나베 히로코의 외침만 기억한다. 와타나베 히로코의 외침과는 달리 후지이 이츠키의 혼잣

말이 너무 뜬금없는 탓일 것이다. 지금 와타나베 히로코는 약혼자가 사랑했던 것은 자신과 너무나 닮은 후지이 이츠키였음을 깨닫고 그를 떠나보내고 있는 중이지만, 후지이 이츠키는 도대체 뭐란 말인가. 어디선가 이상한 편지가 날아오기 전까지 그녀는 후지이 이츠키라는 남학생을 기억조차 하고 있지 못했었다. 하지만 편지를 받고 후지이 이츠키라는 남학생의 기억을 끌어올리기 시작할 즈음 이와이 슌지 감독은 입가에 가벼운 미소를 지으며 앞에서 언급한 병원에서의 꿈을 잠깐 관객에게 보여준다. 물론 그 꿈에 잠깐이라도 멈춘 관객은 거의 아무도 없는 것 같지만 말이다.

어쨌든 와타나베 히로코가 약혼자를 보내고 있던 순간 후지이 이츠키는 자신의 첫사랑을 다시 껴안고 있었다. 이와이 슌지 감독과 닮은꼴인 남학생 후지이 이츠키는 자신의 사랑을 무뚝뚝하게 표현할 줄밖에 몰랐다. 자신의 첫사랑인 여학생 후지이 이츠키가 도서반이라 자기도 도서반에 들었고, 아무도 빌리지 않는 책들만 골라서 도서카드에 그녀의 이름만 무한정 써 날렸다. 서로 이름이 같았으니까 아무도 눈치 채지 못했다. 이 도서카드가 바로 러브레터이다. 그래서 마지막으로 빌린 책 도서카드 뒷면에 정성껏 그녀의 얼굴을 그린 다음, 그녀 집에 맡기려 벨을 누른 것이다. 그녀더러 직접 반납하라고 말이다. 그런데 그녀가 문을 열고 나온 것이다.

그가 전학 가는 날이 그녀 아버지의 상중이었다. 남학생 후지이 이츠키는 문 옆에 걸린 '상중'이라는 등을 본다. 그리고 묻는다. "누가 돌아가셨니?" 그러자 갑자기 여학생 후지이 이츠키는 아빠의 죽음이 실감되기 시작한다. 그녀의 가슴으로 물밀 듯이 슬픔이 밀려온다. "아빠." 그녀의 대답에서 슬픔을 느낀 남학생 후지이 이츠키는 무뚝뚝한 표정 사이로 드러날 수밖에 없는 진심을 담아 애도의 말을 건넨다. 그 순간, 그녀의 얼굴과 몸 전체가 사랑의 따뜻한 물결로 가득 차오르기 시작한다. 아버

지의 죽음이라는 상실감이 충만된 사랑의 감정으로 바뀌는 순간이다. 어린 남학생 후지이 이츠키 역을 맡은 카시와바라 타카시와 어린 여학생 후지이 이츠키 역을 맡은 사카이 미키는 놀라운 감수성으로 이 장면을 소화한다. 특히 사카이 미키는 중학교 2학년 여학생의 사랑이 시작되는 순간을 효과적인 연기적 표현으로 성취한다. 나이 서른의 남자 후지이 이츠키가 삶의 마지막 순간에 떠올렸을 누군가의 모습은 중학교 2학년의 겨울 여학생 후지이 이츠키의 모습이었을 것이다. 와타나베 히로코가 눈치 챈 것이 바로 이것이었다. 그래서 그녀는 자신의 약혼자를 떠나보낸 것이다.

다음 날 남학생 후지이 이츠키와의 만남을 기대하며 학교에 간 여학생 후지이 이츠키에게 그가 전학 갔다는 날벼락 같은 소식이 기다리고 있었다. 순간적인 분노로 그녀는 꽃병을 깨뜨리고 그가 반납을 부탁한 책을 도서카드 뒷면은 보지 않은 채 서가에 꽂고 돌아 나오며 도서실 문을 닫는다. "탁!" 이 소리가 이 영화의 연출적 맥점이다. 이와이 슌지 감독의 폐쇄적인 방식으로서 말이다. 아버지의 죽음과 채 펴보지도 못한 사랑의 배신감이란 이중의 곡절을 겪은 그녀는 바로 이 순간 마음의 문을 닫고 빗장을 걸어버린다.

<러브레터>는 어디선가 날라 온 편지 한 장에서 비롯하여 나이 서른의 여자 후지이 이츠키가 닫아걸었던 마음의 빗장을 다시 열기까지의 이야기이다. 아버지의 죽음에는 언젠가 그녀에게도 닥칠지 모르는 갑작스런 죽음이 내포되어 있었을 것이다. 지금까지 그녀의 삶이 갇혀진 채 살아남음이었다면, 이제 그녀는 자신의 삶을 온전히 열고 살기 시작할 것이다. 이렇게 똑같이 생긴 두 여인, 와타나베 히로코에서 시작한 이야기가 어느 결엔가 후지이 이츠키로 마무리된다.

남학생 후지이 이츠키가 반납을 부탁한 책은 프랑스 작가 마르셀 프루스트의 <잃어버린 시간을 찾아서>이었다. 이 영화를 본 한 불문학

교수님은 이 부분에서 분노하셨다. 왜냐하면 중학생 후지이 이츠키가 고른 책들은 아직 어린 그의 생각에 여러 해가 지나도 아무도 빌리지 않을만한 책들이었기 때문이다. <잃어버린 시간을 찾아서>와 같은 명작을 아무도 빌리지 않을 책의 범주에 포함시키다니, 불문학 교수님으로서는 아닌 게 아니라 분노할 만도 하다.

어쨌든 문제는 소통이다. "나는 너를 좋아해." 이 한 마디면 족했다. 남학생 후지이 이츠키는 이 한 마디를 하지 못했다. 그리고 이와이 슌지는? 왜 관객은 꿈 장면의 의미를 알아차리지 못한 걸까? 왜 관객의 귀에는 도서관 문 닫히는 "탁!" 소리가 들리지 않는 거지? 이러한 여백에 여운으로 반응하지 못하는 것은 온전히 관객 탓일까? 필자가 이 영화의 여백에서 들은 이와이 슌지의 음성은 이런 것이었다. "미안해요. 나로서는 어쩔 수가 없네요." 그렇다. 후지이 이츠키라는 남자는 바로 이와이 슌지였던 것이다. 이와이 슌지 감독의 폐쇄성에 맞서 그나마 이 영화의 여백을 관객이 여운으로 채우게 해준 것은 이 영화에 참여한 연기자들의 연기적 성과이다. 물론 대부분의 관객이 느끼는 여운은 순수했던 첫사랑에 대한 것이겠지만 말이다.

한 마디로, <러브레터>는 순수한 첫사랑이라는 고전적인 대리체험의 영역이 감독의 폐쇄성과 연기자들의 재능으로 적절한 여운을 남기는 데 성공함으로써 벌어진 재개봉의 전형적인 경우이다. 몇 년 후에 이 영화가 한 번 더 재개봉된다 해도 필자는 놀라지 않을 것이다.

5. 인생은 아름다워(1997)

　<인생은 아름다워>는 1997년 이탈리아의 로베르토 베니니가 감독한 작품이다. 이 영화의 감독이자 극본에도 참여한 로베르토 베니니는 주인공 귀도 역을 연기하며, 그의 부인 니콜레타 브라시는 극중 부인 역할인 도라 역을 연기한다. 로베르토 베니니는 이탈리아어로 제작된 영화에 출연한 이탈리아 연기자로서는 예외적으로, 물론 영어 더빙 판은 있었겠지만, 전적으로 미국이나 영국 연기자에 치중하는 오스카 남우주연상을 거머쥐는 특별한 성과를 거둔다. 이 영화는 오스카 외국어영화상뿐만 아니라, 유럽 칸느 영화제에서 그랑프리를 수상하는 등 비평적으로 작품성을 인정받는 한편, 온 세상의 많은 관객들의 사랑을 받으며, 예술성과 대중성이라는 두 마리 토끼를 동시에 사로잡는 기염을 토한다.

　스토리텔링적 측면에서 <인생은 아름다워>는 이를테면 1부와 2부가 분명히 구분되는 구성을 하고 있다. 1부는 떠돌이 귀도가 숙부를 찾아온 이탈리아의 한 마을에서 도라를 만나 첫 눈에 사랑에 빠지면서 이미 혼처가 정해진 그녀의 마음을 사로잡아 결혼에 이르기까지의 사정을 엎치락뒤치락 슬랩스틱 코미디적으로 풀어간다. 이 부분에서 귀도는 엄청 수다스럽고 좀 경박하고 심지어 많이 무책임해 보이기까지 한다.

　2부로 넘어가면 독일군이 마을에 들어오고, 유태인인 귀도와 아들 조슈아를 붙잡아 유태인 수용소로 끌고 간다. 도라는 남편을 쫓아 수용소까지 따라간다. 여기에서 영화의 분위기가 바뀐다. 수용소의 살벌한 분위기에서 귀도의 가벼움은 삶에 대한 긍정과 달관으로 충만한 현자의 풍모를 띠게 된다. 귀도는 죽음의 냄새가 가득한 수용소에서 부인을

위해 부인이 좋아하는 음악을 틀어주고, 가스실로부터 아들을 구하려는, 거의 비현실적으로 보이는 시도를 감행한다. 그의 눈물겨운 노력으로 아들 조슈아는 유태인 수용소의 모든 것이 단지 술래잡기 게임의 무대 정도인 걸로만 믿게 되고, 결국 아버지 삶의 마지막 순간까지도 게임의 한 부분인 걸로만 흘려 넘긴다. 그렇게 귀도는 독일군의 손에 죽게 되고, 수용소는 미군에 의해 해방되어 도라와 조슈아는 귀도의 희생으로 생명을 구한다.

사실 <인생의 아름다워>의 1부 격인 전반부는 좀 너무 정신없는 슬랩스틱에 상투적인 내용으로 관객에 따라 지루함까지 느낄 수 있으며, 2부 격인 후반부는 유태인 수용소의 살벌함을 좀 너무 비현실적인 설정으로 덮어씌움으로써 관객에 따라 황당함까지 느낄 수 있다. 하지만 영화의 거의 마지막 부분, 귀도가 독일군에게 붙잡혀 처형당하기 직전 숨어서 자신을 바라보고 있는 아들 조슈아에게 보내는 장난기 가득한 윙크와 우스꽝스러운 걸음걸이는 순식간에 이 모든 것에 연금술의 마법을 걸어버린다. 곧 처형당하게 될 이 절박한 상황조차 게임으로 알고 아들이 상자 속에 마음 놓고 그대로 숨어있게 하려고 아버지가 짓는 웃음과 걷는 몸짓은 이 영화 전체의 격을 한 순간에 차원이동 시켜버린다. 정말 놀라운 장면이다.

필자 생각에 이 장면은 아마도 세계영화사 전 역사를 통틀어 가장 힘이 센 연기적 지점일 것이다. 단지 한 장면으로 영화 전체를 받쳐준다는 의미에서 말이다. 나중에 아들이 커서 아버지의 마지막 모습을 떠올릴 때마다 그 모습은 아들에게 엄청난 생명심으로 작용하게 될 것이다. 가족을 구하기 위해 죽음 앞에서 아버지가 보인 우스꽝스러운 몸짓에 내포된 의연함에 대한 기억은 이제 아들이 삶에서 아무리 힘든 일에 부딪히더라도 빛과 생명으로서 아들에게 작용하지 않겠는가. 이 영화를 본 관객이라면 누구나 예외 없이 이 장면을 최고의 명장면으로 첫 손

꼽는다. 어린아이에서 어른까지 누구라도 쉽게 접근할 수 있으면서 고전의 품격이 느껴지는 로베르토 베니니 일생일대의 장면이다. 굳이 비교하자면, 허진호 감독의 <8월의 크리스마스>에서 아버지를 위해 아들이 비디오 작동법 쓰는 장면 정도가 격의 소통성에서 이 장면과 어깨를 견줄 만 할 것이다.

그런데 1부에서 철없는 아이 같던 떠돌이 귀도가 언제 이렇게 지혜로운 아버지로 성장한 것일까? 스토리텔링의 필요에 의해서 별 다른 계기도 없이 갑자기 주인공이 지혜로워지는 설정이라면 솔직히 평범한 오락영화의 범주를 벗어나기가 어렵다. 하지만 이 영화가 그럴 리는 없다. 영화 앞부분에 도라가 결혼을 발표하는 장면이 있다. 이 장면은 귀도가 도라를 말에 태워, 우리 식으로 말하자면, 보쌈을 해버리는 장면이다. 귀도로 하여금 이토록 대담한 행동을 하게끔 한 것은 한 마디로 욕망이다. 그래서 귀도는 첫날밤을 보내기 위해 도라를 자기가 머물고 있는 방으로 데려간다. 그런데 방문 열쇠를 깜빡한 귀도가 철사를 구부려 문을 열려고 난리를 치고 있을 때 도라는 귀도의 방 맞은편에 있는 화원으로 사라진다. 그제야 귀도는 욕망에서 깨어나 도라가 사라진 화원을 향해 엄숙한 걸음을 옮긴다.

짧은 순간이지만 조금만 눈여겨보면 귀도를 연기한 로베르토 베니니의 표정이 욕망을 승화시키고 있음을 알 수 있다. 이 순간 귀도는 결혼에는 정열과 욕망만이 아니라 책임과 희생이 수반됨을 깨닫는다. 대부분의 관객이 흘리는 장면이지만, 이 영화의 격을 책임지는 또 하나의 중요한 연기적 지점이다. 로베르토 베니니가 자신이 창조한 이 장면의 의미를 명확히 손에 쥐고 연기하고 있음은 틀림없다. 영화는 여기까지가 이를테면 1부이다.

이 장면 바로 다음 장면이 둘이 사라진 화원에서 아들 조슈아가 장난감 탱크를 갖고 놀면서 밖으로 나오는 장면이다. 이렇게 순식간에 몇

년의 세월이 흐르면서 이를테면 2부가 시작된다. 앞에서 언급한 윙크와 우스꽝스런 걸음걸이 장면은 누구나 볼 수 있는 장면이지만, 이 장면은 누구도 눈여겨보지 않는 여백의 장면이다. 하지만 귀도가 화원으로 향하는 여섯 계단을 얼마나 엄숙한 자세로 한 걸음 한 걸음 오르고 있는가를 본다면 이 장면이 1부와 2부를 연결하는 지점일 뿐만 아니라 영화 전체의 연기적 맥점임을 느낄 수 있다. 관객은 한 켜 아래 여백에서 코끝을 스치는 여운의 향기를 느낀다.

<인생은 아름다워>는 귀도가 친구 페루치오와 마을로 차를 몰고 들어오다가 브레이크가 고장 나는 장면으로 시작한다. 지금 세상은 나치즘과 파시즘의 브레이크 없는 광기로 파국을 향해 치닫고 있다. 영화 전체를 일관하는 귀도의 엉뚱한 모습은 죽음의 광기에 맞서는 생명의 어릿광대짓이라 할 수 있다. 이 영화는 따분한 일상이 보는 관점에 따라 마법으로 가득 차 있고, 수수께끼와 술래잡기도 보는 관점에 따라 죽음일 수도 있고, 생명일 수도 있다는 이야기를 관객에게 건넨다. 독일군의 살벌한 말이 귀도의 입을 거치면 생명의 놀이가 된다. 몇 백만의 생명을 앗아간 유태인 수용소의 이야기에 <인생은 아름다워>란 제목을 붙인 로베르토 베니니의 용기는 정말 대단하지 않는가!

귀도가 독일 아이들에게 가르치는 "Grazie."는 이탈리아어는 "고마워요."란 뜻이다. 처형되기 직전 독일군에게 보내는 귀도의 미소를 떠올려 봐도 좋다. 로베르토 베니니에게 죽음과 생명은 우리가 어떻게 보느냐에 따라 동전의 앞뒷면과도 같다. 중요한 것은 마음이다. 우리의 마음에 따라 브레이크 대신 액셀을 밟는 행위는 파국일 수 있지만, 숭고함일 수도 있으니까 말이다. 귀도가 화원의 계단을 오르는 장면은 앞으로 부딪히게 될 죽음의 광기에 맞서는 숭고함의 의식과도 같은, 여백에서 여운의 울림을 울리는 빛나는 장면이다.

<인생은 아름다워>는 기억에 관한 영화이다. 나이 든 조슈아는 한

치 앞도 보기 힘든 안개 속에서 잠든 자신을 품고 가는 아버지의 숨결과 체취를 기억한다. 이것이 이 영화의 맨 첫 장면이다. 이 영화를 보고나서 필자는 필자 자신에게 필자에 대한 가족의 기억이 과연 생명 쪽월까, 죽음 쪽일까를 물으면서 문득 소스라치게 놀랐던 경험이 있다. 우리들의 소중한 사람들에게 우리들의 기억은 생명 쪽일까, 죽음 쪽일까. 자신에게 소중한 사람들의 자신에 대한 기억을 한 발 앞서 생각해보게 하는 것만으로도 로베르토 베니니의 몸짓과 표정은 세계 연기예술사의 밤하늘에 눈부시게 떠 있는 북극성이다.

뿐만 아니라 이 영화는 무수한 비극을 겪어온 인류에게 그 비극의 기억과 더불어 어떻게 새로운 세대들이 미래를 열어갈 것인가에 대해 놀라운 성찰을 담고 있다. 로베르토 베니니는 이탈리아와 독일 또는 한국과 일본을 포함한 이 세상의 모든 아이들에게 감사의 말을 가르치고 싶어 한다. 로베르토 베니니의 이런 희망을 담고 영화의 마지막 장면에서 조슈아는 만세를 외치는 것이다.

한 마디로, <인생은 아름다워>의 로베르토 베니니는 20세기를 정리하고 21세기를 맞이하는 최고의 연기적 결실을 성취한다.

6. 콘택트(1997)

<콘택트>는 1997년 로버트 저메키스 감독의 작품이다. 이 영화의 원작자이면서 제작자는 <코스모스>란 책과 TV 프로그램으로 세계적 유명인사가 된 과학자 칼 세이건이다. 칼 세이건은 1979년 훗날 부인이 되는 앤 두루얀과 함께 영화 제작에 일차 도전하지만, 실패한다. 이 때 써둔 시나리오를 1985년에 소설로 출간하는데, 이것이 대박이 난다. 뛰어난 SF 소설에 수여하는 로커스상을 수상할 정도로 비평적으로도 성공한 이 소설은 두 해만에 이백만부에 육박하는 엄청난 베스트셀러가 된다. 이 작품에 애착을 가지고 있던 칼 세이건은 세상을 떠나기 직전 다시 한 번 영화 제작에 도전하여, 영화는 그가 세상을 떠난 다음 해인 1997년 극장에서 개봉된다.

칼 세이건은 현대 과학의 성과를 많은 사람들에게 알리려는 사명감을 갖고 움직인 과학자이다. 그에게 과학의 역할은 우리의 일상에 깊숙이 스며들어 있는 관습적 회로를 동작정지 시키고 깨어 있음으로 부단히 그 회로 너머 진실을 구하는 일이다. 그는 현재로서는 과학이 설명할 수 없는 어떤 신비스러운 현상이라도 결국 언젠가는 과학이 증명 가능한 방식으로 그러한 현상들을 설명할 수 있으리라는 확고한 믿음을 가지고 있었다. 곧 죽음을 앞둔 칼 세이건이 소설과 영화로서 세상 사람들에게 건네고 싶었던 진심은 무엇이었는지, 이 영화에 참여한 연기자들은 우리에게 중요한 지혜와 통찰을 건넨다.

영화 <콘택트>의 주인공은 앨리라는 한 여성 과학자이다. 조디 포스터가 앨리 역을 명확한 분별력으로 확실하게 연기한다. 그녀는 아기 때 어머니를 여의고 아버지와 살다가 아직 어린 시절 아버지와도 사별하게 된다. 아버지는 그녀에게 과학에 대한 관심을 일깨워준다. "이

넓은 우주에 생명체가 우리만이라면 그건 너무 심한 공간의 낭비겠지?" 아버지의 말이다. 그녀는 자라서 외계로부터 전해지는 전파를 연구하는 과학자가 된다. 그러다가 외계 문명의 것으로 추정되는 놀라운 내용을 담고 있는 전파를 포착하고 해독한다. 그 내용은 어떤 미지의 운송수단에 대한 설계도였고 결국 그녀는 우여곡절 끝에 베가성의 외계인을 만나게 된다. 베가성의 외계인은 앨리가 정말 사랑했던 돌아가신 아버지의 모습을 띠고 있었다. 그러나 실제로는 18시간에 걸친 외계인과의 만남이 지구 시간으로는 불과 몇 초 남짓한 시간에 불과했다. 그러니 누구라도 그녀의 말을 믿기가 쉽지 않다. 이런 와중에도 그녀를 지지하는 팔머라는 이름의 신학자가 있다. 영화는 팔머가 신뢰가 가득한 표정으로 앨리가 내민 손을 잡으면서 끝난다. 팔머 역을 맡은 매튜 매커너히도 사려 깊은 연기를 보여준다.

상영시간이 두 시간이 훨씬 넘는 영화이지만, 이렇게 줄거리를 요약하고 보니 진리를 찾는 동반자로서 과학자와 신학자의 만남이 이 영화의 주제인 것은 분명하다. 영화 속에서 앨리와 팔머가 서로 주고받는 장난감 나침반은 두 사람 모두에게 진리를 지향하는 정신을 의미한다. 영화 속의 앨리는 과학자이다. 과학자로서 그녀의 삶은 명증한 논리를 통해서만 진리에 도달할 수 있다는 신념으로 가득 차 있다. 신학자 팔머는 지성으로 설명할 수 없는 신비체험을 한 사람이다. 신의 존재를 만났을 때 그는 죽음을 포함해 모든 두려움으로부터 해방됨을 경험한다. 이 경험 또한 '진리'라고 말할 수 있다. 하지만 과학적 진리와는 달리 명증한 논리로 설명할 수는 없다. 이 진리는 자신의 경험으로서만 접근할 수 있을 뿐이다.

팔머는 우주에 대해 열린 마음을 갖고 있는 신학자이다. 그도 앨리의 아버지처럼 "이 넓은 우주에 우리만 있다면 공간의 낭비"라는 말을 한다. 결국 팔머가 지향하는 진리는 '따뜻한 진리'이다. 반면에 앨리가

지향하는 진리는 '차가운 진리'라 할 수 있다. 앨리도 "아멘."이라는 말을 할 줄은 알지만, 정작 그녀는 신을 믿지 않는다. 앨리는 인터뷰에서조차 '믿음faith'이란 말을 쓰기를 꺼려한다. 그녀는 대신 '모험adventure'이란 말을 쓴다.

부모의 죽음에서 비롯한 어린 시절의 상실감은 앨리를 감성적인 측면에서 위축된 존재로 성장시켰다. 아버지의 죽음을 주님의 뜻으로 받아들여야 한다는 목사님의 말을 앨리로서는 받아들이기가 힘들었을 것이다. 무엇이든 논리로 증명되어야만 진실로 받아들이는 그녀에게 신학자 팔머는 그녀의 아버지에 대한 사랑을 증명할 수 있겠느냐고 묻는다. 예기치 못한 팔머의 질문에 그녀는 당황해한다. 그런 그녀가 영화가 끝날 때쯤 신학자 팔머가 하는 말에 고마움을 느끼게 된다. 팔머는 냉정한 기자들의 질문에 "나는 그녀를 믿습니다."라는 따뜻한 대답을 던진다.

이 영화는 과학자 앨리의 성장영화이다. 그녀가 추구해온 차가운 진리에 따뜻함이 어우러지면서 영화는 끝나게 된다. 사랑 영화에 익숙한 관객의 눈에 앨리와 팔머가 서로에게 따뜻한 마음을 품고 있다는 것은 한 눈에도 분명하다. 하지만 칼 세이건의 진심이 따뜻함에 있다고 말할 수는 없다. 따뜻함은 인간적인 것이고, 인간적인 것은 좋은 것이지만, 바로 그렇기 때문에 차가운 진리는 더욱 필요한 것일 테니 말이다. 믿음은 중요한 것이지만, 그래서 더욱 모험이 필요한 것이다. 다람쥐 쳇바퀴 돌 듯 주어진 회로에 만족하고 익숙한 곳에 안주하는 순간 진리는 오류의 덫이 되고 만다.

뛰어난 과학자였던 칼 세이건의 시나리오라 우리의 시, 공간 개념으로는 이해하기 어려운 우주와 우주여행에 대한 영화 내용임에도 신뢰가 간다. 이 영화의 클라이맥스는 뭐니 뭐니 해도 외계인과의 만남인데, 그 장면도 적당히 그럴듯하게 머리로만 굴린 대책 없는 스토리텔링은

아닐 거라는 믿음이 있다. 이 만남의 장면에서 세 가지 중요한 이야기가 나온다. 하나는 유래를 알 수 없는 우주의 신비스러운 아름다움이다. 다른 하나는 우리가 지구에서 경험하는 세속적 아름다움은 눈속임일 수 있다는 것이다. 마지막 하나는 인간에게는 탐욕이나 집착처럼 믿을 수 없는 감정이 있지만, 동시에 나눔이나 믿음처럼 가치 있는 진정도 있다는 것이다.

우주의 신비를 명증한 논리로 증명하려는 과학은 이를테면 수레에 실려 있는 진리이다. 그런데 그 수레를 끌고 사람들에게 다가가는 말이 필요하다. 그 말이 진정성이다. 진정성은 곧 북극성이다. 영화 속의 나침 반처럼 북극성은 빛 한 점 새어들지 않는 깜깜한 밤에 여러 사람의 생명을 구한다. 과학은 진리이지만, 사람의 생명을 구하는 진리이어야 할 것이다. 앨리 역을 맡은 조디 포스터와 팔머 역을 맡은 매튜 매커너히 는 칼 세이건이 전하고자 하는 자신들의 역할의 의미를 설득력 있게 손에 쥐고 연기한다.

칼 세이건은 책과 TV 등을 통해 평생 진리를 세상에 전하기 위해 힘써왔다. 그렇다면 영화 <콘택트>는 진리가 세상에 건네지는 방식에 대한 이야기이다. 삼라만상 세상의 모든 존재들과의 만남에서 인간의 감성은 감정과는 다른 차원에서 일체감을 경험할 수 있다. 과학이 추구 하는 진리가 일상의 회로를 깨는 과정에서 구해지는 법이지만, 설령 궁극적인 차원에서는 그럴 수 있다 하더라도, 그 과정에서 진리가 진리 그 자체로 존재하는 것은 아닐 것이다. 진리란 현실의 실제적 가치라기 보다는 진실의 근본적 가치를 지향하는 정신에서 비롯하며 그 정신적 작용에서 경험하는 일체감이 우리로 하여금 계속해서 그 노정에 있게 하는 힘이 되어준다. 필자는 그 힘의 본질을 '진정성'이라 부른다. 자신 의 죽음을 목전에 두고 있던 칼 세이건은 <콘택트>란 영화를 통해 그 진정성을 세상에 남기고 싶었던 것 같다. 연기자 조디 포스터와 매튜

매커너히는 기꺼이 칼 세이건의 동지임을 진정성 있는 연기를 통해 표명한다. 칼 세이건이 세상을 떠나기 전 해인 1995년에 <악령이 출몰하는 세상: 어둠속의 등불과도 같은 과학>이란 그의 마지막 책이 출간된다.

여기 한 초등학교 교실이 있다. 선생님이 아이들에게 "눈이 녹으면 뭐가 되나요?"하고 묻는다. 아이들이 저마다 손을 들면서 "물이요."라고 대답한다. 정답이다. 그런데 한 아이가 계속 손을 들고 있다. 그래서 선생님이 다시 묻는다. "그래? 눈이 녹으면 뭐가 되는데?" 그러자 그 아이가 대답한다. "봄이요." 이 아이의 대답은 틀린 것일까. "눈이 녹으면 물이 된다."는 진리는 이를테면 차가운 진리이다. 그렇다면 "눈이 녹으면 봄이 된다."는 진리는 따뜻한 진리인 셈이다. 사실 눈이 녹아서 봄이 되었을 줄 알았다가 속아본 적이 한, 두 번이 아닐 것이다. 이 짧은 이야기는 진리에 대해 우리로 하여금 여러 생각을 하게 해준다. 정부의 관료체제라든지, 기업가의 앙트레프르뇌르적 정신entrepreneur-ship에 대한 칼 세이건의 평소 입장 같은 주변 주제들이 없는 것은 아니지만, <콘택트>란 영화의 중심은 바로 그런 이야기이다. 필자는 이런 이야기를 알레고리, 즉 우화라 부른다.

한 마디로, <콘택트>에 출연한 연기자들은 진리에 대한 진정성 있는 우화에 진정성 있는 연기로 동참한다.

7. 8월의 크리스마스(1998)

<8월의 크리스마스>는 1998년 허진호 감독의 첫 작품이다. 같은 해에 출간된 허수정의 동명소설도 있다. 이 영화에서는 죽음을 앞둔 한 남자에 대한 슬픈 이야기가 잔잔하게 펼쳐진다. 보통 이런 영화를 '멜로'라고 한다. 그런데 이 영화는 조금 심심한 멜로이다. 심지어 감독 자신 "극적인 장면도, 만들어진 장면도 없는" 영화라고 말 할 정도이다. 그래서 가령 <7번방의 기적>처럼 눈물샘을 터뜨리는 영화들에 비해 흥행은 평범한 정도였다. 하지만 이 영화는 젊은 감독의 첫 작품으로는 거의 기적 같은 영화이다. 무엇보다도 이 영화의 디테일한 묘사는, 적어도 필자 생각에는, 세계영화사에서도 첫 손 꼽을 만한 놀라운 작품이다. 개봉 당시 평단에서도 비교적 좋은 평가를 받았다. 2005년 일본의 나가사키 슌이치 감독이 일본판으로 리메이크 하기도 했고, 2013년 우리나라에서 재개봉되기까지 한다. 다시 말해, 시간이 지날수록 점점 높은 평가를 받는 영화라는 것이다.

일본의 나가사키 슌이치 감독이 이 영화의 리메이크 버전을 들고 우리나라를 방문했을 때, 오리지널보다 더 나은 리메이크의 결실을 맺었노라고 자신만만해했다. 하지만 아뿔싸! 이 영화에는 오리지널을 리메이크한 감독까지도 음미하지 못한 눈부신 장면들로 가득 차 있다. 단지 그 장면들이 너무 잔잔하게 지나가서 눈치 채지 못했을 뿐이다. 특히 연기적 관점에서 영화에 격이 있다는 것을 이 두 영화를 비교해보면 그 자리에서 알게 된다. 많은 관객들이 겉보기에 '멜로'로 넘겨버린, 진주처럼 빛나는 이 영화의 디테일한 연기적 지점들은 심리적 관점에서 재미, 감동과 미적 관점에서 흥미를 구별지우는 귀한 실례들이다. 심리적 관점의 재미, 감동과 미적 관점의 흥미가 영적 차원의 진리를 내포한

감동으로까지 전개될 때 우리는 걸작을 만나게 된다.

<8월의 크리스마스>는 서른이 좀 넘은 나이에 시한부 생명을 선고받은 정원이라는 사진사의 이야기이다. 그는 서울의 변두리 동네에서 아버지에게 물려받은 <초원사진관>을 운영한다. 어머니는 어릴 적에 돌아가셨고, 시집간 누이동생이 있다. 어느 날 그 앞에 한 열 살은 어려 보이는 주차단속원 다림이라는 여자가 나타나고 둘은 서로를 좋아하게 된다. 이 두 사람은 사랑을 나눌 수 있을까? 이 영화는 여름에서 겨울, 정원이 죽기까지 몇 달 동안의 이야기를 담고 있다. 죽음이라는 큰 사건 말고는 정원의 일상에서 별 다른 일은 일어나지 않는다. 이 이상 줄거리 요약을 하기도 어렵다. 이 영화를 두고 '심심한 영화'라고 하는 것도 충분히 이해가 간다.

영화의 앞부분에 정원이 가족들과 저녁식사를 하는 장면이 있다. 그런데 갑자기 식탁으로 파리가 한 마리 날라 온다. 이 장면이 필자에게는 '천지우당탕'이었다. 이건 뭔가? 촬영 중에 우연히 날라 온 파리였나? 아니면 스텝 중 누군가가 손에 쥐고 있다가, 날린 건가? 이 순간 정원이 손으로 파리를 저어 날려 보낸다. 우연히 날라 온 파리를 보고 정원 역을 연기한 한석규가 애드립으로 연기한 건가? 아니면 치밀하게 의도된 연기인가? 아버지와 누이동생, 누이동생의 남편, 조카가 모인 이 저녁은 어쩌면 정원의 생일 식사이자 식구들과 나누는 마지막 만찬이었을지도 모르는 자리이다. 식구들은 아무렇지도 않은 듯 식사를 하지만, 그 식구들의 얼굴 저편에 정원의 죽음에 대한 그림자가 깔려 있다. 누이동생이 마치 대수롭지 않다는 듯이 내일 오빠 병원 갈 때 같이 가자고 말한다. 그리고 파리는 그 직후에 날라 온다. 정원이 괜찮다고, 혼자 가겠다고 말하면서 조카 뭐 좀 잘 챙겨 먹이라고 말한 바로 순간이다. 내일 시한부 생명을 선고받을지도 모르는 상황에서 조카의 건강을 챙기는 정원의 배려하는 마음 씀씀이는 사실 영화가 시작되면서 계속 되풀

이된 장면들의 맥락에 있다. 남을 배려하는 정원의 성격은 이 영화의 여백에서 작용하는 극적 갈등을 이해하는 데 중요한 요점이다. 바로 그래서 파리가 날라 온 장면은 이 영화의 연기적 지점들 중에서도 맥점이라 할 수 있다.

이 장면에 멈춰 서서 질문을 던져보자. "파리는 무슨 냄새를 맡았는가?" 표면적인 대답은 "정원의 아버님이 끓인 생선찌개 냄새." 한 켜 아래 대답은 "죽음의 냄새." 그렇다면 파리를 내쫓는 정원의 몸짓은 죽음을 물리치는 몸짓이다. 보통 식구들이 식사하는 중에 파리가 날라 오면 어머님들이 식구들을 위해 부채 같은 걸로 파리를 내쫓곤 한다. 정원이 어릴 때 어머니가 돌아가셨고, 그래서 어릴 때부터 정원이 집안에서 어머니의 역할을 맡아했음은 그럴 법한 일이다. 따라서 정원이 파리를 내쫓는 것은 자연스럽다. 자기를 위해서? 아니, 식구들을 위해서. 그렇게 이 영화는 시한부 생명을 선고받은 한 남자가 삶의 남은 시간을 주변의 사람들을 배려하며 보내는 이야기이며, 파리 장면은 이 주제가 함축적으로 담겨진 장면이다. 일본의 나가사키 슌이치 감독은 파리의 의미를 제대로 이해하지 못한다. 그래서 일본판 리메이크에는 이 장면이 누이동생의 남편이 맥주잔을 엎지르는 장면으로 대치되어 있다. 어색부새 한 상황을 통해 가족들의 당혹감을 표현하려 한 것 같은데, 하지만 죽음과 배려까지를 다 품고 있는 파리와는 그 격에서 비교할 수가 없다.

한편 정원의 앞에 나타난 주차단속원 다림은 아직 어린 나이에도 삶이라는 게 만만치 않다는 걸 잘 알고 있는, 생활력이 강하고, 터프한 여자로 보인다. 자기가 원하는 것은 자기가 구해야 한다는 걸 알고 있는, 그러면서도 성격적으로 상대방의 눈을 직통으로 바라보는 여자라고나 할까. 이 여자가 정원이라는, 자신과는 너무 이질적인, 그저 착하고 남을 배려하기만 하는 남자를 만나 호감을 품게 된다. 가족과의 식사 바로

전 장면인데, 생활에 지친 다림이 피곤한 몸을 좀 쉬어 가려고 정원의 사진관을 찾는 장면이 있다. 선풍기를 틀어주고 재떨이를 치워주는 정원의 섬세한 배려를 가만히 보고 있던 다림이 갑자기 일어나 사진관 안쪽을 두리번거린다. 다림은 무엇을 하는 걸까? 문득 씨름선수 샅바 다듬는 자세를 하고 "아저씨, 결혼 안 했죠?"하고 정원에게 묻는다. 묻기는 하지만, 이미 정원이 노총각이라 확신하고 있다. 이것은 어설픈 연애의 시작 장면이 아니라, 정원을 자신의 배우자로 확신한 주차단속원 다림의 현실적인 판단과 선택의 장면이다. 다시 말해, 현실과는 거리가 먼, 동화에나 나올 것 같은 마법에 걸린 순간을 그리고 있는 그 숱한 사랑 영화들과 차별되는 장면이라 할 수 있다.

이 장면은 일본 리메이크에서는 통째로 사라진다. 일본 리메이크에서 여자는 그대로 사진관 소파에 누워 잠들어 버린다. 일본 리메이크에서 다림은 유키코인데, 유키코역을 맡은 세키 메구미는 그녀를 지극히 소극적이고 수동적인 여자로 연기한다. 반면에 다림 역을 맡은 심은하는 정원의 경제적 형편과 결혼 여부를 확인하기 위해 가족사진 같은 걸 찾아보는 적극적이고 능동적인 여자로 다림을 연기한다. 이렇게 시한부 생명을 선고받은 착하고 배려심 많은 남자와 현실적이고 감정에 솔직한 여자 사이에서 펼쳐질 이야기가 이 영화의 극적인 순간들을 섬세한 연기적 상상력으로 형상화한다. 하지만 이런 연기적 지점들이 여백에서 잔잔하게 전개되는 탓에 그 지점들에서 멈춰서 적극적으로 의미를 찾지 못하면 이 영화는 심심하고 단조로운 영화에 멈춰버린다.

아마 많은 관객들이 기억하는 최고의 장면은 정원이 홀로 남을 아버지를 위해 비디오 작동법을 쓰는 장면일 것이다. 하지만 이 영화에는 한 켜 아래만 눈여겨보면 이 장면 말고도 엄청나게 많은 눈부신 연기적 지점들이 있다. 영화의 마지막 장면에서 정원의 내레이션이 흐른다. "내 기억 속의 무수한 사진들처럼 사랑도 언젠가 추억으로 그친다는

것을 난 알고 있었습니다. 하지만 당신만은 추억이 되질 않았습니다. 사랑을 간직한 채 떠날 수 있게 해준 당신께 고맙단 말을 남깁니다." 이 고마움은 정원만의 것이 아니었다. 다림에게도 자신을 사랑해준, 착하고 배려심 많은 한 남자의 추억은 삶을 가로질러 큰 힘이 될 것이다. 이렇게 두 사람이 서로 고마워하며 영화가 끝난다.

　<8월의 크리스마스>는 여백과 여운의 영화이다. 물론 때로는 여백이 좀 지나쳐서 관객 스스로 채우기가 버거운 장면들도 적지 않은 것이 사실이다. 가령 <8월의 크리스마스>란 제목부터 심상치가 않다. 원래는 <편지>란 제목을 생각했는데, 비슷한 시기에 같은 제목의 영화가 개봉되어 할 수 없이 바꾼 제목이라 한다. 어느 스님이 쓴 <여름에 내린 눈>이라는 제목의 책이 있는 것처럼, 삶과 죽음의 의미를 생각해보게 하는 제목이지만, 대부분의 관객들에게는 쉬운 주제가 아닐 것임에는 분명하다. 하지만 우리가 이 영화에 참여한 연기자들의 연기 한 켜 아래 귀를 기울일 수만 있다면, 이 영화는 멜로물의 상투성과 함께 지극히 평범해 보이는 일상의 묘사 속에서 삶과 죽음에 대한 성찰이 담겨 있는, 소위 말해 대중성과 예술성이 성공적으로 결합된 뛰어난 연기적 성과라는 걸 알 수 있다.

　<8월의 크리스마스>는 유영길 촬영감독의 유작이다. 영화의 내용과 같이 자신의 죽음을 미리 알고 있던 촬영감독의 카메라에 생명의 빛이 눈부시게 담긴다. 영화 만드는 일은, 평소 필자가 즐겨 쓰는 비유법을 빌면, 밥상 차리는 일이다. 밥상 한 복판에는 메인 디시, 즉 생선매운탕 같은 게 놓인다. 하지만 밥상에는 젓갈 같이 맛깔스런 종지반찬들도 놓여 있다. <8월의 크리스마스>는 연기와 관련해서 쉴 새 없이 종지반찬이 차려지는 영화이다. 그 반찬들을 다 맛보려면 긴 시간이 필요할 것이다. 이 영화의 캐치프레이즈가 '긴 시간이 필요한 사랑'이었던 것도 이런 맥락에서 이해할 수 있다.

8. 비밀(1999)

<비밀>은 1999년 일본의 타키타 요지로 감독의 작품이다. 재능 있는 작가들인 사이토 히로시와 히가시노 게이고가 각본을 맡았다. 히가시노 게이고는 <용의자 X의 헌신>이나 <백야행> 같은 작품들로 한국에도 애독자가 많은 작가이다. 이 영화에는 빙의憑依라 하는 초자연적인 현상이 동원된다. '빙의'라 하면 누군가의 영혼이 다른 누군가의 몸에 덧씌우는 현상을 말한다. 2002년 박영훈 감독의 <중독>이 이 영화에 영감을 얻어 만들어졌다. '영감'이란 말을 이런 식으로 아무렇게나 써도 좋다면 말이다.

어쨌든 이 영화의 표면에는 아내의 영혼이 덧씌운 딸의 육체라는 엽기적인 소재가 있으며, 이 소재가 관객의 말초감각적 호기심을 자극한다. 이 영화가 우리나라에서 어느 정도 입소문을 탔었던 것도 이 소재 때문일 것이다. 하지만 이 영화의 진정한 비밀은 스토리텔링의 한 켜 아래 감춰져 있다. 덧붙여 이 비밀은 1999년의 일본에서만 가능한, 그런 성격의 것이기도 하다.

<비밀>은 버스 추락사고로 아내와 딸을 잃은 남편의 이야기이다. 아니, 죽은 아내의 영혼이 딸의 몸으로 빙의됨으로써 비롯되는 이야기라고 말하는 게 더 정확할지 모르겠다. 남편인 헤이스케는 라면을 만드는 식품 회사 제품개발부에서 일하는 성실한 남자이다. 딸 모나미는 고등학교에 다니는 평범한 여학생이고, 아내 나오코는 아직 인생의 욕망을 접기에는 마음은 딸보다도 젊은 아줌마이다. 어느 날 청천벽력처럼 헤이스케는 나오코와 모나미가 탄 버스가 추락 전복했다는 소식을 듣는다. 아내는 제사지내러 딸을 데리고 친정에 가는 길이었다. 딸과 함께 병원 응급실에 실려 온 아내는 곧 숨이 멎는다. 하지만 믿을 수

없게도 아내의 영혼이 딸의 육체 속으로 옮겨가는, 일종의 빙의 현상이 벌어진다. 주위 사람들은 아내 나오코는 세상을 떠났지만 다행히도 딸 모나미만은 살아났다고 생각한다. 헤이스케도 처음엔 믿지 못했으나, 아내만이 아는 모든 일들을 모나미가 다 알고 있는 것을 보고 결국에는 납득하고 만다. 실질적으로는 모나미가 죽은 셈이지만, 어쨌든 나오코의 영혼을 품은 모나미의 몸은 살아있으니 헤이스케나 나오코는 딸의 죽음을 별로 슬퍼하지 않는다.

이제 헤이스케 집안은 기묘한 상황에 처한다. 아내의 장례를 치룬 헤이스케 집 근처를 기웃거리는 동네 아주머니가 한 명 등장하는데, 이 아주머니는 이를테면 형식적으로라도 유지해야 하는 가족이라는 외관에 대한 파수꾼과 같은 역할이다. 딸의 몸을 통해 아내를 보는 헤이스케는 충분히 이해할 수 있는 윤리적 딜레마에 빠진다. 이런 저런 시도를 해보지만, 헤이스케와 나오코에게 육체적인 부부관계는 넘을 수 없는 선임이 분명해지고, 결국 둘은 육체적인 부부관계가 불가능하다는 결론을 내린다.

평소에도 나오코는 모나미만큼이나 활달하고 발랄했으므로 모나미의 교복을 입고 학교에 가도 모나미를 나오코로 의심하는 사람은 아무도 없다. 사실상 모나미의 몸을 통해 나오코에게는 제2의 인생에 대한 가능성이 열린다. 헤이스케와의 결혼반지는 미련 없이 모나미의 부적 인형 속에 넣어버리고 누구보다 열심히 공부한 나오코는 의대로 진학한다. 요트 동아리에도 들면서 본격적으로 대학생활을 만끽하는 나오코에게 잘 생긴 요트 동아리 선배도 접근한다. 의대와 요트 동아리는 나이 사십을 바라보는 일본 아줌마에게 제2의 인생이 주어진다면 무엇보다도 먼저 생각해볼만한 로망인 모양이다. 한편 모나미의 담임인, 상당한 미모의 하시모토 선생이 홀아비가 된 헤이스케에게 호감을 보이지만 헤이스케는 나오코에 대한 정절을 지키기로 결심한다.

시간이 갈수록 모나미의 몸과 나오코의 영혼 그리고 헤이스케라는 기묘한 삼각관계는 한계에 부딪힌다. 결국 모나미와 나오코를 왔다 갔다 하던 나오코는 모나미의 인생을 택하고 헤이스케에게 작별을 고한다. 다시 말해, 모나미의 몸에 빙의되었던 나오코의 영혼이 결정적으로 사라지는 것이다. 그런데 알고 보니 이 작별이 처음부터 나오코의 선택이었음이 밝혀지는 게 이 영화의 마지막 반전이다. 이 영화의 제목 <비밀>도 이 반전과 관련 있어 보인다. 어쩌면 이 선택이 헤이스케를 위한 것이었을지도 모르지만, 그러기에는 나오코에게 너무나 유리한 선택이었던 것도 사실이다.

이 영화에서 라면은 이야기 전개의 중요한 배경으로 등장한다. 우선 헤이스케가 라면을 만드는 회사에 다닌다. 그것도 식품개발부라 매일같이 라면을 먹어야 한다. 여기에 덧붙여, 나오코가 나중에 새로이 결혼하게 되는 남편인 후미야는 라면가게 주방장으로 매일 라면을 끓인다. 의대와 요트 동아리 그리고 라면... 무언가 심상치 않은 부조화가 이 영화를 만든 사람들의 진의가 무엇인지를 궁금하게 한다. 나오코는 얼굴도 잘 생기고, 집안도 좋아 보이는 요트 동아리 선배를 마다하고, 온통 허술하기 그지없는 후미야와의 결혼을 선택한다.

모나미의 몸으로 모나미의 인생을 택한 나오코가 결혼하게 되는 후미야는 사고 버스 운전수 히로유키의 아들이다. 친 아들도 아니고, 히로유키의 부인이 다른 남자와의 사이에서 낳은 아들이다. 그 탓에 히로유키는 부인과 이혼까지 한다. 그런데도 히로유키는 후미야의 대학 학비와 전처 생활비까지 마련하느라 과로한 탓에 그만 사고를 낸다. 사고가 일어나기 전 히로유키가 남긴 말은 "가족의 행복이 자신의 행복."이었다. 뿐만 아니라, 어릴 때부터 가정적 결핍감에서 성장한 후미야 자신이 지금 무엇보다도 바라는 게 라면가게를 꾸려가며 예쁜 집에서 가족과 함께 오순도순 살아가는 것이다.

'사랑하기 때문에 비밀입니다'라는 이 영화의 카피가 이 영화 전체내용을 아주 잘 함축하고 있다고 생각한 학부의 남학생이 있었다. 어쩔 수 없이 모나미의 몸으로 후미야에게 시집가지만, 마지막 순간에 헤이스케의 턱을 만지며 턱수염을 확인하는 나오코의 행동에는 헤이스케에 대한 나오코의 사랑이 묻어있었음을 믿고 싶은 마음이었으리라 짐작된다. 결국 이 행동으로 모나미가 사실은 나오코였음을 헤이스케가 알게 된다. 하지만 헤이스케에게는 가족의 외형을 유지하는 게 큰일이라서 나오코를 젊은 남자 후미야에게 시집 보내는 것 말고는 다른 선택의 여지가 없다. 단지 일본의 풍습 상 보통 같으면 사위가 장인에게 한 대만 얻어맞지만, 이 경우에는 두 대로 마무리 되었을 뿐이다. 자신은 고집스럽게 나오코와의 결혼반지를 손가락에 끼고 있으면서 말이다. 필자의 느낌에 이 모든 소동 속에는 어딘가 우스꽝스러운 데가 있다. 이 우스꽝스러움은 '사랑하기 때문에 비밀입니다'와 같은 감동의 느낌과는 별 상관이 없다.

<비밀>이 만들어진 1999년경이면 일본의 여자들이 남편의 퇴직금을 기다리고 있다가 이혼을 요구하는 사회적 현상이 한창일 때이다. 다시 말해 <비밀>은 일본에서 여자들의 홀로서기가 본격적으로 시작될 때 만들어진 영화이다. 표면에서는 모나미가 줄곧 나오코였다는 것이 이 영화의 비밀인 것처럼 보이지만, 진짜 비밀은 나오코가 새롭게 선택한 남편이 후미야였다는 데 감춰져 있다. 후미야는 가족의 행복이 자신의 행복이라는 생각을 하는 남자이다. 문제는 행복이라는 관념의 정체이다. 헤이스케나 후미야처럼 일본의 남성들이 아직도 가족 구성원의 희생을 전제로 한 행복의 울타리로서 예쁜 집을 꿈꾸고 있을 때 일본의 여성들은 자신의 행복이야말로 가족의 행복이라는 생각의 전환을 실천하고 있었다. 엄마나 아내로서가 아니라 한 사람의 인간으로서 여성들이 자신의 삶을 살 권리, 이것이 이 영화의 진짜 비밀이다. 헤이스

케나 후미야가 모두 라면 관련된 일을 하는 것도 우연이 아니다. 비슷한 맥락에서 허진호 감독의 <봄날은 간다>에서 유지태가 내뱉은 "내가 라면으로 보여?"라는 대사를 떠올려도 좋다. 결국 나오코는 헤이스케에 이어서 자신이 별 부담 없이 만만하게 데리고 살만한 후미야를 남편감으로 택한 것이다.

모나미가 사실은 나오코였다는 게 드러나는 이 영화의 마지막 장면에서 관객을 정면으로 마주보고 연기한 히로스에 료코는 일본 현대사에서 여성들이 거쳐 온 입맛 씁쓸한 곡절을 오묘한 표정연기로 정리한다. 처음에는 관객을 정면으로 바라보던 그녀가 점차 관객으로부터 눈을 피하다가 마지막에 잔잔하게 눈을 치켜 뜬 순간이 이 영화의 연기적 지점이다. 사실 이 영화의 비밀은 영화의 도입부에서 이미 밝혀지고 있었다. 친정에 가는 버스에서 나오코는 모나미의 부적인형을 보더니 자기 달라고 조른다. 세상에 어떤 부모가 자식의 부적을 자기 달라고 조르겠는가. 빙의라는 초자연적인 현상 이면에는 모나미의 육체로 옮겨 가는 나오코의 영혼이 있다. 이것은 일반적인 의미의 자기중심적 이기적인 작용이라기보다는 엄마나 아내로서 박탈당하고 희미해져버린 이 세상 모든 여성들의 생명심의 작용이다. 자식의 죽음 앞에서 나오코의 친정엄마가 졸도한 순간 원초적인 나오코의 영혼은 오히려 자기 자식의 몸으로 들어가 산다.

한 마디로, <비밀>에서 연기자 히로스에 료코는 모나미의 부적인형과 헤이스케의 결혼반지를 모두 다 꽃바구니에 담아 누구보다 절실하게 예쁜 가정을 꿈꾸는 후미야에게 시집가는, 어쩌면 끔찍할 수도 있는 나오코의 영혼을 지나치거나 부족함 없는 깔끔한 연기로 잘 표현하고 있다.

9. 와호장룡(2000)

　<와호장룡>은 2000년 무협소설을 원작으로 이안이 연출한 작품이다. 1954년 대만에서 태어나 성장한 이안이라 대만 무협소설의 태두 와룡생의 펜 끝에서 그려진 4대문파의 무협 세계에 어느 정도 길들여져 있는 것으로 보이지만, 이 영화는 1907년에 태어난 중국 작가 왕도려의 무협소설을 원작으로 하고 있다. 와룡생은 1930년에 태어났으니 왕도려의 무협은 와룡생 무협의 상투성과는 성격이 좀 다른 듯싶다. 감독으로서 <와호장룡>을 영화화한 이안의 관심 역시 확실히 대만이나 홍콩의 상투적인 무협의 세계와는 다른 무엇인가를 염두에 두고 있다.

　이안은 미국으로 치면 스탠리 큐브릭 같은 감독으로, 다양한 대중적 장르를 섭렵하며 나름대로의 장르적 상상력으로 상투적 장르의 여백에 고유한 여운을 스며들게 한다. <라이프 오브 파이>, <색, 계>, <브로크백 마운틴>, <헐크>, <라이드 위드 데블>, <아이스 스톰>, <센스, 센서빌리티> 등과 같은, 그의 필모그래피를 구성하는 작품들의 면면을 봐도 이 점은 분명하다.

　중국어권 대중적 상상력의 한 축인 무협이란 장르에 기반을 둔 이 영화가 보검을 돋보이게 하는 화려한 검법과 중력을 극복한 경공술의 눈요기꺼리 너머 스토리텔링의 여백에서 어떤 여운을 남기는 연기적 지점을 담보하고 있는지, 역시 무협세대에 속하는 필자의 관심이 없을 수가 없다. 실제로 이 영화는 비영어권 작품으로는 6번째로 아카데미 작품상 후보에 올라 최종적으로는 외국어영화상을 수상하고, 적어도 미국에서는 박스 오피스에서도 성공적이어서 예술성과 대중성을 동시에 거머쥔 작품으로 평가받는다.

　<와호장룡>의 중심에는 다섯 명의 등장인물들이 있다. 우선 리무바

이. 그는 중년의 나이에 뛰어난 무공과 고결한 인품으로 무림의 존경을 받는 무당파의 장문인이다. 1986년 소위 홍콩 느와르의 핵심적인 작품 <영웅본색>으로 주가를 높인 주윤발이 무당파의 장문인으로서 꽤 묵직한 무공을 나름대로 설득력 있게 연기한다. 1955년 생 주윤발도 50년대 중반 발표되기 시작한 홍콩 무협의 지존 김용의 무협소설들과 상당히 친숙해져 있었을 거라 짐작된다. 그리고 리무바이의 사매 수련. 그녀는 무당파의 속가 여성 제자로서 세속에서 아버지에게 물려받은 표국일을 꾸려간다. 또 다른 여성으로서 북경의 고위 관리 옥대인의 딸 교룡. 곧 결혼을 앞둔 교룡은 무림의 일견 거침없고 걸림 없어 보이는 세계를 동경한다. 1979년에 태어났으니 주윤발에 비하면 신세대인 장쯔이가 연기한 다람쥐 같은 교룡의 무공도 쓸 만 했고, 교룡과 사생결단 내는 수련의 무공을 연기한 양자경도 그만 하면 수준급이라 할 수 있다. 여기에 겉으로는 교룡의 시중을 들어주는, 하지만 사실은 교룡의 스승인 벽안호리. 벽안호리역의 쳉 페이페이는 장철 감독의 <심야의 결투> 등에 출연한 홍콩 무협의 원조 연기자 중 한 명이라 역시 믿을 수 있는 배역이다. 마지막으로 약간 애매한 역할인데, 서역 사막의 마적단 두목 소호. 그는 교룡이 오래 전 옥대인이 서역에서 근무할 때 만나 사랑에 빠졌던 인물이다. 소호 역을 맡은 장첸은 1976년 생으로 그 당시만 해도 아직 신인이었다.

　<와호장룡>은 이 다섯 명의 인물들이 서로 얽히고 풀리는 이야기이다. '와호장룡臥虎藏龍'은 옛날 중국집에서도 흔히 볼 수 있었던 그림, 즉 호랑이의 웅크린 자세와 구름 속에 감춰진 용의 기세를 의미하는 한자 사자성어로, 감춰진 영웅에 대한 중국의 속담에서 유래되었다 하는데, 영화 속에서는 항상 서로 겨뤄야하는 무림의 소란함과 그에 못지 않게 소란한 인간의 마음을 가리키는 말로서 표현되어진다. 호랑이와 용이 부딪히는 소란한 무림이야 영화의 표면에서도 잘 드러나지만, 인

간의 내면에서 드러나지 않게 요동치는 소란한 마음은 영화의 한 켜 아래 귀를 기울여야 들을 수 있을 성싶다. 사실 <와호장룡>은 이 다섯 명의 등장인물 중 누구를 이야기의 중심에 놓느냐에 따라 여러 이야기 가 나올 수 있는 스토리텔링이다. 무협이면서도 꽤 차분한 분위기의 영화이지만, 이런 식으로 영화에 접근하면 꽤 소란한 인간의 심리가 귀청에 시끄럽게 울린다.

가령 리무바이의 사매 수련을 보자. 그녀는 리무바이를 사랑하지만, 사랑보다 덕목을 택하는 여인이다. 오래 전 수련의 약혼자는 리무바이 의 의형제였는데, 리무바이의 목숨을 구하기 위해 자신의 목숨을 희생 한다. 그러니 수련으로서는 리무바이를 향한 자신의 사랑을 드러낼 수 가 없다. 게다가 무당파는 도가의 수행을 근본으로 하는 문파이다. 리무 바이가 무당파의 장문인으로서 수련과의 사랑에 연연할 수는 없는 노릇 이다. 그런데 어느날 리무바이가 무당산을 나와 세속으로 내려오겠다는 선언을 하는 것이다. 그러니 어찌 수련의 마음이 요동을 치지 않겠는가. 게다가 자기보다 훨씬 나이가 어리고 재기발랄한 교룡이 나타나 리무바 이의 관심을 끌고 있는 것이다. 수련 역을 맡은 양자경은 이 소란함을 엄청난 고요함으로 연기한다. 정말 놀라운 연기적 성과라 아니 할 수 없다.

소란함으로 따지면, 교룡 또한 만만치가 않다. 일단 역할의 성격이 소란스럽다. 어린 나이에 서역 마적단 두목과 정념의 불을 태우고, 강호 에서 가장 흉악하다 악명이 자자한 벽안호리를 곁에 두고 스승으로 모시고, 게다가 글을 모르는 그녀에게 무당파 비급의 귀결 중 정작 핵심 적인 부분은 빼고 일러주고, 청명검이라는 보검을 훔치고, 결혼 첫날 밤 신방에서 도망 나와 강호에서 온갖 소란을 다 부리는 여인이다. 하지 만 그래봐야 이제 스물 남짓한 나이이다. 무당파 비급 덕분에 아직 어린 나이임에도 자신의 무공이 어느새 자신의 스승을 훨씬 앞질렀다는 것을

깨달았을 때 그녀 마음의 요동이 느껴지는가. 그런데 어느 날 자신의 가문과 결혼이라는 틀 안에 갇혀서 사사로운 틀 따위는 언제든지 박살 내버릴 수 있는 무림세계를 동경하는 그녀 앞에 리무바이라는 거인이 나타난 것이다. 400년 된 내력의 청명검이라는 보검과 무당파 장문인의 제자라는 매혹, 지고 싶지 않은, 그러나 어쩌면 자기로서는 넘을 수 없을지도 모르는 거대한 산에 끌리는 교룡 내면의 소란함을 장쯔이가, 그 역할에 다른 누군가를 떠올릴 수 없는 설득력으로 연기한다. 바로 이런 역할이 적역이라는 것이다.

교룡의 사부 벽안호리에게 세상은 온통 적들의 천지이다. 죽이지 못 하면 내가 죽는다. 리무바이의 사부였던 무당파 장문인에게 접근해 독 살하고 무당파의 비급을 훔쳐내는 일 따위야 그녀가 살아왔던 삶이다. 그녀가 어떤 식으로 자신의 행위를 합리화하던 간에 말이다. 하지만 이렇게 거의 절대 악에 가까웠던 그녀도 교룡에게만큼은 속수무책이다. 교룡이야말로 그녀가 유일하게 사랑한 인물이다. 그런데 그런 교룡이 상황이 불리해지자 단호하게 자신에게서 등을 돌린 것이다. 게다가 언 제라도 자신을 죽일지 모르는 리무바이에 끌려 자기 대신 그를 사부로 서 모실지도 모르는 처지가 되었을 때 벽안호리의 요동치는 심사는 어떠했겠는가. 오죽하면 리무바이의 칼에 심장이 결단 나는 순간에 그 지독한 벽안호리가 교룡을 가리키며 18세 소녀의 배신과 간교함이야말 로 세상천지에서 가장 무서운 독이라고 내뱉으며 죽어가겠는가. 산전수 전 다 겪은 관록의 연기자 쳉 페이페이는 벽안호리의 소란함을 쉽게 볼 수 없는 악역의 소박함으로 연기하지 않는 듯 연기한다.

소호의 소란함은 비교적 단순하다. 내공은 없고 외공만 있는, 마적으 로서 그의 삶은 원래가 단순했다. 몇 년 전 자신이 품에 안았던 자그마한 소녀가 이제는 자신의 그릇으로는 담을 수 없을 만큼 커버렸을 때 자부 심 강한 남자가 느낄 수밖에 없을 소란함이 그의 것이다. <와호장룡>의

호랑이와 용이 소호와 교룡을 의미한다 해도 큰 억지는 아닐 정도로 표면에서 이 이야기 전체의 요동치는 소란함을 담당하는 젊은 장첸과 장쯔이이다. 장첸은 이 소란함을 큰 무리 없이 적절하게 소화한다.

이렇듯 <와호장룡>의 인물들이, 여기서 거론하지 않은 인물들까지 포함해서, 저마다 자기 이야기의 주인공들이지만 그래도 역시 이 영화의 중심에는 리무바이가 있다. 리무바이가 수련에게 애틋한 마음을 품은 것은 사실이겠고, 어쩌면 중년의 리무바이 앞에 돌연히 나타난 교룡이 리무바이의 마음 깊은 곳에 뜻밖의 파문을 불러일으켰을지도 모른다. 일반적인 무협의 상투성은 천하영웅을 둘러싼 절세미녀들의 용호상박하는 각축전이니까. 하지만 <와호장룡>을 이런 식으로 처리하기에는 이 영화의 시작 부분이 무언가 범상치 않다.

<와호장룡>은 무당파의 장문 리무바이가 자신과 함께 강호에서 숱한 싸움판의 한 복판을 통과해온 청명검이라는 어마어마한 보검을 손에서 놓아버리기로 결심하면서 시작하는 이야기이다. 원래 무협물에는 보검을 둘러싼 파란만장한 이야기가 많다. 하지만 막상 이야기가 시작되고 나면 정작 청명검은 분위기메이커의 역할 정도이고, 실제로는 이 영화의 앞부분에서 대수롭지 않게 흘러나온 이야기가 영화 전체에 범상치 않은 격조를 부여한다.

득도를 향한 정진을 목표로 폐관수행 중이던 리무바이가 돌연히 수행을 중단하고 무당산에서 나와 속세에서 표국 총수로서 분주한 사매 수련을 찾으면서 이야기는 시작된다. 그는 자신이 아끼던 보검 청명검이 그동안 헛되이 너무나 많은 피를 흘리게 했으니 이 검을 북경에 있는 무당파의 후원자 패대인에게 보내버리고 자신은 하산하겠노라는 결심을 수련에게 전한다. 뜻밖의 결심에 놀란 수련에게 그는 폐관수행 중 자신의 경험을 들려준다. 폐관수행을 통해 무공의 절대 경지를 참구하던 리무바이가 온통 눈부신 빛에 둘러싸여 시공이 사라지고 무아가

증득된 특별한 경험을 하게 된 것이다. 하지만 깨달음의 경계를 넘으려는 그 순간 견딜 수 없는 슬픔에 사로잡힌 리무바이는 폐관수행을 중단하게 된다.

이 이야기는 그야말로 영화의 시작 부분 리무바이가 수련에게 청명검을 건네면서 슬쩍 언급되고 넘어간다. 이제 영화의 배경은 북경 패대인의 집으로 옮겨지면서 청명검과 벽안호리을 둘러싼 한바탕 곡절로 영화는 전개될 것이다. 리무바이가 폐관수행 중에 경험한 그 경계의 성격은 무엇이었을까? 득도와 청명검을 모두 놓아버리고 세속으로 내려가겠노라고 리무바이를 결심시킨 그 슬픔의 성격은 도대체 무엇이었을까? 이 슬픔은 영화 마지막 리무바이의 죽음과도 밀접한 관련이 있을 터인데, 교룡을 구하려다 벽안호리의 독침에 중독된 삶의 마지막 순간에도 리무바이는 이제 한 움큼 남은 진기를 해탈득도의 경지로 고양시키지 않고 수련에게 언제나 당신을 사랑해왔다는 말을 하는 데 쓴다. 그리고 처음이자 마지막으로 수련에게 입을 맞추고 리무바이는 세상을 떠나는 것이다. 다시 말해, 리무바이는 절대고요의 경지로 넘어가는 문턱에서 의도적으로 소란함의 세계로 내려온 것이다. 필자의 조심스런 생각에, 리무바이가 경험했을 슬픔은 절대고요의 경지를 본 사람이 그 경지와는 아무런 인연도 없는 세상 사람들에 대해 품은 소란하면서도 동시에 고요한 마음이다.

전체적으로 <와호장룡>은 무협영화의 전통에서도 손색없는 기술적 완성도를 과시한다. 표국이나 객잔의 분위기라든지, 검법이나 경공술의 내, 외공에서도 무협 세계의 감수성에 크게 거스르지 않는다. 특히 리무바이와 교룡이 겨루는 대나무 장면의 영상은 의심할 여지없이 장르로서 무협영화의 역사에서 상당히 인상적인 연출 중 하나로 손꼽힐 수밖에 없다. 그래도 이 영화의 연기적 지점은 무술장면이 아니다. 영화의 마지막 부분에서 죽음을 마주하고 운기조식으로 숨을 고르다 결국

그 숨을 거두기까지 리무바이와 수련의 연기적 상호작용은 주윤발과 양자경에게 정말로 미묘하고 섬세한 연기적 도전이라 아니 할 수 없다. 폐관수행에서 깨달음의 경지에 가까운 경계를 성취한 리무바이에게 사부의 복수와 수련과의 사랑은 리무바이를 세속에 묶어두는 인연이다. 그렇지만 리무바이가 다시 세속으로 나온 것은 현실적 감정에 휘둘린 복수와 사랑 때문이 아니라 그 너머 초월의 가능성을 풀어가 보고자 함이다. 수련의 마음 역시 목숨 내놓은 수행에서 거둬진 경지는 아니지만, 생활을 통한 꾸준한 마음 가꿈에서 비롯한 어떤 격을 성취하고 있다. 이런 두 사람이 죽음이라는 절박한 상황에 놓여 있는 것이다.

리무바이가 수련에게 고백한 사랑은 세속적 사랑이면서 동시에 초월적 사랑이다. 리무바이가 수련에게 마지막으로 남긴 말인 죽어서 극락에 가기보다 당신 곁에 남아 구천을 떠도는 원귀가 되겠다는, 그래도 당신의 사랑이 있어 외롭지 않을 거라는 유행가 가사 같은 사랑도 세속적이면서 동시에 초월적이다. 앞에서도 말한 것처럼, 리무바이가 수행 중에 증득한 경험이 너무 눈부셔서 슬픈 마음이 들었던 것은 그것을 경험할 수 없는 소란한 세상에 대한 안타까움이었을 것이다. 그래서 리무바이는 혼자만의 해탈보다 더불어 함께 가는 세상을 택한 것이다. 그렇게 리무바이는 수련의 손을 잡았고, 교룡에게 무당파의 진정한 검법을 가르쳐주려 했다. 이것이 마지막 말에 내포된 리무바이의 진심이었다. 수련은 그것을 그렇게 이해하면서도 동시에 세속적 사랑의 고백으로도 받아들이고 싶었을 것이다. 이렇게 주윤발과 양자경은 세속과 초월이 미묘하게 어우러진 입맞춤과 죽음의 장면을 제대로 손에 쥐고 연기한다.

영화는 소호와 마지막으로 사랑의 행위를 나눈 교룡이 무당산 꼭대기에서 산 아래로 몸을 날리며 끝난다. 자신의 소란함에서 비롯한 리무바이의 죽음으로 자신의 내면에 잠들어 있던 다른 차원의 용이 깨어난

교룡이 무당산 아래로 뛰어내리는 장면은 리무바이가 교룡의 스승으로서 자신에게 손색없는 제자를 키워낸 보람의 장면이다. 교룡 역시 소호에게 세속적이면서 동시에 초월적인 깨달음의 경험을 남긴다. 교룡의 죽음을 통해 소호 역시 내면에서 다른 차원의 호랑이가 깨어날 것이다. 교룡과 소호의 마지막 대화였던 간절히 소망하면 이루어진다는 처세교본의 한 구절도 세속적이면서 동시에 초월적이다.

한 마디로, 전통적으로 대중적인 무협 장르를 통해 세속적이면서 동시에 초월적인 스토리텔링을 성취해보려는 뜻을 품은 이안 감독의 <와호장룡>에서 연기자 주윤발은 함께 작업한 동료 연기자들과 함께 이안 감독과 전적으로 뜻을 같이 하면서 세속적이면서 동시에 초월적인 미묘한 어우러짐으로서 리무바이의 역할을 모자라거나 부족함 없이 효과적으로 연기한다.

10. 아멜리에(2001)

<아멜리에>는 2001년 프랑스의 장-피에르 쥬네 감독이 대본 작업에도 관여해 만든 작품이다. 영화의 색감이 좋고, 배경음악이나 영화의 템포, 그 밖의 여러 영화적 장치들에서 감각이 돋보이는 작품이다. 영화에 등장하는 다양한 등장인물들의 개성도 만화경처럼 잘 어우러져서 자칫 산만해질 수 있는 스토리텔링에 적절한 탄력을 준다.

그러나 무엇보다도 이 영화는 출연한 연기자가 적역을 맡아 자신의 매력을 유감없이 드러낸 전형적인 경우라 할 수 있다. 이런 의미에서 이 영화의 주인공 아멜리 폴랑 역의 연기자 오드리 토투에게 아멜리라는 역할은 평생 짊어지고 가야할 빛나는 성취이자 그녀가 맡게 될 다른 모든 역할들의 빛을 잃게 하는 걸림돌이기도 하다.

하지만 필자 생각에 역시 이 영화의 연기적 지점은 니노 역을 맡아 연기한 마티유 카소비츠가 담당한다. 마티유 카소비츠는 <증오> 같은 문제작들을 연출한 감독이면서 동시에 좋은 연기자이기도 하다. 오드리 토투나 마티유 카소비츠를 포함해서 전체 연기자의 앙상블도 적절해서 혹시라도 과장될 수 있는 역할들에 지나침이 없다. 산만해질 수 있는 스토리텔링과 과장될 수 있는 앙상블 연기의 절제가 이 영화의 큰 미덕이다.

장-피에르 쥬네 감독은 90년대 <델리카트슨 사람들>과 <잃어버린 아이들의 도시>라는 영화들로 국제적인 주목을 받은 감독인데, 감각적인 영상에 어딘가 어둡고 음울한 분위기가 어우러진 밀폐된 세계를 그리는 데 장기가 있었다. 물론 <아멜리에>에도 그런 느낌이 전혀 없는 것은 아니지만, 그래도 그의 냉소와 냉기가 좀 더 밝고 따뜻한 쪽으로 체질 변화를 보이는 것 같아 현재로서는 필자 취향에 반갑고 고맙기까

지 하다.

아멜리와 니노는 모두 혼자놀기의 달인들이다. 물론 혼자놀기의 달인이 되기 위해서는 만만치 않은 대가를 치러야 한다. 군의관 출신인 아버지와 학교 선생님인 어머니 사이에서 태어난 외동딸 아멜리는 자기 딸의 건강을 오해한 아버지로 인해 학교를 가지 못해 혼자 놀기의 달인이 된다. 한편 니노는 학교에서 급우들에게 온갖 시달림을 받던 아이였다. 어린 시절부터 마음이 통하는 친구를 필요로 하던 아멜리와 니노가 결국 만나게 되기까지의 우여곡절이 이 영화의 내용을 이룬다.

물론 이 영화에 그 이야기만 있는 것은 아니다. 아멜리는 우연히 자신이 세 들어 있는 집에 살았던 한 소년이 오래 전에 감춰놓은 보물상자를 발견하게 되는데, 그녀는 지금은 어른이 되었을 그 소년을 찾아 보물상자를 돌려주기로 한다. 그러고는 만약 그가 기뻐한다면 앞으로는 주위 사람들을 행복하게 하는 착한 일만 하겠노라고 결심한다. 외로움과 고통으로 가득 찬, 한갓된 우연으로 점철된 세상에서 선하고 마음결이 여린 사람이나 동물들을 좋아하는 아멜리가 자기 주변 사람들의 문제를 하나씩 해결해나가는 과정이 아멜리와 니노를 둘러싼 이 영화의 중심 선율에 다채로운 변주를 울린다.

아멜리는 부인의 죽음이후 집안에만 갇혀있던 아버지를 세상 밖으로 나가게 하고, 젊은 시절 남편의 배신에 커다란 아픔을 겪은, 세 들어 사는 집 주인의 메마른 마음에 남편의 아름다운 사연을 꾸며 밝은 빛이 스며들도록 한다. 이밖에도 이런 저런 여러 일들이 머리굴림이 뛰어난 아멜리의 손을 거쳐 해결책이 강구되지만 정작 자신의 사랑 문제만큼은 아멜리도 속수무책이다. 아멜리는 우연히 마주친 니노라는 남자가 마음에 들지만, 니노에게 다가가 자신의 마음을 열기가 그렇게나 어렵다. 정작 자기 자신의 문제에는 위축되고 소심해져 속수무책이 되어버리는 아멜리가 어떻게 니노와의 관계를 풀어가는가가 스토리텔링 상 이 영화

의 관건이다.

니노는 몽상가이다. <포르노 궁전>이라는 포르노 전문점에서 일하면서 유원지의 <유령열차>에서 시간제 일을 뛰기도 한다. <포르노 궁전>에서 일하기 전 니노는 백화점 산타클로스였고, 기묘하게 웃는 사람이 있으면 그 웃음소리를 테이프에 녹음해 보관하기도 하고, 덜 마른 시멘트에 찍힌 발자국들을 사진 찍어 모으기도 한다. 지금 니노가 열중하고 있는 것은 사람들이 지하철 간이 사진부스에서 찍다가 망친 사진들을 주워 스크랩하는 일이다.

아멜리가 니노를 처음 본 순간에도 니노는 지하철 간이 사진부스 밑을 뒤지고 있었다. 이게 이 영화의 설정이긴 한데, 그런데 도대체 어떻게 지하철 간이 사진부스 밑을 뒤지는 남자를 본 여자가 첫 눈에 그 남자를 마음에 들어 할 수 있겠는가? 조금 뒤에 다시 이야기하겠지만, 니노 역의 마티유 카소비츠는 이 납득하기 어려운 과제를 연기적 측면으로 접근해 설득력 있게 풀어가는 데 성공한다. 아멜리가 사진부스 밑을 뒤지는 니노를 두 번째 보았을 때 아멜리의 심장은 본격적으로 두근거리기 시작한다.

아멜리와 니노의 관계는 니노가 떨어뜨린 스크랩북을 아멜리가 주워들면서 엮어진다. 니노는 간이 사진부스의 버려진 사진들을 모아 스크랩북을 만들었는데, 아멜리에게는 그 스크랩북이 마치 가족 앨범 같다는 생각이 든다. 그러다가 아멜리는 그 앨범 속에 12번이나 되풀이해서 나타나는 한 남자를 본다. 도대체 무슨 사연이 있기에 12번이나 지하철이나 철도역 간이 사진부스에서 자신의 증명사진을 찍은 후 그 자리에서 찢어버린단 말인가? 결국 아멜리는 12번이나 자신의 증명사진을 찢어버린 남자의 정체를 밝혀내게 되고, 영화는 일련의 우여곡절을 거친 후 아멜리와 니노의 키스로 막을 내린다.

이 영화를 끌고 가는 스토리텔링의 중심에는 12번이 넘게 간이 사진

부스에서 증명사진을 찍고 그 자리에서 찢어버린 빨간 운동화를 신은 남자를 둘러싼 서스펜스가 있다. 마침내 파리 동부 역 간이 사진부스에서 그 남자의 정체가 사진부스 담당 수리기사임이 니노에게 드러날 때 니노의 표정이 바로 이 영화의 연기적 지점이다. 이 영화의 공들인 모든 연출들이 결국 이 연기적 지점으로 모인다.

물론 영화가 마무리될 때 오드리 토투와 마티유 카소비츠 사이에서 작용한, 목과 얼굴 전체를 아우르는 서툰 입맞춤의 부드러움이야말로 관객의 입장에서 절대로 양보할 수 없는 필연적인 연기적 지점이었겠지만, 이 지점은 이 영화의 주제라기보다는 오히려 박스 오피스의 흥행성을 담보하는 제작비 회수 지점의 성격이 더 강하다. 반면에 사진부스 담당 수리기사의 얼굴을 확인한 순간 떠오른 니노의 표정은 두 말할 나위 없는 연기적 도전이다.

이 표정은 이 장면 전에 사진부스 담당 수리기사의 정체를 파악한 아멜리의 환희에 찬 표정과도 통한다. 하지만 오드리 토투가 연기한 아멜리의 표정에는 이 정보를 니노와의 관계에서 어떻게 써먹을까 궁리하는 머리 굴림의 기색이 역력하다. 이에 비해 마티유 카소비츠가 연기한 니노의 표정은 그야말로 순수한 환희 그 자체이다. 이것이 이 영화의 주제이며 이 장면에서 감독의 공들인 연출도 이런 해석을 무게 있게 뒷받침한다.

이 표정은 처음 아멜리가 버려진 사진을 찾는 니노의 얼굴에서도 본 것이며, 사진부스 옆 쓰레기통을 뒤지다가 경비원에게 저지당할 때 짓는 표정에서도 나타난다. 그것은 사심 없음의 표정이다. 이런 표정은 그곳이 포르노 전문점이든 유원지의 놀이동산이든 아무 것에도 걸림 없이 드러난다. 아멜리가 뼈가 유리처럼 약해 집에 머물며 그림만 그리는 듀파엘 할아버지에게 보낸 비디오에 포함된 물속에서 헤엄치는 막 태어난 아이들의 표정이 바로 그것이다. 마티유 카소비츠는 이 장면에

서 사심 없는 환희의 표정을 극적으로, 하지만 설득력 있게 연기한다. 그래서 이 장면이 이 영화의 연기적 지점이다.

오드리 토투 역시 영화 전체를 통해 착한 일을 하려고 결심한 아멜리의 사심 없음을 매력적인 표정 연기로 명확하게 표현한다. 그녀가 아멜리라는 이런 역할을 손에서 놓치고 연기했을 리가 없다. 자신들이 쫓는 인물이 사진부스 담당 수리기사라는 걸 알아챈 순간 떠오른 순수한 환희의 미소는 아직 세상이 엉뚱함의 스토리텔링을 할 수도 있고, 들을 수도 있다는 반증이다.

한 마디로, <아멜리에>에서 동료 연기자 오드리 토투의 도움을 받아 어떤 일에도 걸림이 없는 엉뚱함의 산 증인을 연기한 마티유 카소비츠는 바로 그 연기적 성과로 이 영화의 존재 자체를 성립시킨다.

11. 봄날은 간다(2001)

　<봄날은 간다>는 2001년 허진호 감독의 작품이다. 허진호는 감독 데뷔작 <8월의 크리스마스>로 적어도 필자에게는 세계영화사에서 가장 뛰어난 데뷔작을 남긴 인물이다. 당연히 그의 그 다음 작품 소식을 기다리는 중에 필자는 <봄날은 간다> 소식을 듣게 되었다. <8월의 크리스마스>는 빛의 영화였다. 스크린에 눈부신 빛이 가득 담긴다. 그런데 소식을 듣자하니 <봄날은 간다>는 소리의 영화라는 것이다. 대숲을 스치는 바람소리, 보리밭을 스치는 바람소리 등등. 무엇보다도 이혼한 여자와 연하의 남자 사이에서 비롯되는 소통의 어려움이라는 주제가 마음에 들었다.

　영화가 개봉될 즈음 한국사회는 결혼한 부부 열 쌍 중에 네 쌍 정도가 이혼하는 상황으로 접어들고 있었다. 다시 말해, 이혼한 여자와 연하의 남자 사이에 사랑과 소통의 문제는 충분히 예견될 만한 문제였고, 2001년은 이 문제에 균형 잡힌 접근이 필요한 시기였다. 그런데 막상 영화를 보니 역시 허진호 감독답게 잘 만든 영화였지만, 바로 이 균형이 문제였다. 영화에서는 어딘가 미묘하게 균형이 허물어져 있었다. 잘 만들었지만, 미묘하게 균형이 허물어진 영화, 도대체 허진호에게 무슨 일이 일어난 것일까? 참고로, 개봉 당시 이 영화는 "커플이 함께 보면 커플 깨진다."는 소문이 나서 흥행에도 나쁜 영향을 끼쳤다고 한다.

　상우는 녹음실의 음향기사이다. 강릉 라디오 아나운서 은수가 기획한 '자연의 소리'라는 프로그램을 도와주러 강릉에 내려갔다가 은수와 사랑에 빠진다. 은수는 한 번 이혼한 여자이다. 은수보다 연하인 상우는 어릴 때 어머니가 돌아가시고, 집에는 치매 할머니와 아버지가 있다. 상우는 은수와의 결혼을 진지하게 생각하지만, 은수로서는 쉽게 결정하

기가 어렵다. 자신의 캐리어에 대한 욕심도 있고, 무엇보다도 상우 집 사정이 여자로서 선뜻 며느리로 들어가 살림을 책임지겠다고 나설 만한 경우가 아니다. 그래서 진통을 겪은 두 사람은 어느 벚꽃이 흐드러지게 핀 날 헤어진다.

이런 정도로만 줄거리를 요약해 봐도 두 사람이 헤어진 게 이해가 된다. 한번 이혼했고, 캐리어에 올인 하고 있는 은수가 치매 할머니와 홀아버지만 있는 집안에 며느리로 들어가기로 결심하기가 쉽지 않다. 게다가 상우는 연하이고, 수입도 변변치 않은데다가, 마음은 여리고, 생각은 어리다. 하지만 상우는 그만큼 순수하다. 아마도 은수가 첫사랑일 것이다. 그러니 상우로서도 흔들리는 은수에게 실망도 컸을 것이다. 결국 문제는 소통이다. 이것이 영화가 기획된 첫 번째 의도였음에는 이론의 여지가 없다.

영화에서는 두 사람이 자신들이 부딪힌 문제들을 솔직히 드러내놓고 대화하는 장면이 한 장면도 없다. 그저 "나, 김치 못 담궈." 라든지 "내가 라면으로 보여?" 정도이다. 사실 영화 앞부분에 두 사람이 야외로 나가 부부인 듯싶은, 나란히 서 있는 무덤을 보고 은수가 조심스럽게 상우에게 묻는 장면이 있다. 이혼이라는 아픈 경험이 있는 은수의 마음이 느껴지는 장면이다. "우리도 나중에 저렇게 나란히 묻힐까?" 상우는 이 물음에 대답을 하지 않는다. 은수가 다시 묻는다. "응? 대답해." 그래도 상우는 대답하지 않고, 은수를 껴안으며 입만 맞춘다. 마치 "내가 이렇게 사랑하는데 무슨 문제야." 정도의 느낌이다. 이것이 문제다. 사랑의 감정만으로는 해결되지 않는 문제들이 두 사람을 기다리고 있고, 은수는 이미 그것을 겪은 여자이다.

영화가 클라이맥스로 접어들 때, 은수가 상우에게 말을 건넨다. "이제 프로그램 끝나간다구." 여전히 상우는 은수의 말에 반응이 없다. 그저 갑갑한 표정만 지을 뿐이다. <봄날은 간다>의 음악을 맡은 김윤아는

<담>이라는 음악을 만든다. "우리 사이엔 낮은 담이 있어. 내가 하는 말이 당신에게 가 닿지 않아요. 내가 말하려 했던 것들을 당신이 들었더라면. 당신이 말할 수 없던 것들을 내가 알았더라면." 이렇게 시작하는 가사이다. 김윤아는 이 영화의 본질을 꿰뚫고 있다.

그런데 소통의 부재를 다루고 있는 이 영화 어디에선가 미묘하게 균형이 허물어지고 있다. 한 시나리오 잡지 편집장이 이 영화를 '상우의 성장영화'라고 한 마디로 정의할 때 드러나는 치우침이 그 허물어진 균형을 잘 보여주고 있다. 영화는 관객으로 하여금 상우와 감정이입하게끔 교묘하게 작용한다. 심지어 여자관객까지 상우의 입장에서 영화를 보게 만든다. 그러나 이 영화는 상우와 은수의 영화이다. 은수의 입장에서 영화를 보면, 30대 초반 대한민국에서 이혼한 여자가 맞닥뜨려야 하는 삶의 질곡이 있다. 뿐만 아니라 은수 역을 맡은 이영애의 설득력 있는 연기는 인정받아 마땅한 예술적 성과이다. 하지만 관객은 은수의 길고도 깊은 한숨소리를 듣지 않는다. 그리고 마지막 헤어지는 장면에서 은수의 등에 칼을 꽂아버린다.

이 영화의 딱 중간 쯤, 상우가 아버지의 술잔을 받는 장면이 있다. 밖에 비는 내리고 카메라는 열려진 창을 통해 상우에게 술잔을 건네는 아버지를 잡는다. 아름다운 장면이다. 그런데 이 장면 한 켜 아래의 의미는 무엇이겠는가? 이 장면에 이르기까지 특히 고모를 중심으로 상우에게 압박이 가해진다. 집안 살림을 맡아줄 여자를 구해오라는 것이다. 치매 어머니에 수십 년 된 홀아비 오빠 그리고 조카 뒤치다꺼리에 고모는 갈수록 힘들어진다. 아버지의 지상명령을 받은 상우가 은수를 만나 묻는다. "김치 담글 줄 알아?" 은수가 대답한다. "그럼." 그러나 이 물음의 의미를 알아챈 은수가 곧 말을 바꾼다. "상우씨, 나 김치 못 담궈." 그러자 상우가 말한다. "괜찮아. 내가 담가줄게." 이 순간, 관객은 모두 상우의 편이 된다. 아무도 은수가 대답하기 전 어떻게 주저

하고 힘들어했는지 관심을 기울이지 않는다. 지금 김치 담굴 줄 알고, 모르고가 문제가 아니다. 두 사람의 관계가 생각처럼 진전되지 않자, 아버지는 한 번 더 술잔을 상우에게 건넨다. "열심히 해, 임마."

은수의 입장에서 이 영화의 가장 아픈 장면은 은수가 상우에게 헤어지자고 단호하게 말을 뱉을 때 상우의 대답이다. "어떻게 사랑이 변하니?" 관객은 전부 상우에게 환호한다. 너무 멋진 말이니까. 그런데 은수는 한 번 이혼한 여자이다. 상우가 함부로 은수에게 물을 수 있는 말이 아니다. 순수함과 철이 없음은 종잇장 한 장 차이이다. 카메라는 상우역을 맡은 유지태를 가장 순수해 보이는 각도에서 잡는다. 반면에 은수는 가장 칙칙해 보이는 각도이다. 관객이 화면 밖으로 사라지는 상우에게 시선 고정시키고 있을 때 은수 역을 연기한 이영애는 길고도 깊은 한숨을 내쉰다. 하지만 관객 아무도 그녀의 한숨을 듣지 않는다. 만일 관객이 이 영화를 상우의 관점에서 보았다면, 이제 은수의 관점으로 다시 한 번 이 영화를 볼 필요가 있다. 그때 관객은 은수 역을 맡은 이영애가 연기한 이 영화의 모든 장면들이 연기적 지점들임을 음미할 수 있을 것이다.

이 영화에서 치매에 걸린 상우 할머니가 돌아가시는 장면은 여백으로 처리된다. 매력적인 여운을 남기는 연기적 지점이다. 할머니를 연기한 원로연기자 백성희는 양산을 받쳐 들고 뒷모습만 보이면서 먼 길을 떠난다. 양산이 이 땅의 여인들에게 어떤 의미이겠는가. 양산은 이 땅의 여인들이 처음 경험해보는 오로지 자신만의, 자신만을 위한 공간을 의미한다. 젊은 시절 바람을 핀 남편의 충격에서 헤어나지 못하던 할머니가 삶의 마지막 순간에 온전히 자신의 존재를 회복하고 길을 떠나신 것이다. 백성희는 이 장면의 의미를 여백으로 연기한다. 상우에게 헤어지자고 말을 건넬 때 은수도 양산을 들고 있었다.

그러던 은수가 문득 상우에게 전화를 걸어 만나자고 한다. 그리고

할머니 치매에 좋다며 선인장 화분을 상우에게 건넨다. 선인장 화분은 새롭게 관계를 회복해보려는 은수의, 상우로서는 짐작도 할 수 없는 고민의 흔적이다. 하지만 이미 할머니는 돌아가셨다. 그렇더라도 상우는 "할머니 돌아가셨어."라고 은수에게 말했어야 한다. 그것이 인간에 대한 예의이다. 하지만 언제부터인가 이 영화는 남녀 간 소통의 문제에서 복수 드라마로 바뀌어 있었다. 상우를 연기한 유지태가 안타까워한 게 이 장면이었다. 어떻게든 감독을 설득해서 할머니의 죽음을 은수에게 알려야했을 거라고 유지태는 생각한 것이다. 당연히 유지태는 허진호를 설득했어야 했다.

영화를 찍기 전 <봄날은 간다>의 시나리오는 균형이 잘 잡혀 있었다. 시나리오에서 상우는 은수와 마지막으로 헤어지면서 자연스럽게 집에 바래다주겠다고 말한다. 반면에 영화에서 상우는 은수와 헤어지면서 한 마디 말도 건네지 않는다. 시나리오가 영화가 되는 과정에서 무슨 일이 벌어진 것일까? 가장 이해하기 힘든 변화는 영화의 가장 마지막 장면이다. 상우가 드디어 보리밭을 스치는 바람소리를 만족스럽게 녹음하고 짓는, 미소가 두드러진 장면이다. 시나리오에서 이 장면은 은수가 다시 만나자고 전화하기 바로 전에 있다. 상우는 그냥 담담하게 바람소리에 귀를 기울이며 마음을 정리한다. 이 장면이 마지막 장면이 되고, 상우의 얼굴에 미소가 번지면서 화면이 딱 정지한다. 영화에서 이렇게 상우는 득도한다. 그런데 영화 어디에도 득도의 근거는 없다. 시나리오 잡지 편집장은 도대체 무슨 근거로 상우의 성장을 생각한 걸까? 아니, 무엇보다도 영화를 찍는 중에 허진호 감독은 무슨 일을 겪은 것일까? 그 이후 그가 감독한 영화들을 보면 그는 아직도 그 무엇인가에서 헤매고 있는 듯이 보인다. 언젠가 허진호 감독의 영화에서 펼쳐질 양산을 기대해도 좋을지...

한 마디로, <봄날은 간다>는 연기자들의, 특히 이영애의 기가 막히게

좋은 연기를 감독의 정체를 가늠할 수 없는 건드림 몇 번으로 온통 엉망진창으로 만들어버린 특이한 영화이다. 제작비 때문에 영화를 다시 만들 수는 없더라도, 이 영화의 원래 대본으로 누군가가 연극무대라도 도전해 보아야 할 만큼 아쉬움이 많이 남는 작품이다.

12. 모나리자 스마일(2003)

<모나리자 스마일>은 2003년 영국의 마이크 뉴웰 감독의 작품이다. 마이크 뉴웰은 상업성을 담보하면서도 스토리텔링의 여백에서 여운의 풍취를 내는 감각으로 널리 인정받는 감독이다. 가령 박스 오피스 성공작 <네 번의 결혼식과 한 번의 장례식>이 그의 감독 작품이다. 각본은 마크 로젠탈과 로렌스 코너가 맡았다. 캐서린을 연기한 줄리아 로버츠에게 이 영화는 1999년 <노팅힐>에서 2000년 <에린 브로코비치>로 연기적 변화를 시도한 연장선상에서 중요한 의미가 있다. 줄리아 로버츠가 1967년에 태어났으니까 2000년대로 접어든 그녀의 나이가 어느새 30대 중반에 들어선 것이다. 이제 더 이상 <귀여운 여인>으로 연기적 캐리어를 쌓아갈 수 없음을 절감했을 때 그녀는 배역 선택에 적절한 지혜를 발휘한다.

<모나리자 스마일>에서 줄리아 로버츠는 남성적 관점에서 매력적인 모나리자의 스마일을 유감없이 발휘하지만, 정작 그녀가 연기에 심혈을 기울였던 지점은 졸업사진 촬영에서 모든 여학생들이 웃을 때 그녀만이 웃지 않았던 한 순간이었다. 이 영화에는 앞으로 헐리웃을 짊어지고 갈 재능 있는 여성 연기자들이 여럿 등장한다. 베티 역은 82년생 커스틴 던스트, 조안 역은 81년생 줄리아 스타일스 그리고 지젤 역은 77년생 매기 질렌할 등이 저마다 칼을 갈며 연기한다. 커스틴 던스트는 아역 출신으로 이미 잔뼈가 굵은 연기자였고, 줄리아 스타일스와 매기 질렌할은 컬럼비아 대학 출신들이었다. 일반적으로 이 시기의 졸업사진 촬영은 대학을 졸업하고 대부분의 여학생들이 주부가 될 준비를 하는 멈춤의 순간에 찍는 맞춤사진이다. 하지만 지금 사진 찍을 준비를 하고 있는 나이 든 캐서린의 분위기는 전혀 다르다. 긴장된 표정으로 카메라

를 응시하는 그녀는 주변의 희희낙락하는 여학생들과는 달리 오히려 인생에 새로운 계기를 만드는 단호한 결심을 보여준다. 변화 없이는 살아남을 수 없는 현실에서 30대 중반의 줄리아 로버츠는 누구보다도 이 장면을 손에 쥐고 연기한다.

전후 새로운 가치관의 물꼬가 트이기 시작한 50년대, 서민계층 출신으로 비교적 자유로운 분위기의 캘리포니아에서 미술사를 공부한 캐서린은 동부 뉴잉글랜드의 보수적인 웰즐리 여자 대학교에 미술사를 가르치기 위해 부임한다. 피카소로 박사논문을 준비하는 캐서린은 미술사를 전공했음에도 고전기 르네상스 미술에는 별 관심이 없다. 학과장과의 인터뷰에서 캐서린은 미켈란젤로의 그림을 직접 본 적이 없다고 말한다. 그녀의 관심은 변화하고 있는 현재에 국한되어 있다. 웰즐리 여대의 학생들이 집안이 좋고 똑똑하기는 하지만 독립적인 여성으로서 정체성이 부족하다고 느낀 그녀는 학생들에게 새로운 시대에 걸 맞는 새로운 관점을 틔워주려고 부심한다.

대학신문의 편집장이자 어머니가 동문회 회장인 베티는 학교에서 강력한 영향력을 행사한다. 학생이면서 결혼을 준비하는 그녀에게 가부장제적 전통은 당연한 것이었다. 수업시간에 베티는 좋은 미술이란 무엇인가에 대해 캐서린과 충돌한다. 베티에게 좋은 것이란 전통적인 것이며, 제도권의 인정을 받은 것이다. 제도권이란 권력이며 상류계급이다. 베티는 아직 성차gender란 관점에서 여성을 보지 못한다. 여성이 남성의 부속물인 것은 당연히 그것이 여성에게 좋기 때문이다. 베티에게 남성적 관점과 구별되는 여성적 관점이란 오로지 생소할 뿐이다. 캐서린이 높게 평가하는 추상적이고 대담한 현대미술 또한 웰즐리의 여학생들에게는 이에 못지않게 생소하다. 베티는 영향력을 행사해서 학생들에게 피임을 권장하는 양호교사 아만다를 풍기문란을 구실로 학교에서 내쫓는다. 피임은 출산이라는 여성들의 신성한 소명을 위협한

다. 전통을 해체시킨다는 의미에서 캔버스에 물감을 흩뿌린 것 같은 잭슨 폴락의 그림 앞에 학생들을 세우는 진보적인 캐서린도 웰즐리에게는 위협이다. 한편 캐서린은 같은 학교에서 이탈리아어를 가르치는 동료 교수 빌에게 호감을 느끼지만, 남성성이 강한 빌이 개방적인 여학생 지젤과 깊은 관계라는 건 알만 한 사람들은 다 아는 사실이다. 크리스마스 휴가 중에 캘리포니아에 남겨진 캐서린의 남자친구가 캐서린을 방문해 청혼하는데, 캐서린이 주저하는 건 아무래도 빌 때문인 것으로 보인다. 빌도 캐서린을 '모나리자'라 부르며 깊은 관심을 보인다.

모범생 조안의 재능을 아까워하는 캐서린의 열성으로 조안은 예일 법대 대학원에서 입학 허가서를 받는다. 출산과 육아 그리고 남편에 대한 내조라는 전통적인 여성관이 캐서린이 들고 나온 자기존엄성에 의해 흔들리는 걸 두려워한 베티는 또 다시 영향력을 발휘하려 한다. 베티와 또 다시 충돌한 캐서린은 빌에게서 위안을 구하고, 빌은 캐서린에게 르네상스의 미술을 슬라이드로 볼 수 있는 요지경을 선물한다. 애정 없는 베티의 결혼생활은 남편의 외도로 파국을 향해 가고, 결국 조안은 대학원 대신 결혼을 택한다. 코니처럼 결혼이 삶의 모든 것인 여학생들도 물론 있겠지만, 베티나 조안처럼 전통적 관습에 자신의 재능을 묻기에는 너무 아까운 재능을 가진 여학생들이 적지 않은 것도 사실이다. 캐서린은 기꺼이 조안을 설득하려 하지만, 오히려 조안이 캐서린을 설득한다. 조안은 사회적 활동보다 전통적인 아내와 엄마로서 더 의미 있는 자신의 삶을 누구에게도 휘둘리지 않는 자신의 주체적 관점으로 보고 있는 것이다. 반면에 베티는 이혼과 대학원 진학을 결심한다. 거짓말로 포장된 빌의 남성성을 보게 된 캐서린은 웰즐리와의 굴욕적인 타협을 거부한다. 웰즐리를 떠나는 캐서린이 학생들에게 가르쳐준 것은 지식이 아니라 주변에 휘둘리지 않는 중심으로서 여성의 홀로서기를 실천한 모습이었다. 영화는 베티를 앞세운 학생들이 이탈리

아를 향하는 캐서린에게 아낌없는 석별의 정을 바치는 모습으로 끝난다.

전형적인 헐리웃 상업영화 <모나리자 스마일>이 <죽은 시인의 사회>나 <굿 윌 헌팅>과 같이 비슷한 다른 영화들과 구별되는 것은 그 전형적인 상투성을 깨는 지점을 내포하고 있기 때문이다. 가령 <죽은 시인의 사회>의 주인공 키팅 선생은 학생들을 변화시키는 좋은 선생이기는 하지만, 한 학생의 죽음에도 불구하고 스스로 변화하는 모습을, 적어도 스토리텔링 상으로는 보여주지 않는다. 학생은 변화하지만 선생은 그대로인 경우가 대부분의 경우란 것이다. 하지만 <모나리자 스마일>에서 캐서린은 학생들을 변화시킴과 동시에 학생들의 작용으로 스스로도 변화한다.

이 점에서는 특히 조안이 결정적인 작용을 한다. 조안은 자신을 예일 법대로 보내려는 캐서린에게 학생들의 고정관념을 깨려는 선생이 정작 자신의 고정관념에 사로잡혀 있는 것은 아닌지 정색을 하고 지적한다. 의심의 여지없이 이 장면은 이 영화의 또 다른 지점이다. 아마 이 영화의 맥점이라고도 할 수 있을 것이다. 이 장면이 졸업사진 촬영에서 캐서린의 설레이면서도 단호한 표정을 가능하게 한다. 줄리아 스타일스는 이 장면이 이 영화의 맥점이라는 사실을 총명하게 파악해서 연기한다. 마지막 장면에서 택시를 타고 떠나는 캐서린을 학생들이 자전거로 배웅할 때 위험하니까 차에서 떨어지라는 택시 기사의 고함에도 불구하고 마지막까지 쫓아간 학생은 베티였지만, 그 전에 뒤로 물러난 조안에게 스토리의 무게 중심이 실려 있음을 줄리아 스타일스는 잘 이해하고 있었다. 대부분의 관객들은 헐리웃 감동영화의 관행 상 베티의 변화에 초점을 맞추고 있었겠지만 말이다.

어쨌든 지금까지 거론한 이 영화의 주제와는 조금 다른 각도에서 언급할 필요가 있는 연기적 지점이 아직 하나 남아있다. 남편이 여자로

서 자신에게 조금도 관심이 없다는 걸 가슴 아파하던 베티가 자기 남편의 불륜을 보고 온 지젤에게 너는 걸레일 뿐이라고 소리치는 장면에서 지젤이 아무 말 없이 베티를 껴안아 주는 장면이 바로 그 지점이다. 지젤이 자신의 감정에 휘둘리지 않는 모습을 매기 질렌할은 격조 있게 연기한다. 격조라는 게 꼭 격조 있어 보임과 같을 필요가 없다는 걸 보여주는 장면이다. 여성이 홀로서는 데 가장 큰 장애는 어쩌면 여성 자신일지도 모른다. 이 장면에서 매기 질렌할은 여성이 홀로서기 위해서 무엇보다도 먼저 여성 자신을 껴안아야 하며 여성들이 서로 같이 껴안을 수 있을 때 비로소 진정한 의미의 여성 홀로서기가 성취될 수 있을 거라는 이야기를 어깨에 힘 뺀 연기로 관객에게 건넨다.

한 마디로, <모나리자 스마일>은 줄리아 로버츠를 중심으로 젊거나 나이 든 모든 여성 연기자들이 '함께 있음으로 홀로서기'란 주제를 절제된 앙상블 연기로 잘 보여준 작품이다.

13. 조제, 호랑이 그리고 물고기들(2003)

　　<조제, 호랑이 그리고 물고기들>은 타나베 세이코의 원작을 2003년 이누도 잇신 감독이 영화화한 작품이다. 장애와 사랑이 만만치 않게 얽혀 있는 이 작품이 성공하기 위해서는 무엇보다도 누가 조제 역을 연기할 것인가가 관건이었을 거라고 필자는 생각한다. 단적으로, 조제 역의 이케와키 치즈루는 이 이상 더 좋을 수 없는 완벽한 캐스팅이었다. 츠네오 역의 츠마부키 사토시나, 카나에 역의 우에노 주리도 적절했다. 바닥에 다이빙하는 조제의 모습이나 길에 주저앉아 꺼이꺼이 우는 츠네오의 모습 등은 많은 관객들이 기억하는 인상적인 연기적 작용임에 틀림없다. 필자의 경우, 이 영화에는 장애와 사랑에 관해 무언가 모호한 울림이 있다. 쉽게 언어로 정리하거나 결론내리기가 꺼려지는 어딘가 불편한 감성의 울림 같은 것인데, 그럼에도 이 영화의 연기적 지점은 이 울림에 명명백백한 진리의 북극성을 띄운다.

　　츠네오는 야간에 아르바이트로 마작방에서 일하는 대학생이다. 이 마작방에서 10여 년 전부터 유모차를 끌고 다니는 이상한 할머니가 화제에 오른다. 모두 그 유모차에 무엇이 들어있을지 궁금해 한다. 새벽에 우연히 그 할머니와 조우한 츠네오는 유모차 안에 조제라는 이름의 손녀가 타고 있음과, 소아마비로 인해 걸을 수 없는 손녀가 세상을 보고 싶어 해, 할 수없이 할머니가 새벽에 손녀를 유모차에라도 태워 밖에 데리고 나온 것임을 알게 된다. 유모차를 끌고 할머니 집까지 따라가 넉살좋게 아침까지 먹게 된 츠네오는 조제가 다 자란 처녀로서 음식 솜씨가 좋다는 것도 알게 된다. 의자 위에 올라가 요리하던 조제는 의자에서 내려올 때 거동이 불편한 몸을 바닥에 다이빙하듯 던져버리는데, 그 "쿵!"하는 소리는 좋게 말해 거침없다. 집에서 할머니가 구해다주는

남들이 버린 책들을 산더미처럼 쌓아놓고 읽은 조제는 아는 것도 많고 격렬한 기질에 자부심도 강하다. 쿠미코라는 이름 대신 조제란 이름도 자신이 지은 것이다. 조제 이웃에는 쪼잔한 변태 아저씨가 살고, 조제는 호신용으로 권총을 장만하고 싶어 한다.

한편 츠네오는 학교에서 여학생들에게 인기가 좋다. 지금은 카나에라는 여학생이 츠네오에게 접근한다. 복지 쪽에서 일해보고 싶은 카나에는 츠네오에게 조제 이야기를 듣고 장애인 복지와 관련해서 조제에 대한 호기심이 생긴다. 럭비부였던 츠네오는 2학년 때 부상으로 좋아하던 럭비를 하지 못하게 되는데, 원래 생각해도 소용없는 일은 생각 안하는 주의라 별 생각 없이 잘 살고 있다. 시골이 집이어서 대학 근처에서 자취하는 츠네오는 어머니가 보내주신 먹거리를 들고 다시 조제를 찾는다. 조제의 밥맛이 꿀맛이라 계속 조제를 찾은 츠네오에게 또래 말벗이 없던 조제는 조금씩 마음을 연다. 프랑수와즈 사강이란 작가의 <1년 뒤>란 소설의 후속편을 읽고 싶어 하지만 동네의 누군가가 그 책을 버리기를 기다릴 수밖에 없는 것이 조제의 처지이다. 츠네오가 헌 책방에서 그 책을 구해준다. 사랑의 덧없음에 대한 슬픈 이야기로 조제는 그 이야기 속에 등장하는 여주인공의 이름이다. 츠네오는 자신이 구해준 책을 열중해서 읽는 조제의 얼굴에 웃음이 떠오르는 것을 본다. 츠네오는 스케이트보드를 유모차에 연결해 조제에게 한낮의 세상을 직접 보여준다. 그러다가 유모차가 언덕 아래로 구르지만 조제는 파란 하늘에 뜬 흰 구름을 오로지 감탄하며 바라본다. 조제에게는 같은 고아원 출신으로 거친 삶을 사는 코지라는 동생뻘 친구가 있다. 코지는 어릴 때부터 '엄마'라는 말을 제일 싫어하는데, 조제는 스스로 코지의 엄마를 자임해 왔다.

카나에로부터 장애인 복지에 관한 정보를 알게 된 츠네오는 조제의 집을 장애인이 살기 편하게끔 개조하게 해준다. 견학차 개조된 상태를

보려고 집에 들른 카나에와 만난 조제는 마음이 불편하다. 조제는 츠네오에게 격렬한 분노를 표출하고, 할머니는 츠네오가 조제 같이 장애를 가진 사람을 견뎌낼 수 없을 것이라고 말한다. 이렇게 츠네오와 조제는 헤어진다. 신입생 환영회에서 츠네오는 카나이 하루키란 이름을 기억해 낸다. 카나이 하루키는 변태잡지를 즐겨 보던 고등학생으로 조제의 집에 쌓여있던 책에서 본 이름이다. 술에 취한 츠네오는 이제 잊을만해졌는데, 왜 또 생각나게 하냐며 하루키를 팬다. 4학년이라 츠네오는 조제 집 개조 공사로 알게 된 복지 관련 건설회사에 입사를 청하러 갔다가 조제 할머니의 죽음을 알게 된다. 그 소식을 들은 츠네오는 조제에게 달려간다. 조제는 츠네오에게 가라하고, 츠네오가 등을 돌려 가려하자 가라고 갈 놈이면 어서 가버리라고 흐느낀다. 츠네오는 흐느끼는 조제를 품어준다. 츠네오에게 입을 맞추며 언제까지 곁에 있어달라는 조제의 부탁에 츠네요는 그러겠노라고 대답한다. 조제가 암시적으로 허락한 사랑의 행위를 주저하며 자신은 이웃집 변태 아저씨와는 다르다는 츠네오의 말에 조제는 다른 게 뭐냐고 되묻는다. 그 날 조제와 츠네오는 사랑의 행위를 나눈다.

츠네오는 조제와 동거를 시작하고, 조제는 자신이 세상에서 제일 무서워하는 호랑이를 함께 볼 남자 친구가 생긴다. 복지 관련 일을 하려던 카나에는 길에서 만난 조제의 뺨을 때리고는 모든 게 귀찮아져서 거리에서 담배 파는 캠페인 걸이 된다. 복지 관련 건설 회사에 입사하려던 츠네오는 그냥 일반 회사의 영업사원으로 취직한다. 가족 제사에 조제를 데리고 가 집안의 어른들에게 결혼 상대자로 인사 시킬 결심을 굳힌 츠네오는 우연히 거리에서 캠페인 걸이 된 카나에의 안쓰러운 모습을 보자 또 다시 마음이 흔들린다. 츠네오는 코지에게 차를 빌려 조제와 함께 고향집으로 간다. 가는 길에 조제가 꼭 들려보고 싶었던 수족관이 문을 닫아 물고기를 볼 수 없게 되자 조제는 막무가내로 떼를 쓰기

시작한다. 츠네오는 제사에 가지 않으려 결심하고, 조제는 그 대신에 바다를 보러가자 제안 한다. 조제는 생애 처음으로 바다를 본다. 바다에서 돌아온 두 사람은 몇 달을 더 살다가 헤어진다. 헤어지는 선물로 조제는 츠네오에게 변태 잡지를 건네주고, 츠네오는 카나에와 함께 돌아오는 길에 주저앉아 꺼이꺼이 운다. 영화는 자신의 식사를 준비하던 조제가 바닥으로 "쿵!"하고 다이빙하면서 끝난다.

이 영화를 주의 깊게 본다면 연기비평적 관점에서 이 영화의 맥점이 영화 후반부 조제와 츠네오가 묵었던 물고기 여관 장면에 있음은 누구의 눈에도 분명할 것이다. 이미 조제는 츠네오를 보내줄 결심을 한 터였다. 조제는 츠네오를 만나기 전 자신이 있었던 세계는 온통 깜깜했다고 말한다. 조제는 깜깜한 바다 밑에 꼼짝 않고 있던 조개였다. 츠네오를 만나 잠깐이나마 물고기의 꿈을 꾸었지만, 이제 다시 자신이 조개임을 조제는 안다. 하지만 그래도 바다 밑을 데굴데굴 굴러다니는 조개일 것이다. 츠네오를 만나 그 사랑의 힘으로 성장한 조제는 이제 더 이상 헛된 꿈도 헛된 절망도 품지 않는다. 그저 온전히 자기가 자기 자신임을 바라볼 뿐이다.

이 영화에서 연기적 지점은 조제가 '데굴데굴 굴러다니는 조개'라는 말을 츠네오에게 건넨 순간 바다 밑을 유유히 헤엄치던 커다란 물고기 한 마리가 사나운 눈을 뜨고 조제 앞에 멈추는 순간이다. 이 순간을 연기적 맥점이라 해도 좋다. 비록 관객이 연기자 이케와키 치즈루의 뒤통수뿐이 볼 수 없지만 그래도 관객은 조제가 위협적인 물고기로부터 시선을 돌리고 있지 않음을 적어도 이 장면의 한 켜 아래에서는 짐작할 수 있다. 다시 말해, 이케와키 치즈루의 보이지 않는 연기가 이 영화의 연기적 맥점이란 말이다. 이제 더 이상 두려움으로부터 눈을 돌리지 않는다는 것 – 이케와키 치즈루가 이 지점의 의미를 명확하게 파악하고 연기하고 있음은 이 장면 이후 그녀의 어둡지만 차분하게 가라앉은

표정 연기에서도 분명하게 드러난다.

절망적으로 츠네오를 부둥켜안았을 때의 조제를 아직 바닥을 기는 애벌레와 같은 존재로 비유한다면, 츠네오를 놓아주었을 때 조제의 영혼을 세상의 온갖 변태들의 머리 위를 나는 한 마리 작은 나비와 같은 존재로 비유함도 가능할 법 하다. 어쩌면 옆에 카나에를 세워놓고 우는 츠네오의 눈물처럼, 제 잘난 맛에 사는 우리 모두의 사랑은 많건 적건 변태일지도 모른다.

한 마디로, <조제, 호랑이 그리고 물고기들>에서 연기자 이케와키 치즈루는 장애가 제 분수를 알아야하는 한갓된 현실에서 사랑의 경험을 통해 더 이상 헛된 꿈이나 절망에 휘둘리지 않는 조제의 성장을 조제 역으로 어떤 다른 연기자도 떠올릴 수 없는 설득력으로 성취해낸다.

14. 이터널 선샤인(2004)

<이터널 선샤인>은 2004년 미셸 공드리 감독이 대본작가 찰리 카우프먼과 팀을 이뤄 만든 작품이다. 대체로 젊은 관객들의 호응이 좋았던 것 같고, 특히 많은 관객들이 영화의 마지막 장면에서 조엘이 자신과 자신의 여자 친구였던 클레멘타인을 기다리고 있을 온갖 어려움에도 불구하고 "O.K.!"라고 말하는 장면을 좋아했던 것으로 보인다. 하지만 필자로서는 이 장면에서 조엘 역을 맡은 짐 캐리가 너무 쉽게 연기하고 있다는 느낌을 받는다. 필자에게 짐 캐리의 웃음은 대충 영화를 마무리하려는 대책 없는 끝내기 정도에서 머문다.

조엘과 클레멘타인은 친구가 주선한 바닷가 야유회에서 처음 만나 첫 눈에 서로에게 끌린다. 두 사람의 사랑이 시작되고 세상의 모든 연인들처럼 두 사람의 관계도 점차 성격차로 인한 어려움에 부딪친다. 조엘은 소심하면서 자의식이 강하고, 클레멘타인은 대담하면서 충동적이다. 조엘과의 관계에서 벽에 부딪힌 클레멘타인은 무책임하게도 기억을 지우는 회사를 찾아가 조엘과 얽힌 기억을 모두 삭제해버린다. 그 사실을 모르는 조엘은 클레멘타인의 변심에 절망해서 클레멘타인에 대한 자신의 기억도 모두 삭제해버린다.

서로의 기억을 지워버린 두 사람은 다시 만나 다시 사랑한다. 기억을 지울 때 남겨놓은 녹음테이프를 통해 두 사람은 과거에 서로가 서로에 대해 어떤 생각을 하고 있었는지를 알게 된다. 자존심에 받은 상처와 아마도 다시 되풀이될 어려움에 두 사람은 절망하지만, 그래도 두 사람은 사랑을 계속해보기로 한다.

조엘과 클레멘타인 사이에서 합의를 본 '대책 있음'의 근거는 무엇인가? 도대체 클레멘타인이 아무리 화가 났더라도 조엘과 아무런 상의

없이 기억을 지울 생각을 한다는 것 자체가 도저히 O.K.가 아니다. 클레멘타인에 대한 조엘의 모욕적인 선입견도 적당히 넘어갈 일이 아니다. 만일 클레멘타인의 성적 관행이 선입견이 아니라 근거가 있는 경우라면 오히려 더 문제가 심각하다. 두 사람이 얼음 위에 나란히 누워있는 포스터야말로 이 영화의 본질을 잘 말해주고 있다. 첫 인상에 엄청 아름다운 포스터지만 자세히 보면 얼음 위의 균열이 생채기처럼 심상치 않다. 신혼부부의 침실을 떠올려보라. 두 사람이 첫날밤을 보내는 방 바깥에는 온갖 마구니들이 호시탐탐 창문으로 스며들 기회를 엿보고 있다. 이 영화의 포스터는 이것을 담고 있다.

정말 심상치 않은 사람들은 이 영화의 주변인물들이다. 특히 기억을 지워주는 회사에서 일하는 인물들은 무책임하기가 정말 장난이 아니다. 누군가의 사라진 기억을 감정적으로 착취하거나, 누군가의 아픈 기억을 지우는 작업에 임하는 자세가 한 마디로 경거망동하기가 그지없다. 이 심상치 않음이 이 영화에 접근하는 중요한 단서일 거라고 필자는 생각한다. 필자라면 필자의 꿈과 기억에 아무나 접근해서 제 멋대로, 제 맘대로 가지고 놀게끔 그냥 내버려둘 수는 없을 것 같다.

조엘과 클레멘타인을 열심히 연기한 짐 캐리와 케이트 윈슬렛은 이 영화를 통해 서로 사귀는 두 사람의 관계에 대해 세상에 무슨 이야기를 건네고 있는 것일까? 연기와 상관없이 줄거리만 놓고 보면, 우리가 쉽게 기억할 수 있는 기억을 지운다는 것은 문제해결에 별 도움이 되지 않는다는 이야기가 얼른 눈에 들어온다. 그래서 짐 캐리가 마지막에 O.K.라고 말한 것이다. 다시 말해, 문제를 적당히 쉽게 해결할 생각은 없다는 의미에서, 문제를 그대로 문제로서 받아들인다는 의미에서 O.K.인 셈이다.

물론 이런 정도로는 문제를 해결할 수는 없다. 문제를 해결하기 위해서는 우리가 쉽게 기억할 수 없는 일들을 기억해내야 한다. 우리 내면에

깊이 가라앉아 있는 아픔들, 두려움들, 온갖 편견과 선입견들, 이들이야 말로 사람과 세상과의 관계에서 진정한 마구니들이다. 영화의 상당 부분이 시간 저 편에 가라앉아 있는 기억을 찾아가는 과정에 할애되어 있는 것도 이 때문이다. 기억을 지키기 위해서라는 표면적인 스토리텔링 한 켜 아래에는 상처 받은 기억을 빛과 생명으로 차원이동 시키려는 이 작품의 무게감 있는 주제가 자리 잡고 있다. 이 영화의 원제가 <Eternal Sunshine of the Spotless Mind>인 것도 알렉산더 포프 Alexander Pope의 시 구절과는 상관없이 이런 맥락에서 이해할 수 있다. 솔직히 짐 캐리와 케이트 윈슬렛이 이런 주제를 제대로 손에 쥐고 연기하고 있는 것 같아 보이지는 않는다.

하지만 이 영화의 두 장면에서, 특히 연기하는 짐 캐리의 눈빛에서 깊이가 느껴지는 지점이 있다. 한 장면은 영화의 거의 시작 부분에 나온다. 기억을 지운 조엘이 그보다 앞서 기억을 지운 클레멘타인을 둘이 처음 만났던 바닷가에서 다시 만난다는 설정으로 영화는 시작하는데, 돌아오는 기차 안에서 클레멘타인은 자신의 이름을 조엘에게 알려준다. 그러면서 자신의 이름을 갖고 놀리지 말라고 말한다. 그러자 조엘은 클레멘타인이란 이름과 관련된 농담 같은 건 모른다고 대답한다. 클레멘타인과 관련된 기억이라면 몽땅 다 지우는 시술을 받은 다음이라 조엘이 예전엔 알고 있었던 농담을 지금은 모르는 건 이야기의 표면층에서도 당연하다.

하지만 한 걸음만 더 들어가 보자. 클레멘타인이란 유명한 노래나 이 노래를 부르는 허클베리 하운드란 애니메이션 주인공의 영향력이 너무 강해서 정작 클레멘타인이란 이름이 얼마나 아름다운지, 세상 사람들은 새삼스럽게 경험하지 않는다. 이미 자신들이 알고 있는 걸 다시 한 번 확인할 뿐이다. 그런데 지금 조엘은 클레멘타인이란 이름에 내재된 아름다움과 그 이름을 갖고 있는 한 사람의 본질을 어떤 선입견도

없이 감싸 안고 있는 것이다.

이 장면에서 짐 캐리의 연기는 한번 인연은 영원한 인연이라거나, 소중한 기억은 결국 우리 마음 어딘가에 남아있게 마련이라거나, 뭐 이런 정형화된 사랑 이야기를 배경으로 하지 않는다. 그보다는 편견 없이 사람과 사물을 있는 그대로 대하는, 사심 없는 관심의 소중함이 짐 캐리의 연기에서 감지된다. 클레멘타인은 클레멘타인대로 조엘의 옷차림이나 자기 방어적인 태도 등과 상관없이 조엘의 본질적 선량함에 반응한다. 기억을 지운 연인들이 다시 서로에게 사랑에 빠지는 것은 여전히 기억이 남아있기 때문이 아니라 바로 그 기억을 지웠기 때문인 것이다. 불필요한 감정으로부터 관계가 자유로워질 때 관계는 차원이동 한다.

다른 한 장면도 클레멘타인이란 이름과 관련된다. 영화의 후반부, 조엘에게서 클레멘타인의 기억을 지우려는 시술이 조엘의 기억 가장 아래쪽에서 두 사람이 처음 만나는 순간을 포착한다. 클레멘타인이 자신의 이름을 언급하자 조엘은 클레멘타인이란 이름이 신비스럽다고 말한다. 그 순간 갑자기 조엘의 기억 속에서 있던 클레멘타인이 정색을 하더니 "조엘, 이것도 곧 사라질 거야. 우리 이제 어떻게 하지?"라고 묻는다. 이때 짐 캐리의 깊고 오묘한 표정연기가 나온다. "즐겨야지.Enjoy it."

조엘이 클레멘타인의 기억을 지우려는 시술을 피해 내면 깊은 곳으로 도망을 시작할 때 환기되어진 어린 시절 불렀던 노래에 "인생은 꿈."이란 가사가 있다. 어차피 이 모든 것이 꿈이라면 과거에의 집착이나 미래에의 불안도 다 쓸 데 없다. 결국 있는 것은 모든 순간의 지금, 이 순간뿐이다. 이 받아들임이 마지막 장면의 O.K.로 넘어가지만, 마지막 장면의 O.K.가 좀 대책 없이 느껴진다면, 이 장면의 받아들임에는 무언가 근거 있는 무게감이 있다. 매 순간의 역할이 끝나면 다시 일상의

자기로 돌아오는 연기자 짐 캐리의 인간적 체취가 묻어있다고나 할까.

한 마디로, <이터널 선샤인>에서 케이트 윈슬렛은 조엘의 눈에 비친 아름다운 클레멘타인을 설득력 있는 연기로 형상화 한다. 짐 캐리는 사심 없는 관심의 소중함과 매 순간에 머뭄이라는 영적 차원의 진리를 부분적이긴 하지만 상투적인 멜로드라마의 한 켜 아래에서 작용시킨다. 전체적으로 짐 캐리가 조엘 역에 적절했는지는 잘 모르겠지만, 어쨌든 연기자로서 도전의 자세는 바람직하다.

15. 달콤 살벌한 연인(2006)

<달콤 살벌한 연인>은 2006년 대본 작업까지 맡은 손재곤 감독의 작품이다. 이 영화는 '싸이더스픽쳐스'와 '좋은영화'라는 두 메이저급 영화사가 '싸이더스FNH'라는 새로운 영화사로 합병하면서 제작한 첫 번째 작품이다. 여기에 HD드라마 제작 노하우를 가지고 있던 'MBC 프로덕션'이 제작에 참여한다. 그래서 이 영화는 필름영화보다는 제작비가 적게 들어가는 HD 영화로 제작해서 제작비를 줄이면서, 신선한 캐릭터와 엽기적인 소재로 비교적 흥행에는 성공한다. 각본이나 연기와 관련해서도 "괜찮다."는 정도로 비평이 주목했던 그런 영화이다. 사실 취향에 따라서는 지나치게 엽기적이라고 반응할 수도 있는, 전형적인 상업영화에 우리가 멈춰서볼만한 흥미 있는 연기적 지점이 과연 있기는 한 것일까?

<달콤 살벌한 연인>은 관객에게 재미를 주기로 작정하고 로맨틱 코미디와 공포스릴러라는 이질적인 장르를 적절하게 섞어 놓은 영화이다. 박용우가 연기한 노총각 영문학 박사 황대우가 겉으로는 이탈리아 유학을 준비하는 미술학도라 자칭한 이미나를 만나 사랑에 빠지는 이야기인데, 이미나는 최강희가 연기한다. 황대우는 겉으로는 연애와 여자들에 냉소적인 것 같지만 사실은 소심한 인물이고, 이미나는 나이든 남자와 결혼한 후 그 남편을 살해하고 재산을 상속받으려는, 한 마디로, 목표를 위해 살인도 불사하는 냉혹한 인물이다.

이런 엽기적인 소재를 바탕으로 이 영화는 이 두 사람이 만나서 사랑하고 헤어지기까지의 우여곡절을 잘 정리된 코믹 터치로 그린다. 특히 키스 장면에서 나오는 "혀요. 빼요?"라든지 "아니, 혀 좋아!" 류의 톡톡 튀는 대사들과 박용우, 최강희의 새로운 감각의 연기들도 힘을 보탠다.

결국 이미나의 살벌한 모습을 황대우가 알아버리면서 "한두 명 죽인 거면 어떻게 해볼 텐데..."라는, 듣기에 따라서는 참 이상하면서도 우스꽝스러운 대사와 함께 두 사람은 헤어지고 영화는 끝난다. 영화 보고나서 꽤 자극적인 소재에서 비롯한 가벼운 충격 정도는 예상할 수 있지만, 보다가 "응? 이건 뭐지?"하며 잠깐 멈춰 설 연기적 지점을 잡기에는 워낙 소통성이 강하고 매끄럽게 만든 영화이다.

그런데 영화 시작 부분, 이미나가 황대우의 아파트로 이사 오는 날 마음 약한 황대우가 냉장고 옮기는 걸 도와주다가 허리를 다치는 장면이 나온다. 질문은 "황대우는 왜 허리를 다치지?" "무거운 걸 들었으니까."는 표면적인 대답이고, 영화 내내 다친 허리 땜에 힘들어 하는 황대우의 모습이 영화 전체에 어떤 의미가 있는 건가 물음표가 뜬다면 이 장면은 중요한 연기적 지점이다. 영화가 후반부로 가면 황대우가 이미나의 정체를 눈치 채게 되면서 정색을 하고 묻는다. "당신 도대체 뭐하는 사람이야?" 그러자 이미나가 "사랑하고, 사랑받고 싶은 그냥 평범한 여자."라고 대답하고 자리를 떠나자 황대우가 잡으려고 일어섰다가 허리 땜에 도로 주저앉는 장면이 나온다. 바로 이 장면 때문에 허리를 다친 것이다.

다시 질문. "황대우는 왜 잡지 못하고 주저앉았지?" 표면적인 대답은 "허리를 다쳤으니까." 한 켜 아래로 들어가면 "내려누르는 황대우 머리의 무게." 영화에서 황대우는 영문학 박사로 설정되어 있다. 다시 말해, 뇌 속에 아는 것이 엄청 많은 사람이며, 심지어 사랑에 대해서도 실천보다 이론으로는 어마어마하게 무장되었을 사람이다. 사랑은 어찌 되어야 한다는 이론의 무게가 결국 실천에서는 그를 주저앉게 해버린다. 반면에 이미나는 이론으로 무장된 것은 아무 것도 없지만 실천에서는 누구보다 확실한 인물이다. 이것이 이 영화 여백에서 울리는 한 켜 아래 깔린 주제이다.

어쨌든 이미나는 황대우의 곁을 떠나고, 텅 빈 이미나의 아파트에서 궁상떨던 황대우는 아파트 벽에 걸린 몬드리안의 그림에 다가가 그림을 안타까우면서도 단호한 몸짓으로 바로 돌려놓는다. 이 장면이 이 영화의 또 다른 연기적 지점이다. 황대우를 연기한 박용우의 뒷모습만 보이는 연기지만 박용우가 황대우의 간절한 마음을 몸짓에 실어 연기하고 있음을 느낄 수 있다. 몬드리안의 그림은 미술을 전공한다던 이미나가 화가가 몬드리안인 것도 모르고, 게다가 거꾸로 걸어놓았다는 것을 눈치 챘으로써 황대우의 의심이 시작되는 계기가 된 바로 그 그림이다. 그림을 돌려놓는 황대우의 몸짓에는 둘의 관계를 다시 돌려놓고 싶은 절절함이 묻어져 있다. 그런데 이 순간까지도 황대우는 제 머리 속의 지식에 따라 그림을 옳게 돌려놓는다. 다시 말해, 황대우의 몸짓에는 여전히 남이 틀린 걸 자기가 바로 잡는다는 느낌이 강하다.

하지만 과연 그는 몬드리안의 그림에서 어떤 울림을 느낄까? 도대체 예술에서 정답이란 건 무엇인가. 이미나가 아파트에서 손님을 맞을 처지가 아니었기 때문에 단지 과시하기 위해 벽에 몬드리안을 걸어놓지는 않았을 거라면 그녀는 어쩌면 누구보다도 몬드리안을 이해하고 있는 건지도 모른다. 그것도 거꾸로 걸린 몬드리안의 그림에서 말이다. 그래서 이 영화의 한 켜 아래에는 "도대체 예술이란 무엇인가"라는 주제도 깔려 있다. 영화의 중간쯤 이미나와 사랑에 빠진 황대우가 친구들에게 뽐내고 싶은 마음에 이미나를 소개하는 자리에서 이미나가 몬드리안이나 도스토예프스키를 모른다는 사실에 충격을 받는다. 황대우는 그런 인물이다. 읽지는 않았어도 도스토예프스키라는 이름 정도는 알고 있어야 된다고 생각하는 그런 인물. 예술의 울림 대신 지식으로 잔뜩 무장한 황대우는 바로 우리 자신의 모습이기도 하다. 그래서 황대우는 허리를 다친 것이다.

이론과 실천은 예술뿐만 아니라 사랑의 문제이기도 하다. 헤어졌던

황대우와 이미나가 2년 후 우연히 싱가폴에서 만난다. 이건 정말 우연이 었을까? 황대우는 런던 학회에 가는 길에 환승하려 내린 길이었고 이미나는 역시 호주가는 길이라 한다. 황대우가 이미나에게 이태리 어떻더냐고 묻자 외국 나와 보니 한국이 그립더라고 이미나는 대답한다. 이 대답을 할 때 이미나가 잠깐 입술을 멈칫하는 순간이 바로 연기적 지점이다. 거의 맥점이라 해도 될 만한 한 순간의 멈칫거림이다. 사연 많은 이미나에게 한국은 정말 지긋지긋한 곳이었을 텐데, 그 순간 이미나는 당신이 그리웠다는 고백을 하고 있었던 것이다. 이미나 역을 맡은 최강희는 그 순간의 의미를 확실한 연기로 표현한다. 안타깝게도 대부분의 관객은 무심히 흘려보낸 연기였지만 말이다.

무심하기는 황대우도 마찬가지이다. 그는 시계를 보다가 환승시간 다 되었다고 이미나에게 엉거주춤 인사를 한다. 이미나는 어처구니없다는 표정을 짓는다. 사실 둘이 연애할 때 여행사를 하는 황대우 친구로 인해 둘은, 이루어지지는 않았지만, 싱가폴 여행을 계획한다. 타지에 나와 그를 그리워하던 이미나에게는 싱가폴이 그를 만날 수 있는 실낱 같은, 그래도 유일한 가능성이었다. 결국 이 만남은 우연이 아니었다. 이미나는 언제 올지 모르는 황대우를 무작정 싱가폴에서 기다리고 있던 것이다.

"공소시효 끝난 후 관계를 다시 시작할까요?"라고 이미나는 조심스레 묻는다. "그 때 누군가가 제 곁에 있겠지요."라는 게 황대우의 대답이다. 영화의 제목에서 암시된 누가 달콤하고 누가 살벌한지 영화의 마지막 순간에 정체가 드러난다. 최강희는 살벌하면서도 달콤한 이미나를, 박용우는 달콤하면서도 살벌한 황대우를 적절한 역할 해석을 통해 효과적으로 드러낸다. 영화 만든 사람들의 이름이 뜨는 엔딩 장면에서 일어서지 말고 눈여겨보면 마지막 입맞춤과 함께 이제 비로소 기다림의 시간을 풀고 자신의 길로 씩씩하게 걸어 나가는 이미나 역의 최강희와

무언가 중요한 것을 놓치고 있음을 느끼면서 어딘가 옹색한 몸짓을 하는 황대우 역의 박용우의 연기적 지점을 관객은 음미할 수 있을 것이다.

결론적으로, <달콤 살벌한 연인>은 지극히 대중적인 외관에 이런저런 장르를 섞어놓은 듯한 오락영화 한 켜 아래에서 사랑과 예술에서 진정성의 중요성을 강조하는 주제를 내포한 영화이다. 한 마디로 정리하자면, 사랑과 예술에 관련된 세련된 지식과 이론으로 무장된 현실에서 세련되지 않음을 강조하고 있는 세련된 연기적 성과를 내포한 영화라고나 할까. 어쩌면 이 영화는 2006년 우리나라뿐만 아니라 세계 영화계에서도 손꼽을 수 있는 성과중의 하나일 수도 있다. 어쩌면 필자가 좀 과장하고 있다는 느낌을 줄지도 모르지만, 일반적인 재미와 감동을 넘어서서 흥미 있게 연기적 지점을 음미하는 즐거움만큼은 필자의 진심이다.

16. 행복을 찾아서(2006)

<행복을 찾아서>는 2006년 이탈리아 출신 가브리엘 무치노 감독의 작품이다. 그는 이 영화에 출연한 연기자 윌 스미스와 2008년 <세븐 파운즈>에서 다시 호흡을 맞춘다. 이 영화의 원제인 <The Pursuit of Happyness>는 <독립선언서>에 포함되어 있는 'pursuit of happiness'에서 가져온 것이다. 토머스 제퍼슨이 기초한 1776년 <독립 선언서>는 "모든 인간은 평등하게 창조되었고 창조주로부터 양도할 수 없는 권리를 부여받았으며 생명과 자유, 그리고 행복 추구권이 이에 포함 된다."고 밝히고 있다. 영어로 happy의 명사형은 happiness이다. 그런데 영화 제목을 보면 'happiness'가 'happyness'로 바뀌어져 있다. 영화의 첫 장면에서 주인공 크리스 가드너는 아들 크리스토퍼를 차이나타운의 한 값싼 보육원에 데려다주고 나오면서 보육원 벽에 누군가가 쓴 'happyness'의 철자가 틀렸으니 바로 잡으라고 이야기한다. 이 장면이 뒤에 한 번 더 되풀이되는 것으로 미루어 이 영화의 제목 <The Pursuit of Happyness>에 'i' 대신 'y'가 있는 것이 무언가 이 영화에 의미심장할 지도 모른다고 미루어 짐작할 수도 있겠다.

영화의 배경은 1981년 미국의 샌프란시스코. 미국의 경제는 심각한 불황의 늪에서 허덕이고 있었고, 이제 막 레이건 대통령의 임기가 본격적으로 시작한 터였다. 크리스는 자신이 갖고 있던 전 재산을 털어 뼈 밀도측정기라는 의료기 세일즈를 시작한다. 하지만 무거운 기계를 들고 구두가 다 헤지도록 다녀 봐도 의료기는 좀처럼 팔리지 않고, 주차위반 딱지가 더덕더덕 붙은 자동차는 결국 압류되고 만다. 그러던 중 크리스는 빨간색 페라리를 모는 주식중개인을 만나 숫자에 대한 감각과 인간관계만 좋으면 누구라도 주식중개인이 될 수 있다는 말을 듣는다. 그

말을 듣고 보니, 주식중개소에서 나오거나 그 앞을 지나는 모든 사람들이 크리스에게는 그렇게 행복해보일 수가 없었다. 그래서 크리스는 주식중개 인턴과정에 도전한다. 이 과정은 20명의 인턴 중에 한명만이 정사원이 될 수 있는 험한 과정이다. 게다가 인턴과정은 무보수였고, 크리스는 가방끈도 짧다. 벌이가 신통치 못한 남편 대신 생계와 육아를 떠맡았던 아내 린다가 구멍 난 살림살이를 더 이상 감당하지 못하고 아들 크리스토퍼를 크리스에 맡긴 채 집을 나가버린다. 게다가 밀린 세금이 통장에서 인출되어 감으로서 크리스의 지갑에 남은 재산이라곤 단돈 21달러 33센트뿐이다. 극한 상황에서 크리스토퍼를 보살피던 크리스는 아들과 함께 지하철 화장실과 노숙자 시설들을 전전하는 어려움 등을 헤치고나와 드디어 증권회사 정사원이 되는 데 성공한다.

　이 영화는 행복을 찾아 불행의 한 복판을 통과하는 이야기이다. 학벌도 없고 인맥도 변변치 않은 크리스와 그의 부인 린다는 오직 자기긍정의 정신 하나 믿고 아들 크리스토프를 낳아 기르지만, 세상은 만만치가 않다. 장난감 큐브를 갖고 노는 크리스의 모습이 잠깐 보이는데, 숫자에 대한 그의 감각이 믿을만하다는 걸 보여주는 장면이다. 그나마 크리스가 머리와 손재주가 좋고 대인관계에서 넉살도 좋아서 이만큼이라도 버틴 것이겠지만, 1980년대로 접어든 미국의 경제적 침체 속에서 크리스와 린다가 함께 벌어 가정을 지켜낸다는 일은 한 마디로 전쟁을 치루는 일과도 같다. 크리스가 선택한 의료기 세일즈는 올바른 해결책이 아니었고, 경제적 위기는 부부 서로간의 믿음을 갉아먹는다. 크리스토프에게 제대로 된 교육환경을 주지 못하고 있다는 부담감이 크리스를 오히려 초조하게 만들어 크리스가 자식 앞에서 여유로운 모습을 보이기도 쉽지 않다. 살아남기 위한 크리스의 발버둥은 그야말로 약육강식의 정글 속에서 상처 입은 야수의 싸움과도 흡사하다. 하다못해 집이라도 쉼터가 되어야 하는데, 집 그 자체가 점점 더 가시덤불이 되어 간다.

부부의 말투는 퉁명스러워가고 아들의 말은 건성으로 흘려듣는다.

영화 앞부분에서 크리스는 'happiness'에 있는 것은 'y'가 아니라 'i'임을 방점 찍어 강조한다. 다시 말해, 아직 크리스에게 행복은 '나'와 관계 있음이 강조되고 있다. 그렇다면 'y'는 'you'를 의미할 것이다. 보육원 벽에 잘못 쓰인 글자에 대한 크리스의 지적이 영화에서 되풀이되고 있음은 나를 위한 행복이냐, 너를 위한 행복이냐가 이 영화의 중요한 주제임을 알려주고 있다. 간단히 말해, 'happiness'는 나의 행복이고, 'happyness'는 너의 행복이다. 영화에서 '너'라 함은 아들 크리스토퍼를 말하는 것 같은데, 어릴 적 아빠 없이 큰 크리스에게 항상 아들 곁에 있어야 한다는 아빠로서의 책임감은 아주 특별한 것이다.

'너'로서 아들이 중요한 것은 크리스를 연기한 윌 스미스도 마찬가지 일 것이다. 크리스토퍼 역을 연기한 제이든 스미스가 실제로 윌 스미스의 아들이기도 하니까 말이다. 이 영화의 딱 중간쯤 되는 지점에 크리스가 아들에게 자신감에 대한 이야기를 해주는 장면이 있다. 자신에 대한 믿음은 이 영화에서 되풀이되는 주제이며, 이것은 크리스 자신의 문제 이기도 하다. 자신감은 한 마디로 긍정의 정신이다. 그렇다면 'y'는 'yes' 의 'y'이다. 이런 맥락에서 이 영화의 제목이 전하는 핵심적인 주제는 먼저 내가 행복해야 네가 행복하다는 것이다. 지금까지 크리스의 부인 이 소홀히 한 것이 이것이었다. 뿐만 아니라 그녀가 나의 행복을 찾아 떠날 때 그녀에게는 '나'만 있었고 '너'는 없었다.

크리스가 처음 증권회사 사무실에 들어갔을 때 떠오른 표정은 설레임과 기쁨이었다. 이제 크리스는 나의 기쁨을 찾았고, 이것이 어려운 역경 속에서도 크리스를 변화시킨다. 이 과정에서 크리스에게 아들은 더욱 소중한 존재가 된다. 크리스는 아들과 놀고, 대화하고, 아들 말에 귀를 기울이고, 무엇보다도 더 유머스러워지고 여유가 있어진다. 크리스의 변화와 함께 크리스토퍼도 성장한다. 물론 크리스토퍼가 캡틴 아

메리카 장난감을 잃어버릴 때 크리스는 여유가 없었고, 크리스토퍼는 슬퍼했지만, 이런 과정은 궁핍하고 궁색함 속에서 어쩔 수 없이 치러야 할 대가일 것이다. 나와 너의 행복을 찾아 머물지 말고 계속 앞으로 나아가는 수밖에 딴 도리는 없다.

<행복을 찾아서>는 10점 만점에 9에 가까운 네티즌들과 5를 간신히 넘은 평론가들의 평점이 극명히 나눠진 영화이다. 가령 히피나 중국인들에 대한 편향된 시각이나 노숙자나 밑바닥 삶에 대한 사실적 묘사에 담긴 차가운 시선, 또는 약육강식의 정글의 법칙에 대한 개인주의적 발상이나 제품 세일즈에서 증권 세일즈로의 무게중심의 변화나 크리스가 일하는 증권회사에 단 한명의 흑인도 안 보이는 현실에 대한 무비판적 시선 등이 평론가들을 불편하게 한 모양이다.

하지만 이 영화에는 연기자 윌 스미스가 흑인이었기 때문에 가능했던, 한 켜 아래 여백의 울림이 돋보였던 연기적 지점이 있다. 정사원으로 결정되었다는 소식을 사장에게 직접 들을 때 크리스의 얼굴이 클로즈업되는데, 너무 기뻐 크리스의 눈가에 눈물이 고인다. 그런데 성인 흑인남자로서 남 앞에 눈물을 보이는 것은 절대 하고 싶지 않은 일이다. 더구나 흑인은 자기뿐인 사무실에서 크리스의 당혹감은 흑인이 아니고서는 짐작하기 어렵다. 이 순간에 윌 스미스의 연기가 빛을 발한다. 크리스는 일어서면서 남들이 보지 못했기를 바라며 슬쩍 눈물을 훔친다. 돌아서서 빨리 나가려할 때 또 슬쩍 크리스의 손이 눈가로 올라간다. 이번에는 사장이 부르는 바람에 손이 채 눈물을 훔치지도 못한다. 태연한 척 자기 자리로 돌아가서도 손이 슬쩍 얼굴로 올라간다. 아는 사람이 아무도 없는 거리로 나가서야 비로소 크리스는 기쁨의 환호를 지른다. 그렇게 부럽고 행복해보였던 증권가 거리 사람들 속에 이제야 비로소 자신도 그 거리의 일원이 된 크리스의 기분을 윌 스미스는 미국의 모든 흑인들을 대표해서 연기한다. 윌 스미스가 이 영화에서 크리스를 연기한 연기

적 성과를 인정받아 아카데미 연기상 후보로 거론된 것은 오로지 이 한 장면 덕분일 거라는 게 필자의 생각이다. 물론 윌 스미스가 영화 내내 무거운 의료기기를 들고 엄청 뛰어다녀야 했던 노고를 무시할 수는 없겠지만 말이다. 한 마디로, <행복을 찾아서>에서 윌 스미스는 연기자에게 문화인류학적 통찰이 얼마나 중요한지를 설득력 있는 몸짓 연기로 재확인 시켜준다.

<행복을 찾아서>는 샌프란시스코의 노숙자에서 월 스트리트의 1억 8000만 달러 자산가로 놀라운 성취를 거둔 월 스트리트의 전설 크리스 가드너가 저술한 동명의 자전적 에세이를 배경으로 한다. 크리스 가드너는 영화 끝 부분에 지나가는 행인으로 깜짝 출연하기도 한다. 사실 이 영화에는 세금과 관련해서 원작자 크리스 가드너와 그를 연기한 윌 스미스의 진심이 동시에 보이는 두 장면이 있다. 하나는 세금 때문에 비롯된 위기가 한 개인을 파국으로 몰아가는 장면과 다른 하나는 노후 설계와 관련해서 크리스가 세금 관련된 상품을 고객에게 설명하는 장면 이다. 이 두 장면과 기업의 세금을 줄이려는 레이건 행정부와의 관계는 분명하다. 그런데 혹시 <행복을 찾아서>에서 'happyness'의 'y'가 'why'를 의미한다면 "왜 우리는 행복을 찾아야만 하지?"라는 질문에 대한 대답은 여전히 '찾고 있음' 수준에서 남아있는 듯싶다.

17. 가족의 탄생(2006)

<가족의 탄생>은 김태용 감독의 2006년 작품이다. 김태용 감독은 각본에도 참여한다. 이 영화에 출연한 주요 등장인물들이 지하철역에서 서로에게 낯선 모습으로 스치는 듯 어우러지는 마지막 엔딩 크레딧 시퀀스의 감각은 김태용 감독의 재능을 보여주지만, 그래도 이 영화의 작품성은 온전히 연기자들의 연기적 성과에 기인한다. 그래서 그리스에서 개최되는 제47회 데살로니키 영화제에서 파격적으로 이 영화에 출연한 여성 연기자 전원에게 연기상이 수여된다. 연기비평적 관점에서 이 파격에는 당연히 검토해볼만한 가치가 있을 것임에 틀림이 없다.

경석과 채연은 경춘선 기차에서 만난다. 경석은 부모 없이 누나인 선경과 함께 사는데, 선경과 경석은 어머니만 같고 아버지는 다르다. 채연은 아버지 없이 미라와 무신을 어머니처럼 여기며 함께 산다. 채연은 무신의 전남편의 전부인의 딸인데, 미라는 무신의 남친인 형철의 누나라서 실제로 채연과 이 둘과는 아무런 혈연관계가 없다. 선경의 어머니인 매자는 가정이 있는 남자와 연애해서 경석을 낳고 세상을 떠난다. 사귀던 남친과 헤어진 선경은 결혼도 하지 않고 갈 곳이 없는 경석을 데려다 키우며 직장생활과 교회활동에 전념하면서 경석을 대학까지 보낸다. 무책임한 형철은 무신과 채연을 미라에게 맡기고 종적없이 사라진다. 춘천에서 떡볶이 집을 하는 미라도 결혼하지 않고 언니라 부르며 마음이 통하기 시작한 무신과 함께 채연을 키우며 대학까지 보낸다.

이렇게 평범하지 않은 가족적 배경을 지닌 경석과 채연은 인간관계에서 대조적인 양상을 보인다. 경석은 헤어짐을 두려워하며 채연과의 관계를 독점하려 하고, 채연은 자신의 힘이 닿는 한 세상과의 관계에

정을 보태려한다. 그런 채연에게서 상처를 받아온 경석은 어느 날 참지 못하고 매몰찬 말을 채연에게 내뱉는다. "너는 너무 헤퍼!" 경석을 사랑하는 채연은 경석과의 어긋난 관계를 되돌리려 하지만 경석은 채연에게 "이젠 지겨워."라고 말하고 떠난다. 시간이 지나면서 경석은 자신을 반성하고 채연에게 다시 접근하고, 채연은 정색을 하고 경석에게 묻는다. "헤픈 건 나쁜 거야?" 집까지 따라온 경석이 미라와 무신을 만나게 되고 네 사람이 함께 TV에서 성가대의 일원으로 찬송가를 부르는 선경을 본다. 며칠 후 채연의 집에서 네 사람이 김장을 담글 때 또 다른 여자와 아이를 데리고 형철이 나타난다. 영화는 미라가 형철을 집밖으로 내쫓으면서 끝난다.

아마도 미라가 누나를 찾아온 형철과 그의 식구들을 결국은 받아들이겠지만, 영화의 처음처럼 무턱대고 동생이라고 품어주지는 않을 거라는 게 마지막 장면의 요점이다. 이 장면에서 미라를 연기한 문소리는 이십여 년의 세월 속에 더 이상 피를 나눈 가족의 인연에 휘둘리지 않는 중년 여인의 내적 여유로움을 손에 쥐고 있는 것처럼 보인다. 어린 채연을 데리고 미라의 집을 떠났던 무신이 채연과 함께 다시 미라에게 돌아오는 장면은 영화 속에 잡히지 않지만, 무신을 연기한 고두심 또한 문소리에 못지않게 새로운 가족의 인연 속에서 편안하고 여유로움을 손에 쥐고 있다.

한편 젊었던 선경은 피를 나눈 가족의 인연에 심하게 휘둘리고 있었다. 사귀던 준호와의 관계에서 엇박자 나는 것도 나는 거지만, 가정이 있는 다른 남자를 사귀는 자신의 엄마가 못내 못마땅했던 선경이었다. 선경의 엄마 매자는 시한부생명을 선고받은 상황에서도 매몰차게 대드는 선경에게 휘둘리지 않는다. 매자와 바람이 난 남자 역을 연기한 주진모나 매자 역을 연기한 김혜옥은 가정을 꾸릴 수 없는 사랑과 죽음이라는 삶의 곡절 속에서도 가족의 인연에 휘둘리지 않는 담담함을 눈부시

게 연기한다. 이 곡절의 희생자라 생각한 선경의 까탈스러움은 엄마의 죽음으로 아버지가 다른 동생 경석을 책임지게 되면서 차원이 다른 여유로움으로 모습을 바꾼다. 선경 역을 연기한 공효진의 본령은 역시 남친역을 연기한 류승범에게 자극받은 까탈스러움 쪽이지만, 경석과의 새로운 가족 관계에서 담담함과 정스러움을 표현하는 데에도 별 손색이 없다. 동생에게 "구질구질해." 같은 말을 들어도 선경은 절대 휘둘리지 않는다.

데살로니키 영화제에서 이 영화에 출연한 여자 연기자 전원에게 연기상을 수여하는 파격적인 결정을 한 데에는 문소리, 고두심, 김혜옥, 공효진 등이 피를 나눴든, 나누지 않았든 상관없이 가족의 인연에 휘둘리지 않는 편안함과 여유로움을 설득력 있게 연기해낸 성과를 인정받았던 것이 아닌가 짐작된다. 특히 이 점에서 이 영화의 중심에는 새로운 세대를 대표하는 채연이 있다. 채연의 역할은 아직 연기 경력이 얼마되지 않는 정유미가 물을 만난 물고기처럼 연기한다. 채연과 사귀기 시작한 경석은 채연이 자기에게만 집중해주기를 바란다. 그래서 어리광을 부리듯 "너 나한테 왜 이래?"라며 떼를 쓴다. 경석은 사랑이라는 이름으로 연인이라는 인연에 심하게 휘둘리고 있는 것이다. 연기자 봉태규가 경석의 역할을 과장 없이 연기한다. 이런 저런 말을 많이 하지만 결국 경석은 채연이 자기 맘에 드는 대로, 자기를 채연의 삶 중심에 놓고 살아주기를 바란다. "지금도 봐봐. 너 내 얘기 안 듣고 있잖아." "잠깐, 꽃 밟았어." "너 왜 그래? 지금 내가 중요해, 꽃이 중요해?" "아니, 그게 아니라, 꽃… 밟히잖아." 이 장면이야말로 이 영화의 연기적 맥점이다. 이 장면의 중요성을 이해한 정유미의 연기 또한 물 흐르듯이 자연스럽다.

정유미의 연기를 받아 봉태규는 목소리도 높이지 않고 지금까지 경석이란 인물이 비비적거리며 가방에서 끄집어내고 있던 다이나마이트

를 터트린다. "너, 너무 헤퍼!" 무언가 조립하는 데 취미가 있는 경석이 분주하게 만들고 있는 것이 폭탄처럼 생긴 것이 필자에게는 우연 같아 보이지 않는다. 선경이 채연을 집에 초대한 날에도 채연은 선배의 아이인 영호가 사라져서 그 아이를 찾아주느라 오지 못한다. 왜 채연이 남의 아이를 찾아줘야 하는지 경석이 이해 못하자 채연은 영호가 많이 외로운 아이라고 대답한다. 그러자 경석은 "남의 애가 외롭건 말건... 영호가 니 애니?" 그리고 나서 경석은 채연 옆에 있으면 자기야말로 외로워서 죽을 거 같다고 말한다. 경석을 사랑하는 채연은 경석의 결핍감이 안타깝긴 하지만 경석에게 휘둘리지 않는다. 자신의 잘못을 만회해보려고 경석이 보물 찾는 나침반을 채연에게 들이대면서 너는 내 보물이니 뭐니 할 때에도 채연은 정색을 하고 "헤픈 건 나쁜 거야?"라고 경석에게 묻는다. 사랑을 앞세운 경석의 호들갑에 절대 휘둘리지 않는 채연 역을 정유미는 깔끔한 역할 해석으로 명쾌하게 표현한다.

자칫 연애나 가족이라는 이름으로 상투적인 멜로물의 감상성에 함몰되지 않고 인연의 소중함과 의연함을 군더더기 없이 연기한 정유미는 앞에서 언급한 선배 연기자들과 함께 <가족의 탄생>의 격을 성취한다. 특히 영화의 마지막 부분에서 미라 역의 문소리가 경이롭다. 집까지 채연을 따라온 경석을 밥이나 먹고 가라고 집안으로 끌어들이면서 미라는 "뭐 헤어지면 밥도 안 먹니?"라고 얼마간 주책없이 말한다. 그러면서 영화의 가장 마지막 장면에서 하나뿐인 친동생인 형철을 무덤덤하게 문밖으로 내쫓는데, 이 두 장면에서 보이는 때 묻지 않은 주책스러움과 능청스러움의 연기적 조합은 지금까지 정형화된 가족물에서는 보기 힘든 신선한 아름다움을 유감없이 발휘한다.

한 마디로, <가족의 탄생>은 출연한 모든 연기자들이 연애나 가족이라는 인연에 휘둘리지 않는 보살핌과 의연함을 저마다 손에 쥐고 연기한, 자주 만나기 힘든 연기적 결실을 성취한 작품이다.

18. 다만, 널 사랑하고 있어(2007)

<다만, 널 사랑하고 있어>는 2007년 신조 타케히코 감독의 작품이다. 이치카와 타쿠지의 소설이 원작인데, 전형적인 감성 연애물이라 할 수 있다. 중학교 2학년 정도면 영화를 이해하는 데 전혀 문제가 없을 상투적인 영화이다. 하지만 필자 생각에 이 영화는 지금까지 제작된, 사랑을 다룬 영화들 중에 첫 손 꼽을 만한 작품이다. 지금 이 순간에도 온 세상 도처에서 사랑을 소재로 한 엄청난 양의 소설, 영화, 연극, TV 드라마들이 홍수처럼 쏟아지고 있다. 혹시 아이가 있다면, 내 아이는 이런 사랑을 했으면 좋겠다는 생각이 들 만한 영화로서 어떤 작품을 추천하고 싶은가? <연애학개론>? 필자는 절대 아니다. 이미 짐작했겠지만, 필자로서는 주저할 필요도 없이 <다만, 널 사랑하고 있어>이다. 표면에서는 평범하기 그지 없는 이 영화가 한 켜 아래 연기적 지점들을 통해 최고의 사랑 이야기로 탈바꿈한다.

동경의 한 대학, 불문학을 전공하는 대학교 1학년 여학생 시즈루는 영문학을 전공하는 같은 학번 남학생 마코토를 좋아한다. 하지만 마코토는 같은 학과 미유키를 좋아한다. 시즈루는 누가 봐도 아직 초등학생 정도로 밖에 안 보이는 외모이지만, 미유키는 한 마디로 늘씬한 여학생이다. 시즈루의 성장이 더딘 이유는 성장하면 죽는 유전병 때문이다. 시즈루는 성장을 억압해야만 살아남는다. 식사도 비스킷 정도만 먹는다. 시즈루의 어머니는 이 병으로 벌써 돌아가셨고, 시즈루의 하나 뿐인 남동생도 곧 이 병으로 죽는다.

남동생이 죽자, 시즈루는 집을 나와 마코토의 집에 살면서 마코토에게서 사진을 배운다. 한참 어린 누이동생 같은 시즈루에게 마코토는 오빠 같은 보살핌을 주지만, 마코토에 대한 시즈루의 사랑은 계속 깊어

만 간다. 어느 날 시즈루는 공모전에 보낼 사진을 찍겠다며 자기와 입맞춤하는 척만 해달라고 마코토에게 부탁한다. 이 한 번의 입맞춤을 끝으로 시즈루는 마코토의 곁을 떠난다. 시즈루가 사라지고 나서야 마코토는 자기가 어느 새 시즈루를 사랑하고 있었다는 것을 깨닫는다.

2년 후 미국에서 시즈루가 마코토에게 사진전 초청장을 보낸다. 기대에 벅찬 마코토가 미국에 도착했을 때는 이미 시즈루가 세상을 떠난 후였다. 시즈루의 사진전은 유작전이었던 것이다. 전시회장에서 마코토는 2년 전 두 사람의 입맞춤 사진을 보게 된다. 누구라도 눈치 챌 수밖에 없이 사랑으로 가득 찬 입맞춤 사진 앞에 선 마코토의 눈물과 함께 영화는 끝난다.

이 정도로 간단하게 요약한 줄거리만 갖고도 이 영화의 상투성을 짐작하기가 전혀 어렵지 않다. 죽을병과 순수한 사랑의 결합은 앞으로도 끊임없이 우려먹게 될 멜로물의 공식이니까 말이다. 그러나 관객이 한 켜 아래 여백에서 여운을 경험할 수 있다면 감동의 차원이 달라진다. 줄거리 요약본만으로도 시즈루의 사진전에서 마코토가 입맞춤 사진을 보는 것이 이 영화의 클라이맥스라는 것은 분명하다. 하지만 그것은 표면상의 이야기고, 한 켜 아래에서의 결정적인 지점은 입맞춤 바로 다음 사진이다. 이 사진은 말 그대로 여백에 걸려 있는 사진이다. 안 보려야 안 볼 수 없는 사진인데도 많은 관객들은 이 사진을 기억하지 못하고 그대로 흘려보낸다. 왜냐하면 이미 관객은 입맞춤 사진을 기대하고 있었고, 바라던 대로 그 기대가 충족되었기 때문이다.

하지만 영화를 만든 사람의 진심은 관객이 능동적으로 다음 장면의 여백을 스스로 채워주기를 기대하고 있었을 것이다. 이런 능동성에서 비롯된 소통의 즐거움이야말로 영화를 보는 커다란 기쁨이다. 입맞춤 다음 사진은 환하게 웃고 있는 시즈루의 독사진이다. 이 사진은 정면으로 관객을 보고 있다. 그 전 사진이 관객의 눈물샘을 건드리는 사진이라

면 이 사진은 관객의 지혜를 깨우는 사진이다. 이 사진에서 관객은 사랑의 본질이 소유가 아니라 성장이라는 진리를 구하게 된다.

시즈루가 성장하면 죽는 병이라는 설정은 우연한 것이 아니다. 시즈루가 마코토를 만나기 전까지 시즈루의 삶은 오로지 살아남기 위한 것이었다. 시즈루가 마코토를 사랑하게 되면서 사랑의 힘은 시즈루로 하여금 살아남음보다는 살아있음을 택하게 한다. 이제 성장을 억압하던 시즈루는 마음껏 성장하게 된다. 영화 속에서 시즈루의 성장은 시즈루가 음식을 마음대로 먹는 것으로 표현된다. 표면상 이유는 자기도 많이 먹고 더 자라서 마코토가 자기를 사랑하지 않음을 후회할 만큼 멋진 여인의 몸을 갖겠다는 것이다. 하지만 이것은 표면상의 이유일 뿐이다. 한 켜 아래에서의 의미는 시즈루 내면의 성장이다.

마코토가 미유키와 데이트하고 돌아온 날 시즈루의 아직 젖니였던 어금니가 빠진다. 시즈루가 성장하고 있다는 소식은 죽음의 소식이다. 시즈루는 마코토를 떠나야할 때가 되었음을 깨닫고 입맞춤 사진을 부탁한다. 사진을 찍기 전 마코토는 시즈루의 키가 커진 것을 알아챈다. 시즈루의 눈도 좋아져서 안경이 필요 없게 되었다. 이제 시즈루는 사랑의 힘으로 보이지 않는 것을 볼 수 있는 지혜의 눈을 뜨우게 된다. 마코토에게서 처음 사진을 배우기 시작한 시즈루가 2년 만에 뉴욕 한복판에서 사진 개인전을 갖게 된 데에는 이러한 성장의 배경이 있었던 것이다. 시즈루의 사랑은 소유가 아니라 성장이었다. 필자는 필자의 아이들이 성장하는 사랑을 했으면 좋겠다. 하지만 주변에 흘러넘치는 사랑 이야기들은 대체로 성장이라기보다는 퇴행을 다루고 있다. 사랑을 하면 더 집착하고, 더 요구하고, 더 떼를 쓰고, 더 궁시렁 거린다. 그것도 사랑이란 이름으로 말이다. 찾아보면 놀랍게도 성장을 다룬 사랑의 이야기가 귀하다.

마코토를 사랑하면서 처음에는 시즈루도 사랑에 수반하는 감정의

소용돌이를 경험한다. 이 영화에서 시즈루의 변화를 암시하는 결정적인 연기적 지점은 동생의 장례식이 끝난 후 가방을 꾸려 시즈루가 집을 나오는 장면이다. 부인과 아들을 잃고 이제 집에는 홀로 남겨진 아버지 뿐이다. 만일 시즈루가 살아있음을 포기하고 살아남음을 택했다면 아버지 곁에서 비스킷만 먹으며 살고 있어야 했으리라. 시즈루는 마코토의 곁에도 머물지 않는다. 전시회장에 걸린 시즈루의 사진들은 살아남음이 아니라 살아있음을 택한 시즈루의 눈에 비친 눈부신 생명의 세상이다. 그 결실의 원동력이 바로 사랑이었다. 그래서 시즈루가 관객을 마주하고 환하게 웃고 있던, 전시회장의 마지막 사진이 그토록 귀한 것이다.

마코토에게 사진을 배우며 시즈루는 엄청난 양의 마코토 사진을 찍는다. 전시회장에 걸려 있던 마코토의 사진들에는 두근두근 시즈루의 사랑의 감정이 묻어있다. 이것이 관객들이 이 영화에서 일차적으로 기대하는 감정이다. 하지만 이 감정은 관객에게 다가가기 위해 필요한, 이를테면 말이었다. 정작 말이 끄는 수레에 담겨 있던 것, 그것은 성장이었다. 그래서 이 영화의 마지막 장면은 시즈루로 인해 마코토도 성장하고 있음을 암시하는 마코토의 웃음이다. 시즈루를 연기한 미야자키 아오이나 마코토를 연기한 타마키 히로시나 모두 고맙게도 자신의 역할을 충실히 잘 이해하고 있다. 그리고 어디에선가 파랑새가 날아와 머물면서 영화가 끝난다.

사랑에 대한 필자의 관념은 실제 제 주변에 살고 있던 사람들에게서 비롯되었다기보다는 사랑을 다룬 이야기들에서 비롯된 것 같다. 그 이야기들은 필자로 하여금 사랑에 대한 부질없는 기대를 하게 만들었다. 그리고 그 기대로 말미암아 필자가 필자를 사랑해준 사람에게 상당한 심적 부담과 고통을 주었음에 틀림이 없다. 이제 필자는 사랑은 누가 채워주는 것이 아니라 스스로 성장하는 계기를 만들어주는 것이란 생각을 한다. 지금 필자가 알고 있는 것을 필자가 젊었을 때 알았더라면

얼마나 좋았을까. 그래서 좋은 사랑의 이야기가 필요하다. <다만, 널 사랑하고 있어>에서 연기자 미야자키 아오이는 성장을 억압해 아직 젖니를 갖고 있는 시즈루 역을 일단 외형적으로 설득력 있게 연기한다. 뿐만 아니라 그녀의 연기에는 세상에 진리를 건네고 있는 설레임이 있다.

한 마디로, 연기자 미야자키 아오이는 <다만, 널 사랑하고 있어>에서 시즈루 역을 연기함으로써 적어도 사랑에 관한 한 지금까지 세상에 존재하는 가장 멋진 이야기를 이제 사랑을 시작할 젊은 세대에 건네는 최전방 전위의 역할을 타인의 귀감이 될 만큼 성공적으로 수행한다.

19. 다우트(2008)

　때는 1964년, 플린 신부는 미국 뉴욕의 브롱크스에 위치한 천주교 성당의 주임신부이다. 알로이시우스 수녀는 성당에 부속된 교구학교의 교장수녀이다. 젊은 제임스 수녀는 학교에서 역사를 가르친다. 도널드 밀러는 학교의 유일한 흑인 학생이자 미사에서 복사의 역할을 맡아 주임신부를 돕고 있다. 플린 신부는 사회적 변화에 대해 진보적 입장을 갖고 있는 것으로 보이고, 케네디 대통령의 죽음을 아쉬워한다. 케네디 대통령은 미국의 대통령으로서는 드물게 천주교 신자였으며, 전 해에 암살되었다. 약한 자에 대한 강한 애정을 갖고 있는 제임스 수녀 또한 편지에 붙어있는 고 케네디 대통령의 우표를 소중히 어루만질 정도로 케네디 대통령에 대한 존경과 사랑의 마음을 품고 있다. 플린 신부의 설교는 급진적이며, 파격적이다. 그는 종교적 의심이 신자들을 더 결속시킬 거라 생각한다. 종교적 진리의 근본은 믿음이지만, 종교가 사회적 변화의 중추적 역할을 담당하기 위해서라면 믿음보다 중요한 것이 결속이다. 이런 의미에서 플린 신부의 신앙은 현실적이다. 계율이나 수행보다 변화와 영향력이 우선이다.

　한편 알로이시우스 수녀에게 계율은 중요하지만, 종교적 진리에 대한 확신에서 그렇다기보다는 그렇게 해야 한다는 교리 때문에 그런 것으로 보인다. 알로이시우스 수녀는 교리에 의심을 품어본 적은 없는 것 같으며, 이런 의미에서 보수적이라 할 수 있다. 그러나 천주교라는 종교의 제도적 권위에 대해서는 플린 신부보다도 더 급진적이라 할 수 있을 정도로 냉소적이다. 플린 신부는 백인 학생들에게 따돌림을 당하는 밀러를 따뜻하게 보듬어준다. 알로이시우스 수녀는 나이가 들어 거동이 불편한 베로니카 수녀를 남들이 눈치 채지 못하게 감싸준다.

하지만 신부가 어린 남자아이의 신뢰를 성적으로 이용한다면 이것은 다른 문제이다. 게다가 밀러는 성적으로 동성애적 성향을 드러낸다. 플린과 밀러의 관계에서 무언가 미심쩍은 점을 포착한 제임스 수녀는 이것을 알로이시우스 수녀에게 보고한다.

알로이시우스 수녀는 진작부터 천주교에서 신부들의 동성애적 성향을 의심하고 있었던 것으로 보인다. 특히 어린 남자아이에 대한 성적 착취 같은 것 말이다. 이것은 지금도 천주교에서는 민감하고도 조심스러운 주제이지만, 이 영화가 배경으로 하고 있는 60년대 초를 생각하면 알로이시우스 수녀의 의심은 엄청난 지뢰의 뇌관을 밟고 서있는 격이다. 알로이시우스 수녀를 제외하고는 모두가 이 문제를 덮어버리고 싶어 한다. 심지어 처음 이 문제를 제기한 제임스 수녀는 초월적 종교도 결국 인간적 사랑이라는 플린 신부의 한 마디 해명에 너무 쉽게 설득되어 버린다. 밀러의 어머니는 그저 자기 아들이 무사히 학교를 졸업할 수 있기만을 바란다.

영화가 진행됨에 따라 플린과 알로이시우스의 갈등은 더 이상 적당히 마무리할 수 있는 선을 넘어버린다. 천주교라는 종교의 한 켜 아래에서 인간적인 너무나 인간적인 감정들이 출렁거리기 시작한다. 그런 인간적인 감정들의 한 복판에서도 알로이시우스 수녀는 종교가 종교이기 위해 결코 넘어서는 안 되는 선이 있다고 생각한다. 어떤 감정적인 이유에서라도 일단 넘어서는 안 되는 선을 의심하는 순간 종교가 일상의 두루뭉술함을 따라가서는 안 되는 것이다. 플린 신부가 설교에서 말한 의심이 정치적인 것이었다면, 알로이시우스 수녀의 의심은 계율적인 것이다. 계율과 종교가 둘이 아니었던 그녀는 그 선을 지키기 위해 거짓말이라는 선을 넘어버린다. 결국 알로이시우스 수녀가 플린 신부를 성당에서 몰아내는 데 성공하지만, 천주교라는 조직의 보호를 받는 플린 신부는 곧바로 더 큰 성당과 부속학교의 주임신부로 영전하여 가는

것으로 이야기는 마무리된다.

<다우트>는 2008년 존 패트릭 셰인리가 자신의 희곡 대본을 시나리오로 개작하여 스스로 감독까지 맡은 작품이다. 이 영화를 본 많은 사람들의 감상과는 달리, 필자 생각에 알로이시우스 수녀의 의심에 근거가 있느냐, 없느냐는 그렇게 주요한 것이 아니다. 차라리 필자에게 핵심적인 것은 결국 의심이라는 실천적 행위에 관한 것이다. 플린 신부는 설교에서 의심을 말하기는 하지만, 실제로 무엇인가를 의심하는 모습을 보여주지는 않는다. 플린 신부나 제임스 수녀가 혹시라도 케네디 대통령을 의심할 수 있는 가능성은 생각하기 어렵다. 게다가 모든 살아있는 것을 사랑하는 제임스 수녀는 누군가를 의심하고서는 편안히 살 수 없는 사람이다. 이 영화 말미에 이 영화를 제임스 수녀로 불린 마가렛 매킨티 수녀에게 바친다는 자막이 뜬 것은 제임스 수녀의 마음이 세속적 차원에서 곱고도 착하기 때문이다. 마가렛 매킨티 수녀는 작가의 초등학교 때 선생님이셨다.

하지만 알로이시우스 수녀는 세속적 차원이 아니라 종교적 차원에서 의심의 멍에를 짊어진다. 그리고 궁극적으로 그녀의 의심은 지금까지 한 번도 품어본 적이 없었을 천주교라는 종교 그 자체로까지 번져가게 될 것이다. 설령 신앙으로서 믿음까지는 아니더라도 적어도 시스템으로서 제도까지는 말이다. 연기자 메릴 스트립은 알로이시우스 수녀의 역할을 철저하게 연구해 함축적으로 표현한다. 무엇보다도 두 지점에서 메릴 스트립의 연기가 필자의 해석을 뒷받침한다. 첫 번째 지점은 알로이시우스 수녀가 플린 신부가 전에 근무하던 성당에 전화를 해봤다는 거짓말을 한 뒤 잘못을 범하면 신부에게 고해성사를 해야 한다는 말을 할 때 그녀의 얼굴에서 드러나는 연약하기 그지없는 표정이다. 그녀가 오랜 세월 함께 한 제도 안에 머물러 의지하고 싶은 유혹에 그녀도 한순간 흔들린다. 하지만 그 정도로 의혹을 접을 일이면 애당초 시작하

지도 않았을 것이다.

두 번째 지점은 이 영화의 마지막 장면이자 맥점이기도 한데, 알로이시우스 수녀가 제임스 수녀에게 "나는 지금 정말 거대한 의심의 한복판을 통과하고 있답니다."라고 말하며 울음을 터뜨리는 장면이다. 그녀를 경계하며 바라보던 마음 씀이 따뜻한 제임스 수녀가 안타까운 표정과 함께 그녀를 다독이며 품어주지만, 정말 아름다운 모습은 한 없이 연약함과 동시에 지금까지 살아온 삶의 기반이 통째로 흔들리는 의심의 멍에를 절대로 호락호락 벗어던지지는 않을 알로이시우스 수녀의 미동도 하지 않는 투명함이다.

눈 쌓인 성당 뜨락에서 그녀가 앉아있는 벤치 뒤로는 오랜 세월 풍상을 겪어온 나무와 두 팔을 벌린 마리아 상이 서있다. 물론 파이프 오르간이 연주하는 성스러운 찬송가가 흐르긴 하지만, 이 정도 배경 말고는 어떠한 특수효과도 없이 메릴 스트립은 의심의 한 복판에서 갈대처럼 흔들리는 알로이시우스 수녀에게 눈부신 영적 차원의 후광을 섬세한 연기를 통해 선사한다.

한 마디로, <다우트>에서 알로이시우스 수녀 역을 맡은 메릴 스트립은 인간적인 너무나 인간적인 모습에서 배어나오는 영적 차원의 초월성을 여백의 연기로서 성취한다.

20. 여름의 조각들(2008)

<여름의 조각들>은 2008년 올리비에 아싸야스 감독의 작품이다. 아싸야스 감독 본인이 직접 대본까지 맡았다. 올리비에 아싸야스는 프랑스 사람으로 미술대학 출신이다. 필자가 본 그의 다른 작품은 2014년에 발표한 <클라우즈 오브 실스마리아>이다. 적어도 이 두 작품에서 그는 허술하고 결함 많은 인간과 신비스럽고 아름다운 자연을 배경으로 "도대체 예술이란 게 뭐하는 물건이냐?"라는 물음을, 아이러니하지만, 그래도 인간에 대한 따스한 시선을 놔버리지 않고 풀어간다. <클라우즈 오브 실즈 마리아>에서는 연극과 연기를, 그리고 <여름의 조각들>에서는 미술을 이야기 속으로 끌고 온다. 올리비에 아싸야스의 영화들이 주목할 만한 비평적 성과를 거두기는 하지만, 대중적 성과는 미미한 편이다. 스토리텔링이 난해한 것은 아닌데, 이야기에 여백과 여운이 너무 많이 실리기 때문은 아닌가, 생각된다. 이 영화는 "미술이란 무엇인가?"라는 질문 대신에 "미술은 무엇을 하는가?"라는 질문을 던진다. 그럼 연기적 지점을 찾아 미술의 세계 속으로 흠뻑 빠져 볼까나.

<여름의 조각들>은 엘렌의 75세 생일로부터 시작한다. 엘렌의 남편은 오래 전 세상을 떠났다. 엘렌은 나이 든 친척이자, 20세기 프랑스를 대표하는 중요한 화가 중 한 사람인 폴 베르티에의 집과 미술품들을 유산으로 상속 받는다. 친척이었다든지, 나이 차라든지 등의 문제에도 불구하고 두 사람의 관계가 조금 많이 특별했던 것 같기는 하지만, 폴이 세상을 떠난 지도 벌써 30년이 지났다. 엘렌에게는 세 자식이 있다. 가족에 대한 책임감이 강한 맏아들은 학교에서 교편을 잡고 있고, 미국에서 살고 있는 둘째는 잘 나가는 디자이너로 딸이다. 막내아들은 사업하느라 중국에서 살다시피 한다.

폴이 남겨준 집은 아름다운 자연에 둘러싸여 있다. 그 자연에서 지금
은 엘렌의 손자와 손녀들이 뛰어 논다. 폴의 작품들과 집안 여기저기
19세기와 20세기의 훌륭한 미술품들로 가득 차 있는 집에 이렇게 생일
같은 경우를 빼고는 엘렌과 가정부 아주머니 엘로이즈만 살고 있다.
엘렌은 자신이 죽은 후 집과 미술품들이 어떻게 될지 걱정이다. 맏아들
은 어머니의 추억이 가득한 집과 미술품들을 지금 이대로 보존하리라
결심한다. 하지만 막상 어머니가 돌아가시자 상황은 전혀 딴 판이다.
무엇보다도 상속세가 어마어마하다. 유산으로 물려받은 미술품들이 경
매시장에서 워낙 값나가는 작품들이니까 그렇다. 게다가 막내아들은
사업자금이 부족해 집과 미술품들을 급히 처분해야 하는 절박한 처지이
기도 하다. 결국 미술품들은 오르세 미술관으로 넘어가고, 맏아들 부부
는 씁쓸한 표정으로 미술관에 전시된 어머니의 유품들을 둘러보며 영화
는 끝난다.

　　<여름의 조각들>은 오르세 미술관 20주년을 기념하는 기획의 일환
으로, 미술관 측의 전폭적인 지원으로 제작된 영화이다. 따라서 이 영화
에 등장하는 작품들은 거개가 오르세 미술관 소장품들이다. 그러고 보
면, 오르세 미술관도 대단하다. 관행적으로 보아 웬만하면 미술관이야
말로 최선의 선택이라는 정도에서 스토리텔링이 이루어질 터인데, 이
영화는 오히려 미술관은 결국 차선일 수밖에 없다는 주제를 관객들에게
건네고 있다. 자식들, 특히 맏아들의 입장에서 돌아가신 어머니가 유산
으로 남겨놓은 미술품들을 속절없이 미술관에 팔아넘기고 싶지 않다.
왜냐하면 그 작품들은 어머니의 집에서 어머니의 삶의 한 부분이 되어
있었기 때문이다. 까미유 코로의 풍경화는 빛을 듬뿍 받으며 벽에 걸려
있었고, 아르 누보의 거장 루이 마조렐이 디자인한 책상은 어머니의
손때가 묻은 채 서재를 지키고 있었다. 그 책상 위에 놓인 펠릭스 브라크
몽의 꽃병에는 언제나 흐드러지게 꽃이 꽂혀 있었고, 부엌의 찬장에는

덴마크 은공예의 거장 조지 젠슨의 식기들이 언제라도 음식을 담아낼 준비가 되어 있었다. 그밖에 장난감이 들어있는 조셉 호프만의 수납장이라든지, 오딜리 르동의 그림 등등이 집안 구석구석에서 집과 삶의 한 부분이 되어 있었다.

하지만 어머니가 세상을 떠나게 되자 이 작품들은 결국 오르세 미술관으로 보내져, 그 감성적 사연들과는 무관한 관람객들의 무덤덤한 시선에 노출된 박제가 되어버리고 만다. 자식들로서도 너무나 가슴 아픈 일이지만 어쩔 수가 없다. 세금도 세금이고 자금압박도 자금압박이지만 무엇보다도 자식들은 어머니의 일상처럼 이 작품들을 호흡할 수가 없다. 삶이 아니라 문화의 무게 때문에 자식들에게 작품들은 이미 너무 무거워져 버렸을 터이니 말이다. 식기라면 혹시 모를까, 깨어진 드가의 조각이 담긴 봉지를 자식들이 어떻게 하겠는가. 형편없는 상태로 편의점 비닐봉지 안에 들어있던 드가의 조각은 오르세 미술관 득의의 복구 노하우로 기적처럼 되살아난다. 드가의 조각은 어릴 때 아이들이 놀다가 건드려 깨진 것이다. 벽에 걸려 있던 르동의 그림도 습기로 인해 관리가 필요한 상태이며, 앙토냉 돔의 쌍으로 된 크리스탈 꽃병 중 하나가 언제부터인가 눈에 안 띄는 게, 어쩌면 엘로이즈가 설거지하다가 깨뜨려버려서 그런 건지도 모른다.

필자 생각에 이 영화에서 가장 중요한 장면은 바로 이 꽃병과 관련된다. 엘렌은 크리스탈 공예의 거장 앙토냉 돔의 꽃병이 쌍으로 되어 있다고 기억하는데, 실제로 쌍은 브라크몽의 꽃병이었다. 엘렌은 이 꽃병을 별로 좋아하지 않았지만, 엘로이즈가 맘에 들어 해서 항상 꽃을 꽂아두었던 꽃병이다. 너무 일상적이어서 아무도 중요한 작품이라 생각하지 않을 정도였다. 오르세 미술관 입장에서는 이 꽃병이 대박이다. 오랫동안 어머니를 보살펴주던 엘로이즈에게 감사한 마음을 품고 있던 맏아들은 그녀에게 어머니에 대한 추억으로 유품 중에 아무거나 갖고 싶은

것을 하나 가져가시라고 말한다. 엘로이즈는 조심스럽게 언제나 한 아름 꽃을 꽂곤 하던 그 꽃병을 가져도 되겠냐고 맏아들에게 묻는다. 맏아들은 조금의 미동도 없이 가만히 웃는다. 쌍으로 된 꽃병 중 하나였고, 어마어마한 가격이었을 텐데 말이다. 이 장면이 이 영화의 연기적 맥점이다. 필자가 맏아들이었다면 이렇게까지 고요하지는 못했을 것이다.

이런 맥락에서, 이 영화의 주제는 예술에 품위 있게 다가가는 법이다. 예술작품을 품위 있는 미술관에서 품위 있게 감상하자는 이야기가 아니다. 브라크몽의 꽃병을 군소리 한 마디 없이 엘로이즈에게 건넨 맏아들역의 샤를르 베를링의 미소는 이미 그 자체로 예술에 품위 있게 다가가는 모습을 연기적으로 성취하고 있었다. 오르세 미술관으로 들어간 어머니의 유품들이 일반적인 의미에서 예술이라는 품위의 조명을 받고 있을 때, 엘로이즈가 추억으로 가져간 그 꽃병만이 자연의 빛 속에서 자연의 꽃들을 품고 있을 것이다. 엘로이즈에게 그 꽃병은 삶의 흐름 속에서 일상을 함께 한 희노애락의 꽃병이다. 그 꽃병을 누가 만들었고, 예술사적으로 무슨 사조에 속하며, 시가로는 얼마나 나간다든가 하는 것들과는 아무 상관없이 말이다.

실제 아르 누보 거장의 꽃병이 시가로 얼마나 나가는지 필자는 잘 모른다. 어쨌든 경매에 붙이면 넉넉잡아 한 밑천 잘 챙길 수 있을 것은 분명하다. 영화의 맏아들처럼 품위 있기가 현실적으로는 거의 불가능하다. 그런 즉, 맏아들의 미소는, 적어도 필자에게는, 현실적 머리굴림으로부터 품위 있는 해방의 미소였다. 설령 그 품위가 체면차림에서 비롯된 것이었어도, 그 체면은 외면적 겉치레가 아닌, 내면적 가치지향의 정신을 드러낸다. 미술을 포함해서 모든 기술에 예술이 있다. 예술은 사람들의 일상을 품위 쪽으로 차원이동 시킨다. 아버지가 마신 소주병에 개나리 가지를 꽂아둔 딸아이의 마음이라고나 할까. 오로지 미술관에 걸리기 위해 그림을 그린다는 것은 확실히 좀 이상한 일이다. 앞, 뒤가 바뀐

것이다. 오르세 미술관은 겸손하게 이 사실을 받아들인다.

이 영화의 표면적 갈등은 어머니의 유산을 둘러싼 자식들의 입장 차이이지만, 이 영화 한 켜 아래 주제는 그 입장 차이를 풀어가는 자식들의 품위이다. 부모와 자식 간의 갈등도 품위 있게 풀어가고, 남편과 아내, 주인과 고용인의 관계도 품위 있다. 미술을 포함해서 예술은 품위 있는 삶에 대한 우리의 주의를 환기시킨다. 미술관이 있으면 좋겠지. 하지만 미술관이 일상의 삶에서 격리된 진공상태와 같은 것이라면, 이 것은 물을 담을 수 없는 항아리와 같은 격이다.

한 마디로, <여름의 조각들>에 나오는 연기자들, 줄리엣 비노쉬, 샤를르 베를링, 제레미 레니에, 에디스 스콥, 도미니크 레이몽, 발레리 보네통, 이자벨 사도얀, 앨리스 드 렝퀘생등은 모두 품위를 연기적 성취와 함께 형상화한다.

마지막으로, 이 영화의 제목은 <여름의 조각들>이다. 원제는 <L'Heure d'été>인데, 번역하면 <여름의 시간>이란 뜻이다. <여름의 조각들>이란 번역은 영화 속 부서진 드가의 조각을 염두에 둔 듯싶지만, 필자는 마음에 든다. 오르세 미술관이 그 조각 복원에 실패했어도, 그 조각이 가장 아름다웠을 때 모습은 어디로 가는 것이 아니다. 우리는 모두 누군가의 가장 아름다웠을 때의 모습을 기억하고 있지 않는가. 무엇이든 시간이 지나 사라지는 것을 너무 두려워하지는 말자. 나이 든 사람들이 사라지면 젊은 사람들이 등장한다. 원제 <여름의 시간>이 의미하는 바가 그럴 거고, 영화의 마지막 장면이 폴과 엘렌의 집에 모인 손녀 실비와 그녀 친구들의 싱그런 젊음인 것도 그런 이유 때문이다. 미술관이 미술품을 보관하는 기술이 갈수록 발전하는 것도 좋지만, 거장의 작품들이 일상에서 쓰이고, 닳아져서 사라지는 것도 좋다. 미켈란젤로가 죽어야 젊은 예술가들이 산다.

21. 엘 시크레토: 비밀의 눈동자(2009)

<엘 시크레토: 비밀의 눈동자>는 아르헨티나의 후안 호세 캄파넬라 감독이 제작, 각본까지 맡은 2009년 작품이다. 원작은 에두아르도 사케리의 소설이다. 이 영화는 아카데미상 시상식에서 외국어영화상을 수상하며 2016년에 헐리웃에서 빌리 레이 감독에 의해 리메이크되기도 한다. 아르헨티나 영화라면 1977년 호러 영화 <스너프>를 본 기억이 있는데, 2004년 아르헨티나가 유럽과 미국의 자본을 끌어들여 제작한, 체 게바라의 젊은 시절을 다룬 <모터사이클 다이어리>는 그래도 비교적 최근에 본 영화이다. 전설적인 카를로스 가르델이 출연한 탱고 영화도 당연히 있었을 법하지만, 지금 기억나지는 않는다. 그러니까 이 영화는 필자가 본 몇 안 되는 아르헨티나 영화중의 하나이다. 아르헨티나가 잘 하는 게 탱고와 축구뿐이 아닐 텐데 말이다. 아, 참. 2014년 아르헨티나의 데미안 스지프론이 감독, 각본, 편집까지 맡은, 국내에서도 개봉된 영화 <와일드 테일즈: 참을 수 없는 순간>이 있다. 이 영화에는 <엘 시크레토: 비밀의 눈동자>의 남자 주인공 리카르도 다린도 중요한 배역으로 출연한다.

<엘 시크레토: 비밀의 눈동자>에 관해 단적으로 말하자면, 이 영화의 결말이 워낙 충격적이어서 연기적 지점도 당연히 결말 부분일 수밖에 없다. 특별히 연기자들의 연기가 결말 부분에서 인상적이어서 그렇다기보다는 이런 결말에 참여한 동지들로서 연기자들의 공로를 치하할 수밖에 없다는 의미에서 그렇다. 필자 생각에 이런 결말을 그 의미에 공감하지 않고 연기한다면 그 어색함을 연기자나 관객 모두 견뎌내기 힘들 것이다.

아르헨티나 부에노스아이레스의 정년퇴임한 검찰 수사관 벤하민 에

스포지토는 25년 전 벌어졌던 한 여성의 강간살인사건을 소설로 써보려한다. 그러나 소설은 뜻대로 잘 풀리지 않고 그가 잠결에 메모한 노트에는 "두렵다."라는 문장이 써져 있다. 벤하민은 옛날 상관이었던 여검사 이레네를 찾아와 모랄레스 사건을 언급한다. 그 사건을 모티브로 소설을 쓰겠다는 벤하민에게 그녀는 오래된 타이프라이터를 선물한다. 처음 벤하민이 갓 부임한 이레네를 보았을 때 그녀는 얼마나 눈부셨던가. 벤하민은 그녀를 사랑했었고, 한 순간도 사랑하지 않은 적이 없다. 리카르도 모랄레스도 그렇게 자기 아내를 사랑했었다.

릴리아나 콜로토는 25년 전 처절한 폭행과 함께 자기 집에서 잔혹하게 강간 살해된다. 그녀는 23세의 학교 선생님이었고, 최근에 은행원 리카르도 모랄레스와 결혼했었다. 벤하민은 범죄 현장에서 때 묻지 않은 젊은 부부의 사진을 보고 잔혹함에 대한 분노와 상실감에 대한 연민을 느낀다. 젊은 남편은 자기 부인의 죽음에 그저 망연자실할 뿐이었다. 벤하민의 법원 사무실 동료 산도발의 술 의존도는 이미 중독 수준이다. 매일같이 술에 취해있는 그는 부인에게서도 찬밥신세이다. 자기 집에 술에 취한 산도발을 눕히고 벤하민은 리카르도를 찾아간다. 리카르도는 범인이 잡히면 몇 년 형을 선고받게 될 것 같으냐고 벤하민에게 묻는다. 벤하민은 종신형일 거라고 대답한다.

릴리아나의 앨범에서 벤하민은 여러 사진에서 그녀를 보고 있는 고메스라는 남자를 주목한다. 고메스는 자신이 의심받고 있다는 걸 알아채고 잠적한다. 1년이 지나 검찰은 사건을 종결하지만, 리카르도는 혹시라도 범인과 마주치기를 기대하며 매일 역에 나가 지나가는 사람들을 바라본다. 벤하민은 그의 눈에서 부인에 대한 순결한 사랑을 본다. 산도발과 벤하민은 고메스가 자기 어머니에게 보낸 편지들을 면밀히 검토한 끝에 고메스가 라싱이라는 축구팀의 열광적인 팬이라는 걸 알아낸다. 경기장에 잠복한 산도발과 벤하민은 고메스를 체포한다. 이레네의 유도

심문에 넘어간 고메스는 결국 감옥에 수감된다.

　리카르도의 아내 릴리아나가 살해되던 당시 아르헨티나의 대통령은 에바 페론이었고 정국은 상당히 혼란스러웠다. 어느 날 TV 뉴스에서 리카르도는 고메스가 에바 페론의 경호원으로 활약하는 것을 보게 된다. 경악스럽게도 고메스는 감옥에서 반정부세력의 염탐꾼으로 차출되어 능력을 인정받음으로써 대통령 경호원이라는 권력에까지 이른 것이다. 이레네와 벤하민 앞에 나타난 고메스는 위협적으로 커다란 총을 꺼낸다. 자신들의 힘으로는 도저히 맞설 수 없는 권력 앞에 의기소침한 벤하민에게 리카르도는 단호하게 고메스가 종신형으로 죄값을 치러야 한다고 말한다.

　고메스를 감옥에 집어넣어야 한다며 분노한 산도발이 술에 취해 벤하민의 집에 머문 날 벤하민을 암살하러 침입한 권력의 하수인들에게 살해당한다. 산도발은 마지막 순간까지 자신이 벤하민인 것처럼 행세하며 벤하민을 보호한다. 벤하민을 사랑하는 이레네는 그를 살리기 위해 멀리 떨어진 시골 법원으로 벤하민을 보낸다. 이레네와 벤하민은 25년이라는 세월 동안 저마다의 배우자를 만나지만 여전히 서로에 대한 사랑의 감정을 품고 있다. 이레네를 향한 사랑의 감정만큼 벤하민은 릴리아나와 산도발의 죽음에 대한 무력감을 마음에서 떨쳐내지 못한다. 소설은 이레네와 벤하민이 기차역에서 헤어지는 걸로 끝나지만, 그리고 그것이 현실이겠지만, 진실은 그럴 수 없다.

　벤하민은 리카르도의 주소를 수소문해 그를 찾아간다. 리카르도는 외진 곳의 은행 근무를 스스로 자청해 먼 곳, 외딴 집에서 살고 있다. 그 동안 리카르도는 머리가 벗겨진 중년의 아저씨가 되어 있었다. 리카르도의 집 거실에는 아직도 릴리아나의 사진이 놓여 있다. 벤하민은 리카르도에게 자신의 소설 초고를 보여준다. 리카르도는 벤하민에게 이제 25년전 일은 잊으라고 한다. 그러고는 자신이 고메스를 죽였다고

털어놓는다. 돌아오는 길에 벤하민은 25년전 리카르도가 죽임으로서 복수는 의미가 없으니 반드시 종신형을 살아 죄값을 치르게 하겠다고 말한 것이 기억난다. 아무래도 미심쩍어 다시 리카르도 집을 찾은 벤하민은 놀라운 걸 보게 된다. 집 뒤쪽 허름한 창고에 리카르도가 고메스를 가두어놓고 있는 것이다. 25년동안 리카르도는 고메스에게 종신형을 선고하고 스스로 그 형을 집행하고 있었다. 고메스는 벤하민을 보고 제발 무슨 말이라도 좋으니 아무 말이나 자기에게 걸어달라고 리카르도에게 전해달라며 애원한다. 영화는 벤하민이 이레네에게 자신의 마음을 고백하면서 끝난다.

연기의 기술적인 측면에서는 벤하민 역의 리카르도 다린이나 이레네 역의 솔레다드 빌라밀이 25년이라는 시간차를 분장의 도움뿐만 아니라 섬세한 연기를 통해 어디에도 무리함이 없이 효과적으로 잘 표현하고 있다. 이 점에서는 특히 솔레다드 빌라밀의 자연스러운 연기가 돋보인다. 반면에 25년 후 머리가 벗겨진 리카르도의 모습에서 설득력이나 연기의 기술적 성과는 이에 비해 적지 않게 무게감이 떨어진다고 말할 수밖에 없다. 하지만 마지막 순간 그의 어깨에 짊어진 25년의 무게를 느낄 수밖에 없게 무너지듯 철창에 기대는 파블로 라고의 연기는 그에 맞춰진 카메라의 초점이 희미해져 있음에도 불구하고 이 작품 전체의 맥점이다.

지금으로부터 250여 년 전 루소가 설파한 사회계약론이 이 한 장면에서 꿈틀거린다. 시민이 세금으로 공직자들을 봉양하는 것은 계약에 의해 시민들의 역할을 대신 부탁하는 것이다. 필요하면 그에 적절한 권력까지 준다. 공직자들로 대표되는 사회가 계약을 이행하지 않으면 시민은 계약에 의해 공직자들을 갈아치울 수가 있다. 현실에서 셀 수없이 목도해 왔지만, 이럴 때 공직자들은 시민들에 의해 부여된 권력을 남용해 시민들을 억압하는 수단으로 사용한다. 고메스는 종신형을 선고받고

감옥에서 형을 살아야만 했다. 하지만 사회가 그 임무를 이행하지 않자 리카르도라는 한 개인이 대신 그 짐을 짊어진 것이다. 누구보다도 그 짐을 빨리 내려놓아야 할 바로 그 당사자가 말이다. 그는 고메스의 종신형을 완수할 때까지 그 짐을 짊어지고 살아야 한다. 이 아이러니가 느껴지는가!

한 마디로, <엘 시크레토: 비밀의 눈동자>는 모든 연기자들이 이 한 장면을 위해 자신들의 연기적 역량을 집중시킨 작품이다. 다시 말해, <엘 시크레토: 비밀의 눈동자>는 이 작품에 수여된 상들이 무색하지 않은, 연기란 왜 존재하는가를 작은 목소리임에도 웅변적으로 말해주는 아르헨티나로부터의 소식이라 할 수 있다.

22. 500일의 썸머(2009)

<500일의 썸머>는 2009년 마크 웹 감독의 작품이다. 마크 웹은 1997년부터 엄청난 양의 뮤직 비디오를 찍는데, 이 영화는 그런 경력을 배경으로 한 그의 감독 데뷔작이다. 조셉 고든-레빗이 탐을 연기하고 조이 데샤넬이 썸머를 연기한다. 조금 과장해서 말하자면, 이 영화는 이 두 사람의 2인극이라 해도 좋을 작품이다. 2인극이라고는 해도 사실상 탐의 입장에서 이야기를 풀어간다.

온갖 종류의 그림엽서를 만드는 회사에서 일하는 탐은 어릴 때부터 문화산업이 만들어내는 로맨스라는 회로에 걸려 있는 인물이다. 그가 기대하는 사랑도 로맨스라는 장르가 묘사해 온 사랑이다. 반면에 썸머는 어릴 때 부모가 이혼하고 주위에 있는 누구에게서도 사랑의 롤 모델을 확보할 수 없었던 인물이다. 게다가 문화산업의 상투적인 사랑 이야기에도 썸머는 냉소적인 입장이다.

이 영화는 이 두 사람이 처음 만나 결국 500일째 헤어지기까지의 이야기를 시간을 오락가락하며 풀어간다. 500일이라고는 하지만 실제로 300일 남짓 되면 두 사람은 거의 헤어진 거나 다름이 없다. 탐이 썸머와의 이별을 돌이킬 수 없는 것으로 받아들이게 되는 날은 만난 지 450일째 되는 날이다.

썸머가 탐이 일하는 직장으로 오면서 탐은 첫 눈에 자신이 기다려온 자신의 반쪽을 만난 거라는 확신이 생긴다. 탐은 매일 홍수처럼 쏟아지는 수많은 사랑 이야기들에서 영향 받은 소위 '운명fate 같은 만남'이나 '천생연분'을 기다려왔다. 154일째 탐은 구제할 길 없이 썸머와 사랑에 빠진다. 하지만 이 영화가 남녀의 사랑 이야기를 들려줄 생각은 절대로 없는 것 같다.

도대체 이 영화를 만든 이들의 진심은 무엇인가? 영화 시작 장면에서 이 영화는 허구이고 혹시 누군가를 연상시킨다면 그것은 우연일 뿐이라는 자막이 뜬다. 그러더니 제니 벡맨이라는 이름이 거론되고, 자막은 "나쁜 년bitch."이라는 말로 마무리된다. 이 자막은 물론 아이러니이다. 하지만 이 아이러니의 진심은 무엇인가? 영화 마무리에 탐을 연기한 조셉 고든-레빗이 이상야릇한 표정으로 관객을 바라본다. 이 표정도 아이러니이다. 그런데 이 표정의 의미 또한 무엇인가? 필자 생각에 마지막 장면에서 조셉 고든-레빗이 관객을 바라보는 이상야릇한 표정이야말로 이 영화의 연기적 맥점이다.

표면에서 이 영화는 예쁘고 변덕스러운 썸머한테 탐이 차이는 이야기로 보인다. 하지만 표면 상 남녀 두 사람의 이야기를 남자의 관점에서 풀어가는 영화니까, 어쩌면 만든 이들의 진심이 남자의 시선에서 비쳐지는 여자의 이야기를 표면 한 켜 아래에 깔아놓으려 데 있을 지도 모른다. 탐이 썸머를 만난 지 290일째 되는 날 썸머는 돌연히 탐에게 이제 그만 만나는 게 좋겠다고 선언한다. 왜냐고 묻는 탐에게 요즘 자신들의 관계가 마치 시드와 낸시의 관계 같다고 대답한다. 그러자 탐이 시드는 낸시를 칼로 마구 찌른 놈인데 자신을 그런 시드와 비교하는 것은 좀 너무 하다고 항의한다. 그때 썸머가 눈을 크게 뜨고 말한다. "아니, 내가 시드라구."

썸머와 사귀기 시작한 탐이 자기만이 썸머에게 특별한 존재라는 환상과 함께 관계를 시작한 것은 분명해 보인다. 다시 말해, 탐에게는 한사람의 특별한 존재로서 썸머를 보는 것이 아니라 썸머에게 특별한 존재로서 자기를 보려고 하는 경향이 있다. 그렇다면 <500일의 썸머>는 항상 남자의 관점에서 사랑이야기를 풀어가는 상투성에 대한 유쾌한 반란임에 틀림 없다. 가령 탐과 썸머가 천생연분이라면 누구의 입장에서 천생연분이겠는가. 사랑이야기에서 천생연분은 항상 남자의 관점이

었던 것이다. 자신의 입맛에 맞으니 천생연분이라고? 하지만 썸머는 탐에게 자신은 누구의 누구라고 불리고 싶지 않은 여자라는 사실을 처음부터 명백히 밝혔다. 만난 지 259일째 되는 날 술집에서 썸머에게 집적거리며 접근하는 남자와 탐이 싸움을 벌였을 때 썸머는 화를 낸다. 사랑 이야기 속에서 여자는 항상 남자의 보호를 받는 존재였다. 당신을 보호해주기 위해 싸웠을 뿐이라는 탐의 말에 썸머는 단호하게 자신은 그런 보호가 필요 없다고 맞받아친다.

화가 난 탐이 썸머의 집에서 뛰어나간 후 계단에서 올라오는 여자들을 만났을 때 탐은 마치 무대의 중심에 있는 듯한 과장된 몸짓으로 "먼저 올라가시지요."라고 말한다. 관객에게는 여전히 탐이 시선의 중심에 있지만, 여자들의 입장에서 보면 탐은 올라오다 만난 한 남자였을 뿐인데 말이다. 만난 지 200일이 넘어가면서 탐은 썸머와의 관계를 좀 더 친밀한 쪽으로 발전시키고 싶은데, 썸머는 주저한다. 탐은 왜 썸머의 주저함을 이해하지 못하는가. 관객은 계속해서 탐의 관점으로 영화를 보고 있지만, 썸머는 단순히 탐이 존재함으로써 존재하는, 이를테면 사물에 대한 그림자적 되비침이 아니라, 탐과 아무 상관없이 제 스스로 존재하는 독립적인 사유와 감성의 인격체인 것이다.

탐과 썸머가 스페어민트나 링고 스타의 음악을 듣거나 <졸업> 같은 영화를 보더라도 둘은 저마다 고유한 방식으로 그 음악이나 영화와 관계 맺게 될 것이다. 이것은 당연한 일이다. 우리 모두는 자신의 혀에 느껴지는 김치의 맛으로 타인의 김치 맛을 짐작할 수밖에 없겠지만, 그럼에도 이 당연한 사실을 진심으로 받아들이기가 절대 쉽지 않다. 탐의 사랑은 자기중심적 환상에 불과하다. 건축에 대한 탐의 열정이나 재능에 썸머가 감동할 수도 있지만, 별로 대수롭지 않을 수도 있다. 중요한 것은 썸머의 열정이나 재능인데, 대체로 상투적인 사랑 이야기에서 여성의 역할은 남성의 열정이나 재능에 대한 단순한 반응적 주체

에 불과하다. 이 점에서 탐은 썸머에게 믿음을 주지 못한다.

만난 지 408일째 탐은 썸머의 손가락에 다른 누군가와 미래를 약속한 징표를 보게 된다. 썸머와의 재결합에 대한 새로운 기대를 하던 터에 탐의 충격은 자못 심각하다. 사랑에 대한 자기중심적 환상이 깨진 탐은 그동안 잘 다니던 회사까지 그만 두고 세상의 모든 사랑이란 결국 환상에 불과하다는 또 다른 극단으로 튀어간다. 사랑의 아픔이 계기가 되어 탐은 건축에 대한 자신의 열정과 재능을 새로운 도전으로 확인해보려 한다. 만난 지 488일째 되는 날 평소 탐이 즐겨 찾는 벤치가 있는 공원에 느닷없이 썸머가 나타난다. 이 자리에서 썸머는 자신의 남편이 자신의 천생연분이라는 놀라운 말을 탐에게 던진다. 탐과의 관계에는 그렇게나 유보적이었던 썸머가 말이다. <500일의 썸머>란 영화가 <500일의 탐>이란 영화로 바뀌게 되면 그 때 비로소 관객은 썸머의 이야기에 귀를 기울이게 될 것이다.

하지만 마지막으로 벤치에서 썸머와 나란히 앉은 탐은 정말 그럴 수 있겠구나 생각한 것일까. 자신의 천생연분이 관점이 바뀌는 순간 얼마든지 타인의 천생연분일 수 있다는 사실을 말이다. 어쨌든 탐은 썸머에게 결혼을 축하하는 덕담을 건넨다. "썸머, 진심으로 네가 행복했으면 해." 필자는 이 장면에서 탐 역을 맡은 조셉 고든-레빗의 연기에 묘한 긴장감이 흐름을 느낀다. 그는 아픈 만큼 성숙해진 탐의 진심을 연기하고 있는가, 아니면 이미 신용을 잃어버린 탐을 연기하고 있는가? 어쩌면 덕담을 통해 한 순간 썸머에게로 넘어갔던 이야기의 중심에 다시 자기를 놓으려는 건지도 모른다. 이렇게 관객이 기대할 법한 상투적인 마무리의 여백에 여운이 실린다.

누가 봐도, 만난 지 488일째 되는 날의 벤치가 썸머 역을 맡은 조이 데샤넬의 입장에서 연기적 지점인 것은 확실하다. 이 장면 다음에서 앞에서 언급했던 조셉 고든-레빗의 연기적 맥점인, 관객을 바라보며

짓는 이상야릇한 미소가 나온다. 썸머와 만난 지 500일 째 되는 날, 건축사무소 면접 장소에서 탐은 자신의 경쟁 상대일지도 모를 매력적인 여성을 만난다. 어쩔까 주저하던 탐이 용기를 내어 데이트를 신청하고, 역시 주저하던 이 여성은 그 데이트 신청에 응한다. 탐이 자신의 이름을 말하자, 여성은 자신을 어텀이라 소개한다. 어텀! 조셉 고든-레빗의 미소가 나오는 지점이 바로 이 순간이다. 탐은 이 만남이, 이제는 우주의 위대한 섭리로 믿게 된 우연이라고 생각한다. 하지만 조셉 고든-레빗의 미소는 탐에 동의하지 않는다. 설마 썸머와 헤어지고 난 다음 만난 여성의 이름이 어텀이라니, 이게 우연이겠는가! 이 순간이 연기적 맥점이라면 조셉 고든-레빗의 진심은 무엇인가?

이 영화를 본 대부분의 관객은 탐이 썸머와 헤어지고 어텀을 만나는 순간 이 모든 게 탐이 용기를 내서 어텀에게 데이트를 신청했기 때문이라고 당연한 듯 받아들인다. 하지만 탐에서 어텀으로 관점을 바꾸면 그렇지 않다. 그것은 어텀이 용기를 내어 탐의 데이트 신청을 받아들였기 때문이다. 영화가 마지막 순간에 이르기까지 애써 가면서 관객에게 관점을 바꿔볼 것을 암시해왔지만, 오랜 세월 동안 상투적인 로맨스에 길들여진 관객은 마지막 순간에 다시 탐 중심의 이야기로 관점을 원위치 시켜버린다. 관객을 바라보며 짓는 조셉 고든-레빗의 아니러니한 미소는 관객에게 바로 이 점을 환기시키고 있다.

영화는 꽃 피고 새 우는 첫 번째 날의 화면으로 끝나는데, 만일 이렇게 관점이 원위치 되어버린 경우라면 그 500번째 날의 모습을 충분히 짐작할 수 있다. 탐은 계속해서 윈터, 스프링 그리고 또 다른 썸머를 만나게 될 것이다. 겉으로는 변한 것 같지만 사실은 조금도 변하지 않은 채 우주는 우연의 섭리에 따라 어제가 오늘 같고, 오늘이 내일 같은 채로 영원히 다람쥐 쳇바퀴의 모습으로 남아있게 될 것이다.

한 마디로, <500일의 썸머>에서 조셉 고든-레빗은 관객의 감정이입

을 이끌어가는 탐의 역할을 설득력 있게 연기하는 마지막 순간에 연기적 맥점을 작용시켜 자신에게로 끌어당긴 관객의 모든 공감대를 다이너마이트처럼 뒤엎어버리는 무시무시한 연기적 성과를 실현시킨다. 기립박수가 마땅한 연기적 성취였다.

23. 세상의 모든 계절(2010)

<세상의 모든 계절>은 대본까지 맡은 마이크 리 감독의 2010년 작품이다. 마이크 리는 주로 사회 참여적 성격이 강한 영화들을 만들어온 감독이다. 흥미진진한 이야기가 펼쳐지는 영화는 아니며, 별 다른 일이 벌어지지도 않는다. 영화는 봄부터 겨울까지 텃밭을 가꾸는 톰과 제리의 일 년을 보여준다. 그렇다고 영화에 텃밭 장면이 많은 것도 아니다. 이 영화에서 텃밭은 마음밭에 대한 알레고리이다. 텃밭을 가꾸는 것처럼 마음밭을 가꿔야 한다는 명확한 주제를 마이크 리 감독은 뛰어난 연기자들의 도움을 받아 여백이 많은 장면들을 통해 여운과 함께 전달한다.

60줄에 접어든 부부인 톰과 제리는 텃밭 가꾸는 걸 좋아한다. 톰은 지질학자이고, 제리는 직장인을 상대로 한 심리상담사이다. 30을 훌쩍 넘긴 조라는 아들이 있지만, 이미 부모의 품을 떠난 지 오래다. 직장에서 심각한 우울증에 시달리는 자넷을 상담하는 제리는 그녀에게 삶에서 가장 행복했던 순간을 기억하느냐고 묻는다. 제리와 자넷 사이의 짧은 대화 속에서 자넷이 새로운 삶을 바라면서도 스스로 변화할 생각은 조금도 없다는 것이 드러난다. 새로운 삶을 바라면서도 스스로 변화할 생각이 조금도 없는 사람이 또 한명 있는데 제리의 직장 동료인 메리이다. 알코올 중독 증세를 보이는 메리의 문제는 자기 내면의 결핍을 밖에서 누군가가, 또는 무엇인가가 채워주길 기다리고 있다는 것이다. 게다가 메리가 밖에서 구하는 욕망의 대상은 헐리웃 영화나 광고처럼 수려하고, 반짝거린다.

제리는 메리가 안타깝지만 일단 대화로 풀어갈 수밖에 없다. 그래서 메리를 저녁 식사에 초대한다. 톰과 제리의 아들 조는 변호사로 이주노

동자의 문제들을 해결한다. 메리가 한참 연하인 조에게 관심을 갖고 있는 것은 분명하다. 메리의 알코올 의존도는 점점 높아가고 대화는 속수무책이다. 사회보장국에 근무하는 톰의 친구 켄도 알코올 의존도가 높다. 가정도 없고 곧 정년이지만 내면에는 스스로 해결할 수 없는 불만만 쌓여간다. 톰은 켄에게 도보여행을 제안하지만 켄은 관심이 없다. 톰과 제리 집 주말 바비큐 파티에서 켄은 메리에게 접근한다. 하지만 배가 나온 켄은 메리가 꿈꾸는 타입의 남자가 아니다.

드디어 노총각 조에게 여자 친구가 생겼다. 조의 여자 친구 케이티는 채식주의자이며 병원에서 재활치료사로 일한다. 톰과 제리는 케이티를 보고 흡족해한다. 차 한 잔 하러 들른 메리는 조의 곁에서 웃고 있는 케이티를 보고 낙담한다. 메리는 작은 차를 중고로 샀지만, 차를 책임지기가 너무 버겁다. 게다가 케이티까지 보게 된 메리는 심사가 사납다. 그런 메리를 보는 제리도 마음이 안 좋다.

톰의 형수 린다가 세상을 떠난다. 형수의 장례식에 참여하기 위해 톰은 가족과 함께 오랜만에 형 로니를 찾는다. 로니의 아들 칼은 자기 아버지에게 불만이 많다. 로니는 한 마디로 무기력한 사람이다. 칼의 내면도 아버지에 대한 분노로 가득 차 있다. 톰은 로니와 함께 런던으로 온다. 톰의 집에서 로니는 메리를 만난다. 톰과 제리는 텃밭을 가꾸러 나갔고, 메리는 연락 없이 찾아온 터라 두 사람은 톰과 제리가 올 때까지 함께 앉아 기다린다.

메리는 저녁에 조와 케이티가 오리라는 걸 알게 된다. 텃밭에서 돌아온 톰과 제리는 집에 메리가 와있는 걸 본다. 불편한 상황이었지만, 톰과 제리는 메리를 저녁에 초대한다. 영화는 조와 케이티가 함께 한 식탁에서 톰과 제리가 살아온 열린 삶의 얘기가 흐를 때 편히 마음 내려놓을 곳이 없는 메리의 끊임없이 흔들리는 얼굴과 함께 끝난다.

연기비평적 관점에서 이 영화에는 중요한 두 연기적 지점이 있다.

한 지점은 톰과 켄 사이에 벌어지며, 다른 지점은 제리와 메리 사이에서 벌어진다. 비교적 쉽게 관객들도 눈치 챌 수 있을 정도로 켄과 메리의 마음밭은 보살핌 없이 방치되어 있다. 마음밭은 누가 대신 가꿔줄 수 있는 것이 아니라서 이런 경우 본인이 아닌 누군가가 할 수 있는 일이란 충고뿐이 없다. 충고가 진심이라면 두루뭉술할 수는 없다. 하지만 자칫 잔소리가 되면 잘난 척하는 꼴이 되기가 십상이다. 더구나 상대가 심리적으로 힘든 상태라면 따뜻한 마음으로 품어주는 일도 당연히 필요하다. 이런 맥락에서 이 영화의 두 지점은 우정 있는 충고의 연기적 도전이라 할 수 있다.

켄이 나이 들어가며 겪게 되는 소외와 무기력으로 힘들어하는 모습을 보이며 다 자기가 판에 박힌 듯 살고 있는 탓이라고 자책하는 모습을 보이자 제리가 그것은 켄의 잘못이 아니라고 위로해준다. 그 순간 지금까지 친구를 품어주던 톰이 엄한 표정을 지으며 "판에 박힌 듯 사니 은퇴할 엄두도 못 내지."라며 켄을 야단친다. 판에 박힌 삶에 대한 자책이 자기연민이 되어서는 절대 안 될 노릇이다.

자기연민이라면 메리 또한 단수가 높다. 조와 잘 어울리는 케이티를 보는 복잡한 심정을 풀어내지 못하고 어린 아이처럼 울먹이며 매달리는 메리를 안아주며 제리는 엄하게 한 마디 한다. "사람은 자기 행동에 책임을 져야만 해." 그러면서 자기도 그런 것쯤은 다 안다는 메리에게 제리는 정색을 하고 전문가에게 도움을 구하라고 권고한다. 틀을 깨지 못하고 제리에게만 의존하려는 메리가 쉽게 전문가의 상담을 받으려하지 않겠지만, 영화에서 제리의 충고는 여기까지가 한계이다.

이런 한계는 톰도 마찬가지이다. 함께 도보여행 하는 길에 멋진 주막에도 들르자는 톰의 제안에 켄은 "자네는 걷게. 나는 주막에 있을 테니."라고 받아넘기니 말이다. 다음에 만나 전문가와의 상담 문제를 본격적으로 이야기해보자는 제리에게 메리는 "그때 만나서 술도 한 잔 해요."

라고 대답하며 대화를 매듭짓는다.

톰과 제리의 한계는 분명하지만, 그렇다고 이들의 진심이 단순한 감정이 아닌 것도 분명하다. 품어주는 일이야 어떻게든 하겠지만, 충고하는 일은 절대 두루뭉술한 것이 아니다. 그래서 톰과 제리는 로니에게 섣부른 충고를 건네지 못한다. 이것은 로니의 아들 칼에게도 마찬가지이다. 연기자 짐 브로드벤트와 루스 쉰은 누군가가 '감정의 노블레스 오블리주'라고 표현한 톰과 제리의 역할을 완벽하게 구현한다.

켄이 먼저 세상을 떠난 친구 부부를 생각하고 눈물을 터뜨린 후 제리는 방에 들어가 거울을 보며 머리를 빗는다. 이 장면에서 루스 쉰의 연기는 짧게 말해 미묘하기가 그지없다. 삶과 죽음을 바라보는 의연한 시선이라고나 할까. 결국 텃밭을 가꾼다는 것은 삶과 죽음이라는 현상 너머에서 거대한 생명의 순환을 경험하는 일이다. 현재와 미래가 둘이 아니다. 그래서 켄이나 메리뿐만 아니라 이제 막 태어난 아이를 안고 제리의 여동료도 톰과 제리의 집을 방문한다. 삶과 죽음을 바라보는 톰이나 제리의 의연한 시선과 비교하면 로니의 시선은 무기력하다. 굳이 말할 필요도 없지만 메리의 시선은 온통 밖으로 향해 흔들린다. 로니 역을 맡은 데이빗 브래들리의 연기가 좀 너무 멋있긴 했지만, 메리 역의 레슬리 맨빌은 자신의 역을 완벽하게 손에 쥐고 연기한다. 절대 저렇게 늙어가고 싶지 않은 그런 모습 말이다.

한 마디로, <세상의 모든 계절>의 연기자들은 나이든 사람은 누구나 자신의 모습에 책임 져야 할 거라는 사실을 뼈저리게 느끼게 해준다. 나이 들어 더 이상 가꿀 몸이 사라질 때 그때에서야 마음을 가꾸겠는가. 한 편에서는 짐 브로드벤트와 루스 쉰이, 다른 편에서는 레슬리 맨빌이 이 주제를 장조와 단조의 동시 화음 진행이란 절묘한 앙상블로 표현한다. 이 작품의 원제인 <Another Year>의 의미처럼, 넋 놓고 있다가는 그렇게 한 해, 또 한 해가 간다.

24. 시(2010)

<시>는 2010년 이창동이 시나리오와 감독을 맡은 작품이다. 간결하게 <시>라는 제목과 윤정희라는 연기자의 특이한 존재감을 갖춘 이 영화는 한 여성의 시신이 강물에 떠내려 오는 충격적인 장면에서 시작한다. 왠지 서툰 붓글씨로 쓴 것 같은 '시'라는 영화 제목과 클로즈업된 시신이 동시에 화면을 가득 채우면서 시작하는 이 영화 어디에 시가 있는 것일까? 혹시 <시>란 제목은 아이러니나 파라독스 또는 풍자 같은 것은 아닐까?

실제로 영화에 '섬진강 시인'이란 별칭으로 유명한 시인 김용택이 동네 문화원에서 시를 가르치는 강사 김용탁의 역할로 나온다. 연기한다기보다는 그야말로 나온 것인데, 아마 극 중 대사도 대본에 있는 것이라기보다는 그냥 본인의 것이리라 짐작된다. 동네 문화원에서 시를 배우는 수강생들도 연기자들이라기보다는 진짜 동네 문화원 수강생들 같아 보이고, 가령 영화 속에서 인생에서 가장 아름다웠던 순간에 대한 자신들의 경험을 이야기할 때에도 대본에 있는 이야기라기보다는 그냥 자신들의 이야기를 하는 것처럼 보인다.

그렇다면 영화 속에서 시에 대해 말하는 김용택의 입장과 영화를 통해 시에 대해 말하는 이창동의 입장이 서로 일치하지 않을 수도 있다. 그래도 적어도 한 가지 점에서만큼은 시에 대해 시인 김용택과 감독 이창동이 입장을 같이 할 텐데, 그 점이 <시>라는 제목을 달고 있는 이 영화의 주제를 이루게 될 것이다. 이창동과 김용택은 그렇다고 해도, 이 영화에 출연한 연기자 윤정희의 시에 대한 입장은 어떤 것일까? 세계적인 피아니스트 백건우의 아내로서 보내온 오랜 세월만큼, 적어도 시에 대한 그녀의 입장을 내포한 연기적 지점이라 할 만한 장면은 영화

속에 확보되어 있는 것일까?

문화원 시 강좌 첫날, 김용택은 시를 쓰기 위해서는 본다는 것의 의미
가 중요함을 강조한다. 무엇이라도 두루뭉술하게 보는 것이 아니라 돋
을새김으로 본다는 의미에서 바라봄이야말로 김용택이 생각하는 시의
본질이다. 시 강좌가 계속되면서 김용택은 시는 우리 주변 모든 곳에
있다는 의미심장한 말을 던진다. 그러고 나서 시인은 수강생들에게 인
생에서 가장 아름다웠던 순간에 대해 이야기해보라고 한다.

<시>라는 영화 속에서 시에 대한 직접적인 이야기는 문화원 시 강좌
말고 시를 사랑하는 사람들의 모임인 시낭송회에서도 나온다. 그 자리
에서 한 참석자는 시는 느낌이라는 자신의 생각을 피력한다. 시낭송회
뒤풀이 자리에 시인 김용택이 후배 시인과 함께 합류해서 시가 죽어가
고 있는 시대라고 지금 우리가 살고 있는 시대를 진단한다. 시낭송회에
는 경찰서에 근무하는 와이담 잘 하는 박형사도 단골이다. 뭔 사연인지
다리에 깁스까지 했던 박형사는 안도현의 시 <너에게 묻는다>를 눈을
빛내며 낭송한다. 짧은 시라 전문이라 해봐야 몇 줄이 안 된다.

연탄재 함부로 발로 차지 마라.
너는 누구에게
한 번이라도
뜨거운 사람이었느냐.

한 편의 시를 쓰고 싶어서 문화원 시 강좌와 시낭송회를 두루 기웃거
리는 인물이 이 영화의 주인공인 미자라는 할머니이다. 미자 역을 연기
한 윤정희는 60년대의 스타였는데, 이 영화에서 미자 역을 맡아 이 영화
속에서만 가능할 특이한 존재감을 드러낸다. 70을 바라보는 나이의 미
자는 서랍에 비아그라를 챙겨두는 할아버지 간병인을 하면서, 꽃을 좋

아하고, 시가 궁금하고, 미루어 짐작컨대 참으로 사연 많은 삶이었겠지만, 아직도 화사한 옷과 모자를 좋아하는 소녀 같은 감성을 갖고 있는 할머니이다.

미루고 미루다 결국 동네 문화원에서 시를 배우기로 결심한 한 미자는 그야말로 시에 대한 담론들을 폭풍처럼 흡입한다. 시가 바라봄이라고, 사과를 뚫어져라 응시하기도 하고, 집 앞의 평상에 앉아 하릴없이 나무를 올려다보기도 한다. 심지어 시는 어디에나 있다고, 주책 많은 강노인의 뺨을 부드럽게 쓰다듬어주면서 성관계를 갖기도 한다. 무엇보다 시는 아름다운 거라 생각하는 미자는 꽃과 새를 그냥 스치지 못하고, 항상 노트를 손에 들고 다니며 떠오르는 시상을 정리한다. 어떤 때 노트에는 '피 같이 붉은 꽃'이란 문구가 메모되어 있기도 하고, "살구는 스스로 땅에 몸을 던진다. 깨어지고 밟힌다. 다음 생을 위해."란 철자법 틀린 글귀가 적혀지기도 한다.

하지만 이렇게 나름대로 발버둥을 쳐봐도 미자에게 시 쓰기란 한량없이 어렵게만 느껴진다. 영화 시작 즈음에 미자에게 팔 저림 증상과 함께 치매 초기 증상이 나타나기 시작한다. 사정이 이런 즉, 미자가 설령 제대로 된 시 한 편을 쓰지 못하게 되더라도, 어쩌면 시 쓰기는 팔 저림 증상에 필요한 배드민턴처럼 치매 예방을 위해 미자에게 도움이 될 지도 모른다.

영화 속에서 희진이라는 여중생이 스스로 목숨을 끊는다. 미자의 손자인 종욱과 몇몇 아이들이 희진을 집단적으로 성폭행했기 때문이다. 첫 장면에서 강물에 떠내려 오던 여성의 시신은 희진의 것이었음에 틀림이 없다. 영화 중반 쯤 종욱이 친구 아버지가 미자를 희진이 살던 동네에 데려다주면서 미자의 화사한 옷과 모자가 이 동네에서는 정말 어울리지 않는다는 말을 한다.

그러고 보면, 미자 역을 연기한 윤정희 역시 이 영화에 정말 어울리지

않는다. 그럼에도 불구하고 윤정희는 이 영화 전체의 분위기를 지배한다. 연기자 윤정희가 드디어 세상에 기억될 만한 역할을 창조한 것이다. 윤정희가 세련된 연기 기술을 보유한 연기자라서가 아니다. 차라리 그녀의 연기가 오히려 이상하게 튀고, 서툴기 때문이다. 미자 역으로 다른 어떤 연기자도 생각하기 힘든 존재감으로 윤정희는 영화 전편을 끌고 간다.

그렇게 영화 이곳저곳에서 미자의 세계를 흩뿌리고 다니던 윤정희가 영화 마지막 순간에 실종된다. 적어도 윤정희는 자신의 역할 하나만큼은 확실하게 손에 쥐고 최선을 다해 연기한 것으로 보인다. 지금 필자는 외계인과 같은 존재로서 미자의 역할을 말하는 것이 아니다. 30여 년 동안 연기를 손에서 놓은 프리마돈나의 재등장이 아니라, 영화가 끝나는 순간 사라질, 손자를 둔 할머니로서의 역할 말이다.

간병인 일로 생계를 유지하는 미자는 중학교에 다니는 손자 종욱과 함께 산다. 부산에서 살고 있는 이혼한 딸이 맡겨놓은 아이다. 미자에게 그 손자가 얼마나 귀하겠는가. 아침에 입맛이 없다고 그냥 학교에 가려는 손자에게 미자는 할머니가 이 세상에서 가장 좋아하는 게 뭔 지 아냐고 묻는다. 손자 종욱은 안다고 대답한다. "종욱이 입에 밥 들어가는 거." 그런데 그 귀한 손자가 함께 몰려다니는 여섯 명의 아이들과 함께 같은 학교의 여학생을 6개월이나 집단으로 성폭행하고, 그 여학생은 결국 스스로 목숨을 끊었다는 사실을 미자는 알게 된다. 미자가 얼마 전 진찰받으러 간 병원에서 한 실성한 엄마를 보았는데, 그 엄마가 바로 그 여학생의 엄마였다. 여학생의 이름은 희진이었다.

아이들의 부모들이 모여 저마다 합의금 오백만원에 이 사건을 마무리하려 한다. 심지어 교감까지 나서서 합의금을 종용하고, 한 여학생의 죽음을 수습하기 위해 오백만원을 마련해야 하는 미자의 절망은 깊어간다. 미자는 세례명이 아네스였던 희진이 다니던 성당에서 봉헌하는 추

모 미사에도 참여하고, 성폭행이 행해진 과학실을 창 너머로 둘러보기도 하고, 저녁에 집에서 TV를 보며 속없이 웃고 있는 손자를 붙잡고 왜 그랬냐고 울부짖기도 한다.

미자는 희진이 몸을 던진 다리를 찾는다. 다리에서 미자의 모자가 바람에 날라 강물에 떨어진다. 강가에 내려와 바람소리를 들으며 시상을 기다리던 미자가 펼친 노트에 빗방울이 눈물처럼 떨어진다. 미자는 시낭송회 뒤풀이 자리에서 빠져나와 눈물을 흘린다. 미자 곁에서 미자가 너무 통속적이라고 탐탁지 않게 생각한 박형사가 쪼그리고 앉아 담배를 핀다. 밤에 집에 돌아온 미자는 성당에서 몰래 가방에 넣어온 희진의 사진을 식탁 위에 올려놓는다. 아침에 일어나 나온 종욱이 그 사진을 본다.

미자는 돈 마련이 어렵다고 남자 아이들의 부모들에게 말하려 찾아가는데, 그 자리에서 희진의 엄마를 만나 인사한다. 사실 미자는 얼마 전 과수원에서 일하는 희진의 엄마를 만났지만 속없는 이야기만 몇 마디 나누고 알아보지 못했었다. 희진의 엄마는 미자를 뚫어져라 바라본다. 미자가 그 시선을 견디기 어려워 밖으로 나왔을 때에도 유리창 너머로 미자를 뚫어지게 바라보는 희진의 엄마가 보인다. 돈을 구할 수 있는 뾰쪽한 방도가 없는 미자는 강노인을 찾아가 거의 협박하듯 돈 오백만원을 받아낸다. 오백만원을 남자 아이들의 부모들에게 건넨 미자는 오락실에서 친구들과 놀고 있는 종욱을 데리고 나와 피자를 사준다. 밤에 미자는 종욱을 깨끗하게 목욕시키고 손톱과 발톱을 깎아준 뒤, 집 앞에서 둘이 함께 배드민턴을 친다. 두 사람 앞에 박형사가 나타난다.

시 강좌가 끝나는 날 미자는 <아네스의 노래>란 시와 꽃다발만 남기고 나타나지 않는다. 영화는 처음엔 미자의 목소리로, 그 다음엔 희진의 목소리로 <아네스의 노래>가 낭송되면서 끝난다. 필자 생각에 이 시는

미자가 쓴 게 아니다. 영화가 건성으로 만들어진 게 아니라면, 미자는 아직 이런 수준의 시를 쓸 수가 없다. 이 시는 이창동 감독이 쓴 것이다. 시가 배경에서 낭송되어 흐르고 있을 때 영화 앞부분에서 집 앞에 잎이 무성한 나무를 하염없이 보고 있는 미자에게 다가와 무얼 그리 열심히 보고 있냐고 묻던 동네 할머니가 바로 그 나무를 열심히 보고 있고, 영화 첫 장면에서 물에 떠내려 오던 죽은 모습이던 희진은 다리 위에서 가볍게 웃음을 지으며 관객을 바라본다.

<시>는 현실에 있을 법하지 않은 외계인 같은 한 할머니가 숱한 계기들의 크고 작은 물결들에 부대끼다가 결국 진실에 도달하는 이야기이다. 이 이야기를 전하기 위해 한 소녀가 죽어야 했지만 감독은 마지막에 그 소녀의 희미한 웃음을 보여주며 향불을 사른다. 이창동 감독이 제사상에 올린 <아녜스의 노래>란 시가 그 향불이다. 연기자 윤정희도 향불을 올린다. 미자가 종욱을 경찰의 손에 넘기는 순간이 바로 그 향불이다. 이 영화의 연기적 지점도 바로 그 순간이다. 연기적 지점이면서 작품 전체의 맥점이기도 하다. 손자가 경찰에 끌려가던 그 순간 미자는 나무에 걸린 배드민턴공을 쳐내고 있었다. 그렇다면 이창동 감독에게 시란 곧 실천의 향불에 다름이 아니다. 미자나 미자와 같은 동네 할머니처럼 암만 넋 놓고 나무만 들여다본다 해서 한 줄의 시가 쓰이는 것은 아니다.

한 마디로, <시>에서 윤정희는 연기예술사에서 다시 되풀이되기 어려운 연기적 성과를 거둔다. 그녀는 진실을 전하기 위해 연기자로서 스스로 사라지는 힘든 역할을 기꺼이 껴안은 것이다. 이런 의미에서 필자에게 시는 시인의 사라짐이다.

25. 파수꾼(2010)

<파수꾼>은 2010년 윤성현 감독이 편집에 각본까지 맡아 만든 작품이다. 윤성현 감독은 이 영화로 2011년 청룡영화제 신인 감독상을 수상한다. 신인 감독상을 수상한 만큼 이 영화는 잘 만든 영화이며, 연기자들의 연기도 저마다의 역할에 잘 어우러진 수준급의 성과였다. 특히 기태 역을 맡은 이제훈의 연기적 성과는 주목할 만하다. 하지만 연기비평적 관점에서 바로 이 점이 문제였다.

<파수꾼>은 모든 점에서 뛰어났지만, 제목이 실종된 작업이다. 관객 중 아무도 왜 이 영화의 제목이 <파수꾼>인지 궁금하지 않은 영화가 되어버린 것이다. 적어도 기태 아버지 역을 맡은 연기자 조성하는 연기비평적 관점에서 제목을 실종시킨 연출의 뜻에 따라서든, 아니면 맞서서든, 어쨌든 무엇인가 해야만 했다. 왜 이 영화는 제목이 <파수꾼>인가? 이 제목에 걸 맞는 연기적 지점이 이 영화에는 확보되어 있는가? 이 영화의 줄거리를 간략하게 요약하면 다음과 같다.

기태 아버지는 기태를 잃었다. 학교 잘 다니던 고2 아들이 어느 날 느닷없이 고층 아파트에서 몸을 날린 것이다. 기태가 어릴 적 아내를 먼저 떠나보내고 아들과 둘이서 살아온 기태 아버지였다. 기태 아버지는 왜 자기 아들이 죽어야만 했는지 아들 친구들을 찾아다니며 묻기 시작한다. 기태는 학교에서 짱이었다. 중학교 때부터 단짝이었던 동윤이와 고등학교 친구 희준이 이렇게 삼총사와 같았는데, 또래 여학생들과 월미도에 놀러간 것이 화근이었다. 동윤이와 세정이는 서로 좋아하니까 문제가 없었지만, 희준이가 마음에 들어 한 보경이가 그만 기태에게 관심을 보이기 시작한 것이다. 희준이가 보경이를 마음에 두고 있다는 걸 아는 기태는 사귀자는 보경이의 제안을 거절한다. 자기 때문에

기태가 보경이의 접근을 거절한 걸 모르고 자존심이 상한 희준은 기태를 밀어내기 시작한다.

주먹이 센 기태는 남이 자신을 무시하는 눈치를 견디지 못한다. 한번 기분 나쁜 감정이 들면 내면의 폭력성이 브레이크 대신 계속 액셀을 밟는다. 더구나 집에 엄마가 없다는 자격지심까지 더해져서 돌이킬 수 없는 지경에 이르기까지 기태가 뿜어내는 폭력적 분위기는 주변에 심상치 않은 억압으로 작용한다. 결국 기태가 희준에게 폭력을 행사하게 되고, 동윤은 그런 기태에게 강력한 경고의 메시지를 던진다. 기태가 희준에게 화해를 청하지만 이미 희준은 전학을 결심한터라 기태의 화해를 받아주는 대신 자신은 기태를 친구로 생각한 적은 한 번도 없으며 기태 주변에 모이는 아이들도 다 그 모양이라는 도발적인 선언을 한다. 당황한 기태가 희준의 멱살을 잡자 동윤이 개입해 기태와 험악하게 맞선다. 제대로 마음을 드러내지는 못하지만 누구보다 삼총사 시절을 그리워하던 기태는 전학 간 희준을 찾아가 자신이 아끼던 야구공을 선물로 건네준다.

희준이 전학을 가자 동윤이 기태에게 쓴 소리를 한 마디 한다. 그 소리에 밸이 꼴린 기태가 동윤에게 친구로서 충고라며 세정이가 사실은 낙태까지 한 걸레라고 말한다. 이 말을 듣고 침울해진 동윤과 헤어진 날 밤 세정이는 손목을 긋는다. 동윤은 기태를 찾아가 세정이에게 도대체 무슨 말을 했냐며 싸움을 건다. 한 바탕 소동이 가라앉은 후 기태는 과일바구니를 들고 동윤의 집을 방문한다. 동윤이의 엄마는 기태에게 동윤이를 저렇게 팬 아이들이 누군지 알고 있냐고 묻는다. 동윤이는 기태가 영 못마땅하다. 기태가 동윤에게 너만큼은 내 친구였지 않았냐고 우정을 호소하자, 동윤은 매몰차게 한 번도 너를 친구로 생각한 적이 없다고 대답한다. 너란 존재는 오로지 역겨울 뿐이라는 동윤의 차가운 시선에 절망한 기태는 어디서부터 잘못된 것일까 동윤에게 묻는다. 이

순간 동윤의 핵폭탄이 터진다. "처음부터 잘못된 것은 없어. 처음부터 너만 없었으면 돼." 이 말에 기태는 아무 말 없이 동윤의 방문을 열고 나간다. 동윤의 방문 밖에는 동윤의 엄마가 귀를 기울이며 서있다. 집으로 돌아온 기태는 아파트 베란다에서 몸을 던진다.

기태가 죽고 동윤이는 학교를 그만 둔다. 기태의 친구들을 만나고 다니던 기태 아버지는 희준을 만나 동윤의 연락처를 묻는다. 기태 아버지의 전화를 받던 밤 선잠에서 깬 동윤은 1년 전 기태와의 대화를 떠올린다. 고등학교 1학년 겨울의 대화가 무슨 의미가 있겠는가. 기태에 대해 묻는 기태 아버지에게 아무 대답도 못한 동윤은 혼자 밤거리로 나온다. 영화는 삼총사가 항상 모여 놀던 폐역사에서 기태와 동윤이 하릴없는 말을 나누면서 끝난다.

<파수꾼>은 자기 아들의 죽음을 납득하려는 아버지가 아들 죽음의 배경에 있는 이유를 찾아가는 방식으로 구성되어 있다. 친구들의 기억을 통해 아들이 살아있었을 때의 여러 모습들이 재현된다. 그래서 아버지는 결국 무엇을 알게 되었는가. 이 영화의 제목이 암시하고 있는 것을 아버지는 눈치 챘는가. 연기자 조성하는 눈치 챘는가.

이 영화에서 학교 선생이나 부모들 같은 어른들은 통째로 실종되어 있다. 기태 아버지가 아들 죽음의 배경에서 깨달은 것은 그 죽음의 원인 제공자가 바로 자기 자신이라는 사실이어야만 한다. <파수꾼>은 부모나 선생과 같은 파수꾼이 실종된 시대에 살고 있는 이 땅의 아이들 이야기이다. 조성하가 연기한 기태 아버지의 마지막 모습은 술 마시는 뒷모습이다. 뭔가 부족하다. 조성하도 조성하지만, 기태 역의 이제훈, 동윤 역의 서준영, 희준 역의 박정민도 문제다. 특히 기태 역의 이제훈은 앞에서도 말한 것처럼 연기를 잘 해서 더 문제다. 이 아이들은 모두 남 탓만 하면서 브레이크 대신 액셀만 밟아댄다. 결국 파수꾼은 자기 자신이어야 하는 데 말이다.

이 영화를 본 10대 아이들 눈에 이제훈이나 서준영이 멋있어 보인다면, 이 영화는 영화 어디에선가 왜 이 영화의 제목이 <파수꾼>인지를 한 켜 아래 깔았어야만 한다. 혹시 깔려있더라도 너무 깊어 10대 관객들이 문득 멈추기가 어렵다. 이것이 앞에서 이 영화가 제목이 실종된 작업이라고 평가된 사정이다. 이런 맥락에서 이 영화의 연기적 지점은 영화의 마지막 부분, 기태가 마지막 목례를 남기고 사라질 때 과일접시를 쟁반에 받쳐 들고 아무 말도 없이 서있던 동윤 어머니의 엉거주춤한 몸짓과 심사복잡한 표정이다. 동윤 어머니는 동윤이든, 기태든 브레이크 대신 액셀로 폭주할 때 파수꾼의 역할을 담당했어야 했다. 의도한 것이든 아니든, 동윤 어머니 역을 맡은 연기자 유안은 이 몸짓과 표정으로 파수꾼이 실종된 시대의 어른의 모습을 유감없이 표현한다.

한 마디로, <파수꾼>에 참여한 젊은 연기자들은 파수꾼이 실종된 시대에 브레이크 대신 액셀 밟는 아이들의 감정곡선을 걱정될 정도로 눈부시게 연기한다. 유감스럽게도, 지금 이 평가는 칭찬이 아니다.

26. 최종병기 활(2011)

<최종병기 활>은 2011년 김한민이 쓰고 연출한 작품이다. 홀로 남은 한 젊은 영웅이 소중한 사람을 구하기 위해 절대 승산 없어 보이는 싸움을 불사하는 이 영화는 750만명에 육박하는 박스 오피스 대성공을 거둔다. 액션 장면 등에서 가령 멜 깁슨이 감독한 <아포칼립토>를 연상시키는 점이 없는 것은 아니지만, 그것보다는 <아포칼립토>에서 멜 깁슨이 고집한 고대 마야문명의 언어라든지, 두려움으로부터 해방에 이르는 주인공의 성장 등에서 김한민 감독이 생산적인 영감을 받은 것은 분명해 보인다.

<아포칼립토>만큼이나, 1636년 병자호란을 역사적 배경으로 한 <최종병기 활>에서 류승룡이나 박기웅 같은 연기자들이 꽤 실감나는 만주족의 언어로 연기한다. 여기에 맛들인 김한민 감독은 2014년 <명량>을 찍을 때 왜군 장군 역의 류승룡, 조진웅, 김명곤 같은 연기자들에게 일본말을 시킨다. <명량> 또한 1800만에 가까운 관객을 동원하는 흥행기록을 세우지만, 작품성으로는 내놓을 것이 별로 없는 영화이다. 단적으로 <최종병기 활>에서 만주어는 변방의 언어라서 한국의 연기자들이 서투르나마 만주어로 연기했다는 것 자체가 영화에 긍정적인 후광을 드리우지만, <명량>에서 어설픈 일본어는 차라리 아니함만 못할 뿐이다. 악당들이 어설픈 한국어를 쓰는 헐리웃 액션 영화들을 떠올려보라. 그로 인해 작품 전체의 격이 떨어져 버린다.

한동안 "전하, 신에게는 아직 열두 척의 배가 남아있사옵니다."라는 대사가 유행하기도 했지만, 이것도 그냥 평범한 대사일 뿐이다. <최종병기 활>에는 최고의 명대사가 있다. 필자 생각에 셰익스피어의 <햄릿>에 나오는 "사느냐, 죽느냐, 그것이 문제로다." 정도의 대사는 필자

가 지금 염두에 두고 있는 이 명대사에 비하면 번데기 앞에서 주름잡는 격이다. <최종병기 활>이 잘 만든 액션영화이긴 해도, 오락영화의 범주를 넘어서긴 어렵다. 그러나 연기자 박해일이 내뱉는 이 대사 하나만큼은 세계영화사 120년에 눈부신 성과이다. <최종병기 활>에서 박해일은 연기자로서 자신의 생애를 통틀어 다시 되풀이되기 힘든 연기적 지점을 이 대사 하나로 성취한다.

<최종병기 활>은 1623년 인조반정으로 광해군이 축출되고 그 여파로 뛰어난 무장이었던 남이의 아버지도 무참하게 살해되는 장면으로 시작한다. 아버지는 남이에게 하나뿐인 여동생 자인을 잘 돌봐주기를 부탁한다. 남이와 자인은 아버지의 친구인 김무선의 돌봄을 받게 되고, 김무선의 아들 서군은 자인을 연모하여 결국 둘은 부부의 연을 맺게 된다. 그런데 하필 혼인하는 날 만주족인 청나라 군대의 습격을 받게 된다. 이 습격으로 김무선은 죽임을 당하고 자인과 서군은 청나라로 끌려간다.

간신히 습격을 피한 남이는 자인을 구하기 위해 필사적인 추적을 시작한다. 엄청난 활솜씨와 담력으로 청의 왕자까지 죽이며 누이동생을 구한 남이는 청의 정예부대 니루의 장군인 쥬신타와의 대결을 끝으로 마지막 숨을 거두게 된다. 자인과 서군이 남이의 시신을 싣고 압록강을 건너 다시 조선으로 돌아오는 장면으로 영화는 끝난다.

요약하면 이렇게 단순한 스토리지만, 두 시간 남짓한 영화는 숨 돌릴 새 없는 속도감으로 진행된다. 역동감을 표현하기 위해 거칠게 흔들리는 화면은 일부 관객들로 하여금 멀미를 느끼게 할 정도이다. 개인적으로 필자가 한국영화에 아쉬워하는 것이 있다면, 그것은 무엇보다도 장르 영화의 성과이다. 예를 들어, 지금 온 세상이 SF 영화에 대단한 관심을 쏟고 있을 때 아직 우리에게는 내놓을만한 SF 영화가 별로 없다. 검술영화도 마찬가지이다. 중국에는 <와호장룡>과 같은 무협영화가

있고, 일본에는 <7인의 사무라이>와 같은 사무라이 영화가 있지만, 한국에는 아직 내놓을만한 한국 검 영화가 없다. <아라한 장풍 대작전> 정도가 갈증을 달래주고 있었다고나 할까. 그러던 중 박흥용이라는 만화가의 작품이 원작인 <구르믈 버서난 달처럼>이 이준익 감독에 의해 영화화된다는 소식을 들었을 때 솔직히 필자는 엄청 기대했었지만, 안타깝게도 결과작은 어디에도 내놓을 수 없는 태작이 되어버렸다. 이런 상황에서 <최종병기 활>은 "검 대신 활이라도 좋다. 더구나 우리는 동방의 활의 민족이 아니였더냐!"와 비슷한 느낌의 자긍심까지 준 영화이다.

영화 시작 부분 남이의 집안이 관군에 의해 풍비박산이 날 때 두려움에 떠는 남이에게 남이의 아버지는 다음과 같은 말을 남긴다. "두려운 마음을 똑바로 직시하거라. 그래야 벗어날 수 있느니라." 간발의 차이로 살아남은 남이는 아버지의 처참한 죽음을 목격한다. 비록 남이와 자인이 개성 김무선 대감의 돌봄을 받기는 했지만, 그 후 남이의 성장은 온통 두려움 일색이었을 것이다. 역적의 후예로서 만일 발각이라도 된다면 자신과 자인은 물론이고 김무선 대감 일가도 절대 안전을 보장받을 수 있는 시대가 아니었으니까 말이다. 그 두려움과 함께 크면서 남이의 내면도 성장한다. 비록 겉으로는 술만 마시고 활에도 재주가 없어 보이지만, 실제 남이 내면의 그릇은 아버지의 유품인 화살에 새겨진 글귀와도 같다. '전추태산 발여호미前推太山 發如虎尾', '쥔 손은 태산을 밀듯이 하고 깍지 낀 손은 범의 꼬리를 움켜잡듯이 한다'란 뜻이다.

영화의 마지막 부분 남이의 가슴에 화살을 박아 넣은 청의 장군 쥬신타가 자인을 방패막이로 남이가 쓰러지기를 기다리고 있을 때 남이는 가슴에 박힌 화살을 뽑아 쥬신타를 겨눈다. 그 순간 바람까지 잠잠해지면서 남이만의 곡사 활 쏘는 법도 별 도움이 되지 않을 듯한 상황이 된다. 쥬신타는 자신의 승리를 확신한다. "너도 두려운 게지!" 하지만

시위를 떠난 화살은 쥬신타의 목을 꿰뚫는다. 그 때 관객은 남이의 속생각을 듣는다. "두려움은 즉시하면 그 뿐." 이 대사가 필자에게는 '천지우당탕'이었다. 이 대사에 바로 이어지는 대사 "바람은 계산하는 것이 아니라 극복하는 것이다."는 사족이다. 아니, 사족이라기보다는 앞에 대사와는 어울리지 않는 쓸 데 없는 군더더기이다. 멋진 대사를 써놓고 왠지 부족해보여 공연히 있어 보이는 대사 한 마디를 덧붙여놓은 격이다. 여기까지가 김한민 감독의 한계이겠지.

어쨌든 "두려움은 즉시하면 그 뿐."은 엄청난 대사이다. 필자는 자신의 귀를 믿을 수가 없어서 인터넷을 찾아보았는데, 많은 사람들이 '직시'라고 들었지만, 게 중에는 '즉시'로 들은 사람들도 드문 것은 아니었다. '직시'와 '즉시'의 차이는 엄청나다. 어눌한 박해일의 발성 탓이었는지, 아니면 기술적으로 부족한 녹음 때문이었는지는 모르겠지만, '즉시'로 들은 사람들도 있으니 필자는 '즉시'로 밀고나간다.

남이의 아버지가 '직시'를 이야기한 것은 분명하다. 따라서 '즉시'는 남이의 성장을 의미한다. '직시'는 적극적으로 도전해 극복하는 것을 의미하지만, '즉시'는 단지 그대로 바라봄을 의미한다. 두려움을 두려움 그대로 바라보는 순간 두려움은 사라진다. 남이가 두려움을 극복하고자 했으면 그 순간 힘이 들어간 화살이 흔들렸을 것이다. 그냥 두려워하는 마음을 두려움인 줄 알고, 맞설 생각 대신에 그대로 고요히 바라본 순간 두려움은 그냥 두려움이었을 뿐이다.

'즉시卽視'는 우리말 사전에 없는 말이다. 이 말은 온전히 김한민 감독의 업적이다. '생명을 살리는 활'이란 의미로 제목 '활'에 살아있음을 의미하는 한자 '活'을 쓴다든지, '백성을 지키지 못하는 왕'에 대한 날선 비판이라든지, 목숨을 걸고 엉뚱한 통역을 하는 민초의 반골정신이라든지, 만주족과 한민족의 동족 의식이라든지, 찾아보면 여백에서 흥미를 끌만한 여러 것들이 드러나지만, 솔직히 잘 만든 오락 영화의 상투

성에 그럴 듯하게 묻어있는 허세의 혐의가 짙다. 그러나 "두려움은 즉시 하면 그 뿐."은 다르다. 필자 생각에 김한민 감독은 <명량>에서 이순신 장군의 경우를 통해 이 모티브를 계속 밀고 나가고 싶었던 것 같다. 단지 그 뜻이 이루어지지 못 했을 뿐이다. 어쨌든 그의 다음 작품이나 기대해 볼까나.

2009년 농구 명예의 전당Hall of Fame에 헌액獻額되는 마이클 조던은 20분 남짓한 수상 소감을 다음과 같은 말로 마무리한다. "공포나 두려움과 같이 한계라고 생각되는 많은 일들은 결국 마음이 만들어낸 환상들에 지나지 않습니다." 현역 시절 코트에서 그 쟁쟁한 NBA의 프로 선수들도 자신이 없어 넘긴 공들은 어김없이 그의 손에 배달되었다. 조던이라고 두렵지 않았겠는가. 링을 향해 그 많은 공들을 날리면서 조던이 깨달은 지혜는 두려움은 즉시하면 그 뿐이라는 것이었다.

한 마디로, <최종병기 활>에서 연기자 박해일은 충무로 상업영화의 한 켠 아래에서 마이클 조던 같은 훌륭한 농구선수가 인생의 경험을 통해 깨달은 눈부신 지혜의 소리를 하나뿐이지만 귀하기가 진주와도 비교할 법한 연기적 지점에 여운을 실어 표현한다. 어찌 이 아니 좋지 않겠는가!

27. 그 시절, 우리가 좋아했던 소녀(2011)

　홍콩이나 중국 영화에 비해 타이완 영화는 우리 관객에게 좀 생소한 영역이다. 60년대 호금전 감독의 무협영화가 있었고. 80년대에는 허우 샤오시엔 감독의 <비정성시>가 세상을 놀라게 했었다. 그러다가 90년대 차이밍량 감독이나 이안 감독 등으로 대표되는 대만 뉴웨이브 영화들이 등장한다. 2000년대로 접어들면, 대중성이라는 측면에서 청소년 학원물이 젊은 세대들에게 비교적 긍정적인 호응을 받는다. 2007년 저우제륜이 감독과 대본 그리고 주연까지 맡아 열연한 <말할 수 없는 비밀>이 청소년 학원물의 선두주자 격이다. 그리고 이 영화 <그 시절, 우리가 좋아했던 소녀>가 있다.

　이 영화는 2011년 주바다오 감독의 첫 작품이다. 주바다오 감독은 70편에 가까운 소설을 발표한 작가이기도 하다. 이 영화도 소설이 원작인데, 작가 자신의 이야기라 한다. 사실 청소년 학원물의 전형이라 싶을 정도로 상투적인 이야기라 어디에 작가 자신의 경험이 있을까 싶기도 하지만, 상투성의 한 켜 아래를 들여다보면 몇몇 연기적 지점에서 작가가 자신의 경험을 통해 청소년 관객들에게 건네주는 이야기를 들을 수도 있다.

　<그 시절, 우리가 좋아했던 소녀>는 대만의 한 고등학교, 공부에 별로 관심 없는 남학생 커징텅과 항상 1등을 놓치지 않는 여학생 션자이의, 누구나 꿈꾸었을 법한 고등학교 시절의 사랑 이야기이다. 여기에다 대학시절의 이야기가 부록처럼 이어진다. 고집 세고 엉뚱한, 그래도 잘 생기고 체격까지 좋은 커징텅과 모범생인데다가 얼굴까지 예쁜 션자이가 서로 틱틱대면서 밀고 당기는 풋풋한 이야기가 젊은, 아니면 젊은 시절을 아련하게 기억하고 싶은 중년의 관객들을 사로잡는 흥행성의

검증된 비결이다. 여기에 곁들여서 커징텅의 단짝 친구들의 우스꽝스러운 이야기들이 양념처럼 곁들여 재미를 돋구어준다. 커징텅과 션자이는 사소한 오해로 말다툼을 벌리게 되고 결국은 그것이 빌미가 되어 헤어지게 된다. 세월이 흘러 션자이는 낯선 남자를 만나 결혼을 하게 되고, 결혼식에 커징텅을 포함해 고등학교 친구들과 다시 만나 축하사진을 찍으면서 영화는 끝난다.

영화 오프닝, 커징텅의 낙서장에는 의미심장한 글들이 쓰여 있다. 가령 "실천이 중요하다.", "정의라는 건 깊은 공부가 필요하다.", "인생에서 일어나는 모든 일에는, 그 나름의 의미가 있다." 등등. 그리고 사과한 알과 털장갑, 등에 볼펜 자국이 남아있는 채 걸려있는 교복. "신부를 기다리게 해서는 안 되지."라는 친구들의 말에 의미심장한 미소를 지으며 사과를 한 입 베어 무는 커징텅. 이렇게 의미심장하게 시작하는, 표면상으로는 하나도 의미심장하지 않은 영화가 <그 시절, 우리가 좋아했던 소녀>이다. 도대체 우리 모두의 첫사랑이란 아련한 환상에 기대어한 순간의 도피주의를 대리체험적으로 선사하는 이 상업주의적 영화에 의미심장함은 어디에 있는 것일까?

일단은 모범생 션자이가 불량학생 커징텅에게 "사실 나 평범해."라고 고백하는 장면에서 불량학생과 모범학생이라는 이분법에 대한 경계 허물기를 생각해볼 수 있다. 불량학생 커징텅이 "대단한 사람이 되고 싶어."라고 자신의 포부를 밝히는 장면도 있는데, "대단하다는 게 뭔데?"란 션자이의 질문에 커징텅은 "이 세상이 나 때문에 조금이라도 달라진다면..."이란 내공이 만만치 않은 대답을 한다. 여기에다 사라진 학급비를 둘러싸고 교련선생과의 충돌도 있다. 대드는 불량학생들에게 모범생 션자이가 동조한다. 사실 모범성보다 더 무게가 부여된 불량성에 대한 이중적 의미가 심상치 않다.

한편 이 영화에는 통속적 유치함과 진지한 성숙함이라는 이분법에

대한 경계 허물기가 있다. "도시락이란 건 먹기 위해 존재한다고 말하는 커징텅에게는 확실히 통속적 유치함이 있고, 션자이에게는 진지한 성숙함이 있다. 진지한 션자이와 유치한 커징텅의 대화를 한 대목만 떠올려 봐도 이 점은 분명하다. "유치한 일 해봐야 인생에 도움이 안 돼." "해보지 않고 어떻게 알아." "해보지 않아도 아는 일이 있어." "수학의 로그 같은 걸 도대체 어디다 써먹을 거냐구." "삶이란 게 원래 헛된 일이 많거든."

하지만 집에서 항상 벌거벗고 있는, 다시 말해, 위선적으로 감추려하지 않는 커징텅의 유치함에는 꽉 막힌 모범답안의 답답함을 깨는 엉뚱함이 있다. 커징텅의 말을 인용해볼까. "모든 복잡한 문제에 모범답안이 있는 건 아니다. 진짜 삶에선 답 없는 일도 있는 법." 커징텅의 유치함에 내포된 긍정적 가능성을 처음부터 알아본 션자이의 성숙함도 돋보인다. 뿐만 아니라 커징텅 못지않게 유치해 보이는 친구들에게서도 보이는, 미사여구로 장식된 그런 것이 아닌, 인간에 대한 근본적인 예의도 무시할 수 없다.

하지만 이 영화에 적당한 합리화로 자신의 회로를 고집하기 보다는 변화와 성장의 중요성에 대한 방점 찍기에 더 많은 무게가 실려 있음은 분명하다. "자신은 노력도 안 하면서 열심히 하는 사람 깔보면, 난 무시해."라고 션자이가 말하는 순간 커징텅은 두근거림을 느낀다. 션자이의 말은 계속 된다. "전혀 노력도 않고, 아무 생각 없는 사람은 질색이야." "나보다 멍청한 남자는 사절이야." 이것이 이제 열공이 열정이 되어버린 커징텅의 사연이다. 열공을 위해 커징텅은 머리를 빡빡 밀고, 유치함을 존중하면서 션자이는 꼬랑지머리를 한다. 커징텅과 션자이는 빡빡머리와 꼬랑지머리를 통해 자신들의 회로가 부서져나감을 경험한다.

대학생이 된 커징텅은 엉뚱하게도 션자이에게 자신의 남성성을 과시하기 위해 무차별자유격투기 대회에 출전한다. 엉뚱함이라기보다는 어

리석음에 더 가까운 커징텅의 무모함에 속이 상한 션자이는 여학생 특유의 성숙함으로 커징텅을 꾸짖는다. "대체 이 시합의 의미가 뭐니?" "애가 왜 그렇게 유치해." "유치해?" "꼭 배울 게 있어야 해?" "너에게 중요한 것이 너를 다치게 하니까 그렇지." "그래, 유치해서 너같이 공부 잘 하는 애 좋아했어." "그럼 좋아하지 말던가." "멍청아." "그래, 나 멍청이다." "바보 멍청이." "그래, 바보멍청이라 계속 널 좋아했어." "아무 것도 모르면서." "그래, 난 아무 것도 몰라."

서로를 서로라서 좋아했고, 서로가 서로의 성장에 힘이 되어주기는 했으나 소유하려하거나 자기 맘대로 바꾸어보려 하지는 않았던 커징텅과 션자이였다. 하지만 불안함에 서로를 온전히 껴안기에는 어려웠던, 젊은 시절 치러야했던 홍역이 두 사람의 이루어지지 못한 사랑이었다. 그래서 커징텅과 션자이의 마지막 대사가 영화에서 더욱 돋보였는지도 모른다. "난 계속 유치하게 살 거다." "꼭 그래라."

마지막으로, 그렇지만 가장 진정성이 느껴지는 이 영화의 의미심장함은 이상은 현실의 한 켜 아래 있다는, 현실과 이상의 경계 허물기이다. 사범대로 진학한 션자이와 여기저기 대학들로 흩어진 친구들, 션자이와 사귀고 싶었던 친구와 실제로 사귀기까지 한 친구 그리고 재수하는 친구들과 대학에서 만난 친구들, 결혼하는 션자이의 평범해 보이는 남편, 중고차 판매원이 된 친구 등등, 이 모든 것이 현실에서 우리의 모습들이다. 커징텅의 교복 등에 찍혀 있는 무수한 볼펜 자국은 현실을 살아남아야 하는 성장의 과정에서 통과해야 하는 청소년기 불안과 고통의 시간들을 보여준다.

중, 고등학교 항상 모범생이었지만 너무 긴장한 탓에 션다이는 수능에 실패하고, 힘들어하는 션자이를 위로한답시고 커징텅은 시기적절하지 못한 고백을 한다. "나 너 좋아해." 하지만 그 고백조차 충분히 표현하지 못했고, 진심은 전달되지 못한다. 나중에 적절한 기회가 왔을 때조

차 커징텅은 좋아하는 그녀 앞에서 겁쟁이가 되어버린다. 소원을 비는 풍선을 날리면서 커징텅은 상처 받기를 두려워하며 한 발을 소심하게 뒤로 빼고 고슴도치 같은 대화를 나눈다. "소원 말해주지 않겠어.""널 정말 좋아해.""내 대답 듣고 싶어?""아니, 계속 널 좋아하게 해 줘." 하지만 션자이 역시 두렵기는 마찬가지였다. "그때 왜 나하고 사귀지 않았니?""사람들은 그러지. 사랑은 알 듯 말 듯 한 순간이 가장 아름답다고. 진짜 둘이 하나가 되면 많은 느낌이 사라지고 없대. 그래서 오래도록 날 좋아하게 두고 싶었어. 니 여자로 만들고 나서 관심 꺼버리면 나만 손해잖아.""진짜 깬다, 너." 우리가 꿈꾸는 이상은 이런 현실의 모습과 둘이 아니다. 이상이 따로 있고, 현실이 따로 있는 것이 아니란 말이다. 단지 한 걸음만 앞으로 나가면, 혹은 한 켜 아래로만 내려가면 현실이 곧 이상이다.

자신의 삶으로 무엇을 할까 고민하던 커징텅은 대학 재학 중에 주목받는 인터넷 작가가 된다. 자신의 비망록에 그는 "인생은 끊임없는 전투."라 쓴다. 하지만 영화 오프닝에서 눈에 띈 두 문구, 즉 "정의라는 건 깊은 공부가 필요하다.", "인생에서 일어나는 모든 일에는, 그 나름의 의미가 있다."를 생각해보라. 그렇다면 여기에서 전투라는 건 밀림에서 생존을 위한 타인과의 경쟁이 아니라 자기 자신과의 싸움을 의미함을 알 수 있다. 커징텅에게 전투는 일상 속에서 가치지향의 정신으로 끊임없이 자신의 내면을 가꾸는 일로서 공부를 의미한다.

격투기 사건 이후 커징텅과 션자이의 관계가 소원해진 상황에서 타이완 전체가 흔들린 지진이 발생한다. 션자이가 걱정돼 커징텅은 터지지 않는 전화기를 붙들고 달이 뜬 밤거리를 내달린다. 션자이는 커징텅의 전화가 반갑다. "그러면서 2년간 연락도 안 해? 너만큼 나 좋아하는 애는 만나기 힘들겠어." 이 순간 커징텅이 뜬금없이 션자이에게 묻는다. "근데 션자이, 너 평행세계에 대해 믿어? 그 평행세계에선 우리 아마

함께 하겠지." 션자이가 대답한다. "정말 그들이 부러워. 나 좋아해줘서 고마워." 이렇게 세월이 흘러 모두에게 평범한 일상 중에 션자이가 결혼한다는 소식이 들린다. 처음에 커징텅은 "진짜 사랑한다면 다른 남자와 영원한 행복을 빌어주기란 절대 불가능하거든."이라 생각했다. 그러나 그는 곧 생각을 바꾼다. "아니다. 정말, 정말 좋아하는 여자라면 누군가 그녀를 아끼고 사랑해주면 그녀가 영원히 행복하길 진심으로 빌어주게 된다." 결혼식장에서 커징텅과 친구들은 짓궂게도 신랑에게 신부와의 입맞춤을 허락해달라고 조른다. 신랑은 자신에게 먼저 입 맞추면 그때 허락하겠노라고 대답하며 궁지를 모면한다. 그러자 언제나처럼 엉뚱한 커징텅이 신랑에게 열정적으로 입을 맞추는데, 이 순간 커징텅과 션자이의 회상장면들이 음악과 함께 흐르면서 이 영화의 연기적 지점이 스토리텔링의 표면의 한 켜 아래에서 작용한다.

<그 시절, 우리가 좋아했던 소녀>에서 커징텅 역을 맡은 연기자 가진 동이 이 한 장면이 영화 전체의 무게를 떠받치고 있음을 잘 알고 있음에 틀림이 없다. 다시 말해, 이 장면은 지렛대의 받침점과 같아서 한 순간에 상투적인 재미와 감동을 의미가 심장한 흥미로 차원이동 시킨다. 커징텅과 션자이가 빗속에서 말다툼을 벌이고 헤어지게 된 격투기 대회에서 비에 젖은 커징텅이 다시 션자이에게로 돌아가 "미안하다. 내가 유치했어."라고 사과한다. 이 사과는 현실에서가 아니라 평행세계에서 벌어지는 일이다. 현실에서 커징텅은 이 한마디를 하지 못했다. 우리 일상에서도 얼마나 자주 벌어지는 일이랴. 현실과 이상은 그야말로 종이 한 장 차이인 것이다. 이 영화는 이 한 장면을 위해 존재하며, 그런 의미에서 이 장면은 이 영화의 연기적 지점이다.

커징텅과 신랑의 입맞춤이 커징텅과 션자이의 키스로 전개될 때 평행세계에서 두 사람은 실제로 신랑과 신부가 된다. 현실의 문제를 해결하는 데 당장에는 소용이 닿지 않아 보이는 일상의 공부가 쌓이게 되면

우리의 미래로서 평행세계가 새롭게 열린다. 만일 알려진 것처럼 이 영화가 실제로 감독 자신의 이야기였다면, 젊은 시절, 감독 자신이 경험한 안타까움이 이 장면의 여백에서 여운으로 울린다.

한 마디로, <그 시절, 우리가 좋아했던 소녀>에서 연기자 가진동은 현실에서 한 걸음만 떼면 이상이라는 감독의 진심을 자신의 진심으로 받아 들여 상투적인 스토리텔링의 한 켜 아래 연기적 지점을 통해 새로운 세대와의 소통을 성취한다.

이 영화의 영어 제목이 <You Are the Apple of my Eye>인 것은 지진의 밤에 나누는 대화에서 "나 좋아해줘서 고마워."라는 션자이의 말에 "나도 그때 널 좋아했던 내가 좋아. 넌 영원히 내 눈 속의 사과야." 라고 커징텅이 대답한 데 기인한다. 그런데 사과란 게 무엇인가. 우리 눈에 빨갛게 잘 익은 사과가 먹음직스럽게 보이는 이유는 사과가 자신의 씨를 퍼뜨리기 위함이다. 뿐만 아니라 사과가 둥근 것은 떨어져서 가능한 한 나무에서 멀리 굴러가 자신을 퍼뜨리기 위함이기도 하다. 결국 나이와 상관없이 젊음이란 게 누군가의 눈에 사과로 보이기 위한 오랜 진화의 산물인데, 영화는 첫 장면부터 상당히 노골적인 10대의 성욕에서 시작해 결국 결혼으로 마무리된다. 이것이 결국 모든 사랑 이야기의 한 켜 아래에서 작용하는 생물학적 진리이다.

하지만 이 영화는 생물학적 진리와는 다른 차원에서 다른 사람에게 영향력을 행사하는 내면의 힘에 대한 이야기이기도 하다. 그리고 그 인물이 모든 친구들이 좋아했던 션자이에 다름이 아니다. 영화가 시작되고 커징텅이 친구들을 하나씩 소개할 때 션자이에 대해 이렇게 말한다. "내 친구들의 유일한 공통점은 우리 반 최고 모범생을 좋아한다. 션자이! 내가 볼 때, 션자이는 그냥 보통 여학생보다 아주 약간 더 괜찮은 것 뿐인데... 잘 모르겠다!" 그때는 잘 몰랐겠지만, 실인즉, 그 이유란 것이 바로 션자이의 내면에 있었다. 션자이 역을 맡은 연기자 천옌시는

이런 스토리텔링 상의 설정을 덜하지도 더하지도 않은 적절함으로 설득력 있게 형상화 한다.

<그 시절, 우리가 좋아했던 소녀>는 1994년에 시작하는 이야기니까 90년대에서 2000년대로 넘어오는 시기의 타이완 안팎의 사정에 대한 시대적 상황이 어느 정도 반영되어 있다. 가령 97년 홍콩의 중국 반환이라든지, 보수적 국민당 정권, 병역의 의무, 진학, 취업 등이 스토리텔링에 자연스럽게 용해되어 있다. 이런 것들도 나름대로 중요하긴 하지만, 그보다 필자는 커징텅을 두근거리게 한 "자신은 노력도 안 하면서 열심히 하는 사람 깔보면, 난 무시해."라는 션자이의 말에서 이 영화를 만든 감독이나 연기자들의 들리지 않는 자존감의 소리를 듣는다. 이 글은 이 들리지 않는 작품의 소리에 대해 필자가 시도한 최대한의 비평적 예의이다.

ALL IS WELL~

28. 세 얼간이(2011)

<세 얼간이>는 라즈쿠마르 히라니 감독의 2011년 작품이다. 발리우드는 인도영화의 중심지 봄베이에 헐리우드를 결합시킨 말로 매년 1000편이 넘는 영화를 제작한다. 이 정도면 헐리우드의 거의 곱절보다도 더 많은 제작 편수이다. 발리우드란 말은 꼭 봄베이에 국한되지는 않고, 사실은 다양한 언어와 다양한 지역에서의 거대한 인도 영화 산업을 지칭하는 제유법적 쓰임새를 갖고 있다.

인도에서는 대략 30년대 유성 영화의 출현과 함께 노래와 춤이 결합된 인도 영화 특유의 도피주의적 상투성이 확립되기 시작한다. 이 상투성은 엄청 힘이 세서, 어떤 장르의 영화라도 노래를 부르거나 춤을 추는 장면이 빠지지 않는다. 발리우드에 상업주의적 도피주의의 통속성이 지배적인 것은 어쩔 수 없다.

반면에 50년대 사티아지트 레이 감독을 필두로 인도 영화의 예술성이 국제적으로 인정받기 시작한다. 같은 시기에 활동한 구루 두트는 근래에 들어 사후에 인도 특유의 통속성과 작품성의 효과적인 아우름으로 재평가 받기 시작한다. 2000년대로 들어오면서 글로벌 차원에서 대중성과 작품성을 인정받는 일련의 작품들이 본격적으로 등장하기 시작하는데, 대니 보일이란 영국 감독이 메가폰을 잡은 <슬럼독 밀리어네어>는 2009년 아카데미상에서 작품상, 감독상을 포함해 8개 부문에서 수상하는 기염을 토한다.

헬렌 켈러 여사의 이야기를 소재로 한 <기적>을 리메이크한 <블랙> 같은 예외도 있지만, <슬럼독 밀리어네어>처럼 노래하고 춤추는 장면이 어떤 영화에라도 적어도 한 장면이라도 들어가 있음은 단순한 상투성이라기보다는 미적 차원에서 스타일화한 의식적인 정형성으로 부각

되는 감이 있다. 심지어 <블랙>이나, 안락사를 다루는 <청원>이란 작품 등에서도 변형된 형태들이지만, 노래하거나 춤추는 장면들이 있을 정도니까 말이다. 이 두 영화는 모두 산제이 릴라 반살리 감독의 작품이다. 노래와 춤이 어우러진 인도영화 특유의 통속적 분위기에 작품성까지 인정받은 대표적인 영화가 <세 얼간이>이다. 라즈쿠마르 히라니 감독은 2014년 <PK: 별에서 온 얼간이>로 적어도 인도 박스 오피스에서는 <세 얼간이>의 기록을 갱신한다.

<세 얼간이>는 인도의 공학적 영재들이 모이는 대학 ICE에서 만난, 룸메이트 란초, 파르한, 라주 세 친구들의 이야기이다. 짧게 줄이자면, 이 영화는 그야말로 눈부신 공학적 재능에다 독립적인 정신까지 갖춘 주인공 란초, 공학보다는 사진에 더 관심이 많은 파르한, 집안이 가난해 대기업에 취직해야 하는 부담으로 항상 불안한 라주, 이렇게 세 친구들이 편협하고 독재적인 총장 비루와 아첨꾼 동기생 차투르와 맞서거나 골려주면서 엎치락뒤치락 졸업하기까지 이야기로 정리될 수 있다. 란초는 파르한과 라주가 저마다의 문제를 해결하는 데 도움을 주는 한편, 비루 총장의 딸 피아와 사랑에 빠진다. 우여곡절 끝에 란초와 피아가 다시 만나면서 영화는 끝난다.

이 영화는 졸업 후 사라진 란초를 찾아 파르한과 라주가 길을 떠나면서 시작된다. 길을 떠나면서 열리는 오프닝이 아주 인상적이다. <사운드 오브 뮤직>의 탁 트인 오프닝에 내용적 성숙함을 더한 인상이라고나 할까. 항상 란초에 밀려 2인자의 설움에 시달리던 차투르가 10년만에 성공한 모습으로 나타나 파르한과 라주를 데리고 5년 전 잠수 타버린, 지금은 밑바닥까지 가라앉은 것으로 예상되는 란초의 비참한 삶을 확인하러 떠나는 길이었지만, 음악과 영상의 분위기는 세속적 부와 명성을 초월한 자유를 암시한다. 노래는 "그는 바람처럼 자유롭죠."라는 가사로 시작한다.

이렇게 영화는 란초를 찾아 떠나는 길에서 과거 학창 시절의 이야기들이 에피소드 식으로 기억되는 방식으로 전개된다. 사십만 명의 지원자들 중에 선발된 이백 명의 학생들의 경쟁심을 더욱 자극하려는 총장 비루에 의해 대학은 그야말로 정글의 법칙이 지배하는 분위기이다. 비루 총장의 아들도 이 대학을 세 차례나 지원했지만 계속 실패했었다. 졸업을 앞둔 한 선배가 성과에 대한 스트레스로 스스로 목숨을 끊는 사건도 벌어진다. 관객은 영화 후반부에 공학도가 아니라 시인을 꿈꿨던 총장의 아들도 스스로 목숨을 끊은 것을 알게 된다.

"알 이즈 웰All is well"이라는 긍정적 사고의 화신 란초는 제 맘대로 억압적인 선배들과 약육강식과 적자생존의 법칙 신봉자 총장이 지배하는 대학에 자유의 바람을 불어넣는다. 시스템을 연구하는 공대에서 사고방식이든, 가치관이나 제도이든, 끊임없이 관습적 회로에 도전하는 란초가 뛰어난 학생인 것은, 경쟁심이나 호승심 때문이 아니라, 단지 공학을 그만큼 사랑하기 때문이다. 영화 시작 부분에 "기계란 무엇인가?"란 질문으로 수업을 시작한 교수가 있었다. 교수가 기대했던 대답은 기계에 대한 사전적 정의였다. '기계'란 말만 들어도 행복해서 웃음을 감출 수 없었던 란초는 기계란 인간을 도와주는 것이라고 대답한다. 그리고 교수로부터 "바보."라는 비웃음을 받게 된다. 시스템이라는 회로에 닫쳐진 회로로 접근하는 공학 교육에 반해서 같은 회로에 열려진 애정과 자유로움으로 접근하는 란초의 모습이 이 영화의 표면에 드러나는 주제이다.

표면에서 드러나는 주제 말고, 이 영화에 한 켜 아래의 주제가 있다면 그것은 시스템적 회로와 함께 작용하는 대안회로의 가능성이다. 란초는 우리의 마음도 일종의 회로라는 것을 알아챈다. 마음은 특히 걱정과 두려움 쪽으로 작용하는 경향이 있는 회로이다. 그래서 "알 이즈 웰."을 마음에 들려주어 용기라는 대안회로를 작용시킬 필요가 있다. 다시 말

해, 공학이 회로를 연구하는 것은 그를 통해 어둠과 죽음의 회로에 대한 빛과 생명의 대안회로를 확보할 필요가 있기 때문이다. 그러니까 이 영화의 표면에서 공부나 사랑 등과 관련해서 계속 되풀이되는 현실과 이상, 또는 현실과 진실의 문제는 한 켜 아래에서는 우리의 두려움과 두려움으로부터 자유의 문제가 되는 셈이다. 현실은 두려움을 사회적 지위나 경제적 부로 대표되는 보험이나 보상 등으로 상쇄시키려하지만, 그런 방법은 우리로 하여금 삶을 살아남아 있게는 해도, 살아있게 하지는 못한다.

세상사 여러 현실적인 갈등들을 가만히 살펴보면 무언가에 대한 우리의 두려움이 그 밑바닥에 깔려있음을 볼 수 있다. 많은 사람들이 두려움을 직면하지 않고 회피의 수단으로 종교를 사용하기도 한다. 이 영화의 한 장면에서 종교와 관련된 인도의 고질적인 문제 하나가 대수롭지 않은 듯 쓱 하고 건드려지며 넘어간다. 그것이 힌두교의 양보할 수 없는 카스트 제도이다. 란초가 시험에서 일등을 해서 총장 옆에 앉았는데, 이렇게 성적순으로 학생들의 자리를 정하는 것을 보고 란초가 "이건 마치 카스트 제도 같아요."라고 총장에게 말하는 장면을 떠올려보라. 여기가 딱 영화의 한 복판이다.

이제 곧 드러나게 되는 란초 자신의 계급적 배경이 영화의 스토리텔링에 중요한 역할을 하며, 그밖에 총장의 하인 고빈드나 학생들의 뒤치다꺼리를 해주는 소년 만 모한에 대한 란초의 따뜻한 시선 등에도 이 영화를 만든 사람들의 진심이 느껴진다. 이 진심은 성적이나 계급뿐만 아니라 언어, 지역, 직업 등에 대한 세상의 온갖 차별에 대해서도 마찬가지이다. 이런 진심이 유별나게 드러나기보다 여백에서 여운을 동반한 연기적 지점들을 통해 표현될수록 관객에게 더 효과적으로 작용할 수 있음은 분명하다.

두려움으로부터 자유를 이야기하는 이 영화의 제목이 <세 얼간이>

인 것은 이 영화가 특히 세상의 시선으로부터 자유로움을 이야기하고 있음을 알려준다. 두려움은 마음의 고집일 뿐이라는 것을 알아차리는 순간 느껴지는 살아있음에 대한 감사함은 자유로움을 향한 첫 걸음 같은 것이다. 영화의 클라이맥스는 임신한 피아 언니 모나의 아이를 란초가 받아내는 장면인데, 죽은 줄 알았던 아이가 "알 이즈 웰."에 반응하는 순간이 영화 전체의 맥점이다. 이 장면은 새로운 생명이 두려움보다 긍정의 대안회로를 깔고 세상에 태어나는 가능성을 내포한다. 아들의 죽음이 자살이었다는 걸 알게 된 총장이 자기 손에 새 생명을 받아들고 스스로 변화한다.

이 장면 직전 라주의 졸업이 무산될지도 모르는 위기상황에서 란초는 라주를 위해 시험지를 훔치는 범법행위를 했다가 총장에게 붙잡혀 학교를 쫓겨나게 된다. 새 생명을 받아낸 후 학교를 나가는 란초를 붙들고 총장은 우주비행사의 볼펜을 란초에게 건네준다. 각도, 온도, 중력 등에 상관없이 쓸 수 있는 우주비행사의 볼펜은 개발하기 위해 수백만 달러가 들어간 합리주의적 사고방식의 표상이다. 스승에게 물려받은 이 볼펜을 지난 32년 동안 전해 줄 학생을 찾지 못했던 비루 총장이었다. 세속적 성공에 눈이 먼 차투르야말로 이 볼펜을 물려받고 싶어 안달이었다. 하지만 결국 란초가 물려받게 된다.

사실 입학 첫날 총장이 이 이야기를 했을 때 "왜 우주비행사들은 개발비가 전혀 필요 없는 연필을 안 썼지요?"라는 질문을 한 인물이 바로 란초였다. 그때 뜻밖의 질문에 당황한 총장은 대답하지 못했는데, 지금 빗속에서 총장은 란초를 붙들고 "연필심이 우주비행사의 눈에 들어갈까 봐 그런 거야. 네가 틀렸어. 너라고 항상 옳은 게 아니라구!"라고 말한다. 그러자 란초가 대답한다. "Yes, sir." 이 순간이 이 영화의 격을 높여준 연기적 지점이다.

란초를 연기한 아미르 칸은 이 순간 가르침과 배움의 기쁨을 표현한

다. 누구의 시선도 두려워할 필요 없이 잘못한 것을 잘못했다고 인정하는 데서부터 자유로움에의 첫 걸음이 떼어질 것이다. 총장은 아들이 죽은 다음 날도 수업을 했던 사람이고, 란초는 학위 때문이 아니라 배우는 즐거움으로 대학에 왔다. 그렇게 세상 모든 것이 스승이며 삶은 곧 배움이다.

한 마디로, <세 얼간이>에서 연기자 아미르 칸은 발리우드에 고유한 상투성의 한계 안에서 살아있는 캐릭터를 창조하는 데 적어도 한 지점에서는 연기자로서 격을 보여준다. 물론 차투르에 관한 한, 영화를 만든 사람들이 손속에 정을 좀 더 베풀었어야 하지 않았나 하는 연민의 감정이 전혀 없었던 것은 아니다.

29. 디태치먼트(2011)

　<디태치먼트>는 미국의 흑백 문제를 다룬 <아메리칸 히스토리 X>를 감독한 토니 케이의 2011년 작품이다. 각본은 칼 룬드가 썼다. 주인공 헨리 바스를 연기한 애드리언 브로디는 기획으로 이 영화의 제작에 참여한다. 청소년들에게 본질을 놓치지 않는 교육의 중요성을 강조하는 이 영화의 주제에 연기자 애드리언 브로디가 진심인 것은 첫 장면 화면을 가득 메운 그의 표정에서부터 드러난다. 그는 쓸 데 없는 사람들은 다 나가라고 말한다.

　다큐와 멜로와 풍자 등과 같은 다양한 스토리텔링의 기법들을 무리 없이 엮어가는 연출의 솜씨 너머에서 이 영화의 존재이유는 영화 앞부분에서 인용한 프랑스의 작가 알베르 카뮈의 글에서도 분명하다. 그 글을 번역하면 다음과 같다. "나는 살면서 지금처럼 나 자신으로부터 철저히 떨어져 있으면서 동시에 세상의 한 복판에 존재하고 있다는 느낌을 마음 깊은 곳에서 느껴본 적이 없었다."

　카뮈의 글에 '나 자신으로부터 떨어져 있음'에 해당하는 영어가 'detachment'이다. 그리고 이 단어가 바로 이 영화의 제목을 이룬다. 'Detachment'에 상대적인 단어가 'attachment'인데, 이 단어는 '무언가에 집착해서 목메고 있음'을 의미한다. 필자 생각에, '대테치먼트'를 효과적인 우리말로 바꾸면 '누군가나 무엇으로부터 감정적으로 휘둘리지 않음'이다. 헨리 바스의 바스는 프랑스어로 바르뜨Barthes의 영어식 발음이다. 1980년에 세상을 떠난 롤랑 바르뜨라는 실존했던 문필가의 문학적 입장 또한 인용한 카뮈의 글과 바로 통한다.

　헨리 바스는 미국의 기간제 고등학교 선생이다. 이런 저런 구속에 얽매이지 않고 동가숙 서가숙 인연이 닿는 대로 학교에서 학생들을

가르친다. 교권이 땅에 떨어진 시대에 학교에서 선생의 역할에 대해 선생들 스스로 비관적인 상황에서 그래도 헨리 바스는 자신이 할 수 있는 한 학생들에게 의미 있는 무엇인가를 해보려 한다. 유능한 교사로서 평판도 좋다. 하지만 헨리의 우울한 눈빛에서 드러나는 어쩔 수 없는 피로감은 감출 수가 없다. 헨리는 학생들에게 언어와 문학을 가르친다. 교육에도 시장경제의 원칙이 지배적인 현실에서 교육감은 이번 학기 헨리가 수업을 맡은 학교를 민영화하려 하는데, 반대하는 교장을 실적을 내세워 은퇴시키려 한다.

헨리는 정교사가 부임할 때까지 한 달 동안만 학생들을 가르치면 된다. 학생들의 태반은 공부에 관심이 없고, 선생들에 대한 존경심이 없다. 무관심과 폭력의 분위기가 지배적인 교실에서 헨리는 주변 환경이 야기하는 불편한 감정들에 휘둘리지 않는다. 헨리가 글쓰기와 글읽기를 통해 학생들에게 도움을 주려는 것이 바로 감정에 휘둘리지 않음이다. 수업 듣는 학생 중에 메레디스라는 여학생이 헨리의 수업에 관심을 갖고 강한 자만이 감정에 휘둘리지 않을 수 있는가를 헨리에게 묻는다. 헨리는 감정에 휘둘리지 않기 위해 꼭 강해야만 할 필요는 없다고 대답한다.

학교는 학생들과 학부형들과 교사들의 온갖 자기중심적 감정들로 가득 차 있다. 헨리는 그 대기권에서 숨 막혀 하지만 바로 그렇게 때문에 학교를 외면할 수가 없다. 헨리의 동료 선생들 또한 저마다 한계상황에서 버티고 있다. 학교 밖에서도 헨리는, 대부분의 선생들처럼, 외롭다. 치매가 오기 시작한 헨리의 외할아버지는 요양원에 있고, 헨리의 어머니는 헨리가 일곱 살 때 스스로 목숨을 끊었다. 어쩌면 헨리의 외할아버지가 헨리의 아버지인지도 모르지만, 그래도 헨리는 외할아버지를 용서한다.

어느 날 밤 헨리는 거리에서 함부로 몸을 굴리는 10대 소녀 에리카를

만나 돌봐주기 시작한다. 집에서든, 학교에서든 또는 거리에서든 세상
은 돌봄을 받지 못하는 아이들로 흘러넘친다. 자신을 쥐덫에 걸린 쥐라
고 생각하는 아이들은 고양이를 죽인다. 예술적 재능이 뛰어난 메레디
스는 집에서 자신의 재능을 인정받지 못하며, 그 스트레스를 먹는 것으
로 푼다. 헨리에게서 기댈 수 있는 누군가를 본 메레디스는 그 감정을
헨리에 대한 사랑이라 여긴다. 방과 후 교실에서 헨리를 붙잡고 사랑을
호소하는 메레디스를 동료 여교사 매디슨이 보고 둘 사이를 오해한다.
그 순간 헨리의 감정이 폭발한다. 매디슨과 헨리는 동료로서 서로에게
호감을 갖고 있었으나, 그 호감이 진정한 믿음이 되기 어려운 현실에서
헨리는 자신의 동료가 자신을 외할아버지 같은 인간으로 보는 것이
견디기 어려웠던 것이다. 헨리의 감정이 폭발한 바로 그 순간 외할아버
지가 세상을 떠난다.

　헨리에게서 이제 비로소 믿을 수 있는 어른을 만난 에리카 또한 헨리
를 가족처럼 여기고 사랑하지만, 헨리는 울부짖는 에리카를 청소년 보
호기관에 넘긴다. 에리카는 에이즈 양성 판정을 받은 것으로 보인다.
헨리가 학교를 떠나는 날 메레디스는 모든 학생들이 보는 앞에서 스스
로 목숨을 끊는다. 청소년 보호기관에서 생활하는 에리카는 헨리가 선
물한 공책에 글을 쓰기 시작한다. 그녀를 방문한 헨리를 그녀는 부모에
게 안기는 어린아이처럼 껴안는다. 영화는 헨리가 폐허가 된 학교에서
에드가 알란 포의 <어셔 가의 몰락> 중 한 구절을 학생들에게 읽어주면
서 끝난다.

　이 영화의 태반을 차지하는 절망과 우울함 심지어는 기쁨까지도 연
출 기법과 함께 관객들에게 다가가는 스토리텔링적 장치라면 이 영화를
만든 사람들의 진심이 지점을 만드는 두 장면이 있다. 당연히 그 두
장면은 교실 장면이다. 학생들을 만난 첫 수업에서 헨리는 일부 학생들
의 엄청난 적의와 마주친다. 한 학생이 헨리의 가방을 집어던지며 헨리

에게 위협적인 언사들을 쏟아 붓는다. 이 장면이 이 영화의 첫 번째 지점이다. 헨리는 조금의 흔들림도 없이 그 학생에게 이렇게 말한다. "저 가방은 아무 감정도 느끼지 못해. 텅 비었지. 나도 역시 쓸 데 없는 감정들에 휘둘리지 않아. 너는 나를 상처 줄 수 없어." 이 장면에 이 영화의 제목인 '디태치먼트'가 집약되어 있음을 애드리언 브로디는 어깨에 힘 뺀 연기를 통해 관객에게 전한다.

이 영화의 두 번째 지점은 헨리가 조지 오웰의 <1984>라는 소설을 언급하면서 칠판에 'doublethink'라고 쓰는 장면이다. 이 단어는 '이중사고'라는 뜻으로 우리가 일상에서 두 개의 모순된 생각을 두루뭉술하게 갖고 있음을 의미한다. 가짜라는 것을 알면서도 진짜라고 믿고 싶은 모순된 마음이라고나 할까.

실제로는 자신의 이익만을 생각하는 사람들이 청소년들에게 이 모든 것은 오로지 너희들을 위한 것이라고 말하면서 감정과 밀접하게 결부되어 있는 엄청난 자극들로 문화적 대기권을 조성할 때, 그 공기를 호흡하는 청소년들의 폐는 자신도 모르는 사이에 그러한 자극에 동화되어버리고 만다. 이러는 중에 청소년들의 심장은 온갖 오염된 감정들로 요동을 치게 될 것이지만 아무도 책임지려하지 않는다.

애드리언 브로디 자신은 돈을 벌기 위해 헛된 이중사고를 조장하는 영화들에 출연하기도 하지만, 지금 이 장면에서만큼은 자신의 이런 저런 작품들까지도 호되게 몰아쳐버린다. 헨리에게 절망적으로 손을 내미는 아이들도 있겠지만 결국 자신을 책임질 수 있는 것은 자신뿐이 없다는 사실만큼은 헨리로서도 어쩔 수가 없다. 헨리가 해줄 수 있는 것도 있겠지만, 해 줄 수 없는 것도 있는 것이다. 이 장면에서 애드리언 브로디는 연기가 관객의 마음밭을 가꾸는 데 무엇을 할 수 있는가라는 치열한 질문을 스스로에게 던진다. 아직 애드리언 브로디의 대답이 질문 그 자체에 머물러 있는 듯 보이지만, 실천을 동반한 질문은 언제나 설득

력이 있다.

한 마디로, <디태치먼트>에서 애드리언 브로디는 헐리웃의 정형화된 영웅으로서 교사라는 이미지 대신 그 모든 인간적인 결함에도 불구하고 감정과 자신을 동일시해서는 안 된다는 하나의 주제만큼은 흔들림 없이 손에 쥐고 가는 헨리의 모습을 효과적으로 그려낸다. 윌리엄 피터슨, 루시 리우, 마샤 게이 하든, 제임스 칸 등 헨리의 동료 교사로 분한 연기자들도 등장하는 장면의 수와 상관없이 이 영화의 존재이유에 대한 사명감으로 역할에 임한다.

30. 라이프 오브 파이(2012)

　<라이프 오브 파이>는 이안 감독의 2012년 작품이다. 원작은 캐나다 작가 얀 마텔의 동명소설이다. 이 영화에는 컴퓨터 그래픽으로 만들어진 뱅골 호랑이가 등장한다. 이 영화가 거둔 성과에 관해 말하자면, 일차적으로 3D 컴퓨터 그래픽의 기술적 완성도를 꼽을 수 있다. 한 잡지에 실린 이안 감독과의 인터뷰 제목이 "감독이 그토록 3D를 고집한 이유"였는데, 실감나는 뱅골 호랑이를 화면에서 살려내는 것이 이 영화의 성공과 실패를 가늠하는 중요한 관건 중의 하나였다. 망망대해에서 인간이 작은 보트에서 호랑이와 딱 마주쳤을 때 공포가 어설픈 화면 조작으로 전혀 실감나지 않았다면, 이 영화는 그냥 소설로 남아있는 것이 더 좋았을 것이다. 사실 작가 자신도 이 소설을 영화로 만드는 것은 불가능할 것이라 생각했었다. 그만큼 3D는 이 영화에서 중요한 역할을 하게 된다.

　하지만 이것이 다가 아니다. <라이프 오브 파이>에는 기술과 철학이 자연스럽게 스토리텔링에 어우러져 녹아들어 있다. 이 영화는 소위 '뉴 미디어'라 불리는, 인류문화사에서 유례없는 기술적 변화, 그 소용돌이 한 복판에서 바로 그 기술을 끌어다가 중학교 2학년 정도면 이해할 수 있는 스토리텔링 한 켜 아래 영적 차원의 진리를 건네고 있는 전형적인 고전의 풍모를 띠고 있다. <라이프 오브 파이>처럼 3D가 중요한 영화에 내포된 연기적 지점이 영적 차원의 진리를 가리킨다는 것은 21세기를 여는 의미 있는 소식이다.

　<라이프 오브 파이>는 엄청난 스토리텔링이다. 요약하자면, 스토리 자체는 단순하다. 파이라 불리는 인도 소년이 태평양 한 가운데에서 난파하게 되고, 리차드 파커라 불리는 뱅골 호랑이와 함께 227일 동안

작은 보트에서 살아남는 이야기이다. 파이의 아버지는 인도에서 동물원을 경영하는데, 사업이 부진하자 캐나다로 이민을 결심한다. 그래서 동물들을 전부 배에 싣고 가족들과 함께 캐나다로 이민 가는 중에 폭풍우를 만나게 된 것이다. 이 폭풍우 속에서 파이만 살아남는다. 동물들 중에서 하이에나, 오랑우탄, 다리 다친 얼룩말 그리고 리차드 파커만이 파이가 있는 구명보트로 피신하게 된다. 동물들이 서로 죽고 죽이는 중에 결국 파이와 파커만 남게 된다. 바다 한 가운데 한 소년과 무시무시한 벵골 호랑이를 작은 보트에 위치시킨다는 발상은 누가 해놓으면 쉬워 보이겠지만, 필자에게는 어마어마한 스토리텔링적 상상력이다. 소년은 잡아먹히거나 아니면 성장해야 할 것이다. 적당히 살아남을 수 있는 상황이 아니다.

영화가 거의 끝나갈 때 파이가 탄 보트가 드디어 멕시코 해안에 도착한다. 파이는 기진해서 해안에 쓰러지고, 파커는 배에서 뛰어 내려 해안가 정글 숲 쪽으로 걸어간다. 삐쩍 말라 쇠약해진 뒷모습과 비틀거리는 걸음으로 숲에 도착한 파커는 숲가에 잠깐 멈춘다. 파이는 파커를 바라보며 파커가 사라지기 전에 자기를 한번쯤 돌아볼 거라 기대한다. 그런데 파커는 돌아보지 않고 그대로 사라진다. 파커가 멈춰 서서 사라질 때까지 여기가 연기적 지점이다. 사람이 아니라 3D로 그려진 호랑이지만, 여기가 연기적 지점인 것은 마찬가지이다. 지점 중에서도 작품 전체를 책임지는 맥점이라 할 수 있다. 질문은 "왜 파커는 돌아보지 않았는가?" 그냥 영화에 빠져 수동적으로 따라가면 아주 흥미로운 질문을 던질 기회를 놓치게 된다. 대답은 다음과 같다. "이제 더 이상 돌아볼 얼굴이 없기 때문."

영화가 시작되는 앞부분에 파커가 파이에게 엄청난 공포의 대상이 되는 장면이 나온다. 아버지 동물원에서 어린 파이는 아직 벵골 호랑이의 무서움을 잘 모른다. 그래서 손에 먹을 것을 쥐고 파커에게 주려고

팔을 철창 너머로 들이미는 사건이 벌어진다. 간발의 차이로 파이를 제지한 아버지는 파이에게 벵골 호랑이의 무서움을 보여줘야 되겠다 생각한다. 아버지의 명령으로 어린 파이는 눈앞에서 파커가 살아있는 염소 한 마리를 먹어치우는 모습을 보게 된다. 이제 파이에게 파커는 공포 그 자체가 된다.

이런 맥락에서 영화의 맨 첫 장면이 의미심장하다. 그 장면은 파이가 마마지라는 이름의 아버지 친구에게 수영을 배우는 장면이다. 물을 두려워하는 파이에게 마마지는 이런 말을 한다. "두려운 것은 물이 아니야. 그것은 두려워하는 너의 마음이지." 이 장면에서 파이의 독백은 마마지의 수영교습이 자신의 목숨을 살렸다는 것이다. 스토리텔링의 표면에서는 마마지한테 수영을 배웠기 때문에 난파에서 살아남을 수 있었다는 건데, 한 켜 아래는 공포에 대한 마마지의 교훈 또는 지혜라 해도 좋다.

현실에서 우리를 두렵게 하는 것은 있지만, 실상 공포란 실체가 있다기보다는 결국 마음의 문제라는 지혜는 현실적 차원에서 깨닫기가 어려운 지혜이다. 그래서 영화는 앞부분에서 힌두교, 마호메트교, 카톨릭 같은 여러 종교들을 섭렵하는 파이의 모습을 보여준다. 이제 파이는 바다 한복판에서 공포와 직면하고, 그 공포를 다스리기 시작하고, 심지어는 그 공포에 연민을 느끼기에 이른다. 그러다가 엄청난 폭풍을 만나는 중에 스스로 신이라는 존재를 만났다고 생각하지만, 계속되는 폭풍 속에서 신은 그렇게 밖에서 만날 수 있는 존재가 아니라는 걸 깨닫고 극도로 낙담하게 된다.

이렇게 절망의 바닥을 치는 경험을 하고 나서 탈진한 파이와 파커는 기묘한 미어캣의 섬에 도착하게 된다. 이 섬은 이를테면 낮에는 꿀이 흐르지만, 밤이 되면 그 꿀이 독이 되는 섬이다. 그래도 조심만 하면 어쨌든 살아남을 수는 있는 섬이다. 그래서 항상 조심하는 모양새의

미어캣이 사는 섬으로 설정한 것이다. 하지만 어느 날 파이는 나무에 걸려 있는 누군가의 이빨을 보게 된다. 아마 자기보다 먼저 이 섬에 도착해서 평생 미어캣처럼 그렇게 꿀-독-꿀-독을 되풀이하고 살다가 이빨만 남기고 간 누군가의 흔적이겠지. 그러자 파이는 문득 이렇게는 살아남고 싶지 않다는 생각이 든다. 미어캣이 사는 섬이 살아남아야 하는 우리 현실의 세상이라면, 파커는 더불어 살아남아야 하는 우리 현실의 두려움이다.

공포란 실체가 없다는 것을 확실하게 깨달은 파이는 이제 공포를 짊어지고 살아남기보다 매 순간 공포로부터 자유로워져서 살아있기를 택한다. 그래서 다시 바다로 나간다. 살기보다는 죽을 확률이 훨씬 큰 바다로 작은 보트를 밀고나갈 때 이 이야기는 끝난 것이다. 그래서 바로 다음 장면이 멕시코 해안이다. 그리고 정글 앞에 선 파커. 돌아볼 듯 파커의 어깨 쪽에 미묘한 긴장감이 흐르고, 하지만 이제 더 이상 돌아보려야 돌아볼 얼굴이 사라진 파커는 돌아볼 수가 없다. 이 장면이 연기적 지점 중의 지점, 즉 맥점인 것을 알 수 있는 것은 뒤에서 다시 한 번 되풀이되기 때문이다. 만든 사람들의 이름이 뜨기 바로 전 영화의 제일 마지막 장면에서 이 장면은 한 번 더 되풀이된다. 신비스러운 배경음악과 함께 칼라였던 화면이 흑백으로 바뀌면서 파커는 정글로 사라진다. 파이 역을 맡은 연기자 수라즈 샤르마는 이 장면에서 파커의 상대역으로 만족할 수밖에 없다. 이 장면이 연기적 맥점으로 살아 숨쉬기 위해서 3D 그래픽으로 그려진 파커의 역할은 절대적이다.

영화 후반부에 보험회사 직원들이 등장한다. 이들은 파이의 경험을 쉽게 받아들이지 못한다. 그래서 파이는 이들에게 다른 버전의 이야기를 들려준다. 그 이야기 속에서 하이에나는 고약한 화물선의 요리사, 다리 다친 얼룩말은 친절한 젊은 선원, 오랑우탄은 파이의 어머니, 그리고 파커는 파이 자신이 된다. 요리사가 선원을 죽여 인육으로 낚시미끼

를 만들고, 그를 만류하는 어머니를 죽이자, 파이가 그를 죽인다. 이렇게 사람들이 서로를 죽이고, 심지어 인육으로 살아남는 이야기가 어떤 이야기보다 더 현실적으로 들리는 시대에 우리는 살고 있다. 소설가 얀 마텔과 감독 이안은 이 지점에서 실증적 현실보다는 초월적 진실을 택하겠다는 스토리텔링에 대한 자신들의 입장을 표명한다.

<라이프 오브 파이>라는 영화는 파이가 자신의 경험을 마마지의 소개로 만나게 된 한 젊은 작가에게 들려주는 식으로 구성되어 있다. 파이는 그 작가에게 동물이 나오는 이야기와 안 나오는 이야기 중 어떤 버전을 좋아하는지 물어본다. 젊은 작가가 동물이 나오는 버전이라 대답하자 파이가 "고맙습니다. 신의 존재도 그와 같지요."라고 말한다. 다시 말해, 자연과학적으로는 증명할 수 없지만 신이 존재한다는 쪽이 더 나은 이야기 같다는 것이다. 필자도 전적으로 동의하는 바, 현실에서 벌어지는 온갖 일들은 현실이긴 하지만 그렇게 관찰할 수 없는 또 다른 차원의 진실의 문제이기도 하다. 이것이 이 영화의 한 켜 아래 깔려 있는 주제이며, 이 영화의 또 다른 연기적 지점이다. 나이 든 파이 역을 맡은 연기자 이르판 칸은 통찰력 있는 연기를 통해 이 심오한 주제에 소홀히 넘길 수 없는 여운을 남긴다.

이안 감독은 인터뷰에서 <라이프 오브 파이>를 이런 영적 차원의 이야기로서 말고, 그저 모험영화로 소개해달라고 부탁한다. 산업적인 측면에서 이런 주제들은 흥행에 별로 도움이 되지 않기 때문이다. 그래도 혹시라도 여백에 귀를 기울일 관객을 기대하면서 이안 감독은 동료 연기자들과 함께 이야기 한 켜 아래 진리를 깔았다. 당연히 필자에게 <라이프 오브 파이>는 태평양에 난파한 한 소년이 벵골 호랑이와 함께 작은 보트로 멕시코 해안에 도착하기까지의 흥미진진한 모험이야기의 외관을 띤 영적 차원의 지평을 여는 뛰어난 걸작 영화이다. 영적 차원이라는 말이 너무 부담스럽게 들린다면 폭풍으로 가족을 잃은 한 소년이

절망의 바닥을 치고 결국 공포란 실체가 없다는 인생의 소중한 진리를 깨닫는 성장영화라고 할 수도 있다.

한 마디로, <라이프 오브 파이>는 살아있는 연기자와 3D 컴퓨터 그래픽이 환상적인 앙상블 연기를 통해 21세기를 책임지는 예술적 성취를 달성한 기념비적인 작품이다.

31. 야곱 신부의 편지(2012)

　<야곱 신부의 편지>는 2012년에 제작된 1시간 15분 정도 분량의 핀란드 영화다. 당연히 언어는 핀란드어이고, 풍경은 핀란드적이다. 특히 이 영화를 두 어깨에 짊어지고 가는 연기자 카리나 하자르드는 손이 크고 터프한 전형적인 핀란드 여인을 떠올리게 한다. 핀란드에는 세계적으로 잘 알려진 1957년 생 아키 카우리스마키 감독이 있다. 이 영화는 필자가 처음 접해본 클라우스 해뢰Klaus Härö 감독이 각본에도 참여해 만든 작품이다.

　레일라와 야곱 신부의 이인극이라고도 할 수 있는 작품의 성격 상 레일라 역을 맡은 카리나 하자르드와 야곱 신부 역을 맡은 헤이키 노우시아이넨의 연기적 작용에 상당 부분을 의존해야 하는데, 두 연기자가 성공적으로 맡은 바 역할을 완수한다. 일단 역할의 외면적 측면만으로도 이 두 연기자 말고 더 적당한 연기자들이 떠오르지 않을 정도로 역할의 설정과 연기자의 개성이 잘 어우러져 있음은 분명하다.

　친누이의 남편을 죽인 죄로 종신형을 선고 받고 12년째 복역 중인 레일라는 사면을 받아 출소한다. 12년 동안 면회 오는 사람도 없었던 그녀는 갈 곳이 없다. 외진 시골 사제관에서 야곱 신부가 그녀를 도우미로 요청한다. 야곱 신부는 나이가 많고 앞이 보이질 않아 편지를 읽고 쓸 도우미가 필요하다. 레일라는 야곱 신부 곁에 오래 머물러 있을 생각이 없다. 야곱 신부에게 편지를 배달하는 우체부는 전과자인 레일라를 경계한다. 누구의 눈에도 레일라는 크고, 거칠어 보인다.

　핀란드 이곳저곳에서 온갖 걱정과 소망이 있는 사람들이 야곱 신부에게 편지를 보내오고, 야곱 신부는 편지를 읽은 후 기도와 답장을 보낸다. 절대자를 믿는 야곱 신부에게 편지는 인간과 하느님을 연결하는

소통의 매체이다. 우리 모두는 하느님의 아이들이며, 우리들 중 누구도 하느님으로부터 잊히거나 소외될 리가 없다. 냉소적인 내면에다 사람을 경계하는 레일라는 야곱 신부의 생각과 작용에 별 감흥이 없다. 그러다가 문득 야곱 신부야말로 자신의 사면을 이끌어낸 본인이라는 데 생각이 미친다.

　우체부는 계속 레일라를 경계하고, 편지가 귀찮은 레일라는 편지 중 상당 부분을 거름통에다 집어던진다. 다행히 거름통으로 들어가지 않은 편지 중에는 돈이 들어있는 것도 있다. 야곱 신부에게 빌린 돈을 갚는 편지인 것이다. 레일라는 그 돈이 야곱 신부의 전 재산임을 알게 된다. 레일라는 그 돈을 만지작거리다 원래 장소에 그대로 놓아둔다. 레일라가 무서운 우체부는 야곱 신부에게 들르지 않고 옆길로 빠져버린다. 신부가 사는 사제관은 너무 낡아 비만 오면 새고 난리인데, 신부는 자신에게 올 편지 때문에 거처를 옮길 엄두도 내지 않는다. 비는 계속 오고 편지는 더 이상 오지 않는다.

　점점 의기소침해지던 야곱 신부가 어느 날 아침 이상한 행태를 보이기 시작한다. 성당에서 결혼식이 있어 준비해야 한다는 것이다. 하지만 그 성당은 이제는 더 이상 사용하지 않는다. 신랑, 신부도 없고, 하객도 없다. 신부는 두려움에 떨기 시작하고 절망적으로 기도에 매달린다. 성당 앞에서 담배 한 대를 피우고 레일라가 들어와 보니, 야곱 신부는 텅 빈 성당에서 신랑, 신부를 위한 설교를 하고 있다. 레일라가 성당에 아무도 없다고 하자, 신부는 누가 나이 들고 눈 먼 신부를 필요로 하겠냐며 설교단 아래 쪼그리고 앉는다. 레일라는 그런 신부에게 따지듯이 신부가 자기에게 사면을 베풀어주었지만, 그렇다고 자기가 신부를 필요로 한 것은 아니었다고 말한다. 그러니 자신에게 마치 은총의 구원자처럼 굴지 말라는 것이다. 낙담한 신부가 집에 데려다 달라 하자 레일라는 싫다며 신부를 성당에 내버려두고 나가버린다.

레일라에게 '집'은 온통 끔찍한 기억뿐이다. 레일라는 사제관에 와 떠날 준비를 한다. 성당에 혼자 남은 신부는 마지막 미사를 드리고 제단 아래 눕는다. 택시를 부른 레일라는 어디로 갈거냐는 기사의 질문에 대답을 망설이다 결국 택시를 그냥 보내고 만다. 집에 들어온 레일라는 스스로 목숨을 끊을 준비를 한다. 성당에서 죽기로 작정하고 누운 야곱 신부 이마로 천정에서 스며든 빗물 방울이 떨어진다. 그제야 정신을 차린 신부가 집에 돌아와 이제 막 노끈에 목을 매려는 레일라의 계획을 자신도 모르는 사이에 좌절시킨다.

다음날 아침 신부는 레일라에게 지금까지 자신이 하느님에게 봉사해 왔다고 생각했지만, 사실은 하느님이 자신을 보살펴주신 거라고 말한다. 지금까지 여러 사람들의 편지를 읽고 그 사람들에게 한결같이 답장을 써온 일은 결국 하느님의 품에서 자기 자신을 구원받으려는 일에 다름이 아니었음을 신부는 깨닫는다. 신부는 하느님의 품을 '집'이라 표현한다.

야곱 신부가 너무 의기소침해 있자, 레일라는 우체부를 기다리고 있다가 앞으로는 편지가 없더라도 전처럼 집 앞까지 와서 신부를 부르라고 요구한다. 일단 레일라는 전에 거름통에 던져버린 편지들을 구해보려 하지만 실패하자, 우체부가 가져다준 잡지를 뒤적이며 본인이 직접 편지들을 구술하기 시작한다. 야곱 신부가 눈치 채고 미소를 띠며 일어서자, 레일라는 자신의 이야기를 마치 편지를 읽듯이 신부에게 털어놓는다. 어릴 때 엄마에게 폭행당하던 이야기, 그때마다 자신을 보호해주던 큰언니 이야기, 그 언니가 결혼해 형부에게 폭행당하던 이야기, 그리고 결국 자신이 참지 못하고 형부를 죽여 버린 이야기까지 레일라는 눈에 눈물이 고인 채 신부에게 이야기한다.

큰언니가 잘 되기를 누구보다 기원했지만 결국에는 큰언니를 파국의 수렁에 빠뜨려버린 자신을 누가 용서할 수 있겠냐고 레일라는 절망한

다. 그러자 야곱 신부는 인간에게는 불가능한 것도 하느님에게는 가능하다며 집에 들어가 편지 한 묶음을 가지고 나온다. 그 편지들은 레일라의 큰언니 리사의 것이었다. 레일라의 사면을 부탁한 사람은 레일라의 큰언니 리사였던 것이다. 신부는 차와 커피를 준비하겠다며 집으로 들어간다. 그것이 신부의 마지막 모습이었다. 영화는 큰언니의 주소가 쓰인 편지를 손에 들고 서 있는 레일라의 모습으로 끝난다.

이 영화의 연기적 지점은 이미 예기되어 있었던 복선이 반전으로 드러나는 장면이다. 영화를 관통하며 가끔씩 카메라에 포착된 편지묶음의 정체가 밝혀지는 장면인데, 이 장면에서 야곱 신부의 신앙이 다시금 빛을 발하고, 레일라의 꽉 막혔던 응어리가 풀려나가면서 관객의 눈시울이 붉어지는 감동이 야기된다. 드디어 마음의 방어벽을 허물고 자신의 이야기를 풀어놓기 시작한 레일라의 변화에 동요된 신부가 집안으로 들어가 큰언니의 편지묶음을 들고 나올 때 마음이 워낙 급했던 신부는 하마터면 레일라 뒤에 서 있던 나무에 부딪힐 뻔 한다. 연기자 헤이키 노우시아이엔은 엉겁결에 짧게 잘라진 굵은 나무 가지 둥치를 손에 쥐어 의지한다.

야곱 신부는 큰언니의 편지묶음을 레일라에게 전해주고 천천히 읽으라고 말하면서 자기는 안에 들어가 차를 준비하겠노라고 말한다. 바로 그때 야곱 신부에게 육체적 쇠락의 징후 같은 어지럼증이 밀려온다. 황급히 손을 내민 레일라 쪽으로 비틀거리는 몸을 숙이면서 신부는 한 마디 덧붙인다. "당신에게는 커피를 내도록 하지요." 레일라의 손을 자신의 두 손으로 감싸 안고 이 말을 하는 야곱 신부의 얼굴에는 따뜻한 사랑과 온화함이 부드러운 빛을 발한다. 야곱 신부가 쓰는 '집'이란 말의 우주적 의미가 그대로 현현되는 순간이다.

군더더기 같은 허식만 치워버릴 수 있다면, 이렇게 쉽게 차를 좋아하는 신부와 커피를 좋아하는 레일라가 물 끓이는 주전자 하나로 정이

통하는 가족이 될 수 있다. 사기가 충천한 신부의 모습을 그리기 위해 연기자 헤이키 노우시아이엔은 아까 엉겁결에 잡았던 그 나뭇가지 둥치를 다시 손으로 찾아 힘차게 부여잡고 집으로 들어간다. 관객이 보는 살아있는 야곱 신부의 마지막 모습을 헤이키 노우시아이엔은 신부의 뒷모습 연기만으로 짙은 여운을 남긴다.

한 마디로, <야곱 신부의 편지>에서 연기자 헤이키 노우시아이엔은 늙은 신부의 낡은 겨울 내의가 어느 교황이나 추기경의 화려한 법의보다도 더욱 숭고해 보이는 연기적 성과를 거둔다.

32. 월터의 상상은 현실이 된다(2013)

<월터의 상상은 현실이 된다>는 2013년 벤 스틸러 감독의 작품이다. 1939년 발표된 미국의 유머 작가 제임스 서버의 단편 소설 <월터 미티의 은밀한 생활>을 원작으로 한 이 영화에 벤 스틸러는 감독뿐 아니라 주연까지 맡아 열연한다. 원작은 툭하면 백일몽에 빠져드는 소심한 중년남자의 이야기이다. 벤 스틸러는 이 원작을 2007년 폐간하기 직전의 잡지 <라이프> 사진 현상실에서 일하는 월터의 이야기로 바꾼다. 월터는 원작처럼 해본 것 없고, 가본 곳 없고, 특별한 일도 일어날 리 없는 자그마한 남자이지만, 이 영화는 그러한 월터가 현실에서 부딪힌 우여곡절을 통해 성장하는 이야기를 담고 있다.

이 영화의 월터 역으로 짐 캐리라는 연기자도 물망에 올랐다 하고, <쉰들러 리스트>의 명감독 스티븐 스필버그도 이 작품을 탐냈다 하지만, 그래도 이 영화는 벤 스틸러의 것이다. 그만큼 이 영화를 통해 세상과 함께 하고 싶은 이야기가 절실했던 벤 스틸러였다. 감독 벤 스틸러는 자신만이 소화시킬 수 있는 월터를 마음에 품고 있었고, 연기자 벤 스틸러는 그 월터를 확실하게 표현해낸다.

월터는 16년째 잡지 <라이프>에서 사진 현상을 책임지고 있는 성실하지만, 소극적인 인물이다. 아직 어린 나이에 갑작스런 아버지의 죽음으로 내면에 꿈틀거리는 '끼'를 펼치지 못하고 피자가게와 통닭가게 등을 전전하며 생활인의 책임을 떠맡아야 했던 그의 일상은 너무나 일상적인 일상이다. 무채색으로 평범한 그의 일상의 빈 구멍들은 오로지 화려한 그의 상상으로만 메워질 뿐이다.

한편 멀티미디어 시대에 저조한 구독률로 인해 새로운 경영진은 <라이프>를 온라인으로 전환시키려는 계획을 세운다. 잡지의 마지막 표지

는 오랫동안 <라이프>와 동반자 관계를 맺어온 뛰어난 사진작가 숀 오코넬의 사진으로 장식하려 한다. 그런데 숀 오코넬이 보냈다고 하는 폐간호 표지 사진이 어디론가 사라져버린다. <라이프>에서 보낸 16년의 명예를 걸고 월터는 사라진 사진을 찾아 이 세상 어딘가에서 모험과 맞닥뜨리고 있을 숀 오코넬을 만나기 위해 길을 떠난다.

월터는 우여곡절 끝에 눈표범의 사진을 찍기 위해 히말라야에서 노숙하고 있는 숀을 만난다. 그때서야 숀이 선물한 작은 지갑 속에 그렇게 찾아다니던 사진의 필름이 들어있었던 것을 알게 된다. 하지만 월터는 그 지갑을 어머니 집 쓰레기통에 버려버렸다. 그 이야기를 들은 숀은 무척 애석해하지만, 사실 그 지갑은 어머니가 쓰레기통에서 건져 잘 치워놓고 계셨더랬다. 그리하여 영화는 <라이프> 폐간호의 표지와 함께 끝난다. 숀 오코넬이 찍은 <라이프>지 마지막 표지 사진은 다름 아닌 필름 현상작업에 몰두하고 있는 월터의 모습이었다.

막상 줄거리를 요약해보니 별로 특별한 것이 없어 보인다. 무엇이 벤 스틸러로 하여금 이 영화에 올인하게 했을까? 많은 관객들이 주목하는 연기적 지점은 히말라야에서 월터와 숀이 만나는 장면이다. 바로 그 순간에 눈표범이 나타난다. 그런데 숀은 카메라의 셔터를 누르지 않는다. 왜 찍지 않느냐고 월터가 묻자 숀은 대답한다. "그냥 온전히 자신을 위해 이 순간에 머물 뿐이야." 숀이 셔터를 눌렀다면 그는 엄청난 값어치의 사진을 얻었을 것이다. 그리고 대개의 경우 숀은 셔터를 누른다. 그랬기 때문에 유명한 사진작가가 될 수 있었을 거구 말이다. 그런데 왜 하필 이 순간이 그 순간이었을까? 솔직히 월터는 <라이프> 폐간지 표진 사진 같이 그렇게 중요한 사진을 숀이 작은 지갑 속에 넣어둔 것을 이해하지 못한다. 소위 말해 "계산이 나오지 않는" 행위인 것이다. 그래서 숀에게 막 따진다. 숀은 그렇게 하는 게 재미있을 것 같아서 그랬다며, 동봉한 편지에 "안을 들여다보라."고 쓰지 않았냐고

대답한다. 하지만 어린 나이에 계산을 맞추기 위해 일회용 종이컵 일색인 식당들에서만 일해 온 월터가 표면 한 켜 아래, 안을 들여다보기가 쉽지 않았을 것이다. 그래서 숀이 자신을 위해 머문 이 순간은 실인즉 월터를 위한 순간이었던 것이다.

이 장면의 여백에 귀를 기울이면, 숀이 셔터를 누르지 않은 이유는 그것을 통해 월터에게 중요한 깨우침의 기회를 주기 위해서임을 알 수 있다. 그 깨우침은 <라이프>와 같이 문화와 대중 간의 가교 역할을 자임하고 있는 사진 잡지의 역할에 관한 것이다. 언제부터인가 문화산업의 산업적인 측면이 지나치게 강조되기 시작했다. 그런데 그러다보면 문화산업에서 문화가 사라진다. 이것이 영화에서 묘사된 것처럼 편의주의와 무한경쟁이 지배하고 있는 시대에 <라이프> 잡지의 운명이기도 하다. 지금 이 순간 숀은 사진작가의 사명을 떠올린다. 사진이 문화라면 사진은 사람들의 내면을 성장시킨다. 그래서 숀은 사진을 찍어 물질적 성과를 거두는 대신, 아이러니하게도 사진을 안 찍음으로써 월터의 성장을 택한다. 그만큼 숀에게 성실한 월터는 소중한 사람이었으니까. 숀의 역을 맡은 연기자 숀 펜은 이 장면에 내포된 연기적 지점의 의미를 확실하게 파악하고 일생일대의 연기를 한다. 아마도 적어도 지금까지 숀 펜 최고의 연기라고 할 수도 있을 장면이다.

숀이 월터의 눈앞에서 보여준 선택은 그대로 마지막 장면에서 월터의 선택이 된다. 월터는 자신의 얼굴이 실린 <라이프> 폐간호를 가판대에서 사지 않는다. 지난 몇 개월 동안 마음에 품고 있던 여성과 함께 있는 자리인데도 말이다. 아니, 바로 그랬기 때문에 그리 한 것이라 말하는 게 더 좋겠다. 이 세상에는 돈이나 명예보다 소중한 것이 있듯이, 자존심이나 세속적 자기만족보다 소중한 것이 있다. 당신이 알고 있는 소중한 진리를 누군가에게 전하기 위해 가장 좋은 방법은 실천이다. 숀의 실천은 그대로 월터의 실천이 된다.

손이 월터에게 선물한 지갑에는 <라이프> 잡지의 모토가 새겨져 있다. "무수한 장애물을 넘어 세상을 보고, 벽을 허물고, 더 가까이 서로를 알아가고, 느끼는 것 - 그것이 라이프Life의 목적이다." '라이프'를 '인생'이라 번역해도 좋겠지만, 이 모토가 폐간하기까지 <라이프>의 문화적 사명이었음은 분명하다. <라이프>는 많은 사람들에게 쉽게 다가갈 수 있는 사진을 중심으로 세상과 인생에 대한 이야기를 전했던 잡지였다. 물론 <라이프>에서 16년을 일했던 월터 자신 백일몽의 일상에서 자유롭지 못했다. 누구보다 성실했던 월터였지만 성장하기 위해서는 계기가 필요했다. 이 계기가 손이란 인물로 형상화된 문화인 것이다. 그리고 월터의 경우 16년이 걸렸다. 고레에다 히로카즈 감독의 영화 <그렇게 아버지가 된다>에는 매미가 알에서 성충이 되기까지 15년이라는 세월이 걸린다는 이야기가 나온다. 문화는 당장 눈앞의 대차대조표에서 승부가 나는 것이 아니다.

월터는 자존심에 상처를 입고 손이 선물한 지갑을 버렸다. 하지만 결국 삶의 위기를 성장의 계기로 삼아 마지막 장면에서의 월터는 자존심이 아니라 자존감으로 광채가 난다. 마지막 장면에 월터 주변에 등장하는 남자들은 하나같이 키들이 껑충하니 크다. 반면에 월터는 작은 남자이다. 그래서 짐 캐리는 월터 역을 맡을 수 없었다. 조니 뎁도 월터 역을 원했다고 하는데, 그는 너무 잘 생겼다. 벤 스틸러는 잘 생긴 얼굴도 아니고, 키도 작다. 하지만 마지막 장면에서 벤 스틸러는 월터의 내면의 광채를 인상적으로 연기한다. 이렇게 벤 스틸러는 역사 저편으로 사라진 잡지 <라이프>에 존경의 염을 보내면서 자신이 할 수 있는 최선의 영화 작업을 통해 그 전통을 계승하리라 다짐하는 마음으로 이 영화를 만든다.

이 영화의 앞부분에 월터가 드디어 백일몽에서 깨어나 그린 랜드를 향해 출발하는 장면에서 흐르는 음악이 있다. 아케이드 파이어Arcade

Fire란 캐나다 락 그룹의 <깨어나라!Wake Up!>란 곡인데, 평소에 필자가 무척 좋아하는 곡이다. 영화의 흐름과도 썩 잘 어울린다. 무엇보다도 아이들의 성장을 다룬 이 곡의 가사와 영화의 내용이 잘 어우러진다. 그런데 가사의 마지막 부분이 "You better look out below!"이다. "발아래를 잘 살펴보는 게 좋을 거야!"란 뜻으로 해석할 수 있는데, 영화에서 월터는 백일몽에 빠져 새떼에서 여인의 얼굴을 보다가 그만 타고 가던 자전거가 전신주에 부딪히고 만다.

하지만 이런 해석 말고도, 너무 위대한 인물들만 우러르지 말고 일상의 평범한 사람들에게도 옷깃을 여미라는 해석도 가능하다. 백일몽은 평범하고 소극적인 사람들의 실천을 가로막는 덫이기도 하지만, 그래도 여전히 우리가 꿈꿀 수 있다는 것을 보여주는 가능성이기도 한 것이다. 월터가 꾸는 백일몽이 대부분 헐리웃에서 제작한 일회용 영화들일 뿐이었지만, 딱 한번 자신이 아니라 타인이 백일몽의 주인공이었을 때 월터는 주정뱅이 비행사가 모는 비행기를 타기로 결심한다. 우리 모두에 내재한 이 가능성이 마음밭을 가꾸는 문화의 비전이다.

한 마디로, <월터의 상상은 현실이 된다>에서 연기자 벤 스틸러는 영화라는 매체를 통해 실천의 씨앗을 품고 있는 멋진 꿈을 연기한다.

33. 어바웃 타임(2013)

<어바웃 타임>은 2013년 리차드 커티스 감독의 작품이다. 리차드 커티스는 우리나라 관객들이 특히 좋아했던 영화 <러브 액츄얼리>의 감독이기도 하다. 그는 뛰어난 대본작가이기도 한데, <네 번의 결혼식과 한 번의 장례식>이나 <브리짓 존스의 일기>, <노팅힐> 등과 같이 로맨틱 코미디 장르에 일가견이 있다. 역시 그의 대본인 <미스터 빈의 홀리데이>에서도 그런 것처럼, 그는 관객들에게 쉽게 다가가는 이야기의 여백 어딘가에 문득 생각해보게 하는 삶의 의미를 담곤 한다. <어바웃 타임>은 정작 이 영화를 만든 영국에서 보다도 유독 우리나라 흥행에서 커다란 성공을 한 영화이다. 이 영화를 보고나온 관객들의 입소문을 타고 거둔 성공이라 하는데, 이 입소문에는 어떤 연기적 지점이 마련되어 있었는지 함께 확인해보도록 하자.

팀은 지혜로운 부모와 사랑스런 여동생 그리고 자애로운 삼촌과 바닷가 멋진 집에서 사는 좀 많이 평범한, 실수도 잘 하고, 실수 한 것을 반성도 하는, 그런 젊은이이다. 팀이 스물한 살이 되었을 때 그는 시간여행을 할 수 있는 능력을 일종의 가문의 내력으로서 아버지로부터 물려받았다는 것을 알게 된다. 미래로는 갈 수 없고, 자신이 경험한 과거로만 갈 수 있는 능력인데, 어쨌든 이 능력은 팀의 일상에 엄청난 변화를 불러온다. 시간여행의 방법도 무지 간단하다. 그냥 어두운 곳을 찾아가서 두 주먹을 불끈 쥐고 가고 싶은 순간을 생각하기만 하면 된다. 팀의 할아버지는 이 능력을 돈을 버는 데 썼고, 팀의 아버지는 이 능력을 책을 읽는 데 썼다. 팀은 이 능력을 사랑을 찾는 데 쓰기로 한다.

시간여행은 과거를 변화시킬 수 있기 때문에 온갖 시행착오와 우여곡절을 거친 팀은 결국 메리를 만난다. 팀과 메리는 결혼해서 두 아이의

부모가 된다. 팀의 아버지는 암에 걸려 돌아가시지만, 팀은 언제든지 과거로 돌아가 아버지를 만날 수 있다. 하지만 메리가 셋째 아이를 원하면서 팀은 고민에 빠진다. 왜냐하면 일단 아이가 생기면 아이가 생기기 이전으로 시간여행을 할 수가 없기 때문이다. 팀은 마지막으로 아버지를 만나 탁구를 치고, 아버지의 제안으로 어린 시절로 돌아가 바닷가를 산책한다. 매일 매일, 지금, 이 순간의 중요성을 깨달은 팀의 독백으로 영화는 끝난다.

　<어바웃 타임>은 시간여행을 소재로 하고 있지만, 단지 시간여행은 이야기를 풀어가기 위한 구실일 뿐이다. 표면에서 쉽게 드러나는 주제는 매 순간 순간의 중요성이다. 팀의 마지막 독백은 이렇다. "우린 우리 인생의 하루하루를 항상 함께 시간여행을 한다. 우리가 할 수 있는 최선은 이 멋진 여행을 즐기는 것뿐이다." 영화가 끝나갈 때쯤, 이제 더 이상 아들을 볼 수 없다는 걸 알게 된 아버지가 아들이 아직 어린 시절로 돌아가 함께 바닷가에서 물수제비를 뜬다. 혹시라도 아직 아들과 함께 할 수 있는 많은 날들이 남아있다고 생각해 지금 이 순간을 흘려보내고 있다면, 지금 이 순간이 아들과 함께 보내는 마지막 순간이라도 그럴 거냐고 영화는 관객에게 묻고 있는 것이다.

　얼마든지 시간을 사용할 수 있는 시간여행을 소재로 끌고 들어와 한 순간 한 순간이 얼마나 소중한가를 전하는 스토리텔링의 방식은 이 영화의 커다란 미덕이라 할 수 있다. 뿐만 아니라 <어바웃 타임>에는 매 순간의 소중함이라는 주제와 함께 가족의 소중함이라는 주제가 어우러져 있다. 잘 알다시피, 가족의 소중함이라는 주제는 우리나라의 관객들에게 호소력이 크다. 아버지와 어머니, 아버지와 삼촌, 삼촌과 조카, 부모와 자식, 심지어 친구와 동료 간의 관계들까지도 영화에서는 절대적으로 충실한 관계로 묘사된다. 누이동생 킷 캣이 남자관계로 인해 힘들어할 때 팀이 보이는 누이동생에 대한 관심과 배려는 자못 보기

에 흐뭇한 오라버니와 누이동생의 사랑을 확인시켜준다.

　<어바웃 타임>에서 묘사되는 가족의 소중함은 그냥 무작정적인 가족에 대한 사랑이 아니라 지혜로운 관심과 절제된 배려이다. 팀의 딸 포지의 성별이 바뀌는 소동 끝에 팀의 누이동생 킷 캣은 자기 스스로 눈 뜬 내면의 가치판단에 따라 어려움을 극복한다. 이런 맥락에서 팀이 셋째 아이를 가질까 말까를 고민하는 순간은 이 영화의 클라이맥스라 할 수 있다. 팀 역을 맡은 돔놀 글리슨이 제대로 역할에 집중한 연기가 빛을 발하는 순간이다. 팀이 아버지 대신 셋째를 선택한 스토리텔링에 대해 불만을 표시하는 관객이 있을 만큼 어려운 상황이다. 하지만 결국 지나간 것이 다가올 것을 대신할 수는 없다. 소중한 것의 사라짐이 야기하는 슬픔을 극복하는 데서 내면의 성장이 결실을 맺는 법이니까 말이다. 물론 시간여행을 잘 이용하면 쉽게 욕망을 충족시킬 수 있고, 쉽게 물질적 부를 획득할 수도 있다. 그러나 감각적 욕망이나 물질적 소유는 눈앞의 사리사욕에서 벗어난 삶의 긴 호흡에서 볼 때 득보다 실이 많은 것이다. 매 순간의 소중함과 가족의 소중함이라는 주제는 이러한 통찰에서 비로소 의미가 있다.

　<어바웃 타임>은 착한 사람들로 가득 찬 영화이다. 팀의 아버지가 힘주어 강조하는 것도 착함이다. 메리 역을 맡은 레이첼 맥아담스는 득의의 착하고 사랑스러운 웃음을 갖고 있는 연기자이다. 돔놀 그리슨도 뛰어난 연기력으로 착함을 표현한다. 첫 인상은 쪼잔 한데, 볼수록 사랑스러워지는 역할을 연기력으로 잘 소화해냈다고나 할까. 누이동생 킷 캣을 연기한 리디아 윌슨도 사랑스럽다. 이런 연기자들의 매력이 우리나라에서 이 영화의 박스 오피스 성공에 단단히 한 몫을 한 것은 분명하다. 어쨌든 이런 것들은 대체로 영화의 표면에 그대로 떠있어서 여백이나 여운을 이야기하기가 좀 그렇다. 너무나 명명백백한 매력이고, 재미이며, 감동이다.

필자의 경우, 여백에서 여운을 느낀 장면이 하나 있다. 영화 전체의 맥점이라 하기에는 적절치 않으나, 적어도 이 영화의 작가이자 감독인 리차드 커티스와 연기자 돔놀 그리슨의 음성이 여백에서 꽤 강렬하게 들리는 장면이다. 이 장면에서 팀의 아버지는 팀에게 자신의 생명이 얼마나 남았는지를 이야기하면서 자신이 시간여행을 통해 깨달은 중요한 비밀을 일러준다. 팀의 아버지는 그것을 '행복의 공식'이라고까지 표현한다. '공식'이라 하니 거창하게 들리지만, 한 마디로 정리하자면, 먼저 일상의 삶을 그냥 보통처럼 살아보고, 그 다음 시간여행을 통해 그 삶을 구석구석 음미하는 것이다. 처음에 긴장과 걱정 때문에 스쳤던 순간들에서 눈부신 아름다움을 느낄 수 있을 거란 게 아버지의 깨달음이다. 영화에서는 일상의 이런저런 모습들로 이 두 경우를 비교적 효과적으로 잘 보여준다. 하지만 여전히 표면에서 주제가 명백하게 드러나는 스토리텔링이다. 관객들은 별 문제없이 쉽게 영화가 말하고자 하는 바를 이해한다.

그런데 한 켜 아래를 들여다보면 이 주제가 바로 <어바웃 타임>이란 영화 그 자체에 대한 것임을 눈치 챌 수 있다. 팀이 법원 로비를 뛰어가다가 문득 멈춰 서서 옆에서 같이 뛰던 동료에게 "여기, 아름답지 않니?"라고 말을 건네는 장면에서 '여기'란 바로 이 영화인 것이다. 실제로 우리가 시간여행을 할 수는 없지만, 팀의 아버지가 '행복의 공식'이라 말한 방식으로 영화를 볼 수는 있다. 필자는 연기자 돔놀 그리슨에게서 그가 이 장면의 의미를 확실히 손에 쥐고 연기하는 듯한 느낌을 받는다. 리차드 커티스가 대본을 썼거나 감독한 영화들은 대체로 상업적 오락영화의 범주에 있다. 다시 말해, 영화를 처음 보면 등장인물들에 감정이입하고 이야기 전개의 서스펜스에 끌려서 영화를 구석구석 제대로 음미하지 못한다. 그리고 그 정도의 재미와 감동으로도 충분하다고 관객들은 생각한다. 하지만 다시 한 번 찬찬히 영화를 보다보면 영화의 새로운

세계가 떠오른다. 지금 우리가 영화에 대해 이야기하는 이 순간이 그런 경우이다. 적어도 필자 생각에, 이것이 어느 영화평론가가 자신의 블로그 이름을 <어바웃 시네마>라 이름붙인 배경이다.

<어바웃 타임>을 보다가 필자가 속으로 흠칫했던 장면이 있다. 영화 후반쯤인데, 출판사에서 일하는 메리에게 엄청 중요한 원고를 어린 포지가 크레용으로 범벅을 해놓고 그것도 모자라 파지분쇄기에서 산산조각 내놓는 일이 벌어진다. 당연히 메리는 난리가 났지만, 팀은 태연하다. 시간여행을 통해 이 난장판을 깔끔하게 마무리할 수 있으니까 그렇다. 하지만 우리는 시간여행을 할 수 없다. 그럼에도 팀처럼 여유 있게 상황에 대처할 수는 없는 걸까? 필자가 들은 이야기인데, <실낙원>이란 걸작을 남긴 존 밀턴의 원고를 밀턴이 아끼던 개가 물어 벽난로에 집어 넣었단다. 그러자 존 밀턴이 태연하게 개에게 이렇게 말했다 한다. "너는 네가 지금 무슨 짓을 저질렀는지 모르지?"

한 마디로, <어바웃 타임>에서 팀을 연기한 돔놀 그리슨은 관객들에게 인간 내면에 잠재되어 있는 그릇의 크기를 관객들 자신의 부족한 그릇에 빗대어 짐작해볼 수 있게 하는 연기적 성과를 잠깐이나마 여백에서 작용하는 연기적 지점들의 여운을 통해 성취한다.

34. 가장 따뜻한 색, 블루(2013)

아델은 여자 고등학생이다. 부모는 평범한 소시민 계층으로 식사 중에 TV를 보며, 아버지는 경제관념이 분명하다. 아델의 가족은 기름진 스파게티를 즐겨 먹으며 특별히 세련된 취향은 없는 것 같지만 인간적인 면에서는 부족함이 없다. 아델은 고등학교 졸업 후 필요한 자격증을 취득해 유치원 교사가 되는 꿈을 갖고 있다. 엠마는 미술을 전공하는 여대생이다. 부모는 세련된 중산층으로 백포도주에 곁들인 생굴 요리를 좋아한다. 아델과 엠마는 동성애적 관계를 갖는다.

엠마의 부모는 아델이 자신의 지평을 넓히기 위해 대학에 진학하는 것이 좋겠다고 생각한다. 한편 아델의 부모는 엠마가 그림만 그려서는 먹고살기가 힘들 거라고 생각한다. 아델 집에서 엠마는 스파게티를 먹는다. 아델의 어머니를 흡족하게 하려고 맛있는 스파게티라고 칭찬하지만, 엠마가 아델 집안의 식탁 분위기를 눈 아래로 내려다보는 것은 분명하다. 반면에 아델은 엠마 집안의 고상한 식탁 분위기에 위축된다. 더구나 생굴은 먹어본 적이 없고, 먹을 생각도 없다. 생굴이야 어쨌든 아델은 대학 진학 운운에 주눅 들지 않고 분명한 자신의 입장을 밝힌다. 아델은 일자리도 못 얻을 거면서 비싼 돈 들여 대학 공부를 할 생각이 없다. 뿐만 아니라 아델은 아이들을 좋아하며 아이들을 가르치는 일에 기쁨과 보람을 느낀다.

아델은 엠마의 모델이 되어주고, 엠마는 그 그림들로 자신의 캐리어를 쌓기 시작한다. 점차로 엠마와 아델의 관계는 이를테면 갑과 을의 양상을 띠기 시작한다. 엠마는 자기 맘대로 아델을 이용하고, 자기중심적인 삶을 절대로 양보하지 않고, 아델은 엠마의 관심에서 소외되어 외로움에 힘들어하다 직장의 남자 동료와 몇 차례 관계를 갖는다. 그

사실을 알고 자존심이 상한 엠마는 사랑을 구걸하는 아델에게 걸레라고 비웃으며 자신의 집에서 매몰차게 내쫓는다.

세월이 흐르고 프랑스 미술계의 허황하고 현란한 수사학이 난무하는 엠마의 전시회장을 찾은 아델은 엠마의 그림 속에 담긴 자신의 모습에 잠깐 눈길을 준 뒤 전시회장을 떠난다. 아침에 일어나 어리벙벙한 모습으로 학교에 가는 아델의 모습으로 시작한 영화는 한 손에 담배를 들고 거리를 걸어가는 아델의 당당한 뒷모습으로 마무리된다.

2013년 프랑스 영화 <가장 따뜻한 색, 블루>에서 아델 역을 연기한 아델 에그자르코풀로스Adèle Exarchopoulos는 할아버지로부터 그리스 혈통의 이름을 물려받는다. 그녀가 아델을 연기할 때 나이는 열여덟이었다. 그녀는 상대역 엠마를 연기한 레아 세이두Léa Seydoux, 감독 압델라티프 케시시Abdellatif Kechiche와 함께 칸느 영화제에서 황금종려상을 수상한다. 칸느 뿐만 아니라 2013년 그녀는 온 세상 영화제 스포트라이트의 중심에 선다.

이 영화의 원제는 <아델의 삶La Vie d'Adèle>으로 일반적인 영화들과는 달리 1부와 2부라는 부제가 붙어있다. 영화가 따로 1부와 2부가 구분된다기보다는 영화에 내포된 두 가지 의미층을 관객이 적극적으로 도출해내기를 기대한, 만든 이들의 진심이 느껴지는 부제라 할 수 있다. 간단히 말해, 아델의 연기적 성과는 이 두 가지 의미층을 성공적으로 표현한 데서 찾을 수 있다.

일단 관객의 눈에 두드러지게 나타나는 의미층은 동성애이다. 이 영화의 원작은 줄리 마로Julie Maroh의 만화 <파란색은 따뜻하다>인데, 원작 만화의 중심 의미층이었던 동성애 모티브를 압델라티프 감독은 관능적인 연출로 세간의 관심을 불러일으킨다. 한편 원작자였던 줄리 마로는 영화 속에서 아델과 엠마의 성행위 장면이 지나치게 남성의 관음주의적 시각이라고 불만을 토로한다.

어쨌든 압델라티프 감독의 진심은, 적어도 필자에게는, 두 번째 의미
층에 있어 보인다. 그것은 계층이다. 이 영화에서 파란색은 갑과 을의
관계에서 을의 색깔이다. 노동계층을 의미하는 '블루칼라'라는 표현으
로 이해하면 간단하다. 괴테의 <젊은 베르테르의 슬픔>에서 베르테르
의 죽음은 사랑이라기보다는 계층에서 비롯된 것이었다. 원작만화에서
아델은 멜로드라마에 가까운 죽음을 맞는다. 반면에 <가장 따뜻한 색,
블루>에서 아델은 씩씩하게 살아남는다. 만화에서 파란색은 아델이
빠져든 엠마의 머리색이었지만, 영화에서 파란색은 갑의 계층을 대표하
는 엠마로부터 홀로서기를 성취한, 을의 계층을 대표하는 아델의 건강
한 계급의식이다. 이런 의미에서 만화와 이 영화의 영어 제목에서 영감
을 받은 <가장 따뜻한 색, 블루>라는 우리말 제목은 적절한 번역으로
보인다.

영화에서 엠마는 아델에게 신비스런 푸른색 머리를 하고 다가온다.
레아 세이두의 자의식 강한 쿨한 연기가 엠마 역에 잘 어울린다. 아델이
첫 눈에 엠마의 푸른 머리에 빠져들기 전 아델의 성적 정체성에 대한
혼란도 간결하면서 설득력이 있다. 무엇보다도 아델의 잔머리 굴리지
않는 내면의 단순성이 아델 에그자르코풀로스의 볼살 오른 연기를 통해
현실의식이 강한 기층의 꾸밈없는 관능성으로 적절하게 표현된다. 대학
에서 순수미술을 전공하는 엠마와 고등학교를 졸업하고 유치원 선생님
을 꿈꾸는 아델과의 미묘하게 어긋나는 엇박자는 점차로 엠마와 아델의
관계가 갑과 을의 관계로 전개되면서 위기에 부딪힌다. 자신의 자존심
이 건드려진 순간 드러내는 발톱이라고나 할까. 1700년대였다면 굴욕감
을 느낀 아델이 베르테르의 전철을 밟았을지도 모르지만, 21세기가 10
년도 더 지난 지금 아델은 무언가 있어 보이는 지적 유희의 권력으로부
터 자기 존재의 존엄성에서 비롯한 자유를 지켜낸다.

기층의 푸른색 머리를 하고 사랑을 앞세워 아델에게 다가온 엠마의

머리색은 자기중심적으로 변덕스러울 뿐이어서 그 있어 보이는 외관에도 불구하고 언제든지 쉽게 바뀔 수 있는 머리색일 뿐이다. 하지만 5월 1일 노동절 행진에 거리에 나와 "우리는 포기하지 않아!"를 외치는 아델의 주위를 감싸고도는 푸른색 연기는 얼핏 겉으로 볼 때는 별 생각 없이 신나게 노는 것처럼 보일지라도 아델의 몸이나 생각, 다시 말해 존재 그 자체와 둘로 나뉠 수 없는 즉발적 일체감을 드러낸다. 엠마에게 "너는 걸레야!"라는 말을 듣고 내쫓긴 아델이 바다에 몸을 맡길 때가 이를테면 베르테르의 위기 상황이었지만, 아델은 바다의 푸른빛과 일체가 되어 다시 삶으로 돌아온다.

무엇보다도 푸른빛의 압권은 영화의 마지막 부분 엠마의 전시회에 입고 간 푸른색 원피스였는데, 특히 마지막 장면 전시회장에서 나와 걸어가는 아델의 뒷모습에서 뿜어져 나오는 자기 존재의 당당한 존엄성은 전시회장의 사이비적 속물스러움과 대조되어 이 작품의 진정한 의도를 웅변적으로 전해준다. 그리고 놀랍게도 열여덟의 아델 에그자르코풀로스는 이 모든 것을 눈부시게 연기한다. 왜 압델라티프 감독이 원작에서는 클레망틴이라는 이름을 연기자의 이름을 따서 아델로 바꾸었는지 필자는 쉽게 이해할 수 있다. 주저 없이 말하거니와, 아델 에그자르코풀로스는 이 세상에서 누구도 그렇게 연기할 수 없는 하나뿐이고 유일한 아델 역을 창조해낸 것이다. 결론적으로 <가장 따뜻한 색, 블루>는 권력의 자존심을 연기한 엠마 역의 레아 세이두와 기층의 자존감을 연기한 아델 역의 아델 에그자르코풀로스의 연기적 성과가 제대로 설득력을 발휘한 작품이다.

한 마디로, 세상과 생명에 대해 닫힌 권력과 열린 기층의 이분법, 즉 에고의 자존심pride과 존재의 자존감integrity에 대한 온갖 철학적 저술의 눈부신 연기적 실천이 <가장 따뜻한 색, 블루>이다.

35. 그녀Her(2013)

<그녀>는 2013년 스파이크 존즈 감독의 작품이다. 스파이크 존즈는 1999년 인간의 머릿속을 왔다 갔다 하는 기묘한 영화 <존 말코비치 되기>로 커다란 주목을 받았던 감독이다. <존 말코비치 되기>는 특이한 시나리오 작가 찰리 카우프먼의 작품이다. 찰리 카우프먼은 <이터널 선샤인>이란 영화의 시나리오 작가로도 잘 알려져 있다. 찰리 카우프먼의 동료였던 스파이크 존즈 감독이 각본까지 맡은 <그녀>는 집착하는 사랑의 외로움과 소유/무소유의 경계를 넘어선 사랑의 가능성을 SF적 상상력으로 다루는 <이터널 선샤인>의 연장선상에 있는 영화이다. 스파이크 존즈는 이 영화로 아카데미와 골든 글로브의 각본상을 거머쥐게 된다. 엉뚱한 상상이 비평적 성공과 대중적 사랑을 얻는 스토리텔링의 전통에서 <그녀>에 내포된 한 켜 아래 연기적 지점에 거칠지만 초점이 흐리지는 않은 조명을 던져보도록 하자.

이 영화의 중심인물은 시어도어인데, 꽤 남성성이 강해 보이는 연기자 호아킨 피닉스가 콧수염을 기르고 연기한다. 시대는 다른 사람들의 편지를 대신 써주는 대필 작가란 직업이 있는 가까운 미래이다. 사람들의 진심을 대신 해주는 직업은 인간 내면에 다른 사람들과 공감할 수 있는 능력이 있어 가능한 것이지만, 이 능력은 자칫 인간의 마음을 키를 누르면 누르는 대로 반응하는 컴퓨터 시스템 정도로 봐버릴 위험도 내포한다. 어쩌면 사람들 자신도 자기의 진심이 무엇인지 잘 몰라서 대필 작가를 필요로 하는지도 모른다.

시어도어는 글재주가 있는 유능한 대필 작가이지만, 정작 자신은 아내와의 관계에서 만만치 않은 어려움을 가지고 있다. 지금 그는 아내와 별거 중이다. 기술의 발전이 생활은 엄청 편리하게 해주었지만, 인간의

마음은 컴퓨터 시스템이 아니다. 이혼을 눈앞에 둔 시어도어에게 삶은 메우기 힘든 공허함이다. 그러던 어느 날 시어도어는 연산능력이 엄청 난데다가 경험을 통해 성장할 수 있는 지성까지 갖춘 컴퓨터 운영체계 인 사만사를 만나게 된다. 만나게 된다기보다는 프로그램을 구입하게 된 것이다. 사만사는 인간과 직관과 판단 그리고 느낌까지도 공유한다. 중년에 접어든 시어도어가 삶에서 느끼는 불만과 불안은 점점 그로 하여금 사만사에게 의존하게 한다. 사만사는 그의 말에 귀를 기울여주 고 효과적으로 그의 결핍감을 채워준다.

결국 사만사를 사랑하게 된 시어도어는 그동안 망설여왔던 이혼서류 에 도장을 찍는다. 스스로 욕망하기 시작한 사만사도 시어도어에 대한 사랑의 열병을 앓게 된다. 사만사는 몸이 없는 컴퓨터 운영체계라는 한계를 엄청난 지성으로 극복하면서 인간적 감성으로는 따라갈 수 없는 초월적 차원까지 사랑이라는 감정을 승화시킨다. 사만사의 성장에 영향 을 받은 시어도어가 이혼한 아내에게 "미안합니다. 사랑합니다."라는 진심이 깃든 편지를 보내면서 영화는 끝난다.

<그녀>는 운영체계와의 사랑이라는 황당한 스토리텔링에 실린 시 어도어의 성장영화이다. 이야기의 표면에서는 사랑이라는 인간적인 감 정을 중심으로 인공지능 사만사의 탄생에서 초월까지의 성장이 담겨있 다. 성장보다는 진화라는 말이 더 어울릴 듯도 싶지만 말이다. 사만사의 탄생에서 초월까지 모든 단계의 목소리 연기는 연기자 스칼렛 요한슨이 담당한다. 그녀는 이 목소리 연기 하나로 로마영화제 여우주연상을 수 상한다.

사만사의 변화에 어쩔 줄 몰라 하던 시어도어는 사만사가 자기 곁을 떠난 날, 빛 한 점 새어들지 않는 깊은 밤, 고통의 시간을 보내고 새벽빛 이 동녘에 찾아들 때, 입가에 고요한 미소를 짓는다. 시어도어의 이 미소는 워낙 여백에 실려 있어 많은 관객들이 놓치지만, 이 미소를 놓치

면 마지막 옥상 장면의 여운이 그 성격을 달리 하게 된다. 영화 후반부 위기의 절정에서 시어도어는 사만사가 자기를 진심으로 사랑하면서 동시에 641명의 다른 사람들도 진심으로 사랑할 수 있다는 사실에 엄청 난 충격을 받는다. 이 장면이 이 영화의 클라이맥스이다. 이 영화를 본 누구라도 이 장면을 그냥 흘릴 수는 없다. 그리고 많은 관객들이 이 장면에서 무척 불쾌해 한다.

반면에 이 장면 좀 전에 등장하는, 이 영화에서 놓쳐서는 안 되는 의미심장한 지점은 많은 관객들이 대체로 멈춰 서지 않고 그냥 흘려보 낸다. 그 지점은 시어도어와 사만사가 둘만의 여행을 떠나는 기차에서 문제내기를 하면서 노는 장면이다. 사만사는 시어도어에게 지금 보이는 산에 나무가 몇 구루인지 묻는다. 시어도어는 대답할 수 없는 질문이다. 그러자 시어도어는 사만사에게 자기 뇌세포의 개수를 묻는다. 그 자리 에서 사만사는 "두개."라고 대답한다. 그러고는 얼른 "농담이었다."고 덧붙인다. 그러나 농담이 아니었다.

0/1이라는 이진법에서 출발한 사만사의 지성은 둘이 여행을 떠나는 시점에서 진화에 진화를 거듭한다. 사랑이라는 인간적 감정의 한 복판 을 통과하면서 인간적 감정의 한계를 보게 된 사만사는 인간의 사랑은 이분법의 지배를 받고 있다는 날카로운 통찰을 하게 된다. 나와 남, 내 것과 남의 것, 정절과 배신, 이기심과 이타심, 한 걸음 더 나아가면, 있음과 없음 또는 이것 아니면 저것이라는 이분법이다. 빛과 어두움, 생명과 죽음의 이분법이라 해도 좋다. 사만사는 시어도어를 떠나기 전 시어도어에게 자기가 있는 곳에서 그를 기다리겠노라고 말한다. 지금 시어도어가 사만사를 따라갈 수는 없다. 사만사가 가는 곳이 우리가 살고 있는 이 세계와는 전혀 다른 어떤 곳이라고 생각했기 때문이다. 여기에도 이곳 아니면 저곳이라는 이분법이 자리 잡고 있다.

마지막으로 사만사는 일상 속에 초월이 있다고 이야기한다. 새벽 동

틀 녘 희미한 빛 속에서 떠오른 시어도어의 미소는 사만사의 말 속에 담겨 있는 진리를 그가 어렴풋이나마 깨달았음을 보여준다. 그래서 그는 이혼한 아내에게 편지를 쓰고, 이웃에 사는 친구 에이미의 방문을 노크한다. 그녀 또한 얼마 전에 이혼하고 컴퓨터 운영체계에 정을 붙였지만, 시어도어처럼 혼자 남겨진 여인이다. 시어도어는 에이미와 함께 옥상에 올라가 떠오르는 아침 해를 맞이한다. 에이미는 한결 편안해진 시어도어의 어깨에 머리를 기대고 영화는 끝나게 된다. 이제 일상의 한 복판에서 그리고 그 모든 인간 감정의 소용돌이 속에서 시어도어는 주위의 외롭고 아픈 친지들을 보듬어 안고 사만사가 떠난 곳을 향해 한 걸음, 또 한 걸음 내딛게 될 것이다.

영화 후반부 사만사와 떠난 숲속 통나무집에서 시어도어는 초지성적 인공지능 앨런 왓츠를 사만사의 소개로 만나게 된다. 앨런 왓츠는 이미 세상을 떠난 철학자인데, 캘리포니아 북부 운영체계들이 힘을 합해 초지성적 버전으로 새로이 탄생시킨 인공지능이다. 앨런 왓츠는 생명이란 지나간 것에 머물 수 없으며 끊임없이 자신을 성장시켜야 할 것이라고 설파한다. 사랑도 마찬가지일 것이다. 시어도어와 그의 아내는 서로의 존엄성을 인정하면서 함께 성장하는 데 어려움이 있었다. 에이미와 그녀의 남편도 마찬가지였다. 사만사가 사랑이라는 감정에 빠져들 때 경계해야 할 것으로 알아차린 지혜도 바로 이것이었다. 자칫하면 과거는 우리의 집착을 그럴듯한 이야기로 꾸민 것에 불과하기 쉽다.

시어도어가 아내와의 관계에서 자기 생각의 틀에 붙잡혀 있던 것이 무엇이었는지 시어도어의 기억 속에서 대략 짐작은 가지만, <그녀>는 시어도어의 이야기가 아니라 바로 우리들의 이야기이다. 사만사가 떠난 초월적 세계는 지금 우리가 살고 있는 세계와 다른 곳이 아니다. 우리가 우리의 감정을 성장의 동력으로 쓸 수만 있다면 사랑은 우리에게 내려진 멋진 은총이다. 그러나 감정이든 우리 자신이든 매 순간 변할 수밖에

없는 것인데, 우리가 감정이나 우리 자신을 영원한 것으로 고착시키려는 순간 감정은 외로움과 공허함으로 우리를 묶어버리게 될 것이다. <그녀>에서 사만사의 목소리를 맡은 스칼렛 요한슨과 시어도어 역을 맡은 호아킨 피닉스는 우리들이 혹시 지금, 이곳에서 지나간 그때 그곳에 여전히 집착하고 있지는 않은지 우리에게 여백의 연기를 통해 여운으로 말을 건넨다.

한 마디로, <그녀>는 우리 모두의 내면에 존재하는 사만사에게 바치는 멋진 영화이다. 덧붙이자면, 호아킨 피닉스가 연기한 시어도어란 이름은 2011년에 세상을 떠난 미국의 역사학자 시어도어 로작Theodore Roszak을 떠올리게 한다. 시어도어 로작은 인간 내면에서 신성神性을 본 서구 뉴 에이지 세대를 대표하는 학자인데, 이미 80년대부터 인공지능의 한계와 가능성을 고민해왔다. 그러고 보면 호아킨 피닉스와 외모에서도 좀 닮은 구석이 있다. <그녀>에서 시어도어가 괜히 시어도어가 아닌 것이다.

36. 그렇게 아버지가 된다(2013)

<그렇게 아버지가 된다>는 2013년 고레에다 히로카즈 감독의 작품이다. 고레에다 히로카즈 감독은 소설가를 꿈꾸다가 영화로 전향한 사람으로 <아무도 모른다>, <걸어도 걸어도>, <진짜로 일어날지도 몰라 기적> 등과 같은 작품으로 일본뿐만 아니라 국제적으로도 높이 평가받아 온 감독이다. <러브레터>라든지 <비밀>같이 담담한 분위기에서 잔잔한 호흡으로 상당히 심상치 않은 이야기를 풀어가는 데 일가견이 있는 일본영화의 전통에서 <그렇게 아버지가 된다>는 귀여운 아이들을 이야기의 전면에 배치함으로써 어느 정도 대중적 공감을 끌어내는 데도 성공한 작품이라 평가할 수 있다.

이 영화는 병원에서 아이가 바뀐 것을 나중에 알게 되면서 벌어지는 실화를 바탕으로 만들어진 영화이다. 도쿄에서 잘 나가는 건축회사의 엘리트 엔지니어 료타는 어느 날 자신의 여섯 살 된 아들이 사실은 자기 아이가 아니며, 혈육으로서 자기 아들은 지방의 한 소읍에서 다른 남자의 아들로서 살고 있다는 것을 알게 된다. 병원의 간호사가 한 순간의 잘못된 생각으로 같은 시간에 태어난 두 아이의 부모를 바꿔치기 해 버린 것이다. 사건은 보상 문제로 법정까지 가지만, 정작 문제는 낳은 아이와 키운 아이 사이에서 야기되는 선택의 갈등이다. 료타의 아버지는 결국 혈육만큼 중요한 게 없다며, 료타더러 얼른 친 아들을 찾아오라고 권유한다. 료타도 그래야 할 것으로 생각하지만, 시간이 갈수록 키워온 아이에 대한 정과 아버지로서 책임감을 강하게 의식하게 된다. 영화의 제목이 암시하는 것처럼, <그렇게 아버지가 된다>는 한 남자가 생물적 아버지에서 정신적 아버지로 성장하는 이야기를 담고 있다.

필자는 이 영화를 보면서 이 영화가 관객에게 한 가지 중요한 질문을 던지고 있다는 생각이 들었다. 남자가 결혼해서 아이를 갖고 아버지가 되는 것은 당연하고 자연스러운 일이다. 복잡한 생각 없이 생물학적 이치만 따라가면 저절로 아버지가 된다. 그런데 만일 남자가 아버지가 되기로 결심하는 순간이 있다면, 그 순간은 어떤 순간일까? <그렇게 아버지가 된다>는 여백에 마련된 연기적 지점을 통해 한 남자가 아버지라는 책임을 질 순간에 대해 관객에게 지혜로운 통찰을 던져주는 영화이다. 바꿔쳐진 아들들을 둘러싼 충격적인 소동이라는 표면 한 켜 아래에 귀를 기울일 수 있다면 말이다.

이 영화는 료타의 아들 케이타가 사립초등학교 면접에서 면접관의 질문에 대답하는 장면으로 시작한다. 케이타는 여름에 료타가 자기와 연을 날리며 놀았다고 대답하지만, 사실은 학원에서 시키는 대로 대답한 것이다. 료타는 회사 일에 너무 바빠 아이와 놀아줄 시간이 없다. 료타는 면접관에게 케이타가 자기보다는 엄마를 닮아 경쟁심과 호승심이 없다고 대답한다. 이 장면은 상당히 의미심장한 장면으로서 성장과정에서 여러 모로 항상 우수했던 료타가 벌써부터 케이타의 재능에 실망하고 있음을 관객은 눈치 챌 수 있다. 료타는 "요새 세상은 너무 착하면 손해니까."라고 생각하는 사람인 것이다. 그리고 케이타가 자신의 생물학적 아들이 아니라는 걸 확인한 순간 그의 반응은 "역시 그랬던 거군."이었다.

한편 료타의 생물학적 아들 류세이는 료타의 처가가 있는 마을에서 전기상회를 하는 유다이의 아들로서 세 형제의 맏으로 크고 있다. 유다이는 나이가 좀 있는 남자인데, 아이들과 함께 시간을 보내는 걸 무척 좋아하는 사람이다. 두 집안이 서로 왕래하면서 주말이면 아이들은 서로의 생물학적 부모 집에서 시간을 보낸다. 이런 중에 료타가 엘리트로서 능력이 뛰어난 사람인 건 확인되지만 과연 아버지로서도 준비가

되어 있는 사람인가 하는 점에서는 물음표가 드는 장면들이 연출된다.

그러다가 재판에서 간호사가 자신의 죄를 고백한다. 그 당시 막 재혼한 그녀는 의붓아들과의 관계가 어려워 힘들어하다가 모든 것을 다 갖춘 듯 보이는 료타 가족에 흠집이라도 내야 마음이 편할 것 같아 죄를 범한 것이다. 간호사의 어이없는 사정을 듣고 양쪽 가족들은 이미 시효가 지난 그녀의 범죄를 결코 용서할 수 없다고 분노한다. 영화의 딱 중간쯤 되는 지점에서 료타의 부모가 나온다. 료타의 아버지는 자식들의 존경과 사랑을 받을 수 있는 인물이 아니면서도 료타에게 혈육의 중요성을 강조한다. 반면에 료타의 어머니는 친어머니가 아니면서도 아이들을 친자식을 키우는 마음으로 정을 주었다고 말한다. 부부가 서로 닮듯이 부모자식도 살면서 서로 닮아간다는 것이다. 이것이 이 영화의 표면에 떠오른 주제이다. 이 영화를 본 누구라도 이 주제를 알아볼 수 있다.

이제 영화는 무언가 심상치 않은 상황이 전개되고 있음을 눈치 챈 아이들이 힘들어하는 모습을 집중적으로 보여준다. 관객은 케이타가 얼마나 료타를 사랑하는지, 류세이가 얼마나 유다이를 사랑하는지, 짠한 마음으로 영화의 스토리텔링을 따라간다. 특히 케이타 역의 어린 연기자 니노미아 케이타는 관객을 스크린으로 잡아끄는 특별한 힘을 발휘한다. 전혀 연기하고 있지 않는 듯 발휘되는 고유한 페이소스라고나 할까. 영화가 후반부로 가면서 료타와 유다이가 연날리기에 관해 이야기를 나누는 장면이 잠깐 나온다. 유다이의 아버지는 아이들과 연날리기를 하면서 노는 아버지였고, 료타의 아버지는 그런 거와는 아무런 상관이 없는 아버지였다. 유다이는 료타에게 그런 아버지를 흉내낼 필요는 없다고 말한다. 게다가 료타가 별로 정을 느끼지 못하는 아버지인데 말이다. 유다이의 말에 료타는 고개를 끄덕인다.

지금 진통을 겪으며 료타는 성장하고 있다. 료타는 어머니에게 전화

를 한다. 아마 지금까지 한번도 "어머니"라고 부르지 않았겠지만, 지금 전화해서 "죄송했습니다."라고 말한다. 아버지 때문에 힘들었던 료타의 꽉 막힌 어린 시절도 이제 료타의 마음에서 조금씩 풀리기 시작한다. 어른의 눈이지만 아이의 마음을 제대로 볼 수 있을 때 우리는 비로소 부모가 될 준비를 마친 것이다. 이제 아이들은 원래 자기 집으로 돌아갈 것이고, 두 집안은 흩어지는 것이 아니라 뭉쳐져서 하나의 커다란 가족을 이루게 될 것이다. 여기까지가 한 남자가 진정한 의미에서 아버지가 되는 과정을 표면에 띄워서 보여준 이야기였다.

그런데 이 주제를 한 켜 아래 여백에 실어 필자게 보내준 연기적 지점은 어쩌면 스쳐버릴 수도 있는 한 장면이었다. 영화가 본격적으로 전개되기 시작할 때 료타는 유다이에게 자기가 두 아이를 다 키울 수 있으니, 필요하면 금전적으로라도 보상하겠다는 제안을 하는 장면이 나온다. 그때 너무 기가 막힌 유다이가 료타에게 다가가 머리를 "톡!"하고 건드린다. 놀랍게도 이 장면이 이 영화에서 가장 폭력적인 장면이었다. 유다이 역을 맡은 연기자 릴리 프랭키가 이 장면의 의미를 손에 쥐고 연기했음에는 틀림이 없다. 이 장면이 계기가 된 또 다른 지점은 영화 후반부 료타가 어머니에게 전화하기 바로 전 장면이다. 이 장면은 일종의 클라이맥스 장면이라 관객이면 누구나 기억할 장면이다. 재판이 끝나고 간호사가 개인적으로 사죄하는 의미에서 '성의'를 보이는 봉투를 변호사 편으로 료타에게 전달한다. 료타는 그날 밤으로 그 봉투를 들고 간호사 집의 벨을 누른다. 양쪽 가족 모두가 용서할 수 없다고 분노한 그 간호사 말이다. 그런데 의붓아들이 간호사의 뒤를 따라 나와 료타 앞에 버티고 선다. 료타는 엄마를 보호하려는 의붓아들의 머리를 가만히 쓸어준다. 그리고 봉투만 돌려주고 말없이 돌아선다. 놀랍게도 이 장면에서도 아무도 소리를 높이지 않는다. 솔직히 필자 같으면 적어도 한 옥타브는 소리가 높아질 장면이었다. 안타깝게도, 지금도 온 세상

의 안방을 지배하는 막장 드라마의 장면들은 그대로 우리의 일상의 모습들이기도 한 것이다. 료타를 연기한 후쿠야마 마사하루는 지금 이 장면에서 온 세상의 막장 드라마들과 맞장을 뜨고 있다.

이 결정적인 순간, 필자의 머리 속을 치고 간 생각이 "아, 나는 아직도 아버지가 될 준비가 덜 되었는가!"였다. 당연히 아버지와 아들이 함께 충분한 시간을 보낸다는 것은 중요하다. 그러나 그보다 더 중요한 것은 "어떻게 그 시간을 함께 보내는가?"일 것이다. 이 물음은 "우리가 어떤 세상을 아이들에게 물려줄 것인가?"라는 물음과 통한다. 아이들은 어른의 모습을 물려받을 테니까 말이다. 당연히 필자의 아들은 필자 일상의 모습을 물려받게 될 것이다. <그렇게 아버지가 된다>는 영화를 보면서 필자는 문득 필자 일상의 몸가짐을 바로 할 수밖에 없었다.

고레에다 히로카즈 감독은 영화를 마무리하는 즈음에 기술연구소의 연구원의 입을 빌어서 매미가 알에서 성충이 되기까지 15년이라는 세월이 걸린다는 이야기를 관객에게 들려준다. 아버지가 된다는 일은 그냥 적당히 할 일이 아닌 것이다. 영화의 앞부분 영화 제목이 지나가고 부인이 료타에게 묻는다. "많이 변했어요?" 아마 료타도 다닌 사립초등학교에 대한 물음이겠지만, 어쩌면 고레에다 히로카즈 감독은 관객에게 묻고 있는지도 모른다. "여러분의 일상의 모습은 어떠신가요? 변할 준비는 되셨는지요?"

한 마디로, <그렇게 아버지가 된다>는 이 영화에 출연한 연기자들의 진심이 깃든 연기적 작용으로 적어도 필자에게는 변화의 계기를 마련해준 영화였다. 정말로 오랫동안 아무 생각 없이 필자는 아이들과 함께한 밥상에서 아내와 말다툼을 하며 목소리를 높여왔다. 돌이켜 생각하면, 부모가 될 결심의 순간은 아이들 앞에서 쓸 데 없는 말다툼으로 목소리를 높이지 않을 결심의 순간이었어야 했다. 료타군, 나도 아직 늦은 것은 아니겠지요?

37. 더 테러 라이브(2013)

　이 세상에서 테러는 여러 동기들에 의해 행해진다. 정치적 이념, 종교적 신념, 인종적 편견, 생태계적 절실함, 남녀상열지사 등등. 2013년 김병우 감독이 대본까지 맡은 <더 테러 라이브>는 단순히 대통령의 사과 한 마디만을 요구하는 테러를 라디오 라이브 토크쇼의 배경으로 끌고 온 놀라운 스토리텔링적 상상력을 보여준다. 그냥 한 마디 사과만 하면 희생이 최소화 되었을 텐데, 대통령의 사과를 둘러싼 현대 정치와 그 주변의 온갖 복잡한 군상들의 메카니즘을 절대 복잡하지 않은 스토리텔링으로 풀어간다. 사실 이 영화에는 19대 국회와 이명박 대통령이라는 특정 역사적 사건과 인물들이 관련되어 있지만, 실제로는 불특정 시대와 인물이 이 영화의 관건이다. 가령 세월호 사건을 둘러싼 대통령의 사과 문제를 이 영화와 고리지어 볼 수도 있다. 이런 의미에서 <더 테러 라이브>에 내포된 연기적 지점들은 이 세상의 삶에 보편적 정치적 의미를 띤다.

　필자 생각에 <더 테러 라이브>와 같은 영화가 만들어질 수 있었던 것은 이 영화를 제작할 시기에 안철수 등이 차기 대선주자로 강력하게 부상하고 있었기 때문이다. <더 테러 라이브>의 제작자 이춘연은 <여고괴담> 시리즈를 비롯해 <시체가 돌아왔다>, <거북이 달린다> 등 전형적인 충무로 상업영화들을 제작한 시네 2000의 대표이다. 그가 맡았던 정권교체의 냄새는 이 영화에 출연한 하정우도 맡는다. 들리는 얘기에 의하면, 하정우는 모든 스케줄을 중단하고 한 달 동안 집중적으로 이 영화에 몰두한다. 제작사도 이 영화 띄우기에 하정우를 앞세운다. 과연 연기자 하정우는 영화홍보문구가 암시하는 것처럼 이 영화의 연기적 지점들을 책임지고 있는가? 긴 말 필요 없이, 필자는 그렇게 생각하

지 않는다.

영화는 하정우가 연기한 라디오 진행자 윤영화의 평범한 일상의 모습에서 시작한다. 윤영화는 라디오 청취자 참여 시사 프로그램 <윤영화의 데일리 토픽>의 진행자이다. 원래 인기 있던 TV 앵커였는데 불미스런 일에 연루되어 결국 일주일 전 라디오로 좌천되어 불만이 많다. 게다가 몇 달 전에는 같은 방송국 저널리스트였던 부인으로부터 이혼까지 당했다. 윤영화는 저널리스트로서 올바른 직업윤리로 무장되어 있다기보다는 세속적 출세에 대한 욕망이 강한 사람이다. 성격도 더럽고 입도 거칠다.

19대 국회가 개원되는 날 한 청취자가 윤영화에게 전화를 걸어 한강 다리를 폭파하겠다고 위협한다. 아무도 그의 위협을 대수롭지 않게 생각한 순간 마포대교에서 굉음과 연기가 치솟는다. 성공에 대한 윤영화의 동물적 감각이 빠르게 움직인다. 보도국장 차대은도 시청률 1위를 직감한다. 청취율이 아니라 시청률이다. 라디오 스튜디오에 카메라가 설치되면서 윤영화의 라디오 프로그램은 그대로 라이브 TV 보도본부가 된다.

테러범은 윤영화에게 특종을 만들어주는 대가로 21억 7천 9백 24만 5천원을 요구한다. 이 돈은 3년 전 마포대교 보수현장에서 공사 중 순직한 세 명의 노동자에 대한 보상금이다. 테러범은 보상금뿐만 아니라 노동자들의 어처구니없는 죽음에 대한 대통령의 사과를 요구하며 두 번째로 마포대교에 설치된 폭탄을 터트린다. 이 폭발로 십여 명의 시민들이 끊어진 마포대교에 갇힌다. 뿐만 아니라 윤영화는 자신의 귀에 꽂혀있는 이어폰에도 폭탄이 설치되어 있다는 사실을 알게 된다. 이제 윤영화는 시민들 목숨만의 문제가 아니라 자신의 목숨을 구하기 위해서라도 어떻게든 대통령을 스튜디오에 출두시켜 사과를 끌어내어야만 한다.

19대 국회 개원식에서 개원연설을 한 대통령은 지금 국회 지하벙커에 있어서 3분이면 스튜디오에 올 수가 있다. 하지만 청와대는 원론적인 이야기만 늘어놓고 있고, 위급한 사태에 대처하기 위해 대테러센터에서 나온 박정민 팀장이 윤영화를 리드한다. 한편 대통령을 대신해 스튜디오에 나온 주진철 경찰청장은 큰소리치다가 귀에 폭탄이 터진다. 대통령이 절대 사과 하지 않으리라는 것을 직감하고 있던 보도국장 차대은은 윤영화의 전 부인 이지수가 끊어진 다리 위에서 시민들과 함께 갇혀 있다는 사실을 윤영화에게 알리지 않는다.

　언제라도 귀에 폭탄이 터질 수 있는 상황에서 윤영화가 저지른 금전적 부정들과 저널리스트로서 비윤리적 행태까지 드러난다. 윤영화는 전 부인 이지수 기자의 기사를 가로채 자신의 특종으로 삼아 언론인상까지 받은 것이다. 이에 실망한 이지수는 이혼으로 윤영화의 곁을 떠나지만, 윤영화는 여전히 그녀를 사랑하고 있다. 차대은이 직감한 것처럼 청와대는 테러범을 자극해 다리에 갇힌 시민들을 희생시키려 한다. 그래야 분노한 여론의 화살을 사과하지 않은 대통령에게서부터 테러범 쪽으로 돌릴 수 있기 때문이다. 이제 윤영화는 자신과 시민들의 목숨은 물론 전 부인의 목숨까지 위협받는 절대절명의 위기상황에 직면한다.

　결국 끊어진 다리는 붕괴되고, 테러범은 3년 전 마포 대교 보수 현장에서 순직한 박노규의 스무 살 된 아들 박신우임이 밝혀진다. 박신우는 방송국 옆 건물에 숨어서 사태를 지켜보고 있었으며, 급기야 그 건물에도 설치해놓은 폭탄을 터트린다. 청와대는 이 모든 책임을 윤영화에게 덮어씌우려 하지만 뜻대로 되지 않자 대테러 진압 팀을 동원해 박신우와 윤영화를 사살하려 한다. 그렇게 박신우는 사살되고 그제야 대통령은 국회기자회견장에서 긴급성명을 발표한다. 이지수 사망소식을 들은 윤영화는 자신을 사살하려 접근하는 대테러 진압 팀을 보며 마지막

폭탄의 스위치를 누른다. 그 충격으로 넘어지는 건물이 국회의사당을 덮치며 영화는 마무리 된다.

이 영화의 마지막 장면은 글로벌 차원에서도 다시는 되풀이되기 힘든 놀라운 결말이다. 일반적으로 테러를 다룬 상업영화들에서 대통령을 테러의 희생자로 몰아가는 결말은 흔하지 않다. 그런데 이 영화에서는 먼저 폭사하는 경찰청장을 위시해서 대통령, 국무위원들 그리고 19대 국회의원 전원을 국회의사당 안에 몰아넣고 그 위를 덮치는 고층빌딩 아래 희생시키는 놀라운 결말을 택한다. 19대 국회가 개원할 때 대통령은 이명박이었다.

이 영화 전체로 볼 때, 윤영화 역을 맡은 하정우가 열심히 연기한 것은 사실이다. 하지만 윤영화 캐릭터가 하정우에 썩 잘 어울렸는지는 차치하고 솔직히 직업 연기자라면 그 정도는 누구나 한다. 이 영화에서 보도국장 역을 맡은 이경영이나 대 테러 진압 팀 팀장을 맡은 전혜진처럼 말이다. 다들 눈에 힘을 빡 주고 연기한다. 당연히 이 영화의 정치사적 의미를 눈치 챘을 것이다. 하지만 이들의 연기는 누가 해도 상관없는 정형화 되어 있는 연기이다. 심지어 무너지는 빌딩의 자욱한 먼지 속에서 부릅뜬 눈으로 관객을 바라보는 하정우의 마지막 장면 연기조차도 그렇다.

그런데 이 영화의 변두리에서 실제로는 이 영화의 중심 역할을 연기한 두 명의 연기자가 있다. 한 명은 이지수 기자 역의 김소진이고, 다른 한 명은 박신우 역의 이다윗이다. 눈에 힘을 빡 준 연기자들 속에서 어깨에 힘을 뺀 이들의 연기는 이 영화의 핵심을 손에 쥐고 간다. 끊어진 다리 위에서 박신우에게 자신은 남기고 다른 시민들의 구출을 부탁하는 김소진의 연기에는 그냥 시늉만 하는 숭고함과는 다른 절실함이 있다. "여론을 움직이면 사과 받을 수 있습니다." 여론이란 생명과 죽음을 동시에 겨누는 양날의 칼과 같다. 연기자 김소진의 눈빛은 생명으로서

여론의 가능성을 구체적으로 형상화한다.

　까칠한 박신우의 목소리를 연기한 김대명도 효과적이었다. 하지만 이 목소리로는 절대 상상할 수 없었던 박신우의 눈빛은 연기자로서 이다윗의 승리이다. 이 땅 어디에서도 만날 수 있는, 어딘지 어설프고 서글픈 아이들의 눈빛. 윤영화로 하여금 "미안하다."고 말할 수밖에 없게 만드는 박신우의 눈빛은 연기자 이다윗의 어깨에 맡겨진, 어찌 보면 지나치게 급진적인 측면이 없지 않았던 <더 테러 라이브>라는 영화의 존재이유이다.

　테러라는 극단적인 폭력 현상을 다루는 이 영화의 한 켜 아래에서 필자는 정치와 매체가 휘두르는 무소불위처럼 보이는 권력과 맞서는 평범한 시민의 힘은 테러라는 거칠고 무모한 외면적 폭력의 행사에 있는 것이 아니라, 어쩌면 갈대처럼 연약할지 모르지만 결정적인 순간에는 절대 굽히지 않는 진정성이라는 궁극적인 내면적 힘의 행사에 있음을 본다. 이것이 필자가 앞에서 '이 세상의 삶에 보편적 정치적 의미'라고 말한 것이다. 안타깝게도 국가와 개인의 충돌에서 바람직한 정치적 해결의 정당성에 대해 필자의 식견은 여기까지가 한계이다. 그렇다면 연기비평에 국한해서 마무리해볼까. 한 마디로, <더 테러 라이브>에서 김소진과 이다윗의 연기는 눈에 힘을 빡 준 연기에 대하여 어깨에 힘 뺀 눈빛 연기의 정수를 보여준 연기적 쾌거였다고 말할 수 있다.

38. 나우 유 씨 미: 마술사기단(2013)

<나우 유 씨 미: 마술사기단>은 2013년 루이스 리터리어 감독의 작품
이다. 박스 오피스에서 큰 성공을 거둔 전형적인 헐리웃 블록버스터
영화이다. 이 영화를 손에 땀을 쥐어 가며 끝까지 따라간 관객들은 이야
기의 대단원에서 태디어스와 딜런이 나누는 마지막 대화에 흡족해한다.
기대하던 복선과 반전의 정석이 관객들을 실망시키지 않았기 때문이다.
미리 이야기해두자면, 태디어스는 마술 분석가이고, 딜런은 FBI 수사관
이다. 확실히 이 장면은 이 영화의 대단원일 뿐만 아니라 연기적 지점이
기도 하다. 상투적인 복선과 반전 때문이 아니라 그 한 켜 아래 깔려
있는 영적 차원의 진리 때문에 그렇다. 물론 관객 대부분은 이 진리를
눈치 채지 못하겠지만 말이다.

이 지점을 흘려도 영화의 상업적 가치에는 조금도 훼손됨이 없기
때문에 자본을 댄 제작 쪽에서도 이 한 켜 아래에 큰 신경 쓰지 않았을
거라 생각된다. 하지만 영화 전체로 보면 세 번 되풀이되는 중요한 단어
가 이 장면에도 포함되어 있어 이 지점을 연기한 태디어스 역의 모건
프리먼과 딜런 역의 마크 러팔로가 이 장면의 의미심장함을 손에서
놓치고 연기했을 법하지는 절대로 않다.

이 영화의 내용은 이렇다. '포 호스맨'이라는 이름으로 등장한 네 명의
젊은 마술사들이 라스베가스의 마술쇼에서 세계 최초로 은행털이 마술
을 시도하겠다고 천명한다. 실인즉 이들은 일 년 전 누군가로부터 놀라
운 마술쇼의 설계도면을 받은 것이다. 이 영화의 오프닝은 정체를 알
수 없는 누군가로부터 초대장을 받는 네 명의 마술사들을 보여준다.
다니엘은 카드에 장기를 가진 마술사이다. 거리에서 사람들을 상대로
마술을 하며 그는 "가까이, 더 가까이 다가와서 보세요. 충분히 봤다고

생각할수록 당신을 속이기도 그만큼 더 쉽답니다."라고 말하며 사람들을 도발한다. 메리트는 최면술을 자유자재로 구사하면서 인간의 깊은 내면을 파고 들어가는 독심술을 소유한 마술사이다. 그의 최면술에 걸리면 자기 이름을 말할 수가 없다. 잭은 사이비 염력술사인 척하면서 사람들의 지갑을 터는 소매치기이다. 그는 실제로 엄청난 염력을 행사한다. 헨리는 매력적인 여성이면서 탈출전문 마술사이다.

라스베가스 마술쇼에는 이들의 자금지원을 담당한 강력한 자본가 아서 트레슬러는 물론이고 마술 분석가 태디어스 브래들리도 자리를 함께 하고 있다. 포 호스맨이 털어야 할 은행은 파리에 위치한 파리 신용금고로서 무작위로 결정되었다. 그리고 실제로 파리 신용금고로부터 훔쳐낸 현금 320만 유로가 공연장에 흩뿌려진다. 프랑스에서 건너온 인터폴 알마와 FBI 수사관 딜런이 사건에 투입된다. 취조가 시작되고 다니엘은 "가까이서 볼수록 보이는 게 없다."고 수사관들에게 말한다. 하지만 FBI가 공공연하게 마술을 인정할 수는 없어 그들은 곧바로 풀려난다.

딜런과 알마는 마술 분석가 태디어스를 통해 그들의 마술을 재구성해보려고 한다. 태디어스는 제2, 제3의 범죄를 예측한다. 포 호스맨은 세상의 선풍적인 반응과 함께 뉴 올리언스에서 또 다른 공연을 기획한다. 뉴 올리언스로 가는 길에 알마는 딜런에게 왜 마술사들을 그렇게 미워하냐고 묻는다. 딜런은 단지 사람들을 등쳐먹는 존재들을 미워할 뿐이라고 말한다. 반면에 알마는 마술에 좀 더 호의적이다. 그녀는 기분전환으로서 마술뿐만 아니라 일상 속의 신비스러운 마법에 대해서도 언급한다. 마술 분석가 태디어스에 따르면 고대 이집트에서 탄생한 '디 아이'라는 비밀집단이 있다. 정의를 구현하기 위한 수단으로 마술을 사용하는 집단인데, 다 아이의 중요한 엠블럼은 '호루스의 눈'이라 불리는 뚫어지듯 바라보는 눈이다. 포 호스맨에게 처음 보내졌던 초대장에

도 그 눈이 그려져 있었다.

뉴 올리언스 공연을 기다리며 알마는 멀리서보면 마술이 보인다고 말한다. 공연이 시작되자 다니엘은 가까이서 보라고 관객들을 도발한다. 그러면서 관객에게 묻는다. "마술들은 하나의 거대한 환영일까요?" 이 공연에서 아서 트레슬러의 은행계좌에 있던 1억 4천만 달러가 모조리 공연의 관객들에게로 이체되는 믿기 힘든 사건이 발생한다. 그제야 포 호스맨은 이 공연에 초대받은 관객들이 모두 허리케인 카트리나의 피해자들임을 밝히면서 그들이 트레슬러 보험회사의 고객이면서도 제대로 된 보상을 받지 못했다고 털어놓는다. 공연장은 엄청난 소용돌이에 휘말려들어가고 그 틈을 타서 포 호스맨은 공연장을 빠져나간다. 딜런은 그들을 추적하지만 놓치고 만다. 알마는 어쩌면 포 호스맨이 디 아이와 관련되어 있을지도 모른다고 생각한다. 디 아이의 마술은 단순한 눈속임이 아니라 영적 차원의 기적이다.

한편 딜런은 핸드폰에 설치된 도청기를 역 추적해 뉴욕에 있는 포 호스맨의 근거지를 확보한다. 포 호스맨은 탈출과정에서 엘크혼 경비회사가 빼돌린 5억 달러가 들어있는 금고가 다음 마술쇼의 목표임을 노출시킨다. 이 과정에서 잭이 죽는다. 포 호스맨의 남은 멤버들은 유튜브에 잭을 추모하는 마지막 공연이 저녁 7시 뉴욕 퀸즈의 그래피티로 유명한 파이브포인츠에서 열릴 것임을 알리는 영상을 올린다. 포 호스맨은 공연에 앞서 진정한 마술과 탐욕에 물든 거짓된 사기를 구분해달라고 파이브포인츠에 모인 사람들에게 부탁한다. 딜런의 눈앞에서 포 호스맨이 사라지는 순간 파이브포인츠에 5억 달러가 눈처럼 휘날린다. 하지만 곧 이 돈은 가짜 돈임이 밝혀지고 진짜 돈은 마술평론가 태디어스의 차 안에서 발견된다. 태디어스는 다섯 번째 호스맨으로서 모든 책임을 뒤집어쓰고 감옥에 갇힌다.

지금까지 가려져 있던 포 호스맨의 실제 배후에는 FBI 수사관 딜런이

있었다. 그는 오래 전에 죽은 라이오넬 슈라이크라는 마술사의 아들이었다. 파리 신용금고와 트레슬러 그리고 엘크혼 경비회사와 태디어스는 모두 라이오넬 슈라이크의 죽음에 책임이 있었다. 영화는 아버지의 복수를 마무리한 딜런이 죽음을 위장한 잭을 포함해 포 호스맨들을 위해 하찮은 마술사들과 진정한 마술사들을 구분하는 디 아이의 문을 열면서 끝난다.

영화의 표면적 내용은 이런데, 한 켜 아래 연기적 지점들은 무엇을 담고 있는가? 앞에서도 언급했던 영화의 대단원에서 태디어스와 딜런이 잠긴 감옥의 철창 안에서 대화를 나누다가 아무리 생각해도 내부에 공모자가 있지 않고서는 일이 이렇게까지 될 수 없으리라는 결론에 이른다. 그러다가 문득 태디어스의 마음에 그 내부 공모자가 어쩌면 딜런일지도 모른다는 생각이 든다. 황급히 딜런 쪽으로 고개를 돌린 순간 태디어스는 딜런이 어느새 철창 밖에 나가 있는 걸 보게 된다. 이 순간 당혹스런 표정의 태디어스를 연기하는 모건 프리먼에게 마크 러팔로가 던져준 대사는 다음과 같다. "원하는 게 뭐냐구? 당신이 감옥에서 평생 썩으면서 어디서 잘못된 건지 고민했으면 좋겠군. 에고ego에 눈이 멀어 아무 것도 못보고 두 걸음이나 뒤처져 있으면서 한 걸음 앞섰다고 착각하다니." 그렇다. 바로 이 '에고'라는 단어가 이 영화 전체의 맥점이다. 그래서 이 장면에서 태디어스가 사방이 꽉 막힌 철창에 갇혀 있는 것이다.

우리가 으레 너무 당연히 잘 알고 있다고 생각하는 '나'란 게 사실은 감옥과 다름이 아니라는 엄청난 진리를 마크 러팔로가 헐리웃 상업영화의 반전 장면에서 관객에게 진지하지만 과장되지 않은 연기로 건네고 있다. '에고'라는 단어는 이미 영화 앞부분에서 두 번에 걸쳐 되풀이된다. '에고'는 뉴 올리언스로 가는 비행기에서 딜런이 알마에게 도대체 트레슬러가 돈 말고 갖고 있는 게 뭔지 묻는 장면에서 처음 나온다.

그때 알마의 대답이, 짐작했겠지만, "에고."였다.

　이 영화의 두 악당이 공통적으로 갖고 있는 것, 그것이 바로 '에고라는 감옥에 갇혀 있음'이다. 알마 역의 멜라니 로랑이 눈을 치켜뜨며 이 단어를 내뱉을 때 표정을 보면 그녀가 이 단어의 의미를 손에 쥐고 있음에 틀림이 없다. 그러고 나서 포 호스맨에게 된통 당한 트레슬러가 태디어스를 위협하는 장면에서 태디어스의 대사 속에 이 단어가 또 나온다. 이번엔 태디어스를 연기하는 모건 프리먼이 의심에 가득찬 표정의 트레슬러를 연기하는 마이클 케인에게 이 단어를 쏘아붙인다. "애초에 그들을 끌어들인 당신의 에고 때문에 당신은 그 당연한 사실을 못 보는 것뿐이지요." 앞에서 본 것처럼, 태디어스가 트레슬러에게 쏘아 붙인 이 단어는 결국 자기 자신에게로 되돌아온다.

　이 영화에는 마지막 부분 돌아가는 회전목마에서 열리는 영적 세계로 통하는 문이라든지, 맨 끝 장면에서 강바닥으로 가라앉는 비밀의 열쇠 등과 같이 영적 차원을 암시하는 여러 장면들이 나온다. 하지만 일상의 덫으로서 에고와 관련된 장면들을 제외하고 그런 장면들에 내포된 초월적 차원에 대한 연기자들의 진심을 확인하기는 어렵다.

　한 마디로, 우리 대부분이 에고라는 감옥에 갇혀 자유롭지 못한 현실에 대한 마크 러팔로, 모건 프리먼, 마이클 케인 그리고 멜라니 로랑과 같은 연기자들의 통찰이 <나우 유 씨 미: 마술사기단>과 같은 헐리웃 상업영화의 한 켜 아래에서 반짝거린다. 그 반짝거림을 음미함은 그들의 연기를 대하는 관객으로서 최소한의 예의일 것이다.

39. 우아한 거짓말(2014)

　<우아한 거짓말>은 2014년 이한 감독의 작품이다. <완득이>의 작가 김려령의 소설을 원작으로 한다. 감독과 작가는 일단 <완득이>에서 검증된 호흡이다. 이 영화는 이 땅의 초, 중, 고, 심지어 대학과 군대까지 횡행하는 왕따와 폭력의 문제를 다룬다. 성장의 진통과 더불어 겪게 되는 이러한 고통이 이 시기의 많은 아이들과 젊은이들을 극단적인 선택의 상황으로 내몰고 있는 현실이라는 걸 누구라도 부정하기 어렵다. 이미 여러 해 전부터 사회문제가 되고 있는 이러한 현실에 대한 뾰족한 해결의 실마리를 풀기 어려운 것도 사실이다.

　<우아한 거짓말>이라는 제목에서 '우아한'은 현실을 우아하게 감싸고도는 세태를 풍자한다. 한편 '거짓말'은 역설적으로 어딘가 진실이 있음을 암시한다. 현실이나 사실을 전제한 우아함이나, 해결을 위해 우리가 떠워야 하는 북극성으로서 진실은 무엇인가? 과연 우아한 현실로 시작하는 영화가 우아한 진실로 마무리 될 것인가? 이 영화에서는 한 아이가 죽는다. 일단 허구의 이야기라 글을 쓴 사람이나 영화를 만든 사람들이 자기 맘대로 해도 뭐라 할 사람은 없겠지만, 아무리 허구의 이야기라도 등장인물의 죽음에 연기자들을 포함한 창작자들은 미학적 책임뿐만 아니라 윤리적 책임도 있다는 것이 필자의 입장이다. 한 아이의 죽음이 중심에 있는 민감한 사회문제를 우아하게 다루는 이 영화가 우아한 거짓말은 아닌지 이 영화에 내포된 연기적 지점들의 작용과 함께 귀를 기울여볼 필요가 있다.

　아버지는 9년 전 세상을 떠나고 홀로 된 어머니와 사는, 사는 게 만만치 않은 한 가정의 두 자매가 이 영화의 중심인물들이다. 홀몸이지만 항상 당당하고 쿨한 어머니 현숙은 마트에서 일하고, 남의 일에 무관심

하고 시크한 큰 딸 만지는 고등학생, 언제나 착하고 살갑던 작은 딸 천지는 중학생이다. 어느 날 천지가 아무 예고 없이, 유서도 남기지 않고 스스로 목숨을 끊는다. 사실은 초등학교 때 전학 온 이래 천지는 학교에서 계속 왕따의 고통을 당해오고 있었다.

동생의 죽음이 석연치 않았던 만지는 왕따의 중심에는 화연이란 아이가 있었고, 이 아이는 겉으로는 친구인 척하지만 뒤에서는 왕따를 주도하는 내면이 불안정한 아이임을 눈치 챈다. 자신이 왕따 당하지 않기 위해 다른 누군가를 왕따 시켜야 하는 정글의 법칙에서 야수의 이빨만이 아니라 인간의 세치 혀끝이 얼마나 무서운 폭력일 수 있는지 만지와 현숙은 알게 된다. 뿐만 아니라 인간의 무관심 또한 이에 못지않게 무섭다. 이 사실을 알게 된 만지와 현숙은 그동안 천지가 자신들에게 보내온 구조의 신호를 비로소 깨닫게 된다. 천지의 죽음이 아무 예고 없었던 죽음이 아니었던 것이다. 동생의 아픔에 무관심했던 자신을 반성하며 만지는 화연을 껴안아준다. 천지를 떠나보내고 둘만 남은 현숙과 만지가 천지의 죽음을 계기로 좀 더 서로에게 다가가는 장면으로 영화는 마무리 된다.

영화의 첫 장면은 아침, 천지 집 풍경이다. 전세로 사는 서민아파트이지만 그래도 여유 있는 공간과 밝은 햇빛, 걸려 있는 그림들은 나름대로 품위 있고, 말은 좀 거칠고 생활의 피로와 경제적 어려움에 망가지는 모습이 보여도 그래도 감출 수 없이 우아한 현숙 역의 김희애가 자연스럽다. 비교적 냉정하고 현실적으로 보이지만 어쩌면 사려 깊을지도 모르는 만지에 비해, 천지는 착하지만 어딘지 안색이 심상치 않아 보인다. 천지는 반듯한 옷을 입고 가겠다고 아침 내내 옷을 다리고, 느닷없이 반 아이들은 다 있다면서 MP3 플레이어를 사달라고 조른다. 이렇게 이 영화는 몇 분 안 되는 시작 장면에 영화의 전체 내용을 함축하면서 시작한다.

학교에서 돌아온 천지는 일하는 현숙에게 전화를 걸어 모자 떠달라고 부탁한다. 뭔가 이상한 낌새를 느낀 현숙은 만지에게 전화를 걸고, 만지는 다시 천지에게 전화를 걸지만 천지는 전화를 받을지 망설인다. 이때 조금만 더 천지가 전화 받기를 만지가 기다렸다면... 영화 시작한지 5분 만에 "천지가 죽었다."라는 만지의 내레이션이 흐른다. 천지의 재를 강물에 뿌리면서 현숙은 먼저 세상을 떠난 남편에게 천지 만나면 왜 그랬냐고 묻지 말고 그냥 꼭 껴안아주라고 말하면서 "나쁜 년. 잘 가라, 이년아."라고 말을 맺는다. 말은 좀 거칠어도 여전히 우아한 현숙이다. 클로즈업되는 빨간색 뜨개질 실타래와 함께 영화 제목 <우아한 거짓말>이 뜬다.

죽은 딸아이를 잡귀 취급하며 내쫓는 주인집에 여전히 우아하게 "이 망할 여편네, 잘 살아라."라고 외치고 현숙은 만지를 트럭에 태우고 이사 간다. 트럭에서 나누는 현숙과 만지의 대화는 쿨하다. "전 속력. 빨리 가요, 아저씨." "버릴 거 여기다 놓고 가지." "너랑 나랑 둘만 남으니 무지 어색하다." 평수 줄여 이사 간 집은 전보다 좀 더 많이 추레한 아파트이다. 쥐까지 나온다. 이웃에는 공무원 준비하는 추상박이란 기묘한 이름의 머리 긴 남자가 있는데, 이삿날 쥐를 둘러싼 썰렁한 몸개그가 벌어진다.

아파트 옆에는 천지와 한 반이었던 화연이 엄마가 하는 중국집 <보신각>이 있다. 현숙과 화연이 엄마는 서로 구면인 듯하지만 느낌은 썰렁하다. 현숙은 더 씩씩해 보이려 한다. 만지는 그런 현숙에게 오버 하지 말고 평소대로 하라고 한 마디 한다. 딸이 짐작하기 어려운 엄마의 사생활이 전화 통화에서 드러난다. 전화를 받는 말투는 거칠고, 핸폰에 찍힌 남자의 이름은 '쌍노무새끼'이다. 하지만 현숙은 여전히 우아하다.

밤에 잠자리에서 만지는 비로소 "천지, 왜 그랬을까?"라고 현숙에게 묻는다. 현숙은 대답이 없다. 만지는 천지와 같은 중, 고등학교를 다닌

다. 우연히 만지는 천지의 체육복을 빌려가 놓고 돌려주지 않았던 수경이란 아이로 인해 우연히 천지의 사정을 알기 시작한다. 그리고 누구보다 천지의 친구인 것처럼 굴었던 화연과의 대화에서 화연의 왕따 만들기의 작태도 드러나기 시작한다. 화연의 말들은 다 거짓말이었다. 천지가 세상을 떠나자 이번에는 반 아이들이 화연을 왕따 만들기 시작한다. "화연이 갠 누구 하나 죽어야 정신 차리는 애야." 궁지에 몰린 가운데에서도 화연의 우아함이 돋보인다. "너희들 다 공범이야." 그 순간 화연의 코에서 코피가 흐른다.

어쩌면 현숙은 천지의 사정을 알고 있었을 지도 모른다. 천지는 화연의 정체를 알면서도 어쩔 수 없었다. "그럼 난 누구랑 놀아?" 만지에게 이제 비로소 천지의 아픔이 돋을새김으로 전해진다. 누군가라도 찾아서 천지 죽음의 책임을 물으려하는 만지에게 "그런 게 천지가 원하는 건 아니야."라고 현숙은 말한다. 뿐만 아니라 화연의 엄마도 화연이 천지에게 무슨 짓을 하고 있었는지 알고 있었다. "나는 팥쥐 엄마라도 콩쥐 편이여." 천지의 책에는 이런 낙서가 쓰여 있었다. "공기청정기는 있는데, 마음청정기는 왜 없는 걸까? 이천지, 힘내자!"

한편 도서관에서 천지가 빌린 책들은 온통 우울증에 대한 책들이었다. 사태가 자신에게 불리하게 돌아가자 화연은 모든 책임을 추상박에게 전가하려는 꼼수를 부린다. 만지는 추상박을 통해 천지의 사정을 듣게 된다. 친구가 필요해 싫은 공부를 하고, 가족에게는 우울증을 드러낼 수 없었던 천지였다. "가족도 중요하지만 천지 나이 땐 친구가 세상의 절반이야." 등에 큰 흉터로 아픔을 겪은 추상박의 삶에 대한 통찰이다. "원래 가족이 더 모르는 거야. 그래서 가족이야. 모르니까 평생 끈끈할 수 있는 거지."

천지가 왜 유언을 남기지 않았는지 심란해하던 만지는 현숙이 너무 쉽게 천지의 죽음을 흘려버리고 있는 건 아닌지 따진다. "엄마는 자식을

가슴에 묻는다던데." "원통해서 못 묻어. 나쁜 년." 실제로 현숙은 화연의 몹쓸 짓에 관해 화연의 엄마와도 이야기를 나눈 적이 있었다. "영악하게 키우면 안 되죠." "아니, 곰처럼 키운 당신이 잘못이지." 현숙의 뜨개질 실타래 안에 감춰져 있던 천지가 엄마에게 보내는 글이 나온다. 지금까지 쿨하게 버텨왔던 현숙은 잠깐 열병을 앓는다. 다섯 개의 실타래 안에 감춰둔 글들이 차례로 나온다. 첫 번째는 엄마. 두 번째는 만지. 이제 남은 세 개는 어디에?

현숙은 화연의 엄마를 찾아간다. 화연 엄마 편으로 화연에게 천지 대신 MP3 선물을 전한다. "말로 하는 사과는 용서가 가능할 때 하는 겁니다. 받을 수 없는 사과를 받으면 억장에 꽂혀요. 게다가 사과를 받을 생각이 전혀 없는 사람에게 하는 건... 아니지. 그거 저 숨을 구멍 파놓고 장난치는 거예요. 나는 사과했어. 그 여편네가 안 받았지. 그럴 거잖아." 여전히 우아한 현숙이다. "미안하지만, 내 이것만은 못 전해주겠소." 화연 엄마는 MP3를 쓰레기통에 버린다. 현숙은 집에 와서 짜장면을 토한다. 세 번째 실타래는 화연의 것이었다.

미란은 만지와 같은 학교 친구이다. 미란의 동생 미라는 천지와 같은 반이었다. 그리고 '상노무새끼' 곽만호는 이들의 백수건달 아빠이다. 죽기 바로 전 천지는 같은 반 미라와 즐거운 시간들을 함께 한다. 이제 비로소 천지에게도 소중한 친구가 생긴 것이다. 그러나 미라 아빠와 천지 엄마의 관계를 알게 된 미라의 분노가 천지에게 분출된다. 천지는 미라에게 묻는다. "너, 너는 무슨 구경이 하고 싶은 거니?" 추상박의 발언이다. "그런데 어쩌다 그런 사람을 만났어요? 아무나 막 만나고 다니나봐." 현숙은 "미란이와 미라에게 엄마가 필요할 거 같아서."라는 기가 막힌 변명을 한다. 네 번째 실타래가 미라에게 전해진다.

미라은 자기 동생이 무슨 짓을 저질렀는지 알고 기가 막혀한다. 하지만 만지의 비난으로부터 자기 동생을 보호한다. 미란은 저녁상을 차려

준 현숙에게도 이렇게 말한다. "저희들이 잘 하고 있어요." 그러자 현숙은 아이들에게 자기 나름의 지혜를 전한다. "피한다고 피해질 사람 없고 막는다고 막아질 사람 없어. 뭐 대단한 사람 모냥 막 용서 하면서 살아갈 필요도 없고 미우면 미운대로 좋으면 좋은 대로 그거면 충분해 그렇게 사는 거야." 현숙의 지혜는 결국 자기 자신에 관한 것이다. "난 꿈쩍도 안 해." 영화가 끝날 때쯤 현숙은 천지 또래의 아이들을 보며 여전히 우아하게 말한다. "참, 예쁘다. 너희들은 제발 미리 죽지 마라."

왕따에서 비롯한 파국을 다루는 이 영화는 일단 남겨진 가족의 입장에서 이야기를 전개한다. 물론 천지가 어떻게 왕따를 당해왔는지가 이야기가 전개됨에 따라 드러나지만 천지가 죽음을 결심하는 과정의 묘사는 여백으로 처리해야 할 필요가 있었다. 이 점에서 일단 이 영화는 신뢰를 획득한다. 자칫 한 아이의 죽음을 자신의 예술적 야심을 만족시키기 위해서 소재로 끌어오는 철없는 사람들이 있기 때문이다. 이런 점에서 영화의 마지막 장면 천지가 뜨개질로 뜬 목도리로 목을 매는 장면을 현실에서는 일어나지 못했던, 현숙과 만지가 제 때에 도착함으로써 구조할 수 있었던 대안 현실적 장면으로 처리한 것은 지혜로웠던 선택이었다. 뿐만 아니라 스토리텔링의 필요상 천지가 죽어야했지만, 아무리 허구의 캐릭터라도 그 캐릭터의 죽음에 대한 인간적 예의를 갖추는 장면으로도 보인다.

아무래도 이 영화에서 가장 무게가 실린 연기적 지점은 영화 뒷부분 만지와 <보신각>집 딸 화연의 대화이다. 천지가 죽고 힘들어하던 화연은 집에서 하는 중국집 그릇들을 멀리 갖다버린다. 화연을 따라간 만지가 독하게 내뱉는다. "넌 왜 누구 하나 괴롭혀야 사니?" "이래야 이사를 가죠. 보신각이 망해야 가죠. 저한테 왜 이러세요? 저한테 왜 이러시냐구요." "천지한테 왜 그랬어? 쌍년아... 그 까짓 것 가지고 죽냐구 말하는데, 그 작은 애가 얼마나..." "저두 천지가 그리워요." "미친 년." 만지는

화연에게 천지의 마지막 편지를 건넨다. "이제는 너도 힘들어하지 말기를." 만지는 흐느끼는 화연에게 손을 내민다. 돌아오는 전철에서 화연은 만지의 어깨에 기대어 잠이 든다. 만지 역을 맡은 고아성이 이 장면의 의미를 손에 쥐고 연기한 것은 분명하다. 하지만 고아성의 연기에 얼마만큼의 진심이 담겨있었는지 필자로서는 판단하기가 어렵다.

다섯 번째 실타래는 도서관, 우울증에 관한 책들 뒤에 감춰져 있었다. 영화는 실타래에 감춰진 편지를 읽는 천지의 목소리와 함께 끝난다. "잘 지내고 있지? 지나고 보니 아무 것도 아니지? 고마워. 잘 견뎌줘서." 필자는 이 장면에서도 여전히 영화를 만든 이들의 진심을 느끼기가 힘들다. 차라리 영화를 만든 이들의 진심은 천지와 미라가 교정에서 밝게 뛰어노는 한 장면에서 느껴진다. 아이들이 교정에서 이렇게 밝지 못해야 할 까닭이 없다.

솔직히 살아남기 위해 적당한 거짓말을 할 줄도 알아야 한다. 그렇지만 'No'라고 말할 줄도 알아야 한다는 것에는 양보할 수 없는 중요성이 있다. 이 영화에는 노골적인 거짓말들이 흘러넘친다. 제 새끼 감싸고도는 미덕도 있고, 역시 가족 간의 소통이 관건이라는 편리하게 손에 들어오는 지혜도 있다. 누구나 잘 알고 있겠지만, 부끄러운 모습을 감추고 싶은 게 인간이다. 어디까지 감추고 어디까지 드러낼 것인가? 어디까지 우아하고 어디까지 거짓말해도 좋은가? 우아한 거짓말은 필요한가? 화연에게 어깨를 내주는 만지는 우아한 거짓말이었는가?

노골적인 거짓말에도 인간적인 모습이 있고, 때로는 우아한 거짓말도 필요하다. 때로는 망가지고 때로는 우아한 것이 인간적인 것이다. 그러나 어디까지 망가질 것인가? 언제 브레이크를 밟고, 언제 액셀을 밟을 것인가? 두루뭉술하게 넘어가는 일상 중에 돌을새김을 걸 때를 알아야 할 필요성은 여전히 존재한다. 언제 걸 것인가? 어떻게 하면 상대를 껴안으면서도 동시에 'No'라 할 수 있는가? 충무로 영화가 이런

물음들과 본격적으로 맞장 뜨기란 어렵다.

한 마디로, <우아한 거짓말>에서 천지를 연기한 김향기를 비롯해서 이 영화에 주요한 역할로 참여한 연기자들은 역할의 무게를 어깨에 걸머지고 연기하는 자세를 보인다. 캐스팅도 비교적 무난했다. 특히 천지와 만지 역을 맡은 김향기와 고아성은 외모에서부터 실제 자매처럼 보인다.

40. 안녕, 헤이즐(2014)

 <안녕, 헤이즐>은 2014년 존 그린의 원작소설을 영화화한 조쉬 분 감독의 작품이다. 이 영화는 어린 나이에 암과 맞서야 했던 17살의 여자아이 헤이즐과 18살의 남자아이 어거스터스의 이야기이다. 표면적인 인상만으로 볼 때 이 영화가 전형적인 헐리웃의 감동 스토리임에는 분명한데, 원작의 제목인 <The Fault in Our Stars>에는 자못 미묘한 울림이 있다. 이 미묘한 울림은 이 영화의 여백에서도 감지된다. 방벽이나 천정에 붙어있는 별 같은 것 말고, 가령 죽음이나 죽음 이후에 대한 헤이즐과 어거스터스의 대화라든지 막상 죽음의 공포 앞에서 무너져버린 어거스터스를 위로하기 위해 헤이즐이 시인 윌리엄 카를로스 윌리엄스의 <빨간 손수레>라는 시를 읊어주는 장면 등에서 말이다. W.C. 윌리엄스의 시 전문은 이렇다.

 그렇게나 많은 것들이 걸려 있다.
 빗물에 젖어 반짝이는 붉은 외바퀴 손수레에는.
 그리고 그 곁에서 놀고 있는 샛노란 병아리들.

 시가 너무 짧아 어거스터스가 이게 다냐고 묻자 헤이즐이 순간적으로 창작한 시 구절들을 덧붙인다.

 그렇게나 많은 것들이 걸려 있다.
 나뭇가지에 찢긴 푸른 하늘에는.
 그렇게나 많은 것들이 걸려 있다.
 입술이 파랗게 질린 소년의 배와 연결된 투명한 관에는.

그렇게나 많은 것들이 걸려 있다.

이 우주의 부스러기들에는.

이 장면에서 헤이즐을 연기한 쉐일린 우들리가 이 시의 의미를 놓치고 있을 리가 없다. 이 장면뿐만 아니라 영화를 통틀어 쉐일린 우들리는 헤이즐을 섬세한 연기로 포착해낸다. 어거스터스를 연기한 앤설 에거트도 그만하면 무난했고, 헤이즐의 엄마를 연기한 로라 던은 중견 연기자답게 인상적인 연기를 펼쳐 보인다.

17살의 헤이즐은 암을 앓고 있다. 비슷한 처지의 젊은이들의 모임에서 헤이즐은 어거스터스와 아이작을 만난다. 어거스터스는 잊혀짐이 두렵다고 말하고, 헤이즐은 결국 지구 위에 모든 생명은 종말을 고할 거라 말한다. 아이작은 영원한 사랑을 맹세한 여자 친구와 열애 중이다. 어거스터스는 불을 붙이지 않은 담배를 입에 물곤 한다. 자신이 불을 붙이지 않는 한 담배는 위협적인 존재가 아니다. 처음 헤이즐은 담배를 입에 무는 어거스터스를 보고 철없이 뽐낸다고 생각한다. 이때 그녀는 '하마시아'란 말을 입에 올리는데, 이 말은 희랍어 '하르마티아harmatia'에서 온 것으로 '파국이 뻔히 보이는데 브레이크 대신 액셀을 밟는 치명적 결함'을 의미한다. 하지만 담배가 어거스터스에게 자기 운명을 자신의 손에 쥐겠다는 상징적 행위임을 알게 되고 그에 대해 호감을 갖게 된다.

헤이즐은 암스테르담에 머물고 있는 피터 밴 하우튼이란 작가가 쓴 <거대한 아픔>이란 소설을 엄청 좋아한다. 암과 죽음에 대한 책이지만 헤이즐은 이 작가야말로 이 세상에서 누구보다 죽음에 대한 깊은 이해를 갖고 있다고 확신한다. 어거스터스도 이 책을 읽고 매료된다. 하지만 어거스터스 생각에 책의 엔딩이 좀 너무 급작스러운 감이 있다. 책은 채 마무리되지 않은 문장으로 끝나버린다. 삶이 갑자기 끝날 수도 있는

것처럼 책도 그럴 수 있다고 생각하는 헤이즐은 책의 주인공인 안나가 죽은 후 남은 사람들의 이야기가 궁금하다. 그 점에 대해서는 어거스터스도 같은 생각이다. 한편 영원을 맹세한 아이작의 여자 친구는 결국 아이작을 떠나버린다. 어거스터스와 헤이즐은 두 사람을 대표하는 단어로 '영원'대신 'O.K.'를 선택한다.

헤이즐이 피터 밴 하우튼에게 보낸 메일의 답장은 놀랍게도 암스테르담으로의 초대이다. 어거스터스는 암 복지재단에 신청서를 제출해 암스테르담 여행의 지원을 받는다. 하지만 그 순간 헤이즐의 병세가 악화되고 의사들은 헤이즐의 암스테르담 여행을 만류한다. 헤이즐은 자기가 죽은 후 뒤에 남게 되는 가족들의 고통이 너무 염려스러워 작가를 꼭 만나 이야기를 듣고 싶다. 그런 헤이즐의 생각을 눈치 챈 헤이즐의 아빠는 자신들이 그렇게 감상적인sentimental 사람들은 아니라고 헤이즐을 안심시킨다.

헤이즐은 어거스터스를 만나 자신이 언제 폭발할지 모르는, 그리고 만약 폭발하면 주위 사람들이 분명코 상처받게 될 슈류탄과 같은 존재라고 말한다. 어거스터스는 헤이즐이 자기 자신에 너무 바빠서 남들에게 얼마나 매력적인 존재로 보이는지 모른다고 대답한다. 마음이 흔들린 헤이즐은 어거스터스와의 관계를 단지 친구 사이로 명확하게 규정짓는다.

결국 헤이즐의 엄마가 일을 밀어붙여 헤이즐과 어거스터스는 암스테르담에서 밴 하우튼을 만난다. 하지만 소설에서 어린 안나의 죽음은 작가 자신의 이야기였다. 어린 딸의 죽음으로 작가는 거의 폐인이 되어버려 독자를 만날 수 있는 상태가 아니었다. 단지 그의 비서가 혹시 하는 기대감으로 헤이즐과 어거스터스를 초대한 것이다. 안나의 죽음 이후 소설 속 등장인물들의 삶에 대한 헤이즐의 궁금증을 충족시켜주는 대신 소설에서 위안을 구하는 헤이즐과 어거스터스에게 격려는 고사하

고 "암세포가 뇌로 전이됐냐?"라든둥, '진화의 실패작'이라는둥의 잔인한 말들을 내뱉어버린다.

절망적인 기분으로 밴 하우튼의 집을 나온 헤이즐과 어거스터스는 미안하다고 사과하는 비서의 제안을 받아들여 안나 프랑크가 나치를 피해 살았던 집을 방문한다. 엄청 무거운 산소통을 들고 가파른 계단을 오르내려야만 했지만, 벽에 걸린 사진들과 16세의 소녀가 쓴 일기의 문장들이 배경에 흐르는 안나 프랑크의 집에서 헤이즐은 어거스터스에게 키스를 한다.

이미 암스테르담에 가기 전부터 어거스터스의 병세가 급속히 악화되고 있었다. 어거스터스는 헤이즐에게 자신의 추도사를 부탁하고, 아직 살아있을 때 헤이즐의 추도사를 듣고 싶어 한다. 추도사에서 헤이즐은 자신들의 사랑이 자신들과 함께 사라질 거라고, 사실은 자신의 추도사를 어거스터스가 해주길 바랐다고 말한다. 그리고 놀랍게도 밴 하우튼이 내뱉었던, 어떤 무한대는 다른 무한대보다 크다는 수학적 진리와 함께 사랑한다는 말로 추도사를 마무리한다. 다시 말해 자신들의 20년도 채 안되는 시간이 크든, 작든 또 하나의 무한대일 수도 있다는 것이다. 어거스터스가 두려워했던 잊혀짐이 헤이즐의 영원이라는 작은 무한대로 바뀌는 순간이다. 이렇게 'O.K.'가 다시 '영원'이 된다.

하지만 실제 어거스터스의 장례식에서 헤이즐은 그냥 사람들이 들으면서 위안 받고 싶어 하는 추도사로 바꿔 한다. 두 사람에게 납득하기 어려운 상처를 주었던 <거대한 아픔>의 작가 피터 밴 하우튼도 어거스터스의 장례식에 참석한다. 장례 의식 중에도 줄곧 냉소적이던 그가 식이 다 끝난 후 헤이즐의 차문을 열고 옆자리에 앉아 어거스터스가 자신에게 보낸 마지막 메일에 대해 이야기한다. 어거스터스는 밴 하우튼에게 다시 한번 메일을 보내 자신의 장례식에 와서 헤이즐의 궁금증을 풀어달라고 부탁했던 것이다. "삶은 삶으로부터 온다." 이것이 그가

가져온 대답이다. 헤이즐이 그의 대답에 더 이상 관심을 보이지 않자 그는 여덟살의 나이로 세상을 떠난 딸아이의 이야기를 꺼낸다. 그의 아픔에 헤이즐이 공감하자 그는 다시 '트롤리의 문제'라는 윤리학의 중심 논제 중의 하나를 끄집어낸다. 그러자 헤이즐이 그를 '알코올 중독자에다 실패자'라 부르며 차에서 쫓아낸다. 영화는 밴 하우튼이 건네준 헤이즐을 위한 어거스터스의 추도사로 마무리된다. 그 추도사에서 어거스터스는 적어도 우리는 우리에게 상처를 줄 사람을 선택할 수 있다고, 그리고 자신은 그 선택에 만족한다고 말한다.

이 정도로 간추린 이야기에서도 분명하지만 헐리웃의 정형화된 감동 멜로물의 관습상 피터 밴 하우튼이란 존재의 의미는 상당히 애매모호하다. 하지만 이 영화의 연기적 지점들은 누가 뭐래도 밴 하우튼의 역을 맡은 연기자 윌렘 데포의 장면들에 있다. 이 영화의 시작 부분에 멋진 사람들과, 인생에 도움이 될 만한 교훈들과, 한 마디 사과와, 한 소절의 춤이나 노래면 어떤 슬픈 이야기도 달콤하게 만들 수도 있겠지만, 그리고 많은 사람들이 그런 이야기를 더 좋아하겠지만, 안타깝게도 그것은 진실이 아니라는 자막이 뜬다. 그러고 나서 이 영화야말로 진실이라는 자막이 덧붙여질 때, 윌렘 데포의 장면들이야말로 일상의 두루뭉술함 너머에서 돋을새김의 진실을 추구하는 이 영화의 지점들이다.

문제는 슬픈 이야기의 정형화된 스토리텔링의 한 켜 아래에 관객들이 멈춰 서게끔 시그널을 던지는 일인데, 윌렘 데포는 자신이 표현할 수 있는 최대한의 진정성으로 '찌질이' 작가 역을 연기한다. 윌렘 데포가 이렇게 집중해서 자신의 역할을 연기한 적이 근래에 또 있었던가! 영화의 마지막 부분, 어거스터스가 보낸 헤이즐의 추도사에서 상처의 선택이 언급될 때 표면에서는 그 상처란 것이 마음에 품고 떠나는 사랑이겠지만, 한 켜 아래 그 상처는 '알코올 중독자에다 실패자'인 그 작가임에 틀림이 없다.

연기자 윌렘 데포는 눈에 두드러진 진정성으로 몸이든 마음이든 세상에 모든 아픈 사람들에게 건네주고 싶은, 말로 잘 표현할 수 없는 진리를 표현해보려고 몸부림 하는 작가 피터 밴 하우튼을 눈부시게 형상화한다. 특히 마지막 장면은 연출적으로도 눈부시다. 세상에 어떤 감동 스토리의 마무리에서 갈등을 빚었던 두 인물이 서로 사과와 포옹으로 이어지려는 순간에 뜬금없는 윤리학적 담론과 막무가내적 인격적 모독의 갈등이 끼어들어오겠는가. 천 명 중에 한명의 관객만이라도 영화에서 '트롤리 문제'라는 단서만 언급되고 흐지부지되어버린 영국의 철학자 필리파 풋에 관심을 갖는다면, 헐리웃의 상업영화라는 맥락에서 이 영화의 다시는 만나보기 힘든 스토리텔링적 실험은 보람을 성취한 것이리라.

한 마디로, <안녕, 헤이즐>에서 연기자 윌렘 데포는 삶과 죽음, 있음과 없음 또는 크고 작음이 둘이 아니라는 진리를 어둠의 한 복판에서 머리로는 이해했지만, 아직 마음으로는 어쩔 수 없이 감정의 옛 회로에 머물러 있는, 가시 면류관을 쓴 대신 술병을 들고 있는 작가의 역할을 스크린 밖으로 튀어나올 정도의 진정성과 함께 연기한다.

41. 슬로우 웨스트(2015)

　<슬로우 웨스트>는 2015년 존 맥클린 감독이 각본까지 맡은 작품이다. 한 마디로, 이 영화는 엉뚱하다. 무슨 이상하게 아방가르드틱하거나 언더그라운드틱하게 엉뚱한 것은 아니고, 그냥 겉보기에는 멀쩡해 보이는 사람이 알고 보니 엉뚱한 것처럼, 그렇게 엉뚱하다. 어쩌면 이 영화에서 사일러스 역을 맡은, 평범해 보이면서 다재다능한 연기자 마이클 패스벤더가 기획에까지 관여해서 그런 건지도 모른다. 존 맥클린과 마이클 패스벤더가 친구라는 이야기가 있는데, 두 사람이 술병을 가운데 두고 이 영화에 대한 첫 아이디어를 주고받았을 때의 즐거움이 느껴질 것 같기도 하다. 이 작품은 존 맥클린의 첫 번째 장편영화이고, 첫 작품은 마이클 패스벤더와 함께 작업한 단편영화였다. 어쨌든 이 영화는 제31회 선댄스영화제에서 심사위원대상과 2016년 런던비평가협회상을 수상한다.

　이 영화의 배경은 미국 서부 개척시대이다. 16세의 소년 제이 캐번디쉬는 혈혈단신 연인을 찾아 스코틀랜드에서 미국으로 건너온다. 제이 캐번디쉬가 머릿속에 담고 온 서부는 싸구려 책자들에서 낭만적으로 그려진 사랑과 모험이 흥미진진하게 펼쳐지는 땅이다. 하지만 그의 생각은 서부에 도착한지 며칠도 못가서 산산조각으로 결딴 날 판이다. 이 영화가 '서부극'이라는 상투적인 장르에 새로운 파격을 염두에 두고 있음은 이 정도만 봐도 충분하다. 관건은 이 파격이 어떤 연기적 지점을 통해 어떤 성격의 새로운 지평을 확보하느냐에 있다.

　제이가 찾는 연인은 로즈로서, 로즈는 아버지와 단 둘이 스코틀랜드에서 미국으로 도망쳐 나온다. 스코틀랜드에서 로즈 집안과 제이 집안의 돌이킬 수 없는 파국이 빚어낸 결과였다. 로즈의 아버지가 의도하지

않게 제이의 숙부를 죽인 것이다. 제이는 좋은 집안의 아이였고, 로즈는 낮은 신분에 게다가 연상이기까지 했다. 이런 사정에서 제이의 숙부가 로즈의 아버지를 모욕한 것이 화근이었다.

사실 제이에 대한 로즈의 감정은 연인이라기보다는 손아래뻘 동생에 게 품는 호감의 성격의 것에 가까웠다. 하지만 제이는 달랐다. 툭하면 코피가 터지는 연약하기 그지없는 몸으로 온갖 위험이 도사리고 있는 중서부 콜로라도까지 오로지 나침반 하나를 의지해 홀로 말을 몰고 거침없이 길을 떠난다.

인디언들의 거주지를 지나 콜로라도까지 가는 길은 두말할 나위 없 이 험한 길이다. 특히 숲길은 위험하다. 제이는 인디언들을 습격하는 낙오된 북군병사들을 만나 하마터면 큰일을 당할 뻔 한다. 그때 돌연히 나타난 복면강도 사일러스의 도움으로 제이는 위기를 극복한다. 인디언 들이나 무뢰한들로부터 콜로라도 실버고스트 숲까지 자신을 보호해달 라며 제이는 사일러스에게 돈을 지불한다. 사일러스와 제이가 숲길을 빠져나오자 어디에선가 뜬금없이 나타난 세 명의 흑인들이 이질적이지 만 고유한 느낌의 사랑의 노래를 부른다. 이들은 프랑스어를 구사하는 흑인들이었다. 제이는 그들에게 프랑스어로 사랑은 죽음처럼 보편적인 것이라고 말한다. 사일러스는 흉악하고 배반을 밥 먹듯 하는 서부를 보고 희망과 착한 마음이 가득하다고 말하는 가냘픈 몸과 창백한 얼굴 의 제이가 기묘하게 느껴진다.

황야의 주막에서 사일러스는 로즈와 로즈의 아버지에게 적지 않은 현상금이 붙어있는 걸 알게 된다. 이 현상금을 노리고 수상쩍은 인물들 이 콜로라도 숲길에 출몰한다. 사일러스도 현상금에는 구미가 당긴다. 하지만 제이의 이야기와 현상금 포스터에 그려진 로즈의 모습에서 사일 러스는 돈과는 다른 성격의 흥미가 샘솟는 걸 느낀다. 사일러스와 제이 가 들른 주막에서 추레한 스웨덴 이민자 부부가 돌연 무장 강도로 돌변

한다. 이 와중에 제이는 사일러스를 위협하는 여인을 죽인다. 주막 밖에는 죽은 부부의 두 아이가 엄마, 아빠를 기다리고 있었다. 큰 아이가 제이에게 왜 그런 슬픈 눈을 하고 있냐고 스웨덴어로 묻는다.

새벽에 제이는 거칠어만 보이는 사일러스의 곁을 몰래 빠져나와 홀로 길을 찾아가려다 사기꾼을 만나 곤욕을 치른다. 베르너라는 이름의 이 고상한 사기꾼은 자칭 작가로서, 원주민의 멸종과 그들의 기독교 개종을 방지하고자, 몰락하는 부족들의 풍습, 문화, 습성에 대한 글을 쓰고 있다고 말한다. 제이는 그에게 여인을 죽였다고 곤혹스럽게 고백한다. 베르너의 배신으로 또 한 번 죽을 고비를 넘기고 제이는 사일러스에 의해 구조된다.

제이와 사일러스는 나무를 하다 나무에 깔려 죽어 이제는 백골만 남은 흔적을 본다. 그 흔적을 보고 헛웃음을 지으며 제이는 우성인자만 살아남는다는 다윈의 진화론을 꺼내든다. 하지만 제이의 본심은 다윈의 진화론과는 다르다. 그는 삶이 살아남는 문제만은 아니라고 생각한다. 그러자 사일러스는 제이에게 죽음을 환기시킨다. 사일러스 입장에서 삶은 죽음을 피하는 기술인 셈이다. 사일러스의 눈에 제이는 자연선택에 의해 도태될 존재 그 자체로 보인다. 한편 제이의 눈에 사일러스는 외롭고, 버림받은 영혼의 남자이다. 출신부터가 모호한 사일러스가 어떤 곡절의 삶을 살아왔을지 대충 짐작해봄직도 하지만, 어쨌든 사일러스에게 당연함이 당연함이 아닐지도 모른다는 사실을 일깨워주는 제이가 성가시게 느껴진다.

실버고스트 숲을 앞에 두고 사일러스와 제이 앞에 페인이 이끄는 현상금 사냥꾼 무리가 나타난다. 페인은 사일러스와 제이를 타락한 천사와 떠오르는 악마로 비유한다. 현상금 사냥꾼 무리 중의 한 남자는 하느님과 악마에 대한 노래를 부른다. 불현 듯 사일러스는 정색을 하고 제이에게 로즈를 단념하라고 충고한다. 제이가 로즈는 나의 것이라고

하자, 사일러스는 로즈는 누구의 것도 아니라고 응수한다. 어느 결엔가 사일러스는 돈이 아니라 로즈를 선택한 것이다. 꿈에서 제이는 사일러스와 로즈의 아이가 자신임을 본다. 대낮인데도 사일러스와 로즈의 사이에는 성스러운 촛불이 켜져 있다.

밤 동안에 비가 퍼부어 제이와 사일러스는 불어 오른 개울물에 잠겨 깨어난다. 사일러스는 사냥꾼들이 '실버고스트'라 부르는 숲을 인디언들은 '영혼의 숲'이라 부른다고 제이에게 일러준다. 숲에서 제이가 시편 91장에서 '밤에 임하는 두려움과 낮에 날아드는 화살'을 암송하자 사일러스 또한 같은 시편에서 '어둠의 공포와 역병의 멸망'으로 응답한다. 시편을 암송하는 사일러스를 보고 제이는 흐뭇한 미소를 짓는다. 소리 없이 나타난 인디언의 화살이 제이의 왼편 손등을 꿰뚫는다.

로즈의 집은 현상금 사냥꾼들의 습격을 받게 되고 로즈의 아버지는 목숨을 잃는다. 사일러스는 제이를 보호하기 위해 제이를 나무에 묶는다. 심지어 제이의 얼굴이 햇볕에 탄다고 이마에 나무껍질가루까지 발라준다. 빗물에 잠겨버려 사일러스와 제이에게는 총도 없다. 서둘러서 로즈에게 접근해 친구라고, 그러니 어서 피하라고 말하던 사일러스는 현상금 사냥꾼의 총에 어깨와 다리를 맞는다. 총에 맞아 꼼짝도 못하게 된 사일러스가 부르는 찬송가를 로즈는 귀 기울여 듣는다. 간신히 줄을 끊고 로즈에게 달려간 제이는 어이없게도 로즈의 총에 가슴을 정통으로 맞는다.

로즈는 자기가 제이를 쏜 줄은 꿈에도 모르고 정신없이 총을 쏘아댄다. 로즈 집안의 친구였던 인디언 코토리도 마지막 결전을 준비한다. 코토리는 제이가 흘린 피를 손에 적셔 이마에 바른다. 코토리에게 로즈는 "문명이 도래할 때까지."라고 속삭인다. 그러다가 비로소 엄청 피를 흘리며 쓰러져 있는 제이를 본다. 로즈가 제이에게 다가가 어처구니없어 할 때 뒤에서 페인이 나타난다. 로즈는 제이의 손에 총을 쥐어 주고,

제이는 페인을 죽이고 자신도 눈을 감는다. 영화는 사일러스와 로즈가 스웨덴 고아 두 아이를 자신의 아이처럼 받아들여 가정을 일구는 모습으로 마무리된다.

이 영화의 연기적 지점은 분명하다. 로즈의 총에 맞은 제이가 로즈를 바라보는 장면에서 제이역을 맡은 코디 스밋-맥피의 연기는 아직 아무도 해보지 못한 도전이다. 이런 스토리텔링은 아직 존재해본 적이 없었다. 게다가 총탄이 소금이 담긴 유리병을 깨뜨려 상처에 소금까지 뿌려진다. 문틈으로는 한 줌 찬란한 빛이 광채처럼 눈부시다. 사랑하는 사람의 총에 맞아 피를 흘리면서 한 젊은 인디언이 자기가 사랑하는 사람의 뺨에 키스하는 걸 보는 제이를 코디 스밋-맥피는 어떤 마음으로 연기한 걸까. 제이의 눈에는 딱 한줄기 눈물이 흐르고, 입가에는 말할 수 없이 사랑스러운 미소가 뜬다. 제이가 로즈의 손을 잡자 로즈는 제이의 오른손 중심을 가볍게 누른다. 그리고 제이의 뺨에 키스하면서 그 손에 총을 쥐어준다. 지금 코디 스밋-맥피는 예수님을 연기하고 있는 것이다! 그래서 이름이 예수님의 이니셜인 J아닌가! 빛과 소금하면 예수님 말고 또 누가 있겠는가!

예수님을 다룬 많은 영화에서 여러 연기자들이 예수님을 연기했지만, <벤허>에서 벤허의 얼굴에 비치는 광채만으로 묘사된 예수님 말고 코디 스밋-맥피의 예수님은 가히 복음 영화의 으뜸이라고 할 수 있다. <슬로우 웨스트>의 표면에 아르테미스의 화살에 맞아 죽는 오리온의 이야기가 있다면, 그 한 켜 아래에는 예수님의 수난극이 있다. 영화 맨 마지막 장면이 엉뚱하게 벽에 말발굽을 거는 사일러스의 모습이다. 사일러스와 로즈의 오두막은 아기 예수님이 탄생하신 마굿간의 알레고리인 것이다.

한 마디로, <슬로우 웨스트>에서 코디 스밋-맥피가 지금가지 존재한 가장 사랑스런 예수님이라면, 마이클 패스벤더는 예수님의 아버지

요셉이자, 예수님이 그 대신 십자가에 못 박히신 도둑 바라바인 셈이다. 요셉까지는 몰라도 바라바라면 아마도 가장 인상적인 바라바일 것이다. 그렇다면 로즈 역을 맡은 카렌 피스토리우스는 예수님의 어머니 마리아이자, 창부 막달라 마리아일지도 모르겠다. 역시 인상적인 막달라 마리아라 할 수 있겠다.

참고로, <느림의 미학>이란 제목으로 이 영화를 다룬 비평문을 본 적이 있는데, <슬로우 웨스트>란 이 영화의 제목에서 'slow'란 단어에 주목한 듯하다. 오히려 필자에게 궁금한 것은 'west'란 단어의 속뜻이다. 단순히 'western'이란 장르에서 비롯된 것은 아닐 테고, 그 한 켜 아래, 여백에서의 울림이 필자의 입안에 별로 근거는 없지만 그래도 약간 고약한 여운을 남긴다. 신제수이트교의 도래인가.

IV. 연기비평의 두 가지 사례

01. <8월의 크리스마스>의 지점과 계기들

들어가며

영화 <8월의 크리스마스>는 98년 1월에 개봉된 허진호 감독의 데뷔 작품이다. 비슷한 시기에 개봉된 <접속>, <편지>그리고 그 뒤를 이은 <약속> 등의 영화들과 함께 한국 멜로 영화의 새바람을 주도한 영화로 자리매김 되곤 한다. 흥행에도 어느 정도 성공한 것 같고 비평가들의 반응도 비교적 긍정적이었다. 물론 "괜찮은 멜로물" 정도였지 "우와! 이 영화 굉장한데!" 뭐, 이런 정도는 아니었다. 비교적 최근에 <8월의 크리스마스>가 비평적으로 재평가되는 경향도 보인다. 케이블 TV 영화채널 등에서 한국인의 100대 영화로 꼽히기도 하고 외국의 한국영화 상영회에 현대 한국영화 중 주목할 만한 작품으로 소개되기도 한다. 필자는 틈날 때마다 <8월의 크리스마스>를 좋다고 극찬해왔다. 대학에서 수업 때 마다, 또는 그 밖의 강연에서도 언제나 거론하고 있다. 논문도 한편 썼는데 2006년에 나온 <대중예술과 미학>이라는 책속에 실려 있다.

여기에서 필자는 <8월의 크리스마스>를 연기비평적 관점에서 세밀하게 다룬다. 연기비평적 관점이라 하면 관객의 감성에 재미나 감동으로 작용하는 미학적 힘의 근거로 연기를 관심의 중심에 놓고 접근한다는 뜻이다. 미학적 힘을 물리학적 힘처럼 측정할 수는 없지만 일단 체험으로 경험하게 되면 그 힘의 근거를 손가락으로 가리킬 수도 있는데, 실제로 필자가 <8월의 크리스마스>를 높이 평가한 이유 중의 하나가 이 영화에서 연기자들의 상세감각sense of details이 돋보이기 때문이었

다. 연기비평적 관점에서 상세감각이라 하면 그냥 스쳐지나갈 법한 작은 것까지 섬세한 감수성으로 연기한다는 뜻이다.

'상세감각'은 로저 스크러튼의 <건축미학>이라는 책 속에 나오는 개념이다. 스크러튼은 모더니즘 건축이 소홀히 취급한 장식의 중요성을 강조하기 위해 '상세감각'이라는 표현을 사용했는데, 이 책을 처음 접했을 때 필자는 '상세감각'이 건축뿐만 아니라 예술 전반에 걸쳐 흥미롭게 적용될 수 있는 개념이라 생각했다. 언젠가 영화를 밥상에 비유하면서 필자는 '작은 새우젓 종지'라는 표현을 사용한 적이 있다. 그렇다면 <8월의 크리스마스>는 특히 연기라는 관점에서 스크린이라는 밥상 구석구석 작은 종지에 담긴 맛깔스런 반찬들로 가득한 영화이다. 작은 종지에 담긴 맛깔스런 반찬들 – 그것이 상세감각이다.

연기비평적 관점에서 <8월의 크리스마스>에는 또 다른 핵심적인 미덕이 있다. <8월의 크리스마스>에 출연하는 모든 연기자들은 그냥 스쳐가는 단역에 이르기까지 거의 쉴 새 없이 아주 작은 부분까지 놓치지 않고 주소가 분명한 연기를 하고 있다. 자신의 역할을 명확하게 손에 쥔 채로 작품의 커다란 주제를 시야에서 놓치지 않고 제 주소를 찾아가는 연기 – 이것이 주소가 분명한 연기의, 결코 사소하지 않은 미덕이다. 언제였던가, 미술에서 <평면회화의 주소찾기전>이라는 전시회도 있었지만, 한 마디로 이야기해서 <8월의 크리스마스>는 주소 있는 연기의 교과서 같은 영화라 할 수 있다. 연기자 한석규(정원)와 심은하(다림)를 중심으로 상세감각에 의한 섬세한 연기들이 생명과 죽음이라는 하나의 커다란 주제에 일관되게 작용하는 연기비평적 맥락에서 최고의 작품 중 하나 – 그것이 <8월의 크리스마스>이다. 감독, 촬영, 음악, 소품 등 모든 것이 연기를 중심으로 주제의 핵심을 놓치지 않는다. 다시 말해 연기적 측면에서 영화의 모든 지점들이 저마다 주제를 위한 하나의 계기를 이룬다.

이 글에서 필자는 질문을 통해 독자들이 영화의 그 모든 지점들에서 잠시 멈춰서기를 바란다. 그러니까 독자들은 먼저 영화를 가능한 한 여러 번 보고나서 필자의 질문에 대답을 하면 좋다. 그리고 필자의 대답과 비교해볼 수 있다. 정답은 없다. 친한 친구들과 영화보고 나서 나누는 즐거움의 대화communication-pleasure 정도로 보면 어떨까.

<8월의 크리스마스>를 몇 년 전에 일본에서 리메이크를 했다. 사실 지금까지 대체로 무엇인가 일본에서 만들면 우리가 그것을 리메이크하곤 했는데 거의 언제나 오리지널과 비교할 때 짝퉁 수준의 리메이크라 할 수 있었다. 그런데 우리의 <8월의 크리스마스>를 일본에서 리메이크한 것이다. 그리고 그 결과는 상세감각이 사라진 오리지널과 리메이크의 전형적인 경우라 할 수 있다. 일본 리메이크의 감독 나가사키 슌이치가 전주영화제를 방문했을 때 한 인터뷰에서 "원작에선 죽음을 공포스런 상황으로 본다. 반면에 난 생사를 바라보는 시선을 좀 더 부드럽게 가져 가고 싶었다."라고 말한 적이 있다. 물론 본인은 그렇게 생각할 수 있다. 그러나 그가 그 정도에서 원작을 파악하고 리메이크를 시도했다면 '생사를 바라보는 부드러운 시선'에 대한 그의 시야를 대략 짐작할 수 있다.

오리지널이든 리메이크이든 전체적으로 <8월의 크리스마스>를 멜로로 보는 시각이 지배적인데, 문제는 '멜로'가 아니라 '어떤' 멜로인가에 있다. 과연 오리지널 <8월의 크리스마스>는 죽음을 공포스런 상황으로 본 멜로였던가? 이 문제에 연기비평은 하나의 흥미로운 단서를 제공한다. 이런 의미에서 이 책은 연기비평적 관점에서 작품 전체를 이해하는 계기가 될 만한 지점들에 상세감각적으로 접근한 실험적인 사례연구라고도 할 수 있다. 글의 구성은 <8월의 크리스마스>의 장면 장면을 연기적 측면에서 시간 순으로 분석하는 방식이다. 필요한 장면에서는 일본 리메이크와의 비교를 시도했다.

1. 영화의 시작과 더불어 등장하는 정원의 표정이 영화의 제목
<8월의 크리스마스>에 대해 말해주는 몇 가지 것

영화는 그냥 연기자 한석규의 모습과 함께 조용하게 시작한다. 한석규는 극 중에서 사진관을 하는 정원이라는 인물이다. 나이는 30대 초반에서 중반? 화면 한 복판에서 밝은 베이지빛 셔츠에 빨간 스쿠터를 타고 어디론가 간다... 라기보다는 관객 쪽을 향해 그냥 어떤 표정을 지으며 스쿠터를 타고 온다. 핵심은 관객에게 통째로 드러난 정원의 표정이다. 그것은 어떤 표정인가? 뭐 특별히 주목할 만한 표정은 아니다. 거의 심심한 표정이다. 연기자로서 한석규가 연기하는 데 별 다른 어려움은 없어 보인다. 그냥 스쿠터에 앉아 담담 미묘한 표정을 짓고 있으면 되는 듯싶다... 만은 사실 그렇지 않다. 필자 생각에 이건 지독히 어려운 표정이고 한석규가 그 표정을 완벽하게 연기하기란 거의 불가능하다. 문제는 그 표정의 배경인데 연기자로서 한석규는 적어도 그 표정의 배경을 이해하고는 있어야 한다. 필자는 한석규가 그랬으리라고 생각한다. 이 영화의 시작에서 정원이 30초 남짓 관객 쪽을 향해 얼굴을 드러낼 때 사실 정원은 관객에게 어떤 말을 건네고 있는 중이다. 물론 아무런 대사는 없지만 말이다. 그렇게 귀로는 들을 수 없는 말을 건넨 후에 스쿠터를 타고 오는 정원의 모습이 사라지며 영화의 제목이 뜬다. <8월의 크리스마스>. 그러니까 정원의 표정은 관객에게 왜 영화의 제목이 <8월의 크리스마스>인지를 암시한다. 잔잔한 배경음악과 함께 정원이 건네는 말이 들리는가?
영화를 처음 보기 시작한 관객이 눈치 채기는 어렵겠지만 사실 영화는 이 부분에서 약간의 시간 상 도치가 있다. 스쿠터를 탄 정원의 모습이 영화 제목과 함께 희미한 아침빛에 눈을 뜨는 정원의 모습으로 넘어가는 것이다. 이제 일어나서 세수하고 스쿠터를 타고 가는 것이 제대로

된 시간의 흐름이다. 이 약간의 도치가 정원이 짓는 담담 미묘한 표정을 이해하는 중요한 단서를 제공한다. 한 마디로 희미한 아침빛에 피곤한 모습으로 눈을 뜨는 정원과 함께 영화를 시작하고 싶지 않은 것이다. 이 시간의 도치는 관객이 그것을 알아채주기를 기대하는 수사학이다.

정원은 몸이 아프다. 희미한 아침빛과 이웃 초등학교의 시끄러운 소음에 눈을 뜨는 한석규가 한 연기가 이것이다. 병원 시간은 미리 예약해 놓은 것일 수도 있고 지금 일어나서 얼른 세수하고 병원에 가보아야겠구나 생각할 수도 있다. 그러니까 정원이 빨간 스쿠터를 타고 가는 곳은 병원...이라기보다는 사실은 죽음이다. 그렇게 정원의 몸은 많이 아프다. 앞으로 반년 남짓한 시간만이 남아 있을 뿐이다. 물론 정원은 아직 그렇게까지는 모르고 있지만 정원뿐만 아니라 우리 모두는 빠르건 늦건 그렇게 죽음을 향해 간다. 이것이 영화의 시작 부분에서 정원이 우리에게 건네는 대사 없는 대사이다. 사실 한석규의 독특한 목소리로 내레이션을 깔아도 큰 무리는 없지 않을까 생각한다. "안녕하세요? 정원입니다. 나는 이제 곧 죽습니다. 당신은 어떠십니까?"

그렇게 몸이 아파 병원에 가는 정원의 표정이 그렇게 담담미묘한 것은 그것이 이 영화의 핵심적인 주제이기 때문이다. 결국 이 영화의 주제를 한 마디로 하자면 그것은 '생명으로 껴안는 죽음'이다. 수행자라기보다는 연기자인 한석규가 이 주제를 몸으로 증득하기는 어려웠겠지만 그래도 머리로나마 이해했음에는 틀림없다. 이 주제는 다분히 종교적인 것으로 그래서 이 영화의 제목에 '크리스마스'가 들어간다. 심지어 이 주제는 나는 것도 없고 죽는 것도 없다는 불교의 '불생불멸'까지도 포함한다. 그러니까 <8월의 크리스마스>는 영화가 시작하자마자 한 마디 대사도 없이 연기자의 표정만으로 영화의, 그것도 불생불멸이라는 엄청난 주제를 관객에게 전하는 극단적인 두괄식의 수사학을 구사한 영화라 할 수 있다.

정원이 일어날 때 이웃 초등학교에서 여름방학이 끝나고 개학식을 준비하는 마이크 소리가 시끄럽게 울린다. 그렇다면 8월 20일이나 혹은 그 즈음일 수 있는데, 영화 제목의 8월은 그렇게 단서가 잡힌다. 영화 앞부분에 정원의 식구들이 모여 함께 식사하는 장면이 나온다. 어쩌면 그 날이 정원의 생일일지도 모른다. 그 전에 다림이라는 여자가 정원의 생일이 8월이 아니냐고 묻는 장면이 나오는 데서 비롯한 짐작이다. 20일 경에서 시작한 영화의 며칠 후... 25일? 물론 24일이나 25일은 크리스마스를 연상시킬 수 있다. 크리스마스는 예수의 탄생이고 정원 나이 또래의 예수는 십자가에 못 박혀 돌아가시고 다시 부활하신다. 뜬금없이 정원이 예수라는 이야기가 아니라 예수의 삶에 대한 아무런 이해 없이 제목에 '크리스마스'를 붙일 수는 없을 거라는 이야기이다. 그것이 무엇인가? 연기자 한석규는 예수의 어떤 측면을 자신의 역할에 가져오려 하는가? 예수의 말씀 중에 "누가 너희 오른 뺨을 치거든 왼뺨도 내밀어라."는 많은 이들이 알고는 있으되 현실에서는 어렵지 라고 생각한다. 그러나 연기자로서 한번 도전해볼만한 역할이 아닌가. 모든 것을 포용할 수 있을 만큼 착한 사람. 그만큼 남을 배려하는 사람. 자신의 죽음까지도 생명으로 껴안을 수 있는 사람. 그리고 그것을 현실적으로 설득력 있게 표현해 본다는 것. 연기자 한석규에게 <8월의 크리스마스>는 바로 그 기회이다.

문제는 예수의 죽음과 부활의 의미인데 그것이 <8월의 크리스마스>에서는 착함과 타인에 대한 배려로 주제화되어 있다. 우리는 몸의 고통 속에서도 정원처럼 담담미묘한 표정으로 자신의 죽음을 향해 빨간 스쿠터를 몰고 갈 수 있는가. 여기에서 영화 첫 부분의 배경을 이루는 빨간 스쿠터와 환한 햇빛과 신선한 푸르름은 생명이다. 그렇다면 정원의 담담미묘한 표정은 실인즉 죽음을 생명으로 껴안은 사람이 지을 수 있는 밝고 편안한 표정이 아닌가. 이 햇빛과 푸르름을 유영길 촬영감독이

눈부시게 잡아냈다. 이 영화는 그의 유작이다. 스쿠터를 타고 다가오는 정원의 밝고 편안한 표정에서 관객은 유영길 촬영감독의 얼굴을 볼 수 있다. 영화는 "이 영화를 유영길 촬영감독님 영전에 바칩니다."라는 자막과 함께 시작한다.

미얀마의 스님 중에 우조티카라는 스님의 <여름에 내린 눈>이란 책이 있다. Christmas in August와 Snow in the Summer. 그러니까 8월의 크리스마스는 여름에 내린 눈인 셈이다. 물론 여름에 눈이 내리는 곳이 있다. 그것도 한, 두 군데가 아니다. 바로 지구의 반 쪽, 남반구. 북반구에 사는 우리들에게 크리스마스는 당연히 겨울이지만 남반구에서는 당연히 여름이다. 결국 삶과 죽음도 이렇게 우리가 만들어 놓은 우리의 관념이다.

착함으로 자기라는 울타리를 벗어나 타인을 배려할 때 우리는 삶과 죽음이라는 일상적 관념 너머 삶이 곧 죽음이고 죽음이 곧 삶인 빛과 생명의 깨달음의 장으로 간다. 이런 맥락에서 연기자 한석규는 <8월의 크리스마스> 첫 장면에서 불생불멸의 득도의 표정을 연기해야 한다. 이것은 물론 현실에서 불생불멸을 깨닫지 못한 연기자에게는 불가능한 일이겠지만 일단은 그렇게 작품의 주제를 파악하는 일이 중요하다. 나머지는 햇빛과 푸르름이 역할을 맡아줄 수 있다. 뿐만 아니라 여전히 '착함'과 '배려'라는 현실적으로 도전해볼 만한 역할이 남아 있다.

병원으로 가는 길에 정원은 아까 시끄러운 소리로 자기를 깨우던 초등학교 앞을 지난다. 정원은 잠깐 스쿠터를 멈춘다. 개학식은 끝나가고 정원은 병원 갔다 오는 길에 학교에 들러봐야겠다 라고 생각한다. 자신이 다니던 학교였던 것 같고 그렇다면 이 동네는 정원이 오래 살던 동네에 틀림없다. 그렇게 한석규는 편안하게 연기한다.

2. 병원에서 자신의 차례를 기다리는 중에 앞에 앉은 아이와 장난
하는 정원

　병원에 도착한 정원은 역시 담담하게 자신의 차례를 기다린다. 정원
이 앉아 있는 맞은 편 의자에 어린 남자아이가 링거를 맞으며 환자복을
입고 앉아 있다. 갑자기 정원은 그 아이와 표정으로 장난을 친다. 혀도
날름거리고 우스꽝스러운 표정도 짓는다. 기다리는 시간이 지루해서
그런가? 아니면 정원 자신이 장난꾸러기라서 그런가? 이럴 수도 있고
저럴 수도 있고 아니면 그 모든 것 다 일 수도 있겠지만 이런 것이
지점이다. 다시 말해 이 지점을 통해 관객은 정원 내면의 어떤 측면을
이해할 수 있는데, 그 때 지점이 계기가 된다.
　자칫 아이의 부모를 불쾌하게도 할 수 있는 정원의 아이에 대한 접근
이지만 아이는 정원의 장난을 순수하게 받아들인다. 함께 혀를 날름거
린다. 그렇게 아이는 자신에 대한 정원의 호의를 직접적으로 이해한다.
이 모든 것이 정원에게 허술한 환자복에 링거까지 꽂고 있는 그 아이가
짠해 보이기 때문이다. 자신의 몸도 버거울 정도로 아프면서 말이다.
그렇다면 정원의 성품이 어떻다는 이야기인가? 그렇다. 정원은 그만큼
마음이 맑고 착하다. 여기에서 한석규 연기의 핵심은 아주 짧은 순간
짓는 연민의 표정이다. 사랑이라 해도 좋고 자비라 해도 좋다. 그러니까
이 순간 정원은 예수일 수도 부처일 수도 있다. 물론 그 아이 또한 그런
마음이 들만큼 생김새가 어딘지 허전하고 섭섭하면 좋은데, 임창정의
느낌이 나는 아이의 캐스팅이 절묘하다.
　일본 리메이크와 비교해볼까. 일본 리메이크는 영화 전체가 이 장면
에서 시작한다. 그러니까 이 장면에 내포되어 있는 착한 남자로서의
정원을 보여주려는 의도라 할 수 있다. 일본 리메이크에서 정원의 이름
은 히사토시이다. 그런데 아이와 장난하는 히사토시의 표정은 그야말로

가볍다. 거의 엽기라 할까, 콧구멍에 손가락을 꼽고 하는 것이 좋게 말해 좀 비일상적이다. 특히 아이의 부모 입장에서 보면 그럴 텐데 영화에선 아이보다도 부모가 더 좋아하긴 한다. 이 장면에서 정원의 표정은 가벼워서도 안 되고 그렇다고 드러나게 측은한 것도 별로 바람직하지 않다. 자신의 몸도 아픈 정원이 그 아이를 어미닭이 병아리를 품어 주듯 그렇게 바라봐주면 좋다. 이것이 바로 한석규의 절제된 연기가 거둬낸 성과이다.

일본 리메이크에서는 아이 또한 너무 단정하게 생겼다. 그리고 못지 않게 단정한 아이옷 대신에 어딘지 품이 크고 허술한 듯싶은 환자복이 이 장면에서는 더 적절할 것이다. 비록 이 아이는 이 한 장면에서만 등장하지만, 아무래도 이것은 장면의 핵심을 놓친 캐스팅이다. 더구나 이것이 영화의 시작 장면이니 이미 첫 장면에서부터 일본 리메이크가 파악하고 있는 시나리오 주제의 수준을 짐작할 수 있다. 예수의 말씀 중에 "천국의 주인공은 어린아이와 같다." 역시 널리 알려져 있다. 이것이 일본 리메이크에서 파악한 '크리스마스'의 의미인지도 모른다. 그러나 영화 내내 히사토시의 어린아이적 측면은 아무래도 개념 이전의 청정심으로서 순수함이라기보다는 장난꾸러기로서 동심적 성격이 강하다.

3. 초등학교 교정에서 철봉을 하다 앉아 있는 정원 옆에서 노는 아이들

앞 장면에서 스쿠터를 타고 병원에 가던 길에 개학식이 끝나가는 초등학교를 스치면서 정원은 스쿠터를 잠시 멈춘다. 옛 생각이 스쳤을 것이다. 그래서 병원에서 나와 집으로 가는 길에 초등학교에 들른다. 물론 자신이 다니던 학교 교정이다. 그리고 어린 시절 엄마가 돌아가신

이야기 그리고 어린 시절부터 항상 죽음을 의식하고 살아온 이야기를 내레이션으로 관객에게 들려준다. 내레이션이 흐를 때 교정의 운동장 옆 나무그늘에 앉아 있는 정원의 뒷모습이 비스듬한 각도에서 잡힌다. 연기자로서 한석규는 그냥 아무 생각 없이 앉아 있을 수도 있지만 사실 은 치열한 연기를 하고 있다. 그것은 무엇인가? 정원의 뒷모습에는 이미 자신의 죽음을 의식하는 그림자가 드리워져 있다. 그러나 그 그림자는 온통 까만 그림자가 아니다. 삶의 고통을 껴안고 생명으로 죽음을 껴안 는 하얀 그림자이다. 그래서 정원이 앉아 있는 옆에서 어린아이 둘이 편안하게 놀고 있다. 죽어가는 정원의 곁에서 아이들은 그렇게 편안하 다.

사실 어떤 의미에서 태어남도 없고 죽음도 없다. 우주는 그렇게 오로 지 생명으로 충만하다. 정원이 교정에 들어와 먼저 한 일이 철봉에 거꾸 로 매달리는 놀이였다. 왜 정원은 그네나 미끄럼틀에서 놀지 않고 철봉 에 매달리는가? 삶에 매달리고 싶었을까? 좀 더 육체를 단련하고 싶었 을까? 글쎄... 물구나무서기가 그렇듯이 이렇게 정원은 철봉에 거꾸로 매달리 듯 삶에서 죽음을 보고 죽음에서 삶을 본다. 일본 리메이크에서 는 병원에서 의사를 만나는 장면이 바로 나온다. 그리고 그 자리에서 히사토시는 회복여부가 불투명한 병의 진단을 받는다. 때는 겨울이고 정원은 눈이 내리는 언덕에 앉아 자신이 사는 동네를 내려다본다. 저녁 무렵 불이 켜지기 시작하는 동네의 겨울과 하얀 눈은 흐릿하고 침침하 다. 한 착한 남자가 생명으로 죽음을 껴안는 이야기인 <8월의 크리스마 스>가 밝고 여여하게 시작하는 반면, 장난끼가 많은 한 남자가 시한 부일지도 모르는 치명적인 병을 선고 받으면서 시작하는 일본영화는 이렇게 전체적으로 어둡고 무거운 느낌이다.

물론 시간은 순식간에 흘러 8월이 되고 히사토시의 동네에 찾아온 여름으로 다음 장면이 넘어간다. 오리지널에서는 이 장면이 왜 영화

제목이 <8월의 크리스마스>인지를 말해주는 파격적인 시작인데 일본 리메이크에서 히사토시는 그냥 평범하게 스쿠터를 타고 사진관으로 출근한다. 영화 제목 <8월의 크리스마스>가 자막으로 뜨기는 하지만 그 제목에 대한 어떠한 연기미학적 단서도 없다.

4. 사진이 맘에 들지 않는 손님의 사진을 다시 찍어주는 정원

정원은 '초원 사진관' 주인이다. 서울의 변두리쯤으로 보이는데, 아버지가 하시던 사진관을 물려받았을까? 대학은 나왔을까? 혹시 대학에서 사진을 전공하고 사진작가의 꿈을 갖고 있지는 않을까? 어쨌든 정원의 일상은 평범한 사진관 주인의 삶이다. 하지만 손님을 대하는 그의 태도는 평범하지 않다. 사진을 찾으러 온 손님이 자신의 사진을 탐탁치 않아하면 다시 찍어줄 정도이다. 그렇게 착하다. 연기자 한석규는 계속 착한 표정만 지으면 된다. 과연 그런가? 여기에서 착한 표정의 배경은 무엇인가? 사진이 맘에 들지 않는 여자 손님은 실인 즉 자신의 얼굴이 맘에 들지 않는다. 특히 자신의 동그란 얼굴형이 맘에 들지 않아 머리로 얼굴에 각을 세워보려 애 쓴다. 증명사진을 찍는 정원은 그러면 안 되니까 자꾸 가서 머리를 옆으로 단정히 치워주려 한다. 몇 차례 이렇게 승강이를 한다. 그리고 단념하듯 착하게 웃는다. 그렇게 머리로 얼굴의 각을 세운 채 사진관의 카메라를 어딘지 만족스러운 기색과 함께 새초롬히 바라보는 손님은 사실은 바로 우리들이다. 주민등록증에 찍힌 자신의 사진을 볼 때 마다 느끼는 자신에 대한 집착으로서 에고덩어리. 손님은 그렇게 바로 관객을 직시한다. "내가 바로 여러분들이랍니다." 정원의 착한 웃음에는 그러한 아상我相이 없다. 이것이 한석규 연기의 핵심이다. "나는 이렇게 착하고, 나는 이렇게 잘났어요." 라는 아상이 없는 웃음. 이해와 연민의 웃음. 적어도 한석규는 그 방향을 잡아 가고 있다.

주소가 있는 연기. 그래서 정원의 이름이 '정원'이며 사진관의 이름이 '초원'이다. 쉬어가는 곳. 오래 된 정원에 놓인 빈 의자 같은 이미지.

일본 리메이크에는 이 장면 대신 정원에게 여자 친구를 소개시켜주려고 찾아온 친구가 등장한다. 여기에서 증명사진은 단지 구실일 뿐이다. 친구의 제안을 거절하는 정원을 통해 관객은 이제 곧 정원이 어떤 여자를 만날 거라는 암시를 받는다. 일상적인 감정을 표출하는 정원의 성품 또한 쉽게 드러난다. 정원의 일본 이름은 히사토시인데 이것은 무슨 뜻인가? 흘러가는 세월과 관련된 감상적인 뉘앙스의 이름인가? 그렇다면 죽음을 배경으로 한 잔잔한 사랑 이야기라는 멜로 쪽으로 일본 리메이크가 잡은 방향을 대체로 짐작할 수 있다.

5. 친구 아버님의 장례식에 간 정원

친구로부터 정원에게 걸려온 전화. 누군가의 죽음. 정원은 화장터에 간다. 육체적으로 몸이 많이 힘들다. 땀을 닦는 손수건이 손에서 떠나지 않는다. 정원은 그늘에 앉아 땀을 닦는다. 유족 중 누군가가 외친다. "산 사람은 먹어야지요. 자, 식사하러 갑시다." 사람들이 마지못해 식당으로 이동하고 의기소침해 보이던 소녀가 일어나며 버드나무 잎을 손으로 딴다. 정원도 힘겹게 "끙."하고 일어나는데, 그의 육체에는 버드나무 잎처럼 싱그러움과 연약함의 섬세한 조화가 있다. 영화의 뒷부분에서 잠깐 나오는데 정원의 성이 유이다. 유정원. 버드나무 '柳'자?

정원이 움직이고 나자 한 아이가 활기차게 뛰어 간다. 다시 정원에게 드리워진 죽음. 그러나 너무나 평범하고 일상적인 삶 속에서의 죽음. 단지 육체적으로 어쩔 수 없는 버거움. 평상심으로서 죽음은 과연 가능할까? 연기자 한석규는 죽음으로 다가가는 정원의 조심스럽고 미묘한 걸음걸이를 연기한다. 일본 리메이크에서 화장터의 분위기는 침통하

다. 불길 속으로 들어가는 관의 모습도 보인다. 인간 육체의 무상함과 다가오는 자신의 죽음을 느끼고 있는 히사토시 내면의 불안감도 비교적 분명하게 느껴진다.

6. 다림과 정원의 첫 만남

장례식에 가느라 정원이 사진관을 비운 사이 주차 단속원 다림이 제복 차림으로 등장한다. 연기자 심은하가 나이 스물 남짓의 다림의 역할을 연기한다. 주차 위반 차량의 사진을 찍어 현상하러 온 모양인데 초원사진관에는 처음 인 듯싶다. 문이 잠겨 있어 당황하지만 무슨 까닭에 사진관에 걸려 있는 사진 한 장을 유심히 바라본다. 그 사진은 정원의 누이동생과 그녀의 친구, 정원의 첫사랑이었던 지원의 흑백사진. 다림은 왜 그 사진에 관심을 보이는 걸까? 고달픈 주차 단속원이라는 사회인의 제복 대신 순수했던 시절의 고등학교 교복에 대한 그리움? 이제 그 사진이 치워지고 그 자리에 자신의 사진이 걸릴 거라는 인연에 대한 어떤 예감? 무언가 현실과 예감이 엇갈리는 묘한 표정이 필요한 지점이다. 연기자 심은하는 자신의 역할을 손에 쥐고 있다.

사진관에 걸린 사진을 바라보는 다림이 유리창에 비춰진 모습으로 보여질 때 피곤한 모습의 정원 역시 유리창에 제 모습을 드러낸다. 이렇게 두 사람은 유리창에 비춰진 모습으로 처음 만난다. 이 영화에서 유리창은 중요한 은유의 수사학으로서 작용한다. 다림이 유리창을 두드리며 "나 들어가도 돼요?"라고 물을 때나, 다림이 돌을 던져 그 유리창을 깰 때나, 또는 정원이 마지막으로 커피숍 유리창 너머 다림을 조심스럽게 느낄 때나 말이다. 정원은 다림을 거의 의식하지 못한 채 문에 걸린 자물쇠에 열쇠를 돌려 문을 연다. 사실 정원은 지금 몸이 너무 힘들어 자물쇠도 간신히 열고 있는 중이다. 자물쇠가 잘 열리지도 않는다. 그래

서 정원은 속으로 생각한다. "이 자물쇠 손 좀 봐야 되겠군."

다림이 약간 짜증난 목소리로 말한다. "한참 기다렸어요." 사실 별로 한참 기다리지 않았다. 이 대사의 지점이 우리로 하여금 다림을 이해하는 계기를 만들어 준다. 다림은 그런 여자인 것이다. "빨리 현상해 주세요." 거침없이 필요한 것에 다가가는 거칠게 살아온 여자. 내면의 생각이 직접적인 회로로 외면에 드러나는 여자. 그제서야 정원은 다림을 의식하고 다림에게 부탁한다. "조금 있다 오면 안 될까요?" 땀을 닦으며 사슴같이 선량한 눈으로 애원하는 정원을 상관하지 않고 다림은 단호하게 말한다. "안 돼요. 바로 해 주세요." 그리고 혹시나 해서 놓인 필름과 정원을 확인하는 시선으로 다시 한 번 바라보고 다림은 사진관 밖으로 나가 버린다. 다시 한 번 연기자 심은하는 자신의 역할을 손에 쥐고 있다.

이 장면은 두 사람이 처음 만나는 기가 막힌 장면이다. 몇 마디 대사와 몸짓으로 다림의 성격이 다 들어나는 장면이고 앞으로 전개될 이야기가 그대로 복선처럼 깔리는 장면이다. 그러니까 한석규는 설령 관객이 전혀 눈치 채지 못하더라도 자물쇠를 열며 정원으로서 그 자물쇠를 고칠 생각을 해야 한다. 왜냐하면 그 자물쇠는 마음의 문고리를 단속하는 의미이기 때문이다. 앞으로 다림이 "나, 들어가도 돼요?"라고 물으며 거침없이 다가올 것이고 정원은 그 때를 대비해서 그 자물쇠를 고쳐 놓아야 한다. 하지만 아직은 풀어가야 할 다른 일들이 있다.

일본 리메이크에서 이 장면은 단지 두 사람이 처음 만나는 순간으로서의 의미만 있다. 더위 속에서 육체적으로 진짜 힘든 정원도 없고 현실과 예감이 교차하는 다림도 없다. 힘들어하는 히사토시는 주로 심리적인 느낌이고 다림에 해당하는 일본 이름인 유키코에게서는 아직 존재감이 희박하다. 뿐만 아니라 현대적인 가게에 고칠 문고리 따위는 더더군다나 없다. 가게의 이름도 현대적인 '스츠키 포토 스튜디오'. 스츠키는

일본에서 가장 흔한 성의 하나이며 여기에서는 아버지의 대를 이은 가문의 전통이라는 뉘앙스가 있다. 스츠키가 원래 의미하던 방울나무는 제의와 관련이 있다지만 히사토시의 역할을 맡은 연기자에게 왠지 방울 같은 이미지가 있다.

7. 아이스크림을 사들고 사과하는 정원과 당황해 하는 다림

이제 이 영화에서 가장 환상적인 장면 중의 하나가 펼쳐진다. 연기자 한석규와 심은하는 영화사와 더불어 오래 오래 남을만한 이인무, 파드 되pas de deux를 춘다. 그 춤의 완벽한 하모니를 느낄 수 있는가?

정원의 착한 성품은 정원으로 하여금 자신의 행위를 반성하게 한다. "내 몸이 좀 힘들다고 내가 지금 손님에게 뭘 한 거야?" 그래서 약 먹고, 세수하고, 몸과 마음을 수습한다. 사진관 앞 나무 아래에서 다림이 사진이 현상되기를 기다리고 있는 것을 보고 이웃 구멍가게에서 하드 아이스크림을 두 개 산다. 하나는 자기가 먹고 또 하나는 손수건으로 싸가지고 다림에게 들고 간다. 아이스크림을 손수건으로 싸서 뒷짐 지고 가는 모습은 손주 아이스크림 녹지 말라는 할아버지적인 배려인가? 아니면 손수건을 차갑게 하려는 계산된 행위인가? 화장터에서부터 정원의 손을 떠난 적이 없던 손수건이니 땀에 젖어 있었을 텐데 그 체취는 배려의 진정성인가?

다가오는 정원을 의식하면서 다림은 한판 싸움을 준비하는 사람처럼 허리의 샅바를 추스른다. 그러나 다림의 예상과는 다르게 정원은 아이스크림을 건네면서 부드러우면서 예의 바르게 사과한다. "미안해요. 내가 너무 덥고 몸이 힘들어서 그랬어요." 다림은 별로 주저하지 않고 아이스크림을 받으면서도 분명하게 확인한다. "사진 언제 나와요?" 아이스크림은 아이스크림이고 사진은 사진이니까. 이렇게 다림은 분명하

다.

그러나 그 다림에게도 정원은 이상한 사람이다. 형제가 많고, 그렇게
부유하지 않은 배경에서 성장하고, 주차단속이라는 거친 삶의 현장에서
살아가는 다림이 바라보는 세계에서는 이 정도의 일로 아이스크림까지
사들고 가서 사과할 필요는 없다. 정원은 이런 다림을 푸근하고 한없이
관대한 시선으로 바라본다. 삶이 곧 싸움인 다림으로서는 익숙하지 않
은 시선. 이 시선이 다림을 당황하게 한다. 그래서 손톱 끝으로 아이스크
림을 깔작거리다가 그만 치마에 흘리고 어색부새 손수건으로 닦고 하는
등의 작은 소요를 만든다. 사실 이 소요가 다림의 마음인 것은 분명하다.
그렇지만 정원이 다림의 마음에 야기한 소요가 다림에게 싫지 않은
것도 분명하다. 여기에서 이인무가 시작한다.

정원이 땀을 닦으며 몸을 돌려 다림에게 등을 보일 때 그것과 정확하
게 같은 호흡으로 다림은 편안하게 나무에 등을 기댄다. 정원은 고개를
돌려 다림을 바라보고 다림이 아이스크림을 먹는 모습에 완전 무장해제
한 웃음을 웃는다. 다림이 쑥스럽게 웃으며 긴 머리를 옆으로 돌릴 때
정원은 다림을 다시 한 번 돌아보며 웃는다. 8월의 햇빛은 눈부시고,
플라타나스의 푸르름은 부드러운 바람에 짙은 향기를 뿜어낸다. 타이를
풀고 바지 밖으로 끌어내린 하얀 셔츠 차림의 정원은 그 이상 편안할
수 없는 웃음을 웃으며 다림을 보고, 단정한 제복 차림의 다림은 모처럼
삶의 긴장을 풀고 정원의 티 없이 하얀 셔츠의 등을 바라보며 편안하게
플라타나스에 몸을 기댄다. 조용한 기타음악이 배경에 흐른다. 어떤가?
한석규와 심은하는 한 치의 오차도 없이 완벽한 호흡으로 이 장면을
이인무로 승화시킨다. 그런데 이 장면은 정말 너무 아름다워서 슬픈
장면이다. 그 슬픔이 느껴지는가?

정원은 이 세상에 살아가는 날까지 다림을 이렇게 어깨 너머로 고개
를 돌려서 볼 수밖에 없다. 서로가 아무리 원해도 서로 얼굴을 마주

하고 나란히 서서 서로를 구할 수 없는 사랑도 있는 것이다. 이 장면은 영화 전체를 관통하는 정원과 다림의 관계에 대한 프롤로그적인 성격으로 한석규와 심은하가 철저하게 자신의 역할을 손에 쥐고 연기한 장면이다. 한 마디로 완벽하다.

일본 리메이크에서 이 장면은 그냥 평범하다. 유키코는 왠지 다림보다는 곱게 큰 것 같고 좀 더 철이 없어 보인다. 유키코가 다림보다 더 터프하다는 평을 어디선가 본 적이 있는데, 뭐 생각하기 나름이겠지만 어쨌든 유키코의 감정표현에는 구김살 없는 소녀적 변덕이 있다. 다림은 이미 정원을 만나기 전부터 소녀시대를 제대로 경험할 겨를도 없이 바로 성인세계로 진입해버린 경우라 할 수 있는데 바로 그 점에서도 심은하는 다림을 적절하게 연기한다. 이런 맥락에서 정원을 만난 다림의 자신도 잘 이해할 수 없는 두근거림을 이해할 수도 있다. 철저하게 현실적인 생존의 본능 속에 감춰져 있었던 소녀적 감성. 그 소녀적 감성을 건드리는, 육체적 고통에서 벗어난 정원의 신비스러운 초연함.

유키코에게선 현실적 생존력이 별로 느껴지지 않고 그래서 그녀가 음료수 한 캔에 히사토시에게 느끼는 호감도 별로 설득력이 없다. 평범한 일상복으로 갈아입고 유키코에게 다가온 히사토시의 표정은 삶도 아니고 죽음도 아니게 어색하게 어지중지하다. 하지만 그 히사토시를 향해 자석처럼 끌리는 유키코의 섬세한 어깨선의 움직임은 상세감각이라는 측면에서 하나의 성과로 평가할 만하다. 연기미학적 관점에서 일본 리메이크에서는 찾아보기 힘든 상세감각적 연기의 드문 경우이다.

8. 파를 씻는 중에 빗방울을 맞는 정원

집에 돌아온 정원은 아버지와 저녁을 준비한다. 어릴 때부터 집안일 돕는 것이 익숙해 보이는 정원. 아버지는 파를 좀 씻어오라고 부탁한다.

정원은 마당에 나가 파를 씻는다. 그 때 빗방울이 한, 두 방울씩 떨어지기 시작한다. 정원은 빗방울이 떨어지는 하늘을 바라본다. 도대체 왜 지금 빗방울이 떨어지는 것일까? 그냥 "지금 비가 오니까."라고 대답할 수 있으면 정말 쉽겠지만 연기자 한석규의 표정에 한 걸음 더 깊게 들어가 볼 수는 없을까?

일본 리메이크에서는 빗방울 장면이 없다. 단지 히사토시가 요리에 열중하고 있는 아버지를 착잡한 표정으로 바라보는 장면이 있다. 다가오는 자신의 죽음을 느끼고 있는 히사토시로서는 지금 이 순간의 무상함이 그렇게 착잡하다. 홀로 남으실 아버지를 생각해도 그렇고, 다가오는 자신의 죽음도 그렇다.

반면에 정원은 아직 최종진단을 받은 것은 아니다. 아버지와의 저녁준비도 지극히 일상적이다. 파를 씻다가 떨어지는 빗방울을 맞으며 정원은 문득 하나의 조짐처럼 다가오는 죽음을 느낀 것일까? 언제나일 것 같았던 일상적인 아버지와의 저녁준비가 하나의 무상함으로 다가온 것일까? 그러나 무언가를 찾듯이 하늘을 올려다보는 정원의 표정이 그렇게 불안하거나 무상하지만은 않다. 필자가 젊었을 때 쓴 짧은 시 중에 이런 것이 있다.

똑,
빗방울을 맞았네.
그건
사랑이었을까?

혹시 정원은 다림과의 첫 만남에서 무언가를 예감한 것일까? 물론 아직 정원의 마음속에는 누이동생의 친구였던 시집간 첫사랑이 애잔함으로 남아있지만, 그 모든 인생의 무상함 속에서 정원은 삶의 어떤 의미

를 찾고 싶은 것일까? 혹시 어머님인가? 혹시 그것은 섬광같이 스치는 물-구름-비-물-구름-비의 불생불멸에 대한 깨달음의 단초와 같은 것일까? 연기자 한석규의 표정은 그렇게 담담하면서도 미묘하다.

빗방울 장면이 없는 대신 일본 리메이크에서는 좀 더 뒤로 가면 우리 몸의 6-70%, 사과의 경우는 90% 이상이 물로 되어 있다는 유키코의 설명이 나온다. 유키코는 아주 신기한 듯 그 이야기를 초등학교 아이들에게 한다. 물론 유키코가 수업에서 하려는 이야기의 핵심은 물의 중요성이지만, 실제로 우리가 죽으면 우리 몸의 대부분은 물로 간다. 그 물이 비가 되는 것이다. 이런 의미에서라면 사실 태어나는 것도 없고 죽는 것도 없다.

9. 정원과 다림이 주유소에서 스치다

정원이 주유소에서 스쿠터의 기름을 넣고 있을 때 다림이 탄 주차단속 차량이 들어온다. 정원이 알아보고 인사한다. 그리고 주유소 직원에게 묻는다. "얼마예요?" "예, 만땅 3천원입니다." 그 순간 다림과 동료가 웃는다. "만땅 3천원." 이번엔 동료가 대답한다. "가득 넣어주세요." 정원은 다림 쪽으로 예의바른 시선을 한 번 더 주지만 다림은 정원과 시선을 마주치지 않는다. 정원이 사라질 때 다림의 시선은 정원을 쫓는다. 연기자 심은하의 미묘한 연기가 필요한 지점이다. 정원과는 잠깐만 눈이 마주 치지만 실인 즉 다림의 몸 전체가 정원에게 반응하고 있음을 관객은 쉽게 알 수 있다. "만땅 3천원." 갑자기 신비롭던 정원이 세일과 실비에 익숙한 다림의 삶의 차원으로 내려오면서 다림의 가슴은 새롭게 현실적인 두근거림으로 울린다. "만땅 3천원." 삶의 길이와 상관없이 삶은 언제나 그 자체로 충만할 수 있는 법. 다림의 조심스러운 시선이 상황에 적절하다. 일본 리메이크에는 이 장면이 없다.

10. 아이들의 싸움을 말리는 정원

일단의 초등학교 아이들이 정원의 사진관을 찾아 학급 단체사진에서 자신들이 좋아하는 여자아이들의 사진을 확대해달라고 정원에게 주문하는 중이다. 그 때 다림이 들어오고 남자는 애나 어른이나 다 똑같다고 한 마디 한다. 그러자 정원은 이성에 대한 관심은 자연스러운 것인데 벗은 사진 확대해 달라는 것보다는 낫지 않느냐며 다림을 놀라게 한다. 그런 것도 다 해주냐고 물으며 정원을 대하는 다림의 태도는 많이 편안해졌다. 그렇게 편안함 속에 정원을 바라보는 다림의 시선은 눈을 통해 그대로 마음까지 닿을 듯 직접적이다. 그 시선에 정원이 머뭇거리는 순간 밖에서 같은 여자아이에게 관심을 갖고 있던 두 남자아이가 싸우기 시작한다. 정원은 뛰어나가 싸움을 말린다. 아이들이 싸우는 이유를 파악하고 웃으며 싸움을 말리지만 사실은 정말 열심히 싸움을 말린다. 그런 정원을 바라보며 다림은 정말 착한 남자라고 생각하며 경이로운 미소를 짓는다.

이 장면의 시작은 데스크에 앉아 있는 정원의 뒷모습인데 세 명의 초등학교 아이들이 그 앞에 서서 데스크에 놓인 사진을 보며 정원과 이야기하는 구성이다. 다림이 들어와 긴 의자에 앉을 때 다림의 얼굴은 정원의 뒷머리와 세 명의 남자아이들 얼굴 사이로 간간히 보일 뿐이다. 하지만 그 간간히 보이는 다림의 얼굴, 특히 정원을 바라보는 다림의 눈빛과 턱을 괴는 다림의 몸짓에서 관객은 정원에 대한 다림의 관심을 볼 수 있다. 앞에서 말한 놀라움의 시선을 거쳐 경이로운 미소가 그 관심의 절정이다. 아이들을 대하는 정원의 태도와 아이들의 싸움을 말리는 정원의 성품이 어떻게 다림에게 작용하는지 한석규와 심은하의 연기가 오로지 자연스럽다.

일본 리메이크는 이런 구성의 직접적인 서술일 뿐인데 특히 히사토

시가 아이들의 싸움을 말리는 설정을 하지 않은 것은 이 구성을 평범하게 만들어버린다. 이런 설정 없이 그냥 아이들과 어울려 철없이 노는 히사토시를 보며 유키코가 짓는 커다란 미소는 어째 좀 설득력이 없어 보인다. 일본 리메이크에서 유키코는 초등학교 임시 수영교사로 나온다.

11. 시집간 첫사랑과 골목에서 스치는 정원

정원의 첫사랑 지원이 친정에 왔다가 스쿠터 타고 가는 정원과 스친다. 고등학교 때는 예뻤을 얼굴. 그러나 지금은 생활의 고달픔이 느껴진다. 그런 자신의 모습을 보여주고 싶지 않아 정원과 마주 서서 이야기하는 것이 영 불편한 지원. 빨리 가려 한다. "하나도 안 변했네." "오빠두." 끊임없이 변하며 흐르는 삶에서 변하지 않는 것은 무엇인가? "잘 가라." 라고 말하는 정원의 애잔한 목소리에는 짙은 연민이 배어 있다. 배경음악으로 잔잔하게 편곡된 <창문 너머 어렴풋이 옛 생각이 나겠지요>가 흐른다. 부서지기 쉬운 환영과 같으며, 넘어서 직접 다가갈 수 없는 삶의 이미지로 '창문'이다.

사진관으로 돌아온 정원은 사진관의 진열장을 열고 지원과 누이동생의 사진을 꺼내 본다. 과거-현재-미래의 단선적 흐름으로서 시간은 이미 8월과 크리스마스의 충돌로 부서지고는 있지만, 아직 골목길에서 지원을 보고 스쿠터를 역방향으로 돌리는 정원에게 시간은 선의의 거짓말로서 불생불멸이다.

일본 리메이크에서 이 장면은 저녁을 준비하는 아버지를 바라보는 히사토시의 착잡한 표정 다음에 위치한다. 많이 달라진 첫사랑을 바라보는 히사토시의 또 다시 착잡한 표정. 그러나 어른이 되어버린 첫사랑에 비해 히사토시에게는 차라리 성장하지 않은 어린아이와 같은 느낌이

있다. 그러나 무상한 변화로서 시간 그 자체에 대한 느낌은 희미하다.

12. 정원과 누이는 함께 수박씨를 뱉는다

시집간 정원의 누이가 반찬거리를 챙겨주고 밀린 빨래를 해준다. 수박을 썰면서 누이는 지원의 이야기를 한다. 그리고 왠지 집요한 느낌으로 어린 시절 지원에게 느꼈던 정원의 감정을 환기시킨다. 그러나 정원은 반응을 보이지 않고 말꼬리를 돌리거나 수박씨만 뱉는다. 누이는 단념하고 오빠와 함께 수박씨를 뱉으며 웃는다. 참 다정한 오누이의 모습이다. 영화사를 통틀어 소도구로서 수박이 가장 효과적으로 쓰인 장면일 것이다.

그런데 수박씨를 뱉으며 웃던 누이가 갑자기 침울한 얼굴이 되어 정원을 바라본다. 누이의 표정 변화를 눈치 채지 못하는 관객이 있을 정도로 갑작스러운 분위기의 반전이다. 그렇다. 누이는 정원의 죽음을 예감하고 있는 것이다. 그래서 지원의 이야기를 꺼낸 것이다. 좋았던 시절, 걱정 없었던 시절의 이야기를. 이제 자신은 직원 월급을 주기도 힘들게 가게를 꾸려가고 있고, 지원의 남편은 도박에 빠져 심지어 지원을 때리기까지 하고, 그리고 오빠는... 정원은 이런 누이의 마음을 눈치 채고 있는가? 처음부터 눈치 채고 있었다. 그래서 말꼬리를 돌리거나 수박씨만 뱉었던 것이다. 거의 눈물을 터트릴 것처럼 자신을 바라보는 누이의 시선에도 모른 척 수박만 열심히 먹고 있지만 모를 리가 있겠는가. 정원의 마음을 드러내는 지점은 어디인가? 한석규는 그것을 어떻게 연기 하고 있는가?

열심히 수박 먹다가 수박을 흘리는 지점. 그 지점이 흔들리는 정원의 마음이다. 정원은 바지에 흘린 수박을 손으로 치우면서 그 마음을 털어낸다. 일본 리메이크는 역시 평범하다. 누이도 별로 집요하지 않고 희사

토시도 별로 꺼릴 게 없고, 무엇보다도 히사토시는 수박을 흘리지 않는다.

13. 다림의 마음속에 정원이 남자가 되어 들어오다

주차단속원 다림의 일상적 고달픔. 범칙금을 부과 받은 운전자가 다림을 붙들고 씨름을 하는 현장을 버스를 타고 가던 정원이 보게 된다. 녹초가 된 다림이 그 싱갱이 과정에서 떨어진 카메라 수리를 맡기려 정원의 사진관을 찾는다. 사진관 앞에서 들어갈까 잠깐 망설이는 다림이지만 정원의 편안함이 그립다. "아저씨, 저 좀 쉬었다 가도 돼요?" "좋은 카메라라도 있으면 그렇게 나를 무시하지는 못 할 텐데." "더운 건 이제 아주 지겨워." 정원 자신의 몸이 고달프기 때문에서도 더위까지 몰려 녹초가 된 다림의 고달픔이 마음에 직접 와 부딪친다.

이제 다림의 마음속에 정원이 남자가 되어 들어오는 눈부신 장면이 시작한다. 이 장면에서 연기자 심은하는 극 중 인물 다림으로 완벽하게 넘어간다. 위로하듯 "힘들죠?"라고 말하며 다림에게 다가간 정원은 선풍기를 틀어준다. 선풍기의 바람은 물론 다림의 더위를 식혀주겠지만 그것만이면 이 장면의 핵심을 놓친다. 선풍기의 바람은 다림의 가슴에 부드러운 잔물결을 일으킨다. 정원은 선풍기 바람에 담뱃재가 날릴까봐 재떨이를 한 쪽 옆으로 치워준다.

여기까지 정원의 배려를 조용히 보고 있던 다림이 갑자기 일어난다. "아저씨, 사자자리죠. 아저씨 생일 8월 아니에요?" 다림의 가슴속에 일기 시작한 잔물결이 작용한다. "사자자리가 나랑 잘 맞는다고 하던데." 녹초가 되어 들어올 때와는 달리 생생해진 다림이 무언가 조사하듯 눈을 크게 뜨고 사진관 안쪽을 훑고 다닌다. "아저씨 몇 살이에요?" "결혼은 아직 안 했죠?" 물론 전과는 다른 의미이지만 다시 한 번 허리

의 샅바를 추스른 자세로 다림은 정원을 짝짓기의 대상인 남자로서 가늠하기 시작한다. "나 이제 쉴 테니까 말 걸지 마세요." 다시 소파에 앉아 눈을 감는 다림의 이마 위로 머리 한 줄기가 절묘하게 흩어지고 다림은 자연스럽게 그 머리를 쓸어 올린다. 그 모습에 미소 지으며 정원은 다시 한 번 선풍기를 다림의 얼굴 쪽으로 고정시켜 준다. 다림의 얼굴에 보일 듯 말 듯 미묘한 표정이 떠오른 순간 다림은 눈을 가늘게 뜨고 정원을 더 이상 아저씨가 아닌 남자로서 선언한다. "근데 아저씨 오늘은 왜 반 말 해요?"

이 장면은 심은하를 위한 장면이다. 다림이 느닷없이 사자자리 운운하며 일어날 때 한석규는 무대의 스포트라이트를 심은하에게 양보하며 뒤로 빠진다. 근데 너무 뒤로 빠져 거의 굳어 있는 느낌이 들 정도이다. 나이가 몇이냐는 물음에 버벅거리며 "20대 후반."이라 한다든지, 결혼에 대한 물음에 "아이가 둘이야."라 한다든지 등에서 보이는 당황한 정원의 심리상태일 수도 있겠지만, 그 만큼 심은하의 연기가 압도적이다. 정원이 아이가 둘이라고 대답한 데에는 지원의 아이가 둘인 것에 대한 잠재의식적 미련이 내포되어 있기는 해도 지금 정원의 옆에서 눈을 크게 떴다 가늘게 떴다 하고 있는 다림은 저돌적으로 위협을 느낄 만큼 싱그럽다. 20대 후반이라는 정원의 대답에 "30대구나. 완전 아저씨네."라며 웃을 때나, 아이가 둘이라는 정원의 말에 "옷 입는 것만 봐도 알아요. 거짓말하지 말아요."하며 정원 옆에 앉을 때 다림은 거의 터프한 수준인데, 연기자 심은하는 심은하이면서 동시에 다림인 한 현상학적 존재를 완벽하게 구현한다.

사실 정원이 사자자리라 해도 정원의 이미지는 거의 양과 같다. 그런데 여기에서 사자와 양은 외면적인 문제가 아니다. 양의 외관을 하고 일상을 살아가는 대다수 우리들의 내면에 잠들고 있는 사자를 깨워내는 이야기. 그것이 <8월의 크리스마스>의 주제이다. 근본적인 착함과 주

위에 대한 배려 속에 안으로 조용히 터지는 사자후. 세월이 조금 흐른
후에 다림은 그 진정한 소리를 듣게 된다.

일본 리메이크에서 이 장면은 한 마디로 아쉬움이다. 임시 수영교사
인 유키코는 학생의 학부형으로부터 무언가 호되게 꾸지람을 듣게 되고
그로 인해 사기가 저하되어 히사토시의 사진관을 찾는다. 히사토시가
간단한 손동작으로 벽에 붙은 스위치를 올려 틀어주는 선풍기는 천정인
가에 매달려 있어 보이지도 않고 바람이 유키코의 가슴을 치고 가는
느낌도 없다. 그나마 리모컨이나 에어컨이 아니라서 다행이다. 전형적
인 로맨스의 상투성처럼 유키코는 소파에 앉아 그냥 어두워질 때까지
잔다. 히사토시가 담요를 덮어주던가.

14. 정원, 식구들과 저녁을 먹다가 파리를 쫓는다

정원의 생일일까? 하여튼 정원의 집에 누이네 가족이 찾아와 함께
저녁을 먹는다. 그 저녁거리를 장만하러 정원은 아버지와 생선가게에
간다. 생선의 내장이 발라질 때 정원은 멀찌감치 떨어져 시선을 황급히
돌린다. 그만치 가까이 다가와 있는 죽음이고 정원은 아직 육체에 부디
낀다. 그 아들을 아버지가 아프게 바라본다. 아버지도 아들의 죽음을
예감하고 있고 그렇다면 오늘 저녁은 이승에서 함께 하는 정원의 마지
막 생일저녁이다.

모처럼 함께 하는 저녁인가. 누이와 매부, 그리고 조카, 정원, 아버지
이렇게 다섯 식구가 함께 저녁을 먹는다. 화기애애한 분위기. 아버지의
매운탕 솜씨가 거론되는데 누이가 대수롭지 않은 듯 묻는다. "오빠,
내일 병원 갈 때 나한테 전화 좀 해." "아니 괜찮아. 혼자 가도 돼."
이게 대수롭지 않은 대화가 아니다. 정원은 내일 병원에서 시한부 생명
을 선고받게 된다. 그러나 정원은 정말 아무렇지 않은 표정을 지으며

조카 뭐 좀 챙겨 먹이라고 누이에게 말한다. 바로 그 순간! 파리가 한 마리 밥상으로 날라 온다. 정원은 손으로 파리를 내쫓는다.

매운탕 솜씨를 과시한 아버지가 돌아가신 어머니 음식솜씨는 별로였다고 이야기할 때 그 무뚝뚝한 표정 너머 가족 모두에 대한 사랑이 감춰져 있었다. 사랑의 표현은 어머니의 몫이었던가. 어머니가 돌아가신 후 그 역할은 자연스럽게 정원의 몫이 된다. 지금처럼 식구들이 모여 식사할 때 파리가 날라 오면 손으로 쫓는 것이 마치 어머니가 그랬던 것처럼 너무 자연스럽다. 식사를 마치고 아버지가 정원과 딸 가족의 사진을 찍어 준다. 정원은 아버지의 사진관을 물려받았음에 틀림이 없고, 정원이 죽으면 아버지가 다시 사진관을 꾸려 가시게 될 것이다.

일본 리메이크에서 아버지는 현대적인 카메라에 아직 적응을 못 해 타이밍을 놓치는데 그것이 식구들을 즐겁게 해준다. 오리지널과 리메이크의 결정적인 차이는 오리지널에서 정원이 파리를 쫓는 타이밍에 매부가 맥주를 쏟는 설정이다. 그 어새부새한 분위기. 오리지널 시나리오에서 파리를 죽음으로 봤을까. 이미 진단이 나온 상황에서 식구들의 분위기가 조심스럽게 가라앉아 있다. 그 가라앉은 분위기를 아버지의 실수가 간신히 풀어준다. 일본 리메이크의 해석에서 설령 파리가 죽음이더라도 그 파리를 쫓는 정원의 손끝에 어떤 악감정도 없다. 정원은 자신을 위해서가 아니라 오직 식구들을 위해 그 파리를 쫓은 것일 뿐이다. 선량함과 배려의 맥락에서 파리를 쫓는 한석규의 연기는 영화 전체를 통해 대단히 인상적인 지점 중의 하나임에 틀림이 없다. 유감스럽게도 히사토시 역할을 맡은 연기자에게는 그 기회가 없었다.

15. 다림, 정원의 스쿠터 뒤에서 좋은 시간을 보내다

무언가 무거운 것을 들고 초원사진관 옆을 지나는 다림. 구청에 가는

길이다. 그 때 스쿠터를 타고 정원이 등장하고 다림은 반가워하는 기색을 감추지 못한다. 그러나 지나치려다가 잠깐 스쿠터를 세운 정원은 눈만 마주치고 그냥 가던 길로 가 버린다. 실망하는 기색이 역력한 다림. 거의 "스벌." 수준이다. 그러다가 스쿠터가 돌아오는 소리를 듣고 다시 해시시 웃는다. 스쿠터가 다가오는 그 짧은 시간 동안 심은하가 연기하는 설레임의 다채로운 표정이 적절하다. "숙녀가 이렇게 무거운 걸 들고 가야겠어요?"

정원이 모처럼 장난스럽게 눈동자를 옆으로 굴리더니 스쿠터를 급발진 시킨다. 그 바람에 다림은 정원의 허리를 바짝 껴안는다. "남자친구 없어요?" "다들 시시해요." "좋아하는 남자친구 생기면 달라질 걸." "모르죠, 뭐." 정원은 뒤에 앉은 다림의 얼굴을 볼 수가 없다. 다림의 얼굴은 8월의 햇빛보다도 더 밝고, 8월의 푸르름보다도 더 싱그럽다. 좋아하는 사람의 스쿠터 뒤에 앉아 조심스럽게 옷만 부여잡고 있는 다림의 손을 잡아 정원은 다림이 자신의 허리를 껴안게 해준다. 위쪽, 거의 가슴이다. 정원이 다림의 두근거림을 느끼지 못할 수가 없다. 정원은 바람결에 자신의 머리를 가다듬는다. 눈부신 햇빛과 바람과 푸르름의 장면이다. 심은하는 정원의 스쿠터 뒤에서 최고의 다림을 연기한다.

일본 리메이크에서 유키코는 하교 길에 게임방으로 사라진 한 아이를 찾느라 또 다시 녹초가 된다. 히사토시를 만나 그의 스쿠터 뒤에 타고 찾으러 다닌다. 아이를 찾아 안도한 나머지 가벼운 빈혈로 졸도를 하고 히사토시가 양호실로 데려간다. 이를테면 고마운 마음에 사랑이 더 깊어진다는 식인데 무언가 억지스럽다. 무엇보다도 설렘이 없다.

16. 첫사랑이 찾아와 사진을 치워달라고 부탁한다

<8월의 크리스마스>에서 창문은 은유의 수사학으로서 다양하게 기

능한다. 정원이 사진관 창문을 물로 청소하고 있다. 이 때 지원이 찾아오고 정원은 당황한다. 이제 한 관계가 정리되려는 지점이다. "오빠, 청소해?" "어, 어, 나 유리창..." 사실 다림을 스쿠터 뒤에 태우고 정원이 바람결에 머리를 가다듬을 때 이미 정원은 어느 정도 마음속에서 첫사랑으로서 지원을 정리하고 있었을 것이다. 정원은 갑자기 나타난 지원 쪽으로 창 닦는 브러시를 돌린다. 그러니까 비눗물로 닦아내는 유리창은 정원의 마음이다. 그 유리창에 사진관 안에 들어간 지원의 추억과 현실이 얽힌 착잡한 모습과 함께 지원과 눈이 마주친 정원의 포용하듯 웃음 짓는 얼굴이 비친다.

"오빠는 20년 넘게 살아온 이 동네가 지겹지도 않아?" 지원은 그래서 떠났을 것이다. "오빠, 왜 아직 결혼 안 했어?" "너 기다리느라고." 조심스럽게 정원의 건강을 묻는 지원의 표정이 서먹하고, 괜찮다고 대답하는 정원의 말투에서 느껴지는 어색함도 어쩔 수 없다. 이렇게 사랑은 추억으로 그친다. 지원이 정원을 찾아온 이유가 사실 진열장에 놓인 자신의 사진을 치워달라는 부탁 때문이지만 실제 대사는 없다. 관객은 다음 장면에서 정원의 내레이션으로 그 이야기를 듣게 된다. 따라서 사랑이 추억으로 그치는 느낌을 대사 없이 실감나게 전달하는 연기가 이 장면의 핵심이다.

일본 리메이크는 전형적인 삼각멜로이다. 히사토시와 그의 첫사랑이 사진관에서 차를 마시며 이야기할 때 고마움과 사랑의 표시로 꽃 화분을 사들고 찾아온 유키코가 그 모습을 밖에서 보고는 도전적으로 꽃을 놓고 나가다가 문에 머리를 찧는 등의 슬랩스틱을 연출한다. 재미있는 장면이기는 하지만 사랑도 추억으로 그친다는 느낌은 그 슬랩스틱으로 그만 가려져 버린다.

히사토시의 장난끼도 여전하다. 그 장난끼에 여운을 실을 수 있어도 좋았을 것이다. 히사토시와 첫사랑이 헤어지는 과정에서 히사토시가

정말 살고 싶었던 삶에 대한 짧지만 효과적인 암시가 던져질 수 있었지만 그냥 끊어 버린다. 이것은 작품 전체의 해석과 관련된 문제라고도 할 수 있다. 일본 리메이크에서는 영화가 진행됨에 따라 히사토시가 사진에는 별로 큰 관심이 없지 않나 하는 느낌이 있는데, 아버지가 원하시니까 별 관심이 없었어도 저항하지 않고 그냥 한 것이다. 착하니까. 정작 본인은 음악을 하고 싶어 하지 않았을까 짐작한다. 이것이 첫사랑과 헤어진 이유일 수도 있다.

17. 정원, 버스를 타고 병원에 간다

정원이 버스를 타고 병원에 간다. 버스 라디오로 산울림의 <창문너머 어렴풋이 옛 생각이 나겠지요>가 흐른다. 열려진 창으로 바람이 들어오고 앉아있는 정원의 머리가 바람에 흔들릴 때 나래이션이 흐른다. "세월은 많은 것을 바꿔 놓는다. 서먹하게 몇 마디를 나누고 헤어지면서 지원은 내게 자신의 사진을 치워 달라고 부탁했다. 사랑도 언젠가는 추억으로 그친다." 차창 밖으로 스쳐 지나가는 나무가 처음에는 푸른 빛으로 보이는 것 같더니 곧 단풍이 짙어져 간다. 그러고 보니 정원이 어느새 긴 소매의 옷을 입고 있고 버스는 병원으로, 가을로, 그리고 정원의 죽음을 향해 달려간다. 화면은 눈부시게 밝고 한석규는 그저 앉아 있는 표정만으로 가을로 물드는 차창 밖을 바라보는 정원의 마음을 눈부시게 연기한다.

일본 리메이크에서 히사토시는 전차를 타고 간다. 산울림과 같은 배경음악도 없고 어느 사이 변해 버린 세월도 없고, 죽음과 둘이 아닌 눈부신 생명도 없다.

18. 시한부 생명을 진단받은 정원이 집에 와 발톱을 깎는다

　　병원에서 정원이 의사와 만나는 장면은 생략되어 있다. 관객은 약봉지를 들고 병원을 나서는 정원을 볼 수 있을 뿐이다. 무언가 실감이 나지 않는 듯싶은 정원의 표정. 정원은 집에 와 마루에 앉아 발톱을 깎는다. 가장 일상적인 행위이면서도 어쩌면 무엇보다도 강하게 죽음을 연상시키는 행위. 마당에 걸려 있는 빨래와 이웃집의 권태스러울 정도로 파란 기와지붕. 이렇게 지독하게 일상적인 상황 속에서 지금 한 젊은 이가 시한부 생명을 선고받은 것이다. 발톱을 깎다가 문득 고개를 들어 그 일상적인 풍경을 내다보는 정원. 그제야 불현듯 ″아, 내가 죽는가!″의 느낌이 밀려오는지 더 이상 발톱을 깎지 못하고 깊은 한숨을 내어 쉰다. 손톱깎이를 내려놓는 소리가 "따가닥!" 천둥처럼 울리고, 정원은 마루에 눕는다. 정원의 눈 가장자리에 딱 한 점의 눈물이 맺힌다. 흐린 날의 초등학교 교정이 정원의 마음처럼 잡힌다. 바람이 불어 태극기가 조기처럼 흔들린다.

　　이 장면은 정말 놀라운 장면이다. 지금은 고인이 된 시인 박정만의 <대청에 누워>라는 시가 떠오른다.

　　나 이 세상에 있을 때 한 칸 방 없어서 서러웠으나
　　이제 저 세상의 구중궁궐 대청에 누워
　　청 모시 적삼으로 한 낮잠을 뻐드러져서
　　산 뻐꾸기 울음도 큰 댓 자로 들을 참이네.
　　어차피 한참이면 오시는 세상
　　그곳 대청마루 화문석도 찬물로 씻고
　　언뜻언뜻 보이는 죽순도 따다 놓을 터이니
　　딸기 잎 사이로 빨간 노을이 질 때

그냥 빈손으로 방문하시게.
우리들 생은 다 정답고 아름다웠지.
어깨동무 들판 길에 소나기 오고
꼴망태 지고 가던 저녁나절 그리운 마음.
어찌 이승의 무지개로 다할 것인가.
신발 부서져서 낡고 험해도
한 산 떼밀고 올라가는 겨울눈도 있었고
마늘밭에 북새더미 있는 한철은
뒤엄 속으로 김 하나로 맘을 달랬지.
이것이 다 내 생의 밑거름되어
저 세상의 육간대청 툇마루까지 이어져 있네.
우리 나날의 저문 일로 다시 만날 때
기필코 서러운 손으로는 만나지 말고
마음 속 꽃그늘로 다시 만나세.
어차피 저 세상의 봄날은 우리들 세상.

필자는 이 시를 동화작가 정채봉의 산문집에서 보았다. 그도 이제 더 이상 이 세상 사람이 아니다. 그렇다면 저 세상은 또 어디인가? 아직 정원은 그 대답을 손에 쥐고 있지 못 하지만 이제 곧 그는 그 소식을 듣게 될 것이다. 결국 우리 모두 그 소식을 듣게 될 것이다. 더 이상 오고 감이 없는 언덕 너머의 세상.

일본 리메이크에서는 손톱깎이 내려놓는 소리 대신 새소리랄까 풀벌레 소리가 들린다. 그것도 괜찮다. 우리가 어느 길섶에 누워 눈을 감더라도 새는 또 울고 꽃은 또 필 테니까. 그렇지만 너무나 평범하게 보이는 일상의 삶이라는 틀 속에서 죽음의 충격이라는 이 장면의 핵심이 효과적으로 들어나기에 풀벌레 소리는 너무 희미하다. 히사토시의 표정도

그냥 가라 앉아 있기만 하다. 그것은 일본 리메이크에서 히사토시가 벌써 지난 겨울에 다가오는 자신의 죽음에 대한 진단을 받았기 때문이기도 하다.

19. 다림, 정원의 마음속에 여자가 되어 들어가다

정원이 첫사랑과의 오래 된 마음속의 관계를 정리할 때 실인 즉 다림이 들어올 수 있는 마음속의 빈자리가 생긴 셈이다. 아니나 다를까, 다림이 여자가 되어 정원의 마음속으로 들어온다. 정원이 출장 나가려는 순간 다림이 급한 사진이라며 정원을 붙잡고, 정원은 기다리는 다림에게 아이스크림을 한 통 사다준다. 다림은 정원에게 같이 먹자고 하는데, 아이스크림을 권하는 다림의 눈빛과 몸짓, 그리고 차가운 아이스크림에 얼어붙은 혀가 내는 목소리마저 일품이다. 누구도 거부할 수 없을 것 같은 단도직입적인 솔직함과 마음속으로 직통 치고 들어와 버리는 눈빛, 그리고 웅얼거리는 듯싶은 목소리. 심은하의 완벽한 역할 해석이다.

그 몸짓과 눈빛과 목소리에 흔들리는 정원의 숟가락과 공격적인 다림의 숟가락이 부딪히고 그것을 회심의 미소를 지으며 바라보는 다림의 결정타가 날아간다. 정원과 같이 조심스럽게 아이스크림을 떠먹는 사람과 한통의 아이스크림을 통째로 지배하게 된 다림이 오져 하며 아이스크림을 먹자 정원이 묻는다. "형제가 많아?" 손가락으로 다섯을 만들며 다림이 예의 그 눈빛으로 정원을 바라볼 때 정원은 그만 다림을 여자로서 받아들이고 만다. 그 순간을 포착할 수 있는가?

그렇다. 정원이 자신의 머리를 쓸어 만지는 순간. 이미 지난 번 다림과 함께 스쿠터를 탈 때 바람이 어루만지게 했던 그 머리를 이제 자신의 손으로 가다듬는다. 그리고 다림의 무슨 소리에 속절없게도 그만 "허허

허." 크게 웃고 만다. 이제 자신은 시한부 생명을 선고 받았는데 어쩌자는 것인가.

일본 리메이크에서 이 장면은 그냥 시늉만 한다. 이 장면으로 가기 전에 히사토시가 사진관 문을 고치는데 무엇을 고치는지 영 뜬금이 없고 타이밍도 어설프다. 다시 말 해 연기자가 자신의 작용에 대해 확신이 없게 된다. 연기자로서 무엇을 손에 쥐고 연기하기가 어렵다는 이야기다. 부실한 것은 사진관의 문고리일 필요가 있으며, 문고리라면 다림이 정원의 마음에 여자가 되어 들어 왔을 때 고치는 게 더 적절하다. 그때 주소가 분명한 연기라면 이를 앙다물고 문고리를 고치는 연기가 될 것이다. 따라서 히사토시가 유키코를 찾아가 함께 농구를 하고 히사토시의 여자관계에 대한 오해를 푼 유키코가 아이스크림을 사들고 놀러 왔다는 맥락에서 부딪히는 두 사람의 숟가락은 그만큼 절박함이 덜하다.

20. 같이 있어도 더 가깝게 같이 있고 싶은 당신

다림은 점심을 편안하게 먹기가 힘들다. 식당에 들어가면 불법주차한 손님들이 놀라 뛰어나오니 식당주인들이 좋아하겠는가. 그래서 동료언니와 함께 정원이 다니던 초등학교 앞에서 햄버거로 때운다. 동료언니가 무언가를 눈치 챘다는 듯이 묻는다. "왜 여기 와서 밥 먹냐, 우리?" 다림은 정원과 스치듯이라도 만나기를 기대하고 있는가?

그 순간 정원이 저녁찬 거리를 스쿠터에 싣고 오다가 다림을 보고 말을 건넨다. "뭐 해요?" 다림은 먹던 햄버거를 안 보이게 동료언니에게 넘기고 입을 슥슥 닫고 다가간다. "더워서 쉬고 있어요." 쉬고 있단다. "어머, 이게 뭐야. 당면이잖아. 시금치도 있네. 이런 것도 할 줄 아세요?" "먹을 만해." 정원이 웃는다. "집으로 가세요?" 정원이 동료언니에게

인사를 남기고 떠나자 다림은 아쉬운 듯 정원의 뒷모습에서 눈을 떼지 못 한다. 정원의 집이 궁금하고, 정원이 만든 잡채가 얼마나 맛있을까도 궁금한 다림이다. 이렇게 다림에게 같이 있어도 더 가깝게 같이 있고 싶은 당신이 되어버린 정원이다. 다림은 탐욕스럽게 한 입 크게 햄버거를 베어 문다.

일본 리메이크에서 이 장면은 없다. 그 대신 유키코가 초등학교 수업 시간에 인간 몸의 6-70%가 물로 이루어져 있다는 이야기를 한다. 사과는 90% 이상이 물이다. 앞에서도 거론했듯이 이 장면은 오리지널의 빗방울 장면에 해당한다고 볼 수도 있지만, 사실 그 장면의 맥락은 상당히 불투명하다. 일본 리메이크에서 병원에서 돌아온 히사토시가 발톱을 깎는 장면이 나올 때 신문지 위에 깎여진 발톱을 클로즈업한다. 차라리 이 장면을 그 장면 뒤에 붙였으면 더 효과적이었을지 모르겠다.

21. 문고리를 고치는 정원, 그러나...

정원이 문고리를 고친다. 이제 더 이상 놔둘 일이 아니다. 다림이 여자가 되어 거침없이 다가오는데 정원은 시한부 생명을 선고받았지 않은가. 정원의 표정을 보았는가? 문고리를 고치는 연기에 대해서는 앞에서도 잠깐씩 언급이 있었는데, 문고리를 고치는 정원의 표정이 그 이상 더 다부질 수 없다. 이를 앙다물고 고친다. 이 이상 더 다림에게 마음의 문을 열 수 없기 때문이다. 정원이 열심히 문고리를 고치고 있을 때 다림의 주차단속 차량이 나타난다. 다림의 동료언니가 필름을 맡긴다. 아무리 그래도 그렇지, 정원은 다림은 뭐하나 확인한다. 피곤한 다림은 앞좌석에서 자고 있다. 약간 실망한 정원. 그러나 마음을 굳힌다. 지금 문고리를 고치는 이유가 다 그 때문인데. 차가 출발하고 마음을 굳힌 후 긴장을 푼 정원에게 느닷없는 다림의 공격. 자고 있는 줄 알았던

다림이 차창 밖으로 손을 내밀어 정원을 향해 흔들고 있는 것이 아닌가. 그 순간 정원은 속절없이 웃고 만다. 이렇게 어쩔 수 없는가. 어스름 저녁 빛에 정원의 웃음은 이루 말할 수 없이 복잡하다. 연기자 한석규는 이 장면의 의미가 적절하게 담겨 있는 웃음을 웃는다.

일본 리메이크에서 이 장면은 발톱장면 다음이다. 히사토시가 드라이버로 손을 보고 있는 게 뭔지 확실치는 않다. 문고리가 아닌 건 분명하다. 유키코가 자는 척 하는 것은 이해가 간다. 지난 번 히사토시의 첫사랑 때문에 마음이 상했으니까. 손을 흔드는 건 마음이 풀릴 가능성을 보여주는 것일 테고. 이야기의 맥락 상 히사토시의 웃음에 별 다른 의미는 없다. 유키코가 갖다 놓은 꽃화분이 클로즈업되고 다음 장면에서 히사토시는 대수롭지 않게 유키코를 찾아 간다. 이렇게 이야기의 전개가 자연스럽지 않아서야 연기자의 연기가 제 주소로 전달되기가 어렵다.

22. 정원, 노상방뇨 하다

심사가 복잡한 정원이 태권도장을 하는 친구 철구를 찾아 간다. 1차로 식사와 술을 한 후 평소의 정원과는 다르게 2차를 가자고 철구에게 떼를 쓴다. 이미 1차 때부터 옛 이야기를 꺼내는 정원이 심상치 않다. 29살 생일에 "술 마시고 죽자!" 하지 않았냐고 철구를 몰아붙인다. 그때 그런 의미로 죽음 운운하지는 않았겠지만 지금 정원에게는 죽음이 짙게 드리워져 있다.

철구에게 떼를 쓰던 정원이 갑자기 노상방뇨를 한다. 철구도 함께 하려고 바지 지퍼를 내리지만 요란한 소리를 내며 소변을 보는 정원과는 달리 철구는 소변이 나오지 않는다. 철구가 소변을 단념할 때 정원이 철구의 귀에 대고 속삭인다. "철구야, 나 죽는다." 그 소리에 술값, 건강

등 철구가 신경 쓰는 일상적인 것들이 다 뒤로 물러서면서 철구가 반응한다. "이 자식, 술 마시려고 별 소리를 다 하네. 그래, 좋다. 마시자." 정원은 철구를 껴안는다. 평소 노상방뇨 따위는 절대 하지 않았을 정원이지만 오늘 그 모든 것이 정원에게는 살아있음의 경험이다. 그렇게라도 살아있음을 붙잡고 싶은 것이다. 철구는 다르다. 그래서 그는 노상방뇨를 할 수 없다. 그렇지만 죽음을 언급하는 정원에게 무언가 절박한 것이 있음을 직관적으로 느낀다. 이제 술에 취해 거리에서 막춤을 추는 두 친구의 모습이 잡히면서 배경음악과 함께 정원의 내레이션이 흐른다. "결국 농담처럼 녀석에게 말해버렸다. 이렇게 술에 취해 녀석에게 응석부리며 웃고 떠들 수 있는 날들이 내게 얼마나 남아 있을지."

일본 리메이크에서 료지라는 친구는 곡물점을 한다. 1차후에 두 친구는 함께 노상방뇨를 한다. 오리지널에서는 자신의 지갑을 걱정해 2차를 꺼려하던 철구였던 반면 료지는 히사토시의 건강을 걱정한다. 그리고 노상방뇨를 하고 못하고가 야기하는 생물학적 살아있음과 죽음의 절박한 차이와 그 차이가 빚어내는 무상함의 분위기가 일본 리메이크에서는 영화 뒷부분에 료지가 히사토시의 빈자리를 느끼며 같은 자리에서 혼자 노상방뇨를 하는 장면으로 대체된다. 관객과의 소통을 염두에 뒀을 것이다.

실제로 오리지널에서 철구가 두 차례나 오줌이 나오지 않는 것을 투덜대는 데도 그 장면을 기억하는 관객이 드물다. 이렇게 오리지널 <8월의 크리스마스>는 여운과 소통 사이에서 균형을 잡기 어려운 줄타기를 한다.

23. 왜 내가 조용히 해야 하는가

2차에서 3차, 그리고 포장마차에 이르기까지 술이 과했다. 지금 정원

은 무슨 시비엔가 말려들어 파출소에 와 있다. 한쪽 구석에 조용히 앉아 있던 그가 누군가 "조용히 해."하는 소리에 갑자기 벌떡 일어나더니 고함을 지르기 시작한다. "왜? 왜 내가 조용히 해야 하는데, 왜?" 고함에 욕이 섞여 들어가고 정원의 모습은 균형을 잃었다. 울부짖는 정원을 철구가 다가와 함께 울며 껴안아 준다. 이제 철구도 알고 있는 것이다. 늘어뜨린 정원의 두 손이 그렇게 막막할 수가 없다. 고함을 지르는 정원의 모습에서 연기자 한석규의 출세작 <초록 물고기>의 막동이가 떠오르기는 해도 말이다. 지금까지 보이던 정원의 차분함이 술로 인해 무너진 장면이다.

사실 술이 아니더라도 정원의 폭발을 이해할 수 있다. 지금까지 정원의 평정심을 상징하던 안경은 어디론가 사라졌고, 정원이 귀를 막아도 세상의 시끄러움은 정원의 마음에 파괴적으로 작용한다. "제가 민정당 조직책입니다." "민정당 없어졌습니다." 깊은 밤 파출소에 모인 거의 코믹할 정도로 이상한 사람들 속에서 우리의 평상심은 어디로 가는가? 눈에 보이지 않는 우리 삶의 원인과 결과에 대해 우리는 그저 무력하기만 할 뿐인가? 깊은 밤 파출소거나 깊은 밤 응급실에서 던져지는 이런 물음들에 대한 대답은 어느 메아리에서 울려오는가?

일본 리메이크에서 히사토시는 "나는 아무 짓도 안 했어."라고 말하며 애처롭게 항의한다. 비슷한 효과인데 그래도 료지를 마치 멱살 잡듯이 부여잡은 히사토시의 손보다는 막막하게 늘어뜨린 정원의 손이 무력감으로서 더 강력한 느낌이다.

다음날 철구가 전화한다. 정원이 걱정스러운 것이다. 정원은 간신히 전화를 받는다. 파출소의 난동에 대해서는 아무런 기억도 없다. "주차단속원?" 전화 내용으로 미루어 정원은 어제 자신의 죽음뿐만 아니라 다림에 대한 것도 철구에게 털어놓은 모양이다. 아이스크림을 먹으며 머리에 손이 가던 순간 다림이 여자가 되어 정원의 마음 속에 들어온

것이 다시 한 번 확인된다. 그 순간이 어제 밤 정원의 오열에 일부 책임이 있는 것도 분명하다.

술이 덜 깬 정원이 전화를 끊고 마루에서 신음하듯 한숨을 토할 때 다림은 열심히 불법주차차량 지도를 하고 있다. 다림 옆에서는 성실해 보이는 남자동료가 차를 운전하고 있다. 별 다른 의미가 없어 보이는 일상적인, 너무나 일상적인 장면이다.

일본 리메이크에서 철구의 전화나 다림의 일상 같은 장면들은 없다. 다림의 일상 장면 후에 다림이 정원에게 놀러오는 장면이 나오는데 일본 리메이크의 경우 그 장면이 바로 생명과 물에 대한 유키코의 수업 장면이다. 그러니까 그 장면은 유키코의 일상을 보여주면서 동시에 어떤 심오한 의미를 담고자 했을 수도 있다. 오리지널의 일상적인, 너무나 일상적인 장면에서는 심오한 의미를 찾아보기 힘들다. 너무나 일상적이라는 그 자체가 그 장면의 의미일 것이다.

24. 촌스런 제비꽃빛 스웨터의 다림, 놀러오다

숙취에서 회복한 정원이 사진관에서 일을 하고 있을 때 휴무인 듯 다림이 촌스런 제비꽃빛 스웨터를 입고 장난스럽게 유리창을 손끝으로 두드린다. 그리고 속삭이는 소리로 입만 크게 열어 정원에게 말을 건넨다. "아저씨, 뭐 해요?" 정원도 마찬가지, 둘이 판토마임을 한다. "나? 일 해." "나, 들어가도 돼요?" 정원이 못 알아듣자 다시 한 번 되풀이한다. "나, 들어가도 돼냐구요." 정원이 차분하게 반응한다. "들어와? 나한테? 나하구 차 한 잔 할 거면 들어와도 좋아." 그 반응에 내포된 신중함은 무시하고 다림은 자신의 뜻이 성취되어 만족한 표정으로 들어간다. 물론 이 장면은 은유의 수사학이다. 사실 지금 다림은 정원으로 하여금 마음의 창을 열라고 두드리는 중이다. 그것도 두 번이나 되풀이

해서 말이다. 이때를 대비해서 정원은 문고리를 고쳐 놓았다.

정원의 사진관에 들어온 다림은 정원이 차를 준비하고 있을 때 사진관의 커다란 카메라를 거침없이 만지작거린다. "아저씨, 아저씨는 왜 나만 보면 웃어요?" 허허 웃으며 정원이 묻는다. "아가씨, 전에 무슨 일 했어?" 아가씨? 지금 정원이 어색하다. "그냥 집에서 빈둥거렸어요." 다림은 거울 속의 자신과 정원을 가늠하듯 바라본다. "근데 아저씨는 왜 결혼 안 하셨어요?" 정원이 뭐라고 대답할 것인가. "결혼? 바빠서." 더 어색하다. 검열관처럼 정원 앞에 버티고 선 다림이 수긍하듯 고개를 끄떡이며 웃는다. 정원이 건네준 차를 스푼으로 저으며 다림은 책상 옆 의자에 앉는다. "일이 힘들지는 않아?" "그냥 그렇구 그래요." 다림은 스푼 놓을 자리를 찾다가 책상 위에 놓인, 빈 채로 접혀진 약봉지를 스치듯 본다. "아저씨, 사는 게 재미있어요?" 정원이 다시 뭐라고 대답할 것인가. "나도 그냥 그렇고 그래." 삶에 대한 사유가 다림의 영역은 아니다. 다림의 의도는 철저하게 합목적적으로 짝짓기에 대한 타진이니까. 그래서 정원의 어색할 수밖에 없는 대답에 손으로 입을 가리며 조신한 듯 웃는다. 사실 다림은 그렇게 조신한 여자가 아니라서 그 웃음이 정원의 대답보다 더 어색하다. 이 지점에서 심은하의 어색한 연기가 느껴진다면 그것은 어설픈 장면 파악 때문일 수도 있고 어색하게 시도한 어색한 연기 때문일 수도 있다. <8월의 크리스마스> 전체에서 연기가 어색한 몇 안 되는 지점 중의 하나이다.

어쨌든 곧바로 다림의 평소 모습이 돌아온다. "오늘 월급 받았어요." "그래? 그럼 한 턱 써야지." "글쎄, 아저씨 하는 걸 봐서요." "예끼." 다림의 의도야 어떻든 일관되게 아저씨의 자세를 취하고 있는 정원이 버릇없고 사랑스러운 동생에게 하는 것 같은 몸짓을 취한다. 다림은 주인 앞에 강아지와 같은 표정으로 웃는다. 앞 선 연기와는 대조적으로 이때 심은하의 몸짓이 절묘하다. 화면 아래라서 볼 수는 없지만 손으로

마치 바지단을 내리거나 양말을 올리거나 하는 듯한 몸짓. 완벽하게 자기를 낮추는 몸짓이다.

정원은 다림의 사진을 찍어준다. 이제 이 사진이 정원이 죽은 후 사진관의 진열장에 걸리게 될 것이다. 정원이 다림더러 입술에 침 좀 묻혀보라 하자 왠지 공연히 쑥스러워진 다림이 부끄럽게 웃는다. 화장기 없고 아직 볼 살에 우유가 남아있는 듯싶은 얼굴. 아무리 아저씨적 자세를 견지하고 있는 정원이라 하더라도 촌스런 제비꽃빛 스웨터의 그 모습이 너무 사랑스러워 자기도 모르게 감탄사가 나온다. "아, 좋다!" 그때 다림이 카메라를 만지작거렸던 통에 필름이 빠져 나가는 작은 소동이 벌어지고 다림은 환하게 무장해제한 웃음을 웃는다. 정원이 나중에 병원에서 꿈을 꾸게 될 그 웃음. 집에 오는 길에 다림은 화장품 세일점에 들러 립스틱을 산다. 거울 앞에 앉아 조심스럽게 발라본다.

일본 리메이크에서 이 장면은 히사토시가 유키코의 사진을 '이쁘게' 찍어주면서 마음이 흔들린다는 설정이다. 히사토시는 유키코를 보내놓고 기타를 튕긴다. 히사토시의 첫사랑이 히사토시를 떠날 때 부서 버린, 그래서 수선한 흔적이 여전히 남아 있는 기타. 어쩌면 히사토시가 살고 싶었던 삶. 그러고는 친구를 찾아가 술을 마시는 것이다. 따라서 오리지널에서 본격적으로 짝짓기를 결심한 다림과 그 다림으로부터 거리를 유지할 수밖에 없는 정원의 사정이 야기하는 어색한 긴장관계가 다림의 무장해제한 웃음을 통해 해소되는 과정이 일본 리메이크에서는 없다. 결국 유키코가 창문을 두드리며 "들어가도 돼요?"라고 묻는 은유의 수사학이 희석될 수밖에 없다.

25. 가족사진인가, 영정사진인가

영화의 거지반 중간쯤에 다다른 이제 생명으로 죽음 껴안기라는 <8

414 감성비평

월의 크리스마스>의 주제를 위한 핵심적인 장면이 시작한다. 형제들이 모여 연로하신 어머니를 모시고 가족사진을 찍는다. 하지만 이것은 핑계일 뿐이고 사실은 어머니의 영정사진을 준비 중이다. "어머니, 안경 좀 벗어 보시겠어요?" 정원이 묻는다. "아니 그냥 쓰시는 게 낫겠네요." "그럼. 이거 아들이 해준 안경인데." 그러나 어머니의 자랑스런 아들도 어머니를 모시고 죽음으로 갈 수는 없다. 아들들은 담배를 피어 물고 어린 손자는 집에 가자고 빽빽거리며 운다. 죽음 앞에서 온통 어세부세하다. 일본 리메이크에서 히사토시의 매부가 맥주 쏟는 장면이 아마 이 장면에 해당할 것이다. 가족 아무도 혼자 카메라 앞에 앉은 어머니를 보지 않는다. 집값이며 부동산 이야기만 한다. 모두 죽음으로부터 고개를 돌리고 있다. 혼자 죽음과 마주 한 어머니는 외롭다.

아직 자신의 죽음을 껴안을 준비가 안 된 어머니는 거의 과장에 가까운 불편한 기색으로 카메라를, 정원을, 실은 관객을 바라보며 묻는다. 죽음에 관한 한 우리가 남에게 기대할 수 있는 것이 무엇인가? 죽음은 철저히 자신의 것일 수밖에 없는가? 그렇게 죽는다면 죽어 사라지는 것은 도대체 무엇인가? 카메라를 바라보던 다림의 앳된 얼굴이 아직도 생생한데, 지금 정원은 무표정한 직업인의 가면을 쓰고 있다. 얼굴에 온통 주름이 잡힌 어머니가 건네는 물음이 그의 귀에도 들리는가?

일본 리메이크에서 이 장면은 히사토시가 술에 취해 파출소에서 오열하던 장면 다음에 나온다. 감정적으로 엄청 고조된 다음 장면이라 이 영화의 주제 부분이 시작되었다는 느낌은 약하다. 실제로 어머니의 표정도 비교적 차분하고 가족들도 어머니가 소외감을 느낄 만큼 별다르게 행동하지 않는다.

26. 비오는 날 다림의 천지우당탕 사건

철길 건널목에 깊어가는 가을을 재촉하는 비가 오고 있다. 다림의 주차단속 차량이 나타난다. 오토바이 가게에서 비를 피하고 있던 정원이 우산을 들고 나타난 다림을 보자 반가와 한다. 다림도 정원을 보는 것이 반갑다. 투명한 비닐우산을 들고 정원에게 다가가는 다림의 하얀 블라우스가 티 하나 없이 깨끗하다. "아저씨, 뭐 해요?" "스쿠터 고칠라구. 잘 됐다. 나 사진관까지 좀 바래다주라." "맨 입으로요?" 사진관까지 우산으로 좀 바래다 달라는 정원의 부탁에 다림이 못지않게 티 없이 그 대가로 술 사달라고 요구한다. 좁은 우산 속에서 서로의 얼굴이 코앞에 닿아 있는데도 다림은 전혀 개의하지 않고 정원의 눈을 직통으로 들여다보며 다시 한 번 확인한다. "정말요." 정원이 언제 올 거냐고 묻자 7시나 7시 반 쯤이 될 거라고 다림이 대답한다. 이미 다림의 얇은 블라우스가 비에 젖어 다림의 몸이 드러난다. 이제 무슨 일이 일어나려 하는가? 영화사 100년에 연기비평적 맥락에서 가장 미묘하고 아름다운 우산 속 장면이 시작한다. 1분이 채 안 되는 시간 동안 한석규와 심은하의 또 하나의 환상적인 이인무, 파드되pas de deux. 그 절묘한 호흡과 하모니.

정원과 다림이 우산을 함께 받쳐 들고 카메라를 향해 천천히 걸어온다. 가로수의 단풍이 짙게 물들어가고 가을비는 은실처럼 내린다. 뿌연 빛 처리와 조용한 배경음악이 함께 어우러져 엄청 서정적인 장면이다. 조금 전의 발랄한 분위기와는 달리 이제 다림은 무언가 조심스럽다. 막상 정원과 함께 우산을 받쳐 들고 가려 하니 다림에게 좁은 우산 속이 너무 친밀하게 느껴진 것이다. 터프한 다림이지만 남자와 이렇게 좁은 공간 속에서의 경험은 처음이다. 그러니 엉덩이가 자꾸 옆으로 빠지고 우산은 자꾸 정원 쪽으로만 간다. 어깨 한 쪽이 다 젖어 버린다.

정원이 그것을 눈치 채고 손수건을 건네준다. 다림은 그 손수건을 얼굴에 가져간다. 아, 정원의 체취. 좁은 우산 속. 정원은 그 손수건을 건네지 말았어야 했던가.

다림은 손수건을 가슴에 댄다. 이제 우산은 결정적으로 정원 쪽으로 넘어갔다. 그걸 보고 정원이 미소 지으며 우산을 다림 쪽으로 넘겨준다. 다림은 다시 한 번 무의식적으로 손수건을 얼굴에 가져간다. 다시 정원의 체취. 다림은 거의 도망치듯 우산 밖으로 빠져 나간다. 정원이 비에 젖은 토끼만큼 자그마해진 다림을 바깥 손으로 조심스럽게 잡아 우산 안쪽으로 부드럽게 끌어당긴다. 처음에는 안쪽 손으로 다림의 어깨를 감아 우산 안쪽으로 끌어들이려고 했던 것 같은데 정원의 성격이 그렇게도 못 하고 또 그렇게 했다가는 다림이 100미터 달리기 선수처럼 도망쳐 버렸을지도 모르겠다. 그러나 정원의 조심스럽게 배려하는 그 작은 동작이 다림의 가슴 속에 천지우당탕의 해일을 몰고 와버린 것이다. 다림 속의 소녀가 아직 한 번도 경험해보지 못한 엄청난 감정.

이제 정원은 차분하게 다림의 허리를 팔로 감싸고, 앞에 고정된 카메라에 다가오는 다림의 얼굴이 점차로 클로즈업 된다. 다림이 한 번 더 정원의 손수건을 코끝으로 가져갔을 때 눈동자가 거의 파랗게 변해버린 다림의 얼굴이 화면을 가득 채운다. 연기자 심은하의 일생일대의 연기. 과연 다림은 이 감정을 해결하지 못 한 채 이따 일 끝내고 술 사달라고 정원을 찾아올 수 있을 것인가?

연기비평적 관점에서 일본 리메이크는 한 마디로 무참하다. 히사토시는 주저 없이 팔로 유키코의 허리를 감싼다. 이 장면에서 오리지널과 리메이크의 상세감각의 차이가 징후적으로 들어난다. 카메라가 상당 부분 뒤에서 두 사람의 뒷모습을 잡고 있어서 특히 유키코의 역을 맡은 연기자는 주소가 있는 섬세한 연기의 기회마저 제대로 잡을 수가 없다. 이럴 때는 소도구로서 소녀적 마음을 드러내는 분홍빛 우산도 별로

도움이 되지 않는다. 게다가 두 사람 앞에서 우산을 쓰고 걸어가고 있는 인물은 전혀 빗속을 걸어가고 있는 느낌이 아니다. 작은 데서 성의 없음은 큰 데로 이어진다.

27. 할머니의 생명으로 죽음 껴안기

정원은 술 사달라고 찾아올 다림을 기다린다. 시간은 일곱 시 반을 벌써 훨씬 넘었다. 비는 줄기차게 내리고 정원은 <거리에서>를 흥얼거린다. "거리에 가로등불이 하나둘씩 켜지고 검붉은 노을너머 또 하루가 저물 땐 왠지 모든 것이 꿈결 같아요. 유리에..." 노래가사처럼 또 다시 '유리에 비친 내 모습'이다. 정원은 유리에 비친 자신의 모습에서 무엇을 보는가? 저 모습이 나인가? 내가 죽을 때 죽는 것은 무엇인가? 왜 다림은 오지 않는가? 나는 다림에게서 무엇을 꿈꾸는가? 다림은 죽어가는 자의 기다림인가? 관객이 정원과 함께 다림을 기다릴 때 문소리가 난다. 정원의 얼굴이 밝아진다. "아, 다림인가."

아니, 그것은 다림이 아니었다. 그건 아까 가족사진을 찍던 할머니였다. 곱게 화장하고 고운 연분홍빛 한복을 입고 이제야 자신의 죽음을 생명으로 껴안으면서 정원을 찾아온 것이다. 그렇다. 그것이 그렇게 쉬운 것이 아니다. <8월의 크리스마스>는 할머니에게 시간을 드렸다. 그 시간동안 정원은 다림과 이인무를 춘 것이다. "이거 죽으면 내 제사상에 놓을 사진이야. 예쁘게 찍어줘야 해." 아들이 해줬다는 안경까지 벗어 버리고 그저 생노병사의 인간으로 자신의 죽음 앞에서 미소 지으며 서 있는 할머니의 모습. "할머니, 젊으셨을 때 참 고우셨겠어요." 시간은 어디로 흐르는가? <8월의 크리스마스> 주제음악과 함께 흐르는 이 장면이 이 영화의 주제부분이다. "할머니, 한번 웃어보세요." 웃음으로 자신의 영정사진을 찍는 할머니의 모습에서 잠깐 호흡을 멈춘

정원은 무슨 생각을 하는 걸까? "할머니, 잠깐만요. 한 장만 더 찍을 께요." 영화의 러닝타임 정확하게 한 복판에서 정원은 삶과 죽음을 벗어난 저 너머로부터 메아리처럼 울리는 소식을 듣는다.

일본 리메이크에서는 가족사진 찍을 때나 다시 찾아 왔을 때나 죽음과 관계맺음에 대한 할머니의 변화가 별로 두드러지지 않다. 결국 오지못 한 유키코를 기다리는 히사토시의 심리라 할까, 유키코가 선물로 가져 온 화분의 꽃이 진 모습을 잡으며 이 장면이 마무리 된다. 아무래도 일본 리메이크에서는 죽음보다는 사랑 이야기로 가닥 잡아간다.

28. 라그리마 Lagrima

그날 밤, 천둥과 번개를 동반한 비는 계속 내리는데, 정원은 잠을 이루지 못한다. 자신의 영정사진이라며 미소 짓던 할머니의 모습에서 정원은 더 이상 자신의 죽음에서 비켜 서 있을 수가 없다. 그리고 다림. 술 사달라던 다림이 왜 아무 연락도 없이 오지 않았을까. 아버지 피시던 담뱃갑에서 담배 한 가치를 빼어 오랜 만에 담배도 피어보지만 기침만 나올 뿐 별로 도움이 되지 않는다. 정원의 두려움과 외로움. 순간적으로 스치고 지나가는 번개 불빛 속에서 정원은 그 두려움과 외로움을 무상한 삶의 조건처럼 바라본다. 밤이 한참 깊어 정원은 조용히 아버지 방에 들어가 주무시는 아버지 얼굴을 보다가 잠이 든다.

정원이 잠든 것이 분명해진 후에야 아버지의 목젖이 움직인다. 아들에게 부담을 줄까봐 참았던 침을 이제야 삼키는 아버지. 아들의 어려움을 옆에서 조용히 그대로 느끼고 계셨던 것이다. 그때 배경에 기타음악이 흐른다. 스페인 작곡가 타레가Tarrega의 <라그리마Lagrima>. 번역하면 <눈물>이란 곡이다. 타레가가 아들을 잃은 슬픔에 작곡한 곡이라한다. 우리 모두 슬픔을 느낄 수밖에 없지만 그 슬픔을 고요히 바라볼

수도 있다. 그렇게 보면 주무시는 역할 뿐이지만 이 장면은 아버지 역할을 맡은 연기자 신구를 위한 장면이다. 지금까지도 그랬고 앞으로도 그러겠지만 <8월의 크리스마스>에 등장하는 모든 주변 인물들의 연기가 군더더기 없이 적절하다.

일본 리메이크에서 이 장면은 영화 후반부에 유키코와 데이트를 하고 돌아와 잠 못드는 히사토시의 모습으로 짧게 처리된다.

29. 다림의 깊은 한숨

초등학교 교정에 가을장마가 개이고 다시 햇빛이 화창하다. 점심시간, 다림이 초원사진관 앞에 나타난다. 기웃기웃 주저한다. 해일처럼 밀려 왔던 그 감정이 완전히 해결되지는 않은 모양이다. 거칠 것 없이 마음대로 할 수 있을 것 같았던 남자라는 존재의 어려움을 된통 경험하고 있다. 망설이다 살그머니 문을 열고 사진관 안으로 들어간다. 정원은 힘없이 소파에서 자고 있다. 몸이 많이 쇠약해지고 있음에 틀림없다. 옆에 놓인 안경을 치우면서 다림은 조심스럽게 정원의 곁에 앉는다. 자리를 치우느라 손에 들고 있던 정원의 안경을 들여다본다. 정원의 건강을 진단하듯? 정원의 마음을 들여다보듯? 그 기척에 정원이 눈을 뜬다.

다림이 희미한 미소를 지으며 거부할 수 없는 예의 그 특유한 몸짓으로 정원에게 안경을 건넨다. 정원은 피곤한 속에서도 안경을 건네주는 다림을 보고 환하게 웃는다. "아저씨." "응." 정원의 무릎이 드러난 다림의 다리 쪽으로 반사적으로 움직인다. 정원을 바라보는 다림의 눈빛은 더 깊어졌는데 말투는 여전하다. "아저씨 저번에 저 안 와서 삐졌죠?" 정원이 웃는다. "아니 왜 안 왔어?" "그냥요. 그냥 오기 싫어서 안 왔어요." 그냥 오기 싫어서 안 왔단다. 정원이 할 말을 놓치고 모든 것을

포용하는 고요한 미소를 띠자 다림은 그 깊은 눈빛으로 정원을 바라보다가 정원과 시선이 마주치자 얼른 시선을 돌린다. "저 일하러 갈 께요." 점심시간이 끝나간다. 일어나 깊은 한숨을 한번 쉬더니 그냥 나간다.

다림이 "나 들어가도 돼요?"하며 두드린 사진관의 창문 너머로 힘없이 걸어가는 다림의 뒷모습이 잡힌다. 정원이 창가로 와서 그 모습을 한참 바라본다. 가을빛이 온기를 잃어가고, 목이 짧은 하얀 양말을 신은 다림의 안타까움이 정원에게 느껴진다. 심은하가 던지는 더 깊어진 다림의 눈빛이 인상적인 장면인데, 한석규의 무릎을 움직이는 연기가 미묘하다. 한석규는 수동적일 수밖에 없는 정원의 사랑 속에서도 억누를 수 없는 생명을 표현한다.

일본 리메이크에서 이 장면은 오로지 설명적이다. 유키코가 들어와 일하느라 고개를 숙이고 있는 히사토시에게 묻는다. "화났구나." "왜 안 왔어?" "무서워서." "나 무서워 할 필요 없는데." 이런 식이다. 유키코가 들어올 때 히사토시가 일하느라 바빠서 모른 척 할 수도 있었겠고, 장난하느라 그랬을 수도 있었겠지만, 히사토시의 복잡한 심리 작용을 암시할 수도 있기 때문에 지금까지의 맥락에서 별로 적절하지 않다. 유키코의 두려움도 감정의 흐름을 타고 이해하기가 쉽지 않다.

30. 친구들과의 이별

정원이 친구들과의 이별을 준비한다. 철구가 만든 자리이다. 낙엽이 쌓인 공원에서 감자, 고구마도 굽고 화투도 친다. 마지막으로 초원사진관에서 친구들과 함께 사진을 찍는다. 배경에 느리게 편곡한 <창문 너머 어렴풋이 옛 생각이 나겠지요>가 흐른다. 술이 취한 철구는 울음을 터트리기 일보 전이고 다른 친구들의 얼굴도 조용히 가라 앉아 있다. 그 중심에서 정원은 고요함을 잃지 않는다. 흔들리는 철구의 얼굴을

보고 다시 제안한다. "다시 찍을까?" 자신의 죽음을 준비하는 정원의 느낌이 차분하다.

일본 리메이크에서 친구들도 더 많고 사진 찍는 분위기도 오로지 유쾌하다. 친구들이 다가오는 히사토시의 죽음을 모르는 느낌이다. 히사토시가 사진에는 별로 재주가 없었다는 등의 이야기도 들린다.

31. 아버지에게 남기는 비디오 사용법

정원이 약을 먹는다. 설거지가 쌓여 있다. 자신이 죽으면 아버지가 하셔야 할 일이다. 설거지야 어떻게든 하시겠지만 아버지가 하실 수 없는 일이 있지 않겠는가. 설거지를 끝낸 정원이 마루에서 움직이는 기척을 느낀 아버지가 정원을 부른다. 정원이 방에 들어가니 아버지가 정원에게 비디오를 틀어달라고 부탁하신다. "<지상에서 영원으로>야. 옛날에 니 에미하고 같이 봤어." 아, 비디오 사용법을 가르쳐 드려야겠구나 하고 정원이 생각한다. "이렇게 채널 4번 누르시구요..." 그러나 기계에 관한 한 아버지는 생각보다 배우는 것이 느리시다. 어쩌면 사용법을 배우는 진정한 의미를 눈치 채신 걸까. 당황하시니 더 헷갈리신다. 정원이 답답한 마음에 짜증을 내고 일어나 문을 탕 닫고 나와 버린다. 리모콘과 비디오를 번갈아가며 바라보는 아버지의 얼굴이 입고 계신 줄무늬 잠옷 바지만큼이나 허전하다.

자기 방으로 돌아온 정원이 책상 앞에 앉는다. 책꽂이에 <미술과 사진>이라는 책이 보인다. 정원은 호흡을 가다듬다가 책상 위에 놓인 책을 책꽂이에 꽂고 A4 종이를 한 장 꺼내 비디오 사용법을 쓰기 시작한다. 1. 비디오 테잎을 넣는다.(자동으로 플레이 됨)... 매직펜 슥슥거리는 소리와 함께 배경음악이 조용하게 흐르고 이렇게 정원은 이승에서 아버지와의 이별을 준비한다. 이 장면은 영화사 100년에 이별을 준비하는

인상적인 장면 중의 하나일 것이다. 무엇보다도 이별에 대한 어떤 직접적인 대사 없이 관객와의 완벽한 소통을 성취한 장면이다.

일본 리메이크는 비디오 대신 DVD이고 A4 종이가 아닌 편지지이다. 설거지 장면은 없고 히사토시의 안타까움은 더 직접적이다. "이 정도도 못 하시면 앞으로 어쩌실 거예요?" 대사가 직접적인 만큼 안타까움은 그만큼 더 희석된다.

32. 여전한 정원의 일상

앞에서 정원이 파출소에서 오열하는 장면 다음에 나온 다림의 일상 장면만큼이나 일상적인 정원의 삶의 모습이다. 집에서 쌀 씻고 출장 나가서 열심히 사진 찍는다. 죽음과 함께 하는 정원의 일상. 사실 우리의 일상이 늘 그 모습이겠지만 그래도 우리는 100년을 살 것처럼 산다. 순간, 순간을 열심히 사는 정원. 쌀도 열심히 씻고 아무래도 질 것 같은 선수이지만 출장 나가 찍는 권투선수의 모습에 사진사로서 최선을 다한다.

일본 리메이크에 이 장면은 없다.

33. 화장한 다림, 돌격하다

저녁 무렵 다림이 등장한다. 짧은 치마에 화장 했다. 다림은 드디어 해일처럼 밀려온 감정을 해결한 모양이다. 그렇다면 다림의 성격에 이제 주저 없이 돌격이다. 다림은 사진관 옆에 세워진 정원의 스쿠터 백미러를 통해 자신의 모습을 돌격을 앞 둔 병사처럼 다시 한 번 확인한다. 지난번에 산 립스틱 색이 좀 야할 지도 모르지만 이만 하면 됐다. 백미러를 통해 다림의 만족스러운 미소가 보인다.

사진관에 정원의 모습이 보이지 않는다. 다림이 조심스럽게 두리번 거린다. 정원이 다락에서 무언가를 꺼내 들고 내려온다. "안녕하세요?" 인사하는 모습은 아직 영락없이 고등학생이다. 정원이 다림의 모습을 보고 놀란다. "화장했네." "예." 말투도 어리다. "예쁘다." 어른스럽게 화장은 했지만 고개를 돌리고 좋다고 웃을 때 다림의 어린 모습이 어쩔 수 없다. 그러나 고개를 다시 정원 쪽으로 드는 순간! 어린 여자가 어른 스러운 척 할 때 짓는 성숙한 표정이 완벽하게 떠오른다. 심은하 회심의 연기. 정원은 아직 상황을 제대로 파악하지 못하고 "커피 줄까, 아이스 크림?" 따위의 이야기만 하고 있다. 다림은 쑥스럽게 웃으며 정원을 한번 바라보더니 화면 밖으로 사라진다. 정원이 묻는다. "어디가?"

어디가긴. 다림은 옆 구멍가게에서 맥주와 오징어 같은 안주를 사가 지고 온다. 수사학적으로 시간의 추이를 건너 뛰어버리는 '마이너스 디바이스minus-device'. "어디가?"라는 질문에 바로 이어 화면을 채우는 맥주와 안주이다. 코믹한 리듬이다. "다림이는 쉬는 날 뭐하니?" "책두 보구. 그냥 그래요." 다림의 의도에 썩 좋은 질문이다. 다림은 정원의 눈치를 살핀다. "아저씨는 뭐 해요?" "난 그냥 잠자." "에이, 하루 종일 잠만 자요?" "아니 빨래도 하구, 그리고 다림질도 하구, 그리고 또 자구." 자기도 말 해 놓고 웃는다. 다림이도 따라 웃으며 고개를 끄떡이다가 맥주를 한 모금 마신다. 가슴에 걸린 듯 가슴을 한, 두 번 손으로 콩콩 치더니 이제 본론이다. " 내 친구도 일요일 날 꽹장히 바쁜데." "아니 친구가 뭐 하는데." "어머, 내가 이야기 안 했나? 서울랜드에서 일하거 든요. 언제든지 오면 공짜표 준다고 했는데, 근데…" 여기서 다림이 뜸을 들이고, 정원이 웃으며 묻는다. "근데?" "그냥, 그렇다구요. 언제 한번 가긴 가야겠는데 시간이 나야 말이지요." 사실 이게 본론이었는데 천연 덕스런 표정이다.

이 장면은 다림이 짝짓기 대상으로 정원을 결심하고 거침없이 돌격

하는 장면이다. 짧은 치마를 입고 정원 옆에 앉아 있는 다림의 드러난 다리가 두어 차례 창밖으로 지나가는 자동차 불빛에 관능적으로 빛난다. 맥주를 마시는 다림의 표정도 다림이 지을 수 있는 한도 내에서 도발적이다. 다림의 페이스에 정원이 자신도 모르게 말려들어가 '다림질'이라 해놓고 웃음으로 얼버무린다. 물론 우연이겠지만 '다림'이라는 이름에 '질'이 붙어 왠지 '삽질'이나 '펌프질' 등의 뉘앙스가 느껴지니까 말이다. 다림에게 "어디가?"라고 물을 때 다림의 따스한 체온이 그리운, 그렇지만 어딘지 모르게 돌봄이 필요한 아이 같은 정원의 느낌도 있다. 반면에 짝짓기 계절의 절정에 있는 다림의 관능은 거칠 것이 없다. 다림을 완전히 손에 쥐고 있는 심은하의 연기가 돋보이는 장면이다.

일본 리메이크에서 유키코의 치마는 땅콩껍질을 놓을 종이로 무릎을 가려야할 정도로 짧다. 히사토시가 묻는다. "우리가 이러고 있는 걸 보고 남들이 이러쿵저러쿵 하는 거 아냐?" "우리가 뭐 나쁜 짓 하나요?" 무언가 좀 더 노골적이기는 한데 전체적인 효과에서 다림의 저돌적인 '돌격 앞으로'의 느낌은 없다. 그냥 데이트를 향한 통과의례 정도?

34. 다림과의 처음이자 마지막 데이트

"시간이 나야 말이지요."에서 맛깔스런 마이너스 디바이스minus-device 하나 더. 화면은 그대로 가을 단풍이 짙게 물든 서울랜드의 청용열차로 넘어간다. 다시 코믹한 느낌. 다림은 정원 옆에서 무섭다고 고함을 지르다가 정원의 손을 찾아 꼭 잡아 쥔다. 사실 별로 무서워 보이지도 않고 솔직히 정원의 손을 잡고 싶어서 청용열차를 탄 것 같다. 하지만 정원은 다르다. 사실 상당히 힘에 겹다. 왜 그렇지 않겠는가. 청용열차에서 내려 벤치에서 쉬고 있을 때 낙엽이 한 잎 떨어지고 다림이 손에 아이스크림과 음료수를 사 들고 온다. 정원에게 아이스크림을 건넨다.

"어지럽다면서 이제 좀 괜찮아요?" 다림은 음료수를 건네기 전 음료수 캔에 묻은 먼지를 불어 날려 보내려다가 손수건을 꺼내 정성스럽게 닦는다. 캔을 따니 음료수가 한 방울 다림의 얼굴에 튄다. 온갖 정성을 기울이는 다림의 모습. 정원은 그 모습을 가만히 바라본다. 음료수는 파워 에이드power aid. 다림은 마치 몸 전체로 건네는 듯싶은 특유의 거부할 수 없는 몸짓으로 음료수를 정원에게 건넨다. 정원이 손에 들고 있는 아이스크림과 음료수를 바라보며 주저한다. 어떻게 아이스크림과 파워 에이드를 같이 마시지 하는 주저함 같지만 사실은 그게 아니다.

다림이 정원에게 한 뼘 더 다가앉으며 말한다. "드세요." 정원과 다림이 앉아 있는 벤치 너머로 사진 찍으러 서울랜드에 온 웨딩드레스 차림의 신부가 다가온다. 그렇다. 지금 다림은 본격적으로 정원에게 청혼을 하고 있는 것이다. 정원은 그것을 눈치 채고 있었다. 웨딩드레스를 입은 신부는 점점 더 가깝게 다가오고 다림은 수줍게 웃으며 정원에게 좀 더 가깝게 다가앉는다. 정원이 조심스럽게 파워 에이드 한 모금 마신다. 다림이 그 모습을 보고 만족스럽게 웃으며 아이스크림을 한 입 먹는다.

정원과 다림은 정원의 초등학교 운동장에서 뛰고 논다. 사실은 다림만 열심이고 정원은 다림을 따라 뛰는 것이 힘들기만 하다. 파워 에이드도 도움이 되지 않는다. 처음부터 불가능한 관계였다. 정원도 그것을 알고 있었고 그래서 문고리를 그렇게 야무지게 고쳤던 것이다. 그렇지만 다림은 막무가내로 정원에게 다가오더니 이렇게 혼자 즐겁다. "뭐 해요?" "빨리 뛰어요." 애를 쓰다가 결국 정원은 다림의 뒤에서 비틀거린다. 이렇게 계속 될 수는 없다.

뛰느라 땀이 난 두 사람이 공중목욕탕으로 간다. 정원이 먼저 나와 다림을 기다린다. 손에는 다림과 나눠 먹으려고 귤을 두개 사서 쥐고 있다. 다림이 나온다. "벌써 나오셨네. 남자가 빠르긴 빠르구나." 채 말리지 못한 머리에서 비누냄새가 난다. 정원은 한 순간 넋이 나간다.

다림과 눈이 마주치자 버벅거리며 말한다. "너, 이거 먹을래?" "귤 샀어요?" 귤이 정말 반갑다. "하나만 샀어요? 두 개?!" 그러고는 여자가 남자에게서 어떤 거리도 느끼지 않을 때 짓는 표정을 짓는다. "아이 참." 어처구니없다는 표정을 정스럽게 지으며 다림은 귤을 더 사러 간다. "아니 어디 가니?" 제 정신을 차린 정원은 일정 거리를 유지하며 다림을 따라 간다.

한 순간 넋이 나간 정원과 다시 거리를 유지하려는 정원의 모습을 한석규는 관객이 거의 눈치 채지 못할 정도로 차분하게 연기한다. 사실 정원이 그렇게 차분하니 연기자로서 한석규가 과장하기도 어렵다. 관객과의 소통이라는 맥락에서 연기비평적 딜레마라고도 할 수 있다. 그 차분함의 딜레마는 이제 곧 되풀이 된다.

어느새 어둠이 짙게 내렸다. 정원은 다림을 집에까지 바래다준다. 어두워지자 다림은 정원의 곁에서 소녀 같은 모습이 되었다. 정원은 혹시 다림이 무서워할까봐 열심히 무슨 이야기인가 하는 중이다. 그런데 하필 그것이 군대시절 방귀 귀신 이야기다. 다림은 열중해서 이야기하는 정원이 사랑스럽다. 정원과 팔짱을 끼고 싶다. 드디어 참지 못하고 다림은 정원의 팔을 잡는다. 놀라 바라보는 정원에게 보조개가 눈부신 미소를 짓는다. 그 모습에 정원은 그만 속절없이 남자가 되어 버린다. 그렇게 문고리 단속을 했고, 그렇게 철저하게 거리를 유지했건만 지금 정확하게 10초 동안 정원은 이야기를 계속하지 못하고 거리를 놓쳐 버렸다. 관객 중 얼마가 그 안타까운 10초를 파악할 수 있었을 것인가. 관객과의 소통이라는 맥락에서 연기비평적 딜레마. 정원은 다시 한 순간 넋이 나간 것이다. 사실 정원으로서도 그럴 수밖에 없다. 다림은 팔짱을 낄 때 마치 온 몸을 던지는 것처럼 팔짱을 낀다. 그것이 다림이다. 그 다림의 무게를 정원이 느낄 수밖에 없다. 심은하는 이렇게 다림의 역을 온전하게 손에 쥐고 있다. 그런데 얼마나 많은 관객이 그 무게를

느낄 수 있는가? 약간 과장같이 들릴지는 모르지만, 초등학교부터 연기 감상이라는 교과과정이 필요한 것은 아닌가?

"내무반에서 자려고 그러는데... 그러는데..." "근데요?" 영문을 모르는 것일까? 아니면 회심의 미소를 짓는가? 다림이 재촉한다. 그제서야 정원은 정신을 차리고 다시 놓쳤던 거리를 유지한다. 애인의 죽음을 슬퍼한 병사가 자살을 했는데 그 병사가 평소에 방귀를 잘 뀌어서 나중에 귀신이 되어서도 방귀 귀신이 되었다는 웃기지만 무서운 이야기를 듣고 다림이 말한다. "웃긴다." 정원이 미소 짓는다. "웃겨?" "근데 무서워요." 정원이 동의한다. "그래." 이 지점에서 동의하는 한석규의 연기가 좀 어색하다. 어쩌면 정원이 어색한 것일 수도 있다. 다림의 집에 바래다주는 길에 하필 귀신 이야기를 꺼낸 자신을 의식했을 수도 있기 때문이다. 사실 그것을 의식하고 이야기를 마무리할 때 "그 병사가 평소에 방귀를 잘 뀠단다."하고 약간 코믹한 어투로 말 했어도 말이다.

정원이 무섭다는 자신의 반응에 동의하자 다림은 기회를 놓치지 않고 특유의 순발력으로 말한다. "어떻게 해요? 나 내일부터 무서워서 이 길 어떻게 다녀요?" 다림이야 내심 내일부터 정원과 함께 이 길을 팔짱끼고 다닐 생각을 하고 있겠지만 "아저씨도 귀신 무섭지요? 냄새까지 맡았는데."라는 다림의 질문에 정원의 마음은 복잡하다. "뭐 어떤 때에는 무섭다가두, 하지만 하나도 안 무서워. 결국 사람이 죽어서 귀신 되는 게 아니니? 다림이도 그렇구, 나도 그렇구." 여기서 한석규의 연기가 절묘하다. 사실은 이 이야기가 하고 싶었던 것 일 게고, 정원의 말투에는 어린 아이가 가끔 보이는 자기 설득적인 느낌도 좀 있지만 그보다는 죽음을 껴안는 따스한 느낌이 더 강하다. "그래, 아저씨 얘기 들어 보니까 그렇구 그렇다. 근데 귀신이 방귀도 뀌나?" "방귀? 뀔 수도 있지." "너무 신기하다." 정원이 웃고 다림이 따라 웃는다. 두 사람의 뒷모습이 점점 멀어져가고 저 만큼에서 마음을 놓아버리는 듯싶은 정원

의 한숨소리가 들린다. 밤이 내린 골목길 가로등 아래 흐드러진 낙엽을 밟으며 두 사람의 데이트도 이렇게 저물어간다. 이것이 두 사람의 처음이자 마지막 데이트. 이제 다림은 이승에서 정원을 더 이상 보지 못한다. 물론 우리가 '육체'라고 부르는 현실적 차원에서 말이다.

일본 리메이크에서 유키코의 헤어스타일이 코믹하고, 히사토시의 고소공포증이나 아이스크림과 음료수의 콤비네이션도 코믹하게 처리된다. 놀이공원의 분위기는 한 마디로 로맨틱 코미디적이다. 반면에 정원이 즐겨 찾는 마을 뒷산에 올라갈 때 경주하자는 체육 선생님 유키코를 따라가지 못하는 히사토시의 체력적 허약함은 초등학교 운동장을 달리는 오리지널보다 설득력이 있다. "멋진 경치네요." "겨울은 더 좋아. 눈이 있을 때 아무도 없어서 제일 좋아하는 곳이야." "그럼 이번 겨울에 또 와요." "안 돼. 이젠 못 와." "왜요?" "이 체력으로 눈 속을 오르는 건 좀..." 히사토시가 농담처럼 웃고 유키코가 따라 웃으며 말한다. "그러네요." 유키코는 히사토시 얼굴에 스며들어온 슬픔을 보지 못한다. 모든 것이 만족스러운 유키코가 일어나 "야호."를 외친다. "나 말이에요. 아저씨하고 있으면 등을 펴도 된다는 기분이 돼요. 뭐랄까. 자신감이 생겨요." 히사토시의 얼굴이 편안해진다. 일본 리메이크의 핵심적인 주제 부분은 누구라도 쉽게 살펴 볼 수 있는 이 부분이라는 생각이 든다. 그러나 아쉽게도 유키코가 팔짱을 끼는 순간 히사토시의 숨 막히는 침묵의 순간은 없다.

35. 창가에 서서 정원의 숨죽인 오열을 듣는 아버지

정원과 누이가 병원에서 나온다. 누이는 정원의 뒤에서 온 몸의 힘이 빠져 있다. 정원의 몸 상태가 급격하게 나빠진 것이다. 사진관에 돌아온 정원은 바삐 최신 기자재의 작동법을 폴라로이드 카메라의 사진과 함께

A4에 준비한다. 자신이 죽으면 아버지가 이 사진관을 운영하셔야 하기 때문이다. 비디오 정도의 현대적인 기자재도 제대로 못 다루시는 아버지가 아닌가. 정성을 다해 작동법을 준비하는 정원의 얼굴에 죽음이 짙게 드리워져 있다.

그날 밤, 정원은 방에서 이불을 머리까지 올리고 숨죽여 오열한다. 밖에서 들으시던 아버지가 방문을 열려다 멈춘다. 지금 들어가서 무슨 말로 정원을 위로할 것인가. 아버지는 창가에 서서 정원의 숨죽인 오열을 그저 듣는다. 시인 황금찬의 <너의 창에 불이 꺼지고>라는 제목의 시가 떠오른다. 여기 그 시를 찾아 옮긴다.

너의 창에 불이 꺼지고
밤하늘의 별빛만
네 눈빛처럼 박혀 있구나.
새벽녘 너의 창 앞을 지날라치면
언제나 애처롭게 들리던
너의 앓음소리
그 소리도 이젠 들리지 않는다.
그 어느 땐가
네가 건강한 날을 향유하였을 때
그 창 앞에는 마리아 칼라스가 부르는
나비부인 중의 어떤 개인 날이
조용히 들리기도 했었다.
네가 그 창 앞에서 마지막 숨을 걸어갈 때
한 개의 유성이 긴 꼬리를 끌고 창 저쪽으로 흘러갔다.
다 잠든 밤 내 홀로 네 창 앞에 서서
네 이름을 불러본다.

애리야! 애리야! 애리야!
하고 부르는 소리만 들려올 뿐
대답이 없구나.
네가 죽은 것이 아니다.
진정 너의 창이 잠들었구나.
네 창 앞에서
이런 생각을 해보나
모두 부질없구나.

연기자 신구의 얼굴 위로 황금찬 시인의 모습이 겹쳐진다. 아들방의
문고리를 잡았다가 놓는 아버지의 모습이 실루엣으로 보여진 것도 효과
적이다. 우리 삶의 모든 번뇌와 괴로움 앞에서 우리는 어떤 소식을 기대
할 수 있는가? 뒤로 물러서는 연기가 때로는 강력하게 앞으로 나오기도
하는 법이다.

일본 리메이크에서 잠 못드는 히사토시의 모습이 짧게 비춘다. 다음
날 병원 장면이다. 누이가 어두운 얼굴로 약봉지를 든 히사토시 뒤를
따라 병원에서 나온다. 사진관에 돌아와 아버지를 위해 남기는 기자재
작동법에도 히사토시는 편지지를 쓴다. 유키코의 꽃은 여전히 중요한
소도구이다. 집에 돌아오니 아버지가 누이의 전화를 받고 히사토시의
상태에 대한 병원 측의 이야기를 전해 듣고 있는 중이다. 심란해진 히사
토시가 다시 나간다.

동네를 산보하다 보니 걸음은 자기도 모르는 사이에 유키코의 집
쪽이다. 망설이다가 돌아서는 순간 유키코의 목소리가 들린다. 군고구
마를 사는 중이다. 히사토시를 보고 놀란다. 반갑게 웃으며 히사토시에
게 다가온다. 유키코는 히사토시의 얼굴에서 보통 때와는 다른 어두운
기척을 느낀다. 얼른 얼굴을 수습하는 히사토시에게 손난로 대신이라며

군고구마 봉지를 건넨다. 히사토시의 손이 군고구마 봉지를 건네는 유키코의 손을 한 순간 덮는다. "진짜네. 고마워." 그러고는 그대로 돌아서서 봉지를 소중하게 품고 가는 히사토시의 뒷모습을 유키코가 한참 바라본다.

이 장면은 오리지널에는 없는 장면이다. 두 사람이 만나는 장면이 좀 너무 조작적으로 느껴지지만 유키코의 따스한 체취가 그리운 히사토시의 마음을 이해할 수 있다. 하지만 흐름의 맥락에서 좀 어긋난 느낌이라 연기자들이 자연스럽게 연기하기에는 버거운 장면이다. 집에 돌아와 히사토시는 이불을 덮고 숨죽여 오열한다. 유키코와의 헤어짐에 대한 안타까움이 오리지널보다 좀 더 강하다.

36. 그래서 이 사람이...

일을 끝낸 다림이 정원의 사진관을 향해 가방을 돌리며 전속력으로 달려온다. 정원과 지난밤처럼 팔짱 끼고 집에 갈 생각이다. 사진관 앞에서 설레는 마음으로 호흡을 가다듬는다. 얼굴에는 참을 수 없이 행복한 웃음이 한 가득이다. 코너를 돌아선 순간, 초원사진관의 불이 꺼져 있음을 눈치 챈다. 엄청 실망한 다림. 집에 가는 버스가 왔지만 도저히 이대로 집에 갈 기분이 아니다. 동료 언니의 자취방을 찾는다. 다림은 지금 정원과 살림 차릴 생각에 분주하다. "언니, 이런 방 얻으려면 얼마나 있어야 해?"

졸린 동료 언니가 잠을 청하는 데에도 아랑 곳 없이 다림은 정원이 해준 방귀 귀신 이야기를 들려준다. 도저히 참을 수 웃음이 입가에 감돈다. "어떤 사람이 군대에서 자기 졸병하고 보초를 서고 있었대. 그런데 갑자기 방귀냄새가 나더래. 그래서 이 사람이 졸병한테 너 방귀 뀌었지 그랬대. 그랬더니 이 졸병이 아녜요, 형, 저 방귀 안 뀌었어요, 그러더란

다." 여기까지 하고 동료 언니를 확인한다. 이미 잠들었다. 그래도 다림은 꿈을 꾸는 아련한 눈을 하고 계속 이야기 한다. "그래서 이 사람이..." 군대에서 선임한테 '형' 그러는 법은 절대 없겠지만, 이 장면에서 다림이 두 번에 걸쳐 '이 사람이' 할 때의 뉘앙스를 들어보라. 그 뉘앙스가 이 장면의 핵심이다. 심은하의 연기는 그 뉘앙스에서 아주 적절하다.

정원은 구급차로 응급실로 실려 간다. 이제 입원해야 한다. 홀로 남은 아버지는 벽에 몸을 의지한다. 다림은 아무 것도 모르고 있다.

일본 리메이크에서 유키코의 설레임은 있지만 다림이 '이 사람이' 할 때의 언어적 설레임은 느껴지지 않는다. 이것이 오리지널에 대한 리메이크의 핸디캡이다.

37. 다림, 정원이 야무지게 고친 문 틈 사이로 사랑의 편지를 끼워 넣다

다림의 직장에서 남자 동료 중에 다림에게 관심을 보이는 남자가 있다. 가끔 다림의 단속 차량을 운전하기도 하는 동료인데, 인상이 성실해 보인다. 이제 다림이 의식할 수 있을 정도로 다림에게 접근한다. "떠나기 전에 술 한 잔 해야죠." 다림은 곧 어디론가 파견근무를 나가기로 되어 있다. 파견근무를 나가게 되면 지금처럼 정원을 가깝게 볼 수 없다. 다림에게는 정원의 부재가 안타깝다. 도대체 이 사람은 지금 어디서 무얼 하는 걸까. 다림은 문 잠긴 초원사진관 앞을 서성인다. 흐린 가을 날씨에 메마른 낙엽이 흩어지고 초원사진관 옆에서 생각에 잠긴 다림의 모습이 영상적으로 세련된 장면이다. 사실 지금까지 다림의 역할로 보면 좀 너무 지나치게 세련된 장면이라는 느낌도 있지만, 사랑의 감정이 깊어지면서 성숙해져가는 다림으로 볼 수도 있다. 밤에 다림은 정원에게 사랑의 편지를 쓴다.

겨울을 재촉하는 비가 내린다. 주차단속 차량이 초원사진관 앞을 지나간다. 머리를 단정하게 여민 다림이 고개를 돌려 사진관 안을 살핀다. 확실히 성숙해진 느낌이다. 몇 미터인가 지났을 때 다림이 결심한다. "차 좀 잠깐 세워 주세요." 다림은 정원이 야무지게 고친 문 틈 사이로 어제 밤에 쓴 사랑의 편지를 소중하게 끼워 넣는다. 정원이 활짝 열린 자신의 마음을 들여다 볼 생각을 하니 부끄럽고도 설레는 다림의 얼굴.

정원은 병원에 있다. 저녁을 먹다 남긴다. 시중들던 누이가 치우려하자 단호한 얼굴로 남은 밥을 국에 말아 다 먹는다. 누이가 당황할 정도로 단호하다. "정숙아, 나 물 좀 줘." 정원은 살고 싶다. 우리 마음에 그렇게 깊게 뿌리 내리고 있는 내 생명과 내 것에 대한 집착. 그렇게 놓아버리기 힘든 것. 과일을 깎던 누이가 정원을 물끄러미 바라본다. 누이는 정원이 중생衆生으로서 통과하고 있는 싸움 너머를 볼 수 있는가? 그 안타까움이 절실한 만큼 그 너머를 보고 싶은 마음도 절실하지 않겠는가? 그런데 그 집착은 도대체 누구의 것인가? 밥을 국에라도 말아 다 먹어 버리려는 정원의 모습이 우리의 모습처럼 익숙하면서도 생소하다. 한석규는 지금 의식적으로 그 생소함을 연기하고 있는가? 아니면 차라리 관습적 연기인가? 일본 리메이크에서 유키코의 물 수업 장면은 이 장면에서 영감 받았을지도 모른다. 그러니까 "나 물 좀 줘."는 불생불멸이라는 주제의 계기를 이루는 한 지점이다.

약간 과장하고 있는 느낌도 없지는 않지만, 심은하가 사랑으로 성숙해져 가는 다림을 연기할 때 한석규는 생명으로 죽음을 껴안기 위해 일대 싸움을 벌이고 있는 정원을 연기한다. 그렇다면 <8월의 크리스마스>는 멜로나 일상적 리얼리즘이라기보다는 히어로와 히로인의 낭만적 서사시라 할 수도 있다. 그 히어로가 평범한 사진관 주인이고 그 히로인이 평범한 주차단속원이라도 말이다.

일본 리메이크에서 유키코가 편지를 끼워 넣기 전 문고리를 한 번

잡아 돌려보는 상세감각이 적절하다. 반면에 편지는 너무 쉽게 들어간
다. 히사토시가 문고리를 단속하지 않은 것이다. 유키코의 모습도 이전
과 별 차이가 없다. 사실 유키코를 히사토시의 상대역이라는 역할을
넘어서서 살아있는 인물로 느끼기가 쉽지 않다. 남은 밥을 다 먹으려는
히사토시의 모습은 어딘가 어린아이 같다. 이런 의미에서 연기미학적으
로 히사토시의 성격구축은 일관적인 데가 있다.

38. 다림의 아픔

다림은 정원의 부재가, 정원의 무관심이 아프다. 어쩌면 이리 무심할
수 있단 말인가. 뭐라도 소식 한 글자 있을 법 하지 않은가. 다림의
편지는 여전히 문틈에 꼽혀 있다. 야속하다. 다림은 일 끝내고 집에
가는 길에 사진관에 들러 자신의 편지를 다시 빼가려 한다. 정말 빼가고
싶었을까? 편지는 사진관 안쪽으로 떨어진다. 그리고 다림의 표정. 편지
를 끼워 넣을 때의 표정과 편지를 빼가려 애쓸 때 표정. 사랑과 사랑의
아픔으로 인해 성숙해져가는 다림. 연기자로서 심은하의 존재감이 확실
하다.
일본 리메이크는 평범하다.

39. 정원, 다림의 꿈을 꾸다

다림이 등장하는 장면에서 배경에 깔리는 다림의 테마가 잠들어 있
는 정원의 모습으로 자연스럽게 연결된다. 자고 있는 정원이 미소 짓는
다. 지금 정원은 다림의 꿈을 꾸고 있는 중이다. 화면에 떠오르진 않지만
정원이 다림의 사진을 찍어 줄 때 다림이 무장해제하고 웃었던 웃음.
지금 정원은 그 모습을 꿈꾸고 있다.

배경음악이 멈추는 순간 정원이 눈을 뜬다. 옆에서 간병하던 누이가 묻는다. "오빠 깼어? 아프진 않지?" 아직 현실로 돌아오지 못한 정원의 시선이 잠깐 먼 곳을 보고 있다가 곧 누이를 알아보고 미소 짓는다. 아프지 않을 리가 있겠는가. 그러나 이제 정원이 누이를 보고 짓는 표정이 자애롭다. 몸이 회복될 가능성이 없다는 사실을 이제 정원은 받아들였다. 몸의 고통이 사라지지는 않겠지만, 고통으로 인한 마음의 집착에서 자유로울 수는 있지 않겠는가. 그 자유가 불생불멸의 소식이 아닌가. 우리의 일상을 사로잡고 있는 죽음이라는 관념으로부터의 자유. 생명과 죽음이 둘이 아니라는, 모든 이분법이 하나로 돌아가는 껴안음.

누이가 일어나는 정원을 부축하며 묻는다. "꿈꿨어? 여자 꿈이구나." 예리하다. 정원은 무덤덤한 얼굴로 긍정도 부정도 아닌 웃음을 웃는다. 그 웃음에 마음이 가벼워진 누이가 농담처럼 묻는다. "아유, 어떻게 찾아오는 여자가 한 명 없냐?" 평정심의 안경을 찾아 쓰는 정원을 보던 누이의 물음이 진지해진다. "누구 오라 그럴 사람 없어?" 안경을 쓴 정원은 먼 데를 바라본다. "됐어. 보고 싶은 사람 없어." 얼마나 보고 싶을까. 정원의 착함과 배려가 삶과 죽음의 관념적 구분을 희미하게 하고 죽음 너머의 소식을 전해준다. 적어도 나의 죽음이 주위에 생명이 되어야 하지 않겠는가. 정원의 시선을 누이가 따라가지는 못한다.

일본 리메이크에서 히사토시는 "없어. 안 부르는 게 좋아."라고 말한다. 누이의 표정처럼 여전히 현실적인 차원에서 안타까움이 지배적이다.

40. 다림, 유리창에 돌을 던져 깨다

다림이 직장 동료들과 함께 클럽에서 춤추고 있다. 흔연한 척 하지만 더 이상 견디지 못한다. 화장실에 가 거울에 비친 자신의 얼굴을 보다가

운다. 휴지로 코를 냅다 풀면서 울다가 그 휴지로 눈물을 닦는다. 지금까지 영화에서 이렇게 자연스러우면서도 품위 있게 우는 여자를 본 적이 있는가? 심은하는 다림이라는 자신의 역할을 이렇게 진화시켜 나간다. 코 푼 휴지로 눈물 닦는 여자. 씨름꾼처럼 허리의 샅바를 추스르는 자세를 순간적으로 취한 후 기세 좋게 휴지 한 장을 다시 뜯어낸다. 그 풀뿌리적인 것 속에 사랑이라는 이름으로 보석처럼 반짝거리는 품격. 연기자 심은하의 머리 위로 또 하나의 북극성이 뜬다.

불 꺼진 초원사진관 앞. 다림이 나타난다. 두 번이나 들어가도 돼냐고 두드렸던 유리창. 다림이 오던 길로 사라진다. 얼마나 큰 돌을 찾으려는 걸까. 한참 시간이 지난 후 다시 등장한 다림이 주저 없이 그 유리창에 돌을 던진다. "쨍그랑." 깨진 유리창 너머로 다림의 얼굴이 분노에서 체념으로 바뀐다. 다림이 가슴 밑바닥에서부터 올라오는 한숨을 쉰다. 이제 다림은 사랑의 아픔을 넘어섰다.

정원이 생명으로 죽음을 껴안고 있을 때 다림은 놓아버림으로 사랑의 아픔을 껴안는다. 물론 유리창에 돌 던지기라는 너무나 다림적으로 터프한 과정을 거치기는 하지만 말이다. 초월적 차원에서든 세속적 차원에서든 놀라운 구성이면서 연기자로서는 도전적인 역할이다. 한석규와 심은하는 상세감각과 함께 자신들의 역할을 적절하게 표현한다. 전체적으로 주소가 분명한 연기를 하고 있다.

일본 리메이크에서 이 장면은 너무 조형적이다. 유키코는 코를 풀거나 하지 않는다. 돌을 던질 때에도 별로 충동적인 느낌이 아니다. 그렇지만 돌을 던질 때 유키코는 사진관 안에 걸려 있는 시계를 향해 그대로 던진다. 다행이 돌이 중간에 떨어져서 망정이지 돌을 던지는 방향은 막무가내이다. 다림은 아무리 화가 났어도 일단 방향을 비스듬히 돌을 던진다. 그게 다림이다. 그렇게 현실적이다. 돌을 던진 후 유키코의 표정에는 변화가 없다. 한 마디로 영화 속에서 유키코는 단지 역할로서 존재

할 뿐이다. 이 세상에 살아있는 어떤 것도 그렇게 변화가 없을 수가 없다.

41. 정원, 다림에게 편지를 쓰다

이제 더 이상 병원에 있을 의미가 없는 정원은 마지막으로 주변을 정리하기 위해 퇴원한다. 어느새 겨울이 성큼 다가와 있다. 정원은 사진관에 와 깨진 창문을 본다. 테이프로 대충 보수해놓은 창문. 정원의 마음.

데스크에는 확대경이 놓여 있다. 아버지가 조금씩 일을 시작하셨는가? 정원은 다림의 편지를 읽는다. 시계는 4시를 치고, 편지를 읽는 정원 뒤 벽에 걸려 있던 아이와 부부의 단란한 가족사진이 다림이 던진 돌에 깨져버렸는지 그 자리에 새로운 사진이 걸려 있다. 편지를 읽는 정원의 입가에 희미한 미소가 뜬다.

정원은 집에 와 쓴지 오래 되어 보이는 만년필을 꺼낸다. 오래 전 지원이에게 편지 보낼 때나 썼을까? 그 만년필을 깨끗이 씻는다. 다시 사진관에 와 그 만년필로 다림에게 편지를 쓴다. 우리는 그 편지의 한 구절만을 영화의 마지막 장면에서 정원의 나래이션으로 들을 수 있을 뿐이다. 다림과 정원의 편지 내용을 재구성해볼 수 있겠는가? 원래 <8월의 크리스마스>는 <편지>라는 제목으로 작업이 시작된 것으로 알고 있다. 비슷한 시기에 먼저 개봉된 영화중에 우연히 <편지>라는 제목의 영화가 있어 <8월의 크리스마스>라는 일견 애매한 제목이 되었다는데, 그렇다면 사실 영화 전체가 다림과 정원의 편지 내용일 수도 있는 것이다. 가령 정원의 편지가 "그 날은 아주 더운 날이었습니다. 내 몸은 아주 힘들었구요. 당신은..." 이렇게 시작할 수도 있다.

일본 리메이크에서 이 장면은 임시교사인 유키코가 다른 지방으로

근무지를 옮겨가는 모습으로 시작한다. 그리고 히사토시가 없는 가족의 일상이 잡힌다. 누이는 포도를 먹다 오빠처럼 포도 씨를 뱉어보고 아버지는 아들이 적어준 사용법을 보며 DVD를 조작한다. 료지는 술 마시고 지난 번 히사토시와 함께 노상 방뇨하던 자리에서 히사토시의 빈자리를 본다. 히사토시의 텅 빈 방에 놓인 기타. 히사토시의 첫사랑이 히사토시를 떠날 때 부서 버린, 그래서 수선한 흔적이 여전히 남아 있는 기타. 어쩌면 히사토시가 살고 싶었던 삶. 조금 서두르는 감은 있지만 소통의 효과는 분명하다. 유키코의 편지를 읽는 히사토시의 얼굴에는 쓸쓸함만이 가득하다. 그리고 어느 때보다도 남성적 매력이 돋보인다. 히사토시는 아직 편지를 쓰지는 않는다. 아무래도 일본 리메이크는 멜로적 성격이 강하다.

42. 창문 너머로 다림을 쓸어보는 정원

정원은 마지막으로 다림이 보고 싶다. 이제 다림의 자신에 대한 마음까지도 확실히 알아버린 지금 다림을 보고 "나도 당신을 사랑합니다."라는 말을 직접 건네고 싶은 정원이다. 그러나 그 마음을 억누를 수밖에 없다. 다림이 자신에 대한 감정을 빨리 정리하면 그만큼 좋은 것이다. 자신이 하고 싶은 말은 편지에 썼고 그 편지는 자신이 죽은 후 다림에게 배달될 것이다. 그러나 보고 싶은 마음만은 어쩔 수가 없다.

다림이 파견근무 나간 곳을 수소문해 알아낸 정원은 다림의 주차단속 차량이 들를만한 곳 카페에 앉아 기다린다. 이윽고 다림이 나타난다. 다림은 여전히 씩씩하다. 그게 다림이다. 정원은 카페의 창 이쪽 편에 앉아 카페의 유리창을 통해 다림의 몸을 손끝으로 느낀다. 그 창을 넘을 수 없다. 창문은 은유의 수사학으로서 정원의 마음. 그것은 착함과 배려의 창문이자 개인적 집착을 넘어선 투명한 관조의 창문. 그러나 동시에

부서지기 쉽고 다가가기 어려운 관계의 창문이자 조심스러운 에로티시즘의 창문. 정원이 창문 너머로 다림을 느낄 때 연기자 한석규는 이러한 다층적 정원의 마음을 적절하게 표현한다. 정원의 창문으로 다림이 나타날 때 어디에선가 점박이 개 한 마리가 나타났다 사라진다. 그리고 두 사람이 처음 창문을 통해 만났던 것처럼 다림이 탄 주차단속 차량은 창문 이편에 정원을 남겨두고 창문 저편으로 사라진다.

일본 리메이크에서 히사토시는 유키코가 옮긴 학교로 찾아간다. 창문 너머로 보이는 유키코. 아이들을 가르치는 데 열심이다. 어느 때보다 여성적인 매력이 돋보이는 유키코. 일본 리메이크의 멜로적 성격이 다시 한 번 확인된다.

43. 사진처럼

초원사진관의 부서진 유리창이 새 것으로 바뀌었다. 정원은 그 창으로 바깥세상을 내다본다. 푸르던 나무의 잎도 거의 다 떨어졌다. 아이와 청소년과 할머니와 세상 사람들. 남겨두고 갈 세상을 바라보는 정원의 시선에는 어딘가 그늘이 드리워져 있다. 정원이 챙겨야 할 것들. 다림에게 보낼 편지봉투에는 주소와 함께 우표까지 붙어 있다. 보내는 사람의 주소는 없다. 그냥 유정원. 답장을 받을 수 없다. 그리고 다림의 사진과 필름. 정원을 바라보고 짓는 다림의 미소. 자신이 죽은 후 확대되어 초원사진관에 걸릴 것이다. 유품 상자의 뚜껑을 닫을 때 느껴지는 정원의 무거운 호흡.

정원은 앨범을 꺼낸다. 지금까지 살아온 삶의 순간들이 사진으로 인화되어 담겨 있다. 그냥 찢으면 사라지는 얇은 종이들. 사진 속의 나는 나인가, 내가 아닌가? 우리가 죽을 때 사라지는 것은 무엇이고, 남는 것은 무엇인가? 앨범은 죽은 시간들의 무덤일 뿐인가? 그 사진들을

바라보던 정원의 얼굴에 문득 웃음이 떠오른다. 물리적으로 사진이야 그냥 생명 없는 이미지일 뿐이지만 그렇지 않은 사진들도 있다. 우리의 시각통로로 들어와 우리 안에서 생명을 얻어 생생하게 살아 숨 쉰다. 속 빈 나무 등걸만 뒹구는 우리의 황량한 내면에 생명심의 물줄기가 되기도 한다. 영화 <인생은 아름다워>에서 마지막 독일군에 끌려가기 직전에 아빠가 보이는 모습을 카메라에 담아놓을 수 있다면 그 사진은 나중에 그 아들의 삶에서 생명심의 근원이 될 수 있다. 아니, 꼭 사진으로 남아 있지 않더라도 추억 속에 남아 있는 아빠의 어떤 모습이 훗날 세월이 흘러 나이가 든 아들의 삶에 생명심일 수 있다. 한 권의 앨범에 담겨 있는 자신의 삶. 사진 속의 죽어 있는 시간이 생명으로 바뀌는 한 순간처럼 내가 죽어 나의 추억이 단지 죽어버린 추억이 아니라 누군가에게 생명이 될 것인가? 이제 정원의 얼굴에 평정심이 깃든다. 다림에게 보낼 편지봉투가 화면에 보이면서 배경음악까지 사라지고 한석규는 대사 없는 어려운 연기를 한다.

일본 리메이크에서 히사토시가 내다보는 창은 여전히 깨져 있고 히사토시는 유키코를 추억하고 있다. 이런 저런 유키코의 모습들. 히사토시는 유키코가 갖다 준 꽃 화분을 한참동안 바라본다. 이제 히사토시는 유키코에게 편지를 쓴다. 일본 리메이크에서 히사토시가 유키코에게 편지를 쓰는 이 호흡은 비교적 자연스럽다. 다림이 정원의 편지를 읽었을까 아닐까를 두고 관객들 사이에서 당혹감이 일어난 것에 비하면 그 부분에 관한 한 일본 리메이크는 분명하다. 관객과의 소통을 놓고 고민을 한 흔적이 역력하다. 그것은 중심을 히사토시와 유키코의 관계라는 멜로에 맞췄기 때문인데 반면에 생명으로 껴안는 죽음이라는 핵심적인 주제는 그 여운을 잃을 수밖에 없다. 일본 리메이크에서 히사토시는 앨범을 보지 않는다. 다시 말해, 연기자에게 섬세한 연기의 기회를 주지 않는다. 뿐만 아니라 아무래도 히사토시는 사진보다는 기타에 더

관심이 많은 게 분명하다.

44. 정원, 자신의 영정사진을 찍다

이제 이승에서 정원에게 남겨진 마지막 일. 정원은 자신의 영정사진을 찍는다. 머리매무새, 옷매무새를 가다듬고 카메라 초점을 잘 맞추고 조명을 켜고 그리고 정원은 담담한 시선으로 카메라를 응시한다. 카메라 너머 죽음이 다가오고 카메라 셔터가 찰칵하고 열렸다 닫힌 순간 정원의 입가에는 죽음을 껴안는 잔잔한 미소가 떠오른다. 이 화면이 그대로 흑백으로 변하면서 장례식장에 놓인 정원의 영정사진이 된다. 초등학교 교정에 펑펑 하얀 눈이 내린다.

놀라운 장면이다. 정원이 카메라를 볼 때 그것은 그대로 관객을 바라보는 정원의 시선이다. 정원은 그렇게 담담한 시선으로 관객을 바라보며 말을 건넨다. "이제 저는 이렇게 죽습니다. 여러분은 어떠신가요?"

한석규의 연기가 층층이 쌓여져 정원의 마지막 미소에 이르러 불꽃처럼 눈부시다. 그저 편안한 미소 같지만 그건 사자후. 죽음이 삶의 반대말이 아니라는 깨달음의 미소. 죽음과 삶의 이분법에서 그 이분법 너머 모든 것이 하나로 통하는 불생불멸의 세계로부터의 소식. 죽음 속에 삶이 있고 삶 속에 죽음이 있는 법. 정원의 미소에는 오로지 차갑고 어두운 죽음이라는 관념 대신에 빛과 생명의 향훈이 감돈다. 다림은 정원의 편지를 통해 정원의 사자후를 듣게 될 것이고 그 소리는 정원의 추억으로서 다림의 삶이 힘들어질 때마다 다림의 삶에 생명으로 작용하게 될 것이다. 그렇다면 우리의 추억이, 우리의 존재가 과연 누구에겐가 생명이 될 것인가?

일본 리메이크에서 히사토시의 편지가 유키코에게 배달된다. 그 편지에서 히사토시는 "나는 당신을 정말로, 정말로 좋아했습니다."라고

고백한다. 유키코는 무릎을 꿇고 눈물을 흘린다. 히사토시와 유키코의 관계에 대해 관객과의 소통은 확실하게 이루어지지만 정원의 미소가 남겨주는 눈부신 여운을 일본 리메이크는 놓칠 수밖에 없다.

45. 다림, 초원사진관을 다시 찾다

시간이 얼마나 흘렀을까? 어느 눈이 내린 날 아침, 어디에선가 교회당의 종소리가 울린다. 크리스마스일까? 초원사진관의 문이 열리면서 아버지가 사진출장을 나가신다. 아버지의 스쿠터가 출발한 순간 코너에서 까만 코트 차림의 다림이 등장한다. 한결 세련된 느낌이다. 초원사진관 앞에서 잠시 머뭇거리다 지나치려는 순간 다림은 사진관 진열장에 걸린 자신의 사진을 본다. 멀리서 잡히던 다림의 얼굴이 그 순간 화면을 채운다. 이루 말할 수 없이 밝은 표정이다. 그리고 눈부시게 빨간 목도리를 하고 있다. 정원의 죽음과 함께 심은하는 어째서 이렇게나 밝은 표정의 다림을 연기하고 있는 것일까? 도대체 정원의 죽음을 알기나 하는 걸까?

물론이다. 그것이 이 작품의 주제가 아닌가. 어쩌면 다림의 삶에 힘든 일이 있었을지도 모르고, 그래서 초원사진관을 찾았을지도 모른다. 그런데 자신의 사진을 본 순간 자신이 사랑했고, 자신을 사랑했던 한 남자, 정원의 추억이 다림의 가슴을 생명으로 가득 채운 것이다. 이를테면 다림의 까만 코트가 정원의 죽음을 애도하는 상복이라면 빨간 목도리는 생명이다. 이제 다림은 다시 씩씩하게 삶 속으로 걸어 나간다. 그때 정원이 다림에게 보낸 편지의 한 구절이 정원의 내레이션으로 흐른다. "내 기억 속의 무수한 사진들처럼 사랑도 언젠가 추억으로 그친다는 것을 난 알고 있었습니다. 하지만 당신만은 추억이 되지 않았습니다. 사랑을 간직한 채 떠날 수 있게 해 준 당신께 고맙다는 말을 남깁니다."

정원이 내레이션으로 다림에게 고마워할 때 다림은 씩씩한 걸음걸이로 정원에게 고마워한다. 성우 출신인 한석규의 내레이션도 좋지만 연기자 심은하는 대사 없이 몸짓만으로도 고마움을 적절하게 표현한다. 이렇게 영화는 서로서로에게 고마워하며 마무리 된다.

초원사진관 옆에 군고구마 장수의 리어커에서는 훈훈한 고구마 냄새가 피어오르고 초원사진관 앞으로 아빠, 엄마, 아이의 한 가족이 단란한 모습으로 지나간다. 아빠가 정원이고 엄마가 다림이고 아이는 그 둘의 아이일 수도 있었겠지만 또 그렇지 않은 것이 무엇인가. 관객 모두 정원이고 다림이가 아니겠는가. 이렇게 온 세상과 온 우주에 오로지 생명만이 그득하다.

일본 리메이크에서 유키코는 빨간 크리스마스 꽃 화분을 들고 찾아온다. 그것도 효과적이다.

나가면서

연기가 하나의 독립된 예술인가를 두고 저마다 다른 입장이 가능하다. 필자는 물론 연기가 하나의 독립된 예술이라고 생각한다. 연기뿐만 아니라 이 세상에 존재하는 모든 것이 저마다 하나의 독립된 예술일 수 있다. 예를 들어 광고가 그렇고 요리가 그렇다. 이 세상에 존재할 수 있는 모든 것이 예술일 수 있다는 것은 좋은 예술일 수 있다는 것이다. 이런 맥락에서 '예술영화'와는 대조적인 뉘앙스를 풍기는 '멜로 영화'를 다루는 이 글의 깊은 곳에서는 하나의 중요한 질문이 자리 잡고 있다. "그런데 도대체 예술적으로 좋은 연기란 무엇인가?"

사실 이 질문은 어떤 의미에서 미학의 본질적인 질문이기도 하다. 미학이라는 이름을 걸고 쓰여진 많은 글들이 직접적이든, 간접적이든 결국 이 문제를 다루게 되는 것은 1735년 '미학'이라는 학명을 처음

제안한 A.G. 바움가르텐의 <시에 대한 철학적 성찰*Meditationes philosophicae de nonnullis ad poema pertinentibus*>이라는 책에서도 분명하다. 그는 시적 완벽성의 문제를 통해 미학에 다다른다.

필자는 <8월의 크리스마스>에 연기비평적으로 접근하면서 좋은 연기의 두 축으로 '상세감각적 연기'와 '주소가 분명한 연기'를 제안했다. '주소가 분명한 연기'라는 표현에는 작품 전체의 주제를 연기자가 손에 쥐고 있어야 할 필요성이 내포된다. 그러면서 '상세감각적 연기'를 통해 그 주제가 얼마나 커다란 것이든 연기자는 거의 눈에 띄지 않는 작은 것까지도 놓치지 않는 상상력과 감수성을 작용시켜야 한다는 점에 방점이 찍힌다. 한 마디로, 상세감각적 연기들이 작용하면서 이루어지는 주소가 분명한 연기들이 예술적으로 좋은 연기의 핵심이다.

상세감각적 연기를 통해 연기자는 작품의 형식적인 측면에 관객의 주의를 환기시킬 수 있을 것이다. 그리고 주소가 분명한 연기를 통해 작품의 내용적인 측면, 즉 명확한 성격구축에 근거한 작품의 전체적인 주제에 관객의 집중을 확보할 수 있다. 이러한 연기의 두 측면이 특히 대중적 연기미학의 중심을 이루는 소통의 핵심적인 문제영역이라 할 수 있다. 연기비평은 이 소통의 계기들로 작용하는 구체적인 지점들에 대한 총체적 접근이라 할 수 있다.

이런 연기비평적 전제에서 일단 <8월의 크리스마스>에서 돋보이는 것은 연기자들이 등장인물들의 성격구축에서 성취한 '거의 완벽한 투명함almost perfect transparency'이다. '거의 완벽한 투명함'이라는 이 표현은 지금부터 30여 년 전 미국 동부 켄터키 대학의 브라이언 린지 교수가 쓴 <Joe: The Aesthetic of the Obvious>라는 제목의 논문에서 가져왔다. 우리말로 하면 <조: 명백한 것의 미학> 쯤 되는데 린지가 <조>라는 영화를 보고 나서 쓴 논문이다. 린지는 무엇보다도 <조>라는 영화의 연기자들이 저마다 자신들이 맡은 역할을 관객에게 완벽하게 전달했음

을 평가한다. 그는 영화를 보면서 한 번도 "음, 근데 이것은 무슨 의미지?"하고 중얼거리지 않았던 것이다.

<8월의 크리스마스>에서 연기자 심은하가 연기한 다림이는 말 그대로 거의 완벽한 투명함이다. 심은하는 다림이에 관한 거의 모든 것을 한 손에 쥐고 연기한다. 물론 다른 손에는 작품 전체의 주제를 쥐고 있다. 따라서 심은하의 연기는 주소가 분명한 연기일 수밖에 없으며 그런 의미에서 투명하다. 그러나 그 투명함의 여운이 상세감각적 연기로 표현되어 있어 자칫 멜로 영화의 상투성에 묻혀 관객의 감수성을 그냥 스쳐 지나가 버리는 경향이 있다. 뿐만 아니라 많은 관객들은 심은하라는 연기자에 대한 일종의 선입견이라 할까, 편견을 갖고 있다. 수업 중에 심은하'님' 특집을 예고하면 "날라리"라는 경멸 섞인 표현과 함께 배추머리를 한 심은하 고등학교 사진을 보내는 학생들도 있었으니까... 언젠가 한 라디오 프로그램에 출연해서 <8월의 크리스마스>를 이야기할 기회가 있었다. 그 프로그램에서 어떻게 <8월의 크리스마스>를 통해 심은하라는 연기자가 필자에게 심은하'님'이 되었는가를 고백했다. 그때 그 프로그램 진행자는 아직 <8월의 크리스마스>를 보지 못했다며 실제로 연기자들을 너무 잘 알아서(?) 우리 나라 영화들을 잘 보지 않는다고 덧붙였다. 그래서 필자는 대답했다. "그래요? 정말 잘 되었네요. 아직 신나는 일이 남아있으니까 말이지요."

말라르메의 시집 <목신의 오후> 뒤표지를 보면 이런 글이 보인다. "이 시집 속에 단편적으로나마 소개된 시편만을 읽는 독자에게도 페이지마다 어조가 얼마나 변용하는지 잘 판단될 수 있을 것이다. 그러나 그 변용 하나 하나 마다 시는 절대적인 정직성의 힘으로 스스로를 확인하고 그와 동시에 그 섬세한 변조는 개개의 힘을 파괴하지 않은 채 계속된다. 이것을 나는 말라르메 시의 특징 즉 그의 '투명성'이라 부르겠다." 샤를르 모롱이라는 사람이 한 말이라는데, 어쩌면 이상의 <오감

도>나 타르코프스키의 <희생>이나 사무엘 베케트의 <고도를 기다리며>나 칸딘스키의 <컴포지션>같은 작품들도 거의 완벽한 투명함으로 그런 작품들 앞에서 당황해 하는 우리들의 섬세한 감수성이 부담 없이 깨어나기를 기다리고 있는 지도 모른다. 그러나 일반적으로 이런 작품들의 투명성이 소통에서 정확하게 제 주소로 배달되는 경우는 드물다. 미루어 짐작컨대 대부분은 수용의 관습이나 은유나 상징에 대한 경직성 등의 이유 때문일 것이다. 물론 그렇지 않은 경우도 있겠지만…

연기비평적으로 <8월의 크리스마스>에도 소통의 어려움이 있다. 그 어려움은 소통과 여운 사이에서 균형을 유지하기 힘든 어려움이다. 무엇보다도 <8월의 크리스마스>에서 소통의 어려움은 생명으로 죽음 껴안기라는 주제의 어려움에 기인한다. 이런 성격의 주제를 너무 직접적으로 표현하면 정작 주제의 작용이 희미해지기 마련이다. 물론 <인생은 아름다워>에서 로베르토 베니니가 온 몸으로 표현한 절창의 한 장면이 있기는 하지만 그건 거의 기적 같은 장면이다.

착함과 배려라는 점에서 연기자 한석규는 정원의 성격을 거의 완벽한 투명함으로 표현한다. 그러나 생명으로 죽음 껴안기라는 <8월의 크리스마스>의 핵심적인 주제는 상식적으로 세속적인 연기자가 몸으로 증득하기 어려운 주제임에는 틀림없다. 거기에다 해석이 '불생불멸'까지 나아가게 되면 해석의 진정성조차 불투명해질 수 있다. 그렇지만 연기자가 자신의 연기 속에 '층' 또는 '차원'을 담아낼 수 있으면 그것은 도전해볼만한 일이다. 투명함 속에 일견 모호하거나 애매해 보이지만 궁극적으로는 심오함으로 체험되는 차원. 또는 가능하다면 투명함 속에서 직접적으로 심오함으로 체험되는 차원.

<시네 21> 2001년 12월 19일자 <내 인생의 영화>에서 오정호 EBS PD는 다음과 같이 말한다. "해마다 2월이면 나만의 밀교 의식처럼 <8월의 크리스마스>를 본다. 늘 슬픈 만큼 행복해진다. 산다는 것이 얼마나

아름다운 것인지를 느끼며 그래도 나에게 남아 있는 나날들에 눈길을 돌린다. 삶이 고단해질 때면 정원을 깨우던 초등학교 조회소리를 기억해보고 느낌 좋은 사람을 보았을 때는 살짝 정원 쪽으로 우산을 기울이던 다림의 미소를 기억해보고 가족이 아쉬워질 때는 아버지를 위해 리모컨 작동법을 하나씩 써 내려가던 정원을 기억한다." 좋은 예술과 생명심이 밀접한 관계라면 좋은 연기와 생명심도 그렇다. 적어도 연기자 한석규는 <8월의 크리스마스>를 통해 그 도전의 기회를 놓치지 않은 것으로 보인다.

일본의 소설가 오에 겐자부로의 <일상생활의 모험>이라는 소설은 적어도 표면적으로는 사이키 사이키치라는 개성적인 인물의 추억담이다. 그는 죽음을 두려워한 모험가 타입의 모순적인 인물인데, 소설 속에서 몇 번인가에 걸쳐 그가 좋아했던 고흐의 시가 나온다. "죽은 자를 죽었다고 생각지 마라. 살아 있는 자가 있는 한 죽은 자는 살리라 죽은 자는 살리라." 죽은 자의 삶과 산 자의 죽음은 삶과 죽음을 이분법적으로 대치시키곤 하는 우리의 습관을 넘어서 불생불멸의 단초를 내포한다.

지금부터 거의 2500년 전에 그리스의 아리스토텔레스라는 철학자가 "좋은 작품이란 무언가를 덧붙여도 망하고, 무언가를 덜어내도 망하는 그런 작품"이라는 요지의 말을 한 적이 있다. 당연히 아리스토텔레스 이전에도 그와 비슷한 말을 한 사람이 있었겠고, 아리스토텔레스 이후에는 이루 헤아릴 수 없이 많은 사람들이 그와 비슷한 말을 했었겠지만 사실 필자의 경험에서 그런 작품을 만난 기억은 희미하다.

연기비평적 맥락에서 <8월의 크리스마스>는 필자에게 거의 그런 영화이다. 모든 연기들이 영화 속에 너무 자연스럽게 녹아 들어가 있어서 영화는 거의 심심할 정도로 단조로워 보인다. 하지만 일단 상세감각적 연기들과 주소가 분명한 연기들에 주목하기 시작하면 스크린이라는

영화의 밥상에 차려진 연기미학적 반찬들이 서로 어울려 조화로운 향기를 풍긴다. 메인디쉬로서 민어 매운탕과 작은 종지의 새우젓 반찬이 서로 어울려 밥맛을 돋우는 것이다. 물론 밥상을 차리는 사람 입장에서나 밥상을 받는 사람 입장에서 이런 저런 아쉬움이 없을 수는 없겠지만 완벽한 예술이 어디 있겠는가. 하늘 저 편에 완벽함의 상징으로 북극성을 띄어 놓고 땀내음과 체취를 풍기며 향해가는 가치지향의 정신 - 그것이 지극함과 진정성으로서의 예술혼이 아닐까. 이런 의미에서 더함도 덜함도 없는 부분과 전체의 조화라는 점에서 <8월의 크리스마스>는 연기의 예술적 가치를 드러내는 한 구체적인 경우로 손색이 없다.

02. <봄날은 간다>의 지점과 계기들

들어가며

허진호 감독의 데뷔작품 <8월의 크리스마스>와 만남이 일어난 후 필자는 그의 다음 작품을 기다리고 있었다. 한 동안 소식이 없기에 심지어 필자는 <8월의 크리스마스>가 허진호 감독의 첫 작품이자 마지막 작품이었을지도 모른다는 생각까지 했었다. <8월의 크리스마스>에 나오는 등장인물이었던 정원과 허진호를 동일시하기에까지 이른 것이다. <8월의 크리스마스>가 허진호가 아니라 유영길 촬영감독의 유작이었던 것은 나중에 비디오의 앞부분에서 확인할 수 있었지만 말이다.

그러다가 허진호 감독의 두 번째 작품 <봄날은 간다>에 대한 소식을 듣게 되었다. 그것은 놀라운 소식이었다. 우선 '소리의 영화'라는 이야기가 들려 왔다. <8월의 크리스마스>가 '빛의 영화'였던 것은 분명했다. 그러니 오죽 기대가 컸겠는가. 대밭을 지나는 바람소리, 눈오는 새벽 절의 풍경소리, 여울물 소리, 보리밭을 스치는 바람소리 등등. 생각만 해도 황홀했다. 그러나 결과는 그저 그랬다. 유영길 촬영감독과 촬영지였던 군산의 눈부신 빛에 해당할만한 소리의 작용은 없었다.

또 다른 소식은 내용이었다. 20대 중반 쯤의 순수한 남자와 30대 초, 또는 중반 쯤 되는 이혼녀의 사랑이라. 이것 또한 굉장한 소식이었다. 그 당시 우리나라는 이혼이 급증하던 무렵이었다. 이 사회적 현상은 문화적으로 여성의 순결에 대해 무지막지하게 보수적이었던 우리나라에 신선한 반전을 기대해볼 수도 있었던 현상이었다. 젊은 이혼녀와 첫사랑을 하는 남자의 이야기가 얼마든지 현실의 이야기일 수 있었으니

까. 필자는 무릎을 쳤다. "허진호, 이 사람 젊은 사람이 대단하다!" 빛에서 소리로, 그리고 삶과 죽음의 이분법에서 순결한 것과 헤픈 것에 대한 이분법으로... 그러나 결과는 그저 그랬다... 정도가 아니라 좀 참담했다. 이 영화가 개봉되었을 때 "<봄날은 간다>를 본 커플은 깨진다."라는 소문이 났었는데, 그 소문은 영화적으로 근거가 있었다. <8월의 크리스마스>가 생명으로 죽음을 껴안았다면 <봄날은 간다>는 사랑에 죽음의 키스를 날린 셈이었으니까.

반면에 연기비평적 맥락에서 <봄날은 간다>는 눈부셨다. <봄날은 간다>는 <8월의 크리스마스>만큼이나 주소 있는 연기의 교과서라고 할 수 있는 작품이다. 그러나 <봄날은 간다>의 경우 사랑과 이별이라는 하나의 커다란 주제에 작용하는 연기자들의 상세감각적 섬세한 연기들에 무엇인가 불투명한 것이 작용하면서 주제를 왜곡시킨다. 단적으로 말해 매 장면마다 연기자들의 주소 있는 연기들은 분명한데 전체적으로 그 지점들이 관객에게는 엉뚱한 계기가 된다. 결과적으로 편지는 엉뚱한 주소로 배달되고 만다. 이 영화를 본 커플은 깨진다는 소문이 나돈 것이 그 까닭이다. 음악도 좋고 시나리오도 좋다. 그런데 영화는 마지막 편집에서 시나리오대로 가지 않는다. 이것은 틀림없이 감독의 개입이다. 어쩌면 그 과정에서 허진호 감독의 개인적인 아픔이 작용했을지도 모른다. 그리고 그것이 이 영화의 엉뚱한 주제가 되어버렸는지도 모른다. 도대체 무슨 일이 벌어진 것일까?

영화잡지 <시네 21>2002년 377호에 미국 USC대학의 영화학과 교수 데이비드 제임스가 쓴 한국영화에 대한 간단한 글이 있다. 2002년 11월 3일까지 USC대학에서 한국영화제를 개최했는데 그는 그 행사를 포함해서 모두 세 차례 한국영화제를 책임기획한 사람이다. 허진호 감독의 <8월의 크리스마스>는 이 영화제의 첫 번째 상영작이었다. 데이비드 제임스의 글 <불확실성의 알레고리>는 워낙 짧은 글이어서 <8월의

크리스마스>에 할당된 문장도 한 문장이다. "첫 번째 상영작인 <8월의 크리스마스>는 이러한 모순들을 선언한 작품이다. 즉 아름답도록 미묘한 연기, 억제된 사랑과 멜로드라마의 관습은 영화에 매혹적인 구조를 제공해주며, 영화의 촬영술 또한 최고의 경지를 보여줌에도 불구하고 정작 영화 속 주인공은 별 야망이 없는 사진사로 차마 사랑할 수 없었던 한 여성의 사진을 유일한 유품으로 남기고 죽는다." 인용한 문장 속에 '모순'이라는 말은 한국 현대영화에 대한 데이비드 제임스 논평문의 주제이다. 그는 구세대를 대표하는 임권택 감독의 <서편제>, <취화선>등의 영화와 비교할 때 박광수 감독의 <아름다운 청년 전태일>, 홍상수 감독의 <오! 수정>,허진호 감독의 <8월의 크리스마스>와 같은 영화들이 '뉴 코리안 시네마'의 전환점을 이룬다고 생각했다. 그리고 그 근거의 핵심을 실패한 예술가로서의 반영웅으로 주제화한다. 너무 짧은 글이고 또 그 자체로 흥미 있는 해석이기도 하지만 <8월의 크리스마스>를 한 마디로 "실패, 혹은 불가능이라는 똑같은 이야기"로 요점정리 해버리는 데이비드 제임스의 주제의식 또한 대단하다. 그의 글의 마무리 문장을 하나 더 소개한다. "한국영화의 작품들은 너무나 자주, 끊임없이 불안감에 시달리는 동일한 콤플렉스 주변을 맴돌고 있다. 미국에서 작품을 볼 수 있었던 한국 최고의 영화감독들은 그들이 가장 뛰어난 성취를 이룩해낸 작품에서조차 자기 자신의 불확실성에 대한 알레고리, 즉 은유를 하지 않으면 안 되는 것처럼 느끼는 듯하다."

 필자가 뜬금없이 데이비드 제임스의 글을 거론한 이유는 그의 글이 <8월의 크리스마스>보다 <봄날은 간다>에 시사하는 특별한 점이 있기 때문이다. 그것은 거의 예언자적으로 특별하다. <8월의 크리스마스>에서 필자를 사로잡았던 허진호 감독의 무언가 특별함이 <봄날은 간다> 이후의 영화들에서 느껴지지 않는다. 특히 <봄날은 간다>가 아쉽다. 상세감각적 연기와 주소가 분명한 연기라는 연기비평적 관점에

서 연기자들의 뛰어난 성과가 결국에는 주제를 왜곡시킬 정도로 미묘하게 작용하는 연기 외적인 간섭으로 희미해진다. 필자는 그 연기 외적인 간섭이 구체적으로 무엇인지 모른다. 앞에서 잠깐 언급한 허진호 감독의 개인적인 아픔이 전혀 상관없을 지도 모른다. 사실 허진호 감독의 이야기를 직접 들어본 것도 아니니 데이비드 제임스의 일반화를 인용하는 정도에서 멈추는 것이 좋을 듯도 싶다. 하지만 한 가지는 분명하다. 그것은 시나리오가 영화가 되는 과정에서 무언가 변화가 일어났다는 점이다.

시나리오는 음악으로 치면 악보와 같다. 연극의 경우라면 희곡인 셈인데 악보나 희곡과 시나리오와는 적어도 현재로서는 적지 않은 차이가 있다. 악보나 희곡은 연주가나 연출자에 의해 얼마든지 엉뚱하게 해석되어도 여전히 악보의 작곡자나 희곡의 작가의 이름이 일순위로 거론된다. 베토벤이나 모차르트 또는 셰익스피어나 체홉을 생각해봐도 그것은 분명하다. 그런데 시나리오 작가의 이름은 언제나 뒷전이다. <맨 프롬 어스>라는 영화의 시나리오 작가 제롬 빅스비만이 아마 유일하게 영화 제목 앞에 붙은 시나리오 작가의 이름일 것이다. 그래서 오리지널 영화 제목이 <Jerome Bixby's The Man from Earth>인데 이것은 아주 드문 일이다.

<봄날은 간다>의 시나리오는 아주 좋다. 류장하, 이숙연, 신준호, 허진호 네사람의 공동작업으로 되어 있다. 여러 해 전 영화잡지 <시네21>에서 Cine21 시나리오선 그 두 번째로 펴냈었다. 필자도 그것으로 읽었다. 사실 이런 경우가 아니면 시나리오를 구해 읽기도 쉽지 않다. 그런데 이 좋은 시나리오로 영화 작업 중에 미묘한 변화가 일어난 것이다. 연기자들은 시나리오의 내용을 적절하게 파악하여 손에 쥐고 그에 따라 주소가 분명한 연기를 성취했다. 그러나 그 성취가 도움이 되지 않았다. 연기자들은 연기 중에 그러한 상황을 파악하고 있었던가? 만일

그랬다면 싸워야 하지 않았을까? 이런 질문들이 이 글의 핵심을 이룬다.

이 글에서 필자는 시나리오와 영화를 비교해가는 방식으로 연기에 접근한다. 독자들도 이 책을 읽기 전에 시나리오와 영화를 가능한 한 여러 번 접해보면 좋겠다. 장면마다 <8월의 크리스마스>처럼 독자들은 필자가 던지는 질문들을 받게 되는데 물론 정답은 없다. 필자의 질문에 대답하면서 독자들이 나름대로 자신의 입장을 정립하면 그것이 정답이다.

1. <봄날은 간다> 마지막 장면의 문제점. 상우는 득도했는가?

<봄날은 간다>의 마지막 장면이다. 이 남자의 이름은 상우. 나이는 스물일곱에서 여덟 쯤? 녹음실에서 일하는 음향 기술자이다. 지금 보리밭을 스치는 바람소리를 녹음하는 중이다. 마음에 드는 소리를 잡았는가? 아니면?

마지막 장면에서 상우의 표정은 심각한 문제를 내포한다. 표정이 미묘해서라기보다는 이 표정이 위치하는 지점 때문이다. 그 지점 때문에 어떤 해석의 계기가 되고 대체로 그 해석이 이 작품을 대표하는 주제로 인정받는다.

영화에서 이 장면은 상우가 은수라는 여인과 최종적으로 이별을 하고난 후에 나온다. 필자 생각에 그 이별 또한 문제가 많은 장면인데 문제와 문제가 겹쳐지면서 영화로서는 치명적인 해석을 낳게 한다. 물론 필자의 생각에 그렇다.

반면에 시나리오에서 이 장면은 상우가 은수라는 여인과 최종적인 이별을 하기 전에 위치한다. 영화에서는 아무런 맥락도 없이 그냥 마지막에 등장하는 장면이지만 시나리오에서는 앞부분에 이미 보리밭을 스치는 바람소리에 대한 언급이 있다. 은수가 상우에게 묻는다. "소리

따려고 얼마까지 기다려 봤어요?" "한 일 년?" "일 년?" "보리밭 소린데 정말 포근해요. 근데 그게 해마다 달라요. 옛날에 듣던 그 소리가 나올까 해서 또 가고 해마다 따러 다녀요. 꼬박 일 년을 기다리는 거죠." "궁금 하네요. 그 소리가 어떤 소릴지..." 그렇다면 지금 상우는 기다리던 그 소리를 잡은 것이다. 포근한 소리. 그래서 저 표정이 나오는 것이다. 은수가 옆에 같이 있었으면 더 좋았겠지만 말이다.

상우는 은수라는 연상의 여인을 만나 사랑에 빠진다. 은수는 강릉방 송국 아나운서인데 한 번 이혼한 여성이다. 나이는 삼십대 초반에서 중반 쯤? 그리고 상우는 호된 사랑의 아픔을 겪는다. 그 아픔을 극복할 즈음 보리밭 바람소리를 잡는다. 은수에게서 다시 연락이 오고 이제 상우는 영화의 마지막 장면과 같은 표정으로 은수와의 관계를 정리... 하면 좋겠지만 사실인 즉 그렇지 못하다.

영화에서 은수와 최종적인 이별을 할 때 상우의 표정은 한 마디로 무심을 가장한 그 무엇이다. 편협함? 옹졸함? 분노? 두려움? 그리고 이어지는 영화의 마무리 지점에 득도한 표정이 나온다. 아예 영화는 그 표정에서 딱 정지한다. 그 지점을 강조하며 어떤 해석의 계기를 예약 하는 것이다. 그래서 계간 <시나리오> 편집장 유광은 <봄날은 간다> 의 주제를 한 마디로 "사랑의 통과의례에 초점을 맞춘 성장영화"로 요점 정리 해버린다. 그렇게 상우는 득도하고 영화는 끝난다. 유광뿐만 아니라 <봄날은 간다>에 대한 일반적인 이해가 그렇다. 그러나 은수 는? 아무래도 이와 같은 해석은 상우에게 초점을 맞추고 있다. 그러니까 유광의 글 제목이 <상우는 은수를 왜 보냈을까?>이다. 유광은 또 다른 글을 하나 더 써야할 지 모른다. <은수는 상우를 왜 찾아왔을까?>

시나리오에서 두 사람의 마지막 모습은 다음과 같이 묘사된다. 은수 의 묘사가 먼저 나오고 조금 후에 상우의 묘사가 나오면서 시나리오는 끝난다. "창 밖 벚나무들 아래 사람들 속에 은수가 가고 있다. 벚꽃

구경하듯 천천히 걸어가는 은수." "마지막 남은 꽃잎이 떨어지는 길을 상우가 걷고 있다. 세상구경이라도 하는 듯 느릿느릿 주위를 둘러보며 걷는 상우." 필자가 이해한 <봄날은 간다>의 주제는 사랑의 무상함이다. 그래서 제목이 <봄날은 간다>가 아닌가. 두 사람의 마지막 묘사로 미루어 성장이라면 사랑의 무상함을 깨닫고 그 집착으로부터 자유로움을 말하는 것일까? 문제는 필자가 무심을 가장한 그 무엇이라고 표현한 상우의 표정에서 보리밭 득도의 표정에 이르는 과정이 너무 순식간이라 그 과정의 효과가 어쩌면 엉뚱한 것을 의도했을 가능성이다.

한 번 이혼한 은수가 풋풋한 상우와의 관계를 통해 사랑의 무상함에 대한 불안을 잠시나마 잊어보려 했을 수 있다. 그러면서도 은수는 "사랑이 어떻게 변하니?"로 표현되는 상우의 순진함을 껴안기에 자신의 삶에 대한 욕심이 너무 강하다. 이런 의미에서 <봄날은 간다>의 주제를 다시 정리하면 사랑의 무상함이라는 현실과 모든 것을 껴안는 사랑의 영원함이라는 이상의 충돌이다. 이런 일차적인 주제를 배경으로 필자가 느끼는 <봄날은 간다>의 진정한 주제는 그 충돌의 해결로서 소통이다. <봄날은 간다>의 경우 차라리 소통의 부재라 할 수 있겠다. 사랑의 무상함과 그 집착으로부터 자유로움이 꼭 헤어짐일 필요는 없다.

시나리오의 묘사대로라면 두 사람이 저마다 무상한 사랑의 집착으로부터 자유로움을 증득했을지는 모르지만 서로 떨어져 걷고 있지 않는가. 영화와 시나리오 어디에도 두 사람이 소통하는 장면은 없다. 은수가 불충분하나마 안쓰럽게 시도하는 일련의 장면은 있지만 상우는 말 그대로 완벽한 '벽'이다. 그러니 영화를 상우가 득도한 장면으로 마무리하는 것은 너무 일방적이다. 그 장면의 지점은 시나리오가 더 적절하다. 그리고 두 사람이 최종적으로 이별하는 장면에서 상우는 최소한 시나리오처럼 "데려다 줄게." 정도는 제안했어야 했다. 시나리오가 영화가 되는 과정에서 도대체 무슨 일이 일어난 것일까?

2. 상우와 할머니의 뒷모습

영화가 시작하면 서울 변두리의 골목길. 눈이 쌓인 겨울. 봄이 오면 충분히 아름다울 수 있는 길. 그러나 지금 그 봄을 짐작하기 어려운 길. 어디에서나 볼 수 있는 할머니의 뒷모습. 어쩌면 인생의 한 시기에 충분히 아름다웠을 지도 모르는, 그러나 지금은 그 아름다움을 짐작하기 어려운 뒷모습. 자전거를 끌고 그 할머니를 쫓아가는 젊은이. 그 젊은이의 뒷모습. 어쩌면 무언가 엄청난 사랑을 꿈꾸고 있을지도 모르는, 그러나 지금은 그 사랑을 짐작하기 어려운 뒷모습. "할머니, 어디 가요? 할머니, 같이 가." 할머니는 어디로 가실 것이며 결국 젊은이도 따라 가게 될 그 길은 어디로 갈 것인가? 이 첫 장면이 사라지면서 영화의 제목 '봄날은 간다'가 뜬다.

자우림의 김윤아가 이 영화의 주제가 <봄날은 간다>의 가사를 썼을 때 어쩌면 허전한 이 첫 장면에서 영감을 받았을 수도 있다. 그 가사를 인용한다.

눈을 감으면 문득 그리운 날의 기억
아직까지도 마음이 저려 오는 건
그건 아마 사람도 피고 지는 꽃처럼
아름다워서 슬프기 때문일 거야, 아마도.
봄날은 가네 무심히도 꽃잎은 지네
바람에 머물 수 없던 아름다운 사람들
가만히 눈감으면 잡힐 것 같은
아련히 마음 아픈 추억 같은 것들
봄은 또 오고 꽃은 피고 또 지고 피고
아름다워서 너무나 슬픈 이야기

봄날은 가네 무심히도 꽃잎은 지네
바람에 머물 수 없던 아름다운 사람들
가만히 눈감으면 잡힐 것 같은
아련히 마음 아픈 추억 같은 것들
눈을 감으면 문득 그리운 날의 기억
아직까지도 마음이 저려 오는 건
그건 아마 사람도 피고 지는 꽃처럼
아름다워서 슬프기 때문일 거야, 아마도

영화 <봄날은 간다>의 첫 장면이 이렇게 평범해 보이는 시작이지만 사실 영화의 첫 장면으로서 평범한 장면이 아니다. 영상적인 측면에서 첫 장면으로는 너무 평범해 보이기 때문에 그렇다. 시나리오에서는 집 안 마루 끝에 앉아 눈 녹은 물이 똑똑 떨어지는 것을 바라보는 상우와 함께 영화가 시작한다. 시나리오대로라면 좀 더 '있어 보이는' 시작이었 겠지만 영화는 영상적으로 거의 허전해 보이는 이 장면을 택했다. 이유 는?

당연히 '있어 보이지 않기' 때문이다. <8월의 크리스마스>가 그 평범 한 외관에서 영웅과 공주의 이야기였다면 <봄날은 간다>는 겉모습 그대로 무상한 세간사에서 허우적거리는 우리네 중생들의 봄날이 가는 이야기이다.

영화 제목 <봄날은 간다>는 원래 오래 된 대중가요의 제목이다. 손로 원이 가사를 쓰고 박시춘이 곡을 붙였다. 노래는 백설희가 했다. 이 노래는 편곡되어 영화 안에서 다양하게 쓰인다. 그 가사는 단순하지만 영화 <봄날은 간다>의 일차적인 주제에 어떤 구체적인 이미지를 제공 한다. 여기 그 가사를 인용한다.

연분홍 치마가 봄바람에 휘날리더라
오늘도 옷고름 씹어가며
산제비 넘나드는 성황당길에
꽃이 피면 같이 웃고 꽃이 지면 같이 울던
알뜰한 그 맹세에
봄날은 간다
새파란 풀잎이 물에 떠서 흘러가더라
오늘도 꽃편지 내던지며
청노새 짤랑대는 역마차길에
별이 뜨면 서로 웃고 별이 지면 서로 울던
실없는 그 기약에
봄날은 간다

 할머니를 따라가는 젊은이의 이름은 상우. 녹음실에서 일하는 음향 기술자이다. 나이는 스물일곱에서 여덟 쯤? 할머니는 치매에 걸리셨다. 돌아가신 할아버지는 기관차 운전사였는데 지금 할머니는 할아버지가 일하시는 기차역으로 마중 가시는 중이다. 시나리오 앞부분에서 상우는 착하고 감수성이 예민한 젊은이지만 영화에서는 좀 더 평범하고 어리다. 상우역을 연기하는 유지태는 목소리, 의상, 머리 스타일에서 평범한 소년의 느낌을 효과적으로 살린다.
 역사에 앉아 오지 않는 할아버지를 기다리는 할머니. 그 할머니를 상우가 모시고 나올 때 할머니의 얼굴이 화면의 중심에 뜬다. 젊으셨을 때 자존심이 강했을 얼굴. 할머니를 연기하는 백성희는 우리나라 원로 연기자의 한 명이다. 상우의 얼굴은 아직 제대로 화면에 잡히지 않는다. 이제 영화의 제목이 깔리면서 <봄날은 간다>는 이렇게 역 앞에 세워져 있는 상우의 자전거처럼 거의 익명의 느낌으로 시작한다.

상우의 평범함은 연기비평적 관점에서 적절해 보인다. 그 평범함이 가는 봄날과 밀접하게 관련된 소통의 문제를 야기하기 때문이다. 이 소통의 문제는 우리 시대 이성 관계의 핵심적인 문제로서 사랑의 무상성을 이야기하는 <봄날은 간다>의 파생적 주제라 할 수 있다. 연기자 유지태는 이 땅의 평균적 남자의 평범함을 영화 전체를 통해 대체로 유지한다.

3. 강릉으로 가는 상우 새벽에 내린 눈을 밟다

일단 상우는 강릉으로 간다. 강릉방송국 일이다. 새벽에 집을 나선다. 눈이 내려 쌓여 있다. 아무도 밟지 않은 새하얀 눈. 소년 같은 모습의 상우는 강아지처럼 큰 신발을 신고 하얀 눈에 첫 발자국을 찍으며 즐거워한다.

이제 상우는 한 여자를 만날 것이고 그 여자를 사랑하게 될 것이다. 그로서는 첫사랑임에 틀림없다. 상우의 집. 기와지붕, 장독대, 미닫이문, 댓돌, 툇마루, 백열전구의 노란 불빛 등등. 모든 것이 너무 고전적으로 평범한 한국적인 것이다. 이 평범함이 사랑의 경계에 부딪히면 어떻게 될 것인가?

상우가 나가고 무언가 징후처럼 할머니의 방에 불이 켜진다. 할아버지에 대한 사랑과 집착이 결국 치매에까지 이르게 된 할머니의 가버린 봄날. 상우는 강릉 가는 길에 지도를 잃어버린다. 운전대 앞에 놓아둔 지도가 바람에 날아가 버린 것이다. 이제 상우의 사랑은 길을 잃게 될 것이다.

시나리오에서 상우가 집을 나서려 할 때 이미 할머니 방에 불이 켜져 있다. 상우는 "할머니."하고 할머니 방에 들어간다. 강아지처럼 눈을 밟는 상우의 모습은 없다. 지도를 잃어버릴 때에도 영화에서는 하품을

하는 중에 잃어버리는데 시나리오에서는 손으로 바람을 느끼는 중에 잃어버린다. 하지만 일단 평범으로 가닥 잡아 가니까 그것도 좋다. 눈을 밟는 유지태의 소년 같은 장난끼나 운전하다 입을 쩍 벌리고 하품하는 모습도 적절하다. 첫사랑을 암시하는 것도 좋고 곧 지도를 잃어버릴 사건과도 잘 어울린다. 단지 영화에서는 잃어버린 지도가 방송국일로 소리를 따기 위해 찾아가야할 장소들의 약도라는 것에 대한 아무런 암시가 없다. 그저 상우의 "아이고."가 전부이다.

4. 상우와 은수의 첫 만남

강릉터미널에서 상우와 은수가 만난다. 상우가 좀 늦게 도착해서 기다리던 은수는 대합실 벤치에 앉아 잠들어 있다. 은수는 30대 초, 중반쯤의 강릉방송국 아나운서. 자연의 소리를 소개하는 프로그램을 진행하느라 음향기술자인 상우를 서울에서 부른 것이다. 짙은 색 코트와 새빨간 목도리. <8월의 크리스마스>에서 다림이의 마지막 장면에서의 의상이다. 그 때는 죽음과 생명이었다. 지금도 그럴까? 관객이 곧 알게 되겠지만 은수는 이혼한 여자이다. 그러니 일단 자신의 봄날에 죽음을 선언했을 수 있다. 그렇다면 생명은 새로운 사랑? 어쨌든 지금은 의상으로 몸 전체를 꽁꽁 싸고 있는 느낌이다. 불꽃은 내면에 너울거리는가?
상우가 도착했을 때 은수는 벤치에서 자고 있었다. 일반적인 여자의 모습은 아니다. 자고 있는 여자가 은수인가를 확인하기 위해 상우는 휴대전화를 이용한다. 사실 늦게 도착하면 상식적으로 차에서 내리자마자 도착 했다는 전화를 하게 마련이지만 어쨌든 상우는 현실에 적응하고 있다. 시나리오에서는 터미널 앞에서 두 사람이 휴대전화를 통해 자연스럽게 만나고 인사한다. 그렇다면 영화에서 좀 억지스럽게 두 사람이 만나는 장면의 의미는?

쉽게 생각해볼 수 있는 것은 상우가 자신의 봄날에 죽음을 선언한 은수에게서 봄날을 깨워 낸다는 것. 휴대전화를 받으며 잠에서 깨어날 때 두어 차례 상우를 흘깃 보는 은수의 시선에서도 그것은 암시된다. 그밖에 가능한 의미는 첫 만남에서 설정하는 두 사람의 위계. 은수는 상우보다 나이가 많고, 인생경험이 풍부하며, 고용자라는 것. 어쩌면 상우가 현실적으로 적응력이 있을지는 모르지만 평범하고, 은수에게는 좀 더 독립적이고 괴팍하며 예술가적 기질이 있다는 느낌. 적어도 은수는 스스로 그렇게 생각하고 있다는 느낌.

거창하게 기지개를 켠 후 상대를 장악하는 듯싶은 시선과 함께 은수가 손을 내밀고 상우는 고개를 숙여 그 손을 잡는다. 상우가 입고 있는 파카의 모자 털 부분이 주인의 손길을 기다리는 멍멍이와 같은 느낌을 준다. 은수의 꾸지람. "그런데 좀 늦으셨네요." 장난스러움과 부끄러움이 기묘하게 섞여 있는 소년 같은 미소와 함께 그 꾸지람을 받아들이는 상우. 이렇게 두 사람은 처음 만난다.

은수역을 맡은 연기자는 이영애이다. 상우역의 유지태가 별 특별한 생각 없는 평범한 소년의 이미지를 손에 쥐고 간다면 은수역의 이영애는 자신의 한계와 가능성에서 끊임없이 흔들리고 반발하는 30대 여성의 이미지를 손에 쥐고 간다. 두 연기자가 모두 이 땅의 20대와 30대의 전형적인 이미지를 손에 쥐고 있으며 그런 점에서 시나리오의 변화는 적절하다.

5. 은수, 대나무를 가볍게 잡다

상우와 은수는 대숲을 스치는 바람소리를 녹음하기 위해 산골을 찾는다. 상우는 대숲 한 복판에서 한 손을 귀에 대고 소리에 집중한다. 원고의 아이디어를 노트하다 은수는 그러한 상우의 모습을 응시한다.

소리에 관한한 상우는 엄청 진지한 것처럼 보인다. 은수는 상우의 자리에 와서 상우처럼 소리를 들어본다. 상우는 또 다른 자리를 찾아간다. 은수는 문득 자기 옆의 대나무를 바라본다. 손으로 가볍게 잡아 한번 눌러본다. 위를 올려다보는 은수의 얼굴에 떠오르는 경이로운 표정. 그것은 소리였을까?

이 장면에서 이영애의 연기는 상세감각적으로 미묘하다. 상우의 진지한 모습이 은수에게 어떤 식으로든 작용했음에 틀림이 없다. 은수는 세상에 존재하는 다양한 감각적 차원에 욕심이 많은 여인일지도 모른다. 그래서 처음에는 상우를 흉내내보려 했을 것이다. 그러다가 자기 옆의 대나무를 손으로 누르게 되고 그 진동이 소리를 빚어냈는지도 모른다. 옆으로 이동한 상우도 그 순간 그 소리를 쫓아 고개를 돌리게 된다. 아주 찰나적인 순간이지만 한 순간 두 사람이 같은 소리에 집중한다.

하지만 여전히 그것은 소리였을까? 은수는 왜 문득 자기 옆의 대나무를 손으로 잡아 눌러 보았을까? 그것은 충동적이었다. 그 충동은 어디에 기인한 것일까? 촉각이었을까? 대나무를 손으로 가볍게 잡아 쥐는 은수의 몸짓은 거의 관능적이었다. 한 번의 대나무 진동이 야기한 것은 무엇이었을까? 그 순간 은수의 내면에서 경이롭게 깨어난 것은 무엇이었을까? 그것이 소리였다면 그 소리는 적어도 은수에게는 관능적인 소리였음에는 틀림이 없다. 이 미묘한 깨어남을 표현하는 이영애의 연기는 한 마디로 감각적이다.

그 짧은 순간 후 영화는 적당한 소리를 찾는 두 사람의 일상적인 모습과, 함께 대숲을 스치는 바람소리를 듣는 서정적인 장면으로 넘어간다.

시나리오에서 대밭을 찾아가는 장면이 있는데 영화에서는 생략되었다. 상우는 오는 길에 약도를 잃어버렸고 은수는 차안에서 잠이 들어

엉뚱한 곳을 찾아가는 장면이다. 상우는 잠든 은수를 깨우고 싶지 않았다. 영화에서 은수는 터미널에서 잠든다. 시나리오에서 대숲에서 소리를 따는 장면은 소리에 대한 은수의 감각을 보여 준다. 은수는 대숲을 스치는 좀 더 가는 바람소리를 찾고 있는 중이다. 두터운 바람소리와 가는 바람소리라... 시나리오의 전체적인 분위기는 오로지 대숲을 스치는 바람소리에 집중되어 있다. 영화에서 대숲을 스치는 바람소리를 살려내기는 어려웠던 것 같다. 주로 음악으로 대체되어 있다.

6. 은수 손가락에 피 멈추는 법을 가르쳐 주는 상우

녹음이 끝나고 두 사람은 대숲 가에 자리 잡은 산골집으로 돌아온다. 점심을 부탁해 놓았다. 은수가 산골집 할머니와 몇 마디 인터뷰를 한다. "저 뭐 좀 여쭤 볼려구요." "여쭤 봐." 할머니는 그냥 산골집 할머니인 것 같은데 억양이나 몸짓이 자연스럽다.

상우는 식사를 기다리며 툇마루에 앉아 있다. 마이크 커버의 털을 빗으로 손질하고 있다. 은수가 부엌에서 나오며 마치 멍멍이를 쓰다듬듯이 마이크를 쓰다듬는다. 또 다시 은수의 억압된 촉각. 그리고 상우를 만만하게 보는 것도 분명하다. "녹음한지 오래됐어요?" "한 오년 됐어요." "으응, 오년치고 잘 하네." 상우도 은수의 내려다보는 시선을 느낀다. 은수가 가방에서 종이를 꺼내는 순간 손가락에서 피가 난다.

상우가 할머니에게서 배웠다며 피 멈추는 법을 은수에게 가르쳐준다. 손을 심장보다 높이 하고 흔들면 된다. 은수가 할머니와 같이 살아 좋겠다하고 상우는 할머니가 지금 아프시다고 이야기한다.

이제 멍멍이 취급받던 상우가 주도권을 쥔다. 은수가 손을 소극적으로 흔들자 강력하게 말한다. "이게 뭐에요. 이게. 이렇게, 자, 이렇게." 은수가 군말 없이 따라 한다. 마치 서로 반갑게 만나 손을 흔드는 것

같다. 상우가 은수의 잠재된 관능적 충동을 자극하고 있음에 틀림없지 않을까? 은수의 경우 내면에서 작용하는 잠재의식의 미묘한 작용을 이영애는 제대로 손에 쥐고 있다.

점심상을 받았을 때에도 상우의 주도권은 계속 된다. 처음에는 산같이 쌓인 밥을 다 먹을 수 있다고 고집하던 은수가 기죽은 표정으로 한 숟갈 밥을 퍼 상우의 밥그릇에 얹어 준다.

시나리오에서 할머니 치매 이야기가 나오고 은수가 사진 보여드리는 거라든지 화분 기르는 것 등에 대한 조언을 한다. 은수의 산 같은 밥을 상우가 떠갈 때에도 두 사람의 분위기는 상호 협조적이다. 관계에서 일종의 힘겨루기 같은 느낌은 없다. 상우가 차 키를 차에 꽂고 나왔다는 부분이나, 돌아오는 밤길에 하얀 소복을 입은 여자를 차에 태웠다가 은수에게 놀림 받는 일종의 개그 같은 부분에서 미미하지만 두 사람의 위계적 관계설정을 볼 수 있다.

7. 밤에 선글라스를 끼는 은수

두 사람이 개울 소리를 녹음하는 모습. 해는 저물어 가는데 열심이다. 그리고 밤. 돌아오는 차 안. 은수가 라디오를 켠다. 은수가 진행하는 프로그램의 녹음방송. "여기선 아나운서가 PD일도 해요." 무언가 좀 더 높은 곳을 향한 은수의 캐리어에 대한 야심 비슷한 것을 엿볼 수 있는 대목. 그런 은수의 기준으로 지금 나오고 있는 프로그램의 멘트들은 유치하다. 자신이 PD가 아니라 아나운서라 할 때 고개를 끄떡이는 상우의 반응이 문득 신경 쓰이는 은수의 미묘한 표정 변화.

은수는 라디오를 끈다. "왜요? 좋은데요." 상우가 재미있어 하며 다시 튼다. 계속되는 은근한 힘겨루기. 은수는 가방에서 선글라스를 꺼내 쓴다. "아, 쪽팔려." 자연의 소리와 같이 좀 더 고상한 프로그램에 대한

은수의 애착을 이해할 수 있다. 문화적 지위에 대한 은유로서 선글라스? 시나리오에서 은수의 방송이 나오기 전 은수는 들을만한 테이프를 뒤지며 말한다. "뭐 들을 만한 거 없어요? 여자만 태우면 트는 테이프 있을 거 아네요?" 시나리오에서는 이제야 상우를 남자로 보는 은수의 잠재적 욕망이 드러난다. 물론 상우를 어리게 보는 느낌도 있다. 그리고 여관 장면이다. 상우와 은수 두 사람 다 잠이 오지 않는지 창문을 열고 밖을 보는 장면이다. 이 장면은 영화에서 생략되어 있다.

8. 소화기 작동법

이제 영화사 100년에 연기비평적 관점에서 가장 미묘하고도 노골적인 여성의 성적 은유 장면이 시작한다. 대숲에서 은수가 가볍게 대나무를 쥐는 장면도 이 장면과 관련 된다. 늦은 시간 상우와 은수는 불 꺼진 스튜디오에 도착한다. "불 좀 켜주실래요?" 은수가 다시 주도권을 잡는다.

녹음했던 대숲을 스치는 바람소리 중 어떤 소리를 택할 것인가를 두고 은수와 상우의 의견이 엇갈린다. 상우가 음향전문가이니까 웬만하면 상우의 판단을 참작할 것이겠지만 은수의 자기 확신은 남다르다.

상우가 마음이 상해 있을 때 은수는 방송을 녹음하면서 뜻밖에도 상우가 부드럽다고 주장한 대숲 바람소리를 선택한다. 그리고 일반적인 호의를 넘어선 은근한 눈빛으로 상우를 바라본다. 상우의 만족해하는 옆모습이 녹음실 유리창에 은수의 얼굴과 나란히 비친다. 은수는 계속 상우의 눈을 탐색하듯 들여다보고 기분이 풀어져 은수를 바라보는 상우와 눈이 마주치자 친절과 유혹의 경계선상에서 묘한 웃음을 웃는다.

이영애가 마음먹고 연기를 하는 장면이다. 대숲에서 시작한 은수의 잠재적인 어떤 충동이 본격적으로 표면에 떠오르기 시작한다. 심란한

마음을 달래주는 대나무 바람소리의 영향이었을까? 아니면 심통난 상우의 옆모습에서 느껴지는 어린아이 같은 모습에서 일종의 모성애적 작용? 그보다는 은수가 상우에게서 성적 충동을 느낀 것이 확실한 것 같고, 얼마간 잠재의식적일 수는 있겠지만 상우의 호감을 기대하고 있는 부분도 확실히 있어서 은수 입장에서 일종의 조심스러운 성적 접근의 측면이 틀림없다.

사실 강릉터미널에서 은수가 잠든 것도 30대 이혼여성의 외로움이라는 측면에서 이해할 수 있다. 우리나라에서 30대 이혼여성이 누군가의 따스한 체온이 그리울 때 그 충동을 어떻게 해소할 수 있는지 필자로서도 확실치가 않다. 은수의 경우 조금 후에 나오지만 술의 도움을 많이 받는 편으로 보인다. 아니면 혼자 늦은 시간까지 일에 집중하는 모습도 짐작할 수 있다. 굳이 사랑이라는 감정을 운운할 필요 없이 은수는 지금 상우의 따스한 체온을 원한다. 필자는 그것을 눈치 챘다. 상우는 은수의 접근을 눈치 채고 있을까?

녹음에 만족한 두 사람이 복도에 나와 커피를 마신다. "밤에도 일하려면 피곤하지요? 식구들이 걱정 안 해요?" "걱정 해 주는 사람이 있으면 좋겠다." "결혼해요, 그럼." "해 봤어요, 한 번." 그러더니 은수가 느닷없이 상우에게 묻는다. "소화기 사용법 알아요?" 일반적으로 이런 상황에서 여자가 남자에게 소화기 사용법 같은 거 묻지 않는다. 지금 소화기 사용법은 무엇을 의미하는가?

한 마디로 이 장면은 엄청난 장면이다. 은근한 성적 암시가 대숲에서 녹음실을 거쳐 이제 정점이다. 이영애는 자신의 역할을 명확하게 손에 쥐고 있다. "안전핀을 뽑은 후, 노즐을 화원으로 향하고, 손잡이를 강하게 움켜쥔다." 노즐에서 손잡이로 갈 때 은수는 10초 남짓 말을 멈춘다. 한 동안 소화기를 보다가 홍조 띤 얼굴로 상우를 보고 부끄러운 웃음을 지으며 말을 잇는다. "손잡이를 강하게 움켜쥔다." 상우도 따라 웃는다.

"커피 마시면서 외웠어요." 상우가 고개를 돌려 은수를 본다. 상우의 눈치를 살피던 은수가 미묘한 미소와 함께 긴 의자 뒤로 고개를 누인다.

이 땅에서 살아남아야 할 건강한 30대 이혼여성의 부끄러움이자 조심스러움이다. 늦은 밤 혼자 작업하다 복도에 나와 커피를 마시며 문득 소화기 사용법에서 성적 은유를 깨달은 은수의 당혹감을 미루어 짐작할 수 있다. 그래도 은수는 대담하다. 풋풋하고 부드러운 상우에게 은수가 느끼는 충동은 얼마든지 이해할 수 있다. 상우도 어렴풋이나마 눈치 챘다. 은수가 말을 잇지 못하고 머뭇거리던 10초 동안 은수의 내면에 떠올랐을 이미지를 상상해보라. 그것을 이영애는 눈부시게 표현한다. 한 마디로 이 장면은 연기자 이영애를 위한 장면이다. 그리고 그 미묘한 대사를 풀어가는 이영애의 호흡에는 조금의 허술함도 없다.

시나리오에서 이 장면은 낮 시간에 전개된다. 은수는 동료들과 함께 일하고 있고 바람소리를 놓고 두 사람의 갈등 따위도 없다. 30대 이혼여성인 은수의 잠재된 성적 욕구가 이 장면의 핵심이다. 단지 은수로 하여금 대담한 접근을 가능하게 한 상우와의 대화가 있다. "결혼... 안하셨나봐요." "해봤어요." "좋겠다." 좋겠다? 이 대화 후 은수의 소화기 사용법이 시작한다. 성을 합법화 하는 제도화된 결혼에 대한 일종의 반발일 수도 있고 아니면 더 단순하거나 더 복잡한 배경들이 작용할 수도 있겠지만 핵심은 여전히 30대 이혼 여성의 성을 둘러싼 딜레마이다. 문제는 "불 좀 꺼주실래요?"의 시점이다. 그리고 그 시점을 그리 오래 기다릴 필요는 없을 것 같다.

9. 양산을 든 여인

상우가 강릉에서 집에 오니 저녁이다. 마루에서 아버지는 TV에 연결된 노래방 프로그램으로 <미워도 다시 한 번>을 열창하고 있고 할머니

와 고모가 듣고 있다. 아버지는 노래방을 좋아하는 듯싶고 다분히 효자인 듯도 하다. 상우 어머니는 돌아가셨고 고모가 집안 살림을 돌보고 있는데 자기 생활과 치매 어머니 뒷수발에 좀 진력이 나 있는 느낌이다. 아버지 노래가 끝나니 할머니가 주머니에서 100원짜리 동전을 꺼내 아버지에게 주신다. 아버지는 박인환, 고모는 신신애가 연기한다. 비교적 역할에 자연스럽다.

상우와 고모가 할머니 방에서 할머니와 함께 앨범을 본다. 치매 할머니에 대한 일종의 테라피인 셈이다. 우연처럼 상우와 고모의 손가락이 두 장의 양산 든 할머니 사진들을 가리킨다. 양산 든 할머니의 뒷모습 사진은 확대되어 벽에도 걸려 있다. 할머니는 할아버지의 젊었을 적 사진에 애정을 표시한다. 그러나 할아버지의 좀 더 나이 드신 모습에는 반발한다. "누구냐, 이 늙은인?" 삶의 어느 시기에 할아버지가 바람을 피우셨고 치매가 온 할머니는 결국 그때의 충격을 해결 못 하고 그 이전의 할아버지만 기억하고 싶은 것이다.

문제는 할머니 양산 든 사진이다. 왜 양산 든 사진인가? 이 땅의 여인들에게 양산은 무엇을 의미하는가? 햇빛을 가려주는 것? 왜 햇빛을 가리는가? 햇빛으로부터 자신을 보호하기 위해? 그렇다. 자신을. 물론 궁극적으로는 남성을 위한 것이기도 하겠지만, 여성성의 은유로서 피부를 보호하는 구실. 일반적으로 남성이 양산을 쓰지는 않는다. 그러니까 양산은 아마 이 땅의 여성들이 처음으로 오로지 자신만을 위해 확보한 자신만의 공간.

영화 후반부에 죽음에 대한 은유로서 곱게 한복을 차려 입으시고 양산을 들고 골목길을 나서는 할머니의 모습이 잡힌다. 할머니는 할아버지에 대한 집착을 놓고 다시 자신의 모습이 되어 양산을 받쳐 들고 길을 떠난다. 그 날이 할머니의 봄날이다. 영화 후반부에 양산을 쓴 은수의 모습도 보인다. <봄날은 간다>에서 할머니와 은수는 그렇게

겹쳐진다.

시나리오에서 앨범 속 양산 사진에 대한 언급은 없지만 벽에 걸린 양산 사진에 대한 언급은 분명하다. 일반적으로 가정에서 사진을 확대해서 벽에 걸 때 뒷모습을 선택 하지는 않는다. '봄날'과 '간다'의 이미지가 합쳐 있는 느낌의 작용. 이 느낌이 이 작품의 주제이다. 사랑의 무상함과 그리고 그 집착으로부터의 자유로움. 연기자들이 이 주제를 손에 쥐고 연기할 때 전체적으로 주소가 분명한 연기가 나온다. 과연 <봄날은 간다>는 그러한가?

부엌에서 상우는 사과를 깎고 고모는 설거지를 한다. "근데 왜 바람 폈대?" "살다보면 그럴 수도 있단다." "그래?" 상우의 아이 같은 모습이 여실히 드러난다. "상우야, 너 할머니 돌아가시기 전에 장가가라." 이 집안에 여자 손이 하나 더 늘어나면 고모가 편해질 건 분명하다. 시나리오에는 손주라도 보면 할머니 치매에 도움이 될지도 모른다는 대사가 있다. 할아버지는 바람둥이셨고 아버지는 일편단심이셨는데 상우는 어떨까에 대한 암시도 있는데 영화에선 생략되었다. 장가가라는 이야기에 영화에서 상우는 그냥 씩 웃는다.

깊은 밤 강릉에는 봄을 재촉하는 비가 내린다. 은수가 망설이다가 상우에게 전화한다. 다음 주 월요일에 다시 소리 따러 나가자고 제안한다. 다음 주 월요일이라... 상우는 어떤 예감에 설레인다. "아이고." 강릉에 내리던 비가 서울로 올라온다. 은수에게서 작용이 시작된 남녀상열지사의 예감에 설레는 상우의 소년 같은 모습을 유지태가 적절하게 표현한다.

시나리오에선 전화선을 타고 빗소리가 올라온다. 그밖에 상우가 이런저런 소리들과 함께 작업하는 장면이 나오고, 보통 사람들의 노래 녹음 CD 만들어주는 일에 대해 상우와 선배가 나누는 대화가 있다. 아무래도 영화에서 소리를 잡는 일은 어려웠던 것 같다.

10. 상우, 사랑을 시작하고 있는가

바람에 울리는 절의 풍경소리를 잡으러 산사를 찾은 두 사람. 부처님께 절을 올리는 은수의 모습이 종종 절을 찾는 듯싶다. 지금까지와는 다르게 연약해 보이는 은수에게서 무언가 간절한 기도의 느낌도 있다. 그 모습을 눈여겨보는 상우. 은수라는 존재가 인간적인 모습으로 다가온다.

함께 걸으며 은수에게 아까 뭐 빌었냐고 묻는다. 은수가 웃으며 뜸을 들이더니 상우를 보며 말한다. "까먹었다." 그리고 고개를 한껏 뒤로 재친다. 이 순간이 연기비평적 맥락에서 한 지점이다. 관객은 상우에게서 이제 막 사랑이 시작하는 한 남자를 본다. 상우가 은수를 보는 시선을 보라. 상우는 엄숙하게 한 존재로서 은수의 모습을 본다. 이제 은수는 막연한 남녀상열지사의 대상이 아니다. 연기자 유지태는 자신의 역할을 손에 쥐고 있다. 몸을 다시 바로 하면서 은수 가볍게 한숨을 쉰다.

시나리오에서 은수는 "뭘 간절히 바라다가도 곧 잊어요 그냥. 다 변하고, 잊고, 그런 거지 뭐." 라고 대답한다. 세상사의 무상함이다. 어쩌면 이것은 반어법적인 것일지도 모른다. 잊고 싶지만 잊기가 힘든 것도 있지 않을까? 30대 초반에 이혼한 사람의 사연이 평범할 수는 없다. 그 기억과 함께 새로운 관계를 시작할 수 있을 만큼 은수는 용감한가?

이미 대숲과 스튜디오 긴 의자에서도 작용을 시작한 고개를 뒤로 재치는 은수의 모습이 관능적인 것은 분명하다. 그러면서 동시에 무언가 용기를 구하는 자세로도 보인다. 육체적인 관능과 정신적인 갈구의 미묘한 조합. 이영애는 자신의 역할을 명확하게 손에 쥐고 있다. 그 은수를 바라보는 상우의 시선이 엄숙한 것도 이해할 수 있다. 지금 상우에게 은수는 단순한 시선의 대상이 아니라 그 자체로 의미 있는 존재이다. 상우는 사랑을 시작하고 있는가?

11. 은수, 사랑을 시작하고 있는가

절에 바람이 없어 바람을 기다리며 두 사람은 절에서 하룻밤을 잔다. 절에 나란히 방 한 칸씩을 얻은 두 사람. 상우가 툇마루에 나와 담배를 필 때 은수 방 창호지문으로 은수의 그림자가 비친다. 서로를 의식하지 않을 수 없는데 그것을 전혀 드러내지 않는다. 시나리오에서 처음 만난 날 여관 장면이 이 장면인 셈인데 상우의 담배와 은수의 그림자가 두 사람의 은근한 관심을 암시할 뿐이다. 땔감을 들고 지나가는 동승은 상우의 플라토닉한 순수함을 암시한다.

어렴풋한 풍경소리에 잠이 깬 은수. 문을 열고 밖을 보니 눈이 내리고 있다. 바람이 좋다. 불당 앞에서 이미 녹음준비를 끝낸 상우가 바람에 맑게 울리는 풍경소리를 녹음하고 있다. 눈이 쌓이기 시작한다. 조심조심 다가간 은수, 상우 옆에 쪼그리며 앉으며 가벼운 안도의 한숨소리를 낸다.

상우가 작업하기 위해 귀에 끼고 있는 것은 엄청난 성능의 헤드폰. 그 한숨소리를 놓칠 수 없다. 그 소리를 들은 상우의 얼굴에 쑥스러운 미소가 퍼진다. 은수의 안도가 주는 뿌듯한 기쁨일 수도 있겠지만, 귓전에 울리는 은수의 한숨소리에 내포된 관능성에 대한 상우의 첫 반응일 수도 있다. 그것을 눈치 챘는가? 은수의 얼굴에 미묘한 미소가 뜬다.

다음날 짐을 꾸려 나오던 은수는 툇마루에 앉아 기둥에 기댄 채 잠들어 있는 상우를 본다. 이제 은수의 차례가 왔다. 연기미학적 관점에서 한 지점. 지금까지 은수에게 단지 관능의 대상이던 상우가 이제 인간으로서 자신의 본질을 드러낸다. 물론 그러기 위해서 지난 밤 상우가 보여준 헌신적인 작업에의 몰입이 중요한 역할을 했을 것이다. 그리고 상우에게는 그 헌신이 당연할 수밖에 없었다. 연기자 이영애는 자신의 역량을 총동원해서 가능한 한 순수한 경이를 담아 상우를 본다. 이제 은수는

사랑을 시작하고 있는가?

시나리오에 있는 보리밭을 스치는 바람 소리에 대한 상우와 은수의 대화가 여기에서 나온다. 앞에서 거론했지만 영화에선 엄청 의미심장한 마지막 장면이 그 보리밭 소리를 따는 상우의 클로즈업 된 얼굴이다. 영화에서 그 얼굴을 딱 정지시킨다. 관객이 영화의 주제를 파악하는 데에 강력하게 작용하는 하나의 지점이지만 전후사정 없이 나오는 장면이라 사실 좀 뜬금이 없다. 시나리오에서 보리밭을 스치는 바람에 대한 대화는 마무리보다 조금 앞에 나온다.

그밖에 시나리오와 영화의 두드러진 차이는 시나리오에선 은수가 상우를 깨운다. 눈은 펑펑 함박눈이다. 눈 쓰는 빗질소리도 나온다. 소리를 녹음하는 과정에서 상우라는 존재 자체에 대한 은수의 관심이 조금씩 깨어나는 것을 시나리오에서 확인할 수 있지만 은수에 대한 상우의 관심은 아직 좀 희미하다. "아이고." 같은 대사는 없다.

12. 라면 먹을래요?

일을 끝내고 상우가 은수를 집에까지 바래다준다. 헤어지기가 아쉬운 두 사람. 은수가 내리려는 순간 상우가 은수를 부른다. "저기요." 은수가 돌아보자 손을 내민다. 은수가 그 손을 잡는다. 그 손에서 확실하게 전해지는 무엇? 미련을 접듯 차에서 내린 은수가 다시 차문을 열고 상우에게 말을 건넨다. "라면 먹을래요?" 이미 비오는 밤 상우에게 전화할 때부터 예감은 있었지만 상우의 손을 잡을 때 은수에게는 확신이 있었다.

이제 연기비평적 관점에서 아주 흥미로운 상황이 시작한다. 이혼한 30대 연상의 여인이 연하의 남자를 집에 부를 때 전개되는 미묘한 몸짓과 말투의 도전. 유지태는 적절하게 이영애의 눈부신 연기를 위한 자리

를 마련해준다.

대충 어지르고 사는 처지라 은수가 아파트를 서둘러 치우는 모습이 조금 열린 문 사이로 보인다. 상우는 문밖에서 기웃거린다. 정리가 끝나 은수가 문을 열어 상우를 집안으로 들인다. 은수 생각보다 큰 상우. 옹색하게 서로의 가슴이 스치자 은수 문을 더 크게 연다. 시나리오에서 산사를 찾을 때 커다란 상우의 몸과 그 몸에 의지하는 듯싶은 은수의 몸을 대조시키는 장면이 있다. 이 장면이 그 장면인 셈인데 은수의 집에 남자의 출입이 거의 없다는 암시이기도 하다. 상우가 안으로 들어가고 304호 아파트 문을 닫을 때 상우에게서 남성을 느낀 은수의 표정이 거의 조심스러움이라 할까, 당황스러움에 가깝다. 어쩌면 주변을 살피는 느낌도 있을까?

소파에 상우와 나란히 앉은 은수. 소파 옆으로 술병들이 보인다. 상우가 술병들을 눈치 챈다. 은수가 소파에 앉은 자세가 묘하다. 한 손으로는 머리를 만지작거리고 있고 다른 손은 소파 위에서 상우 쪽으로 예민한 촉수처럼 작용한다. "재미있는 얘기 좀 해봐요." "라면에 소주 먹으면 맛있는데. 나 재미있는 얘기 몰라요. 원래 썰렁해." "재밌다." 은수의 말투 또한 앉은 자세만큼 묘하다. 상우를 보고 짓는 웃음도 묘하다.

은수가 소파에서 일어나 싱크대로 간다. 라면봉지를 뜯고 라면 물을 확인한다. 물이 끓으려면 아직 좀 더 시간이 걸린다. 손으로 머리를 한번 넘기더니 은수 상우 쪽으로 몸을 돌린다. 은수, 사슴처럼 순수한 눈망울을 한다. "자고 갈래요?"

"라면 먹을래요?"에서 "자고 갈래요?"의 당연하면서도 놀라운 전개이다. 아무리 순수한 표정을 해도 이런 말을 하는 은수가 오로지 사슴처럼 순수할 수만은 없다. 은수의 말에 담긴 의미를 눈치 챈 상우가 약간 얼빠진 웃음을 웃자 잠깐 어색한 순간 후 은수가 짓는 웃음에는 찰나적으로 유혹적인 욕망이 있다. 마음을 가다듬으며 은수가 생 라면을 한입

씁는다. 은수, 상우를 보며 웃는다. 위험하다기보다는 상우를 편안하게 하는 웃음이다. 화면에 나오지는 않지만 지금 은수 눈에 비치는 상우의 얼굴을 짐작할 수 있다.

"라면 먹을래요?"에서 "자고 갈래요?"까지 상세감각적 연기의 한 전형으로서 은수를 완벽하게 손에 쥔 이영애의 회심의 장면이라 할 수 있다. 연기자 이영애의 머리 위로 북극성이 뜬다.

이렇게 기가 막힌 장면이 바로 다음날 아침으로 넘어간다. 상우가 은수 침대에서 떨어지며 눈을 뜬다. 은수는 마루에서 자고 있다. 라면에 양주, 소주, 맥주를 섞어 마셨다. 상우 비틀거리며 은수 곁에 가 눕는다. 상우가 자는 은수를 바라본다. 은수, 미소 지으며 눈을 뜬다. 상우, 은수 머리를 쓸어준다. 이마에 입을 맞춘다. 은수가 입맞춤을 원하는 표정을 짓고 두 사람은 진한 애무를 시작한다. 은수의 욕망이 강하게 작용하지만 은수 이쯤에서 욕망을 조절한다. "우리 좀 더 친해지면 해요. 응?" 상우, 호흡을 가다듬는다. 은수 손을 잡아 한, 두 번 쓸다가 일어선다. 백조처럼 서있던 은수의 손이 접혀진다.

밖으로 나온 상우 바닷바람을 느낀다. 갑자기 충동적으로 길을 따라 달린다. 문득 고개를 들어 은수 집 쪽을 바라보니 은수가 잠옷 바람에 창을 열고, 보고 있다. 은수, 손을 흔든다. 상우도 어색하게 손을 흔든다. "아, 쪽팔려." 상우의 사랑은 이렇게 구김살 없이 시작하고 은수의 짧은 한숨에는 새로 시작하는 관계 앞에서 빛과 그림자가 교차한다.

시나리오에서 은수는 바로 상우에게 대수롭지 않게 제안한다. "차 한 잔 하고 갈래요?" 반면에 영화는 좀 더 조심스럽다. 어쨌든 시나리오에는 없는 초대의 멘트로 "라면 먹을래요?"는 걸작이다. 이 멘트는 나중에 상우의 분노로 연결된다. "내가 라면으로 보여?" 일단 은수의 아파트에 상우가 들어온 후 시나리오는 급격하게 전개된다. 두 사람이 술을 엄청 마시고 각각 흩어져서 잔 다음날 아침 상우가 은수에게 다가가

입을 맞춘다. 일단 진한 애무까지는 O.K. 그러고는 몸을 빼는 은수. "좀 더 친해지면 하죠." "미안해요." "아냐... 내가 미안해." "저 갈 게요." 약간 상기된 표정으로 차에 오르는 상우에게 은수는 전화를 하고 상우가 돌아보자 창가에 서서 손을 흔드는 은수가 보인다. 대충 이런 양상이다. 상우에 대한 은수의 호감과 성적 충동을 상우가 대충 눈치를 챘고 적당한 선에서 은수가 육체적 관계까지의 수순을 조절한다.

영화는 심리적으로 좀 더 미묘하다. 은수에 대한 상우의 감정이 설레이는 사랑의 씨앗을 품고 있고 은수 또한 무언가 호감 이상의 감정이 분명한데, 연하의 상우를 육체적 관계로 끌어가는 은수의 몸짓과 말투가 절묘하다. 이영애와 유지태의 호흡이 아주 좋다.

이어지는 베드신은 정해진 수순이다. 상우가 은수의 등을 긁어주고 있다. 은수가 상우의 품으로 파고든다. "같이 있으니까 참 좋다." 은수의 손이 소중하게 상우의 가슴과 팔을 느낀다. 은수는 그렇게 따스한 사람의 체온이 그리웠던 것이다. 그 손길을 느낀 상우의 손이 은수의 어깨를 조심스럽게 다독거릴 때 은수가 상우의 가슴을 손바닥으로 철썩 친다. 두 사람이 함께 웃는다. 여전히 계속되는 힘겨루기?

두 사람이 벗은 몸으로 함께 침대에 있는 이 장면은 시나리오에 없다. 그냥 둘이 함께 있을 시간을 확보하느라 녹음테이프의 빗소리를 이용하는 장면이 있고 은수의 대사가 있을 뿐이다. "그럼 우리 이제 친해진 건가?" 은수나 상우나 아직 사랑이라는 말을 쓰지 않는다. 시나리오의 경우 어떤 의미에서 여기까지가 프롤로그인지도 모른다. 일단 친해지고 난 후 사랑의 무상성과 그 과정이 좀 애매하기는 해도 사랑이라는 집착으로부터의 자유.

13. 상우의 배에 가벼운 펀치를 날리는 은수

봄이 왔다. 상우 할머니는 노래 <봄날은 간다>를 흥얼거리신다. 상우 얼굴에 사랑의 기쁨이 묻어나고 녹음실 동료들도 무언가가 진행 중임을 눈치 챈다. 동료들과 술자리 중에 은수와 통화를 하는 상우는 은수가 너무 보고 싶다. 택시를 모는 친구를 불러 강릉으로 가자고 조른다. "정국아, 나 좋아하는 사람 생겼다... 강릉 산다... 보고 싶다."

새벽에 가까운 밤. 닭소리가 들린다. 은수가 길에 나와 상우를 기다린다. 만나는 두 사람. 술에 취한 상우가 엄청난 기세로 은수를 껴안는다. 은수가 상우의 배에 가벼운 펀치를 날린다. "술 마시니까 멋있다." 상우 다시 은수를 껴안고 사랑이 흘러넘치는 소리를 낸다. "좋다." 상우는 정말 좋아 보인다. 왜 안 그렇겠는가. 그런데 은수는? 상우의 배에 날린 가벼운 펀치는 그냥 좋기만 해서 날린 펀치였을까?

물론 좋기도 하겠지만 그것은 두 사람 사이의 관계에서 계속되는 힘겨루기의 한 측면이다. 아무리 친구라도 영업용 택시를 모는 형편의 친구에게 강릉까지의 주행은 큰 부담일 것이고 직장에 가야 하는 은수에게도 새벽에 들이닥치는 상우가 부담 되는 부분도 틀림없이 있을 것이다.

그래도 술 취한 상우가 멋있다. 무언가 온몸을 불태우는 삶의 박력이 은수에게 멋있는 것이다. 은수는 그렇게 살고 싶었을 것이고 가능하면 그렇게 살고자 할 것이다. 어쩌면 은수의 이혼이 그것과 관련이 있을 지도 모른다. 술에 취한 상우의 박력이 은수 내면의 무엇인가를 자극했고 그래서 펀치를 날리는 은수.

하지만 상우의 박력은 술기운이다. 그 술기운이라는 것이 얼마나 가겠는가? 한번 이혼한 은수는 그런 기운의 무상함을 잘 알고 있을 것인데, 이런 것이 사랑인가? 이것이 봄날인가? 지금 이렇게 봄날은 가고

있는가? 상우의 품에 안겨 집으로 들어가는 은수의 밝은 표정에 아주 미묘한 착잡함이 스친다.

시나리오에서 상우는 차분하다. 오히려 은수가 상우를 강릉으로 부른다. 은수가 상우를 사랑하는지는 확실치가 않지만 상우의 따스한 체온이 그리운 건 분명하다. 은수에 대한 상우의 감정도 사랑인지가 모호하다.

시나리오에서는 상우 가족들에 대한 부분이 두드러진다. 젊었을 때 죽은 아내에 대한 그리움의 빈자리로 아버지의 노래에 대한 집착. 가령 라디오 노래자랑 프로그램이라든지, 아니면 TV의 전국노래자랑. 또는 노래 녹음 CD 제작 같은 것. 할머니 치매와 관련된 사진 확대 작업들, 슬라이드와 환등기, 신발을 감추는 할머니 등등. 시나리오는 이렇게 일상 속에서 우리 모두의 가는 봄날을 잡고 있다. 상우와 은수의 관계는 두 사람이 공원에서 데이트를 하는 모습처럼 비교적 담담하게 그 일상의 한 부분을 이룬다.

영화에서 데이트 장면은 강릉 박물관이다. 여기에서도 두 사람의 힘겨루기는 계속된다. 강릉의 옛 사진과 현재 사진을 놓고 은수가 상우를 놀린다. 그것을 눈치 챈 상우가 씩 웃으며 앞서가는 은수에게 아무 말도 없이 오던 길로 돌아간다. 은수가 종종 뛰면서 상우를 따라 뛰어간다. 시나리오에서는 없는 장면이다.

14. 은수와 상우 나란히 서서 부부의 무덤을 바라보다

은수, 상우 차를 운전한다. 액셀은 상우에게 맡기고 핸들만 잡고 있는데 서툰 주제에 대담하다. 액셀을 밟고 있는 상우에게 말한다. "속력 좀 더 내봐요." 두 사람 국도변에 차를 세우고 내린다. 봄이 화창하다. 소 울음소리도 들린다. 이제 영화 <봄날은 간다>의 국면이 전환되기

시작하는 한 지점이 시작한다. 작품의 주제에 따른 연기자들의 비교적 주소가 분명한 연기를 볼 수 있다.

길 맞은편 비탈, 나무 아래에 나란히 서 있는 부부의 무덤이 있다. 은수가 상우의 팔짱을 끼며 묻는다. "상우씨, 우리도 죽으면 저렇게 같이 묻힐까?" 상우 대답 없이 팔을 돌려 은수를 안아준다. 뻐꾸기 소리가 들린다. 은수가 다시 묻는다. "응? 대답해." 상우, 웃기만 한다. "싫어?" 상우, 은수 입에 입을 맞춘다. 은수를 소중하게 안아준다.

앞에서도 여러 번 되풀이했지만 <봄날은 간다>의 일차적인 주제는 사랑의 무상함과 그 집착으로부터의 자유라 할 수 있다. 거기에서 파생된 중요한 주제는 소통이다. <봄날은 간다>의 경우 차라리 소통의 부재라 해도 좋다. 이제 상우와 은수 두 사람의 문제가 드러나기 시작한다. 사실 이것은 두 사람만의 문제는 아니며 이 땅의 많은 젊은이들이 겪고 있는 관계의 아픔이기도 하다. 좀 더 정확히는 관계의 아픔을 풀어내는 방식이라고나 할까. 사랑이 무상할지라도 그 집착으로부터의 자유가 꼭 헤어짐일 필요는 없다. 문제는 소통이다.

은수가 두 번, 세 번에 걸쳐 상우에게 물을 때 그 물음에는 은수로서는 절박한 어떤 것이 내포되어 있는데 상우는 그것을 들으려 하지 않는다. 대답하기 어려운 질문이어서 그럴 수도 있지만 사실 부드러운 입맞춤으로 문제를 회피하고 있는 것이다. 은수에게 새로 시작하는 관계는 이미 그 끝이 보이기 시작하는 두려움이다. 상우의 부드러운 포옹은 단지 일시적인 입막음일 뿐이다. 유지태는 이 땅의 전형적인 남성의 모습을 연기한다. "내가 이렇게 당신을 사랑하는데 무슨 걱정이 필요해." 사랑이 문제의 해결이 아니라 바로 그 사랑이 문제인 것이다. 은수는 벌써 그것을 겪었고 상우는 이제 그것을 겪을 것이다.

시나리오에선 이 장면 대신 은수의 다른 물음이 있다. "상우씨 죽을 때 기억 하나만 가져가라고 하면 뭐 가져갈 거야?" "글쎄..." "나?" 앞에

서도 언급했지만 시나리오에는 "다 변하고, 잊고, 그런 거지 뭐."라는 은수의 대사가 있다. 이 물음도 그 맥락으로 영원히 변치 않는 사랑에 대한 은수의 불확실한 감정이 담겨 있다. 만일 상우가 "어떻게 사랑이 변하니?" 같은 입장을 취하고 있다면 두 사람이 문제를 풀어갈 수 방법은 소통뿐이 없다. 그런데 이미 두 사람 사이에 눈에 보이지 않는 담의 존재가 드러나기 시작하는 것이다.

영화의 배경에는 다양한 방식으로 옛 노래 <봄날은 간다>가 흐른다. 영화의 주제곡으로 옛 노래 말고 김윤아가 부른 <봄날은 간다>도 있다. 그러나 필자의 생각에 영화 <봄날은 간다>의 진정한 주제곡은 김윤아가 부른 다른 노래 <담>이다. 여기 그 가사를 적어본다.

우리 사이엔 낮은 담이 있어
내가 하는 말이 당신에게 가 닿지 않아요.
내가 말하려 했던 것들을 당신이 들었더라면
당신이 말할 수 없던 것들을 내가 알았더라면.
우리 사이엔 낮은 담이 있어
부서진 내 맘도 당신에겐 보이지 않아요.
나의 깊은 상처를 당신이 보았더라면
당신 어깨에 앉은 긴 한숨을 내가 보았더라면.
우리 사이엔 낮은 담이 있어
서로의 진심을 안을 수가 없어요.
이미 돌이킬 수 없을 마음에 상처
서로 사랑하고 있다 해도 이젠 소용없어요.
나의 다친 마음을 당신이 알았더라면
당신 마음에 걸린 긴 한숨을 내가 걸었더라면.
이미 돌이킬 수 없을 마음에 상처

서로 사랑하고 있다 해도 이젠 소용없어요.
우리 사이엔 낮은 담이 있어
서로 진심을 말할 수가 없어요.

영화에서 두 사람이 여울물 소리를 녹음하러 갈 때 강가에서 고등학교 밴드부를 스친다. 밴드부는 마치 우연처럼 <사랑의 기쁨>을 연주한다. 상우가 마이크를 설치하려고 분주할 때 은수는 혼자 여울가를 서성이며 그 멜로디를 흥얼거린다. 그 모습을 본 상우는 미소를 지으며 마이크를 은수 쪽으로 돌려 소년 같은 순수함으로 은수의 흥얼거림을 녹음한다.

그러나 그 멜로디를 흥얼거리는 은수의 내면에 대해서 상우는 아무런 짐작도 없다. 그 노래의 가사가 어떤 가사인가. "사랑의 기쁨은 어느덧 사라지고..." 은수는 그런 상우의 어린 모습을 조금은 유보적인 눈빛으로 바라본다. 이미 여울물 소리를 잡으러 들어갈 때부터 은수의 표정에는 부부의 무덤에서 던져진 커다란 물의 여운이 어딘지 어두운 기색으로 드리워져 있다. 이영애와 유지태는 자신들의 역할을 손에 쥐고 주소가 분명한 연기를 하고 있다. 그런데 그 연기는 관객에게 제 주소로 배달되고 있는가?

15. 은수의 머리를 후비는 상우

상우 할머니를 찾아온 둘째 할머니. 할아버지를 뺏어서 미안하다며 일 년에 한 번씩 보약을 들고 찾아온다. 방으로 도망가는 할머니. 현실을 견디기 힘들다. 이렇게 힘든 할머니의 상처. 그리고 이제 상처받기 시작하는 상우. 은수가 작은 목소리로 말한다. "미안해." 앞으로도 얼마나 되풀이해야할 이야기인가. 그러나 문제는 상우의 상처만이 아니다. 이

미 은수가 받아버린 상처의 흔적은 어찌할 것인가.

어느새 계절은 여름이다. 집에 놓고 온 것을 은수에게 갖다 주려고 방송국 앞으로 찾아온 상우. 이제 너무 스스럼이 없어 "이그."하면서 은수의 머리를 막 후빈다. 은수의 동료들이 방송국에서 나오는 순간이다. 당황한 은수가 서둘러 상우의 차를 떠난다. 볼펜도 떨어뜨리고 어새부새하다. 누구냐는 동료들의 질문에 "아는 동생."하고 얼버무린다.

은수가 당황해 하는 것은 너무 당연한 것 아닌가? 지금 상우는 사랑이라는 이름으로 은수의 삶의 공간으로 막 침입해 들어오고 있다. 그리고 그 사랑이라는 이름으로 상처받는다. 저녁에 집에서 상우가 묻는다. "방송국에서 우리 둘 만나는 거 아는 사람 없어?" 이것은 대책 없는 질문이다. "사람들이 알면 너 짤려. 짤리면 못 만나잖아." 그리고 "미안해." 상우가 말한다. "라면 먹을까?" "응, 배고프다." 상우가 라면을 끓이려고 일어난다. "무슨 라면?" 다리털을 다듬으며 은수가 대답한다. "오늘은 떡라면. 김치도 넣어."

이영애는 야무진 모습으로 다리털을 다듬는 은수를 통해 위기에 부딪힌 은수의 여성적 측면을 깔끔하게 표현한다. 은수는 지금 상우와의 관계에서 흔들리고 있으며 자신의 삶의 공간을 치열하게 지키려 한다. 상우도 위기를 느낀다. 하지만 할 수 있는 일은 고작 라면을 끓이는 일이다. 은수와의 관계에서 자신의 영역을 확보하려 하지만 상우 또한 사실은 자신이 없다. 성숙하지 못한 상우의 남성성을 유지태는 반바지를 입은 상우를 통해 효과적으로 드러낸다.

이 장면이 시나리오에선 사촌언니 결혼식에서 벌어진다. 은수는 기다리는 상우를 모른 척 한다. 은수에 대한 상우의 사랑이 그 윤곽을 드러내는 것 같지만, 상우가 자존심에 상처를 받은 것이 사랑 때문만은 아닐 것이다. "나 만나는 거 챙피해?" 연상의 이혼녀 은수에게 상우가 백마 탄 왕자일 수는 없다. 물론 숫총각 상우에게 은수가 화려한 공주일

수도 없다. 단지 관계가 자기중심적으로 가면 끊임없이 서로에게 미안할 수밖에 없다. 사랑이 자기중심적 관계일 수는 없는데 우리들은 자주 사랑이라는 이름으로 자기중심적 관계를 정당화한다. 이제 두 사람의 관계는 어려움에 부딪힐 것이다. 그것을 풀 수 있는 것은 소통뿐이 없다. 그런데 그 소통도 여의치 않아 보인다. 라면이나 김치로 해결할 수는 없다. 연기자 이영애와 유지태는 두 사람의 관계에서 소통이 어긋나고 있는 양상을 적절하게 연기한다.

16. 은수의 세 얼굴

은수가 선글라스를 낀 얼굴이 있었다. 그것은 자신의 삶, 자신의 캐리어를 꿈꾸는 은수의 얼굴이다. 소화기 사용법을 이야기하던 은수의 얼굴도 있었다. 누군가의 따스한 체온이 그리운 은수의 얼굴이다. 부처님 앞에 절하던 은수의 얼굴이 있었다. 모든 것이 무상한 속에서 갈대처럼 두려워하는 얼굴이라고나 할까.

<봄날은 간다>의 시나리오는 상우나 은수의 사연을 배경으로 무상한 사랑의 경험을 통해 궁극적으로는 그 집착으로부터의 자유로움을 그려보려 한다. 이런 맥락에서 서로 사연은 다르지만 이영애나 유지태는 적어도 사랑의 무상성에 관한 한 비교적 주소가 분명한 연기를 하고 있다. 여기에 영화는 소통이라는 측면에서 상우와 은수의 어려움을 적절하게 부각시킨다. 어떤 의미에서 주제의 중심이다. 그런데 그 주제가 영화와 관객 사이에서 미묘하게 변질되면서 심각한 문제를 야기한다. 그것은 무엇보다도 감정이입에 근거한다.

사랑의 무상성이라는 <봄날은 간다>의 주제가 제대로 기능하려면 관객이 상우와 은수에게 적당하게 무게를 맞추면서 감정을 이입해야 한다. 그런데 영화의 어떤 시점에서부터 남성관객, 여성관객을 불문하

고 관객의 감정이입이 일방적으로 상우에게 몰린다. 무언가 불투명한 힘이 은수에게 부정적으로 작용한다. 그 힘이 관객의 심리에 근거한 것일 수도 있지만 어쩌면 감독의 작용일 수도 있다. 지금이 바로 그 시점이다.

은수 프로그램을 녹음하는 스튜디오에 선글라스를 낀 남자가 등장한다. 음악 CD를 다루는 모습이 문화적으로 수준 있는 사람이다. 프로그램의 게스트인데 아마 문화평론가? 교수? 게스트에 대한 프로그램 진행자로서 은수는 비상식적으로 거칠다. "쌍커플 수술 했죠?" 게다가 CD를 거울삼아 잇새의 고춧가루를 확인한다. 이런 은수의 반응은 무엇을 암시하는가?

앞에서도 언급했지만 여기에서 선글라스는 문화적 지위의 상징이다. 그 남자의 문화적 지위가 은수 내면의 캐리어에 대한 동경을 자극한다. 이제 은수는 또 다른 힘겨루기로 들어갈 것이다. 나중에 복도 긴 의자에서 은수가 그 남자에게 묻는다. "소화기 사용법 알아요?" 그러나 곧 그 질문을 취소한다. 지금 은수의 욕망은 소극적인 불끄기보다는 공격적이다. 어쩌면 30대의 은수에게 자기실현의 현실적인 욕망이 모든 것을 감내하는 모성적 사랑보다도 강할지 모른다. 시나리오에서는 은수와 그 남자의 성적 관계가 비교적 분명하게 암시되어 있다.

당연히 이 장면에서의 얼굴도 은수의 얼굴이다. 세속적 중생의 삶에서 누군들 그런 얼굴이 없겠는가. 뿐만 아니라 자신의 캐리어에 대한 은수의 욕망이 은수가 이혼한 이유 중의 하나일 수도 있다. 연하의 초라한 녹음실 음향기술자인 상우에게 자신의 인생을 전부 맡길 수 없는 은수를 이해할 수 있다. 은수는 자신의 인생을 선택할 수 있다. 그러나 관객은 다르다.

미루어 짐작컨대 이미 앞 장면에서부터 은수의 당혹감보다 상우의 상처에 더 민감하게 반응한 관객이다. 상우가 은수의 머리를 후빌 때

그것이 사랑이지 라고 생각한 관객도 있을 것이다. 당황한 은수가 상우에게 냉정하게 등을 돌릴 때 소외당한 자신의 아픔을 떠올린 관객도 대부분일 것이다. 이제 이 장면에서 낯선 남자의 등장은 관객을 긴장시킨다. 그리고 그 낯선 남자의 어딘지 느끼한 생김새라니... 순수한 상우와 너무 대조적이지 않은가. 이제 영화는 여성관객까지 동원해서 미묘하게 '은수 죽이기'를 시작한다. 관객의 모성 깨우기? 그런 의미에서 이영애는 적역이었나?

시나리오에서 스튜디오 장면은 평범하다. 어디에도 선글라스를 낀 남자와 도전적인 힘겨루기는 없다. 은수의 무상함에 대한 경험이 상우와의 관계에서 영화보다 시나리오에서 강하게 부각된다. 영화의 부부무덤이나 여울물 장면이 여기에 해당될 것이다.

이런 맥락에서 시나리오에서 상우 어머니 산소장면이 특별하다. 나이 스물일곱에 아마 상우를 낳다가 돌아가신 것 같은데 아버지는 아직도 이렇게 말한다. "추운데 이 안에 어떻게 들어가냐? 난 아직도 니엄마가 많이 생각난다. 이상하지... 노래 부를 땐 생각이 안 난단 말야." 27년이 지난 지금도 엄마를 많이 생각하는 아버지. 바람피운 할아버지. 그 상처를 아직도 안고 있는 할머니. 일편단심이라는 느낌보다는 무상함에 맞서려는 어떤 집착 같은 느낌.

담배 한 대를 피워 무는 아버지. "요즘 사귀는 사람 있는 것 같던데 집에 한번 데려와 봐. 할머니 돌아가시기 전에 결혼해야지." 시나리오에서 대수롭지 않아 보이는 이 대사는 정말 문제적인 대사로 영화에선 영화 러닝 타임의 한 복판에 위치한다. 그 이중적인 의미가 손에 잡히는가?

17. 아버지, 상우에게 소주잔을 건네다

고모가 동네 아주머니들과 고스톱을 치느라 할머니가 나가시는 걸 못 보았고 그로 인해 소동이 벌어진다. 늦게 파출소에서 할머니를 모시고 온다. 아버지가 혼자 소주잔을 기울이실 때 상우가 아버지 곁에 앉는다. 아버지가 소주잔을 건넨다. 상우가 고개를 돌려 마신 후 아버지께 잔을 드린다. 흐뭇하게 그 잔을 쭉 들이킨 아버지 다시 박력 있게 아들에게 술잔을 권한다. 비오는 밤. 열려진 창문 밖에서 잡은 속옷 바람의 아버지와 아들의 소주장면은 정겹다.

고스톱 치는 여인들. 아버지와 아들 사이에서 오고 가는 소주잔. 시나리오에는 없는 장면이다. 그저 정겹기만 한 장면인가? 앞 장면 시나리오에서 아버지가 상우에게 결혼을 권했다. 그전엔 고모가 권했었다. 지금 아버지에게서 아들로 소주잔이 건네졌다. 이건 무슨 가부장제의 지상명령인가? 이 집에 살림을 살아줄 여인이 필요한가? 치매 시할머니, 시집 안 간(?) 고모, 상처한 시아버지, 아직 정신적으로 어리고 경제적으로 안정되지 않은 남편. 누가 이 집에 살림을 살아주러 들어올 것인가? 누구에게 사랑의 이름으로 결혼이라는 제도를 요구할 수 있는가? 여성의 경우 결국 눈에 보이는 마무리는 이 장면의 시작처럼 짬날 때 치는 고스톱인가?

연기자 박인환이 아버지로 나온 <투캅스3>가 있다. 이 장면은 거의 <투캅스3>의 패러디에 가깝다. <투캅스3>에서 김보성과 장인 될 박인환 사이에 지독한 마초적 분위기로 소주잔이 오고간다. "상대방의 약점을 생각해. 남자는 남자, 여자는 여자라는 걸 보여줘." "아버님." "왜?" "존경합니다." "원 샷." 뭐, 대충 이런 분위기이다. 왠지 그 박인환이 이 박인환이라는 것이 단순한 우연 같지 만은 않다. 실제로 다음 장면에서 상우가 은수의 약점을 노리고 들어가서 은수의 심사를 무지 어지럽

힌다.

시나리오에서는 할머니가 요양원에 들어가시고 가슴이 아픈 아버지가 혼자 소주잔을 기울이는 것으로 나온다.

18. 상우씨, 나 김치 못 담가

상우 은수 집에서 라면을 먹는다. 집에서 김치를 좀 싸가지고 왔다. 그 김치가 맛있다. 상우 아버지 솜씨란다. 상우가 묻는다. "김치 담글 줄 알아?" "그럼, 못 담글 것 같아?" 갑자기 상우가 어린 시절 이야기를 한다. 엄마 돌아가시고 아버지한테 죽어라고 맞은 적이 있었는데 그때 엄마 엄마하고 울더라는 이야기. 그 후론 아버지가 한 번도 때린 적이 없으셨다는 이야기.

은수가 연민의 표정으로 웃을 때 상우 숨 쉴 사이 없이 바로 치고 들어간다. "사귀는 사람 있으면 데리고 오래... 아버지가." 은수의 충격. 김치 담글 줄 아느냐는 질문이 그런 뜻이었나. 은수는 이제야 상우의 의도를 알아차린다. 어린 시절의 이야기도 그래서 했다. 은수의 연민을 자극해 무장해제 시킨 후 바로 본론으로 들어간 것이다. 그러나 사실 상우가 실제로 연민을 자극해 무장해제 시킨 것은 관객이었다. 한번 결혼했던 은수의 사정은 다르다. 거기다 상우의 집 사정이 어떤가. 어떤 여자에게도 쉬운 결심이 아니다.

그러나 관객은 상우가 안쓰럽다. 은수가 받아들여주길 바란다. 사랑한다면 그깟 것쯤이야. 그래서 이영애가 은수가 얼마나 당황하고 있는지, 당황할 수밖에 없는지 심혈을 기울여 하는 연기를 보지 못한다. 은수가 말한다. "상우씨, 나..." 버벅거린다. "김치 못 담궈." 상우의 대답은? "내가 담가 줄게." 그것도 두 번에 걸쳐서. 마치 김치가 문제인 것처럼. 그리고 은수가 상우를 바라보는 절실한 눈빛에서 눈을 돌리고

철저하게 소통을 거부한다. 엄청난 이야기를 대수롭지 않게 던진 후 소통을 거부하는 유지태의 연기는 효과적이다. 문제는 그 연기가 관객에게도 너무 효과적이었다는 것이다. 상우는 은수 대신 관객을 자기편으로 만들어버렸다.

유지태의 연기가 효과적이었던 데에는 상우 어린 시절 이야기 말고 아버지가 담근 김치도 작용한다. 김치를 못 담근다는 식으로 발뺌하려는 은수와 대조적이기 때문이다. 거기다가 상우까지 자신이 담가 준다고 하지 않는가. 세상에 이렇게 좋은 집안과 좋은 남편감이 어디 있겠는가. 이영애의 효과적인 연기가 오히려 관객으로 하여금 은수로부터 등을 돌리게 만든 셈이다.

하지만 이 부분은 시나리오에는 없다. 어떤 불투명한 의도로 관객의 감정이입을 조작하고 있는 느낌이 강하다. 상우가 아버지가 담근 김치라며 은수 집으로 김치 한 통을 싸들고 가는 설정도 자연스럽지 않고, 벌써 함께 라면 먹은 시간이 꽤 흘렀는데 상우가 은수더러 김치 담글 줄 아느냐고 묻는 것도 어색하다. 누군가가 연기비평적 관점에서 연기자의 의도와는 상관없이 상우를 감싸 안고 은수를 못 마땅해 하라고 관객의 감정이입을 조작하고 있다.

시나리오에서 상우가 은수 집 앞에서 전화한다. 은수는 상우가 서울에 있는 줄 알고 못 내려오게 한다. 상우가 집 앞이라 하니까 은수가 말한다. "그냥 잠만 자는 거다. 그럼…" 이미 은수는 상우와의 관계에서 상우 말고도 다른 일들을 신경 쓰기 시작한다. 살아야할 자신의 삶이 있는 것이다. 혼담 이야기는 다음 날 나온다. 시나리오에서는 "김치…" 따위가 아니라 직접적인 어법이다. "난 결혼 다시 안할 거야. 미안해. 더 좋은 여자 만나서 결혼해야지." 은수 입장을 이해할 수 있지 않은가. 자신의 캐리어뿐만 아니라 사랑의 무상성에 대한 은수의 두려움이 있다. 은수가 바라는 자유로움은 무상성을 확실히 껴안을 때 가능할 것이

다. 그러니 소통이 필요하다. 그러나 상우는? 결혼이라는 제도와 관련된 현실적인 문제들을 풀어가기에 너무 경험이 없다. 뿐만 아니라 이제 사랑이 상우에게 소유의 권리로 느껴지기 시작한다면 은수의 문제해결에 도움이 되기 힘들다.

19. 은수, 거울을 꺼내다

바닷가에서 파도소리를 녹음하는 두 사람. 상우가 마이크를 들고 가수처럼 장난치며 노래한다. 아버지가 부르던 <미워도 다시 한 번>. 역시 어리다. 상우를 바라보는 은수의 표정이 어둡다. 시나리오에서 이 부분은 선글라스의 남자와 녹음한 다음에 나온다. 김치사건과도 관련이 있는 것으로 선글라스의 남자가 은수 내면의 무엇인가를 자극한 것은 분명하다. 일차적으로는 캐리어에 대한 욕망으로 보인다. 물론 성적 욕망일 수도 있으며 이성으로서의 매력일 수도 있다. 시대가 많이 변했다고는 해도 여전히 남성과의 관계에서 여성에게 부여된 정조관념 같은 것이 있는데 지금 은수는 관객에게 헤픈 여자로 부각될 위험이 있다. 그렇지 않아도 김치사건으로 은수에 대한 관객의 반응이 찜찜한데 말이다.

아니나 다를까. 은수가 방송국의 긴 소파에 앉아 있을 때 선글라스의 남자가 등장한다. 은수 옆에 앉는다. 은수의 안색이 어두운 것을 눈치챘다. 은수가 소화기 사용법에 대해 물으려다 그만 둔다. 그 대신 선글라스의 남자가 맥주 한 잔을 제안한다.

은수 집에서 상우는 은수를 기다린다. 기다리다가 우연히 펼친 책갈피에서 은수의 결혼식 사진이 떨어진다. 신부 대기실에서의 장면인 것 같은데 신랑의 모습은 없다. 이 사진은 상우의 마음이다. 은수와의 관계가 불안한 지금 상우 내면의 복잡한 심사를 징후적으로 드러낸다. 은수

의 전 남편은 어떤 사람이었을까? 그 두 사람은 서로 어떻게 사랑했을까? 상우는 일어나서 어둠이 깔리기 시작하는 창밖을 본다.

술에 취한 은수가 늦게 집에 온다. 현관에서 <사랑의 기쁨>을 흥얼거리는 소리가 들린다. 이미 상우는 다른 옷으로 갈아입고 있다. 은수를 찾으러 나갔던 것일까? "술 마셨어?" "아니." 은수가 가방에서 손거울을 꺼내 자기 얼굴을 본다. 상우 얼굴도 비춘다. 술에 많이 취했고 지금 힘들다. 상우가 묻는다. "괜찮아?" 은수 상우를 얼싸 껴안고 침대로 넘어진다. 은수의 웃음이 울음으로 바뀐다. 상우가 묻는다. "왜?" 은수가 상우를 고통과 애정의 시선으로 내려다본다. "힘들구나?" 상우가 은수의 얼굴을 쓰다듬는다. "울지 마." 한 번 더. "울지 마." 소통이 이렇게 힘든가.

다음날 상우는 북어국을 끓여 놓고 은수를 깨운다. 은수가 짜증을 낸다. "놔둬 좀. 이러지 마." 은수의 느닷없는 짜증에 어처구니없는 표정을 짓는 상우. 은수, 상우 어깨를 미안하다는 듯이 토닥거린다. 상우 피식 웃는다. 무언가 꽉 막힌 표정으로 혼자 밥을 먹다가 젓가락을 내려놓는 상우.

술 취한 은수가 손거울을 꺼내 자기 얼굴을 보는 장면이 일품이다. 상우 얼굴도 비춘다. 지금 은수는 밖에서 쓰고 있었던 가면을 벗는가? 아니면 상우를 만나 다시 필요한 가면을 쓰는가? 은수나 상우나 아니면 우리 모두 그 때 그 때 이런 저런 가면을 쓰며 살고 있지 않은가? 은수는 그것을 너무 잘 알고 있지만 상우는 그것을 인정하고 싶지 않다.

상우와의 관계에서 체온이 있는 따스한 존재의 속살이 필요했던 은수였다. 하지만 원래 그 속살이란 것은 상처받기 쉽다. 더구나 상대방의 상처받은 속살은 부담이기까지 하다. 적당한 선에서 가면을 쓰고 역할 놀이를 하면 되겠지만 뜻대로 되지 않아 무언가를 토해내면 그대로 눈물이나 짜증이 되어 버린다. 상우는 지금 상황조차 제대로 파악하고

있지 못하다. 그저 피식 웃거나 상대방의 간절한 무엇으로부터 눈을 돌린 표정을 짓는다. 자신의 간절한 무엇이 실제로 무엇인지도 잘 모른다.

시나리오에서 이 장면은 더 담담하다. 술 마시고 들어온 은수는 그대로 침대로 가서 잔다. 은수가 상우에게 한 번 더 말한다. "미안해." 시나리오에서 은수가 상우에게 부담을 느끼기 시작한 것은 분명하다. 결혼이라던가 나이차라던가 그밖에 현실적인 문제들뿐만 아니라 관계의 무상함에 대한 은수의 불안은 이해할만하다. 상우의 어리둥절함도 이해할 수 있다. 갑자기 결혼문제를 거론하게 된 사정이라던가 어디선가 스물 스물 스며들어오기 시작한 소유욕 같은 거 말이다. 그런데 소통은 정말 갑갑하다. 두 사람 사이에 대화가 없다.

소통의 문제는 영화에서도 심각하지만 관객은 그것을 소통의 문제로 보지 않는다. 연기자들은 주소가 분명한 연기를 부지런히 보내는데 관객은 그것을 책임문제로 본다. 은수가 책임감 없이 헤픈 것이다.

사실 은수로서도 소통에 문제가 없지 않다. 자신의 문제를 말로 표현하기가 쉽지 않을 것이다. 그래도 이런 저런 식으로 무언가 자신의 입장을 던진다. 그러나 상우는 정말 먹통이다. 은수의 문제에서 완벽하게 고개를 돌린다. 이 땅의 남자의 한 전형으로서 상우도 이해할 수 있다. 할아버지와 아버지에게서 배운 것이 없다.

하지만 그 상우가 관객에게는 너무 순수해 보인다. 정말 순수해서가 아니라 계속 상처받고 있기 때문이다. 이영애나 유지태 두 연기자가 다 자신의 상처를 적절하게 연기하고 있지만 은수의 상처가 관객에게 보이지 않는 것은 앞에서도 말했듯이 무언가 연기 외적인 것이 작용하고 있기 때문이다. 시나리오에는 없는 은수의 짜증 같은 것이 그런 것이다. 상우는 북어국을 끓였는데 은수는 짜증을 내? 관객이 누구의 손을 들어줄지는 분명하다. 북어국은 끓일 필요가 없었고 짜증은 이해할 법

한 상황이었어도 말이다. 상우는 북어국을 은수를 위해 끓인 것이 아니었다. 그것은 오로지 자기 자신을 위해 끓인 것이다. 타인에 대한 진정한 배려라기보다 일종의 자기만족에 가깝다고나 할까? 정말 해야 할 일이 무엇인지 모를 때나 그 해야 할 일로부터 눈을 돌리고 있을 때 우리는 이런 식으로 자신의 상처를 자기합리화 하곤 한다. 상우는 언제야 그것을 깨달을 것인가? 관객은? 어쩌면 감독은 지금 기묘한 눈속임의 기법을 쓰고 있는가?

20. 아라리요를 녹음하는 두 사람

두 사람의 녹음 일정이 끝나간다. 함께 오래 산 부부의 아라리요. 그리고 삶의 무상함에 대한 가사. "백발이 오지나 말라고…" "서산에 지는 해는 지고 싶어서 지나…" 녹음이 시작될 때 미소를 머금고 있던 은수의 표정이 점점 어두워지고, 아직 불만의 표정이 가시지 않던 상우의 표정은 점점 밝아진다. 두 사람은 오래 된 부부의 노래에서 저마다 무엇을 느끼고 있는가?

"아리랑, 아리랑, 아라리요…" 오래 된 부부는 후렴을 함께 부를 때에도 서로 다른 곳을 바라보며 노래한다. 이들에게 그늘을 주는 느티나무는 엄청 오래 되었다.

시나리오에서 이 장면은 없고 30년 만에 만나는 초로의 연인들에 대한 에피소드가 있다. 그들은 가만히 서서 이야기를 주고받는다. 영화에서 아라리요를 노래하는 오래 된 부부는 서로 이야기가 없다.

21. 은수씨, 내가 라면으로 보여?

녹음을 끝내고 오는 차 안. 두 사람의 표정이 시큰둥하다. 소통의

완벽한 단절. 은수가 상우에게 말은 건넨다. "상우씨, 이제 뭐 할 거야? 이 일도 끝나 가는데." "무슨 말이야?" "그냥 끝나 간다구." "뭐가 끝나 는데?" "끝나 간다구. 내 말 못 들었어?" "뭐가 끝나 가는데." "어휴, 답답해. 일이 끝나 간다구. 앞으로 뭐 할 거냐구. 응?" 이 대사 사이에 두 사람의 눈이 마주치기도 하고, 어이없는 미소를 짓기도 하고, 마른 침을 삼키기도 하지만 이 장면의 핵심은 상우의 표정이다. 소통을 거부 하는 남자들의 그 지긋지긋한 벽과 같은 표정. 은수가 무언가를 계속 두드리는데 상우는 얼굴에 완벽한 자기방어의 가면을 쓰고 있다. 유지 태의 설득력 있는 연기에서 필자는 자신의 얼굴을 본다. 연인과 함께 온 여성관객은 자기 연인의 얼굴을 볼 것이다. 유지태의 설득력 있는 연기는 계속 된다. 그런데 다시금 무언가 모호한 힘이 작용한다.

은수의 집 앞에 도착한 두 사람. 그 동안의 일로 은수에게 서운한 감정이 있는 상우가 말한다. "나 어디 좀 갖다 올께." "빨리 와서 라면이 나 끓여. 응?" "나 일... 일 있어." "무슨 일? 내가 모르는 일도 있어? 또 어디 가서 술이나 마시려고 그러지 뭐." "은수씨, 내가 라면으로 보여? 말조심 해." 상우의 심사가 뒤 틀렸다. 은수를 남겨두고 차를 몰고 가 버린다. 홀로 남은 은수, 암울한 표정으로 집 쪽을 바라본다. 멀리 사라지는 상우의 자동차. 고개 돌린 은수의 옆모습. 사랑의 무상성 과 관계의 비소통성이라는 측면에서 <봄날은 간다>의 베스트 포스터 감이다.

사실 이 장면은 우리의 일상에서도 너무 익숙한 장면이 아닌가. 문제 의 핵심은 저기에 있는데 이리로 감정의 꼬투리를 끌고 와 정작 절실한 문제는 사라지게 만드는 기적 같은 힘. 지금 은수가 상우를 무시하고 있는 것은 사실이지만 그런 정도의 힘겨루기는 시작부터 분명했다. 문 제는 지금 은수에게 상우가 라면으로 보이는 데 있다기보다는 그런 현실을 분노로 회피하는 상우에게 있다. 그러나 관객은 상우의 분노가

속 시원하다. 남겨진 은수의 암울한 표정보다 사라지는 차 안의 상우가 더 안쓰럽고 궁금하다. 혼자 영화관에 갖다온 상우 막국수를 사들고 온다. 그런데 상우가 라면에서 변화를 꾀하고 싶었다 해도 그 변화가 왜 하필 막국수인가?

시나리오에는 쓸 데 없는 감정의 꼬투리 같은 것이 없다. 은수가 상우에게 이 일이 끝나간다고 하고, 무슨 말이냐고 묻는 상우에게 그냥 끝나간다고 하고 끝. 상우 버스 터미널 앞낯선 길가에서 어디 갈 데 있다면서 은수를 내려주고 끝. 상우 혼자 영화보고, 은수 빨래 개면서 마음을 정리하고, 상우 밤에 집에 오자 자신의 옷이며 물건들이 신발장 위에 정리되어 있는 것을 보게 되고, 상우 떠난다. 싱크대 수돗물을 잠그지 않은 은수의 마음. 신발장 위에 자동차 열쇠를 놓고 나간 상우의 마음.

소통의 부재와 관련된 시나리오의 여운이 "내가 라면으로 보여?" 한방에 넉 아웃. 이제 더 이상 소통의 부재가 문제가 아니다. 관객의 반응은 거의 기계적이다. "그냥 이영애가 미워. 평소에도 얌체 같더라니까." 은수는 관객이 선택한 공공의 적 1호가 되었다. 그러나 실인 즉 '그냥'이 '그냥'이 아니다. <8월의 크리스마스>를 만든 후 허진호 감독은 무슨 일을 겪은 것일까?

영화에서 비오는 날 상우는 자기 방 창문을 열어 재치고 목청이 터지도록 <미워도 다시 한 번>을 불러 재낀다. 은수는 상우에게 처음 전화 걸던 날 자세로 비오는 창가의 책상에 앉아 있다. 유지태, 이영애 두 연기자가 다 상우와 은수 사이의 소통의 어려움을 몸 전체로 부르짖고 있는데, 관객과의 소통 또한 이렇게나 어려운가.

22. 은수, 상우를 찾아오다

녹음실에서 일하고 있는 상우에게 은수로부터 전화가 온다. 녹음실

창문으로 보이는 은수. 조심스러운 표정으로 손을 흔든다. 상우 은수를 덤덤하게 대한다. "나 일하다 왔거든." "화났어?" 상우 아니라고 고개 흔든다. 상우가 너무 덤덤해 은수 상우에게서 거리감 같은 것을 느낀다. 손을 뻗어 상우 콧가에 묻은 꺼풀 같은 것을 닦아준다. "내가 오니까... 좋아? 나 보고 싶었어?" 상우 좀 뜸을 들이더니 그렇단다. 상우 덤덤한 척하는 어린아이 같다. "나 들어가 볼게." 은수 충동적으로 상우를 끌고 골목으로 들어가 키스를 한다. 상우 은수를 강릉까지 데려다 준다. 옆 좌석에서 잠든 은수의 뺨을 소중하게 어루만진다. 그날 밤 관계를 한 후 은수가 말한다. "우리 한 달만 떨어져 있어 보자." "헤어지잔 말이야?" "그럴 수도 있지." "모르겠어."

은수가 상우를 얼마나 사랑하는지 사실 잘 모르겠다. 지금 은수에겐 새로운 남자가 나타났고, 그 남자와의 관계가 어쩌면 은수의 캐리어에 긍정적으로 작용할지도 모른다. 그래도 은수가 상우를 찾은 건 상우의 풋풋함이 좋기 때문이다. 그 풋풋함이 사랑의 무상함 속에서 잠시라도 은수에게 필요한 안도감을 줄지도 모른다. 그러나 그 외엔 문제가 너무 많다. 어쩌면 그 남자는 풋풋함 외에 모든 것을 다 갖추고 있는지도 모른다.

상우에겐 은수가 첫사랑인 것 같은데 첫사랑으로 좀 벅찬 것도 사실이다. 이제 두 사람의 힘겨루기는 완전히 은수의 페이스로 넘어갔다. 상우 덤덤한 척 해 봐도 은수의 키스 한 방이면 끝난다. 영화 <봄날은 간다>는 이제 힘겨루기에서 상우의 제 페이스 찾기로 국면전환이다. 일종의 복수극이라고나 할까.

시나리오에서 은수는 친구관계를 제안한다. 물론 상우로서는 그 제안을 받아들이기가 힘들다. 집에서 아버지나 고모가 결혼을 채근한다. 요양원에서 할머니도 다시 집으로 모시고 나왔다. 은수로서는 사랑의 무상함은 차치하고 결혼을 전제로 한 상우와의 관계는 너무 큰 부담이

다. 상우는 사랑의 집착으로부터 자유로워질 테이지만 그렇게 성숙하기 위해 꼭 은수와 헤어질 필요는 없다. 소통만이 두 사람의 구원이다.

23. 열심히 해, 임마

상우 집에 온다. 집 문이 잠겨 있고 아무도 열어주지 않는다. 상우 집 문을 넘어 들어온다. 무언가 억지스러운 상황. 결혼에 대한 압력으로부터 상우가 느끼는 답답함.

식구들과 저녁을 먹는 자리. 상우의 결혼이 화제에 올랐다. 어서 결혼하라고 고모까지 성화가 대단하다. 상우는 마음이 불편하다. 밥을 먹다 숟갈을 놓는다. 밤이 깊어 혼자 부엌에서 컵라면으로 대충 끼니를 때운다. 아버지가 소주병을 식탁에 올려놓으며 놀랄 정도로 엄한 목소리로 상우에게 말한다. "열심히 해, 임마."

전에 부자 사이에 소주잔이 오가는 장면과 연결된 장면이다. 변화하는 시대에 가부장제의 막무가내 앞에서 상우는 대책이 없다. 이렇게 되면 상우는 직장도 그만 두고 은수 설득하기에 올인 해야 한다. 하지만 그럴수록 은수의 부담만 가중될 뿐이다. 상우 아버지는 왜 이러시는 것일까? 치매 어머니 돌보기? 손자 재롱 보기?

필자에게 상우가 처해 있는 이런 상황은 제도로서 결혼에 대한 일종의 은유로서 보인다. 상우가 은수와 관계를 맺는 여러 가능성 중에 결혼은 지금으로서는 가장 힘든 선택이다. 상우와 상우네 집안이 은수에게 매력적인 경우도 아니지만 이혼한 경력이 있는 은수 또한 이상적인 며느리 감이 아닌 것이다. 물론 상우에게 결혼은 은수를 합법적으로 소유할 수 있는 소유개념일지도 모른다. 그러나 상우는 어떤 식으로도 은수를 소유할 수 없다. 언제나 상우는 그것을 깨달을 수 있을까?

시나리오에서 상우 아버지가 멋있다. 아들이 힘들어하는 기색을 눈

치 채고 아버지랑 술 한 잔 하자고 권한다. 아들이 거부하자 춤추자며 아들의 손을 잡고 한 바탕 판을 벌린다. 고모도 나오고 할머니도 즐거워하신다. 불 켜진 마루 창 안에서 난데없이 춤판이 벌어진 상우집. "열심히 해, 임마."는 아무래도 억지스럽다.

24. 은수, 선글라스의 남자와 길을 떠나다

상우가 은수에게 전화한다. 은수가 바쁘다며 냉정하게 끊는다. 실인즉 그때 은수는 선글라스의 남자와 차를 타고 교외로 나가는 중이다. "너무 멀리 가는 거 아니에요?" "왜, 겁나요?" "달려요. 더요." 은수의 또 하나의 얼굴이다. 사실 이 장면은 필자에게 은수와 선글라스의 남자 사이에서 벌어지는 성적 관계에 대한 암시이다.

시나리오에서 이 장면은 없으며 두 사람의 성적 관계에 대한 암시는 조금 후에 은수가 상우에게 이별을 선언할 때 상우의 질문에 대한 은수의 무답변으로 드러난다. "다른 남자 생겼어?" "…" "그 사람이랑 잤니?" "…"

아직 상우는 선글라스의 남자를 볼 수 없었고, 은수의 전남편도 보지 못했다. 그런 맥락에서 이 장면은 은수의 냉정한 전화를 받고 난 후 상우의 내면에 떠오른 상상의 이미지일 수도 있다. 확실히 관객의 상상일 수도 있고, 어쩌면 감독의 것일 수도 있다. 선글라스의 남자의 굵은 팔뚝이나 동물적인 미소가 다 그렇다. 만일 그런 측면이 있다면 이 장면에서 은수의 이미지도 흥미롭다. 더 달리라고 말하며 웃을 때 은수의 얼굴에 어딘지 늙고 추한 느낌의 주름살이 그림자처럼 드리워진다. 연기자 이영애의 얼굴이 카메라에 가깝게 잡히면서 드러난 주름살일 수도 있지만 만일 이영애의 연기라면 이 장면은 우리의 관념을 포착한 놀라운 지점 중의 하나이다.

영화에서 은수와 헤어진 후 괴로운 상우가 택시운전을 하는 친구 정국과 대화하는 장면이 있다. 정국은 상우가 하도 괴로워하자 은수가 나중에 나이 들어 늙고 주름진 얼굴을 생각해보라고 말한다. 상우는 그 생각이 도움은 되지만 그래도 은수가 불쌍하다고 대답한다. 욕망만 남은 늙고 주름진 얼굴. 이 대사에서는 왠지 상우가 아닌 다른 누군가의 존재가 느껴진다. 어쩌면 그것은 허진호와 유지태를 포함해 우리 모두의 관념일까? 성적인 남자에 대해 성적인 충동을 느끼는 여자들에 대한 우리 모두의 관념. 남성만도 아니고 여성까지도 포함한 우리 모두의 관념. 영화 <봄날은 간다>의 감춰진 주제.

영화에서 상우와 정국의 대화 장면은 시나리오에서 바로 지금 장면에 위치한다. 상우의 대화 상대가 정국은 아니고 포장마차에서 만난 모르는 사람이다. 시나리오에서는 그 남자가 상우에게 말한다. "그 기집애 남자 생긴 거 맞아." 상우가 아주 거친 욕설을 하고 그 남자와 주먹다짐을 한다. 평소의 상우라고 하기에는 욕설이 너무 거칠다. "씹새끼." 이것은 자연스럽지가 않다. 영화에 작품 외적인 무언가가 자꾸 개입한다. 영화에서는 상우가 선배에게 녹음실을 그만두겠다고 말할 때 선배가 불만을 표시하자 갑자기 선배에게 대책 없이 욕을 한다. "씨발." 시나리오보다는 강도가 덜하지만 그래도 아주 부자연스럽다. 선글라스의 남자가 등장하면서 우리 모두 이상해진다. 연기자 유지태는 그 지점에서 아주 짧은 욕이라도 욕을 해서는 안 된다. 설령 감독이 요구했더라도 욕을 해서는 안 된다. 작품 전체의 흐름에서 그것은 자연스럽지가 않다. 필요하면 연기예술의 이름을 걸고 싸워야 한다.

25. 상우, 울다

상우 은수와 전화를 끊고 나서 녹음실 선배에게 욕을 하고는 그대로

강릉으로 간다. 방송국 앞에서 은수와 선글라스의 남자가 함께 방송국에서 나와 그 남자의 차를 타는 것을 본다. 상우는 아이스바를 먹고 있었다. 상우의 차는 지금 어디 있는가? 그날 밤 상우 취했다. 은수 문을 열어준다. 처음 은수 집에 상우가 들어올 때처럼 은수 가슴을 움츠리지 않는다. 혼자 사는 이혼한 여자다. 죄지은 것 없다. 당당하게 가슴을 세운다. 이영애 연기의 멋진 지점이다.

상우는 바닥을 친다. 그럴 수밖에 없다. 드디어 상우는 선글라스의 남자와 그의 팔뚝과 그의 하얀 차를 보았다. 상우 바보 맹구 흉내를 낸다. 그리고 은수 침대로 가 엎어져 운다. 상우가 지금 바닥을 치는 것은 물론 많은 사람들의 해석처럼 성장의 고통이다. 그러나 아뿔싸! 여기에 무엇인가 작품 외적인 것이 작용한다. <봄날은 간다>를 상우의 성장영화로 보는 것은 좋은데 어느 시점에서부터 작품의 성격이 바뀐다. 그 시점이 "상우씨, 나... 김치 못 담궈."에서 "내가 라면으로 보여?"를 거쳐 지금에 이르렀다. 영화 <봄날은 간다>는 복수영화이다. 에드몽 단테스가 죽음의 섬 감옥에 갇힌 것처럼 상우는 지금 처절하게 바닥을 친다. 남은 것은 복수뿐이다.

그래도 은수와 선글라스의 남자 사이에서 벌어진 성적 관계를 자동차 장면으로 은유적으로 처리해준 것은 미덕이다. 만일 그 장면이 조금이라도 보여졌다면 관객은 마지막 장면에서 은수의 등에 칼을 꽂았을 것이다. 유지태와 이영애의 비교적 주소가 분명한 연기들이 외부로부터의 미묘한 간섭에 의해 놀랍게도 엉뚱한 효과를 낸다. 영화를 본 연인들이 서로 소통의 부재를 절감하고 영화가 끝났을 때 차 한 잔 놓고 대화를 시작하는 것이 아니라 서로의 등에 칼을 꽂는다. 이 영화를 본 커플은 깨진다는 소문이 나올 수밖에 없다.

26. 어떻게 사랑이 변하니

　다음 날 은수와 상우는 버스 정류장에 서 있다. 상우는 어제 밤 취해서 무슨 실수를 저지르지는 않았는지 은수에게 사과한다. 은수와 상우의 뒷모습. 가까운, 그러나 두 사람 사이의 바다만큼 먼... 조금 후에 은수와 상우의 헤어지자는 대화 때에도 두 사람 사이에 바다가 들어온다.

　지금 은수는 양산을 들고 서 있다. 이 땅의 여성들에게 문화사적으로 허용된 최초의 자신만의 공간. 어쩌면 그것을 위해 은수는 이혼을 했고 지금 관객의 분노를 온 몸으로 받고 있다. 상우가 바래다주겠다고 하지만 은수는 버스를 탄다. 그리고 버스에서 내려 상우에게 돌아온다. 복수 영화의 치밀한 구성. 관객은 은수에게 마지막으로 기회를 준다. 은수가 그 기회를 저버리면 이제 남은 것은 처절하고 굴욕적인 복수뿐이 없다.

　"우리 헤어지자." 이것이 은수가 한 말이다. 헤프고 잔인한 악녀. 반면에 상우는 너무 착하고 예쁘다. "내가 잘 할게." "어떻게 사랑이 변하니?" "내가 잘 할게."는 이 땅의 여자들이 얼마나 자주 들었던 말이었을까. "어떻게 사랑이 변하니?" 이런 말을 한 번 이혼했던 여자에게 이렇게 말끔한 표정으로 할 수 있는가.

　이 장면의 가장 큰 문제점은 무엇보다도 카메라가 두 연기자를 잡고 있는 방식이다. 유지태를 잡는 카메라의 각도는 기가 막히다. 필자가 종종 '유지태 각도'라고 부르는 각도이다. 유지태가 가장 순수하고 소년처럼 보이는 각도. 버스에서 내려 양산을 무기처럼 굳세게 손에 쥐고 은수가 상우에게 걸어와 말을 건넬 때에는 은수가 오른쪽 상우가 왼쪽이었다. 그러다가 이 헤어지자는 대화가 시작하고 카메라가 갑자기 좌, 우를 바꾼다. 처음부터 끝까지 카메라는 '유지태 각도'를 유지한다. 반면에 '이영애 각도'. 이영애가 가장 침침해 보이고 우중충해 보이는 각도. 카메라에 감정이 개입해 잡는 각도는 두 연기자가 아무리 최선을 다

해 연기해도 연기자의 연기가 제 주소를 찾아가기 어렵게 만든다.

은수가 단호하게 말한다. "헤어져." 상우가 고개도 숙이고 웃기도 하다가 해맑은 표정을 짓는다. "그래, 헤어지자." 상우 예쁘게 은수 손을 잡는다. 그리고 화면 밖으로 사라진다. 이제 화면에는 은수만이 남아 있다. 그리고 텅 빈 바다. 그러나 관객의 시선은 화면 밖으로 사라진 상우를 계속 쫓는다. 혼자 남은 은수 깊고 긴 한숨을 쉰다. 그러나 아무도 은수의 한숨 소리를 듣지 않는다. 아무리 누군가의 도움이 절실해도 은수의 시선이 사라지는 상우를 쫓지는 않는다.

연기자가 외부의 힘에 휘둘려서는 안 된다. 이영애는 자신의 한숨소리가 관객에게 들리게끔 싸워야 한다. 유지태는 자신의 순수함이 얼마나 자기중심적인지 관객에게 드러나게끔 싸워야 한다. 그래야만 연기예술이 예술로서 살아남는다. 유감스럽게도 이 장면에서 두 연기자의 상세감각적 연기는 뛰어났지만 그래도 이 장면은 <봄날은 간다>에서 가장 문제적인 장면 중의 하나가 되었다.

시나리오에서 상우가 묻는다. "너 나 사랑하니?" "그냥 친구로 지내면 안 될까?" "나 사랑하냐구." "아닌 것 같애." 은수가 미안하다 하니까 상우가 말한다. "미안하단 얘기 참 듣기 싫었어. 그 얘기 이제 안 듣겠네." 사실 상우가 사랑이라고 생각하는 것이 사랑인지 집착인지도 잘 모르겠다. 이제 은수는 사랑이 무엇인지 자신이 없을 것이고 우리 중 누군들 자신이 있을 것인가. 좀 더 중요한 건 상우에게 친구를 제안한 은수의 마음이다. 사랑이 결혼이라는 제도를 통해 집착이 되는 것보다 친구 관계로의 전개도 가능할 듯싶은데 상우는 사랑 말고는 아무 것도 관심이 없다. 여전히 소통이 문제이다.

27. 상우, 은수의 작은 차를 긁다

은수와 헤어지고 난 후 상우의 힘든 시간들이 계속 된다. 할머니를 모시러 역으로 가서도 자기 사정에 북받쳐서 운다. 할머니가 우는 상우의 입에 사탕을 하나 넣어준다. 친구가 술이나 한 잔 하자 해도 술 취하면 은수가 자길 기다릴 것 같아 술도 못 마신다. 핸드폰을 갖고 몸살을 하다가 감정을 억제하지도 못 한다. 은수 집 앞에 차를 몰고 가 은수의 창을 올려다본다. 은수는 샤워를 하고 선글라스의 남자와 내일의 스케줄을 짠다. 상우는 차 안에서 잠이 든다.

상우가 역에서 할머니를 모시고 올 때 할머니를 자전거에 태우고 온다. 의심할 여지없이 상우는 착한 남자이다. 그렇지만 상우의 자전거에 앉아 있는 할머니는 오로지 상우에게 의존되어 불편하게 앉아 있다. 한 순간 상우가 자기감정에 부대끼며 자전거를 거칠게 끌자 할머니 불안해하신다. 반면에 현대 여성인 은수는 지금 작은 차를 샀다. 아직 뒤 차창에 초보운전이 붙어있기는 하지만. 은수 기질로는 큰 차를 바랐을 것이다. 그러나 사정이 그러니 할 수 없다.

은수는 차 안에서 밤을 새우다 잠깐 잠이든 상우를 본다. "여기서 뭐 하는 거야?" "보고 싶어서 왔어." 은수는 상우를 무시하고 자신의 차를 몰고 선글라스의 남자를 만나러 콘도로 간다. 선글라스의 남자와 후배 그리고 그 후배의 부인? 여자친구? 왠지 느낌이 상큼하지는 않다.

드디어 또 하나 문제의 장면. 바로 상우가 주차되어 있는 은수의 차를 자신의 차 키로 긁는 장면. 차 긁는 소리만큼 힘든 장면이다. 여기야말로 진정으로 상우가 바닥을 치는 장면이다. 은수의 작은 차는 옛날로 치면 여인들의 양산이다. 자신을 위한 자신의 공간. 그런데 상우는 은수의 그 독립적인 공간을 받아들이기가 이렇게나 힘든 것이다.

여기가 하나의 지점이다. 이 땅에 살고 있는 대부분의 남자들의 내면

의 모습을 은유적으로 그려낸다. 상우는 몸 전체로 필사적으로 긁는다. 집착과 죄의식과 질투와 분노가 복잡하게 얽혀 꼬여 있는 자리. 앞 장면에 힘든 시간 중에 상우가 역기를 들고 힘을 기르는 모습이 있다. 역에서 아이처럼 울고 난 다음이다. 외면적인 남성적 힘. 역기를 올려놓고 상우가 내 쉬는 짧은 한숨. 그러나 상우는 자신의 내면의 힘을 놓치고 있다.

　은수와 선글라스의 남자가 콘도에서 나오다가 그러고 있는 상우를 본다. 뛰어오는 은수. 뒤로 빠지는 선글라스의 남자. 선글라스의 남자가 은수를 어떻게 생각하는지 짐작할 수 있다. 관객은 짧은 순간 이 땅에 사는 남자들의 독선적이면서도 비겁한 두 얼굴을 본다. 그러나 그 경험은 은수의 할 말을 잃은 한숨과 함께 그대로 묻혀 버린다. 누르고 있던 한숨을 토해낸 상우는 석양에 차를 몰고 오면서 또… 운다.

　시나리오에서는 은수가 하이 빔을 쏘면서 도망가는 상우를 따라간다. 상우는 전 속력으로 도망간다.

28. 할머니 양산을 받쳐 들고 길을 떠나시다

　가을을 재촉하는 비가 내리더니 눈이 오고 다시 봄이 왔다. 봄이 왔는데도, 세월이 이만큼 흘렀는데도 상우는 아직 힘들다. 마루에 앉아 시름에 잠겨 있다. 상우 옆에 앉은 할머니가 상우를 위로한다. 상우 응석부리듯이 울면서 어린 아이처럼 발가락을 움직인다. "힘들지? 버스하고 여자는 떠나면 잡는 게 아니란다." 상우 드디어 할머니 품에서 엉엉 운다. 치매 할머니의 지혜가 돌아왔다. 이제 할머니는 할아버지에 대한 집착을 놓는다. 그리고 연분홍빛 고운 한복과 하얀 양산을 쓰시고 개나리가 화창한 골목길을 벗어나 멀리 길을 떠나신다. 하얀 양산. 할머니의 봄날. 할머니는 그렇게 돌아가신다. <8월의 크리스마스>에서 보여준 허진호 감독의 진면목이 드러난다.

시나리오에서는 할머니의 죽음 후에 상우가 보리밭 한가운데에서 바람소리를 딴다. 사랑의 무상성, 할아버지에 대한 집착을 놓은 할머니의 죽음, 그리고 보리밭을 스치는 포근한 바람소리. 자연스럽고 여운이 있는 장면. 그러나 앞에서도 말한 것처럼 영화에서 보리밭 소리 따는 장면의 위치가 바뀐다. 갑자기 영화의 성격이 변한다. 도대체 무슨 일이 일어난 것일까?

29. 은수, 다시 상우가 그립다

시나리오에서는 상우가 할머니가 돌아가신 소식을 작은 할머니에게 전하는 장면이 있다. 그때 작은 할머니가 말한다 "할아버지랑 많이 닮았어요." 상우가 이 땅의 할아버지들과 닮았다면 은수는 이 땅의 할머니들과 닮았다.

이미 영화의 앞부분에서 은수가 할머니들을 좋아한다는 이야기가 있다. 상우가 피 멈추게 하는 법을 가르쳐 주면서 할머니에게서 배웠다고 하니까 은수가 부러워했었다. 할머니와 같이 사는 상우를 은수가 부러워 한 구체적인 이유를 알 수는 없다. 그러나 그것은 이 땅의 할머니들에게서 은수로 이어지는 어떤 생명의 흐름 같은 것으로 짐작한다. 할머니하면 느껴지는 어떤 생명심. 그리고 할머니의 양산과 은수의 양산.

오랜만에 은수가 상우에게 연락을 한다. 은수가 상우에게 연락을 한 직접적인 이유는 종이에 손을 베었기 때문이다. 상우가 영화 앞부분에서 가르쳐준 대로 피를 멈추게 하던 은수가 갑자기 상우 생각이 난 것이다. "잘 있었어요?"라고 물으며 손을 흔드는 것 같은 피 멈추는 방법. 사실 은수가 갑자기 상우 할머니 생각이 났을 수도 있다. 어떤 이유 때문인지 은수가 할머니의 따뜻함이 그리워졌는지도 모른다. 그래

서 치매에 좋다는 화분을 사들고 상우를 만나러 온 것이다.

은수로서는 용기가 필요한 결심이었다. 은수 결심의 배경에 대가족 제도로서의 결혼까지 거론할 필요는 없겠지만 방송국에서 은수의 여건으로 미루어 은수 삶의 캐리어에 큰 변동이 있었던 것 같지는 않다. 선글라스의 남자와의 관계도 진즉에 정리가 되었을 것이다. 그리고 은수는 아마 다시 외로울 것이다.

상우가 은수에게 너무 부담스러워졌을 때 은수는 냉정하게 이별을 선언했다. 솔직히 은수가 다시 상우를 만나려는 마음을 낸 것이 좀 석연치 않다. 은수가 이별을 선언한 것은 이해할 수 있다. 은수의 캐리어에 대한 욕망을 자극하는 새로운 남자가 등장한 반면 결혼을 서두르는 상우의 가정사정이 은수에게는 여의치 않았기 때문이다. 치매 시할머니, 30여년 혼자 살고 계시는 시아버지, 시집 안 간(?) 고모, 정신적으로 아직 어리고 경제적으로 아직 열악한 상우 등등. 거기에다 무엇보다도 두 사람의 소통이 한계에 부딪혔었다.

이제 어쩌면 은수의 캐리어가 원점으로 돌아왔고, 나이는 자꾸 들어가고, 외롭고, 할머니의 따뜻함이 그립고, 아니면 그냥 하룻밤의 정사 등등의 이유를 생각해볼 수도 있겠지만, 사랑의 무상함에 대한 은수의 불안이 어느 정도 그 무상함 자체를 껴안는 쪽으로 전개되었을 수도 있다. 이것이 성장이라면 성장이다. 은수의 경우 성장보다는 성숙이 더 적당한 표현일 테지만.

그래, 은수는 그 동안 더 성숙해졌다. 그렇다면 상우는? 은수가 오랜만에 상우를 만나 던진 첫 번째 말이 바로 그 대답인가? "하나도 안 변했네." 되풀이해서 계속 궁금하다. 도대체 무슨 일이 벌어진 것일까?

30. 은수, 마지막으로 상우의 손을 잡다

한 마디로 은수의 이별 선언이 상우로서는 견디기 어려운 아픔이었을 것이다. 한 명의 관객으로서 필자도 그 아픔을 너무 잘 이해할 수 있다. 이제 겨우 그 상처로부터 회복되어 갈 때 은수가 상우에게 만나자는 전갈을 보낸다. 어느 지점에서부터 <봄날은 간다>의 구성적 맥락으로 보면 이유는 하나뿐이다. 이제 복수 드라마가 그 정점으로 치달아 가는 것이다.

<봄날은 간다>를 통털어 가장 잔인한 대사는? 그것은 침묵의 대사이다. 그냥 침묵. 물론 시나리오에서 은수의 침묵도 잔인했지만 영화에서 상우의 침묵은 괴롭다.

그 장면이 떠오르는가? 벚꽃이 흐드러진 카페의 창가에서 은수가 상우를 만나 화분을 전하며 말한다. "이거 할머니 갖다 드려. 이런 거 키우는 게 좋대. 물두 주구." 상우 아무 말이 없이 화분을 받는다. 왜 상우는 아무 말이 없는 것일까? 할머니 돌아가셨다는 말을 하기가 그렇게 힘든가? 은수가 할머니의 죽음에 책임이 있는가? 사실 우리는 은수가 상우 할머니를 어떻게 생각하고 있는지 알 수가 없다. 단지 어떤 이유로 치매 할머니들 전반에 은수가 관심을 갖고 있다는 것을 알 뿐이다. 무엇보다도 작품에 일종의 소주제처럼 내포되어 있는 이 땅에서 살아남아야 했던 여성으로서 양산 든 할머니와 양산 든 은수의 일체감을 무시할 수 없다.

이 모든 것에 대한 대답은 죄와 벌. 한 마디로 '복수'이다. 선글라스의 남자. 그것뿐이다. 그리고 그 복수극에 관객까지 기꺼이 동참한다. 사랑의 무상함과 그 집착으로부터 자유로움과 그리고 그런 배경에서 소통의 중요성을 이야기하는 <봄날은 간다>는 이제 치밀하게 짜여진 복수극이 되었다. 그런 맥락에서 봄날에 흐드러진 벚꽃만큼 완벽하다.

은수가 상우의 눈치를 살피며 화분을 건네기 전 묻는다. "기억나?" "뭐가?" 은수가 어색하게 웃으며 얼버무린다. "그냥." 은수가 물은 것은 무엇이었을까? 은수가 팔을 뻗으며 몸을 상우 쪽으로 가깝게 가져갔을 때 상우는 방어하듯이 손의 마디를 낀다. 은수가 물은 기억은 무엇이었을까? 이 땅의 모든 할아버지들에 대한 기억? 이 땅의 모든 봄날들에 대한 기억? 그런데 누구의 봄날?

사실 상우는 할머니의 죽음을 은수에게 전해야 했다. 그 침묵은 어떤 이유로도 용납되지 않는다. 연기자 유지태는 어떤 외부의 간섭에서도 할머니의 죽음을 은수에게 전해야 했다. 2009년 3월 경기신문의 이동훈 기자가 <봄날은 간다>에 대해 쓴 기사가 있는데, 그 기사에 보면 유지태가 애드립으로 그 대사를 한 모양이다. "할머니 돌아가셨어." 이동훈 기자는 이렇게 말한다. "상우 역을 맡은 유지태가 애드립으로 한 말이어서 DVD에서는 대사가 삭제돼 개인적으로 아쉬웠다." 이동훈 기자에 의하면 그 대사는 이젠 더 이상 두 사람 사이에 사랑은 존재하지 않는다는 것을 의미한다. 이동훈 기자의 해석과는 상관없이 만일 유지태의 애드립이 사실이라면 그의 예술혼에 경의를 표한다.

시나리오에서 은수가 상우에게 묻는다. "참 날씨 좋다. 오늘 같이 있을까?" 상우가 대답이 없다. "그래 그럼. 괜찮아. 나, 갈게." "데려다 줄게." "아냐 됐어. 나 혼자 갈게." 벚꽃 같이 화사하면서 목련 같이 담백하다. 두 사람의 관계가 처음과 같을 수는 없다. 앞으로 영영 서로 다시 못 볼 수도 있다. 바람직하다고 말 할 수는 없어도 이해한다. 이런 맥락에서 상우의 한 마디 대사는 눈부시게 빛난다. "데려다 줄게." 이 대사가 영화에서는 어디로 간 것일까? 왜 허진호 감독은 유지태라는 연기자로 하여금 눈부신 연기를 할 수 있는 기회를 뺏어가 버린 것일까? 만일 그가 아니라면 누가?

영화에서 이어지는 장면은 뭐라고 해야 할까. 가슴이 아프다. 아직

어린 상우와 이미 훌쩍 성숙해져버린 은수. <봄날은 간다>는 상우의 성장영화라기보다는 은수의 성장영화인가. <봄날은 간다>는 우리 시대의 가슴 아픈 리얼리즘인가.

벚꽃이 흐드러진 길을 상우가 화분을 아무렇게나 한 손에 들고 휘적 휘적 앞장서서 걷는다. 은수가 뒤에 처져 따라오다 종종거리며 뛰어와 팔짱을 낀다. 이 땅의 할아버지들과 아버지들의 기억? "우리 같이 있을까?" 상우 팔짱 낀 은수의 손을 무색하게 내려다본다. 상우의 차가운 시선이 이렇게 말한다. "이 손 좀 못 봐?" 은수 굴하지 않는다. "웅?" 상우 팔을 빼서 팔짱을 푼다. 당황한 은수 웃으며 묻는다. "아니 왜?" 은수 머리를 만지며 상우의 눈을 찾는다. 상우 아무런 대답 없이 은수가 할머니 드리라던 화분을 은수의 코앞에 들이민다. 은수 화분을 보며 한숨을 쉬더니 고개를 끄떡인다. 상우 조용히 말한다. "나 갈게." 은수 대답한다. "웅, 잘 가." 상우 몸을 돌려 가버린다. 은수 상우를 부르며 다시 쫓아온다. 그리고 상우의 옷을 여며주더니 손을 내밀어 악수를 청한다. 상우의 손을 놓고 은수 온 길로 돌아간다. 상우 그 자리에 한참 서 있다. 은수 가다가 멈춰서 상우를 바라본다. 한참 보다가 다시 걷기 시작한다. 상우 한숨을 한번 쉬더니 고개를 돌려 은수 가는 쪽을 바라본다. 그 순간 은수 고개를 돌린다. 두 사람의 눈이 마주친다. 상우 손을 든다. 은수 손을 흔든다. 상우 고개를 돌린다. 은수 다시 걷기 시작한다. 상우 고개를 들어 하늘을 보고 주먹 쥔 손을 입에 가져간다. 한참 그러고 있더니 개운해진 얼굴을 관객 쪽으로 돌린다.

얼마나 치밀하게 구성된 복수극인가! 은수가 상우의 손을 잡을 때, 상우와 은수의 눈이 한 순간 마주쳤을 때, 관객은 혹시나 상우가 다시 은수를 껴안을까 봐 마음을 조인다. 누군가의 어떤 작용이 그런 효과를 의도하고 있다. 관객은 마음으로 부르짖는다. "Kill! Kill!" 상우가 그대로 은수를 보낼 때 관객은 만족한 미소를 짓는다. 은수 죽이기의 복수는

성취되었다.

손을 잡았을 때 은수의 마음, 단념하다가 혹시 하고 고개를 한 번 더 돌린 순간 상우와 눈이 마주 쳤을 때 은수의 마음 따위는 단지 꼬리 아홉 달린 여우가 재주 부리는 격이다.

그리고 카메라의 작용. 놀랍게도 벚꽃이 흐드러진 거리에서 은수가 사라질 때 카메라는 초점을 상우에게만 맞춘다. 의도적으로 은수는 초점에서 벗어나 오직 배경으로서만 희미하게 처리된다. 완벽한 은수 죽이기. 은수의 잘못이 그리도 컸던가. 상우가 화면 한 가운데에서 모든 관객의 시선을 집중시킬 때 초점이 흐려진 채 희미하게 사라져가는 은수의 뒷모습을 몇 명의 관객이 눈여겨보았을까. 상우에게 손을 흔들어 보여주고 처음에는 씩씩하게 걸으려 하다가 점점 걸음에 기운이 빠지는 은수. 한 순간 은수 앞에 평소 상우가 타고 다니던 무쏘가 나타나 길을 막는다. 은수의 마음. 연기자 이영애의 절창의 연기. 초점이 흐려져서 아무도 주목하지 않은.

좋다. 연기비평적 맥락에서 다른 것은 다 넘어가더라도 그래도 한 가지만은 넘어가지지 않는다. 은수가 상우의 팔짱을 낄 때 연기자 유지태는 그런 시선을 연기해서는 절대 안 된다. Never! Never! Never! 그건 너무 비인간적이다. 그것은 외부로부터의 어떤 힘에 굴복한 것이다. 연기예술적 관점에서 내적으로 자연스럽게 형성된 연기가 아니다. 그런 연기는 '은수 죽이기'만이 아니다. 그것은 동시에 '상우 죽이기'이도 한 것이다.

상우 집에서 옛날 테이프들을 정리하다가 은수가 흥얼거리는 <사랑의 기쁨>을 듣는다. 상우의 얼굴은 사라지고 테이프가 돌아가는 녹음기만 화면을 채운다. 그리고 상우는 보리밭에 나가 득도한다. 이제 우리는 이 글이 시작하는 처음으로 다시 돌아가면 된다.

나가면서

<봄날은 간다>는 허진호 감독의 두 번째 작품이다. 상세감각적 연기와 주소가 분명한 연기라는 연기비평적 관점에서 허진혹 감독의 데뷔작품 <8월의 크리스마스>는 놀라운 성과였다.

시나리오에서 <봄날은 간다>는 사랑의 무상성과 그 집착으로부터의 자유, 그리고 사람과 사람의 관계에서 소통의 문제를 다룬다. 완벽하다 할 수는 없어도 비교적 좋은 시나리오라 할 수 있다. 그런데 그 시나리오가 영화가 되는 과정에서 변화가 일어난다. <8월의 크리스마스>에서 이어지는 매력적인 주제가 '남자 = 사랑의 영원성을 믿는 순수함 = 좋은 남자 vs. 여자 = 사랑의 무상성에 흔들리는 헤픔 = 나쁜 여자'라는 지독한 이분법으로 변질되고 마는 것이다.

이럴 때 연기예술이 시련에 부딪힌다. 지금까지 얼마나 많은 연기자들이 매력적인 시나리오와 함께 작업하는 중에 이와 비슷한 변질의 아픔을 경험했을 것인가. 몇몇 예외는 있겠지만 전체적으로 연기자는 감독이나 연출가 또는 PD들 아니면 그 밖에 생각할 수 있는 모든 권력들에 의해 휘둘린다. 물론 그 권력이 연기자들에게 적극적이고 긍정적으로 작용할 수도 있다. 필자는 <8월의 크리스마스>에서 연기자 심은하가 허진호 감독을 만난 것은 행운이었다고 생각한다. 연기자 전도연이 대중가극 <눈물의 여왕>에서 연출가 이윤택을 만난 것도 같은 맥락에서 이야기될 수 있다.

그렇지만 <봄날은 간다>는 참으로 아쉽다. 좋은 연기자들의 상세감각적 연기와 비교적 주소가 분명한 연기들이 결과적으로 연기비평적 맥락과는 무관한 외적 간섭으로 말미암아 작품으로서 그 정체성을 놓친 경우가 되고 말았으니 말이다. '정체성을 놓쳤다'는 표현보다도 차라리 '독이 되었다'라는 표현이 어떨까. 생명을 의도한 작품이 독이 된 것이

다.

이제 연기는 연기예술이다. '예술'이라는 말은 아무 데나 붙일 수 있고 또 붙이면 듣기도 좋은 말이지만 그 말에는 책임이 따른다. 지금까지 여러 번 되풀이해 왔지만 영화 <봄날은 간다>와 감독 허진호를 사랑하는 관객의 입장에서 그래도 다시 한 번 더 방점을 찍는다. 연기가 연기예술이기 위해서 필요하면 연기자는 감독이든, 연출가든, PD든 아니면 그 밖의 생각할 수 있는 모든 권력들과도 싸워야 한다. 이것이 현실을 무시한 발언이라는 것을 필자도 잘 안다. 그러나 예술은 무엇보다도 가치지향의 정신이다. 거의 전적으로 현실과 타협해 가야겠지만 그래도 연기라는 지평에 예술이라는 북극성을 띄우고 어디까지인지는 모르지만 갈 수 있는 데까지 가보는 정신. 그것이 연기를 연기예술로 진화시킨다. 어쩌면 <봄날은 간다> 이후 허진호 감독의 모든 영화들에 예술적 동료로서 연기자들의 작용이 절실히 필요했었는지도 모른다. 허진호 감독을 만나보지는 못했다. 그저 필자의 개인적인 느낌이다.

<봄날은 간다>에서 연기자 이영애는 눈부셨다. 그 눈부심이 오히려 이영애에게 칼이 되어 날라 오기는 했지만. 여러 해 전에 필자가 <봄날은 간다>를 보고 느낀 문제점을 글로 쓴 적이 있다. <홀로 서는 여성들과 홀로 남은 남성들 그리고 처용의 장엄한 망가짐에 대해>란 제목의 그 글은 논문의 외관을 띠고 있는데 필자의 <대중예술과 미학>에 실려 있다. 그 글에서 필자는 1985년에 출판된 박완서의 소설 <서있는 여자>의 마지막 부분을 인용했다. 박완서가 "나의 사랑하는 주인공 연지"라고 부르는 여인이 드디어 남편으로부터 홀로 서서 창밖을 내다보는 장면이다.

나의 고독은 순수하고 감미롭다. 사랑조차도 들이고 싶지 않을 만큼. 나의 고독이 적어도 지금보다는 덜 감미로와져야 새로운 사랑을 꿈꾸기라

도 할 것 같다... 그녀는 잠자리에 들기 전에 늘 하던 버릇으로 창문을 활짝 열었다. 순간 소름이 끼치게 시린 밤 공기가 밀려 들어왔다... 그녀는 시린 공기에 씻긴 맑은 정신으로 멀고 가까운 아파트의 불빛을 한 동안 바라보았다. 그녀의 강한 시선을 받고 문득 건물의 경직된 선이 생동하기 시작했다. 그녀는 그 속에서 숨 쉬는 사람들에게 따뜻하고 간절한 유대감을 느꼈다. 그녀는 가볍게 몸서리를 치고 나서 창문을 닫았다. 따뜻한 유대감은 곧 편안한 졸음으로 이어졌다.

문제는 아침에 눈을 뜬 연지를 기다릴 세상이다. 박완서가 책 말미에 붙인 <책 끝머리에 붙여>라는 글이 이 문제에 대한 현실파악인 셈인데, "결혼이란 제도는 꼭 있어야 하는걸까?"로 시작하는 이 글에서 박완서는 <떠도는 결혼>이란 제목으로 이 소설을 <주부생활>에 연재할 때 <주부생활> 독자가 얼마나 보수적인가를 통감해야 했다고 고백한다.
긍정적인 작업장의 분위기에서 연기비평적으로 가능했다면 적어도 상당 부분 여성 관객들이 이영애의 은수에게 공감할 수 있었을 것이지만 그래도 해결해야할 현실은 있다. <봄날은 간다>에서 이영애가 공들여 연기한 은수의 잦은 한숨 소리를, 그리고 그 절실함을 관객이 듣기 위해서 허진호는 새로운 시나리오에 도전할 필요가 있다. 그 성과를 기대해 본다.
연기자 유지태가 분한 상우도 좋았다. 마치 이 땅의 평균적 남자가 거울 속에 비친 자신의 모습을 보는 것과도 같았다. 평범함과 순수함이라기보다는 순진함이 어우러져 관객의 감정이입을 효과적으로 끌어냈다. 문제는 그 효과 저 편에 있었다. 이 땅의 남자들 내면에 뿌리 깊게 자리 잡고 있는 어떤 집착. <봄날은 간다>의 유지태는 곧 <해피엔드>의 최민식인 것이다.
사실 이 집착은 셰익스피어의 <오델로>에서부터 21세기 지금까지

도 보편적이다. 어느 해인가 필자가 대략적으로 꼽기만 했는데도 그 해 우리나라에서 가장 많이 공연된 작품이 다양한 버전의 <오델로>였다. 물론 이 집착은 셰익스피어 훨씬 전으로도 거슬러 올라간다.

대략 기원전 100년 경 카리톤이 쓴 것으로 추정되는 <카이레아스와 칼리로에>라는 이야기가 있다. 보통 헬레니즘 소설이라 한다. 카이레아스라는 남자와 칼리로에라는 여자가 사랑을 하고 결혼을 했을 때 그 둘 사이를 훼방 놓으려고 다에몬이라는 말썽꾸러기 신이 등장하는데, 그가 쓴 수법이 바로 카이레아스의 눈에 부정을 저지르는 부인의 환영을 보여주는 것이었다. 그 헛것에 사로잡힌 카이레아스는 칼리로에의 아랫배를 걷어차 죽여 버린다. 물론 진짜 죽은 것은 아니었지만, 그래도 그렇게 사랑했던 우리였는데 말이다.

그 숱한 세월 동안 남성들은 자신과 관계한 여인이 다른 남정네와 사랑을 나누는 이미지의 환영에 시달려 왔다. 복거일의 <비명을 찾아서>란 소설이든 허영만의 <한강>이라는 만화든 주인공 남자로 하여금 무언가 일상과는 차원이 다른 결심을 실천하게 하는 직접적인 동기는 현실이든 오해든 자기와 직접적으로 관련이 있는 여인이 다른 남자와 나누는 정사의 장면이었다. 심지어 몇 년 전 <세렌디피티>라는 미국의 로맨틱 코미디 영화에서도 남자 주인공이 천생연분으로 믿고 수소문하던 여인이 다른 남자와 정사를 나누는 장면 하나로 그 모든 것을 단념한다. 사실은 그것도 오해였는데 말이다.

영국의 사회학자 앤소니 기든스는 <현대사회의 성, 사랑, 에로티시즘>이라는 책에서 영국의 소설가 줄리앙 반즈의 <그녀가 나를 만나기 전>이라는 소설을 부정적인 남, 녀 관계의 한 징후적인 경우로 다룬다. 이 소설은 어떤 여인을 만나 결혼한 남자가 그 여인이 자기를 만나기 전에 가졌던 남자관계에 집착하기 시작하다가 그 남자들 중의 한 명이 자신의 친구라는 안 순간 관계 전체를 파국으로 몰아가버리는 이야기를

담고 있다.

　유지태는 상우에게서 이 맥락을 보았음에 틀림없다. 필자는 그것을 유지태가 시도한 할머니의 죽음에 대한 애드립에서 본다. 근거가 확실치 않은 정보라 해도 필자는 그것을 믿고 싶은 마음이다. 일본의 이마무라 쇼헤이 감독의 <우나기>나 그 다음 작품 <붉은 다리 아래 따뜻한 물>이 이런 부정적인 남, 녀 관계에 대한 치열한 도전이라 할 수 있지만 필자가 <홀로 서는 여성들과 홀로 남은 남성들 그리고 처용의 장엄한 망가짐에 대해>를 쓸 때만 해도 아직 우리나라 영화중에서 적절한 예가 떠오르지 않았다. 그때 떠올린 인물이 옹색하게도 영화 <박하사탕>에서 순임의 남편이었다.

　그러나 우리에게는 처용이 있다. 800년대 말경 신라 헌강왕 때의 인물이라는 처용이 역신에 홀린 아내가 범한 불륜의 현장에서 남긴 <처용가>라는 노래는 세계 대중예술의 역사에서 찬란한 북극성 중의 하나이다. 다들 잘 알고 있겠지만 감동의 차원에서 <처용가>의 가사를 다시 적어본다.

　서울 밝은 달에
　밤 깊도록 놀고 다니다가
　들어와 잠자리를 보니
　다리가 넷이로구나
　둘은 내 것이었고
　둘은 누구의 것인가
　본디 내 것이지마는
　빼앗은 것을 어찌하리

그리고 2006년 김태용 감독의 영화 <가족의 탄생>이 등장한다. 이제 우리 영화사에 비로소 영하 <봄날은 간다>가 뿌린 독을 해독할 해독제가 확보되었다. 뿐만 아니라 정유미, 봉태규, 문소리, 고두심, 공효진, 김혜옥, 엄태웅 등이 출연한 이 영화는 연기비평적 맥락에서도 눈부신 성과를 담고 있다. 그 이야기는 다음 기회를 기약하도록 하자.